高校转型发展系列教材

影视鉴赏

李伟权　编著

清华大学出版社

北　京

内 容 简 介

本书汇聚了美洲、亚洲、欧洲等地域具有代表性的时新影视作品并对其做深入浅出的分析，以满足高校学生的学习需求。

全书共分4章，第1章介绍了影视鉴赏的相关基础知识，第2章到第4章分别以亚洲、美洲和欧洲影视鉴赏为单元，从区域影视发展概况到具体作品做了详细的解读。本书对影视作品做了精心的选择，考虑到学生的兴趣和观赏习惯，选取的大多是近些年出品发行的优秀作品。

本书可作为普通高校、高职高专院校专业基础课或公共基础课的教材，也可作为各类艺考学生的考试参考书籍，同时可作为电影爱好者鉴赏电影作品、提高审美水平与艺术修养的读物。

图书在版编目(CIP)数据

影视鉴赏 / 李伟权 编著. —北京：清华大学出版社，2018 （2022.8重印）
(高校转型发展系列教材)
ISBN 978-7-302-50893-9

Ⅰ. ①影… Ⅱ. ①李… Ⅲ. ①影视艺术—鉴赏—高等学校—教材 Ⅳ. ①J905

中国版本图书馆 CIP 数据核字(2018)第 190083 号

责任编辑：施　猛
封面设计：常雪影
版式设计：方加青
责任校对：牛艳敏
责任印制：朱雨萌

出版发行：清华大学出版社
　　　　　网　　　址：http://www.tup.com.cn, http://www.wqbook.com
　　　　　地　　　址：北京清华大学学研大厦A座　　　　　邮　　编：100084
　　　　　社 总 机：010-83470000　　　　　　　　　　邮　　购：010-62786544
　　　　　投稿与读者服务：010-62776969，c-service@tup.tsinghua.edu.cn
　　　　　质 量 反 馈：010-62772015，zhiliang@tup.tsinghua.edu.cn
印 装 者：三河市铭诚印务有限公司
经　　销：全国新华书店
开　　本：185 mm×260 mm　　印　　张：22　　　字　　数：508千字
版　　次：2018 年 8 月第1版　　印　　次：2022 年 8 月第 6 次印刷
定　　价：59.00元

产品编号：074471-02

前　言

在众多艺术门类中，影视艺术声画相济、千回百转、引人入胜，在人类的艺术殿堂中独树一帜，吸引观众在梦幻的时空镜像中，慨叹红尘万事，品评是非善恶。

影视艺术在一个世纪的传承与嬗变过程中，体现出极强的适应能力，具有丰富的价值内涵与艺术张力，既能演绎凡人琐事，又能塑造时代英雄，还可描述社会风云，能对历史进行反思，能对人性进行拷问。迈向新世纪，电影按市场规律运作，注重休闲性、游戏性和娱乐性，以一种日常文化形态迅速融入人们生活之中，极具平民化、覆盖面广、传播速度快的特征。

本书按照国别和区域勾勒影视艺术的大致景观，读解影视作品的经典个案。一方面，梳理影视艺术的发展脉络，解构影视人的艺术情怀；另一方面，通过对影视经典作品的鉴赏，学习体会影视艺术的卓越成就。

本书由多年从事高等院校影视专业教育工作的教师共同编著，分工如下：李伟权负责全书体例设计、统稿，李伟权与刘冠男共同撰写了第1章、2.1，李时与刘冠男共同撰写了2.2、2.3，李淼撰写了4.2，李冰撰写了3.2.3～3.2.11，刘新叶撰写了3.1、3.2.1、3.2.2、3.3、4.1、4.3。

本书在撰写过程中，参阅了大量前人的学术著作与科研成果，在此深表谢意！

由于实际水平和研究深度所限，诸多谬见，就教于专家、读者。反馈邮箱：wkservice@vip.163.com。

<div style="text-align:right">

作　者

2018年5月

</div>

目　录

第1章 影视鉴赏基础

1.1 电影艺术

1.1.1 电影艺术概述

从诞生之日起，电影就为人类增添了一对文明的翅膀，以叙事的千回百转、画面的色彩斑斓、时空的任意转换帮助观众完成了一次次梦幻之旅，解决了空间与时间、视觉与听觉、表现与再现的美学矛盾，改变了人们的生活方式，成为人们重要的精神食粮。

1. 电影艺术界定

电影运用现代科技手段，以蒙太奇为主要表现手法，在银幕时空中塑造运动的视觉形象，以表现生活、传达思想情感。电影艺术对于中国人来说，虽是一种舶来艺术，但是正如电影史学家乔治·萨杜尔在其著作《世界电影通史》中所说，电影的前驱是皮影戏与幻灯。可见，电影艺术与中国古老的宫廷游戏渊源甚深。

在人类的文明史上，电影艺术是继文学、戏剧、绘画、音乐艺术、舞蹈、雕塑之后产生的艺术，被称作"第七类艺术"。电影艺术诞生较晚，但全面包容了此前的艺术门类，并呈现出综合性的特征，电影在照相的基础上，吸收和借鉴了文学、戏剧、绘画、音乐、舞蹈、雕塑等相关艺术的营养，创立了一套完整的、适合电影的表现方式，形成了独立的电影艺术语言。电影不是单纯的对现实的复制，它有自己的艺术语言，通过创造艺术形象来表现生活、陶冶精神、娱乐民众，成为艺术之林中一道独特的风景。

2. 电影艺术发展历程

(1) 外国电影艺术发展历程

1895年12月28日，路易·卢米埃尔和奥古斯特·卢米埃尔兄弟二人在法国巴黎卡普辛路十四号大咖啡馆的地下咖啡厅里放映他们摄制的短片，标志着举世闻名的视听艺术——电影艺术诞生了。

电影艺术自诞生之日起，被视为一种新奇的技术，用来展示魔术与幻景。最初的影片长不过几十米，放映时间为几分钟，是变换镜头的单镜头影片。但在幼稚的影片中，已出现场景的变化和特技摄影。

法国卢米埃尔兄弟是纪录片的创始者，他们所拍摄的影片真实地记录了生活中的实景，在1896年摄制的《火车到站》中由于用了不同的景深，使同一个镜头具有远景、中

景、近景和半身特写。

卢米埃尔兄弟和《火车到站》中的镜头

法国电影大师乔治·梅里爱被誉为"现代电影之父",他所拍摄的影片,最初是一些魔术片或演出的时事片,梅里爱在《贵妇人的失踪》中用停机再拍的方法,使一个坐在椅子上的女人忽然消失。梅里爱在使用模型和特技摄影上成就非凡,他发明的特技摄影包括叠印、叠化、合成摄影、多次曝光、渐隐渐显,信守"银幕即舞台"的理念,遵循经典的戏剧三一律,即地点、时间、动作的统一,另外还遵循"视点的统一"。

1908年因题材恐慌造成了电影艺术危机。为了吸引有钱的上流社会观众,电影转向"高尚的题材",借助于戏剧艺术。1908年,法国成立"艺术影片公司",以"用著名的演员演出著名的作品"口号作为制片方针。第一部艺术影片《吉斯公爵的被刺》拍成上映后,在国内外获得广泛的商业成功,意大利、丹麦、美国的制片公司相继效仿,从著名的戏剧和文学作品中选取题材,摄制艺术影片顿时成为盛行风尚。

蒙太奇作为电影艺术的独特语言,在1908年以前英国詹姆斯·威廉孙等人拍摄的短片中就已存在。但真正把蒙太奇作为艺术手法加以运用的是美国电影大师格里菲斯,他吸取梅里爱的特技技巧和英国电影经验,创造了平行蒙太奇和交替蒙太奇。其代表作《一个国家的诞生》获得巨大成功,开辟了电影艺术的新纪元。

蒙太奇对苏联电影产生了深远影响,经由维尔托夫、库里肖夫、爱森斯坦和普多夫金有效的探索,不同的镜头组接在一起时,会产生各个镜头单独存在时所不具有的奇妙含义,使蒙太奇理论达到了细致完美的高度,构建了完整的蒙太奇理论体系。

1921年,苏联吉加·维尔托夫组织成立"电影眼睛派",发表"抓住生活即景"的宣言,认为电影实质在于拍摄角度和蒙太奇,并致力于研究电影艺术手段,给纪录电影带来极大推动,但由于过分痴迷蒙太奇创造一切,使电影艺术流于形式主义和唯心主义。

人类最早的电影为无声电影,伴随着电话技术的发明,1926年,美国华纳兄弟公司制作《爵士歌王》获得巨额收入。1928年有声电影广泛出现,好莱坞其他制片公司竞相拍摄音乐艺术歌舞片,风靡一时。影片故事情节用言语来叙述,人物思想感情通过言语来表达,声响与对白成为电影艺术语言的新元素,电影趋向"戏剧化"。20世纪三四十年代的美国影片,大部分围绕戏剧冲突展开,有序幕、纠葛、突变、高潮、结局等戏剧结构。在第二次世界大战爆发之前,好莱坞的影片模式通过它在欧洲摄制的外语版影片和后来的配

音译制片，传播到各国。"戏剧化"成了各国电影的共同趋向。在表现方法上，有声电影注重包括声音和演员动作在内的画面结构。

20世纪50年代是电影艺术革新的年代。立体电影、全景电影、宽银幕电影相继出现，轻便摄影机、高速感光胶片与磁带录音、立体声的出现使电影艺术飞速发展，促使电影艺术更加多样化，更加真实化。这一时期，以战争为题材的故事片在各国风行。影片内容在人民运动推动下，转而反映社会现实。意大利的新现实主义电影和法国"新浪潮"电影在这一时期竞相产生。

战后崛起的反传统的意大利新现实主义电影，在内容上，表现意大利人民的反法西斯斗争与战后社会问题；在制片方式上，提倡"把摄影机扛到街上去"，使用非职业演员，拒绝舞台手法和动作设计，采用即兴演出；在表现方法上，大量采用中、远景，摇镜头和长焦距镜头，显示背景和人物全貌，拒绝蒙太奇效果。新现实主义电影对各国电影有着长远的影响。

法国"新浪潮"用来指1958年至1962年间在法国出现的一批年轻电影导演，他们文化修养和个性风格各不相同，共同之处是反对传统电影的理念，强调电影是一种个人的艺术创作。"新浪潮"电影在制片方式上，承袭意大利新现实主义电影，这是由于开始拍片时经费不足，在其影片成名后，被逐渐放弃；在内容上，不表现重大的政治和社会问题，多表现个人题材；在技巧上，使用长时摇拍、长镜头、定格、镜头摇晃颤动等；在剪辑手法上，采用快节奏、频繁切割镜头的手法，来增加影片的镜头数目，广泛使用景深镜头，即长焦距镜头，代替传统蒙太奇手法。"新浪潮"电影，通过使用景深镜头和推、拉、摇、仰俯拍等改变了电影艺术面貌。

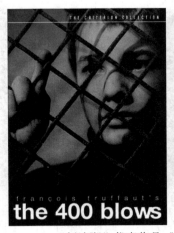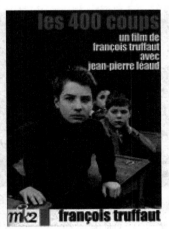

"新浪潮"代表作品《四百击》电影海报

20世纪60年代法国兴起"作家电影"和"真实电影"，二者趋向相反。"作家电影"是"新浪潮"中产生的一个流派，由志趣相投的短片导演和艺术作家组成，因住在巴黎塞纳河左岸，又名"左岸派"，成员有阿仑·雷乃、阿涅斯·瓦尔达等，代表作品有《广岛之恋》《长别离》等。"真实电影"是纪录电影的一个流派，成员主要为纪录片导演，主张表现社会中普通人的生活，要求电影记录真实的社会现象。

　　由于电影艺术各种流派和各国家导演的不断创新，外国电影从20世纪60年代以来有着显著的变革。纵观电影取得的成就，是电影人在艰辛曲折的道路上长久努力的结果。电影艺术发展至今，已形成一系列较完备的艺术标准和独具特色的艺术品格，在人类艺术中形成明显的话语优势。未来电影艺术会不断地创新产业发展模式，前途无限。

　　(2) 中国电影艺术发展历程

　　距世界电影艺术诞生不久，1905年的秋天，北京丰泰照相馆(即今南新华街小学原址)园子里放映一部约半个小时的短片《定军山》，标志着中国电影艺术正式诞生。这部短片是由该照相馆摄影师刘忠伦使用定点方法拍摄的，他把当时著名京剧演员谭鑫培的京剧唱段《定军山》搬上了银幕，成为中国第一部电影。《定军山》是中国人自导、自演的第一部戏剧片，具有极其强烈的戏剧艺术特点，还没有完全脱离戏剧艺术。

　　1913年，伟大的电影先驱者、戏剧评论家出身的郑正秋与经营广告业务的张石川联合执导的电影《难夫难妻》(又名《洞房花烛夜》)上映，虽然是由美国人经营的中国第一家电影公司亚细亚影视公司所出品，但是标志着第一部中国人自己创作的故事片的诞生。《难夫难妻》的成功，吸引了不同艺术观念、创作目的的人士进入电影行业，外国、民族资本家为获得高额票房利润，纷纷投资兴办电影公司，使中国无声电影进入一个繁荣但混乱的发展时期，正如当时电影评论所述，影片内容五花八门，既有忠孝节义，也有匪首红颜；既仰仗戏剧舞台，也照搬文明戏。这一时期出现了《孤儿救祖记》《玉梨魂》《最后之良心》《上海一妇人》等一批在商业与艺术上获得双重成功的作品，揭露与鞭挞了封建婚姻、娼妓制度，标志着我国民族电影艺术初盛时期的到来，产生了中国第一位职业女演员——王汉伦，享有"悲剧明星"之誉。

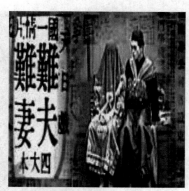

郑正秋、张石川与联合执导的电影《难夫难妻》

　　1926—1930年，中国电影掀起了"古装片""武侠、神怪片"的创作热潮。"古装片"多取材于文学艺术中"才子佳人"与"英雄美女"的传统叙事主题，过于注重商业利益，迎合市民低俗趣味，充满媚俗的情调。值得一提的作品是民新影片公司的作品《西厢记》和大中华百合影片公司的作品《美人计》。与此同时，在市场的诱惑下，另一类低成本、短周期的"武侠、神怪片"迅速席卷当时的电影业，风靡一时，出现《火烧红莲寺》《火烧九龙山》《火烧七星楼》《荒江女侠》《儿女英雄》《女镖师》《乱世英雄》等大批影片，不胜枚举。同时也诞生了洪深、孙瑜、史东山和欧阳玉倩等一批对后来电影产生

深远影响的电影人。

1930年，中国左翼作家联盟在上海正式成立，对于电影的发展影响深远。1932年，在"左联"领导下成立进步电影小组，由夏衍负责，确立了电影的正确方向，艺术上也取得了一定的成就，并创办理论性电影刊物《电影艺术》，自此，电影的美学品格初步形成。这一时期的电影直接反映尖锐的社会矛盾，表现出现实主义特征，出现了大量电影精品，有郑正秋编导的《姊妹花》，蔡楚生编导的《渔光曲》《新女性》，孙瑜执导的《大路》，吴永刚执导的《神女》，袁牧之与应云卫联合执导的《桃李劫》。电影演员演技也逐渐走向成熟，涌现出了大批优秀演员，女演员如阮玲玉、蝴蝶、白杨、王人美、周璇、上官云珠等，男演员如金焰、赵丹、蓝马、陶金、袁牧之、金山、魏鹤龄等，至今使人难忘。

1937—1941年，中国特殊的战事背景使上海苏州河以南的德租界与公共租界虽被日军包围但相对安全，电影人在时局和商业的双重压力下，以极大的勇气在此制作了大量借古喻今的古装影片，被称作"孤岛电影"，其中魏如晦编剧、张善琨导演的《明末遗恨》，反响较大。

抗日战争到中华人民共和国成立之前，电影艰难曲折地发展着，出现了一批优秀影片，如《八千里路云和月》《一江春水向东流》《万家灯火》《小城之春》《祥林嫂》《假凤虚凰》《生死恨》《神女》《松花江上》等，饱含民族电影在沉重时代中的悲壮情怀，电影的悲剧美学品格开始形成。

中华人民共和国成立后，社会主义事业百废待兴，电影结束了悲剧时代，直至"文革"前被称为"十七年电影"，电影人以真诚的态度、真挚的情感拍摄出了大批脍炙人口的优秀作品，主题大多为对旧时代、旧社会的彻底批判，对新时代、新政权的热情讴歌。在今天看来，因过于强调现实的欢悦气象，颂扬英雄的伟大，导致对现实生活的处理过于简单化，对人性的表现过于拘束，甚是有些变形。其中较成功的电影作品有《白毛女》《小兵张嘎》《我这一辈子》《红旗谱》《今天我休息》《李双双》《我们村里的年轻人》《红色娘子军》《祝福》《老兵新传》《钢铁战士》《柳堡的故事》等。

"文革"十年期间，电影成为政治的工具，艺术被践踏，现实被抛弃，造就了畸形的电影。

改革开放的到来，使得蛰伏了十年的电影整装待发，在理想的催发下，以突飞猛进的态势发展着，以入世的责任、救世的情怀真实地表现生活，展示着人生百态。代表作品有大家耳熟能详的《苦恼人的笑》《小花》《人到中年》《巴山夜雨》《喜盈门》《邻居》《小街》《被爱情遗忘的角落》《乡情》《人生》《老井》《青春祭》《湘女萧萧》等。

20世纪80年代，不仅活跃着谢晋、凌子风等老一代电影导演，还有吴天明、黄蜀芹等中年一代导演，更有被称为中国"第五代电影导演"的一批青年导演，他们大多毕业于电影学院，以其电影展现的强烈反叛意识、忧患意识以及夸张的视听语言，登上了新时期电影的舞台。代表人物和代表作品有张军钊导演拍摄的《一个和八个》，陈凯歌拍摄的《黄土地》《大阅兵》《孩子王》，田壮壮导演的《盗马贼》，吴子牛导演的《喋血黑谷》《晚钟》等。这些探索影片给中国电影注入了新的活力，使中国电影站到了世界电影的舞

台上。特别是张艺谋1987年导演的《红高粱》，以浓烈的色彩、豪放的风格，融叙事与抒情、写实与写意于一体，发挥了电影语言的独特魅力，该片获得1988年柏林国际电影节最佳故事片金熊奖，在中国电影长时间被世界遗忘和误解之后，中国电影以此片重新走向世界。

进入20世纪90年代后，电影新人、电影佳作不断涌现，不但有《大决战》《辽沈战役》《淮海战役》《渡江战役》等战争类型片，也有《周恩来》《焦裕禄》《孔繁森》《蒋筑英》这样的人物类型片，还有《香魂女》《霸王别姬》《大红灯笼高高挂》《活着》等反映时代背景的故事片，也有《秋菊打官司》《一个都不能少》这样的现实题材影片。很多优秀影片不仅荣获了我国的"百花奖""金鸡奖""政府奖"，而且在国际竞争激烈的柏林、戛纳、威尼斯等世界电影节上捧回奖杯。1998年由冯小刚导演的贺岁片《甲方乙方》，则开启了中国娱乐电影的新时代。

在90年代的电影中，崭露头角的还有一批80年代中期进入电影学院、90年代开始执导电影的年轻的导演，代表作品主要有：张元《妈妈》《北京杂种》，姜文《阳光灿烂的日子》，王小帅《冬春的日子》《十七岁的单车》，娄烨《周末情人》《苏州河》，王全安《月蚀》《图雅的婚事》，管虎《头发乱了》，张扬《爱情麻辣烫》《洗澡》，贾樟柯《小武》《站台》，霍建起《那山、那人、那狗》，叶大鹰的《红樱桃》等。这些导演被称为中国的"第六代导演"，他们执导的影片更多地关注社会现实和生活在现实中的小人物，在电影艺术风格上，更加强调真实的光线、色彩和声音，大量运用长镜头，形成纪实风格。这支影坛的新生力量，对我国未来电影艺术的发展起着重要的作用。

进入21世纪后，随着电影产业调整与高科技电影技术的发展，中国电影艺术迈入了一个新的发展进程。中国电影的市场化发展逐步走向成熟。

2002年末，张艺谋导演的《英雄》上映后，掀开了国产影片商业化运作的序幕。此后，大制作、大场面、大投入的各种题材商业大片，纷纷占据全国各地的影院。继《英雄》之后，张艺谋导演的《十面埋伏》《满城尽带黄金甲》，陈凯歌导演的《赵氏孤儿》，冯小刚导演的《夜宴》《唐山大地震》，陈德森导演的《十月围城》，姜文导演的《让子弹飞》《一步之遥》，叶伟民导演的《人在囧途》等，这些影片都在当时引起观影狂潮。但商业电影在屡屡创下票房新高的同时，也引发了人们对此类电影的热评。一方面，商业电影追求娱乐性和视听效果，大场面、高科技是他们的制胜法宝，另一方面，有的商业电影存在画面精美但内涵空洞，注重宣传效果却弱化故事情节的问题。

随着市场化的发展，观众的观影心理越来越成熟，我国的商业片也在积极调整，电影的类型化的发展更为明显。从20世纪90年代开始，冯小刚拍摄《甲方乙方》后，开启了"贺岁片"喜剧类型的电影热潮，《不见不散》《没完没了》《大腕》《手机》《天下无贼》《非诚勿扰》等看似荒诞的喜剧片，却有一种让人笑中有泪的心灵触动。视效电影随着电影高科技的发展，逐渐成为21世纪中国影院的新宠，《大闹天宫》《寻龙诀》《画皮》《捉妖记》《大圣归来》《三打白骨精》等影片，虽是借鉴国外的影视特效模式，但精美震撼的视听效果实现了中国电影创意与技术的飞跃，探索出中国视效电影的未来发展之路。除此之外，还有陆川的《南京！南京！》，冯小宁的《紫日》《嘎达梅林》，冯小刚

导演的《一九四二》，张艺谋的《金陵十三钗》《山楂树之恋》，宁浩的《疯狂的石头》《疯狂的赛车》等电影，都是视听效果和叙事结构比较好的商业影片。

21世纪虽然有大量商业电影占据着影院，但也有执着于艺术创作的一批导演。比如第六代导演中关注社会边缘人的张元，其电影作品《收养》《绿茶》《看上去很美》《达达》等。贾樟柯也是关心中国社会转型以及社会转型中底层人物命运的导演，代表作品有《世界》《三峡好人》《二十四城记》等。王小帅具有自己的鲜明风格，代表作品有《二弟》《青红》《左右》《日照重庆》等。很多导演也有自己的艺术追求，拍摄出很多优秀的电影作品，如顾长卫导演的《孔雀》，陆川导演的《可可西里》，姜文导演的《太阳照常升起》，蒋雯丽导演的《我们天上见》，刁亦男导演的《白日焰火》，张猛导演的《钢的琴》，王竞导演的《万箭穿心》，徐静蕾导演的《一个陌生女人的来信》等，这些影片都表现出迥异的影像风格，标志着21世纪的中国电影异彩纷呈。

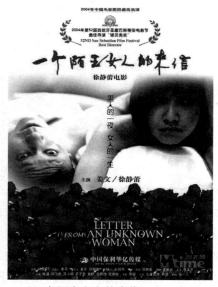

《一个陌生女人的来信》电影海报

1.1.2　电影艺术的审美特征

电影艺术虽然是工业革命的产物，但在其诞生之后，却借助高科技的力量，在其发展过程中综合了多种艺术形式，形成了自己独特的审美特性。作为一种艺术形态，电影是时间和空间、逼真和假定、造型和节奏的综合，了解和把握这些审美特性，将有利于提升我们对电影艺术的审美感悟能力。

1. 时空表现的无限性

现实中的时间是一维的，即使是三维的空间也只是局限在某时某刻某地，因此现实时空必须按照自然规律进行。但从某种意义上讲，电影是时空的艺术，时空是电影主要的表现手段与审美特性之一，电影的时空表现可以实现无限的可能性。

从电影观众角度来看，观众观赏电影并不是要真正进入故事发生的时间，也没有时间去体会主人公在现实中的全部细节，因此电影就需要借助电影语言将现实生活的人与事进行取舍、提炼和集中，将电影艺术的假定时间与现实时间区分开来，从而进入审美的境界。所以电影艺术呈现的时间，既可以指影片的放映时间，也可以指影片内容表现的时间。如电影《阿甘正传》两个多小时的放映时间，却表现了阿甘从少年到中年几十年的时间跨度，经历了越战、水门事件、中美建交，从一名智商只有75的低能儿，最后凭借自己的努力和执着，成就了自己的传奇。而电影《李小龙传奇》也是凭借一个多小时的电影时长展现了功夫巨星李小龙丰富多彩的一生。

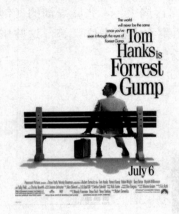

《阿甘正传》电影海报

因此，电影作品的时间表现形式是有弹性的，它可以在短短一分钟内让一个人迅速长大，也可以将短短一分钟的爆炸延伸或凝固到十分钟，同样可以将时间割碎与颠倒，影片中时间的一切表现形式都要根据剧情发展或者其艺术表现的需要而设定。电影《阿甘正传》中，主人公阿甘带着他的矫正器，奔跑在原野上，随着跑步中矫正器的逐渐脱离，短短这几秒的奔跑，少年阿甘瞬间长大成人，而镜头画面的呈现完全没有超出观众的心理，观众很自然地接受了阿甘的成长。电影《岁月神偷》中，哥哥进一在参加学校运动会时，第一次犯病意外摔倒后，爬起来接着跑，而现实中短短的几十秒时间，在影片中被无限拉长延伸，给观众的感觉是跑道这么长，好像永无尽头。电影《踏血寻梅》则通过王佳梅、丁子聪、臧警官三个人的时间交错和颠倒，讲述了一个以真实的肢解凶杀案改编的故事。

有时候影片为了营造喜剧或奇观效果，也可以通过时间的变化表现加强视觉效果。1916年格里菲思拍摄的《党同伐异》，将发生在不同地点的平行动作交替切入，摆脱实际时间的束缚，打破传统戏剧叙述原则，创造出真正符合电影艺术规律的叙事时空，构成了电影史上最经典的第一次"最后一分钟营救"效果。格里菲思的"最后一分钟营救"电影表现模式作为加强节奏与悬念的典范，其影响力一直延续到现在。《超能陆战队》《王牌特工》《泰山归来》《美人鱼》《捉妖记》等很多的现代电影仍然沿用"最后一分钟营救"的电影表现模式，增加了影片紧张刺激的感官效果。因此，电影作品中的时间利用不

同镜头之间的组接进行创造性处理，可以构造出人物的时代和生活，这种巧妙的时间结构，显示了电影独特的优势。姜文的电影《阳光灿烂的日子》里，年幼的马小军将书包扔向天空，等书包落下来被接住时，马小军已经长成一个大小伙了。苏联影片《乡村女教师》中的"地球仪"，代替了多少个冬去春来。

电影与戏剧艺术的很大不同主要在于其空间性的变换，戏剧的观众只能从固定的视角观看数量有限的场景演出，而电影的观众则可以通过摄像机的运动不断转换视角，不仅可以从不同角度展现人物的样貌，甚至可以观察到人物的面部特写，不仅可以展现现实世界的时空，甚至可以穿越到未来或过去展现另一个维度的时空，或者在不同的时空之间穿梭切换。比如前一个空间场景可以在炎热的赤道，下一个空间场景就可以直接到严寒的北极，正如《南山南》歌词中所描述的："你在南方的艳阳里大雪纷飞，我在北方的寒夜里四季如春。"不同场景不同空间镜头画面的切换剪辑，可以获得不同的空间表现，达到神奇的视觉效果，这也是电影中的蒙太奇技巧。

电影艺术对空间的处理有"再现性空间"和"表现性空间"两种方式。"再现性空间"是通过摄影机的运动和记录，逼真地再现现实生活中的真实场景，完全不需要剪辑手段对空间进行艺术处理。比如2006年上映的《云水谣》，就是通过摄像机的记录真实地在镜头画面中再现20世纪40年代中国台湾的市井风情。台湾导演侯孝贤的电影《刺客聂隐娘》在神农架、武当山、内蒙古、台湾等地取景，以"再现性空间"的表现形式为观众呈现出我国人文与自然景观，使影片的视觉效果更臻完美。而"表现性空间"是利用观众视觉的连续性而形成的错觉创造出的虚拟空间，法国电影理论家马赛尔·马尔丹曾经举库里肖夫的实验来说明"表现性空间"。库里肖夫曾汇集了以下5个镜头：

(1) 一个男人自左向右走去；

(2) 一个妇女自右向左走去；

(3) 男子与女子会面，握手；

(4) 一座宽敞的白色大厦，前有宽大的石级；

(5) 两人一起走上台阶。

这些镜头都是在相距很远的地方拍摄的，其中镜头(4)是一部美国影片中的白宫镜头，镜头(5)则是在莫斯科的大教堂前拍摄的，然而通过电影的剪辑手法，库里肖夫却将这些镜头组合为一个统一的空间，给观众的感觉是这两个人走到一起握手，然后一起进入白色大厦，这种通过蒙太奇的剪辑技巧实现的统一空间便是"表现性空间"。

电影作品经常通过摄影机的运动和剪辑师的操作，创作"再现性空间"和"表现性空间"，形成电影独有的空间感。这种空间感的营造，可以突破现实空间的局限性，最大限度地实现电影空间的无限性。特别是电影制作技术进入数字时代以后，3D拍摄和IMAX的大屏幕播映技术为电影空间形态的无限带来更大的可能性。如《阿凡达》中的潘多拉星球、《爱丽丝梦游仙境》中的神奇国度、《寻龙诀》中的墓穴奇观等3D电影的画面表现空间，使得电影的光影形式从二维平面转换到三维立体，可以让观众近距离观看立体虚拟的"实体"空间。

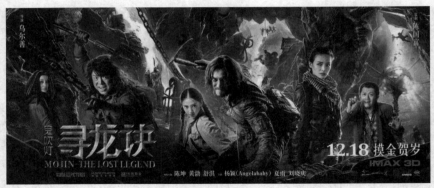

《寻龙诀》电影海报

电影的时间性和空间性虽然是独立的，但这两者却经常相依共存，共同表现电影时空感。空间给人以场景的外观表象，而时间则表现故事的发展过程。空间的更替，情节的展开，人物的活动都要靠时间的延续得以显现。随着电影艺术和技术的进步，电影艺术的表现力日趋丰富，时空交织的多线型、多方位的非线性思维模式和手段，逐渐取代了时间顺序的线性思维模式和手段，而这种时空感的立体重构思维更能营造电影故事的紧张性和悬念感。法国影片《广岛之恋》突破传统电影的线性叙事方式和时空，在法国女演员埃玛妞·丽娃和日本工程师冈田英次在广岛邂逅相爱时，穿插了埃玛妞·丽娃战时在法国小城内维尔跟一名德国占领军相爱的回忆。电影首次尝试"闪切"进行时空切换，在1958年的广岛和1944年内维尔两个时间、两个空间进行交替组合，回忆与现实交叉融合，表现了主人公痛苦的心理以及战争带给人们的梦魇。因此，电影在艺术性地创造时空上具有的极大自由度，是其他艺术门类难以企及的，而电影这种时空的无限性也为它带来了题材类型的广泛性，以及表现手段的多样性。

2. 内容的逼真性与形象的假定性

真实是艺术的生命，任何艺术都来源于真实的生活。电影是从照相技术发展而来的一种艺术形式，因此能够真实记录现实世界的人和事物的状态，逼真地再现事物的运动和变化。这种高度的逼真性要求屏幕反映现实生活的外在真实和内在真实，达到内在真实和外貌形态逼真的高度统一。苏联电影艺术家普多夫金认为："电影是这样一门艺术，它为力求现实主义地再现现实提供了最大的可能性。"比如影片《钢的琴》中，导演在鞍山铁西区遗留的老工厂取景，影片开头萧条的工人村背景、空旷的车间、废弃的烟囱、密集的钢管、厂区内的火车轨道、外墙上的楼梯，逼真地记录了东北老工厂停业后的状态，这种老照片式的表现形式不仅重现了工人失业后的现实生活，而且赋予老东北工业区一种衰败、苍凉的美感，同时也带给观众一种时间流逝的感觉。

电影艺术逼真性的另一个重要审美特征是听觉的逼真感。自从电影增加了声音的维度后，有声片给观众的感受更加真实可信、生动自然。随着越来越先进的音响录制和还原技术，震耳欲聋的枪炮声、人山人海的呐喊声、如泣如诉的呜咽声、川流不息的流水声，使观众在享受视觉屏幕呈现的逼真内容的同时，也能享受到身临其境的声音效果，使得电影的视听效果更趋完美。如电影《珍珠港》中日军轰炸珍珠港的片段中，屏幕上轰炸的火

光、人群的奔跑、飞机和航母的场景等逼真的视觉效果让观众用眼睛看到战争残酷的一面，由远而近的飞机轰鸣声、基地官兵们的喧闹声、炮弹的爆炸声、受伤士兵的呻吟声则让观众在看到视觉画面的同时，也感受到现场的紧张和刺激。

电影艺术的逼真性虽然是真实再现自然和现实生活，但也不排斥艺术上的虚构和想象。因此，虽然有些电影中的人物、场景和故事是虚构的，但仍通过电影技术的真实再现给人以逼真感。比如电影《泰坦尼克号》虽然以真实的泰坦尼克号沉没为创作原型，但其中的人物和故事确是经过艺术虚构的，而且影片以倒叙的形式讲述，通过三维技术模拟还原泰坦尼克号的沉没过程，再加上罗斯作为幸存者的讲述口吻，使得观众在观影过程中对影片的逼真性毫无怀疑，而导演卡梅隆为了再现当年的沉船实景，按照原船大小的1/10建造了一艘超豪华游轮，在一个特大的游泳池内模拟海洋的实景，再加上电影的特技手法，逼真地再现了历史的真实，以至于有一部分看完影片的观众认为在当时的泰坦尼克游轮上曾经真实地发生过这样一个爱情悲剧故事。从这可以看出，虽然这个故事是虚构的，但由于本身具有很强的戏剧性，而故事的发生背景又符合历史真实，因此使得这部影片虚构的人物和事件就使人觉得非常逼真，观众观赏后能够受到强烈的心灵震撼。

电影虽然可以逼真地再现客观世界的影像和声音，但却不能对客观世界进行完全镜像式地重复再现，因此与电影艺术逼真性相对立又相联系的是电影的假定性，假定性也是电影艺术的另一个重要美学特性。假定性，通俗地讲就是艺术形象的虚构，是电影艺术家用一种虚构的形象反映客观现实和情感的特殊表现手段。电影作品所塑造的艺术形象和表现的客观现实都不同于具体的事物原型，需要对现实生活中的具体事物进行二次创造或艺术加工，而创作者的主体意识也必然会渗透在电影作品中，并通过电影的视觉画面表现出来。电影是在一个有限的时间内反映生活的，通常一部电影的放映时间为90分钟或120分钟左右，因此电影的假定性也通过它的表达方式和观众的接受方式，将电影所表达的主题传递给观众，让观众领悟电影所要传递的主体意识。

电影艺术的假定性表现在很多方面。首先是人物形象的假定，电影中的人物角色形象是由编剧、导演和演员共同塑造的，而动画片中的人物现象假定，则是由编剧、导演、动画形象和配音演员共同塑造的。在塑造人物形象过程中，如电影《阿凡达》中潘多拉星球的纳威人，《蜘蛛侠》中的彼得·帕特，《疯狂原始人》中的咕噜一家人，这些假定的人物形象都给观众留下了深刻的印象。其次是场景的假定，无论故事情节怎样发展和演员如何表演，都需要场景的支持，尤其是现在高科技的发展，使得电影场景的假定性成为一件很容易的事情。比如《侏罗纪公园》中恐龙生活的乐园，《哈利·波特》中的霍格沃茨魔法学院，《指环王》中的中土世界，这些利用高科技制作的电影场景也成为电影史上的传奇。最后是情节的假定，比如美国电影《后天》中迅速降温中的纽约城，《龙卷风》中惊心动魄的风暴场面，《2012》中令人胆战心惊的世界末日，计算机虚拟技术或模型仿真手段将无法实现的故事情节生动形象地展示在观众眼前，让观众对电影的假定性有了更深一层的认识。因此，人物、场景、情节等这些假定性，使得电影对观众造成的视觉感染力和冲击力更强。

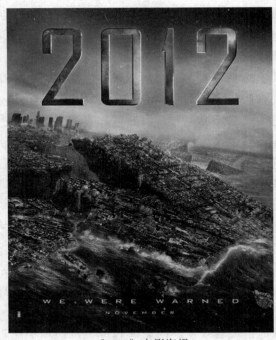

《2012》电影海报

在电影艺术的美学特性方面，逼真性与假定性具有对立统一的辩证关系。电影的逼真性一般注重真实现实生活的反映和再现，而假定性则强调艺术创造和虚构，这两者之间互为依存。电影艺术的假定性存在于逼真性之中，没有逼真的外在表现，也就不存在视觉形象的假定性，而电影的假定性，也是以现实世界为基础，在不损害电影的逼真性的条件下进行的大胆想象，二者并存于电影艺术的视觉画面效果中。如《阿甘正传》中，阿甘与总统握手的段落中，就是将真实的美国总统与电影拍摄的阿甘融合到一个镜头画面中，这些都是在遵循假定性原则的前提下，利用电影特技达到以假乱真的效果。这样的特效在电影画面中比比皆是，比如火车脱轨、轮船沉船、飞机坠毁、血腥杀人等镜头画面，都是借助假定性的艺术表现手法，运用道具、模型、化妆、烟火、特技等电影技术手段，给观众一个逼真的、直观的视觉感受，使其产生身临其境的现场感，因此一部优秀的电影作品脱离不开逼真性与假定性的完美结合。

3. 形象的造型性与运动的节奏性

虽然说电影艺术是视听结合的屏幕艺术，但我们通常会说"一起去看电影"，因为电影呈现给我们的主要是直观的视觉形象，所以视觉形象的造型性还是影视艺术中最主要的审美特性。无论电影综合了文学、绘画、建筑、戏剧等哪类艺术形式元素，还是电影独特的蒙太奇手法，都是通过科技手段在屏幕上创造二维平面或者三维立体的视觉符号，是对现实空间或想象空间在屏幕上的一种镜像映射，而这种镜像映射则是以视觉形象为主。镜头画面是构成电影视觉效果的基本单位，电影视觉形象的核心因素就是画面构成的造型，电影艺术直接呈现给观众的就是具有造型表现力的形象，就如同戏剧中的台词、文学中的文字、音乐中的音符、绘画中的线条一样。

在默片时代，电影完全依靠视觉形象的独特造型魅力征服观众，如格里菲斯的《一个国家的诞生》、卓别林的《淘金记》、爱森斯坦的《战舰波将金号》等无声影片都是视觉形象造型艺术中的精品，也成为电影史上的经典影片。有声时代来临后，虽然声音在影片中占有的比例越来越重，但电影中画面的视觉形象造型仍然占据独一无二的统治地位。英国定格动画大电影《小羊肖恩》，影片中无论是小羊们的角色，农场主的角色，还是农场主的狗都没有任何的直接语言对话，仅有"叽里呱啦"的发音和背景音乐，但影片中不同角色之间的动作、神态上的交流，还是让包括小朋友在内的观众了解到剧情的发展，影片中诙谐欢乐的喜剧气氛也能充分地感染到观众。

因此，虽然电影视觉画面是由光影声等元素组合起来的综合造型形象，但电影艺术家们总是热衷于在画面的构图、色彩、光线等方面进行精心的设计和创造，特别是随着3D影像技术在电影艺术中的应用，电影创作者们更千方百计地突出画面的造型，以加强视觉效果的完美。《侏罗纪公园》《指环王》《哈利·波特》等近几年来流行的数字电影借助高科技的电影特效，将电影的视觉造型发挥到极致，一次次挑战人们的视觉极限。2009年，数字3D电影《阿凡达》横空出世，将电影的视觉造型艺术推上了一个新台阶，引发全球观众井喷般的观影热潮，达到数字技术电影的又一高峰。从这些事例我们可以看出，即使是在有声电影的时代，视觉造型形象仍旧占据主导地位。

电影与其他艺术形式相比，最典型的审美特征莫过于其视觉上的运动性。从某种意义上说，电影是运动的视觉艺术。因此，电影视觉上的运动表现为人眼视觉生理的间歇和视觉心理的连续，由于电影是时间和空间的复合体，通过画面运动表现人和事物的状态，其视觉上的运动给观众营造了电影的节奏性。电影的视觉画面与绘画、摄影等造型艺术有着本质的区别，绘画和摄影是用静止的、凝固的、完整的构图来设计造型形象，以表现自然人文景观和人们的社会生活。而电影的节奏则通过摄像机连续不断的运动，表现影片中人物的动作过程及人物内心的矛盾冲突，从而塑造出真实而生动的艺术形象。即使是一个相对静止的镜头画面，也可能在连接前后运动画面的节奏中发挥着作用，因此，视觉运动的节奏性是影视艺术中最具魅力的美学特性。那么，电影视觉运动的节奏性主要表现在哪些方面呢？从电影的运动属性来看，电影视觉运动的节奏性主要体现在拍摄对象运动、摄影机运动和电影后期剪辑中，导演对影片的把握则对电影的节奏性起到关键作用。

第一，拍摄对象的运动。无论是故事片、动画片还是纪录片，任何类型电影所拍摄的对象都必须是运动的，而不是静止的，只有运动着的人和事物才具有连续吸引观众的魅力。影片中演员表演的动作和心理、自然界的风雷雨雪、山川河流的变化，所有这一切都在运动，都可以给观众带来强烈的动感享受和心理刺激，这种镜头内部主体的运动状态，被很多影视理论理解为内部节奏。在电影中，内部节奏通常以演员的表演为基础，并与场面调度和蒙太奇剪辑等结合起来，形成影片叙事故事的整体节奏。比如电影《海上钢琴师》中1900与莫顿先生的钢琴比赛中，完全以演员的表演获得视觉冲击效果，从动作细节、眼神对比甚至是香烟道具的应用，从钢琴演奏开始的轻松到最后的强烈，大幅度的表演动作结合场面调度和蒙太奇剪辑，所带来的节奏感无疑是最具震撼力的。电影《西线无战事》的结尾段落，对战争厌倦的保罗·博伊默尔发现战壕边有只蝴蝶，在他悄悄伸手去

接触这美丽的自然界生灵时，画外一声枪响，士兵的手停止动作颓然垂落。士兵手的动作是轻微缓慢的，但他给人心灵的冲击却胜过那些炮弹横飞的战争场面。

第二，摄影机的运动。摄影机的运动既可以是机位的机械运动，也可以是摄影机自身焦距变化的运动，还可以是机位和焦距的综合运动。电影摄影机的推、拉、摇、移、跟与变焦等运动，可以通过改变摄影机的视角与景深，从而实现时间和空间的转变，这种由于摄影机的运动所形成的影片节奏感，被很多影视理论理解为外部节奏。在电影的时空中，摄影机运动所形成节奏感在美学意义上是丰富复杂、深刻而微妙的，它不仅让观众跟随摄影机运动了解影片带来的信息，更重要的是可以营造节奏感和韵律感，起到叙事、抒情或渲染气氛的作用。如电影《肖申克的救赎》中开头段落，一个长长的运动镜头，不仅让观众了解到电影所讲述的故事将要在监狱中发生，而且由于这个长长运动镜头所展示的信息量，也让观众看到监狱的戒备森严，而在这样的环境下，想要实现主人公的救赎将会是多么艰难。电影《钢的琴》中大量没有景深和纵深感的水平移和摇镜头应用，一方面体现了导演的艺术风格，另一方面也传递出在企业改制背景下，下岗工人这个社会群体所处的狭窄社会空间，同时也传递出他们的自我心理封闭。因此，在电影中摄影师无论采用什么运动拍摄形式，都是为了将整个影片的节奏感淋漓尽致地表现出来，以收到良好的观影效果。

第三，拍摄对象与摄影机复合运动。在电影的实际效果中，很少出现单纯的拍摄对象运动或者摄影机运动，一般在同一镜头画面中，拍摄对象与摄影机同时复合运动。这种复合运动可以制造出更加丰富的动态画面效果，从而营造出或更为紧张或更为轻快的节奏感。如电影《赛德克巴莱》中开头莫那鲁道成为勇士的段落，在台湾原生态的森林里，镜头画面中原住民捕杀山猪，两个部落之间的猎场之争，莫那的割头仪式，水中的逃离，这一系列的动作，不仅有演员自身的表情和动作表现，同时配合摄影机的摇、移、跟等镜头运动，同时配以原住民的民族音乐，营造出了紧张的狩猎节奏，让观众有一种置身其中的画面感。

第四，后期剪辑的蒙太奇运动。蒙太奇运动能够通过镜头画面之间的衔接、切换、转场等组合运动，产生意想不到的运动节奏感。在电影发展史上，爱森斯坦导演的影片《战舰波将金号》中敖德萨阶梯一段，被公认为蒙太奇效果中的经典。导演将沙皇军队从台阶向下进逼并屠杀群众的画面与人群四散逃奔的镜头进行组接，营造出惊心动魄的叙事节奏，而婴儿车下滑的细节更激发了观众对沙皇军队暴行的憎恨，同时影片将石狮子卧着、抬头和跃起三个静态画面连接成一组隐喻蒙太奇，最终表现了石狮子的奋起斗争，波将金号上愤怒的水兵开始向沙皇军队开炮。影片通过镜头的剪辑组接形成蒙太奇的艺术效果，营造紧张的气氛和节奏，强化了影片的戏剧冲突。

这4个方面的运动经常在一部电影中混合运用，为影片营造出特有的节奏感，同时创造了令观众紧张刺激的视觉奇观，尤其是到了现在的21世纪，高科技的电影制作技术则把电影的运动特性发挥到了极致，《猩球崛起》中的人与猩猩之战，《侏罗纪公园》中人在恐龙群中逃离，《星河战队》中人与外星生物的对决，《终结者》中人与机器人的斗争，《王牌特工》中人与人之间的拼杀，这些电影中的运动画面无疑都是最吸引人眼球的银幕景观。

《王牌特工》电影海报

■ 1.1.3 电影艺术的审美与现代启示

现代科技的飞速发展、大众传媒技术的普及、社会语境的变化、影视艺术的文化产业化，促使电影艺术作为一种新的文化样式日益主流化。当代电影以大都会为中心，以大众消费为服务宗旨，以现代大众传媒为媒介，与文化产业相关联，批量生产并按市场规律运作。因其注重休闲性、游戏性和娱乐性，以一种日常文化形态迅速渗入人们生活方式之中。在这种市场环境下，作为大众文化主流形式的电影艺术，呈现出狂欢化的发展态势，影响着躁动的社会人群，引导着人们的日常文化消费。

1. 电影艺术的审美狂欢化

"狂欢化"理论来源于欧洲中世纪和文艺复兴时期的狂欢节文化，由20世纪思想家巴赫金提出。他认为，中世纪人过着两种生活：一是刻板严肃、严格遵守等级制度；二是狂欢节式的自由自在、疯狂恣情。后者由于摆脱了特权、禁忌而成为人们自由真实的存在形式。如今，巴赫金的"狂欢化"论，已发展到整个大众文化及社会消费领域，并且已经内化为人们的艺术思维方式和独特的世界观，对人们生活和审美观念产生影响。当下，在全球化、城市化、工业化、现代化进程日益加剧，经济增长和社会飞速发展背景下，电影艺术的观众工作繁重，长期被压力、情绪所困，其日常文化心态深受快节奏的现代化进程影响。传统遭受颠覆，文化审美观念转变，形成独特的欣赏需求与一种潜在的定向心理期待，大众更喜欢滑稽幽默、搞笑热闹的审美视觉体验，即追求心理愉悦感，达到心态平衡，最终升华为一种情感上的自我实现和自我超越。

走上文化产业轨道的电影艺术，其作为特殊精神商品的复杂性、流变性，以及其本身特有的传播方式，决定了电影艺术在市场环境下突出狂欢化的审美价值，体现出单向度、即时性的审美特征，力图使电影公众在视觉审美活动中淡化现实性时间压力，这种审美体

验迎合了人性中最本能的要求 —— 娱乐、狂欢。

正如20世纪80年代张艺谋电影《红高粱》首先揭开了中国电影"狂欢化"的序幕，是巴赫金"狂欢化"理论的民间再现，整部影片中的民族性格和世界观都染上了"狂欢化"的色彩，一种野性的原始力量在一片火红高粱里张扬劲舞，狂放不羁的人们毫无世俗观念，充满坚持的力量与激昂的酒神精神，喝酒、骂人，直至完成最后一场生死狂欢 —— 火中毁灭与再生的狂欢。从此，电影解放思想、打破陈旧观念，走入狂欢化，颠覆陈旧的价值观念和道德规范，尽情演绎人性的不羁自由和生命张力。20世纪90年代冯小刚以他的贺岁喜剧系列作品，既荒诞离奇又贴近现实生活的剧情制定了游戏规则，带领中国观众进行调侃、娱乐，狂欢逍遥，快意无比。

发展至今，当下电影艺术的审美狂欢，已经轻车熟路。电影狂欢化的审美视觉快感追求，使它取消生存的严肃性，将沉重人生化为轻松诙谐，不肯定也不否定，拒绝生命的批判意识，把承担化为笑料加以嘲弄，迎合审美公众心理，把普通小人物的生活理想作了充分的展示，用游戏的快感打造一切。狂欢就是一切。

2. 电影艺术狂欢化的现代启示

不容忽视的是，电影艺术在商业和利润的驱动下，对传统道德规范造成了前所未有的冲击。在全民娱乐的狂欢中，文化似乎失去了其应有的品位。面对这种困境，重构电影艺术文化品格与审美价值，应引起我们积极的思考。

(1) 以人为本的理性追求

以人为本、人文关怀是社会文明进步的标志，是人类自觉意识提高的反映。在以人为本位的新时代，伴随着文化产业的兴盛与扩张，电影艺术为受众制定审美狂化式的理解方式和价值原则，满足精神世界的审美需要。在这种意义上电影艺术应面向市场为消费者进行"代言"，电影艺术以人为本，倡导人性关怀，就是充分从电影受众群体出发，考虑受众的精神需求。

在今天审美泛化的时代，人是最重要的因素。欣赏电影艺术已成为一种群体性的审美活动。精品迭出的电影艺术一定程度上能调整市场环境下受众的审美情绪，感召人创造美好生活。从这个角度上，电影艺术要立足于现实本身，贴近目标消费群的心理情态，以人性化的角度诠释自身，并成为提升文化软实力的工具和手段，在社会精神文明建设中起到一定的教化与启蒙作用。市场环境下，电影艺术作为大众文化的重要组成部分，在一定程度上应使审美主体的审美意识随着社会的发展而不断地由低级向高级转变，使人逐步地成为追求生命完美的人，兼具感性和理性，知、情、意和谐统一。而人性的完美正是社会和谐发展的保障和首要价值取向。

(2) 不拘一格的个性自由化

在经济日益增长、物质日益丰富的时候，不乏社会责任感淡化、道德规范防线崩溃、金钱成为生存逻辑的现象。从文化上辨析，则是由于没有正确的审美导引、审美意识失衡所致。市场环境下，人们的生活丰富多元、复杂多变。受众的审美意识表现为流动、矛盾、复杂而又深刻，甚至一味追求物质利益与个性，背离文化的本质。针对这种现象，电影艺术在制作时，应予以正确地审美指引。所以，电影艺术应具有多样性，以

受众趣味为基石，将雅俗共赏作为审美追求，充分利用传统文化优势，将民俗、人情、地域、风貌有机地融合在一起，加强生活实践的表现，预测文化市场的动向，琢磨审美受众的情感欲求，强调个体生命的自由张扬，为受众搭建一个宣泄情感、实现梦想、张扬个性的平台。

电影艺术应追求强烈自由的个性，以突显的时尚引领社会潮流的走向。缺乏创意和个性，只是浮光掠影式的扫描。不能因循守旧、墨守成规，而要勇敢地标新立异、独辟蹊径、不拘一格。此外，还要具备至真、至善的审美追求，发挥积极导向作用。

(3) 打造健康时尚的审美观念

电影艺术传播对弘扬优秀的人类文化，塑造适应社会发展的价值观念，构建符合时代的大众审美标准都有重大意义。市场环境下，物质生活水平空前提高，物质文明与精神文明之间出现反差。在商业市场与文化市场的利益驱动下，大量缺乏美学品味、粗制滥造的电影出现，不仅污染人类生存环境，威胁人类精神健康，还改变着受众的价值观念和审美情趣，更阻碍文化的发展，与真、善、美背道而驰。

在自由多元的市场环境下，当代电影艺术表现出的社会秩序与价值观念，体现了新时期的审美突变。电影艺术应在"商业性"和"艺术性"中寻求辩证统一，实现经济效益和文化效应的同步共振，向着多元化、绩效化、互动化、人文化的方向发展，逐步提升美学趣味与审美价值，营造出时尚流行的大众文化环境，最终创造出社会、商业、艺术、文化价值。电影艺术应树立健康、时尚的审美观念，努力引发审美公众艺术共鸣，个人的自由价值被充分肯定，才能把自由推向无限。在电影艺术美的感召下陶冶、净化心灵，启迪智慧，愉悦身心，塑造完美的人格。

▌1.1.4　电影艺术的特性

1. 电影语言

(1) 画面元素

电影中的画面元素是借助摄影机和放映技术最终在二维平面上形成的具有三维空间感觉的运动图像。镜头是电影最基本的构成单位，镜头的功能就是将真实世界的影像转移到电影的虚拟世界中。

① 景别

景别是指被拍摄主体(人、物或环境)在画面中呈现出来的范围。它是由于摄影机与被拍摄物体距离不同，或者由于摄影镜头焦距不同而造成的被摄主体在画面中所呈现的范围大小的区别。根据这种范围大小的区别和画面表现空间，可以将景别分为若干种，使观众产生不同的视觉效果，实现影像的叙事功能。

普遍意义上，一般以画框内呈现的成年人身体比例为标准，分为远景、全景、中景、近景和特写5种基本景别。

远景用来展示人物活动的空间背景或者环境氛围，也可以用来抒发情感，创造意境，渲染气氛。如《肖申克的救赎》的片头就使用了远景，不仅交代了故事发生的特定空间环

境，而且通过连续的运动镜头展现了戒备森严的监狱全景，给观众很强的视觉冲击，为主人公的最终艰难逃离埋下了伏笔。当远景镜头中有少数人物出现时，人物会显得非常渺小，环境的特征则格外鲜明，一般是要强调环境与人的特殊关系。

全景指成年人的全身或场景的全貌，一般用于对人物整体形象的塑造或对空间环境的交代。相对于远景对空间环境的营造，全景更关注人物在环境中的情况，用来展示特定的叙事空间。如《出水芙蓉》中结尾处"水上盛典"的歌舞场面，大多使用全景的景别，宏大的水上舞蹈表演，游泳池中的火花与水雾，全景镜头所营造的空间造型至今令人喜爱和叹服。

中景指人身体膝盖以上或场景的局部。中景可以使观众清楚地看到人物的造型、动作、运动，有利于交代人物之间、人物和场景之间的关系。但在实际创作中，电影中更多使用的是被称为"中近景"的景别，即成人身体腰部以上的范围。这种景别兼具中景展示形体动作和近景凸现细节的长处，在以动作、表演、对话等为主的电影中使用频繁。如《王牌特工》中教堂屠杀的段落中，大量的中近景镜头运用表现了现场的残酷与血腥。

近景指人身体胸部以上或物体局部。在近景这种景别里，环境一般被虚化变为背景，更多地关注被拍摄主体的细微特征和变化，在一定程度上表现人物的思想感情。如《飞越疯人院》中，当麦克·默菲看到比利割腕自杀的场景后，再也抑制不住心中怒火，疯狂地扑上去掐住护士长拉契特的脖子时，近景中麦克·默菲愤怒的表情和拉契特惊恐的表情，也使得观众体会到与主人公同样的情绪。

特写指人身体肩部以上的头像或被摄体的微小局部。在特写中，用放大和夸张的方式突出特定局部、特定细节，环境完全被虚化隐退，画面中只有突出的主体。"特写镜头和全景，它们一般都具有一种明确的心理内容，而不仅仅是在起描写作用。"[①]如《天使艾美丽》的开头部分，一系列的特写镜头讲述了艾美丽的童年，通过这些特写镜头让观众直观地了解她童年的孤独，但也表现了即使面对孤独，艾美丽仍对生活保持豁达乐观的态度。

　　② 构图

影视构图就是为表现某一特定的主题内容和视觉美感效果，将镜头前被表现的对象以及摄影的各种造型因素有机地组织、分布在画面中，以形成一定的画面形式，如一个演员、一件道具在画面的不同位置往往具有不同的含义或产生隐喻或者象征的效果。好的构图能够准确地传达创作者的意念，表现情节，体现创作者的美学素养。[②]电影画面构图一般由主体、陪体和环境三部分组成。主体居于画面构图的视觉中心，也是画面要表现的主要对象，主体既可以是人，也可以是物，一般通过在画面中的占位、亮度、色彩等方式来突出主体的位置。陪体是指与主体有紧密联系，在画面中与主体构成特定关系，或辅助主体表现主题思想的对象。在影视画面中，人与人之间、人与物之间、物与物之间，都存在

① [法]马赛尔·马尔丹. 电影语言[M]. 何振淦，译. 北京：中国电影出版社，1980：18-19.
② 罗书俊. 影视鉴赏教程[M]. 南昌：江西高校出版社，2014：29.

着主陪关系。环境指画面主体周围的人物、景物和空间，包括陪体。环境包括前景、后景及背景。前后景的选择可以增强画面的空间感，提高画面的表现力和感染力。

例如《天生杀人狂》中多数镜头画面采用斜向处理的构图方式，将人物呈对角线关系处理在画面中，一方面表现人物造型的同时，强化人物的动态效果，另一方面也表现出一种极度不稳定的人物关系。

从构图与镜头内部空间布局来看，影像的构图方式可以分为对称构图和非对称构图。对称构图能够还原人眼日常的视觉习惯，给观众带来相对轻松舒适的观影体验。非对称构图则是指画面内各部分的占比失衡，是非常规的影视构图，常会给观众带来新鲜感，往往用来表达情绪的思考。如电影《一个和八个》中的人物构图风格，均采用不对称式构图，人物置于画面两边(左或右)，其余部分做环境处理，画面处于极不平衡的效果。

从构图与外部空间的关系来看，影像的构图方式可以分为封闭式构图和开放式构图。封闭式构图即画面的框架内部具有完整的结构，具有向内的吸引力，边框的意义在于使框内的影像具有相对的独立性，画面具有内在的协调与和谐。开放式构图是指画面的框架具有强烈的外向型张力，进入画面的某些视觉元素不仅代表着它自身，还以巨大的牵引力指向画面以外，传递着更多的信息。如电影《辛德勒的名单》中，黑白屏幕中出现的红衣女孩的构图，其指向画面外的象征意义是十分强烈的。

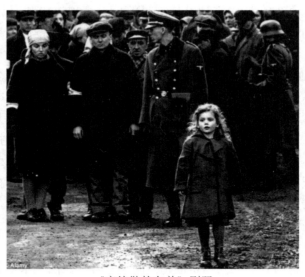

《辛德勒的名单》剧照

③ 镜头运动

镜头运动，作为一种技巧、手段、视觉形态，更多地反映出导演通过画面想表达的主题、风格，并因此形成自己的镜头语言和视觉风格。电影中的运动至少包括两个层面的含义：一是镜头中人物或者物体的运动，二是镜头本身的运动。节奏就是一种电影中连贯而又有间歇的镜头运动感觉和形式，单纯地由镜头本身运动所形成的是电影的视觉节奏，而由人物运动和镜头运动共同产生的是电影的变化节奏。

根据摄影机的运动形式，可以划分为纵向运动(包括推镜头、拉镜头、跟镜头)、横向

运动(包括摇镜头、移镜头)和垂直运动(升降镜头)等。如电影《罗拉快跑》中，为了表现拯救男友而奔跑的罗拉，电影中对镜头的运动可谓发挥到极致，不仅有镜头内部空间中罗拉本人的各种运动奔跑，而摄影机的推、拉、摇、移、跟和升降等运动镜头，充分发挥了镜头画面的运动效果和节奏感。

④ 色彩与影调

电影中的色彩基调，一般能够引发三个层次的心理效应。一是写实，即反映自然社会的属性和自然界的规律，如春天的绿色和秋天的金黄色等。二是写意，即反映人类社会的标志和大众社会的认同，如橙色、红色等适于表现温暖、积极的或者唯美的情绪与风格，而蓝色则比较适合表达冷峻、抑郁的情绪与风格。三是写情，即反映了个体的审美感觉和内心体验。[①]如电影《我的父亲母亲》中，影片回忆部分的拍摄景色优美、色彩鲜艳，片中大量的红色、金黄色等暖色调色彩，不仅表现了自然环境的优美，也为影片的爱情增添了温暖唯美的感情色彩。回忆中这些鲜明亮丽的暖色，与现实中父亲故去后的黑白色调形成强烈的对比反差。

影调也是电影画面中的重要元素之一。从明暗分布上划分，可以划分为高调与低调，从明暗对比上划分，可以划分为软调、硬调和中间调，从色彩分布上划分，也可以划分为暖调和冷调。不同的影调有不同的表达含义或象征意义，如软调中的明暗对比柔和，色彩对比和谐，反差小，景物色彩多选用补色或过渡色，表现出松弛、舒缓、温和的心理情绪。而硬调中的景物明暗对比、色彩对比强烈，中间缺少层次过渡，景物色彩多用原色，少用补色或过渡色，经常和人们紧张、惊险、恐怖等情绪相对应，适于表现战争、恐怖或豪放粗犷等。暖调则以红、黄、橙等为主要色调的画面，给人以热烈、温暖、光辉、热情、欢乐和喜庆的感受。冷调则以蓝色系为主要色调的画面，给人以冷清、压抑、忧伤的情绪感受。如电影《法国中尉的女人》中，影片表现女主人公萨拉在莱姆镇时，影调始终采用昏暗的冷色调，由此来表现萨拉性格的孤傲、冷漠和情感上的压抑、矛盾。尤其是在萨拉与查尔斯在树林中约会时，阴森缠绕的树木，无形中形成了一种强大的压力，表现了封建保守的社会环境下主人公受到压抑和束缚，同时又达到了强烈的视觉冲击效果。而当萨拉与查尔斯经过磨难终于重逢时，画面中的影调也变得明亮而温暖，表现了萨拉和查尔斯终于真正摆脱了痛苦、束缚，获得了他们重生后的爱情。

(2) 声音元素

电影中的声音，是与画面共同构筑银幕空间和银幕形象的艺术形态，也是解读电影的一个重要元素。电影的声音包括人声、音乐和各种效果声。随着电影艺术的发展，声音中的表现性成分被更多地挖掘出来，画面与声音的完美结合，也使得影片的叙事性表达更为深刻。如电影《城南旧事》中，小顺子和她妈妈的死并不是直接表现出来，而是通过雨夜中火车的汽笛和第二天早晨卖报人的叫卖声，让观众感知到母女俩最后的命运，这种利用声音的表现性进行的叙事，给观众极大的想象空间，比观众看到血淋淋残酷的场面更具有震撼力。

① 罗书俊.影视鉴赏教程[M].南昌：江西高校出版社，2014：40.

　　与镜头画面的表现性相比，声音在传情表意方面具有独特的优点，因为任何电影的画面都是形象的、具体的，能够让观众可感可看的；而声音则既可以在画面之内，也可以在画面之外，这就大大拓宽了画面表现的时空感。好的电影音乐在影片中，可以起到塑造人物、渲染气氛和加强节奏的作用，还可以对展现人物命运、揭示影片主题有着重要的作用。如电影《红高粱》中，当余占鳌在高粱地扯着嗓子唱"妹妹你大胆地往前走"时，这首歌曲就已经成为对影片主题的一种表达，而当战争结束，余占鳌父子看着躺在地上的九儿，画外再次响起"妹妹你大胆地往前走"的歌声时，观众从中又体会到另外一种完全不一样的情感，这就是电影声音和画面结合的独特魅力。

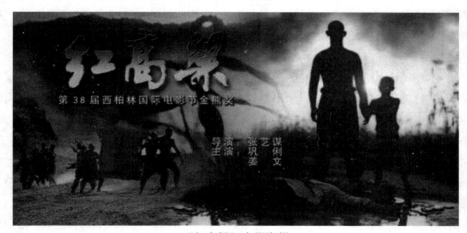

《红高粱》电影海报

　　一部优秀的电影，声音至少在对白、音乐以及音效几个方面发挥重要作用。

① 对白

　　对白的主要形式有对话、旁白、独白。

　　对话，是指剧作中两个或两个以上的角色之间用于交流的话语，它是电影有声语言的主体。

　　在电影作品中对话的功能主要表现为对人物关系、所处环境进行交代说明，另外，人物的个性化的语言可以体现人物的思想、性格，所以对话可以塑造人物形象。

　　旁白是由画面外的片中人物角色或讲故事的人对影片的故事情节、人物内心等方面加以评述的语言。一般情况下，它多以画外音的形象出现，把观众作为直接交流的对象。

　　旁白可以高效地推进故事，省略不太重要的情节，也可介绍人物、揭示人物内心，另外，旁白可有机地贯穿整个故事，起到起承转合甚至安排整个故事结构的作用。旁白与对话的区别主要在于旁白不是剧中角色在其他角色的动作刺激下采取的反应活动，不起与剧中人物交流的作用，只是把观众作为自己的交流对象。

　　独白是剧中人物在影片内对自己内心活动的自我表述。独白的交流对象一般是影片中的人物自己。

　　独白的作用一是介绍推进剧情，另一个是表现人物的内心活动。影片中人物内心的某些活动是极难用画面表现的，独白开辟出一条影片中的人物与观众交流的渠道。独白只能

以第一人称的方式呈现。

② 音乐

独立存在的音乐是一种听觉艺术，它既没有视觉艺术那样一目了然具有直观、具体性，也没有像文学艺术那样具有准确的语意性和严密的逻辑性。它是一种抽象模糊的语言，不具有直观性和具象性。但当音乐进入电影艺术以后，音乐与画面形象同时出现，音乐的指向性就十分明确了。

作为视听艺术盛宴的电影艺术，音乐无疑是"听"的艺术的重要支撑，通过音乐的辅助，画面中所表现的剧情和展示的人物性格、场景氛围都变得具体而真切，音乐对画面中的视觉形象和情节发展以及各种情绪、气氛、心理独白等方面都具有极强的铺垫、烘托或补充作用。

③ 音效

电影艺术中除对白和音乐之外的所有声音，以及以背景音响或环境音响的形式出现的人声和音乐统称为音响。音响不是简单地模拟自然声，重复画面上已经出现的事物，而是作为一种艺术元素纳入电影艺术，成为电影艺术创作的一种独特的表现手段。

音响在电影作品中发挥非常重要的作用，音响极具表现力，可以增强银幕空间的造型性，扩展画面的表现效果，同时可以渲染环境氛围，增强画面的生活气息和真实感，另外，音响可以辅助刻画人物，表现人物的内心世界，甚至可以作为连接镜头的手段，连接不同的镜头，推动情节的发展。

在影视作品中还有一种特殊的音响——无声。无声所创造出来的艺术效果和意境是非常独特的。在表现死亡、危险、痛苦、孤独等情绪和心理活动时，无声能有力地渲染戏剧的紧张性，产生"此时无声胜有声"的艺术魅力。

④ 声画关系

画面是电影艺术的主体，但在现代电影艺术中，声音也同样重要，声音与画面并不是完全的烘托与被烘托的关系，两者相互依存、相互补充，同时也相对独立、相对自立，两者都是电影艺术审美造型的重要手段。

声音和画面的关系一般有两种：声画同步和声画对位。

声画同步也叫声画合一，是指声音和画面在内容、情感等方面所表现的方向的一致性。即前文中提到的声音对画面的烘托和补充，画面和声音无论是同步的或者是分离的，他们在内容、情感方面的表现是统一的。

声画对位是指声音和画面在各自独立的基础上同时进行又有机结合。声画对位分为声画并行和音画对立两种状态。

声画并行是指声音和画面看似分离实则联系紧密，就像电影中的某些配乐，音乐与画面紧贴却不受其束缚。

声画对立是声音和画面在表现内容上的分离甚至对立，形成某种对比的关系，造成视觉或心理上的反差。这种对立所产生的效果不单纯是声音和画面的物理相加，而是既超越画面又超越声音，产生一种新的艺术表现力。

(3) 蒙太奇与长镜头

《电影艺术词典》中认为："在电影创作中，根据主题的需要、情节的发展、观众注意力和关心的程度，将全片所要表现的内容分解为不同的段落、场面、镜头，分别进行处理和拍摄，然后再根据原定的创作构思，运用艺术技巧，将这些段落、场面、镜头，合乎逻辑地、富有节奏地重新组合，使之通过形象间相辅相成和相反相成的关系，相互作用，产生连贯、对比、呼应、联想、悬念等效果，构成一个连绵不断的有机的艺术整体，一部完整地反映生活、表达思想、条理贯通、生动感人的影片。这种构成一部完整的影片的独特的表现方法称为蒙太奇。"[①] 因此，对于蒙太奇的认知，我们可以从三个层面来理解，一是蒙太奇是作为一种具体的剪辑技巧和技法；二是作为一种结构手段和艺术技巧；三是作为一种思维方法，它贯穿着影视创作的始终。

蒙太奇的名目众多，无明确的规范和分类，习惯上分为叙事蒙太奇、抒情蒙太奇和理性蒙太奇(包括象征的、对比的和隐喻的)三类。其中又可细分为心理蒙太奇、抒情蒙太奇、平行蒙太奇、交叉蒙太奇、重复蒙太奇、对比蒙太奇、隐喻蒙太奇等。

蒙太奇原指画面与画面之间的关系，有声电影以及彩色电影出现以后，蒙太奇在画面与声音、声音与声音、色彩与色彩、光影与光影之间有了更加广阔的天地。

长镜头是相对于蒙太奇的拍摄方法，是指用比较长的时间连续地拍摄一个场景或场面片断，形成一个比较完整的镜头段落。这里的"长"是指拍摄的开机点与关机点的时间跨度较长，也就是电影的单一的镜头较长。长镜头并没有绝对的时长标准，一般一个时间超过10秒的镜头称为长镜头。长镜头通常用来表达导演的特定构想和审美情趣，例如交代环境、表现人物内心、突出现场感、真实感等。

《柏林的女人》开头的长镜头，展示了1945年俄罗斯军队包围柏林时一个早上，白茫茫的浓雾中看到战火后柏林街头的满目疮痍，向观众交代了故事发生的背景。

长镜头一般可分为固定长镜头、景深长镜头和运动长镜头三类。

固定长镜头是指机位固定不动、连续拍摄一个场面所形成的长镜头。最早出现的电影均采用了固定长镜头的拍摄方法，主要是用固定长镜头来记录现实或舞台演出过程。

景深长镜头是用拍摄大景深的技术手段进行拍摄，使处在纵深处不同位置上的景物依次清晰地出现在画面上。比如拍摄一辆汽车疾驰而去，用大景深镜头，可以先使汽车号牌等局部出现在画面上(相当于特写)、逐渐远去(相当于近景、中景、全景、远景都能看清)。一个景深长镜头实际上相当于一组特写、近景、中景、全景、远景镜头组合起来所表现的内容。

运动长镜头是用摄影机的推、拉、摇、移、跟等运动拍摄的方法形成多景别、多拍摄角度(方位、高度)变化长镜头。一个运动长镜头可以相当于一组由不同景别、不同角度镜头构成的蒙太奇镜头，比如电影《四百击》最后著名的跑步的长镜头。

长镜头能够保持时空的连续性，用舞台剧一样的场面调度完成蒙太奇手法完成的动作，从而保证一个镜头中动作的连贯性，画面相对完整，增加了画面的真实感。

① 佚名. 电影艺术词典[Z]. 北京：中国电影出版社，1986：199.

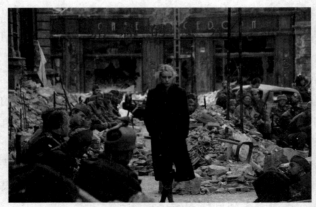

《柏林的女人》剧照

2. 电影的叙事

欣赏一部电影我们首先要清楚的是这部电影给我们呈现了怎样的一个故事，然后我们要了解电影给我们呈现了一个或几个什么样的人物，故事是怎么讲的，在讲故事的过程中，有哪些情节给我们留下了深刻的印象，这就是电影叙事的几个基本要素：人物、结构和冲突。

电影的叙事区别于文学作品的叙事，但两者之间又存在着密切的联系。作为文学叙事，除了载体以文字为手段与电影叙事相区别外，关于是以表达主题为中心还是以塑造人物为中心，一直存有争议，但作为电影叙事，无疑是以塑造人物形象为中心的。两者在结构安排上也有很大的差异，蒙太奇的思维模式如果运用到文学叙事之中，无疑会给读者造成解码的巨大阻碍。而冲突的设立又是电影叙事必须优先考虑的首要内容。

(1) 人物

电影叙事在塑造人物时是建立在造型的基础上的，人物形象的丰满与完善需要人物的动作来完成。在某种意义上来说，电影叙事的人物接近于文学叙事的主题，电影艺术的主题表达要通过塑造典型的人物来完成。

对于电影中人物的鉴赏，首先要考虑的是人物的类型，主要角色还是次要角色，好人还是坏人，丰满的人物还是扁平的人物，正面人物还是反面人物，神话人物还是历史人物等等。其次作为演员的人物演绎，主要分析人物的服装、造型、化装、表演等方面。再次是人物的表现，主要鉴赏的因素包括动作、镜头、景别、构图、光线等方面。最后要考虑的方面是人物关系，电影中人物关系的类型很多，对于矛盾的人物关系常采用的是二元对立的处理方式，革命与反动、进步与落后、压迫与反抗、爱情与复仇等，对于具体人物的设置主要采用互益的人物关系、对立的人物关系等。

(2) 结构

结构是电影艺术的内部构架，对整个故事的讲述方式做整体的设计和安排，即这个故事是怎么讲的。

电影结构呈现出整体性、立体性与层次性等特征。整体性是指故事的组成部分失去了各自的独立功能，最终以实现结构的整体功能为目的。立体性是指结构的安排由多个维度

构成，包括时、空、人、事、因、果等方面。层次性是指电影叙事结构的有序性，如情节的安排错落有致，冲突的设计张弛有度等。

结构的安排主要遵循客观事物自身发展规律、主体的认识规律以及电影中人物的心理规律。

(3) 冲突

冲突就是人与人之间的矛盾、碰撞或是处于矛盾中的心理状态，电影叙事中的冲突是构成情节的基本因素。冲突几乎根植于每部电影之中。

从电影所表达的主题到故事中的人物之间的关系再到具体的情节，几乎所有的电影叙事都是建立在各种冲突的基础之上的，"没有冲突就没有戏剧"已经被大家所公认。冲突是正反两方面的力量及其动作与反动作的叙事结构，生活中是充满冲突的，电影叙事要表现生活，当然就要表现冲突。电影鉴赏能够引起观众关注的首要内容也是冲突，冲突是电影叙事动因所在，叙事一旦有了冲突，那就要去解决，去解决，叙事就会向前发展，就会形成情节以至于整个故事。

冲突在表现上首先要打破基本的平衡，让人物处于面临要解决的问题当中。其次，冲突要有悬念，"后来怎么样了"这样的问题要时刻抓住观众。再次，冲突要紧凑，让人物时刻面临困难。

■ 1.1.5　电影艺术的鉴赏常识

1. 电影流派

(1) 表现主义

表现主义电影发源于1920年的德国，此种电影中的演员、物体与布景设计都用来传达情绪与心理状态，不重视原来的物象意义。《卡里加利博士的小屋》即以运用这种手法而闻名。之后德国表现主义的风格影响到默片时代的一些好莱坞电影与20世纪40年代的黑色电影。

(2) 形式主义

形式主义电影起源于1915年的俄国，指强调形式与技巧而不强调题材的表现手法。形式主义强调不同形式的运用可以改变材料的内涵，剪接、绘画性构图与声画元素的安排都是形式主义电影工作者的兴趣所在，如20世纪20年代的普多夫金、爱森斯坦等均是此种主义的支持者，对后来的结构主义与符号学有很大影响。

(3) 超现实主义

超现实主义电影的兴起旨在反抗写实主义与传统艺术。1920年兴起于法国，主要是将意象做特异的、不合逻辑的安排，以表现人类潜意识的种种状态。路易斯·布纽尔的《安达鲁之犬》可以算是早期超现实主义电影的经典作品。后来超现实主义成为实验电影与地下电影的重要源头。

(4) 新写实主义

新写实主义主张以冷静的写实手法呈现中下阶层的生活。新写实主义电影比较像纪录

片，带有不加粉饰的真实感。在形式上，大部分新写实主义电影大量采用实景拍摄与自然光，运用非职业演员表演，讲究自然的生活细节描写。

(5) 真实电影

20世纪50年代末兴起的，是一种以直接记录手法为特征的电影创作潮流。制作方式上，直接拍摄真实生活，不事先写剧本，用非职业演员，影片由固定的导演、摄影师与录音师三人完成。真实电影的最大意义在于它为一般剧情片的创作提供了一个保证最大限度写实性的方法。高达在他很多电影里面进行主观介入是直接搬用真实电影的方法。

(6) 第三电影

泛指第三世界电影工作者所制作的反帝、反殖民、反种族歧视、反剥削压迫等主题的电影。资本主义社会依其封闭与被动的艺术观所拍摄的电影作品被称为"第一电影"，作者电影、巴西新电影、表现主义电影等强调个人经验的作品为"第二电影"，与体制对抗的电影则是"第三电影"。

(7) 巴西新电影

在20世纪60年代兴起的新电影运动，特色是以低成本的方式，创造有地方色彩的电影文化，以挣脱外来尤其是北美电影文化的主导形式。他们对于国家、社会现实的观点较为犀利，美学原创力亦非常丰富。他们的电影既反映了社会现实，也极力寻求大胆甚至古怪的美学风格。

(8) 直接电影

直接电影指以写实主义电影风格拍成的纪录片，和真实电影的摄制有许多共同之处，如以真实人物及事件为素材、客观纪实的技巧、避免使用旁白叙述等。直接电影和真实电影的唯一差别，在于直接电影视摄影机为安静的现实记录者，以不干扰、不刺激被摄体为原则；真实电影则使摄影机主动介入被摄环境，时而鼓励并触发被摄者揭露他们的想法。

2. 中国导演代系划分

(1) 第一代导演

第一代导演是中国电影无声期间的代表。主要活动时间在20世纪初到20年代末，以张石川、郑正秋、杨小仲、邵醉翁等为代表的一批导演，堪称中国电影的先驱。第一代导演拍摄条件简陋艰苦，创作理念受"五·四"新文化运动影响，创作出中国第一批故事片，影片故事性强，结构严谨，戏剧冲突较强，雅俗共赏，一定程度上表现出反封建的民主思想。艺术手段上，中国戏曲色彩浓重，多使用传统的戏剧观念处理电影，采用定点拍摄方法，摄影机基本固定。

其中成就最大的是张石川、郑正秋。代表作品有：中国第一部短故事片《难夫难妻》，第一部长故事片《黑籍冤魂》，第一部有声故事片《歌女红牡丹》，第一部武侠片《火烧红莲寺》，以及早期较有影响的《孤儿救祖记》。

(2) 第二代导演

第二代导演是有声电影开始到新中国成立期间的代表。主要活动时间在20世纪30—40年代，以程步高、沈西苓、蔡楚生、史东山、费穆、孙瑜、袁牧之、应云卫、陈鲤庭、郑君里、吴永刚、沈浮、汤晓丹、张骏祥、桑弧等为代表的一批导演。第二代导演的贡献

是使中国电影的思想内容从单纯娱乐走向较深入真实地反映社会生活，并发挥社会功能。在故事情节上，追求戏剧悬念、戏剧冲突、戏剧程式；在艺术成就上，强调与突出写实主义，把"写实"和电影化结合起来。此时，中国电影艺术的基本规律逐渐形成，打破戏剧艺术的舞台形式局限转向电影艺术内涵的探寻。第二代导演使中国电影艺术从戏曲艺术的襁褓中分离出来，显出自己独立的艺术价值，开始使中国电影艺术逐渐走向完熟。

第二代导演中成就最大的是蔡楚生、郑君里、费穆、吴永刚、桑弧、汤晓丹等。代表作品有：《渔光曲》《八千里路云和月》《一江春水向东流》《神女》《三毛流浪记》。

(3) 第三代导演

第三代导演是中华人民共和国成立后到"文革"期间的代表。主要活动时间在20世纪50—60年代，以成荫、谢铁骊、水华、崔嵬、凌子风、谢晋、王炎、郭维、李俊、于彦夫、鲁韧、王苹、林农等为代表。第三代导演的贡献是以遵循现实主义原则表现生活本质为创作理念，努力反映时代精神，深入地展现矛盾冲突，注重民族风格、地方特色、艺术意蕴等方面。第三代导演的创作背景正逢中国电影的曲折发展时期，这些电影人引领中国电影自此走向康庄大道。

第三代导演中成就最大的是成荫、水华、崔嵬、谢铁骊、谢晋、凌子风等。代表作品有：《牧马人》《芙蓉镇》《舞台姐妹》《白毛女》《伤逝》《青春之歌》《小兵张嘎》《红旗谱》《骆驼祥子》《早春二月》《包氏父子》《西安事变》《南征北战》。

(4) 第四代导演

第四代导演是中国自己培养、主要创作期间在"文革"结束后的代表。主要活动时间在20世纪70—80年代，以60年代电影学院的毕业生或自学成材的吴贻弓、吴天明、张暖忻、黄健中、滕文骥、郑洞天、谢飞、胡柄榴、丁荫楠、李前宽、陆小雅、于本正、颜学恕、黄蜀芹、杨延晋、王好为、王君正、张子恩、宋崇、丛连文等为代表。第四代导演学艺于60年代，其艺术才华到"文革"以后发挥出来。特殊的成长背景，使他们在历史的重荷中面对现实的痛苦，以一种理性批判的勇气使中国电影作品带有了一种厚重意味，他们以开放的视野，吸收新鲜的艺术经验，不懈地探索艺术的特性，承上启下，力图用新观念来改造和发展中国电影：打破戏剧式结构；提倡纪实性，追求质朴、自然的风格和开放式的结构；注重主题与人物的意义性；从生活中、从凡人小事中挖掘社会和人生的哲理。第四代导演是改革开放初期获得重大成就的一支导演力量，为中国电影奠定了厚实的基础。这一代导演至今仍以稳健的创作实力和持久的艺术后劲活跃在中国电影舞台上。

第四代导演中成就最大的有吴贻弓、吴天明、黄健中、滕文骥、郑洞天、谢飞、胡柄榴、丁荫楠、陆小雅、郭宝昌、黄蜀芹等，代表作品有：《小花》《苦恼人的笑》《生活的颤音》《巴山夜雨》《城南旧事》《神女峰的迷雾》《邻居》《我们的田野》《如意》《乡情》《人生》《人·鬼·情》。

(5) 第五代导演

第五代导演是指"文革"以后在新时期创作中以狂飙突进式的态势影响了中国电影的北京电影学院七八级毕业的一代导演。第五代导演经历了十年浩劫的磨难，在改革开放的年代，满怀创新的激情走入影坛，制作了大批中国新时期探索电影，他们以敏锐的洞察力

为中国电影更新了创作理念与影像语言，在选材、叙事、刻画人物、镜头运用、画面处理等方面，标新立异，在每部影片中探究新的创作角度。第五代导演深度挖掘中国的民族文化、历史与民族心理结构，其作品以强烈的现实本色与文化寓言倾向震撼着中国影坛。在新世纪的中国电影舞台上，伴随着市场化的进程，正成为一种中坚力量。

第五代导演中成就最大的有陈凯歌、张艺谋、田壮壮、黄建新、李少红、周晓文、张军钊等。代表作品有：《一个和八个》《黄土地》《红高粱》《站直喽，别趴下》《摇滚青年》《秦颂》《血色清晨》。

(6) 第六代导演

第六代导演又称"新生代导演"，在20世纪90年代步入中国影坛，是具有先锋性、前卫性、青春性特质的创作群体。以张元、路学长、贾樟柯、王小帅、张杨等为代表，第六代导演的文化姿态、创作风格相对一致，在21世纪中国影坛形成引人注目的电影现象。这一代导演执导的电影作品反映了当代中国人内心世界产生的极大转变。第六代导演的电影总体呈现着一种灰色情调，他们的艺术视野与以往导演的迥然不同，城市边缘人混乱的情感纠葛、迷茫的追求、琐碎的细节描写和俚语脏话式的台词构成了独特的第六代导演电影语言体系。第六代导演迸发出的强劲创作力，使寂寥的中国影坛突然焕发了勃勃生机。

第六代导演中成就最大的有贾樟柯、王小帅、张杨，代表作品有：《三峡好人》《青红》《十七岁的单车》《爱情麻辣烫》等。

3. 重要电影奖项

(1) 中国电影奖项

① 中国电影金鸡奖

中国电影金鸡奖是中国电影界专业性评选的最高奖项，由中国电影家协会主办，以奖励优秀影片和表彰成绩卓著的电影工作者。

首届中国电影金鸡奖评奖活动于1981年5月举行，以金鸡啼鸣象征百家争鸣并激励电影工作者闻鸡起舞，故名中国电影金鸡奖。金鸡奖每年评选一次，评奖委员会由电影专家组成，因此又被称为"专家奖"。

中国电影金鸡奖常设奖项为20项左右(时有增减)，其中包括最佳剪辑、最佳置景等普通观众不甚熟悉的专业性奖项。

② 中国电影华表奖

中国电影华表奖是中国电影的最高荣誉奖，其奖杯采用的是北京天安门城楼前的华表造型，每年由国家新闻出版广播电影电视总局对上一年度完成的各片种影片进行评选。华表奖的前身是文化部优秀影片奖。始评于1957年，中断了22年后，从1979年继续进行评奖活动，一年一届。1994年开始启用"中国电影华表奖"名字。

③ 香港电影金像奖

香港电影金像奖于1982年由《电影双周刊》创办，是《电影双周刊》每年邀请影评人评选十大电影的扩大和延续。其目的是通过评选与颁奖形式，对表现优异的电影工作者加以表彰，同时反思过去一年电影的不足，亦希望借此促进香港电影的繁荣发展，提高观众

的欣赏水平。1982年，《电影双周刊》与香港电台合作举办第一届颁奖礼，当时只有十大华语及外语片奖等5个奖项。其后与星岛报业合办第二届与第三届，此后由《电影双周刊》独家举办。

④ 大众电影百花奖

大众电影百花奖是由中国发行量最大的电影刊物《大众电影》杂志社主办的一年一度的群众性评奖。大众电影百花奖和金鸡奖被称为"中国电影双奖"。大众电影百花奖代表观众对电影的看法和评价，因此又被称为"群众奖"。大众电影百花奖由《大众电影》发放选票，由读者投票评奖，各项奖均以得票最多者当选。

大众电影百花奖始于1962年，但在1963年第二届评奖之后，一直中断了17年，直到1980年才恢复并举行了第三届评奖，此后每年举办一次。自1983年以来百花奖只设有最佳故事片、最佳男女演员、最佳男女配角五个名目的奖项。从1980年的第三届评奖开始，"最佳故事片"得奖名额由前两届的一个增至三个。

⑤ 金马奖

金马奖自在港台地区创立以来，奖励了许多优秀华语影片及优秀的电影工作者，成为华语影片制作事业最崇高的荣誉，也直接或间接地带动了中国整体电影事业的发展。对华人电影事业具有极重要的历史意义与地位。

金马奖华语影片竞赛自1963年开始举办至今，已举办了40届，只要是华语发音的影片(包括普通话、粤语、闽南语、上海话等)均可报名参加竞赛。第十五届之前于典礼前公布得奖名单，第十五届之后则于颁奖典礼当天公布得奖名单。金马奖共设有21个奖项、2个特别奖项目、1个非正式竞赛奖项，包括剧情片、创作短片、纪录片及动画长片等影片奖项；个人奖项则有导演、男/女主角、男/女配角、新人奖、原著剧本、改编剧本、摄影、剪辑、音效、动作设计、视觉效果、原创电影音乐、原创电影歌曲、美术设计、服装设计等；特别奖项为年度最佳台湾电影、年度最佳台湾电影工作者；非正式竞赛项目则有观众票选最佳影片。每年约有40部剧情长片、20部纪录片、创作短片及动画长片报名。

每年金马奖均会发函请各大电影团体推荐金马奖特别奖候选人，并由台北金马影展执行委员会讨论通过后，在颁奖典礼上颁发奖杯以表扬其杰出贡献。徐立功(杰出制片人特别奖)、李连杰(大陆人士特别奖)、李行(终身成就特别奖)、郎雄(终身成就纪念奖)等，均曾荣获此荣誉。

每年12月上旬举办的金马奖颁奖典礼，为每年华语影坛重大盛事之一，华语影坛重量级导演与明星均会受邀出席金马奖颁奖典礼。许多为华语电影努力贡献的电影人，均曾在此获奖。

⑥ 中国电影童牛奖

中国电影童牛奖是中国电影重要奖项之一，是专为奖励优秀儿童少年影片、表彰取得优秀成绩的儿童少年电影工作者而设立的。1985年中国儿童少年电影学会受国家广电部、教育部、文化部、全国妇联、共青团中央委托创办了中国电影童牛奖，其宗旨是团结少年儿童电影工作者，在党的文艺方针和教育方针的指导下，不断提高我国儿童少年电影的创

作水平，为广大儿童观众拍摄出更多更好的儿童少年电影，让健康优秀的精神食粮伴随孩子们成长。取名"童牛奖"，是因为在农历牛年创办的这一奖项，体现了少年儿童"初生牛犊不怕虎"的勇敢精神和电影工作者"俯首甘为孺子牛"的创作态度。该奖两年评选一次，从2002年起改为每年评选一次。

(2) 知名国际电影节及奖项

① 美国奥斯卡电影金像奖

美国奥斯卡电影金像奖是当前世界上影响最大、历史最悠久的电影奖。1927设立，由美国电影艺术与科学学院颁发，简称"学院奖"。奖杯为一尊铜像，铜像是个手握长剑、站在一盘电影胶片上的男性人体塑像，高10.25寸，表面镀金，所以叫金像奖。

奥斯卡金像奖从1929年开始每年评选颁发一次，从未间断。凡上年1月1日至12月31日上映的影片均可参加评选。金像奖的评选经过两轮投票：第一轮是提名投票，先由学院下属各部门负责提名(采用记名方式)，获得提名的影片，将在学院本部轮流放映，观后学院的所有会员再进行第二轮投票(采用不记名方式)，表决揭晓后进行授奖仪式。由名演员作司仪，由前奥斯卡奖获得者授奖。

半个多世纪以来享有盛誉，不仅是美国电影业界年度最重要的活动，也备受世界瞩目。主要奖项包括最佳影片奖、最佳女演员和男演员奖、最佳导演奖，其他还有最佳摄影、美工、服装设计、原剧本、改编剧本、改编配乐、剪辑、视觉效果、作曲、音响奖，此外还颁发一些特别荣誉奖。

前19届奥斯卡奖只评美国影片，从第20届起，才在特别奖中设最佳外语片奖。其参选影片必须是上一年11月1日至下一年10月31日在某国商业性影院公映的大型故事片。每个国家只选送一部影片，这部影片由该国的电影组织或审查委员会推荐，送交学院外国片委员会审查，从中选出5部提名影片。观摩完5部影片后，再由4000名美国影界权威人士组成的评审委员会，选出一部最佳外国语片。该项奖只授予作品，而不授予个人。中国电影曾获得最佳外语片提名的有：《菊豆》《大红灯笼高高挂》《英雄》《霸王别姬》《喜宴》《饮食男女》。《卧虎藏龙》获得第73届奥斯卡最佳外语片奖，是迄今唯一一部华语获奖电影。李安导演凭借《断背山》和《少年派的奇幻漂流》两次获得最佳导演奖，是迄今唯一一个获此殊荣的华人导演。

奥斯卡历年引起的最大争议之一就是在"艺术"与"商业"之间何去何从。通常情况下，获奖作品一般既具有"艺术价值"又具有"商业价值"，使两者达到最佳结合点。奥斯卡虽说是站在电影流行艺术的风口浪尖，但却极少标新立异，在题材的选择上顺势而行。例如，第67届(1994年)奥斯卡评选时，《阿甘正传》成为最大赢家，获13项提名，其实这是奥斯卡顺应美国社会长期弥漫的强烈的反战情绪和抚平越战伤痛呼声的结果。奥斯卡的"顺势而行"仅针对影片的题材而言，对于影片的艺术要求，并未降低评判标准，获奖影片在题材上可圈可点，而且在艺术水准上，亦属佼佼者。

② 法国戛纳国际电影节金棕榈奖

法国戛纳国际电影节被称为"电影节中的王中之王"，是当今世界最具影响力、最顶尖的电影节，与威尼斯国际电影节、柏林国际电影节并称为世界三大国际电影节，最高奖

是"金棕榈奖"。创立于1939年，每年5月份举行，为期两周左右。电影节的活动分为六个单元："正式竞赛""导演双周""一种注视""影评人周""法国电影新貌""会外市场展"。有两组评审委员分别评审长片和短片，"正式竞赛"的部分由各国电影文化界人士组成，其人选都是颇有声望的导演、演员、编剧、影评人、配乐作曲家等。非竞赛部分以提拔新人为主，其中"导演双周"及"一种注视"发掘了不少颇具潜力或已有成就的导演。奖项设置包括：金棕榈奖、评审团大奖、最佳导演奖、最佳剧本奖、最佳男/女演员奖、一种注目奖、电影基金会奖等。

戛纳国际电影节旨在展示和提高将电影作为艺术的进程中扮演重要角色的电影作品的质量。几乎所有的获奖影片日后都成为经典。此外，戛纳国际电影节还通过强大的媒体宣传，确保入选作品能立即介绍给世界观众，还提供了电影创作者与买主接触交流的机会。

中国影片在戛纳电影节上多次获奖：

1959年我国台湾话剧界元老田琛执导的《荡妇与圣女》成为第一部正式参加戛纳金棕榈奖角逐的中国影片。

1962年李翰祥执导的《杨贵妃》因富丽堂皇的宫廷布景和服饰夺得最佳内景摄影色彩奖，成为第一部在戛纳获奖的华语电影。

1975年胡金铨执导的《侠女》夺得仅次于金棕榈奖和评审团大奖的最高综合技术奖，将中国武侠电影推向了世界。

1993年陈凯歌执导的《霸王别姬》获金棕榈大奖，侯孝贤《戏梦人生》获评委会大奖。

1994年张艺谋执导的《活着》获得评审团大奖，葛优成为首位华人戛纳影帝。

1997年王家卫凭借《春光乍泄》夺得最佳导演奖，王家卫成为首位获此奖项的华人导演。

2000年王家卫凭借《花样年华》获得戛纳最佳艺术成就奖，梁朝伟荣膺戛纳影帝，姜文的《鬼子来了》获评委会大奖，杨德昌凭借《一一》获最佳导演奖。

2004年张曼玉凭借《清洁》(法国电影)摘戛纳影后桂冠。

2005年巩俐获得戛纳国际电影节颁发的"戛纳特别大奖"。

2005年王小帅《青红》获得评委会大奖。

2006年王家卫成为第一个担任戛纳评委会主席的华人。

2007年王家卫的英语新片《蓝莓之夜》成为唯一入围金棕榈奖的华人导演作品，同时成为开幕影片，这也是戛纳60年来第一次以华人导演的电影作为开幕影片。

③ 德国柏林国际电影节金熊奖

原名西柏林国际电影节，世界三大国际电影节之一，欧洲电影文化的又一圣地，每年春季举行，为期两周，从1951年6月至今，已经举行了50届。主要奖项有"金熊奖"和"银熊奖"。"金熊奖"授予最佳故事片、纪录片、科教片、美术片；"银熊奖"授予最佳导演、男女演员、编剧、音乐、摄影、美工、青年作品或有特别成就的故事片等。此外，还有国际评论奖、评委会特别奖等。柏林电影节最重要的部分是有全世界范围电影参与的竞赛单元，在竞赛结束，由国际性的评委会颁发电影主要奖项。柏林电影节

涌现了一大批电影导演，如今他们的地位已经写进了电影史。柏林国际电影节的获奖者包括赖纳·维尔纳·法斯宾德、米开朗基罗·安东尼奥尼、让-吕克·戈达尔、英格玛·伯格曼、西德尼·吕美特、克洛德·夏布罗尔、罗曼·波兰斯基、萨蒂亚吉特·雷伊、卡洛斯·绍拉、李安、张艺谋、罗伯特·阿尔特曼、约翰·卡萨维茨等。

中国影片在柏林电影节上多次获奖：1988年，张艺谋的导演处女作《红高粱》在柏林电影节上为中国人捧回了第一个金熊奖，之后李安的《喜宴》《理智与情感》、谢飞的《香魂女》和王全安的《图雅的婚事》也分别捧得金熊奖。张曼玉和萧芳芳曾获得最佳女演员奖，严浩凭借《太阳有耳》获得最佳导演奖，此外，《本命年》《我的父亲母亲》《十七岁的单车》《英雄》《盲井》《孔雀》《天边一朵云》《落叶归根》等多部影片分别获得各种奖项。

④ 意大利威尼斯国际电影节金狮奖

创办于1932年的威尼斯电影节是世界上第一个国际电影节，号称"国际电影节之父"。每年秋季举行，为期两周。主要目的在于提高电影艺术水平，促进电影工作者的交往和合作，为发展电影贸易提供方便。奖项设置包括：金狮奖、银狮奖、特别评委会奖、最佳男/女演员、最佳导演、最佳原创剧本、最佳摄影、最佳原创音乐等奖项。

金狮奖是威尼斯电影节的最高奖项，颁发给最佳电影长片，大多数年份仅一部优秀影片可获此殊荣，但有的年份这一大奖由两部影片共享。银狮奖是威尼斯电影节仅次于金狮奖的奖项，并非每年都有，有时颁发给角逐金狮奖的影片，有时颁发给最佳处女作电影、最佳短片和最佳导演。

威尼斯电影节以发掘新导演著称，被誉为"电影大师的摇篮"，黑泽明、沟口健二、塔尔科夫斯基等名导都崛起于威尼斯。威尼斯电影节更注重参赛者对电影艺术的创新，对具有实验性的独立制作尤其偏好，而非过多强调意识形态和商业与艺术的兼容，这一特色充分体现在威尼斯的口号"电影为严肃艺术服务"之中。

相对于奥斯卡、戛纳对中国人的吝啬，威尼斯电影节对华语电影的青睐有目共睹。侯孝贤的《悲情城市》、张艺谋的《秋菊打官司》《一个都不能少》、蔡明亮的《爱情万岁》、李安的《断背山》《色·戒》、贾樟柯的《三峡好人》都曾捧得金狮奖。2010年吴宇森还获得了"终身成就奖"。

⑤ 美国金酸梅奖

由约翰·威尔逊在1981年设立，由"金草莓奖基金会"组织评选，是与奥斯卡唱对台戏、专评好莱坞最差影片和最差演员的奖项，每年评选一次。有趣的是，金酸梅奖故意在每年奥斯卡颁奖前夜公布得奖名单。该奖起初还属于影迷们自发性的娱乐奖项，但由于它的特殊性，日益受到大众重视。如今，金酸梅奖已成为关注度很高的一个评选活动，拥有一个由电影从业者、专家、影迷组成的近500人的评选团体。不少较著名的电影导演、演员及制作人都曾经获得金酸梅奖。但他们大部分都不愿意出席领奖，历年来只有少数人士亲自接受奖项。

有时金酸梅奖和奥斯卡奖会颁发给同一个人。2005年哈莉·贝瑞凭《猫女》获得最差女主角，她领奖时一手拿着数年前夺得的奥斯卡最佳女主角奖杯，另一手则拿着金酸梅奖杯，惹得台下一片笑声。更有趣的是，2010年桑德拉·布洛克以《求爱女王》获最差女主角奖，在隔天的奥斯卡颁奖典礼中，她以《弱点》夺得奥斯卡最佳女主角，这也创了金酸莓奖设置以来的纪录。

4. 影片分级制度

电影分级制度，最早由美国电影协会提出并倡导。

美国电影协会MPAA，全称为"The Motion Picture Association of America"，1922年成立，总部设在加利福利(Encino，California)。MPAA在洛杉矶和华盛顿为其成员服务。其委员会的主要成员由美国最大的七家电影和电视传媒巨头的主席和总裁共同担任，包括：迪士尼公司(Walt Disney Company)、索尼声像(Sony Pictures Entertainment Inc.)、米高梅公司(Metro-Goldwyn-Mayer Inc.)、派拉蒙公司(Paramount Pictures Corporation)、21世纪福克斯公司(Twentieth Century Fox Film Corp.)、环球影像(Universal Studios Inc.)、华纳兄弟(Warner Bros.)。

现代电影中暴力、血腥、毒品、性等反映社会阴暗面的内容，频繁地在银幕上出现，从而导致一系列社会问题的产生。因此设立电影分级制度，主要目的是保护青少年免受电影不良素材的影响，为了青少年健康发展，以便区分其等级和适宜度，起到指导观影的作用。该制度一定程度上提供了一个电影制作秩序的标准和参考，后各个国家纷纷效仿。

MPAA制定影视作品分级制度如下：

G级(GENERAL AUDIENCES，All ages admitted.)：大众级，所有年龄均可观看，老少咸宜。

PG级(PARENTAL GUIDANCE SUGGESTED，Some material may not be suitable for children.)：普通级，建议儿童在父母的指导下观看。

PG-13级(PARENTS STRONGLY CAUTIONED，Some material may be inappropriate for children under 13.)：普通级，儿童在父母的指导下观看，可能有不适于13岁以下儿童观看的内容。

R级(RESTRICTED，Under 17 requires accompanying parent or adult guardian.)：限制级，17岁以下的少年可在父母或监护人陪同下观看。

NC-17级(NO ONE 17 AND UNDER ADMITTED)：17岁以下观众禁止观看——该级别的影片被定为成人影片，未成年人坚决被禁止观看。

中国大陆地区目前未设立电影分级制度。曾多次有人提出建立电影分级制度，但是直到现在仍然未能实施。中国对电影进行审查，一般通过对影片中某些镜头的删减，以适合所有年龄的观众观赏。中国电影内容监管机制有待于进一步改革。

1.2　电视艺术

■ 1.2.1　电视艺术概述

1. 电视艺术界定

人们所说的电视艺术通常专指电视剧艺术。

电视剧是电子技术高度发展时代的特殊剧种，融合了电视技术声、光、影、色等一切元素与其他姊妹艺术营养与精华，运用电子传播技术手段和电视艺术规律，以家庭传播方式为主要特征的一种综合艺术样式。

电视剧艺术已成为中国观众日常生活不可或缺的艺术欣赏类型，正处于发展阶段，其可塑性很强，日新月异地变化着，令人心驰神往。

2. 电视艺术发展历程

1883年，德国电器工程师尼普科夫制造出电视扫描盘，成为电视与荧光屏雏形。

1928年，美国纽约州广播电台进行世界第一次无声电视转播。

1930年，电视实现有声转播。

1954年，第一台彩电在美国问世。

1956年，美国发明电视录像技术。

这一切为电视剧艺术的诞生提供了必要的物质技术条件。

1936年，世界第一座电视台——伦敦亚历山大电视台建成。不久播放了世界第一部电视剧《口含鲜花的男子》(又称《花言巧语的人》)，标志着人类文明史上又一个门类艺术——电视剧艺术的诞生。

1958年，中国北京电视台(中央电视台前身)成立，同年6月播出了中国第一部根据同名短篇小说改编而成的电视剧《一口菜饼子》，编剧陈庚，导演胡旭、梅阡，摄影文英光，主演孙佩云、余琳、王昌明、李晓兰。全剧演绎了全家围绕一口菜饼子展开讨论，表现了忆苦思甜教育的主题。这部电视剧完成了演员艺术创造与观众艺术鉴赏同步进行，并且声画同步，揭开了电视剧艺术的新篇章。

1958—1966年，相继播出《邱财康》《焦裕禄》《王杰》《刘文学》等电视报道剧，以及《李双双》《球迷》《相亲记》《红缨枪》等七十余部电视剧。由于当时条件所限，大都采用直播形式，演员表演饱满连贯，亲切真实，结构大同小异，穿插一种模式：一条主线、两三个场景、四五个人物、七八场戏、五六十分钟、二百个镜头。这一时期，尚处于起步阶段的电视艺术虽然没能形成自身完备的艺术品格，但累积了有益的艺术经验。

十年"文革"期间，实行"文化专制制度"，电视剧被禁锢，一切电视剧制作活动停止，除为"文化大革命"张目的电视剧《考场上的斗争》外，可谓"八亿人民八个样板戏"。

直至1978年，电视剧得以复苏，中央电视台率先制作并播出了《三亲家》《窗口》

《教授和他的女儿们》《痛苦与欢乐》等7部电视剧。1979年，各地方电视台紧随其后，涌现出十余部电视剧作品，其中《神圣的使命》(广东台)、《永不凋谢的红花》(上海台)、《人民选"官"记》(天津台)、《从森林里来的孩子》(黑龙江台)较为突出。

自此，电视艺术如春风化雨，甘霖遍洒神州大地。1980年，仅中央电视台制作并播出的电视剧就多达103部，累计地方电视台制作并播出的电视剧共117部，成就斐然、题材丰富、形式多样，极大地丰富了人们的日常生活。其中《乔厂长上任记》(中央电视台)、《生命赞歌》(上海电视台)、《最后一班车》(辽宁电视台)、《洞房》(浙江电视台)、《女友》(河北电视台)、《唢呐情话》(河北电视台)、《瓜儿甜蜜蜜》(湖南电视台)至今被人津津乐道。

同年，一批海外译制电视剧，如法国电视剧《红与黑》、英国电视剧《鲁滨孙漂流记》《大卫·科波菲尔》《居里夫人》、美国电视系列剧《大西洋底来的人》、日本电视剧《白衣少女》等被引进出现在电视荧屏上，不仅扩大了中国人的艺术视野，也对电视剧的制作与质量提升起到很大的推动作用。

1981年，电视最高政府奖设立，就是大家耳熟能详的电视"飞天奖"；1983年，中国大众电视"金鹰奖"设立，极大程度地促进了电视剧的繁荣。电视剧进入了发展的全新时期，在1982年至1989年期间，出现了《蹉跎岁月》《武松》《鲁迅》《今夜有暴风雪》《四世同堂》《新星》《高山下的花环》《女记者的画外音》等优秀作品，备受瞩目，分别从不同侧面真实深刻地表现改革开放后中国社会昂扬向上的大好形势。这一时期的电视剧不仅展示了电视人创作的澎湃激情与执着严谨的艺术追求，也表现出了较为精湛的创作质量。

值得一提的是，1982年开始，陆续播放《霍元甲》《上海滩》《射雕英雄传》等多部香港电视连续剧，掀起了巨大的港台电视剧娱乐效应，揭开了港台电视剧引入内陆的先河，极大地启发了内陆电视剧的创作与鉴赏。

电视剧艺术从20世纪90年代播出的《渴望》与《围城》开始，标志着电视剧艺术进入成熟期，精品迭出、数不胜数、绚丽多彩。《辘轳、女人和井》《编辑部的故事》《北京人在纽约》《宰相刘罗锅》《公关小姐》《东方商人》《苍天在上》《三国演义》等电视剧不仅享誉中国，还走出国门，走向世界，进入海外市场，大量销售播出版权，有力地证实了电视剧艺术在发展历程中取得的丰硕成果。

早期中西电视剧艺术因价值观念、文化背景的差异在电视思维、电视意识、电视品格、表达方式、制作方式、传播、接受方式等方面存在着较大差异。中国电视剧艺术经由改革开放发展至今已得到长足的发展，在艺术与技术上已接近国际水平。

进入20世纪90年代后，处于多元意识形态冲击下的当代电视艺术也呈现出多元化的发展态势。在商品经济大潮的冲击下，90年代后的电视艺术主要在审美深度的变化、审美趣味的转向和审美泛化三方面呈现出与传统电视作品不同的美学风貌，科技美、时尚美成为当代电视剧新的美学元素与主要特征。在思想内容上有浅平化、世俗化的发展趋向，身体美、暴力美一定程度上得以彰显，但是在各级政府正确健康的思想、艺术导向下，电视剧艺术和谐健康发展，与时俱进，为打造大众文化环境、提升我国文化软实力贡献着自己的力量。

《三国演义》剧照

■ 1.2.2　电视艺术的审美特征

电视艺术除了与电影艺术具有相同的审美特征之外，又因其是以电波或电信号为载体传输动态视听信号的现代化电子信息传播媒介，自身又呈现出独特的审美特征。

1. 表现手段的生活平易性

电视艺术作为一种大众通俗艺术，体现了对现实的映射性，是现实世界的映射。电视艺术作为一种视觉艺术是大众化的艺术传播媒介，有着丰富的表现手段，综合了传统表达技巧和现代表达技巧，具有极大的表现力。电视艺术综合了现代科学技术手段与各门学科的最新成果，把声学、光学、电子学、物理学等自然科学和应用科学的成果囊括在内，融合为自己的表现手段，不但体现了科学及电视技术的进步，更代表了最先进的大众文化样式，追求一种平实的华美，并给予电视受众单向信息的审美影响。随着高科技的发展，传统的纪实表现手法已经不能充分满足电视艺术大众日益增长的视觉品味，逐渐渗透先进的科技手段，特别是网络与动画等"软工具"的进步，使电视艺术的表现手段更加多样，表达生活内容更加平易准确，能够给予电视艺术接收者更大的视觉冲击和情感触动。其艺术结果是消除了观众与现实生活之间的距离，有意识地在观众头脑里营造一种身临其境式的幻觉，使他们感到仿佛亲身经历了电视虚幻空间里所模拟发生的与生活类似的剧情，使电视欣赏者和艺术作品之间的距离感在电视鉴赏中消失。电视艺术反映现实生活、表达思想感情的特殊性表现在画面视觉形象的创造上，与生活现实贴近，并由此引发和调动审美主体的内在情感和深层思考，产生审美教育、审美娱乐等影响审美主体内在思想的巨大艺术力量。

2. 思想内容的直观表现性

电视艺术是与人类生活最为切近、覆盖性最广、影响力最大的一个艺术门类，高度体现了对现实生活世界的映射，用艺术呼唤情感，由情感激发思想。与其他艺术门类比较，电视艺术承载了巨大的社会教育功能与新闻信息功能。电视艺术具有其他艺术所无法比拟的受众群体规模，电视艺术的受众来源于社会各层人群。在电视艺术欣赏活动中，观众的经验习惯、趣味素养、成长环境、教育背景各不相同，所以电视艺术的主题思想表达要呈现出直观表现性，通俗易懂。而不是像电影艺术那样强调与现实生活的"隔"，追求银幕世界的纵深感与艺术感，电视艺术的艺术宗旨是把客观生活映射在电视荧屏二维平面的虚

拟坐标体系下加以表现，并在合乎社会各个阶层受众的情理期待范围之内表现出较为直观的思想内容。电视艺术以丰富的表现手段创造直觉美，并借助视觉直觉把要表达的形象直观呈现在欣赏主体面前，使欣赏者通过画面这一基本构成单位理解影视的内在思想。对现实生活的逼真再现使观众仿佛身临其境于生活之中，在激发心灵共鸣的基础上融入其中，设身处地从电视艺术所传达的主题出发，为电视艺术表现的对象所诱导和触动，进而产生情感认同或平衡、期待等心理反应，并随着电视情节的发展而产生心理的波动，在这个过程中达到一种暂时的忘我境界、一种全身心的融入，并在符合道德和审美的圆满叙事中得到价值的认同、情感的宣泄、身心的调节和平衡。

3. 审美形式的可参与性

可以说电视艺术是当今影响最大的大众传播艺术，并从多个层面对接受者施加影响。一方面通过直观的艺术形象对接受者产生视觉冲击，使他们得到感官的愉悦，另一方面是诱导接受者的思维，使他们获得情感认同，在精神上得到一种不同于物质享受的纯粹的释放和解脱。观众在欣赏电视艺术时，是一种个人与艺术面对面的交流，呈现出一种即时性、现场性，这种审美形式使观众参与感增强，电视艺术也正是在这种随意化和休闲化中走向日常生活，使接受者获得了精神自由，使接受者在美的感染中从精神上得到陶冶和熏染，在闲暇中得到了美的享受。

任何形式的美都包含一定的时代信息，成为大众文化主流样式的电视艺术更是反映了中国特定时期社会形态的社会制度、科技水平、时代风尚，并将现实进行合理的创造与想象，从而超越生活，传达电视艺术创作主体不同的审美理想和艺术感受，引导电视公众对电视审美价值的认同，进而纷纷效法、评说、积极参与。电视艺术使用这种审美表现方式引领时尚，丰富多彩的电视艺术作品吸引着日常生活中的更多受众参与其中。

4. 节目安排的顺时交叉性

电视艺术主要借助于空间与时间的运动、延续而进行，即按照一定的规律顺序推进。在荧屏世界中，时间与空间二者紧密交织，融合为一体。电视艺术通常采用一条线索串联起每一集，以一种既相互独立又整体统一的分集方式贯穿电视节目首尾，将声像艺术中暗含的美淋漓尽致地表现出来，形成一个奇特曼妙的结构，产生出人意料的审美效果。此外，电视是一种拥有最新传播技术的大众传播媒介，数码电视的普及使家庭电视频道更多，囊括大千世界，包罗万象。电视观众在观赏电视节目时，根据自己的收视习惯与欣赏兴趣可以自由转换频道，自由选择观赏内容，这是任何艺术都无法做到的。

1.2.3　电视艺术的鉴赏常识

1. 电视剧重要奖项

(1) 中国电视剧重要奖项

① 金鹰奖

金鹰奖全称为中国金鹰电视奖，是1982年经中宣部批准，由中国文学艺术界联合会和中国电视艺术家协会主办的全国性电视艺术综合奖，其前身为"《大众电视》金鹰奖"，

是国家级的唯一以观众投票为主评选产生的电视艺术大奖，第16届起改名为中国电视金鹰奖。从2000年第18届开始，经中宣部批准，全面升级为规格更高的"中国金鹰电视艺术节"，由中国文学艺术界联合会、湖南省人民政府、中国电视艺术家协会、长沙市人民政府、湖南省广播电视局联合主办，湖南广电传媒股份有限公司永久承办、湖南卫视具体承办，每年在长沙举行。自2005年起，改为每两年举办一次，每次中国金鹰电视奖节庆活动都能新增特色，均在艺术节期间举行盛大的颁奖典礼。中国金鹰电视奖节庆活动成为研讨中国电视艺术的重要平台，现已成为中国最有影响力的电视节庆活动之一，国际知名度逐年提升。

中国电视金鹰奖原设电视剧、电视文艺片、电视纪录片、电视美术片、电视广告片五大门类优秀作品奖和若干单项奖，共99个。其中，五大类优秀作品奖及电视剧男女主配角奖、歌曲奖，共76个，由观众投票评选产生。其他单项奖(含电视剧的编剧、导演、摄像、照明、剪辑、美术、音乐、录音；电视文艺片的导演、摄像、美术、照明、录音、音乐电视创意；电视纪录片的编导、摄像、录音；电视美术片的编剧、导演、形象设计、音乐；电视广告片的广告创意、广告制作)共23个，由专家组成的评委会在观众投票的基础上评选产生。

中国电视金鹰奖所有候选节目、歌曲和演员，均由各省、自治区、直辖市电视艺术家协会及中国电视协会分会推荐，经中国电视金鹰奖评选委员会初评，报上级主管部门批准后公布。评奖的范围为本评选年度(即上年4月16日至本年4月15日)在地、市级以上的电视台播出的节目。由专家组成的评委会在观众投票的基础上评选产生。中国电视金鹰奖的评选除以信函投票方式外，还有全国168电话投票和国际互联网投票两种方式。

中国电视金鹰奖观众投票评选，均以得票多少排列名次。由观众投票产生的作品奖分为最佳奖和优秀奖。同一奖项中获票最高，同时不低于选票总数的百分之十者，为该奖项最佳奖，其余的为优秀奖。演员男主角、女主角、男配角、女配角和电视剧歌曲得票数前三名者为观众最喜爱奖，其他单项奖为最佳奖。获奖名单在颁奖典礼时揭晓。为感谢和鼓励广大投票者对中国电视艺术事业的支持，中国电视金鹰奖评选活动特设热心观众幸运奖，幸运奖在所有选票中以摇奖的方式产生。中国电视金鹰奖评选活动由北京市公证处对选票统计和热心观众幸运奖的产生等进行监督和公证，以确保评选结果公正、合法、有效。

②　五个一工程奖

五个一工程奖于1992年创办，由中共中央宣传部组织，自1992年起每年进行一次，评选上一年度各省、自治区、直辖市和中央部分部委，以及解放军总政治部等单位组织生产、推荐申报的精神产品中五个方面的精品佳作。这五个方面是：一部好的戏剧作品，一部好的电视剧作品，一部好的电影作品，一部好的社会科学图书，一部好的社会科学理论文章。对组织这些精神产品生产成绩突出的省、自治区、直辖市党委宣传部和部队有关部门，授予组织工作奖。对获奖单位与入选作品，颁发获奖证书与奖金。1995年度起，将一首好歌和一部好的广播剧列入评选范围，"五个一工程"的名称不变。

"五个一工程"实施以来，对各地、各单位精神文明产品生产的发展与提高，产生了积极的促进作用，体现了中央提出的精神文明重在建设的方针，把以科学的理论武装人、

以正确的舆论引导人、以高尚的精神塑造人、以优秀的作品鼓舞人的号召落实到实际工作中。"五个一工程"中文艺项目的评选，贯彻了文艺为人民服务、为社会主义服务的方向和百花齐放、百家争鸣的方针，弘扬主旋律，提倡多样化，对繁荣社会主义文艺创作，促进富有鲜明时代精神和浓郁生活气息、思想性与艺术性完美结合、为广大人民群众喜闻乐见的文艺精品的问世，起到了有力的推动作用。

③ 台湾电视金钟奖

台湾电视金钟奖是中国台湾地区传媒年度奖项，取自古文"编钟为中华古代教化之礼器，古人作乐，钟居其首，编钟率为十六，与石磬相依，以谐其韵，应礼而成教化"。意即希望通过金声玉振，来教化大众、开阔视野和净化心灵，也隐喻广播电视事业对于社会的深远影响，以及从业人员所肩负的重责大任。设奖目的在于经过竞赛方式，激励广播电视从业人员创新求变，提升节目水准。随着岁月的推移，该奖屡经研讨调整，扩大范围，增添奖项，现已成为台湾地区广播电视界的最高荣誉。

台湾电视金钟奖创始于1965年。设奖之初仅以广播为主，1965年增设新闻节目、音乐节目、广告节目等奖项，1966年又增设个人技术奖。1971年将电视纳入奖励范围，自此正式以广播电视为奖励对象。1965年起由台湾当局"新闻局"所举办。1968年由台湾当局"文化局"接办，1975年恢复由"新闻局"办理。1980年，"新闻局"提出金钟奖"国际化、专业化、艺术化"三大目标，树立金钟奖崇高地位，并邀请国际知名广播电视界人士参加，扩大活动范围与影响。1981年起，颁奖典礼改变举行方式，各奖项当场揭晓，穿插各式表演，丰富活泼，并由各广播电视电台实况转播，可视性大为提高。1982年举办主题为"敲响金钟，活泼人生"，邀请东南亚国家电视台提供优良电视节目，参加观摩，并增设"学术理论"及"工程技术"两项大奖。1984年金钟奖首创在颁奖典礼之前，开办"金钟礼赞"酒会，邀请金钟奖入围者、入围者家属及社会相关人士参加，强调"入围即得奖"的精神，扩大表奖范围，增添金钟奖盛会气氛。1993年起，广播与电视分开颁奖。1995年至1999年扩大民间参与，邀请台湾地区"广播电视事业协会"、台湾地区"电视学会"、财团法人广播电视事业发展基金及主办电视台共同合办，为民办金钟奖打下良好基础。2000年后，交由财团法人广播电视事业发展基金接办，至2008年该基金解散为止。

(2) 国际电视剧重要奖项

① 艾美奖

艾美奖(Emmy Awards)是美国电视界的最高奖项，公认为"世界广播电视业界的奥斯卡金像奖"。第一届艾美奖于1949年1月25日在好莱坞运动俱乐部颁发。艾美奖奖杯寓意一个长了翅膀的女人抱着一个原子，翅膀代表艺术的缪斯女神，原子代表电子科学，它由电视工程师路易·麦克马纳斯以他的妻子为模型设计的。每个艾美奖雕像高39厘米，底座直径为19厘米，重量为2.5千克，重达3.08公斤，是由铜、镍、银、金组成的合金奖杯。

艾美奖共分为两大奖项，即美国艾美奖和国际艾美奖。美国艾美奖是美国电视界的最高奖项，包含普通奖项和技术奖项。通常说的艾美奖是指黄金时段节目艾美奖，由总部位于洛杉矶的电视艺术与科学学院(ATAS)颁发。此外还有一个日间节目艾美奖，由总部位于纽约的国家电视艺术与科学学院(NATAS)颁发。

国际艾美奖是艾美奖的另一个重要组成部分，由国际电视艺术与科学院颁发，参选标准必须是在美国之外制作的电视节目，被提名国际艾美奖的电视节目长度不得少于30分钟，分为电视剧、纪录片、艺术纪录片、流行艺术、艺术演出、儿童和青少年节目6大类，是代表国际电视界最高荣誉的奖项。第一次受邀出席国际艾美奖颁奖典礼的中国女演员是苗圃，她在第31届国际艾美奖上盛装出席。2005年第33届国际艾美奖召开前夕，中央电视台和广播电视交流协会11月21日被正式吸纳成为国际艾美奖的会员。从第33届开始，中国可以参与报名艾美奖。同年，我国演员何琳凭借在《为奴隶的母亲》中的出色表演获得"最佳女演员"称号，是迄今唯一获得艾美奖的中国演员。

②金球奖

美国电影金球奖开始于1943年，由好莱坞外国记者协会主办，是美国影视界最重要的奖项之一，金球奖共设有24个奖项，金球奖的被提名者名单通常在圣诞节前公布，颁奖晚会则选在1月中旬举行。作为每年第一个颁发的影视奖项，金球奖被许多人看作奥斯卡奖的风向标。组织颁发金球奖的好莱坞外国记者协会属于慈善基金协会，作为一个"非营利性组织"，该协会的收入是免税的。

在1956年之前，金球奖只颁发电影奖项，后来才加入了电视奖项。金球奖与奥斯卡奖和艾美奖的不同在于，它因为没有专业投票团，所以并不颁发技术方面的奖项。此奖的最终结果由96位记者投票产生。这些人居住在加利福尼亚州的好莱坞，都与美国国外的媒体打交道。现在，每年的金球奖颁奖典礼都由美国全国广播公司(NBC)现场直播，并通过授权方式向世界上许多国家转播。由于金球奖包括许多电视类奖项，美国电视业希望借此为美国电视节目打开国际市场的销路。

电影奖项包括：最佳剧情类电影、最佳音乐及喜剧电影、最佳导演奖等。电视奖项包括：最佳剧情类影集、最佳音乐及喜剧影集、最佳连续短剧/电视电影等。

2. 中国电视剧类别

(1) 以播出时间和篇幅的长短为依据分类

① 电视单本剧

电视单本剧是电视剧的一个品种，由一个较为完整的情节故事构成，刻画人物较为集中在人物的性格侧面，篇幅短小紧凑。"本"指代放映长度，类似于电影的一个拷贝。我国规定，电视单本剧限定为3集(每集50分钟)以下的电视剧。一部电视单本剧一般由上、下集构成。

② 电视连续剧

电视连续剧是电视剧的一种重要形式，故事情节曲折复杂，分成若干集拍摄，剧中人物数量较多，主要人物贯穿始终，每集演播全剧中的一段故事，并在结尾处留有悬念，吸引观众连续收看。按中国惯例，3～8集为中篇电视连续剧，9集以上为长篇电视连续剧。

③ 电视系列剧

电视系列剧是电视剧的重要形式之一，是分集电视剧的一种。通常故事情节自成单元，不相联系，每一集故事独立完整，分集播出，与单本剧相仿，情节完整，但主要人

物、大主题必须贯穿全剧，次要人物与故事情节须每集更新。

(2) 以时间、题材划分为依据分类

① 当代题材

年代背景为改革开放以来的各类电视剧为当代题材剧，可根据具体的故事内容分为：当代军旅题材、当代都市题材、当代农村题材、当代青少题材、当代涉案题材、当代科幻题材、当代其他题材。

② 现代题材

年代背景为1949年至改革开放前的各类电视剧为现代题材剧，可根据具体故事内容分为：现代军旅题材、现代都市题材、现代农村题材、现代青少题材、现代涉案题材、现代传记题材、现代其他题材。

③ 近代题材

年代背景为辛亥革命至1949年以前各类电视剧为近代题材剧，可根据具体故事内容分为：近代革命题材、近代都市题材、近代青少题材、近代传奇题材、近代传记题材、近代其他题材。

④ 古代题材

年代背景为辛亥革命以前的各类电视剧为古代题材剧，可根据具体故事内容分为：古代传奇题材、古代宫廷题材、古代传记题材、古代武打题材、古代青少题材、古代历史题材、古代其他题材。

⑤ 重大题材

重大题材特指总局关于重大革命和历史题材文件规定的题材，根据故事内容分为：重大革命题材、重大历史题材。

(3) 以体裁划分为依据分类

① 电视电影(亦称电视影片)

电视电影是按蒙太奇技巧摄制的电视剧。起源于20世纪60年代美国，由电视人投资的低成本电影，适合在电视上播出，按电影的艺术规律用35毫米胶片拍摄制作。中国自1999年中央电视台电影频道"电视电影"工程启动以来，现今中国电视电影已进入高质量的发展期，深受业界重视，华表奖、金鸡奖等重要奖项都专门设置了电视电影奖，成就了一批年轻、新锐导演。电视电影是电影人生存发展的可为空间。

电视电影多反映新人新事、凡人小事、富有韵味、催人向上的艺术形象，表现出电视电影制作轻盈的艺术特点。其投资低、风险小、制作周期短的特点逐渐成为继电影、电视之后的"后起之秀"。随着全球电视传媒业的飞速发展，电视电影势必与影视合流、互动、互补，向国际化方向发展，具有美好前景。

② 电视小说

电视小说是将以文字为传播手段的小说，通过电视化的处理，将原创文字小说转化为声画结合的电视作品。其声音部分均为小说原作文字传述的声化，具有浓厚的文学氛围。电视小说按照文学的审美要求，保持原作的风格、韵味、结构、意蕴，使用视听手段，有利于诱发观众的想象力，使观众获得与读小说相类似的审美感。电视小说无论在表现形式

还是在艺术风格上均有灿烂的发展前景。

电视小说化文字形态为屏幕艺术特质，最早产生于20世纪50年代苏联。60年代中国产生电视小说。1964年，北京电视台少儿部制作根据著名作家管桦小说《小英雄雨来》改变的同名电视小说。1978年起，中央电视台少儿部开办"文学宝库"专栏，将中外文学名著搬上屏幕，制作成"电视小说"，以画面的形象生动地在屏幕上再现出来，以感染观众，获得了一种前所未有的审美效果，中国的电视小说自此开始走向成熟。电视小说对于优秀文艺作品的普及功不可没。

③ 电视散文

电视散文是通过特定的屏幕声画形象，散点式地反映创作者所见、所闻、所思、所感、所忆的生活情景和刹那间的思维活动，运用独特的电子制作手段，将散漫的思维碎片组合在一起，营造散文意境，具有浓郁抒情氛围的电视文学样式。电视散文具有浓郁的抒情色彩和较高的文化品位，是一种舒缓、淡雅、优美的艺术形式，通过电视语言和文学语言的双重表达和有机结合，再现以至升华文学作品中至纯的真情、至美的意境、至善的心灵，通过电视艺术手段达到对人类命运终极关怀的目标。

电视散文在我国20世纪90年代起开始引起关注。一改散文原有的文学形态呈现方式，使散文从单一表现手段的平面走向多元化立体呈现，成为视觉艺术形式。电视散文在表现思想和情感时，主要运用具有象征性、隐喻性、模糊性的造型语言，画面、音响和解说相辅相成，情景交融，给人以极大的心灵震撼，开拓观众的联想和想象思维，激发观众"再创造"的审美能力，使观众深切地感受到电视散文的画外之音、声外之情和形外之神。

④ 电视诗歌

电视诗歌是电视与诗歌相结合而成的电视文学样式，通过特定的屏幕造型语言，集中凝炼地反映社会生活，抒发创作者的主观思想情感，画面清晰，诗句凝练，富于想象，强调节奏，具有诗歌的空灵意境和朦胧美感。

电视诗歌被称为荧屏艺术品，采用抽象、表现性较强的拍摄方法，注重空间造型，较多地使用逆光，增强图像的反差和力度，调动所有的艺术手法来完成一种虚实结合的多元组合，增强电视诗歌信息量与时代感，表达出诗歌的意蕴，形成电视诗歌的意境，配以富含节奏、韵律美的解说词，给电视受众以丰富的想象空间。

⑤ 电视小品

电视小品，播映时间短暂，人物、情节简单，选取生活小事或人的某个特征，迅速及时地反映生活侧面，或针砭时弊，或歌颂美好事物，褒贬分明，于细微处揭示事物的本质，阐明一个富于哲理寓意的思想主题。因其短小明快，新颖活泼，形式多样，给人以精神的刺激和心灵的启迪，深受大众喜爱。

电视小品可分为两大类：一类是特色小品，如魔术小品、戏曲小品、音乐小品、哑剧小品、口技小品、体操小品等；另一类是语言小品，以对话作为外在形态，分为相声小品和喜剧小品。相声小品最早时曾被称作化妆相声，以岔说、歪讲、谐音、倒口、误会、点化等语言为主要语汇。喜剧小品则借鉴了戏剧的结构，以情节的发展和变化见长，常以人物错位、关系错位制造结构错位和情节错位，进一步导致行为错位和情感错位，从而产生

幽默效果。

电视小品是改革开放后的新型文艺产品，是在经济繁荣、思想活跃的状况下产生的，反映出鲜明的时代特征，成为时代的需要。但是当下我国电视小品明显存在以下弊端：缺乏人文内涵、文化品位和审美格调；审美价值取向与道德标准出现偏差；人物性格模式化、小品风格雷同化、小品语言套路化；教化色彩浓厚而讽刺功能式微。电视小品只有突破与创新这些问题，才能深入民心，永葆艺术魅力。

3. 中国电视"六个第一"

(1) 第一家电视台

1958年5月1日，新中国第一家电视台——北京电视台试播。9月2日，电视台开始正式播出节目。1978年5月1日，北京电视台改称中央电视台，覆盖世界许多国家和地区。

(2) 第一部电视剧

1958年，北京电视台为配合当时进行的阶级教育而推出的20分钟直播电视小戏《一口菜饼子》，是新中国第一部电视剧。

(3) 第一部电视连续剧

20世纪80年代初，中央电视台制作的9集电视连续剧《敌营十八年》，是新中国第一部电视连续剧。

(4) 第一部大型室内电视连续剧

1990年北京电视台、北京电视艺术中心联合录制了50集电视连续剧《渴望》被称为第一部大型室内电视连续剧。该剧由李晓明编剧，王石等改编，鲁晓威导演，张凯丽、李雪健等主演。

(5) 第一部电视系列喜剧

《编辑部的故事》是北京电视艺术中心1991年拍摄的25集电视系列剧，王朔、冯晓刚、金炎导演，葛优、吕丽萍等主演。其独特的幽默喜剧风格填补了新中国长篇电视系列剧品种的空白。

(6) 第一部大型室内家庭伦理情景喜剧

《我爱我家》由英达导演，宋丹丹、文兴宇、杨立新、梁天、关凌等众多演员担任主演，是中国大陆第一部情景喜剧，也是当代中国情景喜剧迄今为止的一部经典之作。

4. 肥皂剧

肥皂剧(Soap Opera)是从英语传至中文的外来词汇，通常指连续很长时间的、虚构的电视剧节目，每周安排多集连续播出，俗称"偶像剧"。

肥皂剧源于西方，适合家庭妇女一边做家务，一边收看。肥皂剧构成西方社会大众文化的重要内容，最初常在播放过程中插播肥皂等生活用品广告，故称"肥皂剧"。在英美等西方发达国家，每周都会有固定的播出时间播出肥皂剧，如《老友记》《欲望城市》《加冕礼大街》等，欣赏的观众层次也由最先的家庭主妇逐渐扩充到城市职业阶层中的年轻人士。

通常肥皂剧各集之间的故事有关联，"拖戏"明显，数星期不看，剧情还可衔接，没有传统意义上的结局，即使有也是一种不稳定状态下的暂时平衡，矛盾的解决意味着新矛

盾的开端，称作开放式结局。结局常为拍续集做准备，无论人物关系发生怎样变化，剧情立即巧妙衔接、自圆其说。

肥皂剧主要分为两大类型：日间肥皂剧与夜间肥皂剧。日间肥皂剧，即以18～49岁的家庭主妇为受众，每周白天固定播5集。每一集中都有几条叙事线路并存，在一周中由一个悬念引向一个动人的高潮，星期一呈现和再现悬念矛盾，星期五以至少一个情节线中的危机点收尾。一个困境得以解决，另一个困境必须制造出来。晚间肥皂剧，即在结构上与日间肥皂剧相似，但在晚间黄金时段以每周一集的频率播出。20世纪80年代末，晚间肥皂剧渐渐退出了历史的舞台。

5. 世界主要电视台

中国中央电视台　（CCTV）

美国有线电视网　（CNN）

英国广播公司　　（BBC）

欧洲新闻电视台　（Euronews）

半岛电视台　　　（AL Jazeera）

福克斯广播公司　（FOX）

哥伦比亚广播公司 (CBS)

全美广播公司　　（NBC）

美国广播公司　　（ABC）

日本广播协会　　（NHK）

富士电视台　　　（FNN）

第2章　亚洲地区影视艺术鉴赏

2.1　亚洲地区影视发展综述

　　1895年12月28日，在法国巴黎卡普辛路的一个地下室里，卢米埃尔兄弟公开售票放映了他们摄制的"活动照片"，而这一天也被认为是世界电影的诞生日。随后的1896年，日本就将电影引入他们国家。1953年，NHK(日本广播协会)正式播放根据日本东北民间故事改编的第一部电视剧《山路之笛》，影片描写了一位少女与喜爱吹笛的青年农民的纯洁的爱情故事，由此开启了亚洲地区影视艺术发展的历程。本书主要介绍中国、日本、印度、韩国等国家的影视作品。

■ 2.1.1　中国影视艺术概述

1. 中国大陆地区

(1) 电影

　　中国的电影艺术发展史，可以追溯到1905年由谭鑫培主演的戏曲纪录片《定军山》。这部影片是由北京丰泰照相馆老板任景丰拍摄完成的。1913年，由郑正秋编导的《难夫难妻》开创了我国电影故事片的先河。20世纪20年代，一批知识分子和进步的戏剧家拍摄出一些具有社会进步意义的影片，如《天涯歌女》《爱情与黄金》《到民间去》等影片。这些影片在不同程度上表现了反帝反封建的要求，是当时电影文化潮流中仅有的一股清流。张石川、郑正秋、杨小仲等导演被称为中国"第一代导演"，他们是中国电影的先驱，在异常艰苦的拍摄条件下，创作了中国的第一批故事片。1937年抗日战争全面爆发，这一时期内电影工作者拍摄了很多抗日宣传的故事片，这些影片对于揭露日寇的侵略罪行，动员全民族人民投身抗日斗争起到了一定鼓舞作用。如《八百壮士》《塞上风云》《胜利进行曲》《中华儿女》等影片，不仅真实地表现了中国人民的抗战精神，而且在艺术上也取得了一定的成绩。抗战胜利后，涌现出如《一江春水向东流》《八千里路云和月》《三毛流浪记》《乌鸦和麻雀》《小城春秋》等优秀影片，都真实地反映了时代变迁，从不同侧面反映了人们的社会生活。

　　1949年中华人民共和国成立，中国电影迈入了一个崭新的发展时期。从1949年到1979年的30年间，虽然中国电影经历了起起落落，但不可否认中国电影进入了快速发展的历史时期。中华人民共和国成立初期，相继建立了北京电影制片厂、上海电影制片厂和八一电影制片厂等，拍摄了《白毛女》《南征北战》《智取华山》《梁山伯与祝英台》《鸡毛

信》《董存瑞》《平原游击队》《上甘岭》《铁道游击队》《南岛风云》《柳堡的故事》等影片，在新中国的电影史上具有里程碑的意义。

1979年是中国电影的重大转折之年，《从奴隶到将军》《啊，摇篮》《归心似箭》《保密局的枪声》《小花》《甜蜜的事业》《苦恼人的笑》《李四光》《七品芝麻官》等各种不同类型的艺术影片，冲破了陈旧创作观念束缚，开启了新时期中国电影的创作浪潮，终于迎来了20世纪80年代中国电影的百花齐放，集中了被称为"第三代导演"的一群人。如汤晓丹导演的《南昌起义》，成荫导演的《西安事变》，水华导演的《伤逝》，王炎导演的《许茂和他的女儿们》，凌子风导演的《骆驼祥子》，谢晋导演的《天云山传奇》《牧马人》《秋瑾》《高山下的花环》《芙蓉镇》等。同时，在20世纪80年代，还有一批"文革"前毕业于电影院校或参与电影创作的中年导演，他们被称为"第四代导演"，如吴天明导演的《没有航标的河流》《人生》《老井》，谢飞导演的《本命年》，黄建中导演的《良家妇女》，王启明导演的《人到中年》，胡炳榴导演的《乡音》，杨延晋导演的《小街》《夜半歌声》，黄蜀芹导演的《人鬼情》，赵焕章导演的《咱们的牛百岁》《喜盈门》等优秀影片。特别是吴贻弓执导的《城南旧事》，不仅在国内受到好评，而且在马尼拉国际电影节上获金鹰奖，这是新时期中国电影第一次在世界电影节上获奖，标志着中国电影从此走出国门。

20世纪80年代，不仅活跃着谢晋、凌子风等老一代电影导演，还有吴天明、黄蜀芹等中年一代导演，更有被称为中国"第五代电影导演"的一批青年导演，他们大多毕业于电影学院，却以强烈的反叛意识、忧患意识以及夸张的视听语言，登上了新时期电影的舞台。代表人物和代表作品有张军钊导演拍摄的《一个和八个》，陈凯歌拍摄的《黄土地》《大阅兵》《孩子王》，田壮壮导演的《盗马贼》，吴子牛导演的《喋血黑谷》《晚钟》等。这些探索影片给中国电影注入了新的活力，使中国电影站到了世界电影的舞台上。特别是张艺谋1987年导演的《红高粱》，以浓烈的色彩、豪放的风格，融叙事与抒情、写实与写意于一体，发挥了电影语言的独特魅力，该片获得1988年柏林国际电影节最佳故事片金熊奖，在中国电影长时间被世界遗忘和误解之后，中国电影以此片重新走向世界。

无论是张军钊的《一个与八个》、陈凯歌《黄土地》，还是张艺谋的《红高粱》，第五代导演的电影美学风格有着明确的现代意识，极为重视造型、画面、构图等电影语言，倾向于将电影语言象征化、寓意化，这种艺术处理手法形成了较为鲜明的艺术风格，也启发了一些中年导演开始新的电影创作探索。[①]因此，自1986年以后，老中青三代导演各自有着自己的艺术追求，中国电影史上出现了百花齐放的发展局面。此后，《共和国不会忘记》《巍巍昆仑》《春桃》《顽主》《一半是海水，一半是火焰》《开国大典》《百色起义》等各种类型的影视作品不断诞生，在娱乐性、思想性、艺术性方面为观众带来了不一样的感受。

进入20世纪90年代后，电影新人、电影佳作不断涌现，不但有《大决战》《辽沈战役》《淮海战役》《渡江战役》等战争题材片，也有《周恩来》《焦裕禄》《孔繁森》

① 孙宜君，陈家洋. 影视艺术概论[M]. 北京：国防工业出版社，2012：294.

《蒋筑英》这样的人物类型片，还有《香魂女》《霸王别姬》《大红灯笼高高挂》《活着》等反映时代背景的故事片，也有《秋菊打官司》《一个都不能少》这样的现实题材影片。很多优秀影片不仅荣获了我国的"百花奖""金鸡奖""政府奖"，而且在国际竞争激烈的柏林、戛纳、威尼斯等世界电影节上捧回奖杯。冯小刚在1998年导演的贺岁片《甲方乙方》，则开启了中国娱乐电影的新高潮。

在90年代的电影中，崭露头角的还有一群80年代中期进入电影学院，90年代开始执导电影的一批年轻的导演。代表人物及其作品有：张元《妈妈》《北京杂种》，姜文的《阳光灿烂的日子》，王小帅的《冬春的日子》《十七岁的单车》，娄烨的《周末情人》《苏州河》，王全安的《月蚀》《图雅的婚事》，管虎的《头发乱了》，张扬的《爱情麻辣烫》《洗澡》，贾樟柯的《小武》《站台》，霍建的《那山、那人、那狗》，叶大鹰的《红樱桃》等。这些导演也被称为中国的"第六代导演"，他们执导的影片更多地关注社会现实和生活中的小人物，在电影艺术风格上，更加强调真实的光线、色彩和声音，大量运用长镜头，形成纪实风格。这支影坛的新生力量，对我国未来电影艺术的发展起着重要的作用。

进入21世纪后，随着电影产业调整与高科技电影技术的发展，中国电影艺术迈入了一个新的发展进程。中国电影的市场化发展，从20世纪90年代末期已经开始逐步清晰起来，在进入21世纪后逐步走向成熟。

首先是主旋律电影的发展。由于我国的特殊国情，电影自诞生那天起，直至现在的21世纪，从来不曾缺少主导主流文化价值观、弘扬主旋律、体现爱国主义和民族精神的优秀电影作品。由于主旋律电影对社会文化有着正面的导向作用，政府相关部门采取积极的扶持政策，因此在影视越来越商业化的环境中，既有如《建国大业》《建党伟业》《辛亥革命》等宏大叙事的主旋律电影精品，也有《任长霞》《潘作良》《毛丰美》等以真实人物为原型的影片，还有《湄公河行动》《智取威虎山》《集结号》等根据真实事件改编的影片，这些电影精品也深受观众喜爱。

其次是商业电影的崛起。2002年末，张艺谋导演的《英雄》上映后，掀开了国产影片商业化运作的序幕。此后，大制作、大场面、大投入的各种题材商业大片，纷纷占据全国各地的影院。继《英雄》之后，张艺谋导演的《十面埋伏》《满城尽带黄金甲》，陈凯歌导演的《赵氏孤儿》，冯小刚导演的《夜宴》《唐山大地震》，陈德森导演的《十月围城》，姜文导演的《让子弹飞》《一步之遥》，叶伟民导演的《人在囧途》等，这些影片很多都在当时引起观影狂潮。但商业电影在屡屡创下票房新高的同时，也引发了人们对此类电影的热评。一方面，商业电影以娱乐性和视听效果为目的，大场面、高科技是他们的制作法宝，另一方面，有的商业电影存在画面精美但内涵空洞，注重宣传效果却弱化故事叙事的问题。

随着市场化的发展，观众的观影心理越来越成熟，我国的商业片也在积极调整，电影的类型化发展更为明显。从20世纪90年代开始，冯小刚拍摄《甲方乙方》后，开启了"贺岁片"喜剧类型的电影热潮，《不见不散》《没完没了》《大腕》《手机》《天下无贼》《非诚勿扰》等看似荒诞的喜剧片，却有着一种让人笑中有泪的心灵触动。视效电影随着电影技术的发展，逐渐成为21世纪中国影院的新宠，《大闹天宫》《寻龙诀》《画皮》

《捉妖记》《大圣归来》《三打白骨精》等影片，虽然借鉴了国外的影视特效模式，但精美震撼的视觉效果实现了中国电影创意与技术的飞跃，探索出中国视效电影的未来发展之路。除此之外，还有陆川的《南京南京》，冯小宁导演的《紫日》《嘎达梅林》，冯小刚导演的《唐山大地震》《一九四二》，张艺谋的《金陵十三钗》《山楂树之恋》，宁浩的《疯狂的石头》《疯狂的赛车》等电影，都是视听效果和叙事结构都比较好的商业影片。

　　21世纪虽然大量的商业电影占据着影院，但也有执着于艺术创作的一批导演。比如第六代导演中的关注社会边缘人的张元，其电影作品包括《收养》《绿茶》《看上去很美》《达达》等。贾樟柯也是关心中国社会转型以及社会转型中底层人物的命运，代表作品有《世界》《三峡好人》《二十四城记》等。王小帅也具有自己的鲜明风格，代表作品有《二弟》《青红》《左右》《日照重庆》等。很多导演也有自己的艺术追求，拍摄出很多优秀的电影作品，如顾长卫导演的《孔雀》，陆川导演的《可可西里》，姜文导演的《太阳照常升起》，蒋雯丽导演的《我们天上见》，刁亦男导演的《白日焰火》，张猛导演的《钢的琴》，王竞导演的《万箭穿心》，徐静蕾导演的《一个陌生女人的来信》等，这些影片都表现出导演迥异的影像风格，也标志着21世纪的中国电影异彩纷呈。

　　(2) 电视

　　20世纪60年代到70年代期间，国外电视技术突飞猛进，彩色电视机已在全球范围内得到普及。但我国由于处于特殊时期，电视剧几乎在中国的屏幕上消失了。直到1978年后，这种状态才得以改变，这一年，原北京电视台正式更名为中央电视台，名副其实地承担着传播国家电视新闻和电视艺术的重担。

　　1978年党的十一届三中全会之后，随着各行各业的蓬勃发展，我国的电视剧艺术也开始复苏。以中央电视台的《凡人小事》《有一个青年》，上海电视台的《永不凋谢的红花》、河北电视台的《女友》、广东电视台的《神圣的使命》、浙江电视台的《洞房》等一批电视剧的播出为标志，开启了我国电视剧发展的新纪元。这一时期的电视剧结束了黑白直播的初期阶段，也不再是二三十分钟的舞台短剧形式，而是50分钟左右的单本剧。单本剧的形式，涉及的情节、人物、场景都更为复杂，而且能够有针对性地反映现实生活，具有强烈的时代气息。1981年播出的电视剧《新岸》是单本剧时期的优秀代表作，并获得全国优秀电视剧一等奖。该剧来源于生活又不局限于真人真事的平铺直叙，而是着力揭示人物的内心世界，真实感人，播出后产生了强烈的社会反响，这标志着电视剧已经开始由教化功能转向审美娱乐功能。

　　随着国外电视剧的引进，我国电视工作者在掌握电视单本剧创作技巧的基础上，开始尝试创作电视连续剧。1981年中央电视台播放了我国第一部彩色电视连续剧《敌营十八年》，掀开了我国电视连续剧创作播出的第一页。此后，《武松》《赤橙黄绿青蓝紫》《蹉跎岁月》《鲁迅》等优秀电视剧相继播出，不仅结束了单本剧的时代，而且在1983年专门成立部门机构负责电视剧创作，由此拉开了中国电视连续剧大发展的序幕。自1980年开始每年举办一次"全国优秀电视剧奖"评奖活动(自1992年改为"全国电视剧飞天奖"，由中国广播电视部主办，为电视类"政府奖")，有力地促进了电视剧创作质量的提高。

　　1984年，随着日本电视剧《阿信》的播出，对中国电视剧的蓬勃发展起到了一定的推

动作用。《今夜有暴风雪》《少帅传奇》《花园街五号》《杨家将》《故土》《夜幕下的哈尔滨》《走向远方》《新闻启示录》等电视连续剧的播出，为我国的电视剧发展开创了一种新颖而独特的形式。此后，1985年的《四世同堂》《新星》《包公》，1986年的《红楼梦》《努尔哈赤》《雪野》，1987年的《西游记》《严风英》《雪城》，1988年的《末代皇帝》，1989年的《上海的早晨》《商界》，90年代的《公关小姐》《编辑部的故事》《情满珠江》《三国演义》《苍天在上》《雍正王朝》等一大批优秀电视连续剧不断涌现。《红楼梦》《三国演义》《西游记》《梁山伯与祝英台》《聊斋》等电视连续剧相继进入国际市场，标志着中国电视剧已趋成熟，开始走出国门，走向世界。同时，在我国电视剧数量逐年增长的情况下，电视的娱乐性和艺术性也得到了提高，各类题材、风格和模式的电视剧形成多元化的发展格局。主要的代表性作品有文学名著改编的《红楼梦》《三国演义》《围城》等，反映当代人生活心态的《北京人在纽约》《公关小姐》，曲折惊险的故事片《乌龙山剿匪记》《凯旋在子夜》等。1990年我国第一部50集室内剧《渴望》在全国播出后，引起强烈的反响，甚至达到了轰动一时的程度。此后《爱你没商量》《编辑部的故事》《我爱我家》等室内剧都取得了不错的收视率。到1999年时，我国年产电视剧已超过一万集。

进入21世纪以来，随着电视产业结构的不断调整与整合，题材与风格日趋多样化，逐渐形成了完备的电视剧产业。比较有影响的婚恋题材剧有《新结婚时代》《中国式离婚》《双面胶》《媳妇的美好时代》《金婚》《我们结婚吧》《裸婚时代》等，军事历史题材剧《激情燃烧的岁月》《长征》《历史的天空》《亮剑》《狼毒花》《我的团长我的团》《雪豹》等，新时代军旅剧有《突出重围》《DA师》《士兵突击》等，历史剧有《雍正王朝》《秦始皇》《汉武大帝》《贞观长歌》《大明王朝1566》等，谍战剧有《誓言无声》《暗算》《潜伏》《风声》《红色》《风语》《黎明前的暗战》《伪装者》等，农村题材剧有《刘老根》《乡村爱情》《喜耕田的故事》《圣水湖畔》《清凌凌的水，蓝莹莹的天》，年代剧《大宅门》《闯广东》《走西口》《乔家大院》等，情景喜剧《家有儿女》《闲人马大姐》等，宫廷剧《甄嬛传》《美人心计》《步步惊心》等，武侠剧《天龙八部》《笑傲江湖》《射雕英雄传》等，现代都市剧《奋斗》《欢乐颂》《我的青春谁做主》等，情景喜剧《武林外传》《爱情公寓》等。

《雍正王朝》剧照

此外，随着21世纪网络文学的发展，许多网络文学与影视结合，形成了在一定粉丝数量基础上，将国产原创网络小说、游戏、动漫为题材创作改编而成的网络IP剧，由于有强大的粉丝基础，网络IP剧逐渐成为一种成熟的电视剧市场运作模式，近几年的电视剧市场上出现了很多优秀的网络IP剧。2000年，痞子蔡的网络小说《第一次亲密接触》被改编拍摄成电影，这是中国网络文学改编成影视剧的开始。2004年，《第一次亲密接触》被改编成的同名电视剧在屏幕上播出，但反响平平。从2010年《泡沫之夏》《美人心计》《千山暮雪》《后宫甄嬛传》《步步惊心》等一系列网络文学改编的影视剧开始在屏幕上大放异彩，网络文学改编的影视剧掀起了一股收视高潮，尤其是2011年的《后宫甄嬛传》更被认为是宫斗剧的经典，但也呈现出类型化趋势。2015年电视剧《琅琊榜》播出后的低开高走，使网络文学IP剧席卷了整个电视荧幕，这一年《两生花》《何以笙箫默》《花千骨》等网络文学IP剧在电视屏幕上遍地开花。2016年的《欢乐颂》《夏有乔木，雅望天堂》《微微一笑很倾城》《芈月传》，2017年开年热播的《大唐荣耀》《三生三世十里桃花》等均是由小说改编而成的网络IP剧的代表。很多网络IP剧的内容多来自对网络小说或游戏的改编，题材偏好于青春、偶像、仙侠、穿越、架空、玄幻等内容，这些网络文学IP的改编成为中国电视产业的创新发展之路。

2. 中国港台地区

(1) 独立发展时期(1949—1979年)

由于近现代的历史原因，中国香港、中国台湾与中国大陆在电影的发展上呈现出不一样的发展道路。从1949年到1979年，香港的影业公司有长城、凤凰、新联、邵氏兄弟、嘉禾等，不同的影业公司各有其创作特色，但武侠和功夫片却以数量多、影响大等因素，成为香港电影典型的标志，尤其是1971年李小龙从美国回到香港加盟嘉禾影业后，在香港掀起功夫片的创作热潮。张彻、胡金铨、楚原等导演也成为武侠片和功夫片的领军人物，张彻导演的武侠片充满男性情结，风格较为刚硬，代表作品有《断肠剑》《独臂刀》《方世玉与洪熙官》《报仇》《刺马》等，胡金铨的电影则比较有艺术质感，代表作品有《大醉侠》《龙门客栈》《侠女》《忠烈图》《空山灵雨》《天下第一》《笑傲江湖》等，楚原的电影则带有悬疑和推理的色彩，情节中透露出宿命感和哲理性，代表作品有《天涯·明月·刀》《流星·蝴蝶·剑》《楚留香》等改编自古龙武侠小说的武侠电影。除武侠片和功夫片之外，还有一些其他类型的影片也比较经典，如李翰祥的《貂蝉》《江山美人》《梁山伯与祝英台》等作品具有中国古典文化特色，而《火烧圆明园》《垂帘听政》《武则天》《西施》等影片则充满历史感。

台湾电影的道路与其历史发展有着不可分割的关系，自1895年被清廷割让给日本至1945年半个世纪的日据时期，台湾主要放映日本影片。1945年10月台湾光复后，国民党政权接收期间拍摄的电影多是服务于政治和军事的纪录片。真正标志台湾电影成长的是1955年兴起的闽南语片，多数取材自歌仔戏的传统剧目或历史事件，如邵罗辉执导的《六才子西厢记》，何基明执导的《薛平贵与王宝钏》《青山碧血》，张英导演的儿童片《小情人

逃亡》等，从1955年到1962年期间，闽南语片的产量达到260多部。[①]

1962年之后，随着"健康写实主义路线"的提出及李行导演的影片《街头巷尾》的播映，成为台湾电影创作的一个新起点。主要作品有李行执导的《蚵女》《养鸭人家》，白景瑞执导的《家在台北》《再见阿郎》，杨文淦导演的《梨山春晓》《小镇春回》等，这些影片比较客观地反映了台湾的社会现实，洋溢着浓郁的乡土气息和人情味。根据琼瑶小说改编的浪漫爱情片是这一时期台湾电视剧的重要类型，代表作品有《烟雨濛濛》《窗外》《哑女情深》《几度夕阳红》《彩云飞》《心有千千结》《在水一方》《碧云天》等。这些影片中人物特征明显，情节曲折感人，而主演这些影片的男女演员大多也成为观众心目中的"金童玉女"。台湾电影的另一个类型是武侠片，代表作品有《路客与刀客》《龙门客栈》《侠女》《情关》《青衫客》等。

(2) 合作交流初期(1979—1997年)

自中国大陆1979年改革开放后，大陆与港台地区开始了经济、文化等多元的交流，影视作为文化交流的重要内容在合作方面逐渐增多。中国大陆在20世纪80年代，改革开放尚处在起步阶段，影视艺术尚处于探索阶段。香港电视剧《上海滩》《霍元甲》在此时引入内地播放，引来轰动一时的收视狂潮，随后1983年的电视剧《射雕英雄传》的开播开启了武侠电视剧的收视狂潮，随后的《神雕侠侣》《天龙八部》《绝代双骄》《鹿鼎记》《陆小凤》《楚留香》《雪山飞狐》《侠客行》等一系列武侠电视剧都取得不错的收视成绩。在武侠片之外，香港的历史戏说电视剧也成为另一个重要题材，《武则天》《秦始皇》《少女慈禧》等电视剧将历史人物进行全新演绎与包装，令观众耳目一新。同时，警匪剧和伦理剧也广受欢迎，《猎鹰》《流氓大亨》《义不容情》《大班密令》等也被普遍认为是经典港剧。20世纪90年代，香港电视剧随着社会的发展更加多元化，开始发展法制剧、职业剧和家庭商战剧，这其中主要以《刑事侦缉档案》系列、《妙手仁心》系列、"天地三部曲"为代表，开始逐渐从单纯小说改编向传播香港文化、展示香港特色方向转变。[②]

1979年"香港电影的新浪潮"的出现是香港电影业的一个重要里程碑。徐克、许鞍华、章国明、谭家明、严浩、余允抗等大批电视幕后工作者转投电影圈，拍出一系列充满个人实验色彩的电影作品，为香港电影翻开了新的一页。[③]年轻导演的艺术触觉与探索精神不仅对电影语言进行革新，也将艺术追求与商业诉求很好地结合起来，实现电影的市场化发展，使得香港电影开始进入一个艺术创新和商业运作的高潮时期。从20世纪80年代到1997年之前，香港的类型电影逐渐成熟，武侠片、功夫片、警匪片、喜剧片是香港电影的主要类型。

武侠片的代表人物和作品是徐克执导的《蝶变》《新龙门客栈》《黄飞鸿》《笑傲江湖》《蜀山传》《七剑》等，此外还有王家卫执导的《东邪西毒》，元奎执导的《功夫皇帝方世玉》，袁和平执导的《霍元甲》《太极张三丰》《少年黄飞鸿之铁马骝》，王晶执导的《黄飞鸿之铁鸡斗蜈蚣》等。功夫片比较有代表性的是成龙出演的影片，《蛇形刁

① 蔡洪声. 台湾电影的发展历程[J]. 当代电影，1995(6): 36-42.
② 罗慧颖. 浅析香港TVB剧与内地电视剧的交流与发展[J]. 新闻世界，2013(7): 267-268.
③ 许乐. 1979—2005年香港警匪电影创作扫描[J]. 当代电影，2006(3): 114.

手》《醉拳》《龙少爷》等影片将喜剧元素与动作相结合，对动作电影产生了很大影响。同时，成龙将喜剧、动作等元素融入警匪片中，《A计划》《警察故事》《重案组》《红番区》等警匪片都带有成龙独特的喜剧和动作风格。

警匪片的代表人物和作品有吴宇森执导的《英雄本色》《英雄无泪》《喋血双雄》《喋血街头》《纵横四海》等，杜琪峰执导的《枪火》《大块头有大智慧》《黑社会》《放逐》《神探》《复仇》等，林岭东执导的《监狱风云》开创了香港警匪电影中监狱片的先河。喜剧片最具代表性的人物是周星驰，1990年，周星驰以《赌圣》的热播开始了他的票房神话，此外他主演的《唐伯虎点秋香》《逃学威龙》《大话西游》《九品芝麻官》《审死官》等影片，以"无厘头"的表演风格成为喜剧片中的经典。许冠文的《摩登保镖》《欢乐叮当》《神算》等喜剧影片，使喜剧的表现形式更为丰富。

除了商业片类型之外，香港的文艺片也有自己的独特风格，比较有代表性的导演和作品有王家卫的《旺角卡门》《阿飞正传》《堕落天使》《春光乍泄》《重庆森林》等。陈果的《香港制作》《去年烟花特别多》《细路祥》《榴莲飘飘》等。同时，很多的新浪潮导演都有自己的文艺佳作，方育平的《父子情》，许鞍华的《投奔怒海》，严浩的《似水流年》，张之亮的《笼民》，关锦鹏的《胭脂扣》《阮玲玉》等，这些作品都成为香港经久不衰的文艺片。

台湾电影在20世纪80年代，随着陶德辰、杨德昌、柯一正和张毅等年轻导演拍摄的《光阴的故事》《儿子的大玩偶》等一批具有文化自觉和艺术追求的实验性影片出现，台湾"新电影运动"蓬勃开展起来，台湾电影的影像风格具有了现代气息。代表性的影片有侯孝贤的《风归来的人》《童年往事》《恋恋风尘》《悲情城市》《好男好女》《海上花》等，杨德昌的《海滩的一天》《青梅竹马》《恐怖分子》《独立时代》等，王童的《稻草人》《香蕉天堂》《无言的山丘》等。从1988年起，台湾电影事业发展基金会设立了"国片制作辅导基金"，对台湾的电影生产起着重要的促进作用。蔡明亮的《青少年哪吒》，李安的《推手》《喜宴》《饮食男女》等，杨德昌的《牯岭街少年杀人事件》都靠此辅导基金完成。其中，《悲情城市》在1989年获得了威尼斯电影节最佳影片金狮奖，《牯岭街少年杀人事件》获得戛纳国际电影节最佳导演奖。这一时期，台湾影片虽然经常能够在国际上获奖，但从电影产业的角度来说，台湾电影产业依然疲软不振。

20世纪80、90年代，台湾电视剧有着自己独特的魔力。根据琼瑶小说改编的浪漫爱情电视剧风靡中国的大江南北，从1986年的《几度夕阳红》开始，陆续有《烟雨濛濛》《庭院深深》《六个梦》《梅花三弄》《海鸥飞处彩云飞》等电视剧在大陆、香港和台湾等地热播，其受欢迎程度自不必说。同时古装剧如《新白娘子传奇》《包青天》《一代女皇武则天》《戏说乾隆》《星星知我心》《雪山飞狐》等台湾电视剧也风光无限，尤其是《新白娘子传奇》更成为内地电视台重播频率非常高的电视剧。

(3) 深度合作时期(1997年至今)

自1997年香港回归之后，香港和内地之间的电影文化交流越来越紧密，内地与香港的文化合作也越来越多，影视发展也迎来一个新的发展时期。比较经典的作品有：刘伟强执导的《无间道》系列电影，吴宇森导演的《赤壁》，陈可辛导演的《投名状》《亲爱

的》，徐克导演的《狄仁杰之通天帝国》《龙门飞甲》，陈德森导演的《十月围城》，王家卫导演的《一代宗师》，周星驰导演的《功夫》《长江七号》《美人鱼》，成龙导演的《我是谁》《十二生肖》，罗启锐导演的《岁月神偷》，郭子健导演的《西游降魔篇》《救火英雄》等，尔冬升导演的《门徒》《我是路人甲》等。

在电视剧方面，随着中国内地对外开放的不断深入，电视剧呈现出蓬勃发展的迹象，而香港电视剧的地位已经大不如前，逐渐开始淡出观众的视线，但也有昙花一现的经典电视剧出现。如1999年拍摄的《创世纪》，作为一部以纯正香港背景为题材的电视剧，成为观众心目中新的里程碑。2006年由湖南卫视引进的香港电视剧《金枝欲孽》在播出后收视率直线上升，成为宫斗剧始祖，《金枝欲孽》对后来内地出现的《美人心计》《宫锁心玉》《步步惊心》《甄嬛传》等一系列宫斗剧具有重要的启迪作用。

进入21世纪以来，台湾影片《海角七号》的上映不仅创下了台湾华语影史上的最高票房纪录，而且与《囧男孩》一起拿下多项电影大奖。随后2010年的《艋舺》，2011年的《鸡排英雄》《赛德克·巴莱》和《那些年，我们一起追的女孩》等几部口碑票房俱佳的现象级影片的出现，使得台湾电影好像进入一个复兴的时期。[①]虽然，目前台湾也有一部分优秀影片出现，如李安导演的《断背山》《卧虎藏龙》《色·戒》《少年派的奇幻漂流》等，钮承泽导演的《艋舺》《军中乐园》等，侯孝贤导演的《美好的时光》《聂隐娘》等，但在全球化发展的今天，许多台湾电影人仍沉浸在自己的世界里，满足于偏安一隅，如果台湾电影不能很好地融进华语电影或者世界电影，其发展必将后继乏力。

台湾电视剧在2001年的时候，打造了偶像剧《流星花园》，创造出了F4神话，从20世纪的苦情戏转变成偶像剧，从此台湾电视剧进入了偶像剧鼎盛时期。继《流星花园》之后，接连推出《土司之吻》《薰衣草》《情定爱琴海》《斗鱼》《战神》《王子变青蛙》《恶魔在身边》《恶作剧之吻》等电视剧，吸引了一批年轻观众。但随着韩国电视剧的不断扩张，台湾电视剧的偶像剧之路遇到瓶颈，自2008年《命中注定我爱你》之后，台湾偶像电视剧开始进入低谷期。

■ 2.1.2　日本影视艺术概述

日本的电影在亚洲起步较早，从1930年日本第一部有声电影《故乡》到第二次世界大战爆发前，日本电影进入了第一个高潮期，拍摄了《浪花悲歌》《独生子》《青楼姊妹》《人生剧场》等影片。1937年的"七七"卢沟桥事变后，日本的多数导演都拍摄过带有战争宣传内容的影片，只有少数导演能够顶住压力，尽力拍摄与战争宣传无关的影片。第二次世界大战结束后，日本电影出现了巨大转机，各种题材的影片相继问世，其中以黑泽明1950年执导的《罗生门》最具有代表性，该片在威尼斯国际电影节上获得金狮大奖和第23届奥斯卡最佳外语片奖，成为日本第一部登上世界影坛的优秀影片。该影片的多重平行的独特叙事方式成为电影文学剧本创作的经典理论。此后，沟口健二的《西鹤一代女》《雨

①　庄廷江. 近年来台湾电影产业发展态势探析——基于2008年以来的电影产业数据[J]. 中国电影市场，2016(9)：23-27.

月物语》以及黑泽明的《活着》《七武士》等影片先后在国际电影节上获奖，共同形成了日本电影艺术创作的第二次高潮。

在20世纪70、80年代，日本涌现出许多经典电影，《望乡》《绝唱》《追捕》《远山的呼唤》《幸福的黄手帕》等曾经风靡一时。而到90年代时，日本的电影则开始呈现下滑趋势。与拍摄影片的发展不同，以宫崎骏为代表的动画片创作，则在这一时期开始走出日本走向世界，《风之谷》《天空之城》《龙猫》《侧耳倾听》《幽灵公主》等动画片使得日本的动画电影迈向了一个全新的巅峰。进入新世纪后，日本电影虽鲜有精品产生，但也有个别影片进入国际市场，如2007年日本影片《被嫌弃的松子的一生》获得第1届亚洲电影大奖，2009年日本影片《入殓师》获得奥斯卡最佳外语片奖。

与亚洲其他国家相比，日本的电视剧起步比较早。1940年时，NHK（日本广播协会）技术研究所最先试播映日本第一部电视剧《晚饭前》，1953年时，NHK正式播放第一部电视剧《山路之笛》，日本电视剧的制作水平领先于亚洲地区的其他国家。《血疑》《排球女将》等题材创新的名作，励志题材的《阿信》等，不仅在亚洲各国掀起收视高峰，而且成为其他国家电视剧的效仿对象。1991年，被称作日剧里程碑式作品的《东京爱情故事》，标志着日剧开始进入成熟的"全盛时代"，也称为日剧的黄金时期。这一时期，比较经典的日剧有《101次求婚》《麻辣教师》《跟我说爱我》《恋爱世纪》《新闻女郎》《跃线大搜捕》等。进入21世纪后，由于亚洲其他国家电视剧的崛起，日本的电视剧开始步入低谷，但也有一些经典的日剧出现，如根据真人真事改编的《一升的眼泪》，走青春路线的《野猪大改造》，娱乐意味更重的《极道鲜师》等在日本也都获得观众的青睐。

■ 2.1.3　韩国影视艺术概述

韩国电影是在日本统治下的环境中萌生、发展起来的，具体出现的时间至今并无定论。一般说法认为是在1900年以后，其形式为"活动照片"，正式记录是1903年的《皇城新闻》报，其上刊有电力公司修建的电影剧场放映西洋短片的广告。1916年以后，韩国人才开始自己制作电影。萌芽时期的韩国电影大多模仿西洋戏剧或日本的新派剧，罗云奎导演创作的《阿里郎》把韩国电影带入了一个兴盛时期。但由于战争原因，随后韩国电影陷入低潮，直至民族解放后，韩国电影开始迅速复活。

尤其是在20世纪80年代后，韩国出现了"新电影运动"，这场运动支持了反映对抗政府压制和记录底层生活的独立电影，重视电影艺术性和娱乐性的结合。"国民导演"林权泽是著名的代表人物。《太白山脉》《悲歌一曲》《春香传》《醉画仙》都是他的佳作。现在，韩国影坛新人辈出的同时，老一辈的电影导演依旧焕发着活力。韩国电影有成熟的制片人制度和成功的商业类型片定位，在充分吸收好莱坞及香港影片的类型特征基础上，巧妙融入韩国民族心理特质，形成具有民族特色且形式丰富的商业类型片，如电影《雏菊》《我的野蛮女友》《鸣梁海战》等走出国门，在世界影坛取得了骄人的成就。

韩国电视剧的发展始于1953年朝鲜战争结束后，在20世纪60年代相继成立了几家广播

电视台，并在1962年1月播出第一部电视剧《我也要做人》，随后《童养媳》《继母》等电视剧相继播出。相比而言，韩国的文化背景不如中国深厚，经济实力逊于日本，即使在影视文化方面也曾经落后于中国台湾、香港。但韩国在20世纪90年代提出"文化治国"的治国方略，提倡以忧患意识和创新意识为主的民族文化精神后，短短的几年时间，影视文化产业在亚洲市场的扩展成绩卓著。

1992年，MBC播出的《嫉妒》揭开了韩国青春偶像剧的帷幕，随后《爱的火花》《医家兄弟》《星梦奇缘》等电视剧延续了这一风格，并获得了众多年轻观众的青睐。而韩国另一个重要的电视类型，家庭剧也逐渐成为观众喜闻乐见的电视剧类型之一，《澡堂老板家的男人们》《爱情是什么》《看了又看》等电视剧均创下了非常高的收视成绩。随着中韩两国的建交，韩国电视剧出现在中国电视屏幕，与中国文化有着紧密联系的韩剧随即引起轰动性效应，带动了韩国娱乐文化涌入中国市场，并逐渐形成风靡一时的"韩流"。

进入21世纪，随着《蓝色生死恋》《大长今》《冬季恋歌》《浪漫满屋》《人鱼小姐》《我叫金三顺》《对不起，我爱你》《我的女孩》《继承者们》《来自星星的你》《太阳的后裔》等电视剧在亚洲各地热播，俨然成为流行于亚洲各国的文化势力。

韩国的影视作品从制作上来讲，以精良著称，一部电影、电视剧往往要拍摄两三年。首先表现在文学剧本方面，剧组开机时，编剧一般只会写好1/3剧本，然后根据拍摄进度和反馈，进行修改，同时边拍边写，同步创作。这种制作模式可以根据反馈效果，将一些剧本的瑕疵尽早找出并且进行修改补救，满足剧本的完整性和艺术性。同时，影视作品的制作精良还表现在作品质量上，从道具到场景，从光效到画质，从镜头语言到配音配乐，作品都尽量做到尽善尽美，尽量满足受众最原始的审美欲望，因此这样制作精良的作品很容易被受众所接受。

■ 2.1.4　印度影视艺术概述

1896年，卢米埃尔的一些作品在孟买的瓦特森旅馆放映，翻开了印度电影史的扉页。印度的第一部有声影片《阿拉姆·阿拉》在1931年拍摄完成，这部影片穿插了10首歌曲和很多舞蹈场面，在放映时引起了很大的社会反响，这也为印度电影的载歌载舞奠定了基础，直到现在印度电影中歌舞场面已经成为其独特的标识。20世纪40年代末50年代初，印度独立后的政府采取积极政策支持电影发展，印度涌现出一批电影艺术家和优秀作品，如1952年由柯·阿巴斯导演的《旅行者》、拉杰·卡普尔导演的《流浪者》、1953年比·罗伊导演的《两亩地》等。

1977年，宝莱坞电影城在孟买建成。由于印度是一个多民族国家，民族特色是印度电影的一大标签。印度电影一般包含大量优美绚丽的印度式歌舞桥段，同时具有跌宕起伏的情节、哀婉动人的情感及别具一格的民族服装和饮食。最近几年，印度电影发生了巨大变化，在保留一些优秀、传统的创作模式的基础上，在电影手法、影片内涵、时尚包装上都有了新的发展和突破。《印度往事》《阿育王》《功夫小蝇》《宝莱坞生死恋》《未知

死亡》《地球上的星星》等影视作品以其曲折的剧情以及深刻的思想内涵广受世界各地欢迎，在国际电影市场上占有一席之地。如印度影片《季风婚宴》在2001年捧得威尼斯国际电影节上的金狮奖杯；2009年拍摄的《三傻大闹宝莱坞》，2016年拍摄的影片《摔跤吧爸爸》等都在全球范围内产生广泛影响。

印度电视剧随着印度文化在亚洲的传播，开始逐渐走出国门。近年来一系列表现大家庭恩怨的优秀印度电视剧如《阴谋与婚礼》《新娘》《发际红》等，受到观众追捧，并掀起一阵阵印度风。

亚洲电影文化区域除中国、日本、韩国、印度等国的电影外，其他国家也具有较高质量并有自己特色的影片，如巴基斯坦电影《萨西》《头巾》《杜拉帕蒂》等，菲律宾电影《穷苦的孩子》《忧伤之子》等，伊朗电影《柳树之歌》《小鞋子》《天堂的颜色》等，土耳其电影《野马》《远方》《我的父亲，我的儿子》等，均在国际电影市场上占有一定地位，同时泰国、越南、菲律宾等国影视制作水准也在逐渐上升，泰国电视剧《爱在逗逻》《美人计》等片也为众多观众所喜爱。

2.2　亚洲地区电影鉴赏

■ 2.2.1　《活着》

外 文 名：《Lifetimes Living》
导　　演：张艺谋
出品时间：1994年
编　　剧：余华、芦苇
主　　演：葛优、巩俐、牛犇、郭涛、姜武、倪大红等
出品公司：年代国际(香港)有限公司
类　　型：剧情
片　　长：133分钟

1. 电影简介

张艺谋，1950年生于陕西西安，中国"第五代导演"的代表人物之一，美国波士顿大学、耶鲁大学荣誉博士。1978年进入北京电影学院摄影系学习，毕业后被分配到广西电影制片厂。1984年第一次担任电影《一个和八个》的摄影师，获中国电影优秀摄影师奖。1986年主演第一部电影《老井》夺三座影帝。1987年执导的第一部电影《红高粱》获中国首个国际电影节金熊奖。从此开始实现他电影创作的三部曲，由摄影师走向演员，最后走向导演生涯。20世纪80—90年代末代表作《红高粱》《菊豆》《大红灯笼高高挂》《秋菊打官司》《活着》《一个都不能少》《我的父亲母亲》等影片在国内外屡屡获奖，并三次提名奥斯卡和五次提名金球奖。2002年开始涉猎商业片领域，代表作有《英雄》《十面埋

伏》《满城尽带黄金甲》及《金陵十三钗》，两次刷新中国电影票房纪录。2008年担任北京奥运会开幕式和闭幕式总导演，并获2008年影响世界华人大奖和央视主办的感动中国十大人物。《活着》是张艺谋导演早期的一部作品，集所有优秀作品的品质于一身，具有深刻的人道主义精神。该片获第47届法国戛纳国际电影节评委会大奖、最佳男主角奖和人道精神奖三项大奖；第13届香港电影"金像奖"十大华语片之一；获全美国影评人协会最佳外语片；获洛杉矶影评人协会最佳外语片；获美国电影"金球奖"最佳外语片提名和英国电影学院奖最佳外语片奖。

《活着》的故事跨越了近半个世纪的中国。故事发生在中国20世纪40—80年代。40年代，大少爷徐福贵嗜赌成性，输掉了祖业，从地主家的阔少爷到一贫如洗，气死了父亲，妻子家珍也带着女儿凤霞回到娘家。一年后，家珍带着女儿及手抱的男婴有庆回家，福贵痛改前非，依靠演皮影戏为生。适逢国共内战，福贵先被国民党拉去当兵，后被俘虏，好不容易获释回乡，庆幸一家可以团聚。中华人民共和国成立后，福贵因家产输光未被划入地主成分。50年代，福贵一家经历了大跃进，生活艰苦，却在挤牙缝一般的日子中存活了下来，福贵的儿子有庆因春生(福贵的战友)倒车撞倒院墙而意外夭折，福贵夫妻俩第一次白发人送黑发人。60年代，"文化大革命"悄然而至，在动乱中，人们的生活生命毫无保障，福贵的战友春生被批斗致死，哑女儿凤霞在生孩子时因抢救不及时而大出血惨死，福贵夫妻又一次白发人送黑发人。后来，年迈的福贵夫妇带着小外孙一起活了下来。

2. 分析读解

《活着》的故事跨越了近半个世纪的中国，40多年来中国的历史命运和沧桑变化都浓缩成一个普通家庭的悲欢离合，是一部深入思考人性、思考历史、思考人生的作品。有人说这是张艺谋拍得最成功的一部作品。影片平实、朴素的表演保持了情节的连贯和统一；取代了浓墨重彩的影像语言，清淡描摹式的画面依旧清新美丽；在葛优、巩俐的精彩演绎下，那个时代的小人物形象活脱脱跃然于屏幕之上。影片带领观众深刻体会人间的悲欢离合，深刻感受命运的无常和生命的坚强，最终领悟生命的真谛，或许就是——孑然一身而来，归于无物而去。

(1) 沉重主题下的人间悲歌

《活着》描写了一个普通家庭祖孙三代在社会风雨中飘荡的辛酸故事，对中国时代与家庭的变迁进行了深刻反映，对底层人民的生存状态和苦难进行了真实刻画，小人物悲欢离合的人生背后浮现着中国的命运变化和时代沧桑，因此，《活着》有着一种与生俱来的厚重，正是这种厚重使沉甸甸的主题深入人心，一曲人间悲歌在时代唱响。

① 人性的窥视

大千世界，芸芸众生，每个生命个体在人生长河中都会以独特的形式存在，每个人在生活中都会表现出不同的行为能力和认知能力。人性就像一枚硬币的两面，一正一反，一好一坏，相互依存，不可分割。世界上没有绝对的好人，也没有绝对的坏人。《活着》中每个人物的生命际遇和命运变化都不相同，但导演都本着真实的人性去塑造这些人物。福贵一家一生颠沛流离，命运悲惨，第一位改变福贵人生命运的人就是皮影戏班的班主龙

二。龙二出场的画面并不多，但却与福贵的命运紧紧纠结在一起。福贵年轻时因好赌成性，在赌桌上输给龙二，失去所剩的全部家产，气死了老爹，把家珍也气回娘家。龙二虽让福贵一无所有，但龙二并非大恶之人，龙二和福贵都暴露出人性卑劣的一面，而这样的人性又都受到时代和环境的影响。影片《活着》中的每个人物都如生命长河中的一滴水滴，脱离不了社会、国家这个更大的生命主体。窥视人性，不能脱离人所处的生存环境和社会背景，"人之初，性本善"，人性的善与恶、好与坏，除了天性的作用，更与社会、历史、时代息息相关。

影片开始，在旧社会的一间大茶楼，喝茶、看戏、抽大烟、赌博……干什么都有，糜音软曲、吆喝叫卖、拍手喝好……各种声音不绝于耳，烟气笼罩中活现一副民俗众生相。福贵是大户人家徐家的公子，好赌成性。龙二是皮影戏班的班主，在赌桌上想赢得徐家老宅。福贵被请入瓮，将家底败光。家珍伤心欲绝，带着凤霞回到娘家。当福贵拉着满车的行李行走在大街上时，他将脸深深埋在草帽中，肥大的衣衫掩饰不住瘦骨嶙峋的身体。看到这儿，悲从心生，福贵因为有丰厚的家底、嗜赌成性、好逸恶劳、贪图享乐，这些人性之恶的一面便控制了他的人生。反观我们的社会，因富贵而贪懒、因欲望而贪婪，从而造成家破人亡的人不计其数。福贵失去一切的悲剧与其自身有关，也与当时的社会环境、社会风气有关。在对福贵的描写上，影片《活着》也不只是为了表现小人物的悲惨遭遇，更是为了展现小人物在社会历史长河中的无力感——人无法脱离社会而单独存在，人是一定时代的产物，人的命运与时代的命运息息相关，紧密相连。

失去一切的福贵彻底戒赌，带着老母亲凄惨度日，一年后家珍带着孩子回到家中，燃起了他生活的勇气和希望。为了家珍为了孩子，他带着龙二给他的皮影走埠养家。时值国共内战，他先被国民党拉去当兵，后被共产党俘虏，在炮火连天的战场上，他与春生相互扶持从死人堆里坚强地活了下来。从此，无论福贵的生命如何经历死亡，他都能坚强地活着。看到这些，不禁感叹，富贵骄奢令人毁灭，艰苦磨难令人重生。福贵的"活着"，不是苟且，不是偷生，是为活着本身而活，正如他经常跟有庆说的话，"鸡长大了就变成鹅，鹅长大了就变成羊，羊长大了变牛，牛长大了就到了共产主义了，那样我们就能天天吃饺子，天天吃肉了……"福贵一直活在希望里，虽然这种希望带有荒诞的色彩，但是他以坚强活着的实际行动验证着自己的理想与信念。这正是福贵人性的闪光之处，福贵和妻子家珍在社会大潮中经历了无数困苦和磨难，他们把生活、生命都看透了。家珍因为儿子之死痛恨春生，始终不能原谅他。在有庆的坟前，她对春生说，"你要记得你欠我家一条命"，眼神充满了怨恨。但当她看到春生被迫害得意志崩溃，想自寻短见的时候，她对春生又喊出了那句话，以激发他求生的意志。对于家珍来说，不想对一个人好很容易，但想一辈子对一个人坏则不容易。这就是人性，好与坏、善与恶，一直存在，就在于我们如何把握。

②人生如戏

《活着》用不到两个小时的时间展示了一个家庭40多年来所走过的生命旅程，时光如梭、生命如梭。影片因为对生命深刻而沉重的反思而爆发出的艺术光芒不是中国其他任何一部电影所能够企及的。《活着》用小人物的悲歌讲着时代的悲歌，在历史的大舞台上演

着小人物的人生之戏，正如故事中伴随着福贵大半生的皮影戏，光影之下，一幕幕人生之戏，一曲曲悲欢离合，都会不期而至，如约上演。

　　张艺谋导演在《活着》中用中国民俗去表达他对人在世上的命运关注，其中，皮影戏贯穿影片始终，是一条重要的线索。皮影在电影的开头、剧中的几个转折点和剧尾(皮影箱)都出现过。其作用有三点：首先，皮影戏是极富中国民俗特色的一种民间传统艺术形式，被中国老百姓所熟知。皮影戏这种民间艺术一边用兽皮或纸板做成的人物剪影放到亮布上进行表演，一边用当地流行的曲调唱述故事，同时配以打击乐器和弦乐。故事内容大多取自生活，艺人们把生活中的所见所闻编成故事进行表演，具有浓厚的乡土气息。剧中，皮影与秦腔的搭配诙谐幽默，增强了影片的艺术美感和大时代小人物的情感氛围。其次，皮影是供人把玩的一个尘世俗物，但皮影戏中上演的有关人的故事又与现实生活中的故事毫无二致。一方面，人是玩偶的操纵者；另一方面，人却如同玩偶一样被一种不可知的强大力量所操纵，无法以自己的意志为转移。皮影被人摆布，而人在生活中又被命运摆布，这就是人生在世的双重角色。影片在描写福贵一家人的悲惨命运上具有浓烈的宿命论的色彩，福贵一家就如同被人把玩的皮影，每一个人生的波折，每一次命运的转变仿佛都被预先设计好，无力抗争，只能顺着命运的潮流往前走。人生就如同一场早已安排好的戏，戏本身就不真实，而影戏在虚假的基础上又增加了一份虚幻，平面皮偶在孤灯幻影下显现，演绎人生的故事，这就是所谓的"戏如人生"。最后，皮影在影片中是一个"意象"，起着暗示、象征的作用。在那场超英赶美大炼钢铁的运动中，有庆因为春生而意外死亡，而有庆的死亡在之前的皮影戏中就出现了暗示。在炼钢现场，福贵带着皮影戏班卖力地唱着，似乎把炼钢的一身激情都用在唱戏上面，有庆顽皮，说给福贵送茶，实际送了一碗混着辣子的醋，福贵不知所以，一口没喝下去全部喷在皮影戏的亮布上，像喷了一口鲜血，亮布上好似鲜血的水迹，十分醒目，暗示了后面有庆的死亡。结尾处，福贵把尘封多年的皮影箱拿出来，帮小外孙放入小鸡，这个细节暗示着小外孙馒头的崭新命运。整部电影中，导演张艺谋不断用皮影戏强化着"人如玩偶"这一寓意，皮影戏本身就是对福贵一生的最佳诠释，象征着富贵一家在时代大潮中受命运摆布而颠沛流离的人生际遇。在命运操控下，福贵无力反抗，无可奈何，像一个悬丝的木偶，只能任人摆布，身不由己。在那场荒诞的全民炼钢的运动中，极其疲劳的有庆在福贵的坚持下去上学，结果被倒下的院墙砸死。从这个层面讲，福贵间接地促成了有庆的死亡，多年后同样的命运再一次发生在凤霞身上。医院的医生们在"文革"中都被关进"牛棚"，医院由学生当班。凤霞难产，丈夫二喜找来了医术高明的王教授，但王教授在"牛棚"里饿了三天，根本没有力气。福贵好心为他买了七个馒头，一不留神王教授把馒头全部吃下，但由于福贵等人无知，在王教授把馒头全部吃下后又喝了很多水，导致王教授噎得不能动弹。本可救凤霞一命的王教授，因为福贵的七个馒头险些一命呜呼，凤霞也因此命归黄泉，福贵再一次间接地促成了凤霞的死亡。两个孩子，两次白发人送黑发人，福贵就像皮影一样，被命运牵扯，无力挣脱。正如画面中有一处近景，当福贵冲向鲜血淋漓的有庆的尸体前，导演给了他一个近景镜头，在整个银幕上，除了福贵本人，就是一幅皮影戏的影窗。

③ 活着的意义

电影改编自余华的同名小说《活着》，导演张艺谋在原著的基础上丰富了很多戏剧性情节。不光是为了增强影片的感染力，更在于张艺谋导演对"活着"有着自身独特的理解和感悟。张艺谋的《活着》是一部表现小人物被苦难填满人生的电影，影片中对"活着"带有一些宿命论的观点，但也有积极的成分。

活着的意义是什么？电影《活着》告诉我们，活着的意义在于生命本身。人一出生就被反复告知，人的生命是无价的，应该珍惜生命。母体孕育胎儿本身就是一个充满玄妙和奇迹的过程，人从受精卵到胚胎，在母亲的子宫中经过九个月的孕育最后来到这个世上。人带着哭声来到世界，预示着人的一生要历经磨难，才能最终领悟生命的意义。所以，人活着不是为了吃饭、睡觉，人首先是为了活着本身而活，而不是为了活着之外的任何事物而活。电影《活着》中福贵一生被命运操纵，难逃苦难，但他一直坚强地活着，因为他经历过死亡，看到过死亡，是从死人堆里挣扎存活下来的人，他明白生命的意义和价值，人的生命只有一次，所以他不会轻易舍弃。电影《活着》中，家珍对春生是充满怨恨的，她怨恨春生夺走了她儿子的生命。春生，最初是龙二的跟班，后被福贵招去，成为皮影戏班的一员，跟着福贵到处奔波唱皮影戏为生。后来福贵被国民党拉去当兵，后又被共产党俘掳，春生一直与福贵生死与共，成为患难之交。福贵与春生之间的情感不是简单意义上的深厚，但命运弄人，就是这样一个患难与共的朋友无意间害死了自己的儿子。家珍痛恨春生的大意，在有庆的坟前，充满怨恨地对春生说："你要记得你欠我家一条命。"但在"文革"期间，春生被迫害得意志全无，精神崩溃，想寻短见，家珍主动表示和解，甚至重又喊出那一句话以激发春生求生的意志。在家珍看来，越是苦难的时候，越能够守住自己的生命，这才是一个人一生最大的本事。作家余华在写小说《活着》之前，曾听到过一首美国民谣《老黑奴》，歌中那位老黑奴经历了一生的苦难，家人都先他而去，而他依然友好地对待这个世界，没有一句抱怨的话。这首歌是促成他开始写作《活着》的一个重要原因，因为他想写出人对苦难的承受能力和对世界的乐观态度。他说："写作过程让我明白，人是为活着本身而活着的，而不是为了活着之外的任何事物所活着。我感到自己写出了高尚的作品。"他写出了《活着》，一部有悲伤、有感动、有绝望更有希望的作品，一部表达一个人如何去承受巨大的苦难的作品，就像"千钧一发"，让一根头发去承受三万斤的重量，它也没有断。

一个人活着，除了不能轻视生命的意义，还要能够踏实地行走在路上。福贵在结尾处对孙子的回答就是一种最好的暗示——人活着，不能活在宏大遥远的理想中，要回归踏实的生活。结尾处，小外孙馒头看着箱子里的小鸡时问福贵："小鸡长大后变成什么？"面对这个似曾相识的问题，他没有像当年回答儿子有庆时那样说"鸡长大了就变成了鹅，鹅长大了就变成了羊，羊长大了就变成了牛，等牛长大了，共产主义就到了……"而是改为"……等牛长大了，馒头也就长大了"。经过命运多舛的岁月沉淀，福贵心中的希望不再是曾经那个富有激情、美好而远大的理想，而是踏踏实实地看着馒头长大。可以说，对现实的回归完成了导演对于时代梦想的最好诠释。《活着》是一部充满人道主义精神和深刻历史反思的优秀作品。我们为何而活？这个话题是人类生生不息探索的根本。面对苦难，福贵一家坚持生命的意志、乐观的精神和不懈的努力，值得我们去学习。

(2) 丰富隽永的视听语言

《活着》中张艺谋依旧发挥他摄影专业的特长，在光影、色彩的处理上十分到位。《活着》中对光影和色彩的处理与以往的作品相比，柔和了许多，没有大红大黄泼彩式的画面，没有突兀跳跃的残缺摄影，整个画面效果和谐规整、清淡素雅，仿佛是对那个时代的真实记录，生发出一种质朴的美。

① 质朴平实的影像风格

"第五代导演"因其张扬、叛逆的艺术个性，敢于创新的影视语言，开创了中国新时期的影像美学。新的影像美学不同以往柔和含蓄的表现特点，转向注重画面内在的造型功能，通过光线、色彩的独特运用发挥烘托气氛、表达情感、推进故事和塑造人物性格的作用。《活着》立足对特殊时代的真实再现，在摄影的构图和色调的把握上，都比张艺谋导演之前的作品平和了许多，清淡素描式的影像风格使故事更耐人寻味。没有浓墨重彩的场景，嘶哑粗犷的皮影戏演出，冰雪漫天的残酷战场，小巷里弄的昏暗灯光，有庆坟头湛蓝的天，凤霞热闹喧嚣的婚礼……寻常的生活场景在镜头下焕发出一种简单的质朴美。影片内容跨越了中国近半个世纪的历史，为了呈现不同时期鲜明的时代特征，导演随着时代的推进而改变不同的场景风格和人物造型，淳朴的影像带动人们的情绪，特别是对于那些与故事内容有过相同经历的人，场景设计、人物造型、服装道具……每个细节都能唤起人们对当时的回忆，引发共鸣，令人唏嘘，不禁感叹以往的峥嵘岁月。

影片淳朴的影像风格一方面能够有效调动观众的情感，引发集体认同；另一方面能够对故事情节的发展起到一定的推动作用，对于表现小人物福贵在历史长河中风雨飘摇、无法摆脱命运操控的悲惨与无奈起到辅助和烘托的作用。影片用独特的影像风格鲜明地区分开四个不同的历史时期：首先，中华人民共和国成立前，对茶楼的场景设计体现了当时的民风民俗，红灯笼、皮影戏，人们三三两两围坐一起喝茶、看戏、聊天，喝彩声、吆喝声、唱戏声，各种声音混杂，一副鲜活的民生相。影像上主要以低调、暖调为主，给人昏暗、恍惚、压抑之感，通过茶楼这个具有鲜明时代特征的事物，既能窥视当时社会人们的生活风貌，也为福贵后面的命运变化起到烘托、铺垫的作用。福贵赌输，精神恍惚地走出茶楼，看到家珍带着孩子离她远去，福贵拿起凳子抢向周围的人……画面完全处于暗调当中，只有不远处茶楼门口的红灯笼发出微弱的光亮，这一影调恰当地烘托出人物此时此刻

的心情——失去一切，彻底陷入深渊当中。其次，国共内战时期，场景设计多体现在人物服装、战争道具上，影像风格以冷色调为主，表现战争的残酷和福贵命运的流离颠沛。在进入战争的场景前，有一幕画面令人印象深刻——清晨，天微亮，福贵带着戏班行走在乡间的小路上，脚步轻快有力，远处一轮红日刚刚升起，画面清新质朴，给人以希望之感，原以为福贵的生活会由此转变，能够摆脱悲惨的命运，但随之而来的战争又一次无情地把福贵拉到命运的漩涡中，让他无力抗争。再次，人民公社和"大跃进"时期，画面中影调明亮，色调朴实无华，人物的服装造型都发生相应的变化，体现当时的时代特征。有庆和凤霞都长大了，福贵一家也有了欢声笑语，但命运没有放开福贵，仍然不断地给他带来打击。在处理有庆死亡一段，画面再次回到昏暗、低沉的影像当中，恰如以往福贵唱皮影戏的影像风格，有庆死了，福贵呆呆地站在皮影戏的影窗前，眼神中充满了无助感。每一次福贵命运的重大变化，导演都会把皮影戏这一元素加入进去，之前皮影幕被刺刀挑破，福贵被拉去当兵，这一次导演同样把人物形象与皮影戏联系起来，喻示福贵的命运正如皮影中的人偶，不受自己的控制，受命运摆布。最后，"文化大革命"时期，影调忽明忽暗，以暗调为主，表现了那个动荡时期人们生命生活的不稳定之感。其中，凤霞结婚一幕，影调明亮，让人感受到动荡岁月中的一丝温情；凤霞难产一段，冷暗的画面与护士身上、手上以及盆里的鲜血形成鲜明对比，触动人心。影片最后的一段，馒头长大了，福贵和家珍带着他来到凤霞的坟前，影调虽不明亮，但给人以踏实之感，一幅幅黑白照片，代表了以往岁月的终结。

② 足以撼动人心的民俗音乐

本片在音乐的设计和处理上主要以富有民俗特色的音乐为主。皮影戏，中国传统的民间艺术，秦腔嘶哑粗犷的曲风以及时而舒缓时而激荡的节奏给观众留下了深刻的印象。每次福贵唱戏时，似乎都用尽全身力气去嘶喊，仿佛在与命运相抗争。皮影戏富于变化的节奏也成为配合画面剪辑的一个有效手段。福贵和龙二赌博一幕，为了创造紧张的节奏以及烘托人物的内心情绪，导演巧妙地利用了皮影戏的鼓点和配乐，快速紧张的节奏配合交叉剪辑的手法，使影片不需要任何人物语言就能表达特有的情绪氛围。此外，影片的主题音乐取自陕北的地方曲种，流露出一种淡淡的忧伤。主题音乐的悲凉气息与福贵一生命运多舛的叙事基调相统一，家珍离去、有庆死亡、凤霞死亡，每一次命运给他带来巨大打击的时候，音乐都会适时响起，很好地起到了抒发情感、渲染情绪氛围的作用。在凤霞结婚一段，音乐的使用符合时代特征，营造了热闹喜庆的氛围；凤霞难产死亡的时候，主题音乐再一次响起，悲凉气息油然而生；影片结束时，主题音乐又一次响起。主题音乐的重复保证了影片叙事基调的稳定统一。

③ 善于创造寓意的剪辑手法

本片在剪辑上从整体看以连续剪辑为主，以时间为顺序，逐一展现几十年的风雨岁月。从局部看，灵活运用了多种剪辑手法，创造了富有深意的影像内涵和稳中求变的影片节奏。例如，在福贵和龙二赌博一段，采用交叉蒙太奇的手法，把皮影戏和福贵赌输的画面反复交叉剪辑，营造了一个心理情绪上的小高潮，利用皮影戏的鼓点和节奏加强画面的剪辑节奏，同时也暗示福贵一生的命运如皮影戏中的人偶一样，不受自己的控制。在批斗

龙二一幕，龙二的喊声被一浪浪群众的高呼声淹没，利用声音剪辑的手法强化时代特征，表达个体在社会中的局限性，无论是龙二还是福贵都无力摆脱时代的束缚。总体上，影片在剪辑方面的突出特点是善于运用画面之间的组接造成一种暗示、一种隐喻、一种象征，经常被利用到的画面元素包括皮影戏、太阳、灯光、小鸡等。皮影戏里嘶喊的唱腔和受人摆布的人偶暗示福贵的一生受命运操控；太阳和灯光都暗示着希望和温情，例如家珍回家后的第一个晚上，镜头从外面拍摄，漆黑的夜晚包裹着富贵房间中的微弱黄光，暗示着黑暗中的一丝希望，表达悲凉中的一丝温情；小鸡暗示馒头的崭新生活，也代表着希望。

3. 亮点说说

《活着》既是张艺谋导演对自身创作理念的延续，也是对自身创作手法的突破。从影像上看既有含蓄温婉的一面，也有灵活创新的一面；从内容上看既有对历史、人性的拷问，也有对自身命运的思考和探究。《活着》演活了历史和人性，"皮影戏"是影片令人称道的亮点之一，导演全面综合地运用了皮影戏的光线、色彩、唱腔、节奏以及人偶表演，将皮影戏与主人公命运巧妙地结合在一起，让我们看到了中国导演对传统文化的承继以及对影视艺术的独特理解。

4. 参考影片

《一个和八个》【中】(1984年)导演：张军钊

《黄土地》【中】(1984年)导演：陈凯歌

《盗马贼》【中】(1986年)导演：田壮壮

《黑炮事件》【中】(1986年)导演：黄健新

《血色清晨》【中】(1990年)导演：李少红

2.2.2 《天下无贼》

外　文　名：《A World Without Thieves》

导　　　演：冯小刚

出品时间：2004年

编　　　剧：王刚、林黎胜、张家鲁、冯小刚

主　　　演：刘德华、刘若英、葛优、李冰冰、王宝强、张涵予等

发行公司：香港寰亚电影发行公司、Shaw Organisation(新加坡)

类　　　型：剧情、爱情

片　　　长：120分钟

1. 电影简介

冯小刚，1958年出生于北京，中国内地电影导演、编剧、演员，作品风格以京味儿喜剧著称，擅长商业片，尤其以贺岁片独领风骚，被称为中国"贺岁片导演"。1985年，调入北京电视艺术中心成为美工师，后由其好友葛优介绍参加上海电影节，从此开始其电影生涯。1990年与郑晓龙联合编导第一部电影《遭遇激情》，该片获中国电影金鸡奖最佳编剧等4项提名。如今，冯小刚导演个人作品的票房总和已经超过十亿元人民币，成为中国

首个作品票房过十亿的电影导演。2013年冯小刚担任2014年央视春晚总导演。代表作品有《甲方乙方》《大腕》《不见不散》《天下无贼》《夜宴》《集结号》《非诚勿扰》《唐山大地震》等。电影《天下无贼》改编自赵本夫的同名小说，讲述了一个贼心思悔向善的故事。该片获第11届中国电影华表奖优秀合拍片奖；第28届大众电影百花奖最佳女主角奖，最佳导演、最佳女配角提名；获第24届香港电影金像奖最佳亚洲电影提名；第12届北京大学生电影节最佳观赏效果奖，最佳导演奖、最佳女演员奖提名。

男贼王薄和女贼王丽是一对扒窃搭档，也是一对浪迹天涯的亡命恋人。他们在一列火车上遇到了一个名叫傻根的农民，他刚刚从高原上挣了一笔钱要回老家盖房子娶媳妇。傻根不相信天下有贼，王薄最初想对他下手，后来却被他的纯朴所打动，决定保护傻根，圆他一个天下无贼的梦想，并由此与另一个扒窃团伙展开了一系列的明争暗斗。该团伙头目黎叔意欲收服王薄遭拒，该团伙其他成员与王薄比试皆败下阵来，交手之中却被潜伏的警察把钱调包，后警察现身，将双方逮捕，黎叔和王薄、王丽均欲从车厢上逃走，却相遇。王丽先走后，王薄为保护傻根的钱与黎叔交手不敌，临终时意欲惊动警察，并发短信给王丽，安慰她没事，剧终黎叔被捕，钱归还于傻根。

2. 分析读解

"天下无贼"，冯小刚导演用一部喜剧讲了一个太平幻象、一个人生寓言、一个有关善与恶的故事。《天下无贼》是2004年的中国贺岁片，延续了冯小刚导演一贯的喜剧风格。整部影片依靠摄影和拍摄手法展现了高超的偷窃技巧，令观众大开眼界。冯导一贯的语言风格搭配幽默的本土化语言，使整部电影幽默诙谐中带有离奇荒诞，更突显贺岁片的热闹搞笑气质。

(1) 喜剧外衣下的另类宗教电影

《天下无贼》不仅仅是一部热闹搞笑的贺岁片，还是一部由喜剧外衣包裹下的充满宗教思想的优秀电影作品。电影从始至终都讲了一个人心向善的道理，原始朴素的情感激发真、善、美的强大力量，善因结善果，善对世界，世界也会善待你。

① 什么是"好人"

电影《天下无贼》开篇就提出了这个命题，什么是好人？王薄和王丽合伙骗了一辆宝马汽车，当王薄开着原属于被骗富翁的宝马汽车开出高档小区的时候，门卫毫无察觉，依旧敬礼。王薄气愤地对保安扔下一句话："你以为开好车就一定是好人吗？"然后扬长而去。王薄是一个技术非常高超的贼，在他偷窃的时候，心里从来也不会去思考谁是好人谁是坏人。傻根是一个农民工，在拉萨干了五年，挣了六万块钱，准备回家娶媳妇。傻根与我们惯性思维中的正常人不一样，首先，他最傻，对世间一切事物只怀有美好的憧憬，他不谙世事，心灵纯净得像一张白纸一样，从未受到世俗的污染；其次，他最善，在他心里，没有坏人，所有人都是好人，因为他相信"我善，你们也善"。这种想法符合佛教的因果论，善因结善果，善对世界，世界也会善待你。王丽相信因果报应，她不想再当贼，她想为肚子里的孩子积善德，不想自己的行为将来报应到孩子身上。这时傻根出现了，对她而言，傻根是心灵净化的使者，傻根的善良、淳朴深深打动和吸引着她。

我们认为的"好人"与"坏人"，是按照社会共同认可的行为准则去判断，遵守行为

准则，不损害他人利益的可以称之为"好人"，反之为"坏人"。但是从佛家禅宗的角度看，相信每个人都是好人，善对所有人，心无芥蒂，也会唤醒别人的善。"相信别人善，我也会善。"所以，傻根的傻只是表面的傻，他有佛性，有每个人都向往的"慧根"。其实我们每个人都有佛性，都有一个本来面目，世人说这个本来面目是傻，其实却是慧。

记得《西游降魔篇》里有一个非常经典的设计——《儿歌三百首》。小孩子是善和纯净的化身，《儿歌三百首》就是要用最纯净的善唤醒每个人心中原有的善。这里对"善"的理解与《天下无贼》异常相似。王薄并非一个坏人，从他给路边的孩子分发糖果就能看出，他心中有善。当他知道王丽怀孕后，初为人父的责任感唤醒了他内心原有的善，他站在了傻根一边，甚至为了帮傻根拿回钱，甘愿舍弃自己的生命。所谓"放下屠刀，立地成佛"，故事的结尾，王薄完成了"自度"(佛家用语，意味自己解救自己)，由坏人变成了好人。

世间还有另一种好人叫"伪君子"，他们持有的善是"伪善"，这个人就是黎叔。黎叔与傻根是善与恶的两极，是完全的对立面，黎叔走到了善的另一面，变成了恶人。黎叔想要建立一个贼的王国，他一方面叫手下团结，却重用自己的情人，他说王薄有人味，其实是说他自己已经脱离了人味。在剧尾，王薄用自己的鲜血完成了对善的回归，黎叔企图化妆潜逃，但终究没能逃脱法律的制裁。

天下真的能无贼吗？傻根相信，因为他相信这天下每个人都是好人，当然就能够出现"天下无贼"的太平盛景了。

② 两个贼的心灵救赎

这里的两个贼，指的是王丽和王薄。"救赎"不属于佛家用语，救赎是基督教的重要教义之一，意指基督拯救世人之道，即赎罪。佛家禅宗与基督教不同，佛家有"六度"，其中之一是"自度"。在大乘佛教的解释中提到，"既能自度，又能度一切众生，从生死大海之此岸，度到涅槃究竟之彼岸"。虽然两种宗教的教义不同，但都说明了同一个道理，人生活在世间存在罪恶，人要洗清自己的罪恶。

王丽和王薄是一对小偷鸳鸯，他们之间既有物质利益的牵连，也有真情的存在。王丽

知道自己怀孕后，担心因果报应会把自己的罪行转嫁到孩子身上，所以她想从善，想为孩子积善德。当她和王薄开车到拉萨的时候，眼前出现了一个奇妙的景象，一束金色光芒从空中的云彩射下来，拉萨被金光笼罩。她认为这是佛光，是佛的指示和引导，所以她坚持要去拜佛，诚心地烧一炷香。当王薄把偷窃的东西给她看的时候，她指责王薄，"在这种地方你也不怕遭报应"。当她在车站再次遇到傻根时，她萌生了保护傻根的信念，因为她觉得那样会让自己得到救赎，也因为她觉得傻根相信的那样一个世界是她未来的小孩可以生活的一个世界，她要用自己的善，来营造一个未来的善的世界。

王薄是一个完全被现实化的人，他最初根本不相信善，他甚至要让傻根知道这世界真的有贼，在面对以黎叔为首的偷盗团伙时，也表现出比恶人更恶的心态，因为他相信，只有比恶人更恶，才能在这个世界生存下去。所以，他想对傻根的六万元动手，甚至编出谎话去戏弄傻根。但是当傻根把5000元钱给他的时候，傻根的行为颠覆了他一贯的信念和想法，傻根的傻开始唤醒他心中的善。当王丽把自己怀孕一事告诉他的时候，他内心初为人父的情感彻底被激发，心中的善一点一点被放大，他要保护傻根，他不想让自己的孩子将来出生在监狱里。为了这个信念，他坚持到了最后，也用自己的鲜血完成了对善的回归。

提到"救赎"，很多人都非常喜欢美国的一部电影《肖申克的救赎》。安迪是一位银行家，因妻子出轨一气之下枪杀了自己的妻子和妻子的情人，获刑入狱。在狱中，他一直恪守本分，想要利用剩下的时间洗清自己的罪孽，但在得知自己枪杀妻子前，妻子已被杀死，他兴奋地把这一消息告知监狱长，希望监狱长帮助自己翻案。但贪婪的监狱长为了留住安迪帮助自己报税从而偷税，暗自枪杀了知情人，安迪知道后计划越狱并最后成功。故事真正的救赎不仅在于安迪对自己的救赎，更在于安迪对狱友瑞德(摩根·弗里曼扮演)的救赎。瑞德获假释出狱后，因不适应监狱外的生活节奏，企图自杀，当他准备自杀的那一刻，他看到安迪刻在房梁上的字，他放弃了自杀，在海边见到了安迪。我们每个人生活在世界上都会有面临苦难、身不由己的时候，"善"是我们的本源，也是我们心之向往之地。只要一心向善，或许未来不是在幻想中，而是在现实社会里真的会出现天下无贼的太平景象……

(2) 冯氏喜剧手法的全面展现

冯小刚导演的创作风格一直非常稳定。在他看来，电影就是给老百姓看的，只有老百姓爱看的电影才能算得上是好电影。所以，他一直走"亲民"路线，剧中人物都是小人物，生活平凡朴实却不失幽默乐观；剧情的设计都贴近民生，反映了生活中与老百姓紧密相关的各种事件和现象；剧作风格幽默诙谐、京味十足，受作家王朔的影响，人物表演、语言风格时常流露出北京人特有的"痞"味儿。《天下无贼》再一次将冯导的喜剧风格发挥到极致，中间穿插的范伟、冯远征打劫的一段情节更是依靠插科打诨的表演为影片增添了幽默之外的荒诞，增加了无穷的喜剧色彩，给观众带去无尽的乐趣与回味。

① 层次丰富的人物形象

《天下无贼》中，导演从善恶的角度将人物形象安排得富有层次。傻根和黎叔是完全对立的人物形象，傻根极善，黎叔极恶；王丽和王薄是中间人物，既有善的一面，也有恶的一面，处于可转化的中间带，从剧情上看，王丽和王薄最后都转向了善的一面。在塑造

人物性格特征方面，导演也做了很多细心的设计与安排。

傻根：主要围绕"傻"和"善"来展开对人物性格的塑造。在普通人看来，傻根确实很傻，对社会上的一切都怀着一种单纯美好的心态去对待，不知道这世界上除了有善还有恶，除了有好人还有坏人。例如被王薄戏弄一段，王薄的几句话、几滴眼泪就让他完全相信他一直喜欢的大姐身患绝症，甘愿拿出5000元钱去帮助他们，内心失落、哀伤。但就是这样一个充满傻相的人彻底改变了王丽和王薄的人生，因为傻根"傻"的背后更可贵的是"善"。认为傻根很"傻"是从人的社会性角度去评价，认为傻根很"善"是从人的天性角度去判断。从傻根与狼相处的情节就能够看出，傻根的善是纯粹的善，是不掺入任何杂质的善。正因为这种单纯的善，感动着王丽和王薄，使人物命运发生根本的变化。

王丽：影片一开始，导演就把王丽放到一个"坏人"的位置上，这是对角色身份介绍的需要，把观众代入对人物角色的判定当中。但随着王丽孕吐迹象越来越明显，王丽的内心发生着微妙的变化，越能感觉到孩子在体内的存在，越增加内心的忏悔。为了推动情节的发展，导演设置了一个阳光普照的场景，在王丽眼中，眼前的阳光好似佛光，在指示引导着她，她的心灵受到触动，从善的心态逐渐填满她的内心。遇到傻根，傻根的善良、淳朴深深打动着她，她把保护傻根看成对自己的一次救赎，从而减轻内心的罪恶感。

王薄：导演对王薄的设计很用心，因为王薄从恶到善有一个转变的过程。王薄是一个技术高超的贼，导演设计了很多情节和细节去强化这个人物身上的特质。王薄也真心爱着王丽，在王丽没有告诉他怀孕一事之前，王薄并不认同王丽的做法，但是他从未离开过他，正因为这种爱，使王薄最后甘愿用牺牲自己去帮傻根拿回那六万块钱，还发出短信告诉王丽他没事。王薄被导演设计成一个悲剧人物是出于剧情的需要，也是为了更好地突显影片的主题。王薄用自己的鲜血完成了对自己的救赎，也帮助自己赢得了一次真正的尊严。

黎叔：是故事中"恶"的代表。黎叔从一出场就乔装打扮，结尾处仍然企图利用乔装逃出警察的视线。这两处细节的设计一是为了突显黎叔老奸巨猾、技术高超；二是为了塑造黎叔善于伪装的人性。从佛家教义来看，每个人都有佛性，只是被世俗的身躯所蒙蔽。黎叔有一个完全被蒙蔽的扭曲的内心，他想建立一个贼的王国，想用自己的手段统治贼的王国。黎叔的伪装不光体现在外形上，也体现在他的语言上，他语调和善，内心阴暗，鲜活地表现出"伪善"的本质。

小叶：故事中，导演安排小叶这一人物是为了与王丽形成对比。小叶是一个为了生存没有任何道德负担的人，她可以做黎叔的情人，可以色诱王薄，也一心想偷傻根的钱，也就是说小叶是纯粹的利益动物，为了自身的利益可以去做任何事情。导演没有过多安排小叶与王丽正面交锋的戏，更多的是通过安排小叶与几位男性角色之间的剧情去塑造这一人物形象，更好地符合小叶这个人物的性格特征以及内心需求。

② 清晰合理的情节线索

影片虽然人物众多，但情节发展的脉络十分清晰。影片首先引出王丽和王薄这对"贼鸳鸯"，用一处骗车的戏码表明人物的身份。在高速公路上王丽与王薄发生矛盾，引出王丽与傻根的首次交集。从整体看，影片共有四条线索，一是傻根要把在外打工辛苦挣得的六万元钱带回家；二是王丽和王薄如何保护傻根；三是黎叔及其手下觊觎傻根的六万元

钱，伺机动手；四是便衣警察。四条线索当中，以第一条线索为主线，也就是说傻根身上带的六万元钱是串联起所有人物的核心元素。王丽想拜佛，是开端与发展之间转折的点。导演并非直接告诉观众王丽怀有身孕，王丽的转变对于观众而言是个谜，当然这是营造悬念的必要手段。王丽诚信拜佛的举动令傻根对王丽产生好感，在傻根的观念里，一个如此诚心向佛的人必是良善之人。王丽再次遇到傻根，认为这是机缘，因此内心萌生保护傻根的念头，借此给自己一个赎罪的机会。到此，影片顺利地完成了对故事开端的描述，一场真正的较量即将上演。

影片巧妙地利用了火车这个封闭的空间，将所有人物都聚集在一列火车上，便于展开情节，也容易塑造鲜明的人物特征。王丽一直保护傻根，王薄开始与黎叔及其手下发生正面冲突。王薄最初对付黎叔并非出于保护傻根的目的，而是要证明自己比黎叔更狠、更凶。他把自己形容成"一头饿极的狼"，因为他认为只有比恶人更恶才能在社会上生存。狭小的空间使人物的动作冲突只能保持在一米之内，特写镜头成了常见的镜头表现方式。为了传达高超的偷窃技巧，导演把两伙小偷之间的争斗处理得好似一个"刀光剑影"的武侠大片，重复利用升格摄影和光影的变化将镜头表现得十分具有美感。王丽对待傻根的态度一直让王薄不解，傻根的行为观念也与王薄的人生信条完全不同，王丽与王薄再次爆发矛盾，王丽怀孕一事也浮出水面。两人的第二次矛盾成为引导情节走向高潮的点。傻根的"善"和初为人父的责任感都在冲击着王薄的内心，王薄转向"善"的一面，至此，势均力敌的矛盾对立双方(王薄和黎叔)正式形成，为后面即将发生的高潮做好铺垫。

在王丽、王薄、黎叔与傻根之间发生矛盾冲突的过程中，一直有一条暗线在似有似无地围绕着主线，就是警察这条线索。张涵予扮演的警察总是围绕在傻根周围，时隐时现，既不主动参与，也不漠视远离。引出警察身份的戏码荒诞离奇，有人评价觉得有些画蛇添足，但仔细分析，就会理解冯小刚导演的用意：《天下无贼》毕竟是一部贺岁片，首要的任务是给观众带去快乐和欢笑，在影院里享受轻松和愉悦。因此，无论多么荒诞离奇在一部喜剧片中往往都能找到合理的解释。范伟、冯远征扮演的劫匪从外形、语言到动作、表情，抖出了层层笑料，将搞笑的本事发挥到极致，两人在剧中的台词也成为人们互相戏谑的流行用语。

③ 京味十足的对白结合幽默的本土化语言

在冯小刚导演的电影作品中，语言风格是其一贯保持的特色和亮点。受作家王朔的影响，冯小刚作品的语言富有京腔韵味，总是有一股"痞"气在里面，诙谐幽默，十分生活化。《天下无贼》中对黎叔台词的设计很精妙，看似深刻实则是对黎叔伪善的一种表现。例如，"二十一世纪什么最贵？人才！""说了多少次了，要团结，眼睛要看着别人的长处……希望你们在今后的工作中，百尺竿头，更上一步！""想服众心胸要开阔，容得下弟兄才能当大哥。""我最烦你们这群打劫的，一点技术含量也没有。"除了京腔韵味，本土化语言在剧中也全面发挥幽默搞笑的作用。首先是王宝强扮演的傻根，方言表演为傻根的人物性格增添了"憨趣"，傻根上车前用本土方言对着满站台的人大喊"哎！你们谁是贼啊？站出来给我老乡看看。"令人哭笑不得，忍俊不禁。范伟和冯远征的方言更有"神趣"："嘘！严肃点！严肃点！不许笑，我们这打劫呢。""大哥，稍等一会，我要劫

个色，IC、IP、IQ卡，通通告诉我密码。"这样的桥段在娱乐大众方面发挥着重要的作用。

④ 高超绚丽的拍摄与剪辑技巧

《天下无贼》的拍摄主要分为两部分，一是对外景的拍摄，二是在车厢内的拍摄。可以说，影片中所有外景中的风光镜头都很美，无论是公路上的风光，还是对拉萨城市的拍摄都堪称经典。此外，王薄开着宝马去藏区的画面，有一种强烈的"人在旅途"的感觉；王丽看见远处的拉萨以及在王丽诚心拜佛时对藏式寺庙的渲染，都起到了加强电影寓言氛围的作用。进入车厢后，基本所有的镜头都在车厢内完成，摄影师较好地利用了火车行进过程中射进车厢里光线的变化，营造不同的环境气氛，烘托人物内心的变化，推动故事情节的发展。剪辑方面也主要从两方面进行，一是保证叙事的连贯性，二是渲染偷窃技术的高超。在叙事方面，因为拍摄空间的局限，展现人物多以中近景、近景和特写为主，展现环境多以全景、中景为主。运动镜头不多，叙事平稳连贯。然而在动作部分，却极尽渲染之能事，升格镜头，快速剪接，利用各种镜头的角度，利用各种景别的变化甚至利用光线来营造出动作的快速和美感。"偷窃"本是需要极其隐藏的事情，但在这部电影中，导演反其道而行之，大肆渲染夸张，充分发挥了电影视听语言的优势，让观众大饱眼福。

⑤ 场景和空间的独特运用

这里说的独特运用主要指利用火车车厢这一封闭场景和空间上的设计与操作。主要体现在两个方面：一是隐喻社会和人生；二是强化矛盾冲突。首先，火车是我们社会的隐喻，火车上满是贼，暗示我们这个社会的现实；火车也是人生旅程的隐喻，王丽和王薄在这里完成了对人生的救赎。其次，火车给了一个封闭的场景，整个故事的主要部分都发生在列车上，充分利用了列车所特有环境、陈设、光影等，减少人物活动范围，能够避免分散观众的注意力，强化人物矛盾冲突，营造紧张激烈情绪氛围。此外，对偷窃技术的拍摄也较好地利用了车厢内的空间，例如顶摄，角度、景别都刚刚好。

3. 亮点说说

《天下无贼》用一部喜剧片给我们讲了一个寓言式的童话，一个关于未来的幻象，一个关于救赎的故事。冯小刚导演能够将深刻的寓意与幽默搞笑的故事结合在一起是本片的一大亮点。对于中国的喜剧片创作，冯导有自己的一套创作模式，从多年的票房收益看，中国的老百姓十分认可冯小刚导演的喜剧片，觉得亲切、轻松、快乐。国产电影经过一百多年的历史发展，已经具有一定的水平，但很多电影刻意强化主题的深刻而忽视了观众的心理需求，从而失去了票房和口碑。创作电影，在保证质量的基础上如何满足大众的心理需求，是值得国产电影导演们思考的问题。

4. 参考影片

《甲方乙方》【中】(1997年)导演：冯小刚

《手机》【中】(2003年)导演：冯小刚

《肖申克的救赎》【美】(1994年)导演：弗兰克·德拉邦特

《七宗罪》【美】(1995年)导演：大卫·芬奇

《红河谷》【中】(1996年)导演：冯小宁

■ 2.2.3 《疯狂的石头》

外　文　名：《Crazy Stone》
导　　　演：宁浩
出品时间：2006年
编　　　剧：宁浩、岳小军、张承
主　　　演：郭涛、刘桦、黄渤、刘刚、彭波、徐峥等
出品人：刘德华
类　　　型：喜剧、黑色
片　　　长：101分钟

1. 电影简介

宁浩，1977年出生于山西，中国电影导演、编剧。先后毕业于北京师范大学艺术系和北京电影学院摄影系，擅长绘画和剧本创作。2006年，宁浩导演拍摄的小成本喜剧电影《疯狂的石头》广受业内外好评，并荣获多项导演大奖，令其成为青年新锐导演。2009年，宁浩执导的电影《疯狂的赛车》以1000万投资成本取得过亿的票房成绩，成为继张艺谋、陈凯歌、冯小刚之后第四位迈入亿元俱乐部的内地导演，这也使宁浩赢得新生代的"鬼才导演"的称号。《疯狂的石头》颠覆了以往传统的喜剧模式，获第43届台湾电影金马奖最佳原著剧本奖；第14届北京大学生电影节最佳导演奖；第7届华语电影传媒大奖最佳导演奖；第12届中国电影华表奖优秀新人导演奖；第12届中国电影华表奖优秀数字电影奖、优秀电影技术奖；获第43届台湾电影金马奖最佳剧情片、最佳导演、最佳原著剧本和最佳剪辑四项大奖提名；获第17届中国金鸡百花奖最佳导演、最佳男主角、最佳男配角、最佳女配角和最佳新人五项大奖提名。

山城重庆某濒临倒闭的工艺品厂在翻建公共厕所时发现一块价值连城的翡翠。为缓解厂里连续八个月没有开支的窘迫，谢厂长顶着建筑开发商冯董和他的助手秦经理的压力，决定举办翡翠展览，地点就选在工艺品厂附近的关帝庙。为筹备展览，全厂唯一上过警校的保卫科长包世宏承担起展览的安全保卫工作。就在包世宏周密部署安保防范措施时，电视新闻播出这样一则新闻：山城连续发生多起入室盗窃案件，盗贼以搬家公司为掩护，招摇过市、屡屡得手。入室盗窃的主犯叫道哥。在道哥带着他的两个小兄弟黑皮和小军屡屡作案却难以得手时，一个从香港飞来的神秘男士被道哥盯住。随即，道哥和黑皮略施小技，顺手提走刚刚走出机场的神秘男士的手提箱。围绕翡翠展开的防范和突破，发生着"偷梁换柱""得来全不费工夫""以真换假""完璧归赵"等巧合奇遇的故事。故事的结尾，出人意料的是心思费尽的冯董和他的秦经理在利用与被利用中双双殒命，麦克发现雇用他的人已经被自己的暗器夺命后，翡翠最终却落在包世宏的手里。包世宏因勇擒国际大盗而受到表彰，道哥和他的兄弟如过街老鼠，在山城的环形高架桥上，亡命而逃。

2. 分析读解

《疯狂的石头》以300万的投资收获2300万的票房，足以证明影片的吸引力。影片借鉴了由盖·里奇导演的英国电影《两杆老烟枪》的多线索交错剪辑的叙事技巧，以一块价

值连城的玉石为故事起因，以人物谢小盟为纽带人物串联起"业余保安""国际大盗"和
"专业小偷"三伙人马，上演了一出真假变换的人间闹剧。

(1) 精彩巧妙的叙事结构设计

《疯狂的石头》在人物关系的设计、故事情节的安排上都独具匠心，令整个荒诞的
故事看上去完整、缜密、环环相扣、跌宕起伏，很多情节令人不禁拍案叫绝。一方是以工
艺品厂保卫科科长包世宏为首的"守卫者"，一方是房地产公司董老板请来的香港国际大
盗麦克，一方是由道哥领衔、由小军和黑皮组成的土贼团伙。这三方"人马"目标不同，
"攻守"不一，但都因谢厂长不务正业、逢妞必泡的儿子谢小盟而产生联系，上演一出令
人啼笑皆非的人间闹剧。

影片一开始，先果后因的叙事手法，将不同人物的命运都交织起来。谢老板不务正
业的儿子谢小盟的出现把所有人物的命运都联系起来。导演利用不同人物矛盾交织的点作
为转换线索的方式，一环扣一环，节奏紧凑、丝丝入扣。如果按照生活中事件的线性发展
顺序来进行，应该是谢小盟在高空缆车上泡妞不成失手扔下一听可乐罐，可乐罐砸坏了包
世宏开的面包车，包世宏下车查看，由于驾驶技术不佳忘记抬起手刹，面包车自动顺坡向
下滑，撞上一辆停在路边的宝马，正当双方理论时，警察赶来……这样叙事的方式平淡无
奇，导演另辟蹊径，将顺序颠倒，故事发展总是在观众的意料之外，最后道明原因的时候
再反观所有情节线索，全部都能够严丝合缝，符合事件发展的逻辑。三个专业小偷伪装成
搬家公司入世盗窃，出门时遇见警察查违章停车，三人害怕身份暴露欲对警察行凶时，一
声巨大的撞击声打破平静，远处一辆面包车撞上了一辆停靠路边的宝马，(依靠音声衔接)
收音机里播出彩票中奖信息，包世宏带着同事三宝紧张地开着面包车，这是他瞒着厂长把
厂里的车开出来练手，正开着又一声巨响，一个东西(谢小盟不慎从高空缆车上掉落的可
乐罐)从天而落，砸中包世宏的面包车，包世宏下车查看之时，由于忘记抬手刹，面包车
顺坡向下滑，两人追赶无效，面包车撞向停靠路边的宝马，(撞击声吸引到警察)……这种
叙事方式相对前一种要精彩得多。这种独特的叙事结构主要依靠剪辑的思路和手法，人物
线索多，单个故事内在的戏剧性冲突少，必须要将所有故事的戏剧性冲突都集中到一点，
利用剪辑打破平静、制造悬念、造成紧张、刺激的叙事节奏，增强故事的可看性。

《疯狂的石头》人物线索众多，要将所有人都联系起来，必须要有一个能够带动整个
情节发展的中心点，这个中心点的作用是所有情节在不同阶段的发展都因它而产生关联。
这个中心点就是谢老板的儿子谢小盟。谢小盟不务正业，喜欢泡妞，想方设法骗他老爸的
钱。谢老板的工艺品厂濒临倒闭，在拆厕所时发现一枚价值连城的翡翠原石，消息一经播
出，各路人马伺机而动。对真假翡翠在罗汉庙里的两次替换构成影片最大的亮点，谢小盟
的一系列行为也成为引导每条人物线索发展的关键因素。谢小盟借拍照之机，利用照相机
上的闪光灯将真翡翠换为假翡翠，后来与道哥的情人上床后被道哥发现屈打成招，但并未
说出实话而将真假颠倒，道哥一伙遂把真当假，千方百计地来了个"调包计"，将真翡翠
换回到罗汉寺。这期间，包世宏发现翡翠被调包，但在找真翡翠的过程中他并不知道三个
土贼已经"完璧归赵"，所以当从三个土贼的房间找到假翡翠时便又将罗汉庙里的真翡翠
换出。一块翡翠两次被换进换出，两路人马一次次上演荒诞、搞笑的戏码，可谓吊足了观

众的胃口。两次调换看似荒诞不经，但在逻辑上又合情合理，观众都能坦然接受。这就是《疯狂的石头》在叙事上的精妙之处，"意料之外"同时又在"情理之中"。

电影《疯狂的石头》中所有情节的发展、衔接都严丝合缝、合乎情理，细节的设计和处理在这里起了巨大的作用。细节在影视作品的地位和作用十分重要，可以有效地衔接情节、塑造人物性格。很多时候，如果没有合理的细节，情节的发展就不会符合逻辑和情理，就会给观众造成情节上的混乱，不知其所云。本片在对细节的处理上可谓随处有细节，处处有亮点，细节前后呼应，注重前因后果的对照，极难找出情节上的漏洞。影片开始，三宝和包世宏出去练车，就引出三宝热衷买彩票的细节，对应后面三宝偶然的机会从三土贼的房间获得一个五万元的中奖号码。于是留下"等我好消息"的纸条成了包世宏怀疑三宝偷换翡翠的最有力证据。保安三宝在观摩翡翠时将托盘的底部划破，正是划破之处成了包世宏发现翡翠被调换的铺垫。片中，前一夜包世宏率保安与三土贼在罗汉寺追踪"大战"，并且双方皆身体负伤，第二天便在澡堂里相互闲侃，在厕所里互相对视。这一幕与法国著名喜剧电影《虎口脱险》可谓有异曲同工之妙。这种自始至终的喜剧片段抛出层出不穷的幽默包袱，让观众从头到尾保持着轻松的心态与观影的快感。

(2) 关注小人物的草根生存现实

对于小人物草根生存现实的关注，是这部喜剧成功的另一个重要因素。中国电影，无论是中国式的好莱坞大片还是主旋律影片，都感觉距离观众很遥远，难以真正地走进观众的内心，引起共鸣。中国观众需要的不是"空中楼阁"的电影，好看但不接地气，而是与自己生活紧密相连、能够真正打动内心的电影，《疯狂的石头》恰恰做到了这一点。曾经有一份报纸对其这样评价："《石头》的可贵在于抓住了老百姓生活的脉搏，这个戏剧因而有着真实的中国底色。这是那些日渐中产、贵族、远离大众、生活在空中楼阁里的导演们往往已经看不到的真实。在这部电影中，大资本对中国内地企业的兼并，国有企业的腐败和困境，中国的官本位和安全环境的恶劣，贫富差距导致的社会问题，都得到了真实而敏锐的反映。"香港导演吴思远也认为："喜剧片其实是很难拍好的，因为它太平民化，导演必须熟悉生活，根本没办法弄虚作假。"对社会现实的微妙讽刺和合理夸张，是它迷倒观众的关键。《疯狂的石头》利用喜剧的讽刺与夸张关注社会现实和社会底层民众的生活情状，利用一块玉石揭露形形色色人的真实面目，利用一个小人物(包世宏)对玉石的坚守和保护，彰显社会的正义和人性的尊严。《疯狂的石头》既没有高科技特效，又没有中外大牌明星阵容，只是一部小成本制作的国产影片，却让许多观众走进了电影院，感受到了电影的乐趣，重新燃起对国产电影的信心和希望。

小人物包世宏有着许多常人的烦恼，工厂发不出工资，前列腺的困扰，爱情在贫困前的考验，群贼的虎视眈眈，都让他痛苦不已。但是，面对着生活的困难，他却从没有低头，而是鞠躬尽瘁地和群贼做斗争，和前列腺做斗争，和厂长的腐败行为做斗争。影片最后，面对背叛了全厂职工希望，将工厂和宝石都卖给了房地产老板的厂长，包世宏大发雷霆，不惜以生命的鲜血保卫宝石。片尾有一幕很有寓意，包世宏因勇擒国际大盗而受到表彰，在表彰大会上他内急，一直受前列腺困扰的他当听到自己的名字的时候，他"顺畅"了。在那一刻他高兴地笑、兴奋地笑，不是因为受到表彰，而是一直受世俗窘境困扰的他

终于用自己的实际行动证明了自己，赢得了属于自己的尊严。最后，影片给出了一个充满温情的结局，包世宏将错以为是仿制品的宝石挂到了女朋友的脖子上，两人紧紧依偎在一起，一个在由钢筋混凝土包裹的城市中打拼的小人物，一个黑色幽默般苦涩的小人物，最终获得了人性的尊严和他人的尊敬。其他粉墨登场的形形色色的小人物也都演活了中国现实中的社会底层人物。谢小盟，一个不算是真正"富二代"的小人物，喜欢泡妞，看见美女就能上前搭讪，靠装瘸骗他老爸的钱，不务正业，满脑子鬼点子，很滑头。三个土贼组成的专业小偷团伙，滑稽幽默，因为蹩脚的偷盗技术引出了不少笑话。最后，由黄渤扮演的小偷黑皮为了偷吃面包，像过街老鼠一样，在山城的环形高架桥上，被面包师追赶，亡命而逃。

(3) 成功探索中国化的商业喜剧片类型

《疯狂的石头》用300万的成本换回2300万的票房，让无数观众重新走回影院，在欢声笑语中感受中国喜剧片独具的艺术魅力。《疯狂的石头》给人的感觉是"国产电影很久没有这样热闹了"，它用巧妙的叙事、精彩的剪辑、充满民俗的语言、对各种经典的颠覆彻底完成了一次大众娱乐，也为成功探索中国化商业喜剧片类型打开了一扇新的大门。

① 主题的"接地气"

《疯狂的石头》是一种大众喜剧，既然定位在大众模式，那么就要找出取悦大众的方法和途径。主题先行，是创作一部电影的一般流程。电影主题，是指对一部电影中表现内容的提炼和升华，也就是说一部电影最想表现的某种思想或某种精神。主题立意的深度、新意往往体现导演对社会独特的思考和观察，体现导演个人独具的思想、情感、理想和愿望，具有一定的社会意义和审美意义。喜剧片，是以笑激发观众爱憎的影片，多通过巧妙的结构，夸张的手法，轻松风趣的情节和幽默诙谐的语言去鞭笞社会上一切丑恶落后现象，歌颂现实生活中美好进步事物，愉悦观众的心情，能使观众在轻松愉快的笑声中受到启示和教育。从这个意义上讲，仅仅让人发笑的影片并不是真正意义上的喜剧片，一部优秀的喜剧片往往蕴涵着深刻的主题。《疯狂的石头》在主题上没有套用空洞遥远的社会理想，没有提出大而泛的社会口号，而是挖掘生活中与大众紧密相关的生活和现象，加以提炼和升华，也就是"接地气"。在这部电影中，大资本对中国内地企业的兼并，国有企业的腐败和困境，中国的官本位和安全环境的恶劣，贫富差距导致的社会问题，外来打工人员的辛酸和无奈都得到了真实而敏锐的反映。观众在观影时，会觉得很亲切，因为这些故事离现实社会中的生活很近，再加上喜剧的表现手法，就更容易接受。

② 人物形象的塑造

喜剧片中对人物形象的塑造很关键，要着重刻画喜剧性人物的独特性格。刻画人物性格，要给人物设计独特的语言、动作，同时还要结合演员的自身外形特点，综合地加以塑造。中国的几位知名喜剧演员，都有自己拿手的人物角色，形成了各自不同的喜剧特点。葛优，冯小刚导演的御用喜剧演员，冯小刚导演执导的贺岁片一般都由他挑大梁。葛优从《编辑部的故事》中"李冬宝"的人物角色开始，就经常塑造一些"平民英雄"形象：这些小人物具有一定的人格理想，世故但不油滑，自我奋斗但不投机取巧，深知金钱力量但

又鄙薄富人，追求爱情但又洁身自好，诙谐幽默但又具绅士风度。也就是说，这些人物既有世俗的一面，也有高尚的操守。赵本山，致力于传播宣扬东北民间传统艺术，他所饰演的一般都是憨态可掬、朴实幽默的农民形象。周星驰，香港喜剧电影大师，开创"无厘头"的表演风格，他所饰演的角色也是社会底层的小人物，受生活困境压迫，甚至在夹缝中生存，但依靠强大的意志力和超乎常人的忍耐力获得最后的胜利。黄渤，中国内地新一代喜剧片明星，外貌独特，多才多艺，依靠夸张的表演赢得无数观众的喜欢。王宝强，由《天下无贼》里走出来的一位喜剧明星，独特的外形长相配合土气却不失幽默的地方方言，把"傻""憨"的性格塑造得活灵活现，也是由于在《天下无贼》中饰演成功的"傻根"形象，使其在感觉上像中国的"阿甘"，"傻"却不失"慧"。

《疯狂的石头》中，每个喜剧人物都独具特色，依靠独特的戏剧情节，把人物塑造得形象生动。谢小盟，胆子小但很滑头，鬼点子多，是一个不务正业的公子哥。包世宏，一脸苦相，内心却有小人物的正义感。喜剧人物中最出彩的土贼团伙，人物的语言、表情、动作设计都十分到位，他们偷盗、欺骗手法拙劣，例如有一幕，黄渤扮演的小偷假装喝可乐中了五万，坐在他两边的同伙假装用钱买，他们的这出戏还没等演完，就被在场的其他群众识破，都远远地离他们而去。这个幽默搞笑的桥段足以说明他们行骗手法的拙劣。正因为有了这些情节作为铺垫，他们进入罗汉寺盗取翡翠的时候，才会一次次失败，钻地道逃走也符合他们的角色形象。其他人物的设计也都各有所长，在电影"舞台"上，各司其职，为中国观众奉献了一出充满中国特色的喜剧。

③ 方言的使用

《疯狂的石头》将重庆方言发挥到极致，更值得称赞的是，导演将人物语言和矛盾点相结合，使情节紧张，衔接顺畅。例如包世宏开着厂里的面包车练手艺，和三宝谈论厂子里挖出的翡翠原石时对三宝说："你疯了吧？你以为天上能掉美元吗？"这时，可乐罐从天而降；秦经理管自己的宝马叫"别摸我"，对应面包车撞上宝马；秦经理以为包世宏好欺负，爆粗口说："老子打你怎么样？"没等包世宏反应过来，三宝就扑上去给秦经理一顿揍；冯董对着眼前的鸡说："老子让你飞？"虽射中，但鸡本身就不是飞禽，根本飞不高，讽刺之意扑面而来。方言，是蕴含中国民俗特点的一个典型代表，不同地方的方言不仅体现出语调、语气、节奏的差异，还体现出不同地域民众的生活习惯和文化传统的差异，是中国不同民族、不同地域文化传统的外在表现形式之一。从国产影片《寻枪》开始，方言就在中国电影中大放异彩，不光是喜剧片，在各种类型题材的电影中都有中国方言的独特运用。从《疯狂的石头》的成功可以看出，方言带给中国喜剧电影独特的艺术魅力，但也需要不断地创新和突破。

④ 剪辑的创新

《疯狂的石头》没有像以前的商业大片把巨大的人力和物力投到风景拍摄、场景搭建、道具制造、美术设计等方面，而是独辟蹊径，通过吸收国外最新的后现代喜剧拍摄技巧，结合中国传统文化的喜剧手法和氛围，通过对生活中经典、流行影视歌曲颠覆性的运用来构建大众喜剧的传播模式。《疯狂的石头》可以说是现代电影技巧的大荟萃，在中国同类影片中无疑是一次最广泛的尝试性运用。首先，采用平行剪辑的手法保证多条情节线

索同步发展，利用交叉剪辑保证情节节奏始终处于紧张的状态，吸引观众眼球。平行剪辑能够将两条或两条以上线索同时并列进行展现，多用于表现同时异地或不同时不同地的情节发展，相较于普通的线性剪辑能够节省时间、提升节奏，有效推动情节发展。《疯狂的石头》线索多，用这样剪辑方式比较合适。其次，平滑转场在造成干净利落的故事场景的同时，消减场景与情景转换带来的突兀感。由于蒙太奇的作用，一部电影往往由多个场景组成，场景之间有一定的断裂感，因此，要保证一部电影叙事流畅，转场一定要做好。《疯狂的石头》人物多、线索多、场景多，转场上利用了景别、色彩、快速剪辑，利用画面的形似、动作的连贯等因素进行过渡，整体的剪辑效果给观众留下了深刻的印象。最后，影片综合运用长镜头、短镜头、广角镜头、表情特写等拍摄手法，很好地渲染了场景的气氛，增加了影片的动感。此外，影片多处使用了分割画面，呈现出较强的动漫性的戏剧效果。

⑤ 时尚元素的融入

为了加强影片的娱乐效果，影片还收纳了大量的当代社会流行元素与时尚符号，将经典、流行的影视歌曲与日常生活结合起来，更增添了影片的平民化气息。从手机铃声到冒牌"千手观音"的歌舞表演，从《2002年的第一场雪》到月薪只要800元却没工开的工人，从不起眼的罗汉寺到卖苦力的"棒棒"，电影中的每个细节、笑料都来自观众司空见惯的生活场景。影片中还有很多对经典影片的借鉴，譬如《非常突然》(三股势力、"一兵两贼"的角色配置)、《功夫》(包世宏勇擒国际大盗的情景效仿了包租婆、包租公和火云邪神之间的大战)、《谍中谍》(麦克从屋顶进入罗汉寺大堂的方式)、《暗战》("敌匪"双方的互帮互助)、《蝙蝠侠》(三土贼行窃时的着装)等，都取得了很好的艺术效果，充分地发挥了电影娱乐大众的功能。

3. 亮点说说

《疯狂的石头》的成功告诉我们一个道理：不是所有优秀的电影都是用钱堆出来的。成本事关电影的质量，但创新事关电影的未来。《疯狂的石头》中很多精妙的叙事和剪辑手法并非中国导演首创，但在以往的国产影片中却很少见到。《疯狂的石头》的成功再一次向我们证明，别国导演能做好的，我国导演也能够做好。《疯狂的石头》不是偷技，也不是照搬，是在中国原有喜剧片模式基础上的一种突破和创新。《疯狂的石头》充满了中国元素、中国精神和中国民风，让中国喜剧片在世界舞台上继续大放光彩。

4. 参考影片

《两杆老烟枪》【英】(1998年)导演：盖·里奇

《低俗小说》【美】(1994年)导演：昆汀·塔伦蒂诺

《疯狂的赛车》【中】(2009年)导演：宁浩

《功夫》【中国香港】(2010年)导演：周星驰

《泰囧》【中】(2012年)导演：徐峥

2.2.4 《郎在远方》

外 文 名：《You So Far Away》

导　　演：李俊益/韩国

出品时间：2008年

艺术指导：姜承勇

主　　演：秀爱、严俊雄、朱镇模、郑京浩、郑镇荣等

发行公司：ShowBox、韩国

类　　型：剧情、歌舞

片　　长：126分钟

1. 电影简介

李俊益，1959年出生，韩国著名导演，曾就读于世宗大学绘画系。1987年从广告企划人踏足电影圈，首部监制并执导的作品为1993年的《孩子帽》，2003年执导的古装历史剧《黄山伐》，展现三国时期幽默奇景。2006年其执导的韩国电影《王的男人》创造多项票房奇迹，上映后一跃成为韩国影史票房第一位，现为韩影史第五位，获得多项大奖，随后和安圣基合作的《广播明星》亦成为大钟奖大赢家。《郎在远方》突破了以往战争题材主要以男性视角为主的狭隘性，改用女人的视野展现男人世界，转述越南战争。《郎在远方》与《愉快的人生》《广播明星》共同构成了导演李俊益的"音乐三部曲"。该片获第五届亚洲沃克电影金像奖最佳女主角奖；第46届韩国大钟奖最佳女主角奖和第十七届大韩民国文化演艺大奖最优秀电影演员奖。

故事的背景是20世纪70年代的越南战争，参军的男人同时收到来自新婚妻子和他情人的来信，好事的士兵当众读信引来一场撕斗，于是他们被发放越南战场。新婚妻子，即女主角顺伊，一个安静而倔强的女人，知道自己的丈夫心中有个她，回娘家被父亲赶走，回婆家时婆婆要带她去越南寻子以延续烟火。心冷了的她于是决定只身前往越南，踏上千里寻夫路。平芜尽处是春山，行人更在春山外。一个寡言的喜欢兀自唱歌的弱女子，决心穿越硝烟与山河去寻找她的男人。这时她遇到了被债主逼得走投无路要组乐队去越南赚钱的郑满。郑满把她拉入乐队做主唱。在与韩国士兵的群舞中，在与美国大兵的贴身热舞中，在炮火与枪杆的洗礼中，单纯素朴的顺伊渐渐变得妩媚诱人，并且靠出卖自己的身体找到了丈夫。彼时顺伊抢了丈夫几个耳光，站立在四起的烟尘里，而她的丈夫双膝跪下，音乐响起，那一个画面被拉为远景。

2. 分析读解

《郎在远方》中"郎"一语双关，一是指女主角顺伊的丈夫远去战场参军打仗，二是指用女性视角展现的男性世界，泛指战场上的男性。《郎在远方》视角独特，以往在人类文化形成的过程中，男性往往是狩猎和战争的主角，但面对战争，女性是如何看待，如何行动的？在韩国很少有影片涉猎这样的题材。《郎在远方》充分融入了导演擅长的歌舞元素，战火中，声色中，死生悬，情谊在。不管《郎在远方》是否能让人产生意淫的想法，不管最后一个画面在现实生活中能否有存在的可能性，《郎在远方》绝对是一部可看度极高的优秀作品。

(1) 呈现"女性视角"的战争理解

韩国电影中表现战争题材的优秀电影不少，首屈一指的是由著名导演姜帝圭执导的电影《太极旗飘扬》。影片以韩国历史最为重要的"朝韩之战"为背景，以一对兄弟振泰和振硕参加抗战为主线，反映"战争"给南北两韩人民带来的灾难。在哥哥振泰眼里，弟弟振硕是全家最重要的人，是他的梦想也是母亲的希望，他放弃学业擦皮鞋供弟弟读书，他也从来没有后悔过。在战场中，为了能让弟弟振硕活着回家，振泰决定争取立功受勋让弟弟安全退伍。于是，他转眼间变成一个战争狂人，不顾一切地冲在战斗的最前面。但是在弟弟的眼中，哥哥的这种想法和行为让他近乎疯狂，也跟着哥哥冲在战斗的最前面，甚至不惜牺牲战友的生命。影片中，一对亲密无间的兄弟情感破裂，在战场上，主人公因政治身份发生变化后的情感被表现得淋漓生动。韩国人民的民族观念异常强烈，体现在韩国电影中就是无论喜剧、闹剧还是动作戏、爱情戏，都彰显出强烈的民族情结。由于历史原因，南北朝分裂，给双方人民带来巨大的伤害和痛苦，这种强烈的民族情结催生人民对战争的深刻反思。《太极旗飘扬》通过一对兄弟的视角反思战争的血腥和残酷，反映战场上压抑、愤怒、不解甚至忧伤的人物情结。由康佑硕导演执导的电影《实尾岛》也是以南北战争为背景，描写一群为战争训练出来的一批特种队员为避免被内部清理掉的命运而与训练中已经建立起特殊感情的教官们展开生死角逐的故事。影片通过对心力交瘁的将军的刻画，深刻反思了战争中的人性，军人必须服从命令的宿命以及军人面对政治风云变化时的力不从心。在战争中，人根本无法操控自己的命运，并一步步成为战争的工具和任人摆布的棋子。电影《太白山脉》由林权泽执导，摄制于20世纪90年代，同样以南北方对战为背景，讲述了分处两个阵营的同胞兄弟之间的争夺与杀戮。廉家的两个兄弟尚珍和尚九分属两个阵营，本是血肉相连的同根兄弟上演着一场利益争夺的戏剧，民心向背，主义浮沉，信仰的沦丧，中间夹杂着母亲的辛酸和孩子的眼泪。曾经恬静的乡野变为人间地狱，为了神圣的革命，兄弟二人颠沛流离，卷入斗争的洪流。在告发和被告发的轮回中，每个人的性命都岌岌可危。这三部优秀的战争题材影片都在韩国影史有着重要的地位，相同之处都以南北战争为背景，都以男性视角去表达战场上男人们的友情，兄弟间的友爱以及人必须经历的痛苦，都深刻反思出战争的意义以及战争中的人性。《郎在远方》另辟蹊径，从女性视角入手，讲述在战乱中依然闪耀着人性光芒的女性的人生故事。影片通过一位女性的眼睛和亲身体验去看待战争给人民带来的痛苦与伤害是有别于其他战争题材作品的独到之处——在歌舞升平中展现战火硝烟的战场，在千里寻夫路上展现战争环境下的人性，《郎

在远方》用一个女性纯真的视角去诠释了一场战争给人们带来的一切。

① 对自身命运操控的无力感

顺伊是一位淳朴的乡间女子，丈夫参军，与家中的婆婆相依为命。顺伊与丈夫新婚不久，婆婆急于让顺伊怀上孩子，多次催促顺伊去军营探望丈夫。但丈夫有情人，心根本不在顺伊身上。丈夫因情人的分手信而与管事军官发生矛盾，被派到越南战场，婆婆欲千里寻子，顺伊无奈留住婆婆，独自一身踏上千里寻夫之路。从顺伊踏上战场的那一刻起，她以及身边所有的人就无法再掌控自己的命运，在战争面前，个人的命运显得如此渺小。

顺伊跟着郑满组织的小乐队来到越南西贡，郑满一心想赚钱，而顺伊只想尽快找到丈夫，两人为此发生矛盾。顺伊本是很纯真的一位女子，但在那种环境下，她被迫穿上艳丽的服装，被郑满当成赚钱的筹码，这一切她都没有能力改变。影片的独特之处是以顺伊的视角看待战争给人们带来的伤害，在越南西贡，看似平静的地方，一旦被卷入战争的漩涡中，就不会再继续原有的生活轨道——战火会不经意间出现在人们的周围——而作为微小的生命个体，面对生与死只是一瞬间的事情。影片中，郑满等四人正在商议挣钱的事，身后的旅馆突然发生爆炸，人们四处逃离，鲜血、残肢、惨叫声伴随着爆炸带来的巨大烟雾充满整个画面，一个越南女人逃跑中被流弹射中，倒在顺伊的面前。女人临死前与顺伊四目相对，那目光中分明充满着仇恨(越南战争时，韩国应美国要求，派遣国军加入南越阵营，士兵大量死伤，许多越南无辜平民也被杀害)与不解，顺伊惊呆了。这时她第一次面对死亡，第一次感受战争给人类带来的影响，没有胜利的喜悦，只有仇恨与死亡。

真正来到战场上，在战争的大环境中，顺伊每走一步都只能顺流向前，仿佛被一种超出人类能力的强大力量所束缚和牵引，无力去抗争。给韩国军队慰问演出，经历炮火与枪杆的洗礼，误闯越南领地被俘，亲眼看见美国士兵枪杀俘虏，给美国士兵卖唱，以出卖自己的身体作为条件换回再一次寻找丈夫的机会，这一切一切早已改变顺伊最初的生活轨迹，当一个画着浓妆，性感妖娆，对着美国大兵无力嘶喊的女人出现在我们面前的时候，我们切身感受到战争对人的改变与影响。

顺伊为了救丈夫，用自己的身体换回再一次寻找丈夫的机会，这种叛逆的行为在当时的特定历史时代足以用"惊世骇俗"来形容，看似不够真实，但影片以女性的视角去看待战争，这种情节的设计与安排也能够得到合理的解释。进入战场前，顺伊是唱着民谣在静谧的田间安静生活的女人；进入战场后，顺伊最初的保守、胆怯遭到无情的打击，她如果想生存，想找到丈夫就要改变自己；在美国军官面前，如果想救丈夫，就要牺牲自己。战争和现实都是残酷的，顺伊对操控自己命运的无力感只有在大声的嘶吼中得以发泄，顺伊表面上是笑，实则内心在痛苦地哭。在她看来，除了自己的身体还有什么可以作为交换的条件呢？这结果虽然残酷，但就是事实。相反，顺伊的丈夫尚吉是主动进入战场，但是一旦被卷入战争的漩涡中再想去改变自己的命运又谈何容易？顺伊的丈夫尚吉因为一时的冲动，走上了战争的不归路。在战场上，他真正体验到了战火的无情，人性的扭曲，无数次与死亡擦肩而过，最后被救出的时候，他被战争撕咬得只剩一副麻木的躯壳，面对战友的死亡，他无意识地疯狂地喊叫；当他见到顺伊的时候，以为是幻境，顺伊扇下去的几个耳

光，让他从战火硝烟中醒来，再也控制不住内心的情感，痛苦地哀号。顺伊的痛苦因尚吉的错误和冲动而起，战火中的尚吉虽然一直与战争相抗衡，但也终究难逃被战争摆布的命运。

② 战争中人性的闪光与扭曲

影片以女性的视角去看待战争，通过讲述一位女性在战争中的故事去发掘人性最真实的一面，既让我们看到了因为战争而结合得更紧密的亲情和友情，也让我们看到了被战争扭曲的人性。郑满是小乐队的领导者，最初是一位只认钱而不讲情谊道德的人。郑满拉顺伊进入乐队，并非真正想帮助顺伊寻找她的丈夫，他只想利用顺伊赚钱。但随着故事的发展，他看到了顺伊的坚强和执着，逐渐被顺伊身上闪光的人性品质所感染。顺伊为了救丈夫不惜出卖自己的身体，顺伊的这种真情彻底改变了他以往对情感的态度和观念。影片中有一幕是他烧掉了所有挣到的钱，这一细节很好地表明了郑满内心情感和人生态度的转变。最后，为了顺伊不顾生命危险陪着顺伊来到前线。永德，是顺伊万里寻夫路上的一缕"阳光"，带给顺伊关心和帮助。最初顺伊在郑满眼中只是挣钱的工具，对顺伊并不好，只有永德一直陪伴在顺伊的身边，安慰她，帮助她。永德与郑满不同，并不是一切向"钱"看的人，永德很看重与顺伊之间的友情，这种友情既有面对战争危险的人本能生发的相互依赖之感，更有他对顺伊千里寻夫勇气的钦佩和感动。当永德被弹片击中身负重伤的时候，顺伊没有抛下永德，而是冒着生命危险去救永德。这些情节、细节都体现出人性闪光的一面。

影片对战争造成人性扭曲的一面刻画得比较隐晦。例如，几段大型的歌舞场面，一群男人围绕着顺伊唱歌跳舞，在雨中士兵们赤裸上身尽情狂欢，这种带有意淫意味的场面与战争的黑暗和残酷形成鲜明的对比。在战争中，死亡的气息相伴相随，人的生命如此脆弱和渺小，难以与战争相抗衡。战争的残酷与黑暗带给人的压抑、折磨和痛苦一旦遇到女人、歌舞，便会一下子全部释放出来。导演为了更好地表现战争，甚至将歌舞升平的场面与战火硝烟相互杂糅，正当人们洋溢在欢歌热舞中，一声炮响打破了一切，不再有欢声，只有震耳欲聋的炮声和人面对死亡的惨叫。这种歌舞升平与战火硝烟相互交替对比的场面，只为表现战争对人们灵魂的撕扯，强烈地传达出影片的主题。

(2) 注入"美学细胞"的人性刻画

导演李俊益的执导风格一直都温文尔雅，擅于将人物情感与传统民族文化、戏剧性和舞台感完美结合，用悸动的影像去将主题抽丝剥茧，一点点呈现在观众的面前。该影片同样走民族路线，融入了大量的歌舞元素，用艺术将商业巧妙包裹，严肃的主题中总不乏诙谐幽默的桥段，在重塑历史素材的过程中诠释着自己的人生哲学和美学观念。

① 战争中的"顺伊"

顺伊在剧中被塑造成一个外柔内刚、执着叛逆的女性。她表面柔弱，但面临战火和死亡的威胁也没有放弃自己，没有放弃寻找丈夫的信念。她卖唱、卖笑，无论做什么目的只有一个，找到自己的丈夫，她的执着与坚持感动影响着身边的每一个人。甚至到最后，她为了救丈夫一命不惜出卖自己的身体，这种"惊世骇俗"的举动放在那个特定的战争年代可能无法最终得到体谅和宽容，但或许这种超出传统的叛逆才是导演最想给予顺伊的东

西，一个女性在战争中又有多大能力去扭转乾坤呢？导演李俊益曾经说过："电影是虚构了的影像艺术，既然历史是真实的，那么电影也应该相对真实地表达出历史中的人的情感。"在战争中，在命运面前，顺伊的行为让我们知道，战争带给人类的伤害不仅仅是造成肉体上的残破与痛苦，更在于带来情感、精神和灵魂上的煎熬和噬啮。

一部法国电影《漫长的婚约》也讲述了一个类似的故事。影片改编自塞巴斯帝安·扎普瑞佐的同名畅销小说，讲述了一个左腿有残疾的女子在战争结束后得知自己的未婚夫再也无法回来这一噩耗后，依然凭着一线希望踏上漫长寻夫之路的故事。影片也选用战争作为背景，花费很大笔墨描绘了一战的战地场景，将战争的残酷和疯狂与先前安逸的田园生活作鲜明的对比，用以表现战争给人带来的伤害以及人间最珍贵的情感。如果说《漫长的婚约》中的女子为了心中的那份承诺而跋山涉水，本片的顺伊则与其有着相背的命运：丈夫的心并不在自己这里，丈夫有情人，与自己的关系十分冷疏，所以当村中周围的女人为走上战场的亲人哭泣担心时，她不理解也不适应这种情感。婆婆一心想让顺伊为家族繁衍子嗣的执拗让她出于一种无奈才踏上寻夫之旅。但当顺伊真正踏上战争土地的时候，对战争的所见所闻也在改变着她。顺伊目睹了越南女人的死亡，目睹了炮火连天的战争场面，目睹了越南士兵的生活，目睹了美国大兵枪杀越南俘虏的情景。对于她而言，什么最有意义？是什么能够让她一直坚持下去甚至不惜出卖自己的身体也要救自己的丈夫？不仅仅是爱，是对生命重新审视后的渴望与珍惜。在一个女人看来，能够在战争中活下去才是最有意义的事情，才是顺伊不惜一切去追寻的东西。在影片中，顺伊既是参与者，也是观察者。影片有很多主观镜头去展现顺伊眼中的战争世界，同时导演在顺伊身上设计安排了很多情节，这些情节带给顺伊最切身的感受，让人物因受战争影响而产生的行为和举动显得更合理，更符合人类的真实情感。这就是影片传达出的女性视角，对战争有不同于男性的理解与思考，所承受的战争伤害同样是巨大的。

②战争中的尚吉

我们的传统观念总以为，男性与战争是相对应的。男性一直是战争的主角，男人善于挑衅与征服的天性与战争不谋而合，战争是男人征服世界或维护秩序的手段。不过这些都是从理想化的层面上去美化战争，给战争找了一个合理发生的理由。影片对顺伊的丈夫朴尚吉的描写从另一个侧面告诉我们，男人也是人，也有人的七情六欲，在战争中，男性也很脆弱。战争带给朴尚吉最大的影响就是他对生命和感情的重新理解，当他跪在顺伊面前失声痛哭的时候，我们看到了一个男人面对战争时最真实的一面。

战争带给男性的肉体和心灵上的伤害不是短暂的，是永久的。我国导演冯小刚在2007年创作了一部战争大片《集结号》，故事讲述了解放战争时期，连长谷子地率领九连47名战士在汶河岸执行掩护大部队撤退的任务，团长下令以集结号为令撤退。惨烈的战争中，九连的战士死伤惨重，他们打退了敌人3次进攻，炸毁3辆坦克，歼敌无数，全连除连长谷子地，47人全部阵亡，这场战争改变了谷子地的人生。由于部队改了编号，九连牺牲的烈士们也被认定为失踪，谷子地开始了艰难的寻找，为九连的兄弟们讨个说法，也为了探明当年集结号的真相。王金存，一名文化教员，因冲锋的时候衰了，要被军法严惩，后被谷子地招进连里。谷子地当时的台词十分经典："衰就衰了，谁他妈不怕死啊！头皮上飞枪

子，裤裆里头跑手榴弹，就是神仙也得衰啊！"王金存后来英勇牺牲。人没有不怕死的，这就是对人性真实的描述。《郎在远方》中朴尚吉面对战火、死亡，有着前所未有的恐惧，这是他在后方的训练营里所感受不到的。他的错误和冲动导致他来到战场，在战火硝烟的洗礼下，他终于懂得生命的真正意义，重新思考个人、家族和国家这些符号的意义。影片最后一个镜头，他跪在妻子面前，痛苦地忏悔。

踏上寻夫之路后，顺伊与尚吉是两条平行的线索，中间并不相交。一直陪伴在顺伊周围的是乐队里的四名男性。导演对他们的塑造与尚吉不同，由于他们没有直接与战争发生关系，因此，对他们人物性格的展示主要围绕顺伊进行。以郑满为首的四个男人来到这片战场的目的是大赚一笔然后安全回家，顺伊来到战场的目的是寻找自己的丈夫。由于人物行动的目的不同，他们之间总是矛盾不断。由于四个男性的身份特殊(搞音乐的)，影片在塑造人物性格的时候加入了很多搞笑的片段。例如，鼓手哲植教顺伊唱歌，轻快的音乐配合人物幽默的表演，给影片增添了欢乐的气氛。郑满等人在剧中主要负责歌舞元素的融入，除此之外，在情感方面主要是围绕顺伊寻夫一事体现友情的珍贵。

(3) 营造"歌舞升平"的视听语言

《郎在远方》与以往韩国的战争题材影片不同，加入了很多歌舞元素，使影片同时具有两种震撼人心的声音，舞台上的欢声笑语和战场上的炮火轰鸣。导演将两种声音放到一起，交替对比出现，用欢乐和死亡两种情绪反复冲击着观众的神经，令人对战争产生深刻的反思。

① 歌舞

影片虽以战争为背景，但剧中加入了大量歌舞元素。歌曲方面有悠扬的，也有欢快的。导演采用了《别说要走》《越南归来的金上士》和《郁陵岛摇摆舞》三首歌曲配上大型的舞蹈，这些歌曲都是当时慰问演出团真实演出过的歌舞。

歌舞在剧中起到的作用有三方面：一是增加影片的节奏。影片中有两段大型的歌舞场面，欢快的音乐带动了影片整体的气氛和节奏。由于顺伊出色的表演，慰问团受到热烈欢迎。顺伊美丽的歌声和曼妙的舞姿带动了全场的气氛，士兵们都跟着顺伊一起跳起舞来，战场仿佛变成了一个盛大的舞会。欢快的歌舞让人们暂时忘却了周围的沟壑碉堡，忘记了战争带给人的死亡气息。影片讲述了女性眼中的战争世界，主题是很沉重和令人感伤的，歌舞的加入弱化了悲伤的气氛，突显了影片的商业气质。此外，韩国民族自古就钟情于唱歌和跳舞，韩国大量的电影无论是商业片还是艺术片，都有歌舞元素的加入，收到了良好的效果。导演李俊益在业界就以歌舞片闻名，曾经创作的《愉快的人生》和《广播明星》都获得票房和口碑的双赢。在本片中，他依旧延续了个人的创作风格，精心设计了具有民族特色的歌曲，带动影片的节奏和氛围。二是表达主题。导演将盛大的歌舞舞台搬到了战争的现场，通过两种"舞台"的极端对比，表现对战争的批判，引发观众对战争的深刻反思。影片有一段是顺伊穿着火红短裙在大雨中欢快放歌的场面，顺伊裙子的颜色与战场的颜色形成了鲜明对比，红色象征着希望和热情，喻示着顺伊的歌声给战场上的士兵带去欢乐和希望。还有一幕上文提到过，慰问团演出正在进行的时候突然炮火袭来，欢乐的气氛被突然打断，把人们带回残酷的战争环境，这一处不同于以往的歌舞表演，这一处将歌舞

升平的场面与战争的场面直接联结到一起，使观众经受了巨大的情感反差，从而突出本片的主题。三是塑造主人公顺伊的方式和手段。顺伊在剧中的身份是慰问团的主唱，她给别人唱歌同时也借歌声表达自己的心情和情绪。影片开始，顺伊在静谧的山村唱起了金秋子的《从越南回来的金上士》，歌声委婉，曲调悠扬，"还不算晚，快来我的怀抱，我心里充满对你的爱，都给你带走吧，如果太晚我的心就会死了……"表现出留守家中的女子对战场上丈夫的思念之情，也喻示了她未来的千里寻夫之路。影片中间，顺伊等人被越南士兵抓住，在被枪决的千钧一发之际，顺伊再次唱起了这首悠扬略带感伤却饱含情感的歌曲，打动了越南军官，使她得以幸存下来。

导演李俊益擅于用温情的音乐讲述人间故事。《广播明星》就是用一首首经典歌曲和一个过气的摇滚明星到地方电台当DJ的简单故事收获了无数观众的眼泪和感动。《广播明星》里重现了很多韩国经典的老歌，并利用小镇的电台展现了小镇人民的悲欢离合，细腻温情的生活细节配合时而悠扬时而欢快的音乐，使影片展现了真实而温馨、简单而平凡的人生态度，实现与观众情感上的共鸣。正如导演在片中传递的信息：当岁月逝去，收音机过时了，明星过时了，但给我们带来的美好回忆和心灵感动却是不能忘却的。影片中展现了韩国朋克乐队的代表NoBrain的代表曲目《你被我迷倒》和《疯狂地玩吧》，重现了韩国摇滚音乐教父申中贤的《美人》《美丽的江山》。此外，韩国歌手赵容弼的《你驻足的地方》、正统重金属乐队Sinawe的《把广播声放大》也通过影片中的电台充分发挥了音乐的魅力。组合野菊花的歌曲《转转转》和歌手金长勋的歌曲《即使世界欺骗了你》在影片最适合的场面体现了各自的韵味。导演将音乐作为一个内容、一个元素设计到故事情节当中，用故事表现音乐，用音乐烘托故事，《广播明星》的成功足可见导演对音乐与电影的独特理解。

② 色调

影片的色调主要分两部分，暖色调主要用于情感温和、欢快的场面，表达对和平环境的向往。例如，影片开始的画面，主要采用暖色调。满眼的绿色中淡淡透出黄色，一副静谧的清山秀水图，给人安静祥和之感。几段大型歌舞表演也都采用明亮的暖色调，从歌舞内容到形式都营造出一种歌舞升平的美好幻象。但战争袭来，一切都归于最初的颜色，生与死、欢乐与死亡，人们总是在幻境中去享受快乐，而不在现实中努力去实现美好的生活。

冷色调主要用于军营生活和战争的场面。尚吉在军营里生活的场面均采用冷色调，表现战争的冷酷。顺伊等人被越南士兵俘虏的那段情节整体采用的也是冷色调，体现人物随时面临死亡的害怕与恐惧之情，也从另一个侧面体现了越南士兵恶劣的生存环境，隐含着导演对韩国出兵参加越南战争的讽刺，质疑战争的公正性，揭露战争带给人的痛苦和磨难。顺伊等人进入美军领地之后，影片基本都处于冷色调、暗影调当中。慰问团给美国大兵演出的时候，大部分画面都处于暗调当中，少量的光线打在舞台上，顺伊化着浓妆，衣着性感，与美国士兵大跳贴身热舞。顺伊嘶吼着，内心痛苦无比，但是为了救出自己的丈夫她必须要去取悦那些美国人。镜头一转，美国长官出现在镜头中，他右手拿着酒杯，眼睛深陷在阴影当中，看不清他的眼神，但他的胸腔一起一伏，他专注地盯着性感的顺伊，

看出他内心对顺伊的觊觎。这个镜头很好地为下面的情节做了铺垫，他为了得到顺伊而答应帮助寻找顺伊的丈夫也就不难理解了。

在影调方面，导演也擅于用光线的变化捕捉人物的内心活动。例如，影片中描写顺伊第二次去探望尚吉的时候，得知尚吉已上前线。夜晚房间中只有顺伊一个人，整体的影调为暗调，大面积的黑暗，只有少量的光线打在顺伊的脸上。窗外的光线一闪一闪，映衬人物不平静的心情。顺伊对婆婆讲出尚吉有情人，对自己不理不睬，以及顺伊回到娘家的画面都被处理成冷色调，只有少量的光线，人物处于光线较弱的区域，突显人物内心的情绪和情感。

色彩方面，从慰问团进入越南西贡后，影片颜色就丰富起来。导演为还原当时越南西贡的真实环境，特意咨询了越南文化专家。越南风格化的热带丛林和村落，以及角色的化妆和服装设计，都体现了影片制作的精良。由于人物身份的特殊，郑满等人进入的都是酒吧场所，因此在光线、色彩方面都以暖色调、暗影调为主，表现战争外五光十色的生活，与战争场面的冷色调形成鲜明的对比，也为后面爆炸案的出现埋下伏笔，表面上看纸醉金迷的生活远离战争，但战争并未离去，只待时机成熟就会悄然而至。

影片最后一个画面同时拥有了两种色调，最初是暖色调，然后慢慢渐变到冷色调，故事结束。这种影像的处理方式一是说明故事结束，二是对影片主题的升华，喻示着战争即使结束，但带给人的伤痛却永远无法消除。

③ 节奏

顺伊进入越南之后，与丈夫尚吉形成两条平行的线索。因此，影片的节奏也围绕着顺伊和尚吉两条线索展开，总体的风格呈现出"闹中取静"的艺术效果。在顺伊这条线索上，节奏的展开以顺伊的活动为依照。顺伊演出，主要以欢快的节奏为主；战争袭来，节奏加快，突显紧张的战争场面；顺伊被俘，节奏变慢；顺伊与美国军官做交易，节奏慢得让人觉得压抑和窒息。在尚吉这条线索上，尚吉与战友逃亡过程中多次遇到越南士兵，节奏基本保持了战争的紧张性。结尾处，尚吉被成功解救出来，被带回顺伊的身边，画面采用了升格摄影，节奏变缓，淡化周围的环境影响，突出人物的喘息声，生动再现了战争环境下的人。

在剪辑方面，由于有大量的歌舞元素，手法上多用有声源音乐向无声源音乐过渡，并利用人物舞蹈动作的相似性进行画面的组接或场景的转换。

(4) 对最后一个画面的阐释：战场上的哭泣

影片在歌声中开始，在痛哭声中结束。影片通过一个女子寻夫的过程展现了战争带给人的伤害。故事定格在影片的最后一个画面：远景，一处战场的山坡上，远处依稀可见士兵还在作战，硝烟四处弥漫。丈夫尚吉跪在妻子顺伊的面前，夫妻俩失声痛哭。一对本不相爱的夫妻经过战火的洗礼，心终于走到了一起。顺伊，一个淳朴女子，用柔弱的身躯在战火中穿梭，用执着的信念坚持到最后，用自己的身体换回丈夫的一条性命。当她见到丈夫的那一刻，她把全部的委屈、怨恨、痛苦都发泄在了那几个耳光上面，但终究无法消除她内心所受的伤害。因为丈夫她来到战场，为了丈夫她饱受痛苦，战争的环境慢慢激发顺伊内心对丈夫的真情，她要活下去，也要让丈夫活下去。尚吉，一个典型的大男子主义

者，毫不顾忌妻子的感受走上了战场，在生死线上，他真正体会了战争的残酷和血腥，也体会到了情感的宝贵。战争带给他精神上的摧残远胜于肉体上的痛苦，当他双手沾满敌人的鲜血，当他用一梭子弹杀死了周围的每一个敌人，他的精神崩溃了，他不想思考，不想面对，像一个机器人机械地战斗着。经过战火的洗礼，尚吉跪在顺伊面前，用痛哭表达内心的忏悔。画面最后被定格为黑白影调，仿佛是一张珍藏许久的老照片，印证了战争带给这个家庭的永远的伤害。

本片用女性视角展现战争世界，用两种基调表现战争的无情，用不断交替对比的两种情绪强烈控诉战争背后人性的贪婪与自私。人，既是战争的操控者，也是战争上被操控的棋子，战争就是人类之间互相残杀的产物。尚吉面对妻子跪下的画面除了交代夫妻二人最后的结局，也表达了另一层隐含的深意：所有发起战争、挑起无数杀戮的人都应在那些饱受战争伤痛的人面前下跪、忏悔、谢罪。

3. 亮点说说

《郎在远方》通过一个女人在千里寻夫过程中对战争的审视，探讨战争对人类的伤害。影片以女性为主角，通过独特的影像语言展现女性眼中的战争世界。影片将歌舞升平与战火硝烟交替对比出现，用欢乐和死亡两种完全相反的情绪去表达战争对家庭、对人类带来的无尽的苦痛与哀伤。这种独特的视角和艺术思维在之前韩国的战争题材电影中很少见到，是影片的一大亮点。针对电影的真实性，无须给予定性，因为电影毕竟是一门艺术，导演只是巧妙地借用电影这种媒介手段，向我们传达一个常常被人们忽略的主题——女人们是如何看待战争的？

4. 参考影片

《太极旗飘扬》【韩】(2004年)导演：姜帝圭

《实尾岛》【韩】(2003年)导演：康佑硕

《太白山脉》【韩】(1994年)导演：林权泽

《漫长的婚约》【法】(2004年)导演：让·皮埃尔·热内

《生死谍变》【韩】(1999年)导演：姜帝圭

2.2.5 《令人嫌弃的松子的一生》

外 文 名：《Memories of Matsuko》
导　　演：中岛哲也
出品时间：2006年
编　　剧：中岛哲也、山田宗树
主　　演：中谷美纪、瑛太、伊势谷友介等
发行公司：Amuse Soft Entertainment Inc.
类　　型：剧情、爱情、音乐、喜剧
片　　长：130分钟

1. 电影简介

中岛哲也，1959年生于福岗，1989年首度执导广告，目前为日本广告界当红导演，代表作有札幌啤酒及全日空的广告。随后跨足电视界，《下妻物语》是他第一部电影作品，片中充满中岛式的奇幻爆笑风格，才华横溢。中岛哲也也是一名出色的编剧，《下妻物语》和《令人嫌弃的松子的一生》均出自他手。继迷恋洛可可清纯少女之后，中岛哲也看中了这部集悲情剧大成的小说并将其搬上银幕。较之前的《下妻物语》，《令人嫌弃的松子的一生》时尚感觉更加浓郁，并且大胆尝试了音乐剧元素，还插入了"戏中戏"的模式，淋漓尽致地刻画了松子的人生。这部作品获日本电影学院奖最佳女主角、最佳剪辑和最佳电影配乐三项大奖。

有一天父亲纪夫(松子的弟弟)突然来找阿笙，告诉他有个素未谋面的姑姑死了，叫他去收拾下姑姑的房子。在河边的破烂小屋里，阿笙渐渐开始了解父亲口中的姑姑。随后出现的刀疤男和时尚女，更让阿笙开始好奇姑姑有着怎样的一生。小时候的姑姑川尻松子是一个乖巧的女孩。由于妹妹常年卧病在床，松子爸爸脸上几乎没有笑容。松子为了获得爸爸的关注与关爱，也为了让爸爸高兴，经常做鬼脸给爸爸看。后来她成为一名安分的中学教师，却因一次百口莫辩的误会被辞退了。之后与怀才不遇的作家男友八女川同居，作家却因为太爱她而选择自杀，死前留下遗言：生而为人，对不起。这件事对松子打击极大，为了快速忘记作家，她很快与另一个男人(该作家的事业敌人)同居，结果惨遭抛弃。为了生计，她当上了浴室女郎。后来又因为生意纠纷杀死情人兼合作伙伴，逃亡路上结识理发店老板，但终难逃银铛入狱的命运。即使这样，她也从不放弃生活的希望，考取了理发师从业资格证书。出狱后，本想与爱人(理发店老板)重新过上幸福的生活，但他已有家室。这时，当年改变她人生轨迹的学生龙洋一出现，他们坠入爱河。但此时的龙洋一已成黑社会的赌徒，一次事件让龙洋一银铛入狱、让松子腿部残疾。出狱后的龙洋一想到自己只会给松子带来痛苦和灾难，没有解释地毅然离她而去，而不知情的松子彻底对爱情失望。知道有家不能归，松子便孑然一身在出租屋里苟且生活，本能地生存着，直到最后被乱棒打死。平年十三年，在枯竭的河川旁，人们发现了松子冰凉的尸体。那年，她53岁。

2. 分析读解

电影《令人嫌弃的松子的一生》用喜剧的方式讲述了一场悲剧，用各种美妙的音乐协

奏了一曲挽歌，用一个人的不幸诠释所有人的幸福，用令人嫌弃的一生讲述生命中的爱、美和纯洁的故事。

(1) 女人如是也

美好童话故事里的女人都是幸福的。影片一开始，梦境般朦胧的画面，洋溢着暖暖的黄色调和浪漫的粉红色调，年少的松子周围梦幻美好，两边铺满鲜花伸向远方的小路，大片大片的绿草地，长着心中王子的脸的月亮，还有点满星辰的深邃天空，松子身着可爱的红色裙子，站在河边唱着充满希冀的歌……这或许是每个女孩子小时候都能梦到的场景，但现实却从未善待故事中的主人公松子。

① 父爱的缺失

松子全名叫川尻松子，是一个乖巧可爱的女孩儿。松子有一个妹妹，身体天生孱弱，常年卧病在床，爸爸为此倾注了几乎所有的爱与关注，松子成为被爸爸忽略的人。松子为了获得爸爸的爱，一直遵循着父亲的意愿，所做的一切都是为了想让父亲高兴。但父亲的脸上已经很久没有笑容了，松子为了讨好父亲，开始学小丑扮鬼脸。最初扮鬼脸还能换回爸爸开心一笑，但随着妹妹病情加重，爸爸再也不笑。她好不容易用来讨好父亲的那个鬼脸，也最终被否定。松子与父亲决裂，最终离开了家。

松子儿时的遭遇注定了一生的悲剧。成年后的松子，经历了一个又一个男人，有潦倒疯魔的作家、嫉妒作家才华的已婚男人、荒淫的软饭男，还有同样寂寞的理发店老板，松子每碰到一个男人都奋不顾身地扑进“他”的世界，就像在水里即将溺亡，无论谁的手伸向她，不管目的如何，她都会紧紧地抓住那只手。从表面上看，松子选择男人都出于本能的孤独，她想要一个依靠，一个伴侣；从深层原因上看，松子在童年时体验的爱的缺失正是造成她对爱的急切追逐和急于摆脱孤单生活的内在原因。童年时的松子心是敏感的，她爱自己的父亲，更渴望得到父亲的爱。当她看到小丑的鬼脸能博父亲一笑，她就认定只要她做鬼脸，父亲就能爱她，就能开怀大笑。但是无论她做什么，最终都是被否定。可能在松子父亲心里，他认为松子的健康已经是她获得的最大的爱，所以把他自己的爱都给了身体孱弱的妹妹。松子的童年基本上以讨好父亲为目标，甚至没有一个完整的人格。当她遭遇父亲的冷落、父亲的否定，她能做的只有逃避，因为她害怕、她恐惧，她找不到“生而为人”的真正意义。每一次回家时看到妹妹的反应，实际上都是对被否定的记忆的恐惧。这个童年的缺陷在接下来的偷钱事件中被淋漓尽致地体现出来。成年后的松子成为一名中学教师，在一次远足中，小卖部老板的钱被偷了，怀疑是松子班的学生阿龙干的。松子质问阿龙，阿龙承认，但在校长面前，阿龙又矢口否认。这一切让松子陷入困境。松子为了尽早结束这件事情，“偷”了同事的钱还给老板并傻到顶替罪名，说是自己做的。这种错误的做法，让松子失去了工作。当身心俱疲的松子回到父亲家中，看到妹妹，儿时的嫉妒、恐惧、愤怒全部涌上心头，她失去理智地掐住妹妹的脖子……爸爸出现，她仓皇逃离。这个事件是松子人生的转折点，松子的错误做法，无疑是儿时思维的一种延续——当遭遇窘境的时候，总是采用讨好的方式去解决问题，实际却会受到更大的伤害。

从此以后，松子不顾一切地去抓住自己身边的每一个男人，都是在努力弥补父爱的缺失。可以说，松子追求的不是哪一个具体的男人，而是深藏内心深处无法获取又极度渴望

的亲人的爱。

② 为爱而活

松子对待每一个男人都是用心去爱的，但是每一次得到的都是悲剧。无论那个男人是否真心爱她，都没能给她带来幸福的生活。作家因为爱她而选择自杀，阿龙因为懦弱不敢面对这份爱，理发店老板也没能为她等待……松子从扮鬼脸乞讨父亲的爱，到遭受虐待后依旧思考如何得到异性的爱，再到甘愿同她爱的人一起下地狱也不愿生活在孤独之中，松子一步步丧失人在爱情前的尊严与价值，即使面对亲人的嫌弃与背离(弟弟不理解，与她脱离关系)也要在爱的漩涡里挣扎。松子从未掌握过自己，都是在顺着本能而活，为了得不到的爱而活。松子一直取悦男人，以男人为生活中心，但是，在爱的面前用讨好的方式去追寻又怎能得到幸福的结局？

自杀作家的事业敌人是一个已婚男人，为了平抚长期淤积心中的面对作家的自卑心理而选择与松子同居，当事情败露便无情地抛弃了松子。软饭男为了钱选择和松子在一起。理发店老板真心爱她，但这份真心也无法经受时间的考验，松子出狱后满心欢喜回到理发店却发现女主人已旁易他人。这些人性的阴暗面一次次成为打击松子的毒药，虐待、负心、欺骗，让松子饱尝爱情之苦。但即便如此，松子每一次仍然满怀希望去憧憬，保留着对未来最美好的向往，为爱努力地活着，直到最后死去。松子对爱的执着是独特的，然而在日本这样一个男权社会当中，松子的爱也显得微不足道。但松子为了爱坚定活下去的勇气和意志却让很多人为之折服，包括她的外甥阿笙。阿笙在松子的故事中逐渐从一个旁观者到一个参与者，源自于阿笙被姑姑坚定活下去的信念深深吸引，之前的阿笙或许都不明白活着的意义。每个人都有活着的意义，松子活着的意义不在于某一个男人，而是在于爱本身。

女人如是也，就像一个软体动物，需要背着一个硬壳才能生活，而这个硬壳就是"爱"。松子用其一生的精力去找寻属于自己的爱，从父亲之爱到爱人之爱，一路荆棘走过，遍体鳞伤，但只要气息尚存，就会一直走下去，因为她相信爱在前方等待。

中国电影中有一部作品，描写的也是女人穷其一生寻爱的故事，就是徐静蕾导演的电影《一个陌生女人的来信》。该电影改编自奥地利作家茨威格的同名小说，讲的是一个小女孩(徐小姐)从十三岁起喜欢上一个作家，终其一生追随其脚步的故事。两部作品在情

节发展、表现形式上差异很大，但对女人的描述却有很多相似之处。首先，两部作品中的女主角在生活中都缺失父爱。中岛哲也作品里的松子为了弥补儿时缺失的父爱终其一生苦苦寻觅，她寻求的不是某一个具体的男人，而是爱本身。徐小姐幼年丧父，一直与妈妈相依为命，所以，当她面前出现一个成熟、儒雅、有文化的作家先生时，她一下子就深深爱上了他，终其一生追随其脚步。其次，对女人命运的描述都以悲剧结尾。松子一生经历很多男人，有的利用她，有的真心爱她，但无论真心与否，松子受尽了男人的虐待、欺骗和辜负，拖着肥胖的身体苟活人间，直至被乱棒打死。小女孩从十三岁时就爱上了作家，一生与其经历三次相聚与分离。她与他有过打情骂俏，有过肌肤之亲，但他从未记住过她，甚至都不知道她的姓名；她为他生了儿子，他不知道；她与他有过三次床上关系，他不记得；她其实一直生活在他的周围，他也一无所知；甚至他的老管家认出了当年的那个她，他依然不知道她的存在。结尾，在她五岁的儿子因病去世后的第三天，她将一生对他的爱写成信寄给他，然后选择了自杀。再次，两部作品中的女人都是在为"爱"而活。松子为爱而活，一次次燃起希望，一次次被伤害，即使活得没有尊严，也要本能地活着；徐小姐也是为爱而活，坚守着自己的尊严，甚至为他生了孩子也不愿意用孩子去牵绊住他。当她得不到作家的爱的时候，她把对他的全部的爱都转嫁到她们共有的孩子身上，希望从孩子的身上能捕捉到他(作家)的气息。所以，当孩子死亡，她的生命也走到了终点。不同国度的两个女人都像"飞蛾"一样，明知前方是不归路，也要扑向炽热耀眼的光亮。

(2) 天使之爱

有人说："世界上就是存在着这样的一种人吧，在人群中总是充当着天使的角色。一颗傻傻的心，为了不孤单去爱，最终还是原谅了所有本应恨的人和事。"松子就是这样的人，一次次去追寻爱，一次次被爱抛弃和拒绝，最终还是原谅了不可原谅之人。即使屡屡受伤过着地狱般的生活，也依旧保留着对未来最美好的向往，出于本能坚强地活着。松子是天使降落人间，历经人间所有痛苦的爱，最后脱下笨重肮脏的躯壳，重回天堂。

在松子的生命中有两个男人贯穿她的一生——父亲和阿龙。父亲让她蒙上了缺爱的阴影，阿龙则毁掉了她原本平静的生活，之后的松子便无可避免地走向一次又一次的悲剧。松子一生遇到很多男人，遭遇到了虐待、负心和欺骗，最后杀人进了监狱。松子在监狱里赎清了杀人的本罪，原谅了不可原谅的人，天使的灵魂得到了救赎，得以重回天堂。影片的最后，采用首尾呼应的方式，松子躺在绿草地上的鲜花丛中，童话般的背景再一次呈现，而这一次松子抛下笨重肮脏的身体离开了这个世界，结束了自己对所谓幸福的无谓追逐。镜头代替她的视角连续划过她曾经走过的路以及她曾经遇见过的人，她一步步走上楼梯顶端，走向永远的蓝天，贯穿全片的歌曲再一次响起，所有的人，那些或是松子深深爱过的或是浅浅擦肩而过的都轻轻地哼唱起这首歌。她一步步走上楼梯顶端，回头看见父亲赞许的微笑，松子终是到达一直期望的自己。松子笑着慢慢走向属于自己的世界，那是天使在微笑。

纵观松子一生，她是可悲的，她一直渴望被爱，却从来没有得到，即使得到却很短暂；她是可叹的，她为了得到爱从不吝啬付出爱，即便遍体鳞伤，也坚持着执着着。就像影片中所说，她所给予的是"上帝之爱"，她要的回报并不算奢侈，只是"不再一个人生

活"，但孤单寂寞陪伴了她一生。实际上，松子的爱并不是孤单的，有人真心爱她，有人真心牵挂她，有人真心信任他。当阿笙知晓这一切的时候，只有一面之缘的姑姑带给他莫大的勇气和力量。结尾处阿笙的台词颇有深意："松子姑姑那么笨拙，阿龙却说她是他的上帝。上帝是什么样我不知道，我没想过。但如果这个世界真的有上帝，像姑姑一样，让人欢笑，给别人打气，爱别人，自己却总是伤痕累累，那么孤独，完全不善打扮，傻到透顶……那我倒愿意，信仰他。"松子不是被嫌弃，而是爱得太用力。松子虽一生悲惨，但在阿笙心里却有着天使一般的灵魂。阿笙成为松子希望的延续。

(3)"乐景写悲"的视听语言运用

电影《令人嫌弃的松子的一生》令观者印象深刻的地方不仅仅在于其悲天悯人的故事情节，更在于导演讲悲剧的方式——在鲜亮的色调、绚丽的色彩、欢快的歌声、梦幻的场景、喜剧的演绎和跳跃的节奏中完美呈现。

① 用绚彩写"悲"

善于广告拍摄的中岛哲也赋予了本片绚丽的色彩和流畅的剪辑。色彩方面，完全超越我们对色彩的一般定义，绚丽、朦胧、梦幻、超现实。绚丽的色彩配合流畅的剪辑，将现实时空与幻境反复杂糅，令人产生一种脱离现实的感觉。整部影片充分发挥了冷、暖两种色调的功能，并赋予它们更深刻的含义——两种不同的人生态度。影片一开始就呈现出松子的死亡，但所用的色调是经过柔光处理的暖色调，这与我们正常的对死亡的理解是背道而驰的，这种反差令观众对松子的死亡产生亦真亦幻的感觉。阿笙出现，画面以冷色调为主，同样采用超现实色彩处理方法展现阿笙混乱的生活状态和精神世界。阿笙虽然活着，但不知"生而为人"的意义，影片利用"画中画"的剪辑方式向观众展示阿笙的内心世界，隐晦而含蓄地表现阿笙内心一种朦胧的死亡倾向。阿笙脑海中出现了幻境，他从悬崖上跳进海里，带有梦幻般的蓝色充满了整个画面。这种冷色调带有一种不真实感，如梦如幻。阿笙混乱的生活状态说明他对人生持有一种悲观的态度，用我们通俗的语言讲叫"破罐子破摔"，影片在阿笙没有进入松子的生活之前，对他生活状态的展示基本都采用冷色调，例如阿笙的房间，被黑暗包裹，只有从窗口射进的冷硬的光，一明一暗形成鲜明对比。

对影片中色彩的运用可以从两方面进行分析：一是色调；二是色彩本身。正如上文所说，所有的画面都处于两种色调当中，对松子的描写大多采用暖色调，对梦幻、回忆或带有悲观情感、死亡气息的画面基本都采用冷色调的方式去处理。冷、暖两种色调分别对应悲与喜，痛苦与欢乐，死亡与生命。例如松子小时候与爸爸相处的美好时光，远足时松子带领学生们唱歌，导演都采用暖色调进行处理。在暖色调的基础上导演还充分利用光线的作用，去体现松子不同人生阶段的情感与生活。例如，小时候，楼顶上的游乐场是松子记忆中最美好的一个地方，画面在暖色调的基础上充满了明亮的光线，显得异常温馨。在松子悲剧的一生中，这个游乐场是她儿时记忆中留下最美好回忆的地方。因为只有在游乐场她才能感受到父亲对自己的关爱，一回到家中，父亲就会把全部的精力和情感放到妹妹身上。在松子的一生中出现过很多男人，有一个人的出现始终处于一种明亮鲜艳的色调当中，这个人就是理发店老板。导演在处理松子与理发店老板之间情感的时候，采用了异常

温馨的画面。在松子的一生中，这段感情是最有可能带给松子幸福与快乐的感情，松子与理发店老板相处的那段时间也是她离现实生活中的幸福、快乐最近的时候。理发店老板真心爱松子，并不在意松子之前的生活，这种现实生活中真实的、踏实的爱是松子之前极度渴望却从未获得的爱。导演在处理这段情节的时候，在暖色调的基础上又赋予了画面十分明亮的光线，仿佛给影片注入一股清新之风，令观影的情绪舒展了很多。然而现实就是这样残酷，最美好的情感往往也经受不住时间的考验，松子的悲剧人生并未被改变。

松子在监狱中的岁月整体被处理成冷色调，用来烘托松子8年的牢狱生活。松子最初只是麻木地活着，不去想任何事，不去想任何人。但因内心深处一直想念着理发店老板，所以内心又燃起对未来生活的希望与憧憬。针对松子心态的变化，导演在冷色调的基础上用光线去加以调整——松子用心学习理发的画面，明亮的光线打在松子的脸上，映衬松子坚定的目光；松子每次与狱官谈起理发店老板，忧郁清冷的画面中总有一束明亮耀眼的光线从窗口射进来，体现出松子对未来美好生活的坚定信念。

影片在结尾处，导演用鲜艳的色彩和明亮的光线表现出天堂的颜色，充分传达出爱与希望的主题。铺满鲜花的草地充满春天气息，通往家的小路依旧笔直，天空、飞鸟、大海，一切都显得那么温馨、美好，快乐的松子回到家中，看见了爸爸与弟弟，他们在冲她微笑，她感受到了家庭的温暖。最后，松子带着天使般的笑一步步登上通往天堂的阶梯，在上面有一个人在等她，那是她的妹妹，松子终于带着幸福的微笑"回家了"。实际上，当时纵使她离开，家对她并未成为一个地狱，而正是一个她想回又不敢回的天堂。她的妹妹始终在等她，某种角度看，她妹妹亦是天使。影片的最后也预示着她的灵魂所在，一定是通往天堂的圣洁之地。

除了色彩，影片的画面剪辑也表现出独特的意识和高超的技巧，特别是对"画中画"的灵活运用，符合影片的叙事风格，进一步增强了影片的梦幻色彩。

②用欢歌写"悲"

电影《令人嫌弃的松子的一生》用欢快悠扬的音乐谱写了松子悲惨的一生。欢快的音乐并非与故事相悖，而是为了突显"爱与希望"的主题。影片主题曲《弯弯腰 挺挺背》中的歌词写道："弯弯腰，挺挺背，伸手去把星星摘。弯弯腰，挺挺背，一飞飞到九霄外。小小地，缩一团，也和清风聊聊天。大大地，伸展开，暖暖日头晒我肩。……弯弯腰，挺挺背，肚子饿了把家回。"正是体现了充满爱与希望的人生态度。结尾处，随着松子一步步登上通往天堂的阶梯，在她生命中出现过的学生、同事、朋友、亲人、爱人，都轻轻哼唱起松子经常唱起的这首歌谣。松子的爱是"天使之爱"，当松子重回天堂，她的爱已经留在每一个人的心中。

影片用几段音乐描写了松子在监狱中的生活。第一段音乐，人物、画面与音乐的配合好似一段动态十足MV，延续了影片一贯的超现实的叙事风格。从剧情上看，松子因为杀人被判刑8年，在这期间，松子最初只是麻木地活着，"不为任何人"，但因无法割舍与理发店老板生活的美好回忆，对爱的渴望在她内心重新燃烧起一团火，松子坚定地活了下去。她开始学习理发，乐观积极地生活。歌词中反复提到"什么是生活？"这一问题，通过对整部影片的分析我们得出，生活就是"爱"与"希望"。这一段的故事情节十分丰

富，但导演处理的方式却独具一格。影片没有采用说教的方式，而是延续了影片一贯的超现实、梦幻的影像风格，用音乐和剪辑完成对故事的叙述。表现松子最初的生活采用的是声画配合，仿佛是一段动感的MV，音乐的节奏与画面中人物动作的节奏相一致，松子吃饭、睡觉、干活，每个动作都像毫无意识的机器人一样，循规蹈矩，麻木地活着。后来，由于心中深藏着对理发店老板的爱，松子的心态改变了，一段美妙的音乐象征松子重新找回生活的信心和美好的憧憬，"活下去，Love is life！"冷色调象征着8年的牢狱生活，欢快的音乐象征着松子依然保持对生活的希望。只要有爱，松子就会拼命地去抓住它；只要有爱，松子就会一直活下去。

③ 用梦幻写"悲"

影片用五光十色的画面和流畅的剪辑营造了一个超现实的世界，浓郁的世俗世界与梦想相互混杂，让人分不清现实与梦幻的边界。影片很多部分都使用了柔光处理，因而有着梦境般的朦胧，还有很多部分洋溢着暖暖的黄色调和浪漫的粉红色调，这是梦想照进现实的颜色。看看松子周围的世界，两边铺满鲜花伸向远方的小路，大片大片的绿草地，长着心中王子的脸的月亮，还有点满星辰的深邃天空，年少的松子身着可爱的红色裙子，站在河边唱着充满希冀的歌，这一切都好像童话世界一样，充满美好的情感与愿望。

在玉川上水，松子想跳入河中了结自己的生命，但意外遇到了理发店老板。那一刻的画面就像童话故事中灰姑娘遇到自己的白马王子——嫩绿的枝叶上散落着明亮的光线，水中波光粼粼，理发店老板站在小桥上，温和地看着踩在水中的松子。落魄但目光温柔的理发店老板爱上松子，就像是一棵救命稻草挽救了松子本欲求死的人生，而故事的发展却与童话的美好背道而驰，故事残忍地将松子变成镜花水月的承载体，所有美丽的梦想不过是梦想破碎的铺垫，正如儿时的松子期待父爱却被只顾关心病弱妹妹的父亲一次次地忽略，她竭尽全力讨好父亲最终却与父亲决裂。松子一次次索取爱，又一次次被爱拒绝，松子对自己的人生有太多的"为什么"无法解开，松子式的悲剧符号是导演对芸芸众生在看待爱的态度上的一种极端书写。

3. 亮点说说

《令人嫌弃的松子的一生》是电影，也是童话、是梦幻。影片用一个女人一生的悲剧去表达爱与希望的主题，这种内容与主题的反差使影片带给观众更多的思考，影片梦幻般超现实的影像风格更使影片具有了独特的艺术魅力。影片结尾关于"天堂阶梯"的艺术想象给影片蒙上了一层童话般的色彩，是影片的一大亮点。影片用童话世界的美好衬托现实世界的残酷，现实的残酷令松子涅槃重生，重新找回属于自己的美好。当松子沿着阶梯走向妹妹的时候，我们才真正明白，对于松子而言，最美的天堂就是自己的家！

4. 参考影片

《下妻物语》【日】(2004年)导演：中岛哲也

《告白》【日】(2010年)导演：中岛哲也

《一个陌生女人的来信》【中】(2005年)导演：徐静蕾

《下女》【韩】(2010年)导演：林长树

《情人》【法】(1992年)导演：让-雅克·阿诺

■ 2.2.6 《三傻大闹宝莱坞》

又 名:《三个傻瓜》
外 文 名:《3 idiots》
导 演:拉库马·希拉尼
出品时间:2011年
编 剧:Lou Breslow
主 演:阿米尔·汗、沙尔曼·乔什、马德哈万、卡琳娜·卡

普等
发行公司:Vinod Chopra Productions(印度)
类 型:喜剧、爱情、歌舞
片 长:164分钟

1. 电影简介

拉库马·希拉尼(Rajkumar Hirani),1962年出生在印度,是一名印度电影导演、编剧和剪辑师。2000年,他在电影《Mission Kashmir》中担任剪辑师,获得巨大成功。2003年,开始执导首部作品《Munna Bhai M.B.B.S》,收获口碑、票房与奖项。他获得过印度国家电影奖和印度电影观众奖。2009年创作了电影《三傻大闹宝莱坞》(《3 Idiots》),用710万美元的成本换回7422万美元的票房,创造了印度电影在全球票房的最高纪录。《三傻大闹宝莱坞》获孟买电影博览奖最佳影片、最佳导演、最佳配角、最佳剧本等六项大奖,并获国际印度电影协会最佳影片、最佳导演、最佳剧情、最佳摄影等十六项大奖。

电影讲述了三位主人公法兰、拉祖和兰彻的故事。影片开头,两个好朋友在寻找消失多年不见的好兄弟兰彻并在这个过程中展开回忆:十年前,兰彻顶替他人来到皇家工程学院(ICE)。这是一所印度传统的名校,这里检验学生的唯一标准只有第一(指成绩),成绩不好就意味着没有未来。在以严格著称的学院里,兰彻是个与众不同的学生,他不愿意随波逐流,反而另辟蹊径,用他的善良、开朗、幽默和智慧影响着周围的人。他喜欢活学活用,用所学的物理知识来教训野蛮的学长;他公然顶撞校长"病毒",质疑他的教学方法,用智慧打破了学院墨守成规的传统教育观念。最后他用智慧成为印度科学界的一位天才科学家(具有400多项专利),实现了自己的梦想,做回了真正的自己,也收获了属于自己的爱情。兰彻以其开放的思维和乐观的精神影响着身边的人,"三人帮"中的拉祖最终成为工程师,法兰成为野生动物摄影家,最终都梦想成真。

2. 分析读解

《三傻大闹宝莱坞》(以下简称《三个傻瓜》)以其紧凑曲折的剧情、幽默搞笑的风格、轻松欢快的气氛,直面当下教育之痛,深入揭露传统教育制度的沉疴和弊端,在诙谐搞笑中发人深省,在欢声笑语中催人奋进。故事中关于友情、亲情和爱情的完美诠释让无数观众为之感动。

(1) 多元性主题设置

《三个傻瓜》为我们讲了很多有关印度的话题、有关青春的话题和有关梦想的话题。

多元性主题的设置增强了影片的内涵和深度，使影片免于落入纯娱乐的俗套。

① 创新与变革

看过电影的观众都会对故事中的皇家工程学院以及"病毒"校长、"学霸"查尔图印象深刻。这些内容的设置是对印度现行填鸭式教育体制以及"成绩决定一切"的教育理念的形象影射。《三个傻瓜》直面印度当下教育之痛，深入揭露传统教育制度的沉疴和弊端，将矛头对准教育和学习的方法及理念，让我们在感叹印度庸常的教育体制之余对我国当下的教育机制也倍感忧心，我国教育的未来发展该何去何从？提起教育，其实大部分的亚洲国家，包括韩国、日本、新加坡等，都存在非常竞争性的教育。《三个傻瓜》中的应试教育、填鸭教育和以成绩为重的做法与中国十分相似。这些传统的教育方式禁锢人的思维，毁灭人的创造力，将未来就业的负担和压力都转嫁到学生身上，造成学生精神压力过大，从而患上忧郁症或做出自杀等过激行为。《三个傻瓜》中就有学生乔伊因学习压力过大而上吊自杀的桥段。《三个傻瓜》中兰彻公然顶撞"病毒"校长，质疑他的教学方法，校长最初视兰彻为"眼中钉"，但随着事情的演变，兰彻的坦诚、乐观和智慧渐渐触动着校长的心，最后，校长"病毒"终于承认了兰彻的独特和优秀，并将自己的老师给自己的象征优秀的原子笔赠给兰彻。

《三个傻瓜》以兄弟三人在皇家工程学院的学习生活为故事背景，表面上直击传统教育体制和教育理念的弊端和陋习，深层意义上在于提倡创新与变革的精神，可以从很多桥段中看出：兰彻热衷拆卸机器，等别人再用时发现已经烂掉。这个桥段的设计首先与剧尾兰彻成为一名大发明家相呼应，其次就为了表现变革与创新。"拆卸"本身就意味着打破原有的组织构架，所以兰彻从骨子里就是不受传统机制约束的人，在面对问题时，总是能想出独特的解决问题的捷径。还有一次拉祖的父亲得急症，其母联系不上拉祖就告诉了兰彻，兰彻赶到看到其父情况危急，救护车又迟迟不到，情急之下，兰彻将其父亲绑在摩托车的后座上及时送到了医院，挽救了拉祖父亲的生命。这个桥段正说明了兰彻在面对问题时懂得变通，不会循规蹈矩，不会失去解决问题的最佳时机。剧情临近结束时，兰彻帮助琵亚的姐姐莫娜生产，更显示出创新与变通的重要性。当时下起大雨，整个城市被淹，琵亚的姐姐莫娜即将生产，校长"病毒"欲送莫纳去医院但道路堵塞，救护车也无法到达，这时偶遇兰彻三人。兰彻把莫娜抬到学校的休息室，在琵亚的远程视频指挥下要给莫娜接生，赶过来的"病毒"极力反对，但莫娜已非常危险。虽然有琵亚的远程视频指导，但是莫娜因为过于疲惫，无力将婴儿生产下来，兰彻凭借聪明才智，利用吸尘器现场制作了帮助生产的真空吸盘，后因雷电造成断电，兰彻还利用自己的发明发电。在一群人的帮助下，孩子终于顺利诞生。

《三个傻瓜》能够将一个大的主题融入每一件小事当中，让观众在欢快轻松、幽默搞笑的氛围下自然接受，这就是该电影的高明之处。故事的结局也使这一主题进一步彰显，"病毒"现场看到了兰彻发明与创新的能力，最终承认了他的独特与优秀，兰彻获得了年度最佳学生，荣誉毕业。故事中的兰彻不仅赢得了校长"病毒"的认可，更赢得了观众的认可，敢于突破常规、打破传统的人，必是正义的、不畏强暴的、集勇气和智慧于一身的人。

②理想照进现实

"理想"这一主题对于电影并非稀奇，包括中国电影在内，全世界的电影中表现理想、梦想的作品不计其数，有温情式的、搞笑式的、浪漫式的……形式多种多样，情节也花样翻新。《三个傻瓜》是一场有理想的人的追梦旅程，其中最令人称道的是展现青年人对理想永不放弃的态度和乐观的精神。该片讲述了三位主人公在皇家工程学院学习的经历，兰彻是所有学生中最不同寻常的一个人。他思维活跃、头脑聪明，关键是有一颗乐观的心和对梦想敢于追求、敢于奋进的精神。兰彻有一句口头语，"Aal izz well"，"一切都好"，兰彻每每遇到困难和窘境，都会默念"Aal izz well"，以鼓励自己。影片中恰到好处的一段歌舞也以印度影片独有的方式向人们传递着兰彻的这种乐观精神——不管遇到什么困难，我们都要用乐观积极的心态去面对，这样我们离成功会更近一些。

影片将三位主人公对理想的追求作为一条贯穿始终的线索，依靠这一线索串联起很多值得深思的社会问题，包括印度的高自杀率、严格的社会等级制度、人才流失、学校死记硬背的教学方法及社会分工的单一和就业机会的匮乏。法兰一出生就被家人指定要成为工程师，但是他喜欢摄影；拉祖的父亲曾经是邮政局长，后瘫痪在床，不好的家庭状况让拉祖的母亲变成一个喋喋不休的怨妇，他的姐姐也因为家境贫困而嫁不出去，所以当"病毒"用家庭经济状况威胁拉祖的时候，他屈服了。片中在描写拉祖家境的时候用了黑白影像处理，造成明显的悲凉感，同时配上画外音："就像五十年代黑白电影的翻版，狭小昏暗的房间，瘫痪的父亲，咳嗽的母亲，尚未成婚的姐姐……"以后只要一演到拉祖家，画面颜色自动由彩色转为黑白，利用色彩反差突显拉祖家境的恶劣。大四学生乔伊的自杀更让观者看到了印度的社会现状及现行教育体制的弊端。大四学生乔伊和兰彻一样热爱机械，但因为父亲身体不好推迟了两个月准备毕业项目，"病毒"的不留情面让乔伊放弃了自己的毕业项目(做直升机)。这一幕被兰彻看到，兰彻决定帮乔伊做好直升机。当兰彻做好一切，准备给乔伊惊喜时，却发现乔伊上吊自杀了。《三个傻瓜》中暴露出的这些社会问题和中国颇有交集，故事中，皇家工程学院选拔学生的标准非常严格，就像中国学生面临"千军万马过独木桥"的升学压力，因此，《三个傻瓜》赢得了很多中国观众的喜欢，其中一部分原因是源于共鸣吧。当理想照进现实，很多人会迫于现实的压力和无奈而失去前进的动力，正如故事中的法兰和拉祖，相比之下，兰彻的乐观精神、坚持不懈的韧性以及敢于直面强权的勇气显得多么难能可贵！故事中的兰彻是独特的，不仅在于他对理想的态度，更在于他对理想和成功的独特理解，片中法兰的一段感慨让我们从另一个角度认识"什么是理想"——"今天，我突然对那个傻瓜肃然起敬，大多数人上大学只为混个学位，没有学位意味着找不到好工作，娶不到漂亮老婆，申请不到信用卡，得不到社会地位，但这些丝毫没有影响到他，他上大学是为了学习的兴趣，他不在意他是第一还是最后。"

③友情、亲情、爱情

《三个傻瓜》的成功之处就在于将所有正式甚至沉重的主题都通过幽默搞怪的方式加以呈现。有评论者说，"……少见的印度式校园青春片，捣蛋中又不忘数落印度严重的阶级及自杀问题，《美国处男》式的无聊，《罗密欧与朱丽叶》式的爱情，《红磨坊》式

的歌舞，一顿包罗美国味的印度大杂烩"。反观中国的电影，很多导演过多重视主题的深刻度而忽略了观众的主观感受。冯小刚导演的作品从第一部《甲方乙方》开始，一直深受普通观众喜爱，其中一个最重要的原因就是能够利用诙谐幽默甚至黑喜剧的方式谈社会、谈理想、谈人生。《三个傻瓜》中对待这三种情感，并无取舍偏重哪一个，而是将三者很好地加以融合，变成一股强有力的情感线，让观者在笑中含泪，深受触动。法兰、拉祖和兰彻因进入同一所大学相识，又因志趣相投很快成为好朋友，他们在一起捉弄学长、对抗校长"病毒"，彼此产生了深厚的情谊。拉祖因为"病毒"的威胁和家境原因临时背离了兰彻，但看到兰彻不顾一切救父亲一命，深刻体会到了危难关头友情的可贵，兄弟俩又重归于好。特别是琵亚催促兰彻离开准备明天考试时，兰彻的回答让拉祖看到了友情的光芒——"我们可以有很多考试，但爸爸只有一个，我们不会离开邮政局长半步，不要担心。"拉祖上前抱住兰彻，请求其原谅。之后拉祖被校长勒令退学自杀未遂，兰彻与朋友、家人在拉祖身边不离不弃，一次兰彻用拉祖的姐姐出嫁的事刺激拉祖，拉祖恢复意识醒了过来。当两人拥抱在一起的时候，法兰用照相机将这一美好瞬间永远定格。法兰没有去应聘，向爸爸请求原谅，导演也充分利用了亲情牌，一段真挚的语言感人肺腑，最后赢得了爸爸的支持。琵亚手上佩戴妈妈留下的手表。这些情节都很好地将亲情和友情融合在一起。他们对亲情、友情的维护、坚守，让他们拥有了超越自身的力量，去战胜苦难，收获幸福。

青春片是不能没有爱情的。《三个傻瓜》中对爱情的描述轻松、愉快，节奏恰当，跌宕起伏。琵亚是"病毒"校长的女儿，在她姐姐莫娜的订婚仪式上与兰彻相识。最初，两人小矛盾不断，琵亚并不认同兰彻的一些做法和想法，但随着两人接触的深入，兰彻对朋友、对生活的态度深深感染着琵亚。当两人成功救回拉祖父亲性命，推着摩托车走出医院的那一刻，琵亚爱上了兰彻。在毕业典礼上，兰彻不辞而别，琵亚找不到兰彻，只能完成与未婚夫苏哈斯的婚约。但法兰和拉祖的出现，改变了一切，他们带她踏上了寻找兰彻的道路。在他们相见的那一刻，每一位观众都明白了故事的结尾……琵亚与兰彻之间的爱情是本片的线索之一，对二人爱情故事的设置除了符合青春片的风格和要求之外，更主要的是对印度森严的社会等级制度的一个暗讽和批判。琵亚是"病毒"校长的女儿，身份高贵，属于上等人群。兰彻是管家的儿子，为给主人儿子求得一个好学位冒名顶替来到皇家工程学院学习，属于低阶级人群。这样阶级上完全不对等的两个人能够破除传统观念，彼此相爱，表明年轻一代人对传统婚姻观念的反对和抗争。当拉祖出现在琵亚的结婚典礼上，告诉她不要因为害怕流言而毁掉自己的幸福的时候，琵亚勇敢地做出自己的选择。

(2) 丰富幽默的内容构想

用独特的方式讲出精彩的故事内容，是一部电影成功的关键。《三个傻瓜》没有把大学的生活讲成"流水账"，而是用相异的两条时空将无数个小故事有序串联起来，并融入了印度严重的阶级等级问题和固步自封的教育制度问题。整个故事一波三折，跌宕起伏，耐人寻味。

① 紧凑曲折的情节安排

《三个傻瓜》是一部成功的青春励志片，也是一部成功的商业片。作为商业片的基

本元素，设计安排紧凑曲折的故事情节十分重要。《三个傻瓜》在情节设置上既要突显青春特点又要把批判和揭露的社会问题融入每一个事件当中，要做到起承转合，一个矛盾没解开就要展开下一个矛盾，时刻吸引观众的兴趣。《三个傻瓜》中主要设置两个时空：一个是现实时空，一个是回忆时空。现实时空以寻找兰彻为情节主线，并在寻找的过程中揭示兰彻的身世，解释兰彻为什么在毕业典礼之后不辞而别？回忆时空主要讲述朋友三人当年在皇家工程学院学习的经历。两个时空交错展开，现实时空制造情节上的悬念，然后转接回忆时空，解释悬念。如此这样一段一段地衔接下去，整个故事由多个小的悬念相互衔接，时刻吊着观众的胃口。例如，最开始的塔顶之约，当年为什么有这样的约定？失踪多年的兰彻究竟能不能按时赴约？沿着这些问题开始引发回忆。进入回忆时空，情节也是起伏跌宕的。入学后，受学长欺负，兰彻利用自己所学的物理知识教训野蛮的学长；学院严厉的考试制度让每一个人都不寒而栗，只有兰彻不以为然，兰彻对学院教学方法、教育体制的质疑惹怒校长；乔伊自杀；等等，情节上一环紧扣一环。总体上，《三个傻瓜》的故事情节主要分为四部分：第一部分，呈现矛盾。兰彻与法兰和拉祖相识，成为好朋友，兰彻与学院的教学体制格格不入，公然顶撞校长"病毒"，质疑他的教学理念和教学方法，两人矛盾不断升级。这一部分揭露了无处不在的等级制度、高自杀率和"成绩决定一切"的传统教育理念给学生带来的各种负面影响。第二部分，展开矛盾。拉祖受校长劝诱、威胁，与兰彻心生嫌隙，兰彻与琵亚在相处中互生好感，兰彻与琵亚挽救拉祖父亲性命，兄弟二人重归于好，但校长步步紧逼，勒令拉祖退学，拉祖自杀昏迷，兰彻与家人朋友不离不弃，终唤醒拉祖，兄弟三人相互支持，拉祖和法兰都收获自己梦想的工作，但校长"病毒"从中作梗，欲不让三人顺利毕业。这一部分继续展现印度现存的一些社会问题——循规蹈矩、不求创新的教育体制、底层民众的生活压力、严格的社会等级制度、高自杀率、就业选择领域单一等。第三部分，结束矛盾。大雨致全城交通瘫痪，琵亚的姐姐莫娜生产在即，情急之下，兰彻利用自己的智慧帮助莫娜顺利生孩子，新生儿的到来使"病毒"彻底改变了对兰彻的态度，将象征了荣誉传递的原子笔赠予兰彻，兄弟三人顺利毕业，在毕业典礼结束后，兰彻不辞而别，再无任何消息。第四部分，情节延续，引出大团圆结局。法兰和拉祖在琵亚婚礼现场带走琵亚，三人和查尔图寻找到兰彻，得知兰彻真实身份，琵亚和兰彻有情人终成眷属，兄弟三人团聚，查尔图在众人的嘲笑声中向兰彻俯首认输。

《三个傻瓜》的情节设计丰富、具体，用大学生的视角去展现各种社会现实问题，使电影在轻松搞笑之余带有一定的思想深度，免于落于青春片单纯无厘头、搞怪的俗套。反观中国的校园青春片，数量少，题材窄，思想单薄，没有形成成熟完善的创作模式。赵薇导演的电影《致我们终将逝去的青春》是我国近几年少有的一部描写校园题材的优秀作品。虽然没有色彩绚丽、欢快跃动的歌舞元素，《致我们终将逝去的青春》故事情节的设计也十分丰富，围绕郑薇在大学的朋友以及四年的学习生活，以大学生的情感、学习和社交生活为故事基点，结合当下与大学生密切相关的社会问题，例如贫困生助学问题、勤工俭学问题、就业问题、同学聚会问题等，展开一幅生动的大学生活图景。但在情节发展的节奏上，走出校园后的情节略显拖沓，情感比较压抑，与前面青春欢快的气息形成反差，衔接略显生硬。

② 幽默搞笑的风格设计

《三个傻瓜》，片如其名，一出热闹的喜剧。《三傻大闹宝莱坞》是中文的译名，一"傻"一"闹"，贴切鲜活地将影片的喜剧风格展现出来。比起通常的宝莱坞喜剧片，《三个傻瓜》似乎更显成功，笑料层出不穷，种种片段逗得观众哈哈大笑，从情节内容、环境场面、人物语言、表情动作、造型设计处处弥漫着喜剧的气息。

喜剧，以"笑"为表现特征。从理论上讲，喜剧是指以夸张的手法、巧妙的结构、诙谐的台词及对喜剧性格的刻画，从而引起人的欢笑，对正常的人生予以肯定。但在具体操作中，各国的喜剧电影都与本民族的文化和民俗相结合，体现出不同的喜剧风格。例如在中国的喜剧电影当中，常见的手法之一是夸张的人物表演，包括夸张的笑声、表情和动作；二是怪诞的剧情设计，如《功夫》中对各位功夫大侠身怀绝技的夸张想象；三是依靠演员的本色表演，黄渤、王宝强、赵本山、潘长江等人本身就具有喜剧看点；四是方言、民俗习惯的艺术性处理。从《寻枪》开始，中国地方方言经过艺术性的处理逐渐成为喜剧电影中必备的元素之一。《三个傻瓜》喜剧风格的设计也鲜明体现出本民族的文化和民俗，夸张而不失合理，搞笑而不失严肃，语言、服饰、饮食、宗教信仰、风俗习惯等都成为喜剧的载体，几乎处处有笑点，甚至形成小高潮，例如查尔图在教师节作为学生代表发表演讲一段，由于查尔图对印地语并不了解，只靠死记硬背，兰彻和法兰合伙在他的演讲稿上修改了一些地方，让文章变得滑稽低俗，查尔图不知所以激情演讲，结果"病毒"校长被彻底羞辱一番，在大会上出尽了洋相。《三个傻瓜》中类似的喜剧怪招层出不穷，但是让观众笑不是最终目的，让观众笑中含泪才是导演将喜剧元素娴熟运用的高明之处。结尾处，喜剧仍在继续，大团圆的结局又着实让观众感动一把。人物的语言、动作与音乐的完美配合，使观众在欢声笑语的同时也感悟着人生的真正意义。

(3) 形式多样的影视技巧

《三个傻瓜》的影视语言工整别致、流畅自然，每个画面、每个节奏、每个细节都配合十分完美。印度歌舞更是发挥了独特的艺术魅力，从这个角度讲，整部电影就是一部华丽的视听盛宴。

① 将歌舞元素发挥到极致

歌舞元素是宝莱坞电影的标志，是印度电影民族化的象征。印度电影将音乐和舞蹈

成功地结合在电影艺术中，使电影的民族性更加突出。印度每年出产的电影有半数以上属于纯舞蹈电影，剩余的影片中也或多或少地存在歌舞元素。印度人向来十分重视和喜爱音乐、舞蹈，从老人到孩子，几乎每个印度人都能歌善舞。印度的音乐舞蹈经过数百年的发展和积淀，已经成为印度人重要的生活内容，形成了独特的文化形态，具有丰富的文化内涵。正是印度音乐、舞蹈的加入，使印度电影在国际影坛上大放异彩。

《三个傻瓜》中将歌舞元素发挥到极致，充分体现了音乐、舞蹈的艺术魅力。主要体现在以下几个方面：一、将人物音乐化。影片开头一首歌曲，将主人公"他"的自由、乐观、充满勇气、敢于挑战的精神通过音乐的形式表现出来——"他如风一般自由，似风筝翱翔天际，他去了哪里，让我们去寻觅……"同时，形成悬念，未见其人，先闻其事。二、与故事内容紧密衔接，推进情节发展。每一段大型的舞蹈之后，都与故事内容相关，如"Aal izz well"和"祖碧杜比"两段大型歌舞。每段欢快、狂欢的歌舞过后都切回故事进程，突如其来一个巨大的反差，前一秒观众还洋溢在欢乐的氛围中，下一秒就直坠沮丧遗憾的谷底，"Aal izz well"对应乔伊自杀，"祖碧杜比"对应兄弟三人忘记考试时间。三、配合画面剪辑的节奏，使场景过渡、时空转换工整得近乎精致。片中多次利用音乐的节奏带动画面的节奏，利用音乐进行场景的转换和段落的衔接。四、超现实歌舞配合华丽的民族服饰、浪漫的情节、恢弘的场景、富于变化的色调以及画中画的艺术手法，使观众仿佛置身宏大的视听盛宴，心动身动情动，调动观众的情感。五、发挥音乐的原始魅力，渲染环境，抒发情感。乔伊被"病毒"取消毕业资格，坐在走廊弹唱"哪怕只一瞬间，让我自由地过，给我阳光给我雨水，给我一个重生的机会……"，"病毒"的无情、压抑的氛围、乔伊的呐喊，都通过音乐得以发泄，抒发了对自由的无限畅想。在乔伊的葬礼上，在兰彻帮莫娜顺利生产的桥段，音乐都恰到好处地起到渲染环境、抒发情感的作用。

② 流畅的剪辑和象征手法的运用

《三个傻瓜》在剪辑上工整流畅，利用色调的变化来区分不同的时空和场景，推动情节的发展。两段大型歌舞采用了多彩的颜色，配合绚丽的舞蹈和欢快的节奏给人以超现实之感；回忆兰彻身世的时候采用的是怀旧色调；进入拉祖家的时候采用黑白色调，具有五十年代电影的色调；兰彻利用乔伊航模的监视器拍到乔伊自杀的场面，黑白影像，前一秒还欢歌笑语，下一秒就如此景象，给观众造成巨大的情感落差，色彩的突兀变化也使矛盾凸显，推动情节的发展变化。剪辑的工整流畅还体现在音响的合理使用以及声画完美的配合上。本片在音响的使用上非常精致，配合画面的情绪，把故事讲得生动曲折。乔伊自杀，黑白影像出现，音乐停止，音响出现，给观众造成情绪上的巨大反差。结尾处，当琵亚问兰彻"是否有喜欢的人"，兰彻回答"有"，琵亚表情突转，音响适时配合，剪辑十分工整。声画配合令人印象比较深刻的地方是兄弟三人跑向乔伊的寝室，声音全无，只配一些跑步的喘息声，死亡气氛扑面而来。

③ 象征手法的合理运用

本片多处使用象征手法，使影片富有深意。例如，"鸟巢"象征着自由；"Aal izz well"象征着乐观精神；原子笔象征文化的传承；在工程学院学习本身就象征学生如机器人一样，只会听指挥，不会思考，影射填鸭式的教学方法；婴儿听到"一切都好"后哭

泣，象征乐观面对磨难后的重生；琵亚的摩托车头盔多次出现，象征着传统观念对琵亚的约束，琵亚摘下头盔，意味着打破传统，选择真正的幸福。

3. 亮点说说

每个国家都有自己的校园青春片，大家熟知的如《歌舞青春》(美国)、《小时代》(中国)、《阳光姐妹淘》(韩国)、《那些年我们一起追的女孩》(中国台湾)、《初恋那件小事》(泰国)等。同样都是讲青春，但呈现出的艺术效果却各不相同，主要因为各自的民族性、社会性存在巨大的差异。《三个傻瓜》立足印度本土民族特色，娴熟地运用影视语言将故事讲得跌宕起伏、紧张曲折，在幽默搞笑的同时不忘数落印度存在的严重社会问题，将民族性完美地融入艺术当中，最终通过电影媒介在全世界大放异彩。

4. 参考影片

《偶滴神啊》【印】(2012年)导演：Umesh Shukla

《初恋那件小事》【泰】(2010年)导演：Puttipong Promsaka Na Sakolnakorn&Wasin pokpong

《那些年我们一起追的女孩》【中国台湾】(2011年)导演：九把刀

《阳光姐妹淘》【韩】(2011年)导演：姜炯哲

《致我们终将逝去的青春》【中】(2013年)导演：赵薇

■ 2.2.7　《纳德和西敏：一次别离》

别　　名：《分居风暴》

导　　演：阿斯哈·法哈蒂

出品时间：2011年

对白语言：波斯语

主　　演：蕾拉·哈塔米佩曼·莫阿迪、Sareh Bayat等

发行公司：Memento Films

类　　型：剧情

片　　长：123分钟

1. 电影简介

导演阿斯哈·法哈蒂出生于1972年，在大学获得戏剧艺术和舞台指导双学士学位。《与尘共舞》是他的导演处女作，一经推出就获得好评。他也曾执导电视剧《城市传说》，颇受欢迎。《烟火星期三》是导演阿斯哈的第三部电影，获得2006年芝加哥国际电影节金雨果大奖。《纳德和西敏：一次别离》是一部难得的现实主义佳作，斩获奖项无数。获第61届柏林国际电影节最佳影片金熊奖，获第84届奥斯卡金像奖最佳外语片，获第6届亚洲电影大奖最佳影片、最佳导演、最佳编剧、最佳剪辑等奖项，除此之外，还收获多个协会类的重要奖项。

《纳德和西敏：一次别离》(以下简称《一次别离》)讲述了伊朗一对普通夫妻遇到的

困境。纳德与西敏是一对夫妻，他们的女儿叫特梅。西敏希望一家三口移居国外，给孩子营造良好的发展环境，但是纳德坚决反对，原因是纳德的父亲患有老年痴呆症需要人照顾。西敏为此与纳德对簿公堂，准备离婚，但是法院驳回了她的请求。西敏赌气回了娘家。西敏走后，纳德分身乏术，聘请了一位护工瑞茨照顾父亲。但是，父亲如厕问题始终困扰瑞茨，依《古兰经》教义，她感到禁忌重重。瑞茨的女儿陪伴在她左右，也令她分神。几个回合下来，纳德某次回家发现，父亲被绑在床上，差点死去。出离愤怒的他与瑞茨争辩，两人推搡间纳德将瑞茨推倒。没想到怀孕的瑞茨竟然流产，瑞茨丈夫怒不可遏将纳德告上了法庭，他们各执一词。最后，纳德同意付给瑞茨赔偿费，但要求瑞茨依照《古兰经》发誓她的孩子是因为自己的行为导致了流产。瑞茨犹豫了，她不敢发誓害怕惩罚落在孩子身上。因为在前一天，纳德的父亲不慎走出家门，瑞茨出去寻找时被车撞到，当晚肚子就隐隐作痛。究竟哪个事件是导致瑞茨流产的真正原因？真相的扑朔迷离使两家都陷入了困境。结尾，纳德和西敏获准离婚，二人在法院的走廊里等待女儿做出最后的选择，片尾字幕冉冉升起。(影片采用开放式结局)

2. 分析读解

导演运用高超的叙事技巧，将来自不同阶层的两个家庭个人层面的亲情伦理与社会层面的阶层差异纵横交织，展现出社会的巨大阶级差异和矛盾——中产阶级与教育程度不高、依然恪守宗教条规的社会底层弱势群体之间的隔阂与冲突。情节抽丝剥茧巧妙展开，使片中的每个人物都面临挣扎和抉择，他们都身陷道德和宗教的围圄，他们都想要赢得尊严和实现自我，同时又不得不在金钱和道德面前做出艰难的抉择。平实的镜头和紧凑的叙事节奏让两个多小时的影片毫不拖泥带水。

(1) 现实主义的人伦之情

伊朗，在人们的观念中是一个神秘的国度。伊朗地处中亚的中心地带，政治上采取孤立政策，反对受西方国家的"腐化"，经济上是世界石油天然气大国。伊朗人民信奉伊斯兰教，把伊斯兰教义奉为高于一切的事物，人民严格恪守宗教条规。在这样一个由严肃教规统治的国度讲故事，并且要反映当代伊朗的社会现状，走现实主义路线并不是一件容易的事情。《一次别离》用平实的影像、巧妙的叙事将宗教、亲情、道德有机地融合在一起，通过两个家庭的困境展现伊朗人民在现实生活中的纠结与无奈，是一部难得的现实主义佳作。

① 宗教

伊朗的国徽由四弯新月、一本《古兰经》和一把宝剑组成。其中，新月象征宗教"伊斯兰教"，《古兰经》是伊朗伊斯兰教最权威的经典，位于国徽顶端，象征伊斯兰教义高于一切，是共和国行为准则的依据。显而易见，伊朗是一个政教合一的国家，在伊朗拍摄现实主义题材影片，宗教是一个无法回避的现实问题。自1979年伊斯兰革命以来，保守派和改革派暗中的交锋从未停止。保守派坚决维护和执行伊斯兰教法，反对政治自由化和多元化；改革派则倾向于更为自由的政治、经济和社会政策，对内支持言论和新闻自由，对外主张与西方国家和解。例如伊朗团结党就倡导发展社会自由与民主，推进社会公正与共同富裕。正是在这种自由民主思想的影响下，很多伊朗的年轻人也希望过上富足的生

活，有更多的文化信仰和社会活动自由。正如片中的西敏，不希望女儿在"这种环境下成长"，希望女儿获得更好的教育，因此，一直在申请移民国外。

西敏和纳德在法官前申请离婚一幕，导演的设置十分巧妙，影像真实，寓意深刻。从宗教层面来看，西敏代表改革的一派，纳德代表保守的一派。西敏是一家辅导机构的培训教师，她没有像传统妇女那样用黑色的衣服、头巾围住自己，而是染着棕红色的头发，衣服为浅灰色，头巾为深灰色，穿戴宽松，其服饰、外形都与瑞茨形成反差。纳德的服饰为深灰色，头发为黑色，外形有传统稳重之感。他们面对法官时的对话也富有深意，包含一定的政治隐喻。例如，等丈夫说出不愿意离开父亲的原因是因为父亲患有老年痴呆症、需要有人在旁照顾时，西敏质问丈夫："你父亲根本已经认不出你这个儿子了，你还有什么必要留下来？"纳德回答："可我毕竟还认得他是我父亲。"这一段，导演采用的是主观视角摄影，让两人面对只出声不出镜的法官争执对父亲的赡养照顾问题。首先，"父亲"代表着传统教义与权力，纳德不肯离开父亲就意味着对传统教义的维护与坚守。其次，让西敏和纳德面对的法官只出声不出镜，那么意味着法官不是指具体的某一个人，而是代表宗教教义，代表主宰一切的国家权力。在这里，影片将伊朗人民面对国家现状的不同态度浓缩在一个家庭中的夫妻二人身上，将矛盾聚焦在身患老年痴呆的父亲身上，利用夫妻二人面对法官争执的主观视角，巧妙地展现伊朗人民对待国家的不同观点和态度——离开，还是留守？对于这两种态度，导演没有主观地人为判定孰好孰坏，都赋予二人合理的理由，西敏出国的目的是想让女儿受到更好的教育，纳德留守是为了照顾身患老年痴呆的父亲。最后，让他们的女儿进行选择，是跟母亲出国，还是留在父亲身边？并采用开放式结局处理女儿特敏的回答。开放式的处理方式说明影片的结尾不是为了守着特敏一人的回答，而是赋予特敏新生代的身份，新的一代伊朗人民在面对这一问题时的选择究竟是什么？纵观整部影片，先将国家的概念浓缩到一个家庭上，后又利用女儿特敏的身份将一个家庭的选择延伸到国家中一代人的选择，这种"以小见大"的叙事手法使故事显得平稳、扎实，更有说服力。

瑞茨在剧中是社会底层民众的代表，丈夫身欠外债失业在家，她身怀六甲带着五岁的女儿还要瞒着丈夫出来做护工。瑞茨也是伊朗传统女性的代表，为了帮助丈夫还债出来打工，甚至有时还要忍受丈夫的暴力(通过瑞茨女儿的一幅画体现出来)。就是这样一位女性，来自社会底层，教育程度不高，依然恪守教义宗规。瑞茨这个人物最打动人心的地方就是她对女儿的爱。纳德的父亲小便失禁，需要换裤子，瑞茨打电话向神父请示，确认自己的行为不会带来罪孽；结尾处纳德让瑞茨依《古兰经》发誓，瑞茨十分犹豫，因为她害怕自己的行为会带来罪孽。这些情节的设计一方面说明了瑞茨对宗教的坚定信仰，另一方面也符合瑞茨作为一个母亲的特殊身份，她害怕所有的罪孽都落在她的孩子身上。

② 亲情

亲情是人类永不枯竭的话题。本片对于亲情的描述简单却富含温情，符合现实主义的创作风格。主人公纳德在银行工作，属于伊朗的中产阶级。他对父亲的不离不弃从隐喻的角度讲意味着对国家、对伊斯兰传统教义的坚守，但单纯从亲情的角度看，纳德身上闪耀着人类传统的美德。纳德的父亲身患老年痴呆，生活无法自理，因此当西敏提出一家人

出国的建议，纳德断然拒绝，因为他不能把父亲一人留在国内而自己去国外享受优越的生活。影片中对纳德与父亲之间相处的描写简单、朴实，毫无做作之感。给父亲买报纸、刮胡子、洗澡，一个个小的生活细节将父子二人的深厚感情处理得干净利落、真实平凡，令人不禁心生感动。导演的现实主义创作手法在此处被淋漓尽致地体现出来，这就是生活，这就是亲情，不是疾风骤雨，而是平平淡淡。

与纳德父子不同的是导演对纳德与女儿特敏之间亲情关系的处理。纳德对待父亲更像是在照顾一个孩子，但是面对特敏绝不是一个孩子那么简单。特敏十三岁，已经具有独立判断是非的能力，也有追求事情真相的欲望。生活中，特敏与父亲关系紧密，纳德曾在与西敏的争执中透露平时生活中特敏与他更亲，电影中导演也用了很平实的手法表现两人生活中的细节，可以说最初在去与留的问题上，纳德显得很有自信。但随着事件的发展，纳德谎称自己无意间推了瑞茨，事先并不知道瑞茨已经怀孕，特敏为了父亲免受牢狱之灾在法官面前替父亲圆谎。特敏曾几次质问父亲，或许在她心里她已经知道自己说了谎话，但出于对父亲的爱，出于让妈妈回家的私心，她做出了自己的选择。父女之间的亲情一旦被蒙上阴影，就会给原有的纯洁带来瑕疵。最后，纳德和西敏在法院走廊里隔窗而坐，等待特敏做出的选择，纳德平静的表情掩盖不住忐忑的内心。

亲情贯穿整部影片始终，只不过被导演处理得简单、平静，没有冠以强烈的戏剧冲突，而是平淡中取真实，更凸显现实主义创作手法的艺术魅力。

③ 道德

道德与法律不同，道德是人们生活中的一条隐形的绳索，是于无形间约束规范人们行为的准则。电影艺术存在的意义是反映社会生活，反映与人类相关的一切活动，这其中就包括道德。拿中国电影来说，早期受社会的影响，电影具有强烈的社会教化功能，这里面就存在明显的道德教化痕迹。此外，无论是电影还是电视剧，最终能否被观众所接受，也与导演在作品中表现的道德立场有关。中国电视剧《蜗居》的结尾就说明了道德立场对艺术表现的影响。在电影《一次别离》中，导演淡然处置，把人们对道德的观点和态度融入每个事件当中，通过人物表演、人物语言和人物动作进行表现。

可能受到西敏离家的刺激(老人的手一直拽着西敏不放)，纳德的父亲开始小便失禁。瑞茨最初让老人自己处理，但发现老人根本没有能力自理，这时她犹豫了，当打过电话确认自己的行为不会带来罪孽时，她给老人换裤子、洗澡。这其中也能看出道德对人们生活及行为的隐形影响。西敏，原本坚持全家出国，把纳德的父亲单独留在国内，但遭到纳德拒绝，跟纳德离婚不成索性搬回娘家居住。后来，瑞茨把撞车的事情一五一十地告诉西敏，并恳求她不要给其丈夫赔偿金。但西敏出于个人目的，仍然劝说纳德采用私了的方式解决。在瑞茨家，瑞茨不敢对《古兰经》发誓，不愿意接受赔偿金，面对丈夫被债主逼迫的疯狂，她彻底陷入了困境。对西敏身上的道德意识影片处理得真实、自然。因为道德不是法律，没有明文规定孰对孰错，孰好孰坏，道德在社会生活中发生作用需要人们的自觉意识和集体认同。导演在这一问题的处理上没有将自己的观点强加给观众，而是呈现出一个真实人物，一个真实的结局。究竟好与坏，让观众自己做出判定。纳德，对父亲不离不弃，对女儿关爱有加。但在瑞茨流产的问题上他违背了道德，甚至连带女儿和女儿的家庭

教师也为他圆谎，这就是人性的真实体现，有人性闪耀的地方，也会因自身的欲望、私心而违背道德。当特敏为父亲做完假供，回家的路上，她哭了，是失望的泪水，也是忏悔的泪水，纳德的行为让他和女儿一生都要承受良心的谴责。

(2) 平实朴素又充满哲理的影像风格

这部伊朗电影返璞归真，以平实朴素又充满哲理的影像风格为我们讲述了因"一次别离"而发生在两个家庭中的故事。影片风格清新质朴、真实自然，节奏张弛有度，似乎与现实生活保持相同的节奏。虽然隔着电影屏幕，但它让观众看到了另一个真实的世界，导演在影像中的留白处理以让人有充分的思考空间和参与空间，与剧中人物进行"亲密接触"——进入主人公的内心，与主人公对话，去感受他灵魂深处的强烈的纠葛与细微变化。

① 高超的叙事技巧

影片用一个家庭的矛盾牵连起两个家庭的纠葛，用一件小事展现有关国家和社会的大问题，用高超的叙事技巧清晰流畅地组织每一个事件，用朴实自然的影像展现人们面对宗教信仰、人伦情感、阶级矛盾时的内心纠结。让我们看到，在伊朗，在德黑兰，当古老传统和现代文明相互交织、相互碰撞，每个伊朗人民都在经历着有关生活和信仰的细微变化，都在承受着变化带给人的各种情绪，希望或绝望，欢乐或痛苦。

本片高超的叙事技巧体现在几个方面：首先，将两个来自不同社会阶层的家庭融入一个故事中，通过矛盾、对比、反衬，体现影片对社会的深度关注。西敏和纳德，典型的伊朗中产阶级家庭。西敏是培训教师，纳德是银行职员，一家人拥有两辆小轿车，还有一架钢琴(后被西敏卖掉)。瑞茨，来自社会底层，丈夫失业在家，在外面欠了一身债务，身怀六甲还要照顾五岁的女儿。影片通过这两个家庭的纠葛向我们展现伊朗社会存在的阶级差异问题。西敏和纳德，受过高等教育，有一定社会地位，在与瑞茨产生家庭纠纷的事件中，体现出一定的阶级优越性。纳德为了免除牢狱之灾，谎称自己推倒瑞茨前并不知她怀孕，在警方调查过程中，纳德的邻居、女儿的辅导教师都偏向纳德一面，这其中与纳德作为中产阶级的身份不无关系。相反，瑞茨在状告被纳德推倒导致流产的事件中处于弱势地位，最终败诉。在法官面前，瑞茨的丈夫显得冲动、暴躁，他公开质疑法律的公正性，公开质疑纳德邻居和家庭教师证词的真实性，认为社会对自己和下层百姓不公。当西敏提出用庭外和解的方式解决问题，出于债主的胁迫和压力，瑞茨的丈夫同意接受赔偿，但瑞茨不愿意违背宗教信仰和对女儿的爱，不愿意依靠撒谎接受赔偿金，解决方案无法实行，两个家庭再次陷入困境。当瑞茨的丈夫疯狂地厮打着她，我们深刻感受到，这样一个在社会底层生存的家庭在困境里挣扎的痛苦与无奈。其次，叙事手法冷静客观，叙事语言富有深意。影片采用近似纪录片的拍摄手法，冷静客观，不带任何偏见地讲述发生在两个家庭、两个阶层之间的纠纷和矛盾。语言深刻、有力，将人物性格、人物关系、人物矛盾全面展现出来。影片开始，纳德和西敏两人面对法官的对话，既说家庭之事，又影射国家现状。离开与坚守、婚姻与家庭、父母与子女之间的关系都融入简单的对白中。西敏因与纳德无法沟通，意见无法达成一致，赌气要搬回自己的父母家暂住，这时纳德指责西敏说："你的问题就在于，每次遇到难题，你都不会积极地去解决，往往选择了逃避。"西敏不满意国内现状，不想让孩子在这种环境下成长，一心想移民国外，像她这样有如此想法的人在

伊朗不在少数，他们因无力改变国内环境，又渴望过上更自由民主的生活，因此都会像西敏一样选择出国定居。导演借纳德指责西敏之机，道出对那些盲目移民国外的伊朗同胞的谴责。当纳德一家与瑞茨一家在法律调解室里辩解的时候，特敏带着瑞茨的女儿在外面一起念书，她们念道："在萨桑王朝，人们被分为两个阶级，享受特权的上层和普通老百姓……"影片间接利用两个孩子读书的语言指明伊朗社会现实存在的两极分化问题，通过书的语言意指在下一代乃至几代，这个问题都会存在，体现导演对社会及人民生活未来发展的关注。最后，利用细节强化人物性格和人物矛盾。如果没有出国定居一事，纳德和西敏可能会相亲相爱生活一辈子。导演对西敏这个人物描写得很真实，虽然她一心想出国，但并不意味着她是坏人，相反西敏与纳德的家庭关系很好，老父亲攥住西敏的手一直不肯放开，而且口中喃喃念叨西敏的名字，这些表现老人残存记忆的细节都验证了这一点。在加油站，纳德知道女儿给错小费执意让女儿要回来，这一细节也体现了纳德执拗、倔强的性格，所以，无论西敏如何劝说，他也不会同意留下父亲而自己出国定居。纳德帮助特敏复习单词，两人就一个单词的翻译争论起来，无论特敏如何辩解是老师教的，纳德依然坚持自己的看法，这一细节对人物性格的塑造起到一定作用，也看出在纳德心中根深蒂固的宗教信仰。瑞茨的女儿喜欢画画，特敏的家庭教师偶然一次看到瑞茨女儿的画中画有爸爸暴力对待妈妈的情景，导致瑞茨流产真相变得更错综复杂，也辅助推动纳德成功逃脱法律制裁这一情节的发展。还有一处瑞茨的女儿把玩氧气瓶上的开关，这一细节体现了儿童的天真无邪，与最后瑞茨的女儿在绝望的情绪下，投向纳德一家的充满仇恨的锐利目光形成鲜明对比，不禁让我们感叹，两个家庭的矛盾对孩子的伤害最大，一个替父亲圆谎，心里被蒙上阴影；另一个本应生活在无忧无虑中，却过早地被卷入成人的世界，承受现实的人情冷暖。

②独特的人物视角

影片独特的人物视角令人称道，给观众提供了更多参与空间，让观众很好地融入剧情当中，仿佛故事就发生在身边一样。首先，主观视角镜头的使用。主观视角镜头是指把摄影机当作电影中某一角色的眼睛，去观看其他事物、人物活动的情景。主观视角，顾名思义，具有主观性、参与性，能够令人产生身临其境的感觉。影片一开始，就是一个完整的主观视角镜头，仿佛坐在西敏和纳德前面的不是剧中的法官，而是观众。这种手法的使用将观众一下子带入情境当中，去主动体会、感受两人的情绪，参与到剧情当中。结尾处，对特敏做出最后选择的处理也采用同样的手法，做到前后呼应。其次，孩子视角的使用。故事牵扯的两个家庭都有一个女儿，纳德的女儿十三岁，瑞茨的女儿五岁。在剧情发展过程中，多次给两个女儿面部和眼睛的特写镜头，尤其是瑞茨的女儿，一双大眼睛，充满天真。很多时候，导演采用孩子的视角去看待发生在两个家庭的矛盾和冲突。母亲收拾衣物准备离家搬出去时，特敏的目光很触动观众的心弦，她的目光中有对父母的不解、对母亲的不舍，也有超过她年龄的成熟。特敏替父亲做完假供，回家的路上，她坐在车里哭了，目光充满复杂的情绪，有对自己撒谎的忏悔，也有对父亲的不解与失望。影片结尾，特敏面对法官，要做出自己的选择，同样流下了眼泪。真正面对父母分离的时候，她的痛苦和伤心又有谁知道？她不想做出选择，但又无可奈何。瑞茨的女儿虽然只有五岁，但是在剧

中却十分重要。影片中多次多角度地拍摄她的面部特写，拍摄中的她总是躲在一处默默地看着成人世界发生的一切，甚至在法院调解期间，她也一直目睹着成人世界的尔虞我诈。最后，面对母亲的绝望，她的目光没有五岁孩子应有的单纯与快乐，反而充满了仇恨，与特敏的目光针锋相对，令人担忧上一代的仇怨难道要延续到下一代身上吗？

③ 长镜头的使用

很多现实主义题材的作品中，都有长镜头的使用。长镜头的美学特征与现实主义创作原则相一致，都追求真实、自然、连贯的艺术效果。本片中也有很多长镜头，镜头平稳连贯，摆脱了因蒙太奇剪辑而造成的跳跃断裂感，镜头舒缓自然，细节和人物表情都得以完整地展现。通过长镜头能够真实表现生活，还原生活的本来面目，给观众留有足够的时间和空间去细细品味影像中的故事。此外，长镜头由于避免了人为剪辑造成的断裂感和跳跃感，最大限度地保持了生活的多义性和模糊性，观众可以根据个人的生活经验去判断剧中人物的命运走向，通过对主人公命运的参与获得足够的审美快感，并获得启迪和反思。

电影一开始就是一个完整的长镜头。导演采用主观镜头的方式完整地记录了夫妻二人面对法官时的谈话。两人的服饰、细微的表情和动作以及语气的变化等都完整地呈现在镜头上。在影片结尾，仍然是一个完整的长镜头，法院获准两人离婚，纳德和西敏在法院的走廊上等待特敏作最后的选择，镜头里纳德和西敏隔窗而站，两人静静地等候，没有一句言语，与周围喧闹的环境形成鲜明对比。此外，结尾镜头与开始镜头也形成鲜明对比，开始时纳德和西敏争论不休，结尾时他们一句话也没说。在经历所有事情之后，纳德和西敏彼此都明白，分开已不可避免。

(3) 片名阐释："别离"的意义

纳德和西敏并非因为感情问题而选择离婚，他们离婚是因为纳德不愿意跟随西敏移居国外。这本是一件简单的家庭纠纷，但接下来事件的发展却超出了他们的想象，一个家庭的纠纷将两个家庭卷入矛盾的漩涡，国家、宗教、婚姻、道德、子女、父母……经历的一切最终只给他们带去痛苦和无奈。影片取名为"别离"，表面上指纳德与西敏这对夫妻的离婚，实际上暗喻了伊朗人民对自己国家的态度和立场。大到一个国家，小到一个家庭，

当国家或家庭的状况无法满足个人需求的时候，我们究竟应该选择"离开"，还是选择"坚守"？这让我们每个人都陷入深深的思考……

3. 亮点说说

同样是现实主义题材的影片，伊朗电影《一次别离》没有故意煽情，故意去制造强烈的矛盾冲突，它只是用镜头慢慢地记录着发生在两个家庭的每一件小事。对白精炼，寓意深刻，人物表演自然、真实，最突出的就是两个家庭中两个女儿的设计，既是参与者，也是旁观者。影片结尾，瑞茨女儿充满仇恨的眼神，纳德被砸坏的汽车玻璃，两个家庭的矛盾已经向下延续。整部影片只有结尾处配有一段音乐，节奏舒缓，充满哀伤，似轻声诉说这段无限伤感却又无可奈何的别离。

4. 参考影片

《烟火星期三》【伊】(2009年)导演：阿斯哈·法哈蒂

《关于伊丽》【伊】(2009年)导演：阿斯哈·法哈蒂

《樱桃的滋味》【伊】(1997年)导演：阿巴斯

《天堂的颜色》【伊】(1999年)导演：马基德·马基迪

《看得见风景的房间》【英】(1986年)导演：詹姆斯·伊沃里

2.2.8　《西游记之大圣归来》

外　文　名：《Monkey King：Hero is Back》

导　　　演：田晓鹏

出品时间：2015年2月

编　　　剧：田晓鹏

制　　　片：刘志江、姜辉、林中伦、杨丹、张凤岭

配　　　音：张磊、林子杰、刘九容、童自荣等

出品公司：横店影视、天空之城文化创意、燕城十月、微影时代等

类　　　型：动画片

片　　　长：85分钟

票　　　房：9.57亿

1. 电影简介

田晓鹏，男，1975年出生于北京，毕业于北京工业大学，中国内地三维动画影片导演、编剧。2001年入选"华人3D年鉴"人物；2006年，参与《2006年中央电视台春节联欢晚会》片头创作；2011年1月，担任《北京电视台动画春晚》执行导演；2015年7月，担任电影《西游记之大圣归来》动画导演。

《西游记之大圣归来》是根据中国传统神话故事进行拓展和演绎的3D动画电影，由横店影视等公司联合出品，田晓鹏执导，张磊、林子杰、刘九容和童自荣等联袂配音。　影片讲述了已于五行山下寂寞沉潜五百年的孙悟空被儿时的唐僧——俗名江流儿的小和尚误打误撞地解除了封印，在相互陪伴的冒险之旅中找回初心，完成自我

救赎的故事。

《西游记之大圣归来》于2015年7月10日以2D、3D、巨幕形式国内公映。2015年，该片获得第30届中国电影金鸡奖最佳美术片奖和第16届中国电影华表奖优秀故事片奖。2016年8月6日，在第20届华鼎奖组委会公布的50强电影名单中，该片排名第16位。

2. 分析读解

2015年《西游记之大圣归来》刷新了人们对国产动画片的印象，在一开始各大院线排片量较少的不利形势下成为一匹黑马，以9.57亿元打破了中国动画影片的最高票房纪录。《西游记之大圣归来》以小说《西游记》为故事背景，在适当借鉴其他国家动画电影制作技术的基础上，将中国文化元素运用到整部电影的制作之中，为我们呈现了全新的动画电影制作理念。整部电影写满中国符号，极具中国文化色彩，紧紧把握住英雄的"回归"这一主题，并依据现阶段观众的心理需求合理想象、大胆创新，把孙悟空塑造成为一个有血有肉有个性同时也有弱点的鲜活人物，这个明显有别于西方个人英雄主义的人物形象使得观众眼前一亮，英雄回归的励志故事有效地激发了观众的共鸣与感动。

① 主题：一念成佛，一念成魔

《西游记》是中国古典四大名著之一，也是中国神魔小说的巅峰之作，具有广泛的群众基础，影响力巨大而深远，而《西游记之大圣归来》无疑是原著所要表达的主要思想的回归，原著所倡导的勇敢与正义精神是这部小说在不同历史时期都具有强大生命力和影响力的思想基础，这点在追求人性自由、充满叛逆精神的孙悟空的形象上体现得尤为明显，"一念成魔，一念成佛，我若成魔，佛奈我何？我若成佛，天下无魔！"这正是孙悟空的写照。成佛或者成魔，皆在人心，心善则成佛，心恶则成魔，孙悟空在拯救他人与拯救自我一明一暗两条路径中完成了英雄的回归，显著地区别于西方影视作品中的英雄生来就是英雄，彰显了中国式英雄的气质与品格。

在过去的几十年里，依据这部文学作品改编拍摄的影视作品已近百部，比较有影响的有1960年上海电影制片厂制作的戏曲片《孙悟空三打白骨精》、1964年上海美术电影制片厂制作的《大闹天宫》、1986年央视版电视剧《西游记》、1995年周星驰《大话西游》等。在主题表达上，类似于对《西游记》文本的分析，不同的历史阶段，影视改编的作品也呈现出不同的时代特征与价值取向。对于《西游记》的文本研究，有人总结出搞怪说、宗教说、炼丹说、谤佛说、修心说、养身说、讽刺说、揭露说、惩恶扬善说、反映人民斗争说等多样的主旨，但无论是出于什么立场，处在什么历史时期，总是以尊重文本为前提来对作品进行解读，而影视改编，尤其是以后现代性为代表的影视改编，则是在主题表达、情节内容、人物形象等方面对原著进行了全方位的解构颠覆，比如周星驰主演的《大话西游》系列、2013年周星驰编导的《西游·降魔篇》以及2014年郑宝瑞导演的《西游记之大闹天宫》等。近年来，随着动漫产业的崛起，许多根据《西游记》改编的动漫也应运而生，动漫人显然想象力更为丰富，将西游记改编得更加生动有趣，丰富多彩，其中很多动漫作品仅仅是借用了《西游记》中的某个人物或者故事局部的某个情节，比如《星游记》《七龙珠》《最游记》《哆啦A梦：大雄的平行西游记》《拖拉机司机》等，这些经过二度创作的西游记相关作品，确实让《西游记》这部经典的文学作品焕

发出了新的生机，但这些作品与原著相比无论是主题思想、人物形象还是故事情节都相去甚远。

② 叙事：简单而流畅

从石头缝里蹦出来的孙悟空，其禀性天然，热爱自由，电影一开始便是大闹天宫的场景，这也是孙悟空早期艺成下山后扬名天下的辉煌时刻，各路天兵天将被他打得落花流水，纷纷落败，最后如来佛祖现身才降伏了这个蔑视天庭的妖猴，神通广大的孙悟空也不再是威风八面的齐天大圣，封印束身的他，只是"一只普通的臭猴子而已"，于五行山下，一压便是五百年。

在动乱中失去了父母的江流儿(幼年唐僧)被老和尚收养，他对齐天大圣传说有着执着的迷恋。江流儿为躲避山妖追捕，逃进了关押孙悟空的山洞，那滴从受伤的手中流出的鲜血偶然打开了束缚着孙悟空的枷锁，齐天大圣从堆积如山的石块中重新站起。这一场景的设置颇有深意，一滴血融化的不仅是那具冰衣，更是唐僧一世江流儿内心善良正义的力量对孙悟空个人信念的唤醒，同时为大圣归来做出铺垫。

从关押之地出来以后，孙悟空本想回花果山过逍遥自在的日子，但江流儿对齐天大圣质朴的崇拜与追随，迫使他走上了送江流儿与傻丫头回长安城的路。应当说虽然被关押了五百年，但孙悟空的内心仍然存在着爱与正义，在山妖横行的情况下，实际上他是希望江流儿和傻丫头平安的，虽然他有蛮横霸道、不情愿的一面，但可以看出他的本性还是善良的。

此时的孙悟空已不是当年战无不胜的齐天大圣，他虽已从五行山下解脱出来，但如来佛祖印封他法力神通的秘咒尚未解除，功力大不如从前，就连一个岩神都阻挡不了。当山妖冲进客栈夺走幼女时，他因自己无能救人而变得十分沮丧与失落，"我管不了，管不了"，此时的孙悟空深感自己所处的境况之窘迫，痛苦也便随之而来，齐天大圣风光不再。

虽然孙悟空内心充满正义与勇敢，但"你不过是一只普通的臭猴子而已"这种意识让他的心理防线渐渐崩溃，使他无法跨过自己心中的那座"五行山"。直到他在悬崖边上发力想要解开链索无果，晕厥过去后坠入海中，他曾经的自信刚强陡然消失，他已被彻底击溃，不仅是在与山妖的打斗上，更是被自己的心魔所击败。

电影前段，江流儿的父亲就曾对他说过，"齐天大圣是不会死的"，而这句话也像一个符号贯穿了影片始终。当孙悟空沉入海底时，幻觉中，他看到江流儿手中的那个大圣玩偶，耳畔响起的也是描述他的戏文，"齐天大圣孙悟空，身如玄铁，火眼金睛，长生不老还有七十二变"。此时，影片又将他大闹天宫时的场景作为回忆重现，岸上猪八戒的那句"别忘了，你可是齐天大圣啊"，江流儿对他的崇拜信任，以及义无反顾帮助傻丫头回家的那份善良，加之山妖的为非作歹，唤起了孙悟空体内的勇敢正义，他再次树立了自信，准确地说，唤起的是他勇于担当、匡扶正义的责任感，即使明白自己不如当年，却毅然与山妖一战到底，此时齐天大圣的英雄主义富有浪漫色彩，天生的反叛精神已幻化为主持正道的大义凛然，于是，猪八戒随行，两人共赴战场。

山妖头目混沌欲借童男童女之精华，炼制长生不老的仙药，傻丫头也在其中，孙悟空

为救出这些孩子，便来到了混沌准备祭祀的地方与其战斗，几个回合下来，孙悟空被混沌用巨石卡在了山洞洞口，江流儿奋不顾身主动帮忙，那一句"跟你说好了，要一起走的"朴实温情，极具感染力，这份爱也感染和激励了孙悟空。"傻瓜，你忘了，我是齐天大圣，我是不会死的"这句让江流儿逃跑的托词，反映出在江流儿的感染下，孙悟空内心的魔性逐步消失，而向善的佛性逐渐强大。

孙悟空徒手扒开石堆看到了江流儿稚嫩的小手微动了一下便无力地垂下，在极度悲哀与绝望中，他迸发出了强大的精神力量，腾空而起，化山石为钢盔铁甲，一回合便击碎山妖混沌，真正的大圣归来了！

影片最后传来江流儿的声音"大圣"，则留给观众美好的希望。

《西游记》原著中，遇到孙悟空的唐僧已是自己的第十世，而那句"师父，等等我"也被孙悟空常常挂在嘴边，《西游记之大圣归来》借鉴原著人物设置，塑造了唐僧一世江流儿的形象，而"大圣，你们快点儿"也呼应了唐僧与孙悟空的师徒关系，英雄的归来是内外两方面的条件造就的，其中，外因是江流儿身上爱的力量对他的感召，帮他唤醒了除恶行善的本性，重新找到了天然自我，而更重要的是助他完成英雄重生的内因，当白龙飞上天的时候，孙悟空抬头望天自语道："有一天，你要是够坚强，够勇敢，你就能驾驭它们。"实际上，在他心中一直对自己抱有正义与勇敢化身的期待。整个故事以此安排情节，简单流畅，起伏跌宕，通俗易懂，满足了全年龄的观影需求。

③ 视听语言：中国元素的巧妙运用

从以中国功夫为主题的美国动作喜剧电影《功夫熊猫》到改编自中国民间乐府诗《木兰辞》的《花木兰》，将中国元素运用到动画电影制作并取得较好的市场反响并非没有先例，但这两部动画电影并不是按照中国文化的思维逻辑来叙事，而是按照西方的文化模式去改造中国文化的经典，让中国观众感受到的更多的是新奇，原来外国人也可以这样拍中国题材的电影，从市场票房的角度看，其中难免包含取悦的成分。而《西游记之大圣归来》之所以能够得到广泛的认同，其根本原因不仅仅是中国元素的运用，更多的是在这部

电影中呈现的中国文化的艺术魅力。

a. 视觉形象的设计

《西游记之大圣归来》根植于中国传统文化，站在民族精神的角度对原著的主题思想进行了重新构建。人物形象塑造是表现主题的主要手段，无疑，人物造型设计最能够承载表达主题的重任。

《西游记之大圣归来》对孙悟空这一中国文学中的传统人物在视觉形象设计上进行大胆的突破，他不再是那个高高在上、光芒万丈的齐天大圣，而是一个沧桑、悲情、桀骜不驯但绝不屈服的东方式英雄。孙悟空的形象一改传统的桃形，而是以马脸作为替代。这种形象的突破在带给观众耳目一新之感的同时，更让孙悟空内心深处愤世嫉俗、疾恶如仇的性格得到了淋漓尽致的表现。早期电影中的孙悟空形象多取材于戏剧作品，相对抽象的脸谱造型弱化了人物形象心灵的展现。《大圣归来》中的"马脸"造型十分符合孙悟空既想让人亲近却又拒人千里之外的定位。在人物色彩上虽然沿用了传统金、红两色，但电影的前后在色彩的分配上差异是明显的，表现其沧桑，人物服饰上土黄暗黄色彩占大部分，而"归来"之后，金黄用得更多。孙悟空的不同时期的装备反映了人物的状态，在开场大闹天宫时，为他设计的是华丽张扬的战甲和斗篷，而解开封印之后一身布衣展现了邻家大哥哥朴素自在的形象，之后大圣实现自我救赎后重新幻化的战甲酷炫耀眼，这也体现了英雄归来时的荣光。

江流儿、傻丫头和猪八戒的形象是按照时下流行的"萌"化路线来打造，没有借鉴日系漫画的萌娃路线，而是借鉴了中国传统年画的造型。特别是江流儿的造型在不同的阶段有较为精细的刻画，不同阶段的江流儿的头发有较为明显的变化。可爱调皮的小和尚江流儿以及小丫头的肚兜和汉族传统儿童的羊角小辫子，让观众倍增亲切之感。

虽然威猛的龙的出现在情节设计上有点唐突，但龙的形象设计无疑也是本片视觉设计的亮点之一，中华文化中一直崇尚龙，把龙作为祥瑞与尊贵的象征，这匹中国白龙出场霸

气十足，不论是腾飞还是俯冲，都能感受到这是制作人员精心研究传统文化中龙的身姿后制作出来的。

田晓鹏放弃了原著里牛魔王、金银角大王、红孩儿等经典反角，正是看中了"混沌"的无形可依。《西游记》里的妖怪都过于具象，太像人类的行为举止，而"混沌"代表的是一种无形的恐惧，象征着孙大圣内心潜伏的心魔。反派混沌的人形设计参考了唐朝道士的服装并且加入了脸谱造型的设计，衣服尾部甚至还有一些留墨晕染的韵味，举手投足怪异却优雅的设计让这个角色的性格显得复杂多变。山妖头领混沌的变身形象设计取自中国志怪古籍《山海经》。山妖头领"混沌"变身为魔物的形象设计参考了《山海经》第二卷西山经中描述的帝江，类似于神鸟，它的形状如同香囊，红的如同火焰，六只脚四翅膀，混沌没有五官面相，制作人员在引经据典地还原古兽的同时还特地给混沌编制了一套特殊的生物运动规律，让角色更加真实。山妖原型是蛤蟆精，客栈打戏中有个细节：悟空他们刚到客栈时，背景音中有很多蛤蟆声，这其实是一个提示音。后来混沌施法用蛤蟆精变出山妖。山妖的配色、体型、行为方式都像蛤蟆，此外加入了背鳍、毫毛、利爪等，这些元素是东方妖怪经常有的。

《大圣归来》场景设计中尽显中国韵味，在江流儿与师傅出现的城镇，雨后的青石板小路，颇具中国村镇特色，带着孙悟空面具的小朋友，街边的小摊小贩都成为场景的一部分。中期的场景则多半是带有中国地貌特征和自然景观的树林、山谷和江流。在后期出现的山妖旅馆借用了传统的茅草屋的旅店形象。

最后与混沌决战时反派角色的山中堡垒则参考了建成于北魏后期、位于大同市金龙峡的悬空寺。悬空寺是一座将佛教、道教与儒家文化相融合的寺庙，这令反派们蒙上了一层复杂的背景，让人浮想联翩。将决战之地选在了这样一个地方，也给打斗场面增添了许多如临深渊的险峻的画面感。

b. 声音的设计

不同地域的文化在音乐表达上会出现很大的差异，比如旋律、节奏、结构等，而音乐的本质是内在情感的外化，这说明不同的民族文化可以通过对应的音乐来表达。中国的音乐追求和谐自然、含蓄委婉、突出意境，而西方音乐多强调宏大壮观，《西游记之大圣归来》在音乐的处理上以中国民族音乐为主，在需要渲染壮阔的环境时采用西方交响乐的形式，突出气氛的紧张感。

《西游记之大圣归来》专门请了香港著名配乐师黄英华来为片子配乐，黄英华与周星驰多次合作为其西游系列电影配音，音乐与画面共同构成了符合东方美学的意境。

影片开始出现的音乐是具有两千多年历史的中国民间传统艺术皮影戏的片断，戏曲音乐配合妙趣横生的画面，流露出浓浓的乡土气息，而江流儿出场时采用了节奏明快的单簧管和双簧管，气氛欢快。当然，音乐不完全是原创，其中保留了《小刀会》这样的民乐经典，因为这个曲子已经是孙悟空的招牌音乐了，这也是对经典致敬的一种方式，片中打斗场面的畅快淋漓、人物内心的犹豫不定等都被背景音乐烘托得恰到好处。大圣开始觉醒后，音乐逐步宏大起来，在江流儿与山妖打斗的时候，背景音乐是传统名曲《春江花月夜》的改编版本，通过变调与节奏的变化让打斗场面爽快中不失诙谐幽默。片中笙

萧与竹笛的悠扬感在林间及山间映衬得相得益彰，传递出了中国山水中宁静致远的意境。过场独具中国地方特色的乐器唢呐运用到歌曲中，使得观者在这嘹亮的歌声中多了一份高亢而激昂的情绪，在悬空寺大战的场景中，混沌的台词是专门根据场景情境设计的《祭天化颜歌》："五行山，有寺宇兮。于江畔，而飞檐。借童男童女之精华兮，求仙药，而历险……"根据人物个性，这段台词专门邀请京剧表演的老生和小生两位共同演绎，这段哼唱音乐既交代了故事剧情又丰富了人物个性，还烘托了战斗前的紧张氛围，十分精彩。

《西游记之大圣归来》在声音的处理上也很用心。首先在配音方面就下了很多功夫，每个角色的配音都很有特色，且非常符合人物个性：大圣是有点张狂的痞子腔，江流儿是天真童音，猪八戒是典型的虚张声势的风格，反派混沌则是妖气十足拿腔拿调的太监音，非常有辨识度。

值得一提的是，小江流儿的配音是成人和小孩结合的，并且为了达到生动自然的效果，摒弃了播音腔，故意加入一些被认为是瑕疵的部分，比如小孩含糊的口音、喘气、吞口水、结巴的声音等，这些都让角色更加有"人味儿"。大圣的配音也与角色非常相符，且动情之处的大喊和嘶吼显得非常真实。这也是很好的启示，有时候配音不能一味讲究专业技巧，加入贴近真实生活的表达方式也许更有情感说服力。

一部动画电影的成功绝不仅仅是由于某些明星的加盟就可以成就的，首要的因素应是巧妙地运用中国元素去讲述受众"喜闻乐见"的故事。在市场经济快速发展的时代，平凡的大众在生活中消磨着生活的斗志，但他们的内心依旧保存着成为英雄的火焰。《西游记之大圣归来》就是一部讲述失落英雄的故事，电影中的孙悟空就和生活中观众有着很多相似之处。正是基于这一点，电影才能唤起广大观众久已遗忘的童年——他们的童年中有着对梦想的追寻。

3. 亮点说说

《西游记之大圣归来》被誉为当代国产动漫的分水岭之作，如果说《大闹天宫》代表了20世纪60年代中国动漫的辉煌，那么经历了长期低迷后，《西游记之大圣归来》则让我们看到了中国动漫重新崛起的希望，事实上《西游记之大圣归来》确实通过采用《大闹天宫》的经典配乐等方式在向经典致敬，同时以传统配乐来强化剧情转折，在人物造型及场景设计上也传承了不少中国民族工艺美术的特点，突出动画片民族风格，在继承的基础上打破常规，混搭上大量鲜明大胆的CGI特效，大气磅礴的画面气氛和画风气场，同时期的其他国产动漫都无法与之相比。

4. 参考影片

《神笔马良》【中】(2014年)导演：钟智行

《西柏坡2英雄王二小》【中】(2013年)导演：袁淑梅

《新大头儿子和小头爸爸2一日成才》【中】(2016年)导演：何澄

《豆福传》【中】(2017年)导演：邹燚

《大闹天宫》【中】(1964年)导演：万籁鸣、唐澄

2.3 亚洲地区电视剧鉴赏

2.3.1 《潜伏》

出品时间：2009年

导　　演：姜伟、付玮

编　　剧：姜伟

主　　演：孙红雷、姚晨、沈傲君、祖峰、冯恩鹤、吴刚等

集　　数：30

获奖情况：第27届中国电视剧飞天奖长篇电视剧一等奖 、第25届中国电视金鹰奖优秀电视剧奖 、第15届上海电视节白玉兰奖最佳电视剧金奖、第11届中共中央宣传部"五个一工程奖"。

1. 电视剧简介

姜伟，中国内地导演、编剧。1997年，编剧并导演第一部电视剧《阿里山的女儿》，获得第18届中国电视剧飞天奖短篇电视剧三等奖、第16届中国电视金鹰奖优秀短篇连续剧提名奖，获得骏马奖最佳编剧奖，从而开启了他的导演生涯。2001年，担任反腐悬疑剧《浮华背后》和家庭伦理剧《不要和陌生人说话》的编剧。2004年，执导刑侦悬疑剧《沉默的证人》，获得南方盛典年度新锐导演奖。2008年，谍战剧《潜伏》获得第27届中国电视剧飞天奖长篇电视剧一等奖、第25届中国电视金鹰奖优秀电视剧奖、第15届上海电视节白玉兰奖最佳电视剧金奖、第11届中共中央宣传部"五个一工程奖"。2009年，获得全国德艺双馨电视工作者称号 。此后，姜伟又执导谍战剧《借枪》和职场剧《猎场》。

电视剧《潜伏》根据天津作家龙一(原名李鹏)的同名短篇小说改编。故事背景是抗日战争结束前夕，国、共、日三方对立的错综复杂关系。

1945年初，国民党军统总部情报处人员余则成和上级吕宗方接到重要任务，刺杀叛徒李海丰，此人曾被称为军统特务中"密码宝典"。抵达南京后，余则成被顺利安排在政保总署电讯处李海丰的身边。但就在余则成摸清了李海丰的行踪，要跟吕宗方接头时，吕宗方却被枪杀了。孤军奋战的余则成独立完成了锄掉汉奸李海丰的任务，得到军统嘉奖，并晋升为少校。此时，余则成惊讶地发现，吕宗方的真实身份是共产党，而与自己即将结婚的女友左蓝也是共产党，并且根据吕宗方对余则成的评价，左蓝他们希望策反余则成加入共产党。余则成无意中发现戴笠等人为私利而向日军泄露新四军情报，也彻底看清了国民党失去民心的原因，遂弃暗投明。

中共党组织要求他留在军统，代号"蛾眉峰"潜伏待命。余则成受命到军统天津特务站，站长吴敬中要求他把夫人接来。上级党组织为他派来了脾气火爆、口无遮拦的女游击队长王翠平，让两人做起了假夫妻。一个性格刚烈而又十分单纯，行为方式大大咧咧，对都市生活一无所知，另一个沉稳内敛、心思缜密、行为谨慎，对所处环境明察秋毫，这对性格迥异、生活细节差距巨大的假夫妻，在生活上闹出不少矛盾和笑话。军统天津特务

站内部明争暗斗，各种关系纷繁复杂，老谋深算的站长吴敬中动用潜伏在延安的特务"佛龛"调查左蓝和余则成的关系，行动科长马奎抓捕了余则成的联络员秋掌柜，同时情报处处长陆桥山、前行动队队长马奎、现行动队队长李涯为副站长位置你争我夺，同时还有国、共、日三方之间的互相猜疑试探，使得余则成内忧外困，险象环生。

余则成凭借自己的智慧与处事不惊的行为方式，对外巧妙地周旋，数次化险为夷，同时余则成与左蓝利用特务站陆桥山与马奎的争权夺利，将"峨眉峰"的帽子戴在了马奎头上，先后除掉了陆桥山、马奎等人，终于升任天津特务站副站长。对内则处在翠平与左蓝之间，尴尬不断。左蓝与寻仇的马奎相遇时，互相射击身亡，左蓝的牺牲终于让翠平第一次看到地下斗争的残酷，开始慢慢理解余则成的潜伏工作，两人在工作和生活上逐渐越来越默契。当情报贩子谢若林搜集到黑市情报，李涯开始怀疑余则成的身份，并派人伪装成共产党接近翠平，从而套出翠平的真实身份。翠平面对完全暴露的极端危险局面，余则成凭借自己出色的运筹帷幄能力将计就计，最终化险为夷。

内战到了最后时刻，国民党作最后的垂死挣扎。李涯负责战后特务潜伏计划——"黄雀行动"。余则成最终历经千辛万苦，拿到名单，在吴站长强行带他去台湾之前，巧妙地将名单存放地方告诉了翠平，将情报传递给组织。回到后方的翠平产下一女，在小镇上隐姓埋名等待丈夫归来时，余则成接到了组织上下达的新的潜伏任务。

2. 分析读解

电视剧《潜伏》是一部典型的谍战剧。谍战剧作为一种新兴的电视剧类型，近几年频繁出现在电视屏幕上。中国的谍战剧最早起源于20世纪40年代后期，国共两党对决年代的"反特片"。这类影片的叙事方式基本是乔装改扮的谍报人员，潜伏于敌方内部，窃取机密情报，但在剧情设计上却悬念重重，险象环生，观众被剧中扑朔迷离的悬疑、扣人心弦的节奏所吸引。同时，剧中谍战人员对信仰的坚定执着，勇敢无畏的战斗精神，以及舍生取义的革命境界，令观众心生敬意。《潜伏》作为近几年谍战剧的经典，不仅充分调动了谍战剧的所有元素，以精彩的故事、紧凑的情节、戏剧性的设计和惊心动魄的悬念吸引观众，同时蕴涵着对信仰的追求，这种追求始终贯穿于电视剧的每个事件中、每个人物身上。

(1) 类型化的情节结构

情节结构来自于亚里士多德《诗学》中对戏剧的论述，亚里士多德认为戏剧有六个部分：情节、性格、对话、思想、戏景、唱段。这其中最重要的是情节，亚里士多德在《诗学》中提到情节时，又称它为"事件""事件的组合"。而后人把情节构成和编排的方式称为"结构"，是指如何安排戏剧的开头和结尾，如何展开故事情节。因此，如果情节是戏剧的肉体，那么结构就是戏剧的骨架。同样，情节结构也是电视剧叙事的基本构成，设置矛盾关系、展示人物性格、克服障碍困难、设计高潮结局等，一切的情节结构设计都遵循生活逻辑和思维逻辑，以影视艺术独特的艺术追求为准。

电视剧《潜伏》在结构、情节、人物、场景、冲突、解决方式等方面，都继承了谍战类型剧的典型符号特征。影片一开始，就迅速进入正题，余则成本是国民党军统总部情报处的人员，在一次监听过程中听到未婚妻左蓝的声音，出于对爱情的保护，他为左蓝通风

报信，避免了左蓝的牺牲。随后和上级吕宗方接受刺杀叛徒李海丰的任务，但在刺杀行动开始之前，吕宗方遭到暗杀，这一系列的情节设计使得故事一开始就进入令人紧张的氛围中，但抗日的坚定信仰使形象温文尔雅的余则成独立完成了刺杀汉奸李海丰的任务。受上级的影响和对女友左蓝爱情的坚守，加之对国民党的失望，余则成最终成为中国共产党的一名地下党员，从此具有了双重身份，开始了更为危机重重的"潜伏"岁月。

谍战剧有它独特的类型化情节结构，追求惊险刺激、跌宕起伏、扣人心弦的故事情节，设置戏剧冲突，强调高潮处的思想升华。当余则成知道吴站长和李涯计划在晚上抓捕左蓝的消息后，苦于自己被困在办公室，没有办法将信息传递出去，于是利用与翠平之间的联系信号，给翠平拨电话，电话铃声响四下，让翠平到他办公室找他。行动队长李涯一直在翠平身边，余则成巧妙地利用之前他们俩谈论关于睡觉说梦话的事，将"把茶叶交给克公同志"的话传递给翠平，翠平心领神会，去余则成的办公室拿走茶叶，将晚上抓捕左蓝的消息传递了出去。内战到最后时刻，趁着混乱的形势，余则成凭借自己出色的运筹帷幄能力，几经周折后终于弄到了真正的"黄雀行动"潜伏人员名单，但当他准备撤退时，站长吴敬中派人突然出现，强行带余则成到机场准备去台湾，这扰乱了余则成的既定计划，他只好暂时把情报放置在翠平用来藏金条的鸡窝里。正当余则成苦于情报无法传递而暗自焦急的时候，却意外发现化身女仆的翠平也在机场，于是利用这个时机将消息传递给翠平，翠平完全领会了余则成的暗示，找到了他留在鸡窝里的情报，并上交给组织。这个鸡窝是翠平最初来的时候垒起来的，看似这是乡下妇女的习惯，却是草蛇灰线，伏延千里。这种情节设计真正做到悬念的环环相扣，紧张之处峰回路转，不经意的话语或行动埋下的伏笔，也许会在后面起到非常重大的作用。

(2) 独特的人物形象塑造

一部电视作品，观众如果对其中的人物感兴趣，对其中的故事感兴趣，对其中所展现的主题感兴趣，才会全心全意地关注影视作品，并对其寄予自己的一份情感。因此，电视剧中人物是叙事的核心，也是矛盾冲突的核心，因此电视剧中典型人物形象的塑造是否成功就成为电视剧创作的重点。

《潜伏》中很多人物形象给观众留下深刻的印象。谍战剧中的叙事往往围绕着"英雄"展开，讲述他们传奇性的人生故事。余则成是剧中的主人公，对于他的人物形象塑造和思想的转变，在剧中逐渐递进，使余则成从一个原本只想过踏踏实实家庭生活的普通人，逐渐成长为一位具有坚定共产主义信仰的革命战士。正是由于他具有崇高的信仰，才能够在残酷的潜伏环境中生存并战斗着。余则成本是国民党军统总部情报处的外勤人员，当左蓝第一次和主人公余则成谈信仰这个话题时，余则成对左蓝说："我没有什么信仰，如果说有的话，我现在信仰良心；赶走日本人以后，我信仰生活，信仰你。"此时的余则成只想着打走日本人后，天下就是一家，自己会与左蓝过着幸福的生活。但当他得知国民党军统特务头子为运送私产竟然向日本人提供粮饷和新四军的抗日情报，这些龌龊的勾当使余则成对国民党失去了信任，这是余则成第一次对自己原来的信仰产生动摇。一边是国民党官员的贪污腐化、自私自利，另一边是纪律严明、为了民族解放事业甘愿牺牲的共产主义战士，这种巨大反差冲击着余则成最初的理想，加上未婚妻左蓝的影响，余则成决定

秘密加入共产党，这从根本上改变了他的信仰，使他由国民党的军统特务变成了坚定的共产主义战士。但随着潜伏过程中斗争的艰难和坎坷，余则成逐渐成长起来，并开始对自己所从事的地下党工作有深刻的认识，当他和左蓝再次见面时，余则成说"我选择这条道路都是为了你"时，左蓝则微笑着回答他"应该说，最一开始是为了我，可是现在大不一样了，你已经是一个有信仰的战士了"。从左蓝对余则成的评价中，我们看到了余则成这个人物的成长，他的信念更加坚定。当余则成的联络员秋掌柜被抓之后，受尽各种酷刑，但始终坚持不透漏任何信息，咬舌之前说的那句："谁也不能战胜我的信仰，我可以去死，但我绝不会出卖我的战士"，余则成被他的信仰和精神所感动。当左蓝在自己身中一枪的情况下，仍微笑着让翠平快走，只有翠平走了，余则成和她的战友们才能安全。因此当余则成面对左蓝的遗体时，为了不让随同去的李涯看出破绽，他强忍着心里的剧痛，隐藏起自己的悲伤和眼泪，但是他也终于理解了左蓝为之奋斗的信仰。经过这些洗礼之后，余则成的信仰变得越来越坚定，他要继续战斗下去，同时也在斗争中逐渐成长为一名具有坚定共产主义信仰的革命战士。

《潜伏》中另一个主要人物翠平的形象塑造，是本剧中的一个独特之处。王翠平原本是乡下的女游击队队长，阴差阳错来到繁华的天津城，与余则成假扮夫妻，进行地下工作。初次进城的翠平完全不了解都市的生活，睡衣外穿、抽大烟袋、垒鸡窝、不会吃西餐、不会用煤气灶、不会麻将，这些人物形象方面的设计将一个未接触过都市生活的乡下妇女表现得淋漓极致，同时与余则成的知识分子形象形成强烈反差，为紧张的谍战剧制造出了令人捧腹的喜剧效果。最重要的是她完全意识不到地下工作者所面临的危险，带枪进城、说话肆无忌惮、买有八路军消息的报纸，理解不了余则成告诉她的"我们的敌人是空气，每一个窗户后面都有一双眼睛，每一片树叶后面都有一只耳朵"的告诫，仍然是当游击队长时那种敢说敢干、风风火火的行事作风，殊不知这给余则成的地下工作带来多大的危险。

但随着她在余则成身边的时间越来越久，她开始逐渐接受余则成所告知的地下工作的危险性。当余则成告诉翠平左蓝的死之后，翠平开始理解左蓝为了保护余则成和她不受到怀疑所做的牺牲，也理解了地下工作的残酷性，终于痛哭着承认"我过去就是太鲁莽了，

不像左蓝想得周全，她说我安全就是你安全，这话都是道理"，翠平这个人物性格在此时完成了蜕变，她开始一心一意辅佐余则成进行地下工作，并且在很多关键时刻为余则成分忧解难。尤其是在最后一场机场戏中，面对近在咫尺的余则成，她与他泪眼相对，但却控制住自己要奔过去的冲动，而是看着余则成的举动，理解了他要传递的消息，此时的翠平已经真正成长为一名合格的地下工作者。

《潜伏》中的两个主人公形象都有一种心理上的蜕变，通过剧情的展开和情节的设计，塑造出他们的成长之路。除了主角的精彩表现外，很多人物的形象塑造都比较有个性，如老谋深算的吴站长、匹夫之勇的马奎、阴险狡诈的陆桥山、心狠手辣的李涯等具有明显的人物性格特征。

(3) 台词刻画人物性格

台词在电视剧中有着重要的作用，对于推动故事情节的发展，表现人物的性格特征起着重要的作用，它就像眼睛一样，是心灵的窗户，通过台词可以理解人物的性格和故事的发展。台词是电视剧刻画人物的基本手段，也是演员塑造人物形象的重要依据。

《潜伏》中的翠平被塑造为一个直率、大大咧咧的女游击队长形象，没有文化，不了解都市里的生活，因此其台词设计既符合她的身份特征，同时又是影片的幽默来源。比如导演故意让性格、文化背景巨大差异的男女主人公混搭组合，她的乡野土话与余则成的知识分子语言碰撞出很多令人忍俊不禁的笑点和包袱，为紧张严肃的谍战剧增添了幽默的气氛。当余则成第一次带翠平参加聚会时，翠平被打扮穿上旗袍，当她不知所措地站在那里时，摸到自己的腿时，瞬间蹲了下来，保护住自己，并大喝道"耍老娘，找死呀"，当余则成赶紧过去解围，说"旗袍就是这样的，起来，好看"，翠平则回了一句"还没缝完呢"，这几句台词的设计将一个没文化的乡下妇女火爆性格瞬间暴露出来，人物性格表现得淋漓尽致。

当余则成与翠平假扮夫妻时，为了表现得与真夫妻一样，迷惑外面监听的人，余则成在晚上睡觉之前摇床。翠平说"还用天天摇啊，那边那个会计是个光棍，受得了吗？天天摇让人觉得你本事大啊"，余则成答"看来你很懂啊"，翠平回道"没见过配人，还没见过配牲口"。这句话说得余则成哑口无言，观众忍俊不禁。随着二人感情的增进，他们之间的沟通充满滑稽色彩，其中的台词更为幽默。余则成对翠平说"你必须去学会恋爱"，翠平"恋爱？怎么恋爱"，余则成耐心地告诉她"恋爱就是说说话啊，拉拉手啊，散散步啊，就是我把你看成一个特殊的女人，你把我看成一个特殊的男人"，翠平直接回答"就是钻玉米地"。余则成说"跟你商量个事儿……你以后……能不能生个嘴巴小点儿的女儿"，翠平"我还想生个眼睛大的小子呢"。翠平"像谁"，余则成"林黛玉"，翠平"你在哪认识的野女人吧"。每一次余则成对翠平说一些浪漫的话时，都被翠平的无知和暴脾气弄成了喜剧，余则成每次都是哭笑不得。

余则成与翠平两个人，一个成熟、内敛，一个无知、不拘小节，他们之间碰撞出的幽默喜剧片段给紧张的谍战片添加了许多生活气息。"这头发是谁的？这是谁的？你找野女人去了？我要向上级汇报"，余则成淡定地说道"我就是你上级，汇报吧"，这样的台词设计清晰地刻画出了这两个人物不同的性格特征。

3. 亮点说说

《潜伏》不仅有着谍战剧共有的类型化属性，同时融合了幽默、家庭伦理、悬疑、智斗等诸多影视元素，着力表现特殊年代中的地下工作者为了信仰所做的奋斗与牺牲。《潜伏》是情节紧凑、悬念重重的谍战剧，但在片中却一改谍战剧的严肃风格，令人捧腹的幽默后面是令人窒息的紧张，余则成严谨内敛的知识分子形象，王翠平大胆火辣的女游击队长形象，与悬念迭起的刺杀和阴谋裹挟起来，营造出谍战剧的另外一种风格，紧紧吸引着观众的注意力。

4. 参考电视剧

《暗算》【中】(2005年)导演：柳云龙

《黎明之前》【中】(2010年)导演：刘江

《悬崖》【中】(2012年)导演：刘劲

《伪装者》【中】(2015年)导演：李雪

2.3.2　《大长今》

出品时间：1990年

导　　演：李炳勋【韩国】

编　　剧：金英贤

主　　演：李英爱、池珍熙、林湖、洪莉娜、梁美京、甄美里等

集　　数：54

1. 电视剧简介

李炳勋，1944年10月14日出生，韩国导演。1970年加入MBC电视台。他导演的电视剧作品大部分是历史剧，善于将独特的文化内涵融入作品中，弘扬韩国传统文化。代表作品有《朝鲜王朝500年》《大长今》《商道》《薯童谣》《大王的道》等。

电视剧《大长今》是根据朝鲜历史上的真实人物故事改编的，大长今是在《朝鲜王朝实录·中宗实录》中有记载的历史真实人物。根据《朝鲜王朝实录·中宗实录》中记载，大长今是朝鲜历史上首位女性御医，并提到中宗十分信任大长今，不仅将身体交给她诊断，还赏赐很多物品。另据《李朝鲜国医官散手札》一书记载"医女长今，其姓亡佚，今时人不可查，十一代中宗王十八年奉运承旨受封钧号大长今"，同时提到她在针灸和食疗方面的研究——"在其，龙体尚无医女受治之先，中宗准之，使乃信，非长今之名，亦得受载之，故，今谓食疗，大曰'檀罗补气汤'……后弘文馆儒生朴善道赋诗云：檀罗开国第一女，始为水刺继内医，皇苑护生冠杏林，承旨获赐大长今，当为一代女仕杰"。字数虽少，但从两书的记载中，可以证实徐长今确有其人。电视剧《大长今》的片头，背景所用之图就是《朝鲜王朝实录·中宗实录》中关于大长今的记录部分。

《大长今》中长今出生在一个贱民家庭，他的父亲徐天寿曾是内禁卫军官，因奉皇令到废后尹氏(燕山君生母)家中赐予死药，后燕山君登基继位，天寿为了保全自身，辞去内

禁卫军官之职，希望能够避开厄运。途中遇到一位垂死姑娘，天寿将其救起，两人结为连理，隐姓埋名，生下一女名为徐长今。后燕山君欲为母报仇，下令追捕所有当年参与杀死废后的人，徐天寿被捕，母亲带小长今逃离中，被人追杀中箭而死，临死之前，告诉长今一定要勇敢活下去，一定不要轻言放弃。

小长今失去父母后，幸遇宫廷熟人姜德久夫妇收留，机遇巧合进入皇宫，从御膳房小宫女开始做起。在宫中，她遇到了疼爱她的韩尚宫，让她享受到母亲的温暖和呵护，也遇到了当年陷害她母亲的崔尚宫，经历了宫中的险恶。但长今有着与常人不同的性格，她个性好强，读书用心，心地善良，乐于助人，但也单纯固执，经常因为犯错被罚。在争取御膳房最高尚宫竞赛的那天，韩尚宫被崔尚宫及其家族设计陷害，延误回宫的时间，长今只好代替韩尚宫跟崔尚宫比赛，最终韩尚宫当上御膳房的最高尚宫，这更加惹恼了崔尚宫及其家族。多病的中宗洗过温泉浴后无故昏迷，崔尚宫及其家族借机陷害韩尚宫，诬告皇上是因吃下韩尚宫所炮制的硫黄鸭子所致，结果韩尚宫和长今被判定为逆党，流放到济州岛为官婢，韩尚宫不幸在途中去世。

在济州岛做官婢的长今，为了能够重返宫中，为母亲和韩尚宫洗刷冤屈，参加朝廷医女训练，以医女身份进入内医院，达到再次入宫的目的。长今经历重重考验，终于回到皇宫之中，顶住崔尚宫方面的各种陷害，用心钻研医术，历经艰险终于查清硫黄鸭子事件，找到了昔日中宗昏迷的真正原因，并大胆向中宗请求，为去世的韩尚宫和自己的母亲洗脱罪名。最后，长今凭借个人的努力、精湛的医术、无限的爱心和无私的关怀，成为朝鲜王朝第一个女御医，后被中宗赐名为"大长今"，封为正三品堂上官。与长今两情相悦、患难与共的恋人闵政浩则被群臣弹劾流配到异乡，长今因思念闵政浩更加努力地研究工作来充实自己，但中宗病情恶化，为了不让长今受牵连，让内侍府的人将长今送到闵政浩被流配的地方，希望两人远走他乡，避免被朝廷官员追杀。

中宗驾崩后，各地果然张贴逮捕长今的布告。多年后，长今和闵政浩结为连理，生下一女，后皇后恢复了两人身份，结束了他们颠沛流离的逃亡生活。多年后，长今与友人见面，喜极流泪，最终他们选择离开皇宫，去过自己的生活。

2. 分析读解

《大长今》的故事发生在朝鲜王朝的中宗时代，电视剧以独特的视角，叙述了宫女徐长今坚韧的毅力和乐观的态度，努力钻研厨艺和医术，凭借精湛的医术成为朝鲜王朝第一个女御医，后被中宗赐名为"大长今"，封为正三品堂上官。剧中长今不轻言放弃的人性光芒感染了观众，她的爱情故事同样感人至深。李炳勋导演的影像记叙方式保持了一贯的韩剧画面风格，在李英爱、池珍熙、洪莉娜、梁美京等演员的精彩演绎下，徐长今、崔今英、韩尚宫、崔尚宫等朝鲜王朝时代的宫女形象跃然于屏幕之上，让观众看到了她们的奋斗与挣扎，妥协与无奈，不仅揭示了古时朝鲜王朝宫女们所处的困境，也构建了如饮食、中医等传统文化的视觉盛宴。

(1) 传统文化元素贯穿其中

电视剧《大长今》虽然以长今的故事为主线，却有大量的传统文化元素贯穿其中，并推动情节的发展。小长今进宫后学习的主要课程是识字和礼仪，即使被罚扫地时，仍不忘

在门外偷偷学习怎么行宫中大礼。在被派给韩尚宫学习宫廷御厨房厨艺的日子里，韩尚宫首先教会小长今的不是如何制作料理的特殊技艺，而是让她一次次端水倒水，让她理解和领会喝水之人的心意和需求。长今当上内医馆的医女时，随申主簿进宫为太后医治日益严重的陈年旧疾时，由于太后听信崔尚宫的谗言，不愿意接受申主簿治疗，并且斥责中宗退出太后殿，所有人都束手无策的时候，长今给太后出了一个谜语："这个人自古以来就是一位食医，也是全天下最敬爱的老师，这个人活着的时候，全天下都稳如泰山，这个人死后，全天下就像遭到无情洪水的袭击，请问这个人是谁？"谜底是母亲，当太后知道这个答案后，谜题中所蕴含的强大亲情力量，感动了太后，也感动了电视机前的观众。这种伦理道德的力量也是我们中国传统文化的核心，在韩剧中，我们可以感受到对东方这种传统伦理道德的重视，所以韩国在历史上受中国的影响很深，与中国一样有着共同的伦理道德价值观。

小长今进宫由于犯错，被训育尚宫惩罚，小长今苦苦哀求，训育尚宫答应给长今一个机会，但要她端着一盆水从晚上站到第二天早上，直到宫女考试结束才允许她参加考试，提调尚宫知道后故意出了一些困难度高的问题让长今回答，问题是：曹操为了占据汉中之地，千里迢迢带领大军，远征而来与诸葛亮刘备对峙，但是已经兵马疲惫再也无法支撑，不知道该如何是好，因此给所有士兵一个暗语，你知道撤军的暗语是什么吗？年仅八岁的长今正确回答出了暗语"是鸡肋"，而且解释了曹操采用这一暗语的心思"要把鸡肋丢掉很可惜，如果真要吃肉又很少，曹操比喻为鸡肋，意思是说虽然丢掉可惜，不过也不很要紧，因此大军就撤退了"，令在场的各位尚宫都大吃一惊，从而通过考试留在宫中，跟随韩尚宫学习御厨房厨艺，推动了后续的剧情发展。

长今在御厨房参加御膳竞赛时的题目是"头否头，衣非衣，人非人"，这个题目依然来自三国典故：诸葛亮讨伐南蛮回去的路上，经停泸水，结果因为风浪过大，船只无法过江，他手下的将领建议以南蛮的习俗，以四十九颗人头来祭祀，但诸葛亮以不可以任意杀人为由，想出了一个妙计，发明类似人头的馒头出来，避免了人祭。在长今争取成为内医馆医女，以便能够再次进入宫中考试时，督提调亲自测试医女的学识，给长今出的题目是：孟子初见梁惠王，二人的对答之语？长今正确地回答道"仁义"，得到了主考官的一致认可，从而得以重返宫中。孟子见梁惠王的典故出自《孟子·梁惠王上》，王曰："叟不远千里而来，亦将有以利吾国乎？"孟子对曰："王！何必曰利？亦有仁义而已矣。"这些具有中国传统文化元素的典故，在剧中推动着剧情发展，而从这些历史典故可以明显地看出汉文化对韩国人潜移默化的教益和影响，因此这些传统的中国文化元素也使中国观众减少了收视障碍，增强了民族文化得到认同的愉悦感。

《大长今》中贯穿的最重要传统文化是饮食和中医。这两个传统文化元素推进着故事情节向前发展。长今进宫时，被安排在御膳厨房，从事泡菜的腌制、大酱的酿造、干菜的晾晒等，通过宫人们灵巧的双手，制作出一道道高贵典雅的宫廷料理，鲍鱼内脏粥、蟹膏松仁饭、鱼皮水芹卷、鱼片生菜、松茸烤牛排、伏龙肝烤嫩鸡、石锅凉菜拌饭、红枣打糕等美食盛在各种典雅的容器和干净的白瓷盘子里，每道菜都体现出了做菜人的心意，"希望将自己的心意，通过菜肴传递给对方，让对方的脸上浮现笑容"，散发出浓厚的韩国传

统饮食的特色氛围，让观众深入地了解韩民族的传统饮食特色与精髓。随着剧情发展，长今后来跟随张德学医，"望、闻、问、切"四诊法是中医诊疗的基础，而张德所擅长的针灸技艺更是中医的精华所在。长今成为医女后，恰逢中宗患病，内医院的众人无法确诊病情，长今根据症状，依靠东汉大医学家张仲景的医书《伤寒杂病论》，最后确诊为伤寒。

电视剧《大长今》中对传统儒家和道家思想都有所体现。比如剧中长今对郑尚宫、崔尚宫的尊重，对崔尚宫的以德报怨、忍辱负重，这些儒家文化的价值观，在剧作的创作中被自然地融入。中国传统哲学体系中提倡的"天人合一"观念，也在剧中有所反映。如小长今进宫后，考试之前有一个用松针穿松子的练习，就是不用眼睛看，而是直接用心去体会和感受松针和松子的位置，靠心灵去赢得竞赛，这就是讲人和自然的和谐及相互感应。当长今成为太医院的医女后，与中宗皇帝在夜晚相遇，发现他不停地紧握拳头，便建议他到户外散步，而且脱掉靴子在月光下做深呼吸运动，她告诉中宗的也是源自中国道家的养生学说，人的生命活动要符合自然规律，天地之气融为一体才能够使人长寿。

电视剧《大长今》中贯穿如此之多的传统文化元素，不仅反映了一定的儒家思想，而且对传统医药、服饰、饮食、音乐等都有非常细腻而准确的表现，在亚洲文化区引起强烈共鸣，也使欧美等西方国家对韩国的文化产生浓厚的兴趣。《大长今》在文化传播方面的成功，得益于韩国政府为了方便影视剧创作而专门建立的两个文化项目，"原创文化数码机构"和"故事银行"。前者涵盖了韩国各个历史时期的服饰、习惯、风俗、饮食、音乐和武器等相关资料，后者则收集了大量韩国历史故事，这两个文化项目仿佛巨大的"文化数据库"，只要输入关键词，相应的资料便可以直接呈现出来，解决了从前为拍一部历史影视剧，制作人员要花费很大的精力去寻找那个特定历史时期的相关资料的麻烦，而寻找到的相关资料还不一定准确。"原创文化数码机构"和"故事银行"建立后，这样的问题迎刃而解，韩国制作了大量与传统文化相关的影视作品，传播到亚洲甚至世界各地。

(2) 人物形象塑造与精神重建

在韩国的历史剧和偶像剧中，特别善于通过故事叙述和人物形象传播民族价值观，展现对传统文化思想的崇尚，韩剧中塑造的一个个健康乐观、勤劳的人物形象，触及了东亚传统文化步入现代社会中的精神重建问题。在人物形象塑造上，韩剧的主人公都是有着鲜明特点的普通人，他们有着普通人的真实，有普通人的喜怒哀乐，也有着普通人具有的优点和缺点，这样的人物形象更接近普通人，也更具有说服力。《大长今》中的主人公大长今虽然正直善良、积极乐观，有着不轻言放弃的个性特点，就像韩尚宫去世前对长今的评价"就算把你丢在寒冷的冰上，也可以开出美丽的花朵"，但她也有固执、鲁莽的另一面，比如小长今刚入宫时，就想去退膳房寻找母亲留给自己的关于饮食的手札，最后非但东西没有找到，还打翻了给皇上准备的宵夜，连带自己的好朋友连生一起被韩尚宫责罚。

这种情感共通性的人物形象塑造也是韩剧得以走向世界的关键因素之一，《大长今》中塑造的长今、郑尚宫、韩尚宫到张德、申主簿等，都具有一种一脉相承的人生信念，他们追求真理，让自己掌握的技艺造福人类，绝不让煮调、医术等技艺沾染上权力名利的污点。崔今英在御厨竞赛时，令路问"你用的材料和我们一样，为什么你做的汤味道特别好呢，你是不是用了你们家祖传的秘方"，今英淡淡地说"我只是做好基础工作而已，做菜

肴的时候，一定要诚心诚意从磨刀开始……，如果刀子不好用，就切不好食材，会损失很多食物的原味"。崔今英虽然出生在崔家，担负着崔家的责任，但在制作食物方面的技艺却是一丝不苟。这些人在对待自己的技艺时，都具有执着的人生信念和理想，即使个人利益受到严重威胁也绝不妥协，正是这种人性中的闪光点吸引并征服了不同文化背景的电视观众。

在电视剧《大长今》中，还有一条重要的叙事线索，就是长今和闵政浩之间的爱情故事。由于宫廷的宫规森严，他们两个人之间的恋爱表现得比较含蓄，主要表现了人物发自内心的情感，在平淡中孕育着动人的温情。他们之间最大的考验是，中宗也对长今产生了感情，在得知长今与闵政浩相互爱慕后，难忍心中的嫉妒，和闵政浩大人比赛射箭，甚至想一箭射死闵政浩。当中宗犹豫是收长今入后宫，还是按照长今的意愿让她做医女时，闵政浩冒死向中宗陈情，"微臣真心爱慕医女长今，因为她是女人，更重要的是这个女人在学医术的过程中，所表现的坚忍意志以及她吃苦受难的精神，都让微臣倾心，不由得对她更为尊重、爱慕，在微臣心目中，这个女人一切都是珍贵的，也许微臣无法得到这个女人，也许长今以后要面临更大的悲伤与苦难，但是医女长今未来要走的路微臣是无法阻挡的，医女长今的才华本来就该融入她的生活中，那就是最真实的长今，正因为如此，不管多么困难，长今都要成为皇上的主治医官，微臣也协助她这么做，这是我爱慕她的方式，拜托您让长今走她自己想走的路吧，不忠的我可以承担一切罪行，斩首也无怨言"。最终，中宗决定尊重长今的意愿，任命长今为他的主治医官，并授予"大长今"的称号，并诚恳地对长今说："坐在君主这个位置上，不可以有爱慕这个感情，但我还是爱上了你。不想违背你的意愿得到你，但你是唯一能给朕安慰的人，你必须留在朕的身边，这也许是朕的一种爱慕方式，身为君王我命令你，身为男人我请求你，留在我的身边。"长今与闵政浩不离不弃、坚贞不渝的爱情，与中国传统的"海枯石烂不变心"的爱情故事有着异曲同工之处，观众不禁为之落泪，但也为中宗皇帝所表现出来的真情所感动。

《大长今》中除了韩尚宫温柔淡定、成熟睿智，对长今有着母亲般的温暖和包容外，郑尚宫可亲、可敬、散发着人性光辉的形象也让很多人为之倾倒。郑尚宫原本只是一个守酱库的尚宫，却因为提调尚宫的阴谋私心，将郑尚宫任命为御膳厨房最高尚宫，在提调尚宫的眼里只是想让郑尚宫作为御膳厨房最高尚宫的傀儡，但是郑尚宫却是一个拥有正义感、不惧权势的高尚品质之人，在她担任最高尚宫的十年里，不仅厨艺精湛，而且对内人们关怀爱护，是一个令人们尊敬爱戴的长辈，而且由于她的正直公正深得皇上喜爱，令提调尚宫和崔尚宫心存顾虑。最后，她坚决地顶住提调尚宫、崔尚宫等卑鄙之徒的反对，把最高尚宫位置传给韩尚宫，平静地离开宫廷，走向死亡。在她离开宫廷前，当韩尚宫想伺候她回私宅时，她告诉韩尚宫要意志坚强，要守护自己的位置，当韩尚宫最后一次请求她时，她说："天下有哪个人没有最后呢。你的心思我了解，一定会恐惧，一定想退缩，但是只要你认为你懦弱，小土丘也会像泰山一样，不过如果你坚强起来，强烈的暴风就像拂面清风一样，过去都是我做你的屏障挡住暴风，现在你要成为泰山，你要成为风暴。"

《大长今》中很多人为长今的坚韧和聪慧所打动，为闵政浩对长今的生死不离而感动，但今英这个人物形象的塑造也让很多观众心痛。她有着和长今一样做事认真的态度，

在御厨竞赛时，她心无旁骛地煮牛肉汤，也有着可以和长今媲美的厨艺，在和长今一起单独想办法解决野餐时，几乎同时说出"萝卜泡菜汤"，也有着长今一样的善良本心，违背姑妈意愿，将要她烧掉的长今母亲的信还给长今。而今英的悲剧在于，长今的心里有很多东西，而今英心里只装着一个人，长今可以去做自己想做的事情，无论是厨艺还是医术，她都可以排除一切困难去做，而今英背后的整个家族，是压在她身上的重担，让她有心而无力。当今英为闵政浩做饭，与他诀别时说："我一直很希望亲自做一次菜，请大王以外的人尝尝，人心里所希望的事，真是奇妙得让人无法参透，明明知道不可以，明明知道我是宫女，可是，我还是想这么做，就因为我是宫女，就因为不可以这么做，我才更想要做一次，请您只要想到，有个可怜的宫女在这里就足够了……，不过，既然长久以来令我烦忧，有件心事还没了，从来没有亲自帮您准备过一餐菜肴，我真的很不甘心，请您慢慢享用……"今英的这份感情，让人感觉到从未有过的悲哀。当她失去所有惨然退场，经过那个男人身边时，听到他对自己说抱歉，她将所有的深情埋葬，惨然一笑"如果我们有来世，希望您不要对我说抱歉"，一个卑微的暗恋者却依旧如此淡定骄傲。当今英出宫前，与长今告别，并送还她母亲的信时说："我不能完整地做一个崔家的人，但是我也没有能够坚持自己的主张，我没有完全的自信感，也没有完全的自卑感，我并没有完美的才华手艺，也没有做到认真努力，我不曾拥有完整的恋慕之情，也从来没有将我的恋慕之情传达给一个人。"这种淡淡的反思构建起今英的整个人物形象，让观众看完不禁唏嘘不已。

(3) 典型的韩剧风格

影视剧作为视听艺术，通过影像艺术的形式将客观对象或者想象世界呈现出来，而画面与音乐就是最直观的呈现形式。韩剧塑造的艺术形象走进大众的视野后，其典型的叙事和影像风格就成为韩剧的标签，《大长今》也是其典型的代表作品。

① 精美的画面意境

韩剧大都追求画面的唯美，很多观众在看过韩剧后也对其画面的干净、光线的柔和、服饰的精美记忆深刻。韩国人对美情有独钟，这种对美的精神追求已经渗入从选景、服装、化妆到道具等一系列影视制作过程中。在摄影和画面的处理上，韩剧特别注重意境的塑造和画面的质感，力求诗意的画面表现风格。如大长今中饮食文化是推动剧情发展的一个要素，长今所在的御厨房制作的一道道精美的韩式料理，配以精致的容器，再以逆光的效果显示出升腾的热气，每道菜色香味的质感让电视机前的观众有一种舔屏的冲动。当长今被贬多栽轩，被流放济州岛，跟随张德、申必益学习医术时，山川河流如画的美景、唯美的自然光效，使得长今即使处在逆境之时，画面也充满了浓郁的诗情画意，象征着长今乐观开朗的性格。韩剧特别注重自然光效对画面意境的营造，无论是利用生活中的自然光再现和表现现实的真实形态，还是利用人工光源模拟自然光的效果，力求光效的真实感，强调光效符合场景环境特征和时空光源的合理性。韩剧中要求光线的修饰尽量不露痕迹，是光线设计和利用上遵循的基本原则。《大长今》中很多的夜场景都选用高色温的蓝光来模拟月光，配以房间窗户透露出的暖色光源，在视觉上给观众以真实的夜景感受。

　　色彩作为画面造型的主要手段之一，是影视艺术中重要的传情达意因素，具有很强的象征性，可以传达出强烈的主观意念，使画面具有深刻的内涵。如果说光线赋予影视画面生命，那么色彩就给影视画面注入了情感。影视的色彩基调，一般能够引发三个层次的心理效应。一是写实，即反映自然社会的属性和自然界的规律，如春天的绿色和秋天的金黄色等。二是写意，即反映人类社会的标志和大众社会的认同，如橙色、红色等适于表现温暖、积极的或者唯美的情绪与风格，而蓝色则比较适合表达冷峻、抑郁的情绪与风格。三是写情，即反映了个体的审美感觉和内心体验。韩国是一个非常重视色彩的民族，从他们明亮而且鲜艳的服装色彩搭配就可以看出，韩剧也非常注意色彩的把握和搭配，把色彩的运用作为影视剧总体构思的一个重要部分。《大长今》导演李炳勋在制作中同样选择了画面上看起来既符合韩国传统又漂亮的颜色，比如主演长今的李英爱身上的服装，光是颜色就选了三十几种，色彩的应用和搭配不仅体现了韩国民族特色，而且可以通过光线造型营造一个唯美的意境，增添画面的美感，同时由色彩构成的色调、影调乃至整部作品的基调，具有塑造艺术形象、表达情绪甚至暗示、隐喻的功能。

　　② 平面化的场面调度

　　韩国影视剧与美国的影视剧相比，除了叙事方式不同外，更多的是场景设计，美国电视剧的后期制作团队非常强大，很多场景可以通过三维特效合成，但韩剧中的场景绝大部分是自然光充沛的外景和室内场景。《大长今》中的场景主要以皇宫、王府和民居等室内景居多，在这些固定的场景中展开人物之间对话和交流，已成为韩剧中最常见的叙事策略之一。比如闵尚宫等人因误食毒物，被贬去退膳间，长今如愿可以进入退膳间寻找母亲留给自己的饮食手札，恰逢崔尚宫吩咐今英在退膳间内藏匿诅咒皇后腹中胎儿的符咒，而今英所藏匿的符咒位置恰好是长今母亲藏匿手札之处，于是阴差阳错之下，今英所藏的符咒被韩尚宫发现。在调查长今去退膳间真相的一场戏时，第一个镜头为仓库小全景，随后韩尚宫和长今入镜，交代出所有在场人物的未知关系：今英、长今、韩尚宫、郑尚宫和崔尚宫，随后在说话者和聆听者之间进行近景镜头的切换，接着是一个小全景，交代今英退出画面，小仓库中四个人的位置关系，郑尚宫拿出符咒，由于长今无法说出母亲的手札之事，也就不能解释自己去退膳间的真实目的，被认定为藏匿符咒之人，成了事件中的替罪羊。长今欲言又止的神情，崔尚宫咄咄逼人的气势，韩尚宫焦急的表情，郑尚宫愤怒的

面孔，使得这场戏充满了紧张感。这种平面化的场面调度虽然简单，却能使导演最大限度地抓住演员表演的细节，通过细腻的情感表现紧张气氛从而吸引观众注意。

③ 民族音乐的应用

韩剧的音乐与世界上流行的音乐有着共性之处，同时也保留了自己独特的魅力，无论是主题曲还是配乐，韩剧中原创的音乐占有很大的比例，这样的音乐处理，既可以做到与外界不脱节，又能将所创作的民族音乐元素充分地融入影视剧中。因此，韩剧的音乐有其多元化的特色，既是市场的需求也是艺术创作的需要，韩剧的音乐善于将流行因素与传统因素结合起来，使得民族音乐与韩剧结合相得益彰，与影视剧一起传播到世界各地，恰到好处地释放民族文化的张力。

韩剧《大长今》虽然是历史剧，但其主题曲并没有一味地采用传统的音乐配乐形式，在曲风上虽然沿用了韩国的民族音乐，但是在配乐上却融入了钢琴等西洋乐器的伴奏，钢琴声音洪亮，音域宽广，音色既单纯又丰富，正如主人公长今的性格一样，使主题曲与剧情的整体风格保持了相对的一致性，钢琴的伴奏也符合现代人对古装剧音乐的审美和追求。因此，每当"呜啦啦，呜啦啦"的《大长今》主题曲想起的时候，观众总能想起长今那张灿烂的笑脸，节奏感的加强，编曲的准确定位，韩国传统的音乐风格，都使主题曲具有了打动人心的力量。主题曲《呼唤》的歌词，"伊人欲来，何时归来，伊人欲去，何时离去，我欲乘风飞翔，却遍寻不着伊人踪影，伊人为何，留我独自失落，唉哟，这该如何是好，伊人你若不归，请带我一起离去，唉哟，这该如何是好，伊人你若不归，请带我一起离去"，像一首缠绵的诗，配以节奏感强的音乐，女歌手细腻的有穿透力嗓音的演绎，使得大长今的配乐迅速红遍亚洲。

3. 亮点说说

电视剧《大长今》是2003年韩国MBC出品的作品，该剧由李炳勋执导，李英爱、池珍熙、林湖、洪莉娜、梁美京等精彩演绎的励志古装历史剧。《大长今》虽然是部古装历史剧，但却摆脱了过去历史剧题材的既定模式，不仅叙述了朝鲜历史上医术精湛且坚韧不拔的第一位女御医的传奇经历，她乐观追求、永不放弃的精神激励和感动了无数的电视观众，而且将中医与饮食的精妙文化贯穿在电视剧表演中，让观众从中看到了传统文化的精神余脉，不知不觉中与电视剧所传递的文化精髓形成共鸣和默契，从而产生了意料之外而又情理之中的审美效应。

4. 参考电视剧

《商道》【韩】(2001年)导演：李炳勋

《薯童谣》【韩】(2005年)导演：李炳勋

《医道》【韩】(1999年)导演：李炳勋

《我叫金三顺》【韩】(2005年)导演：金尹哲

《阿信》【日】(1983年)导演：江口浩之、小林平八郎、竹本稔、望月良雄、一柳邦久、吉村文孝、江端二郎、大木一史、秋山茂树

第3章　美洲地区影视鉴赏

3.1　美洲地区影视发展综述

匈牙利电影美学家巴拉兹·贝拉曾指出："电影是唯一可以让我们知道它的诞生日期的艺术，不像其他各种艺术的诞生日期无法稽考。"[①]虽然卢米埃尔兄弟被称为"电影之父"，但却并不能说卢米埃尔就是电影艺术的唯一创始人。电影的诞生可以说是近代科学技术的产物，凝结着多个国家众多发明者和先驱者的心血与智慧。地处北美洲的美国发明家爱迪生发明了形状像大箱子的"电影视镜"，让观众可以通过箱子孔上的扩大镜看到类似"影戏"的活动影像。卢米埃尔兄弟则对此进行加工改造，制成了当时最完美的活动电影放映机，并通过卖票方式进行商业性放映，标志着电影时代的正式来临，从而结束了电影接力棒式的实验阶段。

■ 3.1.1　美国影视艺术概述

1. 美国电影

从1895年电影诞生到现在，美国电影走过了一条漫长的道路，经历了从默片到有声、从黑白到彩色、从短片制作到类型化电影、从个体制作到电影工业化等一系列转变。无论是哪个阶段，美国都长期占据着国际影片市场。以第二次世界大战为分水岭，每一阶段美国电影都呈现不同的美学风格。"二战"前美国逐渐形成了独立制片公司与制片厂制度，"二战"后美国掀起了一场新好莱坞运动，推动了国际电影的美学发展，21世纪的美国电影进入了科技数字化时代，这一时期科幻与大片成为好莱坞的显著特征。

电影艺术的初步形成期则是无声电影的鼎盛阶段，在这个阶段，涌现出了许多杰出的电影大师，如美国的艾德温·S.鲍特、大卫·沃克·格里菲斯、查理·卓别林等。

相比于梅里埃通过摄影棚人为地创造幻想世界，将戏剧式电影故事重现在银幕上的电影表现形式不同，美国电影导演艾德温·S.鲍特在1902年另辟蹊径制作了影片《一个美国消防队员的生活》，影片运用了交替切入技术，巧妙利用电影剪辑技巧营造时空交错，突出了灭火救人的紧张气氛，调动了观众的情绪，取得很好的戏剧效果。鲍特的经典之作是西部片《火车大劫案》，他把摄影机从摄影棚搬到奔驰的汽车上，甚至运行的火车上进行跟拍，同时创造性地运用交叉剪辑技巧表现两条情节线索，摆脱了实际时间的束缚，发展

① [匈]巴拉兹·贝拉. 电影美学[M]. 北京：中国电影出版社，1986：8.

了电影叙事，同时开创了运用交叉蒙太奇讲故事的先河。

格里菲斯吸收了卢米埃尔、梅里埃和鲍特等各派导演的创作优势，并在此基础上形成自己独特的导演艺术风格。1915年，格里菲斯拍摄完成的《一个国家的诞生》是其运用各种蒙太奇手法的代表作，被誉为思想上十分反动、艺术上十分革命的影片，开辟了电影艺术的新纪元。《党同伐异》是格里菲斯另一部代表作，也是一部所谓的"先锋派电影"。"该片艺术构思虽好，但苦于缺乏一个统一的形象贯穿；思想内容与技巧之间存在着'触目的矛盾'；带着先锋派色彩的手法毕竟超越了当时观众的接受能力，就是一个对电影艺术有一定修养的观众也很难看懂这部影片。"①虽然《党同伐异》的片子在商业上失败了，但他的蒙太奇手法还是具有实践意义的。格里菲斯的《一个国家的诞生》和《党同伐异》，已经真正确立了他电影大师的地位。

卓别林在无声电影时代的杰出贡献，并不是在电影技术和蒙太奇理论方面，而是在于他的表演。卓别林的第一部电影是1914年的《谋生》，从1915年开始卓别林开始自编自导自演电影《流浪汉》，自此开始了他的导演和演艺生涯。卓别林一生导演或主演的影片很多，塑造的经典人物也很多，比较杰出的作品包括1925年的《淘金记》，1928年的《马戏团》，1931年的《城市之光》，1936年的《摩登时代》和1946年的《大独裁者》等，他所塑造的流浪汉夏尔洛形象成为重要的喜剧类型人物，屏幕上的希特勒让观众看到了一个不一样的人物形象，这些人物至今仍具有诱人的艺术魅力。卓别林也凭借其惊人的表演天赋，获得多项奥斯卡奖项，而他则以肥裤子、破礼帽、小胡子、大头鞋和一根从不离手的拐杖的经典形象，将无声电影带到最高峰，将默片喜剧艺术推向了顶峰，在电影史上有着不可磨灭的贡献。

虽然无声影片被誉为"伟大的哑巴"，但随着贝尔电话技术的发明，电影艺术真正开始迈入有声电影的时代。1927年10月，美国华纳兄弟电影公司拍摄了世界上第一部有对白的有声电影《爵士歌王》，获得巨大成功，1928年有声电影广泛出现，好莱坞的电影制作公司开始拍摄音乐歌舞片。1929年，华纳兄弟电影公司拍摄完成了真正意义上的有声电影《纽约之光》，从此世界电影进入了一个全新的历史时期。

当有声电影出现后，歌舞、对白、声响等就成为电影艺术语言的新元素。彩色感光胶片的研制成功为彩色电影的出现提供了技术支持。1935年，美国好莱坞导演罗本·马莫里安根据萨克雷小说《名利场》改编拍摄的电影《浮华世界》，成为世界上第一部彩色电影。至此，电影从黑白走向彩色被认为是电影史上第二次技术革命，而电影艺术也具备了画面、声音、色彩三大基本元素，并开始逐渐走向它的成熟时期。

美国的电影艺术在默片时期就已经蓬勃发展，而随着电影的逐渐规模化和产业化，制作中心也逐渐由纽约转移到洛杉矶近郊的好莱坞，华纳兄弟公司、米高梅电影公司、派拉蒙影业公司、哥伦比亚影业公司、环球电影公司、联美电影公司、20世纪福克斯、迪士尼电影八大影业公司的雄踞格局逐渐形成。好莱坞凭借完善的制片厂制度与明星制度，使电影制作越来越规范化，电影艺术开始真正走上产业化的道路。好莱坞遵循戏剧美学的创作原则，将戏剧冲突、故事情节、人物塑造、动作语言等电影元素发挥到极致，制作了大量

① 孙宜君，陈家洋. 影视艺术概论[M]. 北京：国防工业出版社，2012：265.

引人入胜的作品，直至现在仍然被奉为经典，如米高梅电影公司的《绿野仙踪》《乱世佳人》《魂断蓝桥》《宾虚》等，华纳兄弟公司的《卡萨布兰卡》《欲望号街车》《费城青年》等、哥伦比亚影业公司的《一夜风流》《桂河大桥》《阿拉伯的劳伦斯》等、派拉蒙影业公司的《罗马假日》《与我同行》等、环球电影公司的《斯巴达克斯》、联美电影公司的《正午》、20世纪福克斯的《小公主》《埃及艳后》等、迪士尼公司的《白雪公主》《木偶奇遇记》《小鹿斑比》，这些电影不仅在美国电影史上产生过积极的影响，甚至对世界电影史也有里程碑式的意义。好莱坞的独立制片也依靠独辟路径的叙事和独具特色的艺术处理手法，成功开辟出自己的战场，如科思兄弟在1984年仅花80万美元制作的《血迷宫》，成为好莱坞独立制片史上具有里程碑意义的影片。

电影艺术的多元化综合发展时期是从20世纪60年代中期开始，在这一时期，世界电影在探求纪实性、哲理性、心理性与戏剧性的艺术实践中，展示出绚丽多姿的艺术风貌。这一阶段的美国好莱坞电影，经历了20世纪50年代至60年代初的低潮之后，创作观念发生变化，出现了很多优秀的影片，如《邦尼与克莱德》《毕业生》《音乐之声》《窈窕淑女》等。进入20世纪70年代后，电影界新一批的导演和制片人崛起，被称为"新好莱坞"，随后还有"新新好莱坞"的导演成长起来，像科波拉、福尔曼、斯科西斯、斯皮尔伯格、罗伯特·本顿等导演，他们思维敏捷，技巧纯熟，既继承了好莱坞戏剧化电影的理论，又善于大胆突破和超越，拍出了如《巴顿将军》《教父》《现代启示录》《大白鲨》等优秀影片。进入20世纪80、90年代后，电影的题材类型多元化，比如科幻片《外星人》《星球大战》《超人》等，歌舞片《闪电舞》，动作片《第一滴血》《变脸》等，青春片《青青珊瑚岛》，剧情片《雨人》，战争片《野战排》等。好莱坞电影这些变幻的风格流派和多变主题，在继承传统电影美学的同时，呈现出更为异彩纷呈的状态，满足了社会不同阶层观众的观影需求和兴趣。瑟吉欧·莱昂的《美国往事》、昆丁·塔伦蒂诺的《低俗小说》、乔纳森·戴米的《沉默的羔羊》、史蒂文·斯皮尔伯格的《辛德勒的名单》、罗伯特·泽米吉斯的《阿甘正传》、罗杰·艾勒斯、罗伯·明可夫联袂执导的《狮子王》、詹姆斯·卡梅隆的《泰坦尼克号》、安迪·沃卓斯基的《黑客帝国》等经典影片至今依然影响着世界各地的观众。

进入21世纪后，随着电影高科技的发展，世界电影艺术又有了新的突破。尤其是美国好莱坞在电影文化产业的基础上，不断吸收新技术、新元素，开始将目光对准全世界，高投入、大制作，加上市场化的运作营销，美国电影继续称霸全球市场。《指环王》《纳尼亚传奇》《哈利·波特》《惊天魔盗团》《加勒比海盗》等系列电影，每一集上映时都在全球引起观影热潮。以美国华纳兄弟电影公司出品的《哈利·波特》系列为例，八部哈利波特的全球总票房收入超过78亿美元。而3D制作技术和IMAX放映技术的逐渐成熟，使得电影进入一个视效时期，2010年詹姆斯·卡梅隆执导的3D电影《阿凡达》，该片有2D、3D和IMAX-3D三种制式，讲述了人类与潘多拉星球的故事。该片在全世界的放映，打破了多项纪录，到目前为止，以27亿美元的单片电影票房全球历史排名第一、仅17天就突破10亿美元票房纪录、以2.87亿美元成为单片单周票房纪录保持者、2650万次的最高观影人数，同时该片还获得第67届金球奖最佳导演奖和最佳影片奖，第82届奥斯卡金像奖最

佳艺术指导、最佳摄影和最佳视觉效果奖等多个奖项。除视效大片外，好莱坞也拍摄出了许多让人耳目一新的影片，比如保罗·托马斯·安德森导演的《木兰花》获得2000年柏林电影节金熊奖，克里斯托弗·诺兰的《记忆碎片》、昆汀·塔伦蒂诺的《杀死比尔》《无耻混蛋》等、科恩兄弟的《老无所依》《大地惊雷》等，其中《老无所依》获得第80届奥斯卡金像奖最佳电影、最佳导演等奖项。同时，随着电影市场的发展，故事取材也越来越多元化，现实题材、战争题材、历史题材、科幻题材、灾难题材、魔幻题材等都取得不菲的市场口碑，如《贫民窟的百万富翁》《拆弹部队》《特洛伊》《角斗士》《2012》《后天》等。迪士尼的动画片在原有故事叙事的基础上，吸收3D新技术，制作了更多的经典动画，如取材于中国文化的动画片《花木兰》《功夫熊猫》，基于电脑动画的总动员系列动画，真人动画《豚鼠特工队》《爱丽丝梦游仙境》等。

　　2. 美国电视剧

　　美国电视剧的历史相对比较悠久，可以追溯到20世纪20年代的电视实验阶段，1928年9月11日，美国第一部电视剧《女王的信使》由通用电器公司在纽约州斯克内克塔迪的WGY广播电台实验播出，这也是世界上第一部电视剧的雏形。[1]第二天纽约时报报道了这一历史事件："在历史上第一次，一个戏剧表演由广播和电视同时播出(当时的电视图像信号和伴音系统还是分别传送的)。在这个40分钟的广播戏剧中，声音与动作通过空间同时传来，高度同步，严丝合缝。哈待莱·曼纳斯的独幕剧《女王的信使》是一个老式间谍情节剧，近年来一直深受业余演员的喜爱，选择这个戏用于实验是因为剧中只有两个角色，可以轮番出现在电视摄像机镜头前。"[2]

　　美国电视剧的黄金发展时期是在第二次世界大战之后，但这时期的所谓电视剧主要指在演播室里直播的栏目化戏剧集。美国电视剧一直以商业模式运营，制作上采用摄播同步的模式，一般以季为播出单位，每周固定时间播出。美国电视剧在叙事结构方面一般有单本剧、系列剧和肥皂剧等几种基本形式。

　　单本剧一般是在较短时长内(一小时至两小时)能够完成的剧目，在形态上更像是普通的舞台剧或是故事片。如NBC商业广播公司首先开办的直播电视剧栏目"克拉夫特电视剧场"中的直播剧就属于此种类型。相对来说，单本剧内容更集中，叙事凝炼，更符合观众传统的欣赏习惯。第一次播出根据同名话剧和电影改编的电视剧《双门》，从1947年至1958年停播时，这个栏目总共制作了650部直播剧，其中绝大部分是由百老汇戏剧、英国舞台剧和古典戏剧移植的，原创剧作只有40部。这一时期，"第一演播室""美国钢铁时间"和"90分钟剧场"等直播电视剧戏剧集栏目，也创作了很多直播电视剧。

　　随着摄像机、磁带录像机和彩色电视的发展，电视剧的创作摆脱直播的束缚走出演播室，将丰富多彩的外面世界生活搬上荧屏，拓展了电视剧的表现能力。1963年杰里米·桑德福拍摄的《嘉蒂归家》，成功地描写了普通人的生活从而引起轰动，被公认为电视剧的经典之作。因此，60年代的美国电视剧题材和类型越来越丰富，系列剧成为这一时期的主流。

① 苗棣. 美国电视剧[M]. 北京：北京广播学院出版社，1999：9-10.
② [美]威廉·豪斯. 美国电视剧：实验年代[M]. 塔斯卡卢萨：阿拉巴马大学出版社，1986：21-22.

系列剧在每一集(一般30分钟或一小时)内讲述一个相对完整的故事，但结构却是开放性的，可以连续下去，每集由几个相同的人物贯穿在相似的环境中，目前美国的系列电视剧主要有情景喜剧和情节系列剧两大类，都是每周在一个固定时间播出。

情景喜剧是以播出时伴随着现场观众(或后期配制)的笑声为主要外部特征，与美国电视中的许多节目类型一样，它移植于早期的广播节目样式。进入20世纪70年代后，情景喜剧《一家大小》《野战医院》等电视剧因其对现实生活的大胆切入，播出后在社会上引起轰动，成为风靡一时的电视剧类型。虽然情景喜剧的主要角色和基本环境基本保持不变，但这种轻松愉快充满笑声的戏剧样式，很受观众喜欢，自出现开始就有着很高的收视率。情景喜剧的代表作品有《辛菲尔德》《成长的烦恼》《老友记》《破产姐妹》《摩登家庭》等。

美国电视系列剧一般通过剧情情节和线索之间的关联交叉在一起，构成一个情节紧凑的完整故事整体。目前美剧主要包括奇幻剧、犯罪剧、医疗剧和冒险剧等。

奇幻剧主要是指虚构的故事剧，虚构有余而科学不足，热衷于表现尚未出现的未来技术、超自然威力或者宇宙空间的未知能量。这种奇幻剧具有无限的想象空间，内容丰富，变幻无穷，可以认为是现代版的童话故事。从1949年开播的《电视巡游者》，到《星际旅行》《X档案》《穹顶之下》《吸血鬼日记》《断头谷》《权利的游戏》《神盾局特工》《行尸走肉》等。奇幻剧的主角一般是一些超脱自然的超人，并以奇迹创造故事，如大名鼎鼎的《超人》《蝙蝠侠》《神奇女郎》《绿箭侠》等，奇幻剧一直有着自己固定的收视人群，而且随着高科技的发展而发展。犯罪剧实际上是讲反犯罪故事的电视剧，是一种非常流行的类型，在电视系列剧中同样占有极大的比重。从1952年推出的《天罗地网》，到《迈阿密缉捕队》《山街蓝调》《纽约警局》《犯罪心理》《国土安全》《反击》《汉尼拔》《尼基塔》《美国犯罪故事》《赏金猎人》等，这种电视剧的剧情紧张曲折，富于冲突、悬念和视觉动感，能够给观众带来紧张刺激的观感体验，因而在屏幕上一直流行不衰。尤其是2005年的犯罪剧《越狱》在中国通过"BT下载"掀起了前所未有的美剧收视热潮。医疗剧在电视中成熟较晚，数量上也较少。从20世纪50年代、60年代的《城市医院》《医生》《基尔迪亚医生》《本·卡西》，到《圣艾里奇医院》《急诊室的故事》《实习医生格蕾》《善恶双生》《私人诊所》《实习医生风云》《仁心仁术》等，但由于医疗剧题材自身的特性，现实主义的表现手法更为明显，也吸引了大量观众的注意。冒险剧通常讲述一个人或一个小组奇迹般地完成各种非凡任务的故事，冒险剧如《特别行动组》《加里森敢死队》《太平洋战争》《迷失》《鲁滨孙漂流记》《灭世》等。

自进入20世纪80、90年代，电视剧艺术的日趋成熟使得质量不断提高，观众的欣赏水平也日益增强。著名制片人斯蒂文·博奇科等人在1981年创意推出的警察剧《山街蓝调》，以其复杂的情节线索和各集间的连续因素表现众多人物，这种被称作"弹性叙事"的模式被应用到其他系列剧中，成为一种新的叙述方式。《X档案》《白宫风云》《星际之门》等电视系列剧，也成为美国历史上甚至是全球范围最成功、影响力最大的电视剧。警察剧《科伦波》在这一时期也是留下记忆的作品。同时，以有影响的文学作品或新闻事件为蓝本改编的微型连续剧，更注意艺术效果的呈现，如代表作《根》在美国电视史上有

着重要地位。这一时期的电视系列剧有着鲜明的电影化特色，主要由于电视系列剧创作的发展，从影院里争夺了许多观众，并且电视台凭借强大的媒体优势，摄制并创作了很多更为观众所认可的电视剧，逐渐吸引了好莱坞的一大批电影创作人员纷纷加盟电视剧创作队伍，于是电视系列剧的创作中植入了很多电影的固有观念、创作经验和艺术手法，这对电视剧创作的繁荣是一个巨大的推动。

肥皂剧是美剧一个重要的类型，它虽以普通家庭生活环境为舞台，以家庭主妇为观众，赞助商来自家庭日用品商家，但肥皂剧却在很长一段时间占据着电视屏幕。肥皂剧每周白天固定播5集，每一集虽有几条叙事线索并存，但在星期五一般以危机点收尾。晚间肥皂剧作为一种新兴的电视剧类型，真正占据了80年代晚间电视的统治地位，描写得克萨斯石油大亨家族矛盾的电视剧《达拉斯》，讲述现代豪门的阴谋与爱情故事，《达拉斯》播出后反响热烈，在国内和国际市场引起大量效仿。虽然肥皂剧的观众定位是家庭妇女，但剧中人物都有着错综交叉的关系，在这样的人物关系基础上，肥皂剧主要反映了家庭中的情爱与暴力、心理等社会问题，同时剧情的转折点具有一定戏剧性，增加剧情的曲折，提高观众的收视热情。因此，肥皂剧的这些特点，使得《躁动青春》《综合医院》《查尔斯港》《落日海滨》《公主日记》等肥皂剧在美国仍然是具有广泛群众基础的娱乐形式。

美剧除了这三大类别外，有些剧集兼有其中两种的特点，甚至包括三种，例如《欲望都市》《女子监狱》等。

进入21世纪后，美国电视剧拍摄依然延续了此前成本不菲的高投入产业模式，这些制作精良的美国电视剧，在播出后往往能在全球范围内引起收视热潮，其成就甚至堪比好莱坞的电影。比较有影响的作品有科幻题材电视剧《生活大爆炸》《迷失》《英雄》《圳》等，医疗题材电视剧《豪斯医生》《实习医生格雷》等，犯罪题材电视剧《犯罪现场》《越狱》《24小时》等，女性题材电视剧《欲望都市》《绝望主妇》《女人帮》等。此外，艾美奖是美国电视界的最高荣誉，包括黄金时段艾美奖、日间时段艾美奖与国际艾美奖等，分别褒扬各领域中杰出的电视节目。《黑道家族》《迷失》《24小时》《广告狂人》《国土安全》《绝命毒师》等剧情类电视剧，《人人都爱雷蒙德》《办公室》《我为喜剧狂》《摩登家庭》等喜剧类电视剧均获得过黄金时段艾美奖。

■ 3.1.2　加拿大影视艺术概述

加拿大是一个地大物博而人口稀少的移民国家，一直以来加拿大面临两个问题，一个是民族问题，一个是与邻国美国的关系问题。在维护国家统一和政府权威上电影起到了非常重要的作用，使不同地区的加拿大人彼此了解，形成一种凝聚力。美国是加拿大的邻国，它不仅在经济上而且在文化上对加拿大进行控制，加拿大是最重要的美国电影消费国，在加拿大美国影片可以由美国公司直接发行，这就造成了加拿大电影产业的萎靡。

加拿大电影历史悠久，但发展缓慢，1989年詹姆斯·弗里尔拍摄了加拿大的第一部影片，展示了加拿大的自然风光。面对好莱坞的压力，加拿大电影工作者从未放弃对本民族电影的探索，他们所创办的"联合新闻制片厂"坚持几十年拍摄系列影片《加拿大风物

志》，共包括80部短片，为加拿大赢得了纪录片的国际声誉。1938年英国纪录片之父格里尔逊来到加拿大，他建议组建"国家电影局"。经加拿大议会立法批准，于1939年5月成立了"国家电影局"。格里尔逊被任命为局长，该局的宗旨是通过电影方面的有关活动"帮助居住在各地的加拿大人了解其他地区的同胞们的生活方式及其所面临的问题"。"国家电影局"成立不久，第二次世界大战爆发，为了表现加拿大人在反法西斯斗争中所做的努力，在格里尔逊的指导下拍摄了《全世界在行动》和《加拿大在战斗》。这两部片子后来甚至打入了美国市场，战争为加拿大纪录片的发展提供了机会，这些影片不仅记录了战争，也描写了战争中的人。斯图特·莱格拍摄的《丘吉尔之岛》反映了保卫英伦三岛的战斗，为加拿大首次赢得了奥斯卡短片金像奖。麦克拉伦使得加拿大的美术片走向了西方现代艺术的前列，1952年的《邻居》中对生活逼真的描写和深刻内涵的揭示使它荣获了1952年奥斯卡金像奖。这一时期加拿大还拍摄了一些具有国际影响力的影片，如《危险的时代》《来自地狱的冰冷声音》《畜厩》《黄金城》等。

　　1956年"国家电影局"由渥太华搬到了蒙特利尔，促进了法语加拿大电影的兴起。此后，法语片与英语片成为加拿大电影界的主力，英语电影以纪录片和动画片见长，1980年的《假日》以动画和真实影像结合，表现了我们这个动荡不安的世界。第二次世界大战之后，美国电影大量涌入加拿大，几乎完全挤占了加拿大电影市场，80年代加拿大的魁北克省电影公司拨款投资影片，兴建影院，并且设法与外国合作拍片。加拿大政府也为电影提供了大量的资助，实施减税政策减少制作影片的费用。即使这样，加拿大依然以外国片为主，本国电影发展依然缓慢。加拿大分别于1976年、1977年创办了多伦多电影节和蒙特利尔电影节，促进各国电影事业的发展，也将加拿大电影推向了国际舞台。

　　加拿大虽然也有自己的电影、电视工业，每年也制作不少的电影和电视剧，但由于临近美国强大的好莱坞电影文化产业和美剧的全球流行，加拿大自产自销的电影和电视剧中鲜有影视精品出现，竞争也难以超过好莱坞的电影大片、火爆的美剧和欧洲国家制作的电视剧。尤其是随着互联网时代影视艺术所面临的竞争越来越激烈，加拿大广播电视委员会CRTC推出了新的广播和电视节目管理规定，如不必考虑是在哪个国家拍摄制作的，只要是根据加拿大作家的原著改编的影视都可以算作"加拿大制作"，制作成本每集不少于200万加元的电视剧，只要在制作团队中有至少一位加拿大制片人、至少一位加拿大剧本写手或者至少一位加拿大演员就可以算作"加拿大制作"。至此《杀手十三》《神探默克多》《诺尔曼·白求恩》等加拿大制作的电视剧也开始脱颖而出，为外界所熟知。

■ 3.1.3　拉丁美洲影视艺术概述

1. 墨西哥影视

　　1898年电影诞生后不久墨西哥就出现了第一部无声短片《唐·胡安·特诺里奥》，早期的墨西哥电影带有强烈的现实主义色彩，20世纪20年代左右是墨西哥无声电影辉煌的时期。1927年世界电影开始进入了有声时代，语言的障碍加上近邻美国电影的入侵，使得墨西哥电影陷入了困境。

20世纪30年代来自墨西哥国内革命影响,不同艺术门类都开始蓬勃发展,这种环境是形成"墨西哥电影黄金时代"的基础。特别是1938年至1944年,第二次世界大战时期美、英、欧洲等国饱尝战争之苦,而墨西哥并未受到战争的威胁,政治经济相对稳定,对电影的不同类型进行了探索,包括侦探片、音乐剧和情节剧。再加上政府对于国产片的保护政策使得墨西哥电影迅速发展,许多电影制片厂也在这个时期发展起来,1948年墨西哥成立了"阿里尔"奖,40年代成立了电影总局,这些措施都促进了墨西哥电影业的发展。这一时期的作品有埃米略·费尔南德斯导演的《玛丽娅·康德雷利亚》《珍珠》以及《热恋的女人》《躲藏的激流》,还有不少喜剧片如《马戏团》《我是逃兵》等。

50年代电视的传入再加上电影工业常年被一些制片人、导演所垄断,这使得墨西哥电影畸形发展,随后政府实行了一系列政策来改善墨西哥电影的弊端。政府购买私营美洲电影公司,放宽了审查制度,成立国家电影制片公司,积极参加国际电影节扩大墨西哥电影在国际上的影响。这些革新虽然推动了墨西哥电影事业的发展,却随之产生了新的问题——色情庸俗影片泛滥。70年代墨西哥影片年产量为60部左右,受到美国好莱坞电影的冲击,墨西哥电影片商为了争得上座率,将镜头转向了色情、暴力等感官刺激的影片。

20世纪90年代以来,随着墨西哥政治形势的稳定,电影业又恢复了生机。虽然受到了金融危机的影响电影产量不高,但影片在艺术上达到了一个前所未有的高度,使墨西哥电影走出了80年代的衰落境况,开始走向了复兴和繁荣。墨西哥是拉丁美洲最大的电影市场,坚持自己的风格同时又期待着新殖民者对自己的肯定。不仅在拉丁美洲占有重要地位,在世界上也有很高的声誉。

墨西哥电视剧的剧情一般以家庭伦理为表现内容,而且以长剧为主,如20世纪80年代引入中国的墨西哥电视剧《卞卡》《诽谤》《坎坷》等,这些墨西哥电视剧的共同特点就是长度惊人,一般都在50集以上,其中《卞卡》长达200集,讲述了一个女孩的爱情故事。1995年的墨西哥电视剧《滴血的玫瑰》剧集达到95集,2005年的电视剧《继母》长达120集,2008年的电视剧《亲爱的冤家》剧集是85集。

2. 巴西影视

巴西有着悠久的电影历史,在电影的发展过程中起起伏伏,虽然遭受过美国好莱坞的入侵,也落后于墨西哥和阿根廷,然而巴西所特有的多元文化让巴西电影以其独特的魅力在世界电影史上留下了不可磨灭的痕迹。1898年巴西开启了本国的电影发展,1906年出现了巴西第一部故事片《勒死人的匪徒》。从20世纪初到30年代,巴西呈现出了类型电影的多样化发展,喜剧片、歌舞片、警匪片、风光片纷呈银屏,你方唱罢我登场,实现了巴西电影的迅速崛起,代表作品有《年轻寡妇》《矿工血》等影片。有声电影的出现使得巴西影片进入了衰落期,加之好莱坞电影大批量的流入使得巴西电影产量下降,1936年巴西拍摄了第一部有声电影,开始进入了有声电影时代。

第二次世界大战,好莱坞电影受到战争的影响,减少了出口量,巴西电影因此得到了喘息之机,影片年产量开始明显增加。这一时期出现了《强盗》《北风》《里约四十度》等优质影片,使得巴西电影出现了昙花一现的繁荣。到了五六十年代,好莱坞电影重新入侵巴西,大部分巴西电影也开始极力模仿好莱坞模式,巴西民族电影再次陷入瘫痪。

60年代一批年轻的电影工作者决心扭转巴西电影殖民化的状况，创造深深植根于巴西民族文化的巴西电影。他们借鉴了欧洲电影的拍摄方式，推崇意大利新现实主义风格，采用实景拍摄。新电影虽然没有得到大多数观众的喜爱，但是在提高艺术质量、展现民族特色方面取得了卓越成就。20世纪八九十年代巴西电影开始复苏并走向国际舞台，虽然因政治和金融危机的影响，电影产业受到过短暂的危机，但依然生产了一大批优质影片。这一时期巴西电影在国际电影节上频频获奖，巴西电影再次赢得世界范围内的欢迎，最具代表性的是沃尔特·塞勒斯的《中央车站》。

巴西电视剧与其他的拉丁美洲电视剧相同，一般以长剧和女性为主，如1984年由北京电视台译制播映的巴西电视剧《女奴》，共有100集，讲述了19世纪巴西实行奴隶制时期一名漂亮、心地善良的白奴敢于斗争，最终获得真正爱情的动人故事。2012年中央电视台引进的巴西电视剧《爱情与战争》，46集，该剧用美轮美奂的画面以及跌宕起伏的故事情节描画出了战争中七位富于传奇色彩的女性的多舛爱情与心路历程，将观众的视线带回到一百多年前的南里奥格兰德。

3. 阿根廷电影

阿根廷电影诞生的标志是1908年的《枪决多雷戈》，早期阿根廷电影取得了初步发展，与其他拉丁美洲国家一样，20年代的阿根廷也难逃被好莱坞入侵的命运，本国电影陷入了严重的危机。1930年阿根廷出现有声电影，一些优秀的带有阿根廷本族特色的有声电影横空出世，但仍然无法遏制阿根廷电影的颓废。20世纪三四十年代，阿根廷电影产量增加，创造了富有民族文化的电影样式即探戈影片，电影创作进入了一个短暂的黄金时代，历史剧、情节剧、喜剧这些具有代表性的类型片纷纷呈现，涌现了一大批优秀的导演和作品。例如，路易斯·萨斯拉夫斯基的《发生在三点钟的罪行》《一个爱情的诞生》，卢卡斯·德玛雷的历史剧《高乔人的战争》《潘帕斯莽原》，莱奥波尔多·托雷斯·里奥斯拍摄的《鸽子大院》《布球》，马里奥·索菲西拍摄的揭露性作品《老医生》《阴暗的平民区》，里努埃尔·罗梅洛拍摄的喜剧片《船上的孩子们》《从前不用发蜡的小伙子们》都是阿根廷电影中的经典作品。

第二次世界大战时期，由于阿根廷的亲纳粹政策，使得美国对其进行经济报复，断绝了胶片供应，1946—1955年庇隆执政时虽然推行了一些保护电影措施，影片数量有所回升但质量不高，人才流失严重，再加上阿根廷电影管理不善，导致阿根廷电影被墨西哥电影取而代之。60年代出现了"阿根廷电影热"，优秀的电影工作者开始回国并引进现实主义因素，影片质量有所提高。然而由于政治的因素，20世纪60年代中期，"阿根廷新电影"便衰落了。

进入80年代，阿根廷依然没有摆脱困境，影院大量倒闭，严苛的审查制度引起了电影工作者的不满。1983年阿根廷取消了审查，成立了国家电影局，对影片实施补贴，阿根廷民族电影事业开始复苏，《卡米拉》《官方说法》《摩托日记》《谜一样的眼睛》都是阿根廷电影繁荣发展的产物。目前阿根廷每年举办两个具有区域影响力的电影节——布宜诺斯艾利斯独立电影节和马德普拉塔国际电影节，提升了阿根廷电影在国际上的地位。

4. 古巴电影

古巴电影的发展相对其他拉丁美洲国家而言相对落后，早期的古巴电影出现了一些新

闻报道片、风光片。1913年古巴第一部长故事剧《曼努埃尔·加西亚》诞生，1937年古巴拍摄了第一部有声故事片《赤蛇》，30年代末，音乐片风行一时，将古巴民间音乐和舞蹈完美地呈现出来。从1959年古巴革命成功到70年代初期，古巴开始了电影的崛起，首先成立了古巴电影艺术与工业协会，随后成立了一家电影资料馆，创立了《古巴电影》杂志。由古巴电影艺术与工业协会管理影片的制作、发行、放映，这一时期，一些优秀的导演和作品不断涌现，如《革命的故事》《古巴在跳舞》《低度开发的记忆》《第一次跨上大刀》等。70年代中期，经济问题导致了影片产量下降，电影工作者开始模仿好莱坞的电影类型，虽然古巴电影年产量以及影响力不如墨西哥、阿根廷，然而它把现代主义与广大观众熟悉的叙事形式融合在一起，在世界范围内赢得了尊重。

5. 智利电影

智利电影起步较晚，1910年出现了第一部故事片《曼努埃尔·罗德里格斯》，早期以拍摄社会风貌影片为主。20世纪20年代，智利无声电影迎来了繁荣期，代表作品有《海中呼唤》《轻骑兵之死》，30年代由于美国金融危机的影响，波及了智利电影的发展，1931年《巡逻队》之后，智利电影便走进了低潮期。60年代中期，智利电影开始缓慢复苏，政府颁布了保护本民族电影的法令，创立了国家电影资料馆，对智利电影的发展起到了推动作用，这一时期的影片洋溢着新写实主义手法，代表作品有《三只犹豫的老虎》《血染硝酸矿》等。70年代初期智利政局动荡，很多年轻的电影工作者流亡到海外，在国外展现了自己的电影才华。此后，智利电影被好莱坞影片牢牢占据，虽然智利一直想摆脱美国电影对市场的控制，但由于经济发展落后，电影人才流失，技术基础落后，加上智利严格的审查制度，使得智利电影仍然未能走出一条适合自己的发展道路。

3.2 美洲地区电影鉴赏

■ 3.2.1 《楚门的世界》

英　文　名：《The Truman Show》

导　　　演：彼得·威尔(Peter Weir)

出品时间：1998年

国　　　家：美国

编　　　剧：安德鲁·尼科尔(Andrew Niccol)

主　　　演：金·凯瑞(Jim Carrey)、劳拉·琳妮(Laura Linney)、诺亚·艾默里奇 (Noah Emmerich)、娜塔莎·麦克艾霍恩(Natascha McElhone)、艾德·哈里斯(Ed Harris)

发行公司：派拉蒙影业公司(Paramount Pictures)

类　　　型：剧情、科幻

片　　　长：103分钟

1. 电影简介

彼得·威尔，1944年8月21日出生于澳大利亚悉尼市，导演、编剧兼制片人，20世纪70年代至90年代，曾是"澳大利亚新浪潮"(Australian New Wave)电影时期的重要导演之一。威尔的主要代表作品有《悬崖下的午餐》(1975)、《死亡诗社》(1989)、《楚门的世界》(1998)、《怒海争锋》(2003)等，作为一个在20世纪80年代中期，从澳洲转战好莱坞的知名电影导演，彼得·威尔虽然不像欧洲本土导演那样固守深厚的艺术传统，但也没有刻意迎合观众对于娱乐与商业性的需求，而是采取了一种对艺术兼收并蓄的态度，始终以自己独特的风格和美学理念来演绎深刻、挣扎而矛盾的人性，呈现出深刻的内涵。青年时期的威尔，曾在悉尼大学学习艺术和法律，毕业后加入悉尼电视台并担任制片助理的工作，在这期间尝试了一些实验性影片的拍摄，后来他成为"联邦电影组"(CFU，是Film Australia的前身)的成员，参与了多部纪录片及其他类型影片的制作。1971年，威尔完成了首部真正意义上的独立影片《霍姆斯塔尔》(Homesdale)，这部黑白影片，以其黑色幽默的特质和惊悚的情节，初步奠定了导演彼得·威尔的个人风格。1985年，彼得·威尔执导的第一部美国电影——惊悚片《目击者》大获成功，并获得了奥斯卡最佳导演奖提名，由此奠定了他在好莱坞的地位。1998年《楚门的世界》，以超现实主义的构思和犀利的批判现实主义手法，让威尔再次获得第71界奥斯卡最佳导演奖提名，并最终赢得了奥斯卡最佳原创剧本奖，男主角金·凯瑞也以其精湛的演技，获得了第56界金球奖最佳男演员奖、最佳音乐奖等殊荣，在电影史上留下了浓墨重彩的一笔。

楚门自出生起，就被一家电视制作公司收养了，并成为这家公司所制作的"真人秀"节目的主人公，在近三十年的人生岁月里，他从未离开过他的"家乡"，一座被称为"桃源镇"的小城。楚门在这里过着与常人无异的生活，有慈爱的母亲、漂亮的护士妻子、可以倾吐心声的好友、友善的邻居和一份稳定的工作，一切看起来都是那样的美好。然而，现实的残酷总让人始料不及，楚门完全没有意识到，这座有着安逸氛围的桃源小镇，实际上是一座规模堪与万里长城相媲美的巨大摄影棚，楚门生活中的分分秒秒，都有着几千部摄影机，对着他的一举一动、一颦一笑进行着记录，并同步向全世界直播，楚门身边所有的人，包括父母、妻子、朋友和同事，都是为了配合真人秀表演而雇佣的演员。

几十年来，楚门从未对自己的生活和人生提出过质疑，但直到有一天，他在街上与溺水身亡二十几年的"父亲"擦身而过，这才开始仔细观察和怀疑周遭的世界，并渐渐意识到自己被监视、被欺骗，这让楚门回想起学生时代、初恋情人西尔维娅曾经对他说过，他生活在一个虚假的世界里……，楚门曾数次尝试着离开桃源岛，去寻找西尔维娅，但身边的人却使出浑身解数，对他百般阻挠。为了把楚门留在岛上，导演克里斯托弗将计就计，亲自设计了一幕让世界观众动容的"父子重逢"情节。当所有的人都以为楚门被顺利欺骗、生活又恢复了往日的平静时，决意寻找真相的楚门，这次却没有轻易放弃与生活的抗争和对真爱的追求，他努力克服了对海水的恐惧，驾驶着一艘象征自由的"圣玛利亚"号帆船(Santa Maria，哥伦布1492年航海中所用的船舰)，揣着被拼贴出来的初恋女友的头像，扬帆远行了。克里斯托弗为了继续控制楚门和挽救这档商业利润极高的真人秀节目，不惜启动"狂风暴雨"模式，楚门却凭借毅力和信念坚持了下来。楚门终于抵

达了"世界的边缘"，第一次触摸到了被自己的船撞破的"天空"，找到了"楚门的世界"——出口，他不顾克里斯托弗的百般劝诱，义无反顾地走向了没有一丝光亮、未知的真实世界。

2. 分析读解

《楚门的世界》上映后，得到了来自业界与社会的强烈反响，不仅是一部黑色幽默片，同时也是一部极富哲理的心理剧，影片所揭示的主题直指人性的深处，表达出人类自古以来对于真实和自由的渴望，以及在面对社会种种残酷现实面前，内心所面临的挑战、挣扎和艰难的抉择。看过影片后，我们对真人秀节目主人公楚门的境遇深表同情，对大众娱乐媒体在商业机制运作下的行径表示愤慨，同时，也激发每位观众的思索和感悟，对生活中的真实与虚幻、现实与想象开始了重新的审视。

(1) 主题：媒介操纵与"自我"的觉醒

《楚门的世界》是一部黑色幽默片，它延续了导演彼得·威尔特有的创作风格，在别具匠心的情节构思中，蕴含着非常深刻的寓意，引发观众对于人性与社会问题深深的思考。影片通过对大众娱乐文化时代媒介权利及娱乐受众犀利的讽刺和批判，揭示了人类对爱与自由永恒追求的电影主题，影片在上映20年后的今天，仍然具有非常现实的教育意义。

① 大众娱乐时代的媒介权力

媒介技术的迅猛发展，为人们的生活与工作带来了许多便捷，从生活购物到了解新闻资讯，媒介已经成为网络时代人们生活必不可少的组成部分。然而，随着科学技术的进步以及各种商业化运作模式的横空出世，媒体已经从最开始作为一种信息传播工具，逐渐演变为一种无形的文化控制力量，对人们的生活观念及价值观，都产生了潜移默化的影响。但是，在享受媒介为物质和精神生活所带来的便利的同时，人们对自身存在和价值判断的敏感力，也正逐渐地被削弱甚至丧失，并受制于媒介所创造出的"虚拟现实"或"媒介现实"游戏，这成为媒介作为一种新兴权力的象征。

影片《楚门的世界》中，对于媒介强大控制力的描写，被戏剧性地放大到了可以"呼风唤雨"的程度，"楚门秀"的"缔造者"克里斯托弗，从某种程度上，可以被看作媒介权利的代言人。我们知道，在基督教圣经故事中，是上帝创造了世界和亚当，在"楚门秀"里，则是由克里斯托弗创造了"楚门的世界"和万众瞩目的明星"楚门"，这位堪称无所不能的导演，就如同上帝一般，在他所建构的庞大摄影棚里，不仅控制着日出日落、打雷下雨，还掌控着楚门的人生和情感，他安排了众多的演员，扮演楚门的家和朋友，一次次用精心编排的剧情，欺骗着单纯善良的楚门，这为节目赢得了极大的收视率和可观的经济回报。为了把楚门永久地囚禁在桃源岛上，不惜在楚门幼小的心灵留下永久的创伤：安排饰演楚门父亲的演员，在他面前溺水而亡，这让楚门从此对出海产生了极大的恐惧感，当楚门在街头"偶遇"亡父，并对自己周围的世界开始质疑的时候，克里斯托弗又亲自导演了一幕让无数观众落泪的"父子重逢"。影片结尾处，克里斯托弗与楚门的一段隔空对话，引发观众深深的思考，楚门："你是谁？"克里斯托弗："我是创造者，创造了一个受万众欢迎的电视节目。"楚门："那么，我是谁？"克里斯托弗："你就是

那个节目的明星。"楚门："什么都是假的吗？"克里斯托弗："你是真的，所以才有那么多人看你，外面的世界……，跟我给你的世界一样的虚假，有一样的谎言，一样的欺诈，但在我的世界，你什么也不用怕，我比你更清楚你自己。"但是，楚门却对克里斯托弗有力地反击道："你无法在我脑内装置摄像机。"楚门的回答是对这位有"妄想症"导演的极大讽刺，即便是上帝，也无法控制他所创造出来的亚当的情感和行为，无论这位大众娱乐媒介代言人克里斯托弗有多么万能，他也无法知晓楚门的内心世界。

今天，在这个被各类信息充斥的媒体时代，有些时候，我们也和楚门一样，被囚禁在传媒创造的"媒介现实"空间中，精神世界被五花八门的娱乐与社会信息所掏空，我们相信所见到和阅读到的一切，在人云亦云中，渐渐失去了怀疑与批判的意识，失去独立思考的能力，媒介运用其所擅长制造的"意义符号"，不仅塑造了现代人的生活观念，同时也潜移默化地改变着人们的价值观，影片所揭示出的极具现实意义的内涵，值得每位观众反省与思考。

②　大众娱乐文化与观众

"楚门秀"，是一款大众娱乐节目，在它取得巨大成功的背后，自然离不开亿万观众的支持，其实"观众"在这部影片中，扮演着相当重要的元素，电视台之所以会投资拍摄这档节目，是因为知道可以吸引很多观众来收看，如果没有观众，也就没有克里斯托弗、没有楚门的存在。克里斯托弗在影片开始的时候，曾经这样表达他对"楚门秀"的看法："我们看戏，看厌了虚伪的表情，看厌了虚伪的特技，楚门的世界……，可以说是假的，楚门本人却是半点儿不假，这节目，没有剧本，没有剪辑，未必是杰作，但如假包换，是一个人一生的真实记录。"

导演彼得·威尔在《楚门的世界》中，讲述了大众娱乐文化时代，一个关于真人秀的故事，真人秀的主角楚门的一举一动，都被事先预藏在暗处的数以千计双"眼睛"——摄像机镜头所追踪，无论是在自家的盥洗室、他的车子、报刊亭、穿越人行横道时……，这种真实感极强的跟踪式拍摄手法，其创意正是来自影片所展示的、大众娱乐化时代受众的窥视需求。这档"真人秀"，可以说极其富有"创意"，它把生活中可以遇到的各种境遇、情感甚至不确定因素杂糅在一起，极大地调动了观众潜藏的窥视欲心理，然而，节目的制片人兼导演并不满足于此，为了增加收视率，还特意开设了让观众电话参与真人秀剧

情设计的互动栏目。不仅仅是在影片中，在《楚门的世界》上映20年后的今天，大众媒介更是成为每个人生活不可或缺的重要组成部分，再加上媒体行业的激烈竞争，让从业者不惜使尽浑身解数，借助于各种文化、科技和物质手段来刺激和鼓励大众的参与和互动，因为拥有足够的关注度，是媒介赖以生存的前提。但是在参与的同时，也让观众对这档24小时直播的节目，产生了强烈持续的依赖性。

"楚门秀"与其他娱乐节目最大的区别是，它要向全世界观众展示主人公楚门的一生，即从栏目开播之日起，全世界观众一起见证了楚门生命的各个重要阶段：出生、成长、恋爱、结婚……，当楚门第一次在影片中出现时，我们同时也看到了"10909"这个数字，这意味着"楚门秀"播出已近30个年头，可想而知，这档节目已经伴随了几代人的成长，成为他们生活不可分割的一部分，也因此对它产生了强烈的依赖感。但随着剧情的戏剧性改变，渐渐觉醒的楚门屡次尝试逃离桃源岛这个"媒介现实"空间的时候，他的这种完全出乎剧情设计之外的举动，令电视机前无数的观众感到坐立不安，在几十年的拍摄进程中，楚门在许多人的心里，已经不仅仅是一个银幕上的形象，从某种程度来说，他甚至成为朋友、家人甚至被倾慕的对象，成为大众记忆中不可或缺的一部分，一种精神的寄托。

因此，当导演克里斯托弗得知楚门逃跑后，命令工作人员切断直播画面后，观众无法面对这个"残酷"的事实，纷纷从世界各地用各种语言打电话到电视台，询问楚门的情况。

"楚门秀"，以仅存的一个真实人物和周围全部的虚假世界，编织了一个"虚拟现实"或"媒介现实"空间，这种空间具有很强的亲民性，极大地缩短了大众娱乐文化与受众之间的距离感，同时这种"媒介现实"又被塑造成了开放式的，不仅可以让观众参与其中，并且能够获得某种精神和心灵的慰藉，这也是产生大众娱乐文化狂欢的原因所在。但是，民众在这场娱乐狂欢中所收获的满足感，是受到娱乐工业所操纵的，它并不能给个体带来真正的个性与自由，而更多的是将受众对于娱乐的需求进行"物化"处理，利用娱乐工业这部机器，包装出大量满足大众娱乐文化需求的娱乐产品。归根结底，这些娱乐工业的产品，并不能给每个人带来真正的娱乐体验，因为这种"标准化"的生产模式，通常是以失去人的"个性"为代价的。

总的来说，影片所展示的"楚门秀"的观众，是一群被大众娱乐文化所操纵的、可悲的看客群体，他们作为这档节目的忠实"粉丝"（Fans），对于楚门的喜爱，其初衷主要是出于娱乐的目的，这种娱乐是建立在人类好奇心被异化后的、偷窥欲望的基础之上，也是一种把自己的快乐，建立在他人痛苦之上的道德缺失的行为。这些男女老少，每天24小时不间断，津津有味地窥视着楚门这只笼中之鸟，全然不顾他内心的痛苦和真正的渴求，甚至以此作为茶余饭后的谈资和生活的调剂品，楚门对于这些观众来说，并不是一个活生生的人，而更多是被贴上了大众娱乐标签的娱乐商品罢了，如影片中随处可见，印有楚门头像或名字的茶杯、挂历、抱枕、棒球帽和一家甚至以"楚门"命名的咖啡店……。导演彼得·威尔，通过影片的最后一个镜头，对此做出了极其辛辣的讽刺，当楚门谢幕离开了桃源岛之后，我们看到画面上两个中年男子，在为"楚门秀"有了一个圆满结局感到

兴奋之后，又马上恢复了常态，一边吃着快餐，一边说："还有什么节目？看看还有什么"（What else is on？ Where's the TV guide？ Let's see what else is on）。对于这些观众来说，楚门，只不过是娱乐媒体所创造的、众多"楚门"中的一个，一幕闹剧的谢幕，也意味着另一幕即将开始。作为大众娱乐文化的受众，我们是否也能从"楚门秀"观众的身上，看到自己的投影？这是值得每位观众深思的问题。

③ 爱与自由的永恒诉求

影片中，导演克里斯托弗是"楚门秀"的创造者，也是主人公楚门命运的掌控者，自楚门出生起，他所看到的一切自然与社会人文环境都是被精心炮制出来的：阳光、雨水、大海、日月星辰、风雨雷电，是摄影棚里的特效；亲人、朋友、爱人、同事，甚至连宠物都是节目中的演员；他生命中所有重要的时刻，成长、亲人变故、工作、婚姻也都是人为操控的。

楚门就这样，在摄影棚里，在全世界观众的窥视中，走过了自己30年的漫长人生岁月。"楚门"的英文原名是"Truman"，其隐喻是表达"真实的人"（True Man）的含义，楚门作为唯一一个真实的个体，尽管长期被囚禁在一个"虚拟现实"的环境中，但终归有一天，他会发现事实的真相，因为他怀揣着对真爱和自由的追求，这也是影片导演彼得·威尔为楚门最终能逃离桃源镇所设下的伏笔。我们在影片结尾，楚门与克里斯托弗的对话中，可以更加深刻地体会到这一点，克里斯托弗："我比你更清楚你自己"（I know you better than you know yourself），楚门反击道："你无法在我脑内装摄像机！"（You never had a camera in my head！）

影片中，真正引导楚门最终走出人生囚笼的，是深藏在他心中的一份纯洁的爱情，对于这份真感情的呵护，才没有让楚门在年复一年的虚伪岁月中，变得麻木和迷失自己，而给予他这份真爱的，正是学生时代的初恋情人西尔维娅（在"楚门秀"中的名字是罗兰），她是影片中非常重要的一个线索性人物。楚门对于西尔维娅的感情，更多停留在记忆之中，当电视剧组人员发现了他们之间的恋情后，西尔维娅被强行带走了，甚至连一张照片都没有留下。影片中一组极具艺术质感、感人至深的镜头，充分地表达了楚门对初恋情人的思念之情：楚门用每天在报刊亭购买的女性杂志（谎称为妻子所买）里面的图案，拼贴并

还原了西尔维娅的脸……，除了这样，他别无他法，这个片段也从侧面揭示了"楚门秀"节目在其温馨和谐的表象下所掩盖的对于人性剥削的残酷本质。

在楚门的记忆中，当他与西尔维娅在图书馆第一次交谈时，她身上佩戴了一枚耐人寻味的别针，上面写着：HOW'S IT GOING TO END? (该怎样收场？)这句话，不仅是作为"楚门秀"骗局的知情者、唯一珍爱楚门的西尔维娅自己对这场闹剧的反思，这个问题更是为楚门和观众所提出的。当西尔维娅被剧组人员当作"精神分裂"病人带走时，曾留下了一些话，令楚门记忆犹新："这是假的！是为你而设的！是做戏，人人在看你，小心！楚门，你要逃出去，逃出去找我！"尽管当时的楚门，并不真正懂得发生了什么，但西尔维娅的话，却深深地留在了他的记忆中。

另外，影片中，尽管电视制作人为了节目的需要，对楚门的性格进行"畸形化"的塑造，他童年和学生时代所显露出的探索精神被压抑了，但是，当这种被压抑的探索精神被唤醒的时刻，也必将是楚门发现真相、获得自由之时。探险世界是楚门儿时的梦想，他一直都渴望走出桃源岛、远渡重洋去发现另一个世界。为了把楚门永远地囚禁在真人秀中，电视剧组不惜让楚门的"父亲"，在他面前溺水而亡，从此楚门对海水有莫名的恐惧。当楚门发现生活中越来越多的假象之后，决定离开桃源岛去斐济寻找西尔维娅，他还一直深信着"斐济"，这个电视剧组人员编出的谎言。楚门尝试坐飞机、坐汽车离开桃源岛，但在真人秀演员们的阻挠下，都前功尽弃了，最后，他只能自己开汽车、克服恐惧心理驶过大桥，但行动最终还是失败了……如果说，楚门初恋情人西尔维娅对他所说的话，是预埋在楚门心中渴望真相的一条导火索，那么，他在街上"偶遇"过世二十几年父亲的事件，则是点燃楚门心中导火索的打火石，为了安抚楚门日益波动的情绪，总策划克里斯托弗亲自出马，导演了一出极富戏剧性的煽情戏"楚门父亲之复活"，闹剧之后，一切都看似恢复了平静，然而，楚门却暗中计划着自己的再次逃亡。

觉醒后的楚门，终于战胜了对大海的恐惧，扬帆远航，但是他的叛逃，却遭到了来自导演克里斯托弗的强烈阻挠，但是，这位大众娱乐媒介的"上帝"，所动用的高科技狂风海啸和电闪雷鸣，也没能够阻止楚门内心所爆发出的，对于真爱与自由的强烈渴求，就像他在"狂风暴雨"中的怒吼："你还有什么法宝？你想阻止我，只有杀了我！"风平浪静之后，楚门驾驶他的船，终于来到了"楚门世界"的尽头，船舷无意中刺破了摄影棚"天空"的幕景布，我们看到，楚门伸出手，慢慢地伸向了这个囚禁了他30年的边缘……这个世界电影史上最经典的镜头之一，感动了无数的电影观众，并引发了强烈的共鸣，因为此时的楚门，已经不仅仅是代表他个人在与强大的媒介权利对峙，与他同在的，还有千千万万渴望真爱与追求自由的人。"HOW'S IT GOING TO END?"这个问题，在影片中虽然是以细节的形式出现的，但却潜在地推动了故事情节的发展，激发了观众的思考，影片结尾时，主人公楚门用自己的行动，为这个问题做出了回答。在今天的网络时代，媒体对于人类生活的影响更是无处不在，希望每位观众也都能像楚门一样，冲破传统力量的束缚，学会用自己的眼睛去观察和审视世界，倾听自己内心的声音，勇于去做一个真实的人(True Man)。

(2) 戏剧性的表达

《楚门的世界》是一部借用超现实与超想象力的故事情节构思来表达批判现实主义精神的优秀电影，黑色幽默、演员的表演特征、服装造型特点等诸多戏剧性元素的有机建构，是影片成功的重要原因之一。一个被电视公司收养的孩子，被塑造成一个世界瞩目的电视明星，但与此同时，他也被剥夺了个人的隐私、自由甚至尊严，成为彻头彻尾大众娱乐消费的牺牲品，荒诞的剧情、夸张的表演与精心设计的舞台布景，无不彰显了影片的戏剧性，就像是一部荒诞却极具讽刺现实意味的人生寓言，引发观众深深的思考。

该影片是一部由高度的戏剧性来推动叙事和表现主题的典范之作，主人公楚门的扮演者金·凯瑞极富特色的个性化表演，是本片的一大亮点之一，他在影片中给观众留下印象最深的镜头之一，就是楚门举起手向邻居标志性与符号化的问候语言："假如再碰不见你们，祝你早、午、晚都安！"楚门这句戏剧性肢体与语言表达方式，在影片中共出现过三次，虽然是同样的问候语，但每一次都包含不同的寓意，逐步将影片推向了戏剧性的高潮：第一次出现在影片的开始，一方面昭显了楚门热情、开朗和幽默的性格，另外，也从侧面反映了"楚门秀"的主人公周而复始程式化的生活；第二次出现在楚门识破了生活虚伪的假象之后，却仍然不动声色地重复着日常的表演，为之后的乘船出逃埋下了伏笔；这句台词第三次出现在影片的结尾，导演克里斯托弗与楚门"隔空"喊话，极力劝诱他不要离开桃源岛，在双方僵持的紧张的气氛下，楚门却突然转过身来，带着一如往日的灿烂笑容，对着镜头戏剧性地说出了这句问候语，然后弯下腰身完美地谢幕。影片以这种极具讽刺意味的黑色幽默方式，对媒介与大众娱乐工业进行了强有力的批判，将影片推向了戏剧性的高潮。

观众从"楚门秀"一两天所展示的情节中，基本就可以想象到楚门30年来的生活状态，在他的前半生，没经历过波澜起伏的生活，生活里有的只是阻止他走出桃源岛的谎言和商业利益，楚门日常生活的舞台，同时也是最能凸显影片戏剧性张力的地点。影片的女一号美露，是在剧组的安排下和楚门相识并结婚，两人在生活中的一些互动情节，让人啼笑皆非，推动了影片的戏剧张力，如楚门在街上偶遇溺水身亡的父亲后，在家中的地下室

翻看儿时与父亲的合影，见到妻子后为了掩饰内心情感的波动，佯装在修理剪草机，美露于是见缝插针地对着镜头做起了广告"我们应该扔掉那剪草机，买一部爱奇牌剪草机吧"，并给了她一个特写镜头，这一幕对社会中无处不在的广告给予了极大的讽刺，同时也显示出在日常生活中"妻子"对楚门的压力，因为她是"楚门秀"中最重要的演员之一，监视与限制楚门的行动，是她的主要工作。另外，美露的每一次出场，无论服装或发型都是被精心设计的，但最为夸张的是她说话的腔调和肢体语言，都极尽"专业表演"的实力，与楚门的真实自然，形成了巨大的反差。楚门与妻子在影片里的最后一次争吵，是让他下定决心驾船逃离桃源岛的重要原因之一。妻子只是美露扮演的角色，她并不愿意和楚门进行深度的情感交流，只要逢场作戏就好了，在楚门极度沮丧的时候，美露却突然喜笑颜开地对着镜头做起了广告："我去倒杯可可给你，尼加拉瓜山天然可可炼制，不含人工糖分，各种可可中，莫可可最好喝。"妻子这一幕荒诞的戏剧性的表现，终于让楚门忍无可忍，与她发生了激烈的争执，这时正逢楚门好友马龙出场，银幕上，我们最先看到的不是他的面孔，而是手里的一打啤酒……，通过这种极为夸张与荒诞的戏剧性设计，把楚门的真实与其他演员的做戏相对比，更加凸显了楚门作为大众娱乐消费的悲剧性，以及对商品社会金钱利益至上的本质进行了辛辣的讽刺。

影片结尾处的几幕戏剧性表达，不仅让观众对"楚门秀"的创造者，克里斯托弗这个人物形象有了更多了解，同时也对他操纵的媒介权利，有了更本质的认识：当克里斯托弗发现了从海路逃跑的楚门后，立即宣布恢复直播，他深知此时的电视观众，正在企盼着楚门的复出，于是表现出了高度的职业水准，极力把楚门塑造成"英雄人物"形象呈献给观众："别用船杆镜，看不见他的脸，用船舱镜，船舱镜，好极了，拍到我们的英雄了！"但在下一秒，当他得知无人能驾船出海阻止楚门时，态度则发生了180度的转变，不顾楚门生命安危，命令工作人员启动最强的"海啸模式"企图阻止他离开摄影棚，当所有的强硬手段都无法动摇楚门的时候，克里斯托弗则改用了心理战术，一方面讲述外面世界的危险，让楚门产生心理上的恐惧，但遭到楚门的严词反击后，马上又伪装成了"慈父"的模样，述说着三十年来对楚门无微不至的"关爱"……，影片透过对克里斯托弗这个人物的

刻画，反映出了隐藏在他背后的大众娱乐工业，为了牟取暴利不择手段的残酷本质。

　　而真正让楚门感知，自己生活在一个极为荒诞的戏剧性世界里，是当船舷撞到摄影棚"天空"幕布的一瞬间，他带着惊恐伸出手去触摸，却发现30年来仰望的蓝天，竟然只是描绘精美的背景而已，原来一切都只是虚无，观众看到他极为痛苦地捶打着这块"蓝天"，发泄着心中对这个虚假世界的愤慨情绪，沿着"海平线"慢慢走向虚拟世界的出口……这个镜头极具超现实主义画面美感，揭示了影片荒诞的主题，为电影史上留下了不可磨灭的经典一幕。

　　(3) 视听语言的审美特征

　　《楚门的世界》不仅是一部在情节构思上极富创造性的影片，在电影表现形式的追求上也非常有独到之处，导演彼得·威尔在视听语言上的探索与创新，拓展了电影艺术的表现力。

　　① 镜头与视角

　　导演彼得·威尔为这部具有黑色幽默元素的超现实主义风格影片，设计了独具寓意的镜头与视角，威尔在拍摄时运用了与电视相匹配的1.66∶1的格式，这使影片看起来更像一场电视真人秀的直播节目，让观众产生身临其境的真实感。"楚门秀"的创造者克里斯托弗说过，剧组在桃源岛隐藏设置了五千多台摄像机，时刻记录着楚门的一举一动，因此我们看到，镜头始终围绕着楚门在运动，但拍摄的视角与方式却极富变化，特写、仰拍、俯拍、平行或远景交替运用，甚至还有汽车后视镜及商店镜子反射的跟踪拍摄方式，为电视观众营造了一种窥视的快感。

　　影片中曾出现的两种镜头，值得引起观众的注意，一种是带有白色宽边框的镜头，这是"楚门秀"节目组的监视摄像机，真实记录下的楚门的活动，同时也是从导演的视角所看到的真实的楚门；另一种是如同"眼睛"形状黑色外框的镜头，就如同它的"眼睛"造型一样，是电视机前的观众窥视楚门的镜头。影片中的这两种镜头，不仅仅是外形上的差异，更主要的是它们对于电影观众来说，显示了完全相悖的内涵，真人秀导演在监视器里，可以窥见所发生的一切，包括拍摄过程中出现的，剧情设计之外的意外状况，如楚门在街头偶遇死而复生的"父亲"，初恋女友西尔维娅告知楚门真相时，被剧组人员强行带走等画面，这是电视观众所看不到的，电视观众所看到的是经过剧组人员精心编排的画面。

　　电视观众作为娱乐节目的消费群体，在收看"楚门秀"时，完全出于一种娱乐的心态，从头至尾并没有自己独立的思考空间，情感的起伏也被真人秀导演所操纵着，例如，我们可以通过"楚门秀"酒吧里的一幕情节了解到电视观众所看到的"楚门秀"的版本：酒吧里的两位女服务员，在看到楚门与初恋女友西尔维娅(罗兰)分手的片段后，略带疑惑地交谈："他(楚门)为什么不跟她(西尔维娅)去斐济？""他妈妈患了大病。""他孝顺，不忍心离开，也许太孝顺了。""他失去罗兰(西尔维亚)不久，就娶了美露。"从这两位真人秀粉丝的对话中，我们可以了解到，西尔维娅被剧组人员强行带走的镜头，并没有出现在电视直播中，却而代之的是一个被编造的美丽的谎言。除了"楚门秀"导演、电视观众的视角外，另一个非常重要的视角，就是电影观众所看到的楚门的世界，从某种程

度上是"全知"的,这让我们时而把自己等同于媒介权利的牺牲品楚门,时而又是电视机前亿万大众娱乐的消费者之一,这种"全知"的变换视角,更能够加深电影观众对影片主题的感悟。

② 声音元素的运用

影片中对于音效元素的运用,最大的特点就是真实感,它采用的是不加修饰的、生活中的最为常见的声音,如狗吠、车水马龙的喧嚣、行人的窃窃私语、朋友之间的问候等,这些音效构成了整部影片情境写实的基调,给予观众最直观的感受,觉得这就是自己生活的真实世界,渲染了这档真人秀节目的可信度。

除了音效之外,影片在声音元素运用上的另一大亮点,就是对于音乐的使用。《楚门的世界》不仅获得了奥斯卡最佳原创剧本奖的提名,而且还获得了第56届美国金球奖最佳电影配乐奖项。影片的主人公楚门,是一个热情乐观,并且抱有梦想的青年人,但是当他得知自己的生活,原来是一场"真人秀"的巨大骗局后,毅然决然地冲破重重阻力,去追求真实的生活与心中的梦想,影片中背景音乐的使用,对渲染楚门的梦想,起到了极大的烘托作用。

当楚门最开始出场的时候,画面背景响起了一段观众耳熟能详的著名乐曲《土耳其进行曲》,这是一首旋律非常欢快的钢琴曲,导演在影片伊始,通过这首节奏明快的旋律,向观众展示了主人公楚门的日常生活,让观众感受到他每天的生活中,充满了轻松与欢愉,但是这种暂时的愉悦,却为影片后续的悲剧情节发展埋下了伏笔。影片中,楚门与西尔维娅美好却短暂的爱情故事,也是音乐重点渲染的对象。西尔维娅是真人秀节目中众多演员中的一个,她出于同情更是出于爱情,将事实的真相告知楚门,而自己却被逐出剧组。当楚门在第一次看到西尔维娅的时候,就喜欢上了这个率真可爱的姑娘,画面上伴随两人的是旋律柔美的音乐,衬托出了这段恋情的美妙。西尔维娅被剧组人员强行带走后,不知真相的楚门以为她去了斐济,从此后"斐济"便成为楚门心中的一个梦想之地,楚门对西尔维娅的感情,成为他最终摆脱束缚的动力之一。这段美好的爱情虽然昙花一现,却为影片后期,楚门为了心中梦想而奋斗的情节做出了铺垫。以上两段欢快音乐旋律的运用,分别展示了楚门的生活环境与他的爱情状态,然而在这美好的表象之下,却隐藏着一个惊人的骗局,随着主人公命运的明晰化,他的反抗也渐渐开始了。这种音乐风格在推动影片情节发展的同时,也渲染了楚门心中的梦想。

影片在表现楚门的独白或者特写镜头中,则更多运用了旋律较为舒缓的音乐作为背景,以此来衬托楚门的内心世界。第一次出现在楚门与好友马龙交谈时,观众看到,茫茫"夜色"中,楚门向马龙倾诉着自己心中长久以来的梦想,离开桃源岛去斐济旅行。然而这个看似简单的梦想,对于楚门来说等于"天方夜谭",让人不胜唏嘘。画面上的楚门外表平静,背景同样是平静如水的音乐,但正是这样一种平静的组合,让观众感受到了涌动在平静下的暗流,看似平静的楚门,内心却藏着对梦想的狂热追求,这段音乐是楚门内心情感自然的流露,也是对他梦想的渲染。楚门与马龙的另外一次对话,也使用了同样的背景音乐,但此时的楚门已经觉察到了骗局,并且开始暗中反抗。

影片结尾时,楚门驾船出海一幕中音乐的运用,可以说将电影推向了高潮,成功地渲

染了楚门的自由之梦。当楚门最终来到海上，这时的背景音乐是异常激烈而紧张的，让观众为孤身作战的他捏了一把汗。但楚门最终不仅征服了大海、战胜了"海啸"，也用他的智慧、勇气和幽默，征服了观众的心。这段海上逃亡的背景音乐，扣人心弦，细腻地刻画出了楚门所面临的危险处境，同时也衬托了主人公内心追求梦想和自由的坚定信念。

3. 亮点说说

电影《楚门的世界》作为一个时代性的操纵隐喻，不仅讲述了一个"真实和虚假"的边界故事，还通过超现实主义的构思及黑色幽默的表达，在提醒电视机前、银幕前的每一位观众，要看清事情的本质与真相，走出时代的骗局，走进自己的心灵，在不断地反思中，保留属于自己灵魂的自由。

4. 参考影片

《美丽人生》【意】(1997年)导演：罗伯托·贝尼尼

《低俗小说》【美】(1994年)导演：昆汀·塔伦蒂诺

《搏击俱乐部》【美】(1999年)导演：大卫·芬奇

■ 3.2.2　《朱诺》

英　文　名：《Juno》

导　　　演：贾森·雷特曼(Jason Reitman)

出品时间：2007年

国　　　家：加拿大、美国

编　　　剧：迪亚波罗·科蒂(Diablo Cody)

主　　　演：艾伦·佩吉(Ellen Page)、迈克尔·塞拉(Michael Cera)、詹妮弗·加纳(Jennifer Garner)、杰森·贝特曼(Jason Bateman)、艾莉森·珍妮(Allison Janney)、J. K. 西蒙斯(J. K. Simmons)

发行公司：20世纪福克斯电影公司(20th Century Fox)

类　　　型：剧情、喜剧

片　　　长：162分钟

1. 电影简介

贾森·雷特曼，1977年10月19日出生于加拿大魁北克的蒙特利尔市，好莱坞导演、编剧兼制片人，他的电影天赋得益于从小来自家庭环境的熏陶。其父亲伊万·雷特曼是一名资深的好莱坞制片和导演，曾拍摄多部以爱情和喜剧为主要题材的影片，雷特曼的母亲同样是一位演员。这样的家庭氛围，让贾森·雷特曼有机会在年幼的时候就开始接触电影，并在父亲的支持与鼓励下参演了一些影片并负责片场助理等工作。1998年至2004年间，他先后拍摄了6部电影短片。2006年，贾森·雷特曼第一部真正意义上的剧情片《感谢你的抽烟》上映之后取得了商业和口碑的双赢。2007年，电影《朱诺》第一次在多伦多

电影节首映，其后同样获得了可观的票房和业界人士的好评，并赢得了第80届奥斯卡最佳原创剧本奖，以及奥斯卡最佳影片、最佳女主角和最佳导演奖三项提名。

　　16岁的高中女生朱诺有着率真、精灵、可爱的性格，正在经历着从青春期到成人蜕变过程的她，突然有一天决定要和学校田径队帅气的男队员布里克偷食禁果，但没想到意外怀孕了。朱诺将这个消息告诉了男方，但由于缺乏经验，布里克也束手无策。一方面，作为高中生学业尚未完成又如何谈婚论嫁、结婚生子呢？另一方面，自己身体里孕育的毕竟是一个生命，朱诺在与朋友商量之后做出了超出同龄人的决定：不去堕胎，坚持把孩子生下来，然后再找一对无法孕育却有爱心的夫妇来抚养。虽然勇气可嘉，但朱诺毕竟还只是一个高中女生，缺乏相应的心理准备与经验，等待她的，将是怎样的一次心灵考验呢？最后，朱诺在报纸上刊登了启事，如愿以偿找到了一对结婚五年没有孩子的马克、瓦内莎夫妇。朱诺的父亲和继母在知道了这件事后，出于亲情、责任及人道主义等多方面的考量，决定支持女儿的决定，一家人携起手来、共谋对策。然而事情的发展并非一帆风顺，朱诺怀孕期间，经历了领养孩子那对夫妇协议分手的事实，于是对人性、爱情和家庭产生了一定程度的怀疑。当朱诺徘徊在人生十字路口时，还是家人及时给予她帮助和开导，与父亲倾心交谈后，朱诺思考了许多关于人生和未来的问题，决定以积极的心态面对新的生活并且开始了和布里克的恋情。孩子平安降生后，经历了许多同龄人无法了解的事情和情感后，朱诺越发显得成熟与自信，因为成长原本是需要在不断的蜕变中完成的。

　　2. 分析读解

　　《朱诺》是一部精心构思的影片，以非常轻松诙谐的方式演绎了美国社会中关于青少年怀孕、堕胎以及领养这样严肃的社会问题，这是以往好莱坞电影中较少被触及的题材。导演十分巧妙地把观众关注的社会焦点问题拓展到了探讨爱情、家庭、责任以及青少年成长这样的人生思考当中，借助清新的配乐和富有绘画质感的影像，为我们营造了一个轻松愉悦的观影世界，感受那份潺潺流动的青春时光。

　　(1) 严肃题材、意外情节和轻松表达

　　影片讲述了一个美国普通高中女学生意外怀孕并决定把孩子生下来送给不孕夫妇抚养的故事，导演以适合青少年年龄特征的清新格调来打造电影的总体风格。在诙谐轻松的表象之下，影片实际上探讨了一个关于青少年怀孕与堕胎的严肃话题。这里，导演运用轻盈巧妙的视听手法和独具一格的美学及道德理念探讨了这个具有普遍意义的社会性问题，同时也为观众呈现了一部别致的视听艺术作品。

　　影片的叙事没有复杂的线索设定，趋向于线性流水式的结构，基本按照事件发展的走向来进行：女高中生朱诺意外怀孕后，决定把孩子生下来，并无抚养能力的她最后找到了愿意接受孩子的家庭，孩子平安降生后，朱诺继续学业并投入新的生活。与影片较为简洁的叙事结构相比，在情节构思上却超出了一般观众的想象，围绕着富有个性的人物形象来展开。第一印象给人洒脱、独立的女主角朱诺，在得知自己意外怀孕后，表现出了超出同龄人的智慧、成熟、勇敢和坦然，她故作老成、叼着烟斗坐在男友家门前沙发上顽皮的一幕想必给观众留下了深刻的印象。在青少年怀孕这件事情上，影片的情节设定并没有遵循事件发展的传统走向来进行，朱诺和父母没有因此而发生不可避免的家庭纠纷，朱诺和家

人甚至没有追究男方的责任，男方的家庭也没有强行出面要求女方堕胎，等等。反而是当事人都能够很理性地面对事情的发生，心平气和地商量关于孩子的领养问题，看到故事情节发展，观众的反应和态度或许应该是感到意外和惊讶的。试想如果故事的背景设定不是美国而是在中国，那么影片想必会平添许多戏剧性的枝节，由此引发众多的矛盾和冲突。相反，事情发生后，朱诺表现得很坚强，深思熟虑后放弃了堕胎计划而选择把孩子生下来，具有人道主义情怀的她积极同马克、瓦内莎夫妇沟通，朱诺的家人也表现出令人称赞的宽容胸怀。本片以出人意料的情节设定、非传统的叙事视角来塑造影片，用轻松诙谐的笔触表现严肃的社会与人性问题，另外，影片也折射出美国社会在教育、文化和道德层面的开放性与包容性，值得每一位观众进行反思。

(2) 主题：爱与包容

影片从一个16岁的女高中生怀孕并决定生子送给不孕夫妇领养的故事而引发出观众对于爱情、家庭、责任以及青少年成长这些问题的思考，以开放和多元化的视角探讨关于爱、理解和包容这些人类亘古不变的话题。通过朱诺的故事，也让观众对不同文化背景的美式家庭及社会成员之间的关系、交往方式、道德观念等方面有了更多的了解。在影片中我们可以深切体会到朱诺家庭成员之间的关系是建立在理解、平等、相互尊重的基础上，即使得知朱诺怀孕要坚持生下孩子的情况下，父亲和继母还是保持一如既往的理性，最重要的是他们尊重作为独立个体，而不是家庭附属品的准妈妈朱诺的决定，并给予理解和帮助。父亲陪伴朱诺去商议收养事项，继母和好朋友陪她去医院检查，父亲对失落与困惑的朱诺进行心灵引导，朱诺和布里克开启了恋爱航行等情节，都凸显了亲情与友情的重要性。通过这次意外怀孕事件，让一位高一女生对理解、责任、包容和爱情的内涵有了更为深刻的认知。影片始终以开放、探讨的方式对事件进行展示，并没有为事件本身设定是非评判的标准，但或许每位观众心中都会找到属于自己的答案。例如那对曾经相爱、准备收养孩子的夫妇却以协议离婚而收场，已经无爱的婚姻让丈夫马克没有勇气去承担一个养父

的责任，对于他来说或许人生还有许多未曾实现的梦想要去完成。此处导演并没有进行道德层面的说教，而是为观众保留了一个开放和包容的思考空间，以独特的视角传达了一个需要不断被思考和学习的、关于爱和包容的主题。

(3) 关于女性形象的塑造

在电影史上，真正关注女性生存环境、探讨女性特别是青少年女性心理的影片并不多，《朱诺》应该算是其中的一部。影片里表现了一些性格迥异的女性形象，但被着重刻画的主要有两个：一个是影片的女主角怀孕、生子的高中生朱诺，另外一个是结婚五年却没有自己孩子的瓦内莎。这两位女性的年龄、个性、气质、兴趣爱好等都不尽相同，但她们又都具备耐心、宽容、有爱心、母性等相似的特质。朱诺这个名字在西方女性中并不常用，影片中她一度提及自己名字的来历，是由于当时父亲沉迷于阅读欧洲古典神话故事，所以给她起名为"朱诺"(Juno)，与罗马神话里的天后同名，是婚姻和母性之神，传说中被罗马人奉为"带领孩子看到光明的神祇"。由此可以看出，影片为朱诺这个角色的创造赋予了一定的神性象征含义和神秘感。朱诺在片中还说："我肯定朱诺是宙斯唯一的妻子。"我们似乎可以看到她对于感情问题所表现出的自信态度。因为是一部由青少年主演并且反映青少年问题的影片，所以导演在影片总体格调方面运用了具有青春气息的表现手法，如影片开始时对朱诺的漫画式处理，并配以清新明快的美式民谣音乐，以此衬托出朱诺阳光、率真、洒脱的个性。对朱诺房间美术布景的细节设计，也是从侧面对女主角的个性进行刻画：贴满了各式海报的墙壁、玩偶、弥勒佛的电灯开关、与布里克的合照、卡通"汉堡"电话等，这些都显示出朱诺的个人喜好和青春的稚气。朱诺除了是一个个性比较鲜明的女生外，还有超出同龄人的理解力和包容，这主要体现在她知道自己意外怀孕之后，能够以坚强和坦然的态度面对和规划未来。影片中，对朱诺最严峻的考验是当她得知收养孩子的那对夫妇因为感情、责任、自由等方面的问题而准备协议离婚的消息。面对这个事实，外表坚强的朱诺还是感到无能为力和痛苦，因为她知道家庭感情的维系不是一个人的力量可以改变的，而是需要家庭成员达成共识后共同完成。最后，在父亲的开导和启发下，朱诺鼓起勇气，重新振作起来去面对未知生活的挑战。

影片中另外一个关键的女性形象是朱诺孩子未来的养母瓦内莎，通过影片的交代，观众可以感受到这是一位性格细腻、生活严谨、办事有原则，并且非常渴望当母亲的职业已婚妇女形象。瓦内莎的丈夫马克和她的性格有所差异，个性随意、喜爱音乐，感觉他更多是活在自己的世界里。即使有过共同领养孩子的想法，但当马克感觉婚姻中的爱情已经消失时，选择了净身出户。面对婚姻的滑铁卢，瓦内莎还是没有放弃领养孩子的初衷，决心以单亲妈妈的身份去抚养孩子。其夫马克的离开也没有让瓦内莎心生忌恨和放弃希望，相反她用包容、坦然的态度来面对一切，这一点对于普通观众来讲或许过于理想化。朱诺的孩子终于出世了，瓦内莎如愿以偿地升级成为一位母亲。观众看到影片中她怀抱婴儿，并轻抚他头部的一幕时甚为感动。当然，影片中除了朱诺和瓦内莎之外，也塑造了热情友善的朱诺女友、冷静而善解人意的继母等女性形象，并借助这些人物将宽容和爱的主题传达给观众。

(4) 视听语言的审美特征

《朱诺》中，导演通过对画面创意、剪辑、声音、画面色彩等影视语言组成要素的探索，为观众打造了一个别具一格的视听世界。

① 画面创意与剪辑的运用

电影首先是一门视觉艺术，导演可以借助画面和剪辑的出色运用更好地烘托出影片的主题。本片探讨的是关于青少年怀孕、堕胎的严肃话题，但导演却尝试以轻松愉悦的氛围作为总的格调。例如影片中的一幕，朱诺在父亲的陪同下首次去会见要领养孩子的马克、瓦内莎夫妇。在驱车前往的路途中，按照常理来说，父女此刻的心情应该是纠结和沉重的，因为谁都无法对未来有更多的猜测。在表现这场未知的旅途时，导演没有使用一台摄影机跟踪拍摄的长镜头，而是选择了把一组分拍镜头以快速剪辑的方式来表现：我们看到汽车在几个以不同别墅作为背景的画面前匆匆行驶而过。这种剪辑的方式不是一种写实的表现手法，更多的是写意的表达。通过几个短场景的快速转换提示观众时间的流逝，不动的背景和镜头前驶过的汽车营造出画面的流动感，像连环画的组接，生动活泼富有创意性，让原本沉重的旅途平添了些许轻松诙谐的色彩。

影片对画面剪辑的特色运用，不仅有效地推动了故事情节的发展，也把影片推向戏剧性的高潮。影片中的一幕想必给观众留下了深刻的印象：原本对孩子的未来充满信心的朱诺却意外得知马克即将净身出户，离开家庭。朱诺经过痛苦的深思熟虑后，写了一张字条留给瓦内莎，但字条里的内容并没有向观众立即透露…… 随后，镜头切换到瓦内莎看到字条时脸上浮现出一丝复杂的情绪，是失望还是希望，导演为观众留下了悬念。影片快要接近尾声的时候，谜底终于被揭开了，也迎来了戏剧性的高潮，朱诺在纸条上留给瓦内莎的是："如果你还坚持，那我也坚持"(If you are still in, I am still in)。影片让观众见证了朱诺在经历了一系列事情的磨砺之后，逐渐从一个充满青春稚气的女孩蜕变为积极乐观的女性。导演为影片设计的总体风格轻松、诙谐，并尝试运用创造性的镜头语言表现人物形象。例如，为学校运动队队员布里克的第一次出场进行了从局部到整体的精心的设计，引起悬念、唤起观众的好奇心：观众首先看到的是一张床，床边有一双运动必备的长筒袜，接下来是护腕的特写，然后再用一个由下至上的摇动镜头，把布里克的整体形象展现出

来。这种局部到整体的表现方式，不仅给我们制造了观影时的心理悬念和戏剧性，也更好地突出了人物的性格特征。影片多次运用特写镜头展现人物的心理世界借以烘托人物形象：朱诺告诉布里克自己怀孕的消息后，不需要言语的表达，我们仅从布里克面部特写上就可以了解到他紧张慌乱、无所适从的情绪，与一个高中生此时应呈现出的心理状态相符合；瓦内莎等待朱诺父女的首次造访时，摆好放歪了的相框，小心翼翼地插好花束，细致地挂好毛巾等一系列特写镜头的组接，一方面表现出瓦内莎严谨、认真的个性特征，另一方面也从侧面反映出她非常希望得到朱诺家庭成员的认可，成为孩子未来的养母。

影片中，导演运用了具有象征意义的剪切方式来强化女主角朱诺坚强、忍耐，不被世俗所左右的性格特征。不论朱诺行走在学校走廊或马路上，还是遇见奔跑的体育队队员或同学们时，我们总能看到她逆人流而行的瘦小身躯，细心的观众会发现，在这些桥段中，几组相近的剪切模式被重复性地使用：朱诺的肚子(特写)——对面行人异样的目光(特写)——朱诺穿过人群好似逆流而行(中景)，低头前行的朱诺和对面人群的非议(全景)，镜头最后被定格在朱诺的背影上，略带蹒跚的瘦小身躯，让观众读出更多的含义，感受到这个高中女生的坚持。

影片中导演通过四季的变幻将影片的时间轴线表现出来，其中富含导演的创意性想法，体现春夏秋冬四季变化的画面里总是有奔跑的田径队员并配以轻松愉快的音乐。奔跑本身就极具改变现状迎接美好未来的象征意味，每一个季度的变幻总是以男子的奔跑作为开始，体现出一种迎接新季节到来的热情和对未来生活的期待，充满激情和活力。

《朱诺》中出现了一次经典的三角形构图，即朱诺的父亲、瓦内莎、律师三人共同商定如何领养的镜头。一般来说，三角形的构图方式能给人以稳定、牢固的感觉，但是在这里出现的"三角形"构图，却并不是稳定牢固的意义。纵观整部影片，按照情节的发展与人物的内心和情绪的改变来说，可以很容易发现这个三角形的构图并未顺应传统的构图形式所带来的稳定感，在日后领养孩子的问题上出现了一些小的摩擦，因此这种形式上的稳定与内容上的不稳定形成了鲜明的对比，导演在拍摄这个镜头时，就留有伏笔，用这样的一个镜头来隐喻日后的危机。

贾森·雷特曼是一位擅长运用镜头语言来叙事的导演，特别是他对长镜头的艺术性处理更能让观众体验到别样的视觉情调。一般来讲，长镜头与传统的蒙太奇理论相对立，用长镜头来完成的场景具有某种同质性和纯粹性。与频繁切换的画面不同，长镜头让观众有时间去充分感受影像所要传达的感情内涵。对于《朱诺》，导演特意安排了一段颇有意味的长镜头作为影片的尾声：朱诺和布里克面对面坐在家门口的石阶上，弹着吉他唱着歌。在这个将近2分半钟的长镜头里，除了镜头渐渐拉远的景深变化外，只有朱诺和布里克的琴声与歌声。此处，导演以旁观者的视角、寄情于歌的方式来表达影片主题所要传递出的温情。长镜头通常善于表现镜头内容的完整性和时间的统一性，可以给观众留有更多的想象空间和独立思考的机会去回味整部影片。

②声音元素的运用

声音是电影语言中非常具有表现力的艺术元素，贾森·雷特曼所导演的影片通常对声

音都有着独到的运用。《朱诺》中，声音的特色运用主要体现在旁白、声效和音乐这几个方面。

导演在影片中为女主角朱诺设计了多处画外自述，例如在影片一开始，我们就听到她说"一切都从椅子上开始"，进而来引导出故事，以一句"一切结束于一张椅子"来结束叙事，做到首尾呼应、有始有终。旁白属于画外音的一种，通常由画面外的人声对影片的故事情节、人物心理加以叙述、抒情或议论。影片通过朱诺的自述，一方面向观众传递了丰富的信息、推动了电影情节的发展、表达了特定的情感并启发观众的思考；另一方面，以这种非常直接的交流方式和语气向观众娓娓讲述着自己的人生经历，也起到了塑造朱诺个人形象的重要作用，彰显出她率真爽快的鲜明个性。影片中，另一处引起观众思考的旁白是："我从没意识到，我会如此想家，大概只有在完全不同的地方呆过之后，才会有这种想法吧。"这是朱诺在得知决定领养孩子的那对夫妇由于婚姻触礁而决定协议离婚后，对婚姻、爱情及人性产生了迷惘时的感触。这有助于朱诺让观众了解她当时的复杂心情，同时也让我们见证了女主人公在经历的挫折中不断成长。

声音中的音效，虽然不同于人声旁白通常可以表示明确的含义，也有别于一般音乐旋律的情感表达，但是同样可以起到辅助人物性格刻画、烘托画面内涵的作用。在影片开始不久的一个桥段中，导演就利用声效表现人物复杂的心理活动：朱诺得知怀孕后去医院堕胎，与她相识的一个名叫苏琴的女孩在医院门口进行"反堕胎"宣传，她对朱诺说："胎儿或许已经有了指甲……"，也许是因为这句话的原因，让在候诊室等候堕胎的朱诺，神经质般地注意到其他候诊女性手指的细节活动：抓痒、敲击、涂抹指甲油等，而且这些动作发出的细微声效被导演重复性夸张地放大，不仅向观众传达出紧张、不安的气氛，更主要的是烘托了女主人公堕胎与否的矛盾心情。

除了以上两种类型的声音，音乐在片中恰到好处的运用丰富了画面的内涵，也烘托了影片的主题。音乐或许是各种声音元素中最具有表现力的一种，不仅可以引导观众情绪、渲染画面气氛、突出人物性格，还可以起到升华电影主题的作用。影片中有一个重要桥段是朱诺父女前往瓦内莎夫妇家里商定收养孩子的事项，瓦内莎在家中进行精心准备的过程，这段剧情基本都是以特写镜头来完成的：细致打理花瓶中的鲜花、摆正放歪的相框、搭好毛巾、摆放育儿杂志、一丝不苟擦拭楼梯扶手、整理仪表等。伴随这些快速剪辑画面的是一段节奏明快而又不失庄重的吉他旋律。这段声画组合，让观众从侧面了解到一些瓦内莎的个性特征，如细致、严谨等，以及她迫切希望得到朱诺父女认同的心理，另外，渐趋变快的音乐节奏，似乎烘托了朱诺父女和瓦内莎夫妇共有的期待与忐忑的心情。另一个桥段对音乐的特色运用出现在故事情节的高潮部分：新生命诞生后，先生子后恋爱的朱诺和布里克紧密依偎在医院的床上，而瓦内莎也如愿以偿地成为一名母亲。育婴室里，怀抱婴儿的瓦内莎和朱诺继母的低声对话与镜头外一个女声柔和悠扬的吟唱相呼应，这不仅渲染了影片高潮时的气氛，同时也升华了爱与包容的主题。

③ 色彩元素的运用

电影是一门视觉艺术，色彩是电影视听要素中最具有表现力的元素之一，是构成各类镜头的重要组成要素，起到传递人物心理和情绪感受、营造各种环境氛围以及烘托主题

的作用。《朱诺》是为青少年量身打造的一部影片，总体来说有着轻松愉悦的风格，画面的色彩构成基调以适合年轻人性格特征的暖色调为主，例如黄色、橙色、朱红色、草绿色等，这些色彩的搭配与影片所表现的爱与包容的主题相呼应。导演对人物服装的颜色也是精心设计的，起到了辅助刻画人物形象的作用。影片中，观众注意到主人公高一女生朱诺的着装通常以象征青春、活力、热情的红色系列为主，同时这种色系也和朱诺本人率真、开朗和积极的性格特征相吻合。另外一个线索性人物——学校体育队队员布里克每次出场几乎都是一身队服的打扮，白色长袜配黄色短裤和深红色T恤。红色与黄色是色彩学里面的三原色，是最单纯的、不能再被分解的颜色，却又是一切色彩形成的最基本要素，这种色彩的搭配衬托出布里克的年轻活力以及他性格的可塑性。

除了鲜明而单纯的色彩外，影片中"印象"画派风格的运用也给观众留下了深刻的印象。世界著名的法国印象画派是以善于捕捉和表现大自然中瞬息万变的光而著称的，印象派画家认为光是大自然美的奥秘。导演在影片的很多地方都借助光线达到渲染气氛、烘托主题甚至是宗教启事的目的。影片伊始，主人公朱诺出场了，她身着深红色外套，脚下是翠绿色的草坪，手里提着一大罐黄色的橙汁，一束阳光好像聚光灯那样投射在她的身上。电影开篇即奠定了色彩基调，象征着女主人公沐浴阳光、积极乐观的心态。另外，"朱诺"是罗马神话中的天后，婚姻和母性之神，"带领孩子看到光明的神祇"，导演在此处也似乎借用光线营造出的视觉效果，为朱诺这个角色赋予了某种具有象征意义的神性。影片中，对于光线的运用还体现在许多地方，例如在表现朱诺的房间时，时常也充满了阳光，借此衬托朱诺积极的人生态度。影片中，朱诺用旁白告诉观众，她的亲生母亲虽然与父亲离异了，但父亲每年的情人节都会给母亲寄来一盆仙人掌，这些花虽然不漂亮，但却生命力旺盛。画面中，观众看到许多沐浴着阳光的仙人掌。仙人掌这种植物，或许是朱诺本人的象征，虽貌不惊人、带刺儿却生命力顽强，沐浴在阳光下乐观积极地成长。

《朱诺》这部电影，导演贾森·雷特曼以人性化的视角探讨了美国社会中关于青少年成长的一些严肃话题。与传统的追求经济利益为主的商业大片相比，对普通人和社会生活题材的关注是本片弥足珍贵的地方。导演以轻松诙谐的艺术表现手法，向观众传递出关于爱与包容的永恒主题。

3. 亮点说说

影片《朱诺》，以适合青年人心理特点的清新、诙谐的风格，探讨了青少年未婚怀孕等严肃的社会议题，并从中引发出对于家庭与责任、亲情与爱情等诸多问题的思考，另外，导演在影片中对视听语言的探索，也让《朱诺》焕发出与众不同的艺术魅力。

4. 参考影片

《感谢你抽烟》【美】(2006年)导演：贾森·雷特曼

《在云端》【美】(2009年)导演：贾森·雷特曼

《青少年》【美】(2011年)导演：贾森·雷特曼

《少年时代》【美】(2014年)导演：理查德·林克莱特

■ 3.2.3 《盗梦空间》

英 文 名：《Inception》
导　　演：克里斯托弗·诺兰(Christopher Nolan)
出品时间：2010年
国　　家：美国、英国
编　　剧：克里斯托弗·诺兰(Christopher Nolan)
主　　演：莱昂纳多·迪卡普里奥(Leonardo DiCaprio)、渡边谦(Ken Watanabe)、约瑟夫·高登-莱维特(Joseph Gordon-Levitt)、玛丽昂·歌迪亚(Marion Cotillard)、艾伦·佩吉(Ellen Page)
发行公司：华纳兄弟影片公司(Warner Brothers Pictures，Inc.)
类　　型：动作、科幻、心理
片　　长：149分钟

1. 电影简介

克里斯托弗·诺兰，1970年7月30日生于英国伦敦，电影导演、编剧、剪辑师和制片人，主要代表作品有《蝙蝠侠》系列(自2005)、《盗梦空间》(2010)、《星际穿越》(2014)、《敦刻尔克》(2017)等。2001年，诺兰与妻子创建了属于自己的制片公司Syncopy Films，克里斯托弗·诺兰绝大部分的电影剧本都是与他的弟弟乔纳森·诺兰合作完成的，他们在一起共赢得过26次电影奖项的提名和7次奥斯卡奖，在世界范围内收获了总数超过40亿美元的票房，是世界排名前十位最具有商业价值的导演之一。除了影片的商业和娱乐性外，诺兰同时也是一位坚持自己创作理念、极具个人风格的导演，其影片渗透着哲学、社会学和伦理学的影响，尝试对人类精神层面、时间的构建、记忆的可塑性及个人身份等方面的探索。由于家庭的原因，童年时的诺兰分别生活在伦敦和美国芝加哥两地。在他7岁时借用父亲的超8毫米摄影机开始了最早的拍摄尝试，12岁时就确立了将来要成为一名职业电影人的志向。1990年，诺兰拍摄了他的首部真正意义上的黑白心理惊悚长片《追随》并获得了多项殊荣，美国知名杂志《纽约客》还把克里斯托弗·诺兰和同为英国籍的世界著名悬疑片导演阿尔弗雷德·希区柯克(Alfred Hitchcock，1899—1980)进行比较，觉得他的影片甚至比这位前辈的经典电影更加微妙与危险。之后，诺兰又拍摄了一些相似类型的影片如《记忆碎片》(2000)、《白夜追凶》(2001)等。自2005年起，诺兰执导并参与编剧的科幻电影超级英雄《蝙蝠侠》系列均获得了极大的成功。2010年，他自编自导、由莱昂纳多·迪卡普里奥主演，围绕梦境、现实和人性为主题展开的动作科幻电影《盗梦空间》上映，这是诺兰的一次全新尝试，将影片的商业、娱乐和艺术性元素进行巧妙的建构与融合，并摘得了第83届奥斯卡金像奖最佳摄影、最佳音响效果和最佳音效剪辑奖，以及奥斯卡最佳影片、金球奖最佳剧情片提名。

影片的男主人公多姆·柯布，是一个手段高明的盗贼，但是他作案的地点不是在普通的时空，而是在人的梦里。也就是说，他能够潜入人的梦境，然后窃取需要的有价值的秘密信息，因此也被称为"盗梦者"。不限于此，柯布还能将一些预先设想的"念

头"（ideas），植入被窃取目标的潜意识当中，进而影响和改变人的行为方式。随着剧情的发展，我们了解到，柯布曾经因为妻子的跳楼自杀而成为被美国警方怀疑和通缉的对象，无奈之中，只能将一对儿女寄养在岳父家中。流亡海外的他，主要依靠替雇主执行盗梦任务来维持生计。在一次执行任务中，柯布受到了来自他的潜意识里，亡妻梅尔投影的妨碍而导致行动的最终失败，他与助手也面临被追杀的危险。柯布这次行动的目标是一个名叫斋藤，财力雄厚的日本商人，因为捉到了盗梦行动的另外一名成员而很快追查到柯布等人的下落。但出人意料的是，斋藤的惩罚方式却是要柯布替他完成一项几乎不可能完成的任务：找到斋藤在全球的最大的商业竞争对手的儿子罗伯特·费舍，并在他的头脑中植入一个解散他父亲公司的意念。如此一来，斋藤就可以顺理成章成为新的能源界巨头。如果任务成功，作为奖赏，他可以借助自己的人脉关系，帮助柯布返回美国与儿女团聚。思子心切的柯布应允了斋藤的条件，找来一些盗梦行业的"精英"，紧锣密鼓地筹备着"植梦计划"。

费舍要从悉尼飞往洛杉矶，但其私人飞机因为被斋藤做了手脚，不得已只能和柯布一行人同乘波音班机前往目的地。植梦计划在飞机上实施了，柯布等人把费舍带到了事先建造好的梦境之中，并试图将意念植入他的大脑。谁知费舍尔的潜意识曾接受过反入侵的训练，对柯布等人发起了猛烈的反击，斋藤因此身受重伤。经过在不同层次梦境的殊死搏斗，柯布最后将解散公司的意念，植入了费舍尔的大脑，费舍尔与父亲之间的矛盾也看似烟消云散了。在执行任务期间，柯布再次受到梦境中妻子梅尔影像投射的阻挠，但他强忍痛苦的思念之情，摆脱了妻子希望他留在梦中长相厮守的请求，并救回了迷失于梦境深处斋藤。斋藤信守承诺，帮助柯布返回了美国的家。影片的结尾是开放式的，给观众留下了想象的空间：回家之后的柯布，仍然习惯性地提出疑问，这次是真的回到现实世界了吗？他又拿出了妻子梅尔留下的可以验证梦境或现实的陀螺……导演并没有给我们一个明确的答案，而是需要每位观众，带着自己的疑问去做出判断，亦真亦幻，耐人寻味。

2. 分析读解

《盗梦空间》是一部构思巧妙、结构严谨的影片，建构了迷宫式的时空转换，让观众游走于现实与梦境的认知之间。虽然是好莱坞的大成本制作，但影片并不只是高科技和娱乐性的产物，由始至终，通过错综复杂的故事情节与叙事，影片贯穿着情感的抉择和自我的觉醒与蜕变，是导演克里斯托弗·诺兰对于人性、爱、亲情等人类永恒主题所进行的深层次探究，让我们为之感动的同时也引发深刻的思考。

(1) 主题：心灵回归之旅

影片《盗梦空间》是围绕着主人公柯布的"植梦"任务展开的，但随着剧情的深入，观众会发现，在错综复杂的梦境与现实交替背后，藏匿着流亡海外的"盗梦者"多姆·柯布的归家之路。其实，对于柯布本人来说，这不仅仅意味着重返家园与儿女团聚，更是一次洗涤内心负罪感、重新面对现实的心灵回归之旅。

柯布与自杀妻子梅尔的爱情悲剧，是观众理解影片并领会主题的一条重要线索。在实施对罗伯特·费舍尔的植梦计划时，柯布向女筑梦师阿丽瑞德妮道出了深藏心底的秘密：

他与妻子都曾经痴迷于梦中的世界，在深层梦境中共同走过了近50载的岁月，共同创造了属于二人的世界。但是柯布知道他们必须离开那里，梅尔却不听劝告，依然沉醉其中。为了让妻子返回现实世界、回到家人身边，柯布在她的潜意识深处灌输了"怀疑现实"的想法，也就是说，植入了一个"这里不是现实，我们需要在这个世界死去从而回到真正的现实"的意念，于是，夫妻二人在梦里卧轨自杀后回到了现实。但在梅尔的意识里，被柯布植入的意念却根深蒂固，就像柯布自己在影片中所说的那样：意念具有高度的感染性，一个小小的意念种子，也会生根成形，它可能成就你，也可能毁灭你。此时的梅尔，已经混淆了梦境与现实的界限，最后以跳楼自杀的方式，去追寻她认知里的"真实世界"。梅尔的死，无疑让柯布产生了强烈的愧疚与负罪感，因为他的初衷，只是想把妻子带回现实世界。从此，这个男人无法再面对自己的内心，在他的梦中，时常出现梅尔以及两个孩子的投射，只能借助梦的力量来抚慰心灵的痛苦，也折射出柯布的归家心切之情。俗话说，爱之深、恨之切，柯布内心充斥着间接杀妻负罪感，导致出现于他潜意识中梅尔的投射，处处与他为敌。

观众可以体会到，在男主人公柯布久久不愿说出的秘密中，其实暗示了他自身命运的悲剧性，这个悲剧的形成及柯布自我救赎的心灵回归之旅，可以说是影片《盗梦空间》的核心主题。作为在现实生存的个体人，本身已经具有某种悲剧性，这种悲剧性从某种意义上来说，也是对人类生存意义的揭示。从本质上来说，人类生来追求自由与自我价值的实现，但是现实世界，往往又是羁绊个体自由实现、导致个体价值泯灭的根源所在，个体被迫做出反抗行为，却往往只能导致悲剧性的结局。就像古往今来，许多哲学家和思想家在他们作品中所阐释的那样：现实存在是悲剧性的。影片主人公柯布的命运，似乎印证了这种悲剧性。他与妻子梅尔，在两人共同经营的梦境世界，寻求所谓永恒的自由、爱情和天长地久，但是这种对幸福永恒的追求、对自然法则的违背，反而让人的心灵承受到永远的负罪感和痛苦。

另外，影片中的一个桥段引人深思，为了开展植梦计划，柯布来到法国巴黎，求助于做科学研究的岳父，从他们之间的对话中，我们可以探寻到柯布自身悲剧及尴尬处境的源

头，是由于他对潜入他人意识并试图控制他人思想这种个人能力的滥用所导致的。就像梅尔的父亲所说的那样，他虽然教会了柯布如何潜入人类的意识，但并不意味着可以利用这种能力去行窃。因此从这个层面来讲，柯布所从事的盗梦行为，是和法律、社会道德规范相违背的，他的遭遇，归根结底是人与社会及自我价值的冲突所造成的悲剧。尽管《盗梦空间》所探讨的这种个体悲剧与自我救赎，是(好莱坞)电影中比较常见的一种表现主题的模式，但是作为探讨与关照人性心理及其现实生存的艺术形式，仍然具有很强的艺术感染力。

(2) 影片风格特征解析

《盗梦空间》是一部很难被确切定义风格的影片，在兼收并蓄现代主义表现手法的同时，又被融入了诸如心理学、建筑学、数学等多门不同领域学科的知识，跳出单一类型框架的束缚，把动作、科幻、剧情、心理等影片的特征进行整合，并在叙事结构上游走于真实与梦境之间，给观众带来别具一格的观影感受。

① 现代主义表现手法的诠释

现代主义在影视作品里通常远离经典与传统，更多追求自由、多元化的表达方式，擅长借鉴其他文艺形式的表现技巧，最终营造兼收并蓄风格的视听世界。《盗梦空间》将意识(流)、时空概念、高科技等多种因素进行综合运用，可以说是现代风格影片的代表之作。

看过《盗梦空间》的观众，恐怕都深有体会，影片有着错综复杂的叙事结构，除了是一部动作科幻片外，也是探究人性与心理的影片，不论游走于梦境或是现实，整个故事情节的发展，都是围绕"意识"来进行的，这让我们可以和心理学中"意识流"的概念相联系。"意识流"的概念，最早是由美国心理学家威廉·詹姆斯(William James，1842—1910)提出的，强调了思维的不间断性，即没有"空白"，始终处于"流动"状态；同时也强调其超越时间与空间性，即不受时间和空间的束缚，因为意识，是一种不受客观现实制约的、纯主观的一种思维现象。后来，一些文学家把"意识流"概念与西方非理性哲学及现代心理学相融合，进而引发"意识流"文学流派的产生。意识流文学作品的主要特征是，故事情节的设置和转换，几乎不受到来自时空、逻辑等因素的影响，通常以叙述一个事件为主，但是人的意识却可以呈现出"非线性"发散式的活动状态，自由游走于过去、现在与未来的时空的转换中。相对于文学的形式，影视作品借助其声画结合的优势，可以把意识流手法的运用推向了更高的境界，这在影片《盗梦空间》里，得到了充分的印证。

另外，影片在时间与空间方面，集科学与想象力于一体的设计，在制造悬念的同时，也唤起了观众强烈的探索欲望。首先，是关于现实与不同层次梦境时间长度的变化，例如，影片中的植梦计划必须在从悉尼飞往洛杉矶的旅途中完成，这个航程虽然通常只需要十几个小时，但是在梦境里，却能够不断地被延展到几十年的时间。其实，这是每个普通人依据自己平时的经验，也是可以感觉得到的，现实中，我们往往只是小憩了几分钟的时间，但是却做了一个有头、有尾、充满情节的"长梦"。其次，是影片中"金字塔"递进式时空安排。导演总共设计了六个层次的时空转换：现实世界、四层梦境和一个"迷失域"(Limbo，是迷失在无数层梦中创造的世界)。除了第一层和第六层外，就是四层逐次

演变的梦境时空，然而，这四个梦境时空之间的相互转换并不是天马行空，而是遵循了一定的规律：下一个梦境时空相比上一个梦境时空拥有更广阔的空间，场景也更加开放，这些梦境在时间上也呈现出金字塔式结构，下一个梦境中的时间比上一个梦境的时间要更加充足。

　　② 多门学科与折中主义并存

　　《盗梦空间》在内容设计上，涉及了多个学科领域的知识，是一部检验观众知识储备与综合分析能力的影片。另外，从影片的类型来看，它不能被单一归类为动作片、科幻片、剧情或是心理片的类型，而是综合了各种类型元素，是现代折中主义电影风格的体现。

　　作为编剧的诺兰，在影片的情节设计中融合了多门学科的知识，这对观众的综合分析能力提出了挑战。《盗梦空间》所涉及的主要学科之一应该是心理学，我们几乎每天都会做梦，梦是人的潜意识活动。影片主要讲述的是，进入他人梦境，植入有关意识并借此影响人的现实行为，其核心理论是弗洛伊德的精神分析理论。除了心理学之外，影片还涉及建筑学和数学的概念。阿丽瑞德妮是柯布植梦计划的"筑梦师"，她的任务就是负责建造梦境。片中发生在巴黎街头的一幕情景，让人叹为观止，在柯布的指导下，女筑梦师把巴黎的建筑折叠成了盒子状的结构，这是数学研究领域中，"非欧氏空间"概念的一种表现。因为用数学语言来说，真实的空间是"欧几里得空间"，简称"欧氏空间"(Euclidean Space)，而梦中迷宫，则是被建造在所谓的"非真实世界"里的，所以被称为"非欧几里得空间"，利用这种数学概念建造的梦境，理论上，是一个永无尽头的空间。导演诺兰将这种梦境中才会出现的超现实场景，用实景拍摄加电脑特效的制作手法，以非常直观的视觉效果展现给观众。另外一处让观众记忆犹新的片段，发生在巴黎一座非常著名的、名为"智慧之井"的桥上(Bir-Hakeim)。女筑梦师阿丽瑞德妮，建造了一个"分镜"建筑，就是在桥上，竖起了两扇相对而立、非常高大的镜子，她和柯布的镜像，则被无限制地延伸，制造出异常壮观和神秘莫测的视觉效果，这个场面即视觉化了数学中"分行几何"(Fractal Geometry)的概念。我们可以将这段"镜中镜"的场景，解读为是对《盗梦空间》情节结构的一种暗喻，或许是因为镜中可以有镜，同样，也会产生梦中梦……除此之外，影片中其他一些筑梦场景，如公路、酒店、医院等设计，虽然表面上看起来与真实景观无异，但在细节处却又流露出与众不同，如第二层梦境中倾斜的酒店，让观众体会到失重状态，给人留下深刻印象。

　　如果按照传统电影类型，如剧情、动作、科幻、悬疑、心理片等来划分，《盗梦空间》很难完全被归类于某一种风格，因为在它的内容与形式里，兼收并蓄以上每种类型片的特色。或许，我们可以把影片定义为发生在意识结构里的现代动作、科幻片，某种程度上它突破了既有类型电影的界限，实现了多种类型组合：以梦作为叙事主体，让影片某种程度上成为"意识流"类型的代表；梦境中科学与想象力相结合的筑梦设计，如都市里飞奔的火车、被折叠的房屋、旅馆失重、柯布与妻子构建的二人"帝国"等，充满了科幻元素；街头追车枪战、城堡埋伏、雪地伏击等场面，是典型的枪战动作片特征；反复出现的陀螺、柯布妻子梅尔在梦境的投射等，则引起悬疑感。还有，柯布与妻子之间从携手白头

的承诺，到"由爱生恨"的爱情悲剧，也让观众为之动容。因此，我们可以说，《盗梦空间》是一部跨学科，具有现代折中主义风格的影片。

(3) 叙事结构特征

《盗梦空间》讲述了一个职业"盗梦者"因为要达成回家的心愿而进入他人梦境、实施植梦计划的故事。虽然故事情节并不难懂，但影片给观众的总体感觉却是复杂中而又有线索可寻的，这主要源于导演独辟蹊径的叙事结构，主要可以被表现为以下几个方面。

影片采用了倒叙的表现手法，故事刚开始时，观众看到，被海水冲到岸边的柯布被带到了已经风烛残年的斋藤面前，斋藤误以为柯布是来刺杀他的，然后拿起陀螺转了起来，他已记不清他们曾经的梦境，这为影片设置了悬念。接近尾声时，同一画面再次出现，而这次却是为了向观众破解影片伊始的那个悬念：经过整个植梦计划后，柯布去营救流落"迷失域"的斋藤，要他回到现实世界，完成帮自己回家的承诺，齐藤望着一直转动的陀螺，似乎回忆起什么，最后终于选择从梦中醒来……这种首尾呼应的倒叙方式，增加了影片的悬疑感，也唤起了观众的好奇心。

影片表现了现实与梦境两个世界，并且有两条交替进行的叙事时序，其中的主干时序是，柯布被日本商人斋藤雇佣，带领团队潜入费舍尔梦境实施植梦计划；另外一条虽然是影片的隐形线索，却暗示了主题，柯布为自己在沉迷梦中世界的妻子脑海里植入"这不是现实世界"意念而导致其自杀的行为悔恨不已，最终选择了勇敢面对现实、让心灵回归的救赎之路。两条电影叙事时序并行交织、相辅相成，共同推动了影片故事情节

的发展。

影片展示了多层梦境时空，采用了"嵌套式"的叙事手法，就是说梦中有梦，故事中又衍生出故事，但上一层梦境和下一层梦境在故事情节设置上层层递进、环环相扣。这种叙事方式，不仅增强了影片的层次感与节奏感，同时也突出了上下层梦境转换过程的悬疑感和戏剧性，增加了观众的思维参与意识。例如，在影片的第三层梦境中，柯布妻子的投射又突然出现并射杀费舍尔，这意外枝节扰乱了原先的计划。为了完成植入任务，柯布必须要找到梅尔并救回费舍尔，于是才出现了女筑梦师和柯布在第四层梦境的故事情节。这种"梦中梦"的叙事手法，虽然对观众的理解力提出一定的挑战，但同时也增加了影片的创造性和趣味性，并拓展了叙事时空。

《盗梦空间》向观众展现了同一个事件在多个时空、交错更迭的场景，随着故事情节的发展，时空场景的交叉也趋向复杂化。但是"剥茧抽丝"，我们会发现，在每一个阶段，都会有其叙事重点，因而显得繁而有章。例如，在影片的四层梦境中，先后出现了四层场景：第一层是汽车与火车的博弈；第二层是以酒店为背景；第三层场景是雪崩；第四层场景是医院。细心的观众会发现，从第二层梦境的酒店开始，下面的每一层梦境，都会出现前面多个场景的交叉与融合，而且导演为每一层都安排了一位梦境守护者，这让观众可以明确地分清梦境的层次与间隔。

(4) 法语歌曲《不，我一点儿都不后悔》

1927年，世界上第一部有声电影《爵士歌王》诞生以来，音乐便与电影结下了不解之缘。音乐作为视听元素的重要组成部分，不仅可以传达情感、烘托气氛，也可以起到升华电影主题的作用。《盗梦空间》的主题音乐是由德国著名音乐家、电影配乐师汉斯·季默(Hans Zimmer)创作的，其代表作有《雨人》(1988)、《狮子王》(1995)等。《盗梦空间》是他第三次与导演克里斯托弗·诺兰合作，之前曾有过《蝙蝠侠：侠影之谜》(2005)和《黑暗骑士》(2008)。季默的配乐创作与影片的拍摄是同步进行的，融合了交响乐与电子乐的音乐风格，让本片充满了怀旧与感伤的情绪。总体来说，影片的配乐有很强的整体性，就像是一部纯音乐作品，音乐与剧情发展相得益彰，成为推动影片叙事的关键要素，让人回味无穷。

值得一提的是，整部影中除了原创音乐外，还有唯一的一首歌曲，是用法语来演唱的，名字叫《不，我一点儿都不后悔》(Non，je ne regrette rien)，这首歌由法国作曲家Charles Dumont创作于1960年，由法国著名女歌唱家艾迪丝·皮雅芙(Édith Piaf，1915—1963)演唱的，这首歌曲在影片中重复出现多次，是用来唤醒进入梦境的、柯布植梦团队成员用的，起到分界不同时空的作用。作曲家汉斯·季默曾这样解释说，《盗梦空间》的整体配乐，其实是在这首法语歌曲旋律的基础上，进行分解和增加一些节奏而写成的。但是，作曲家为什么会对这首歌曲情有独钟呢？影片中，柯布自杀的妻子梅尔，是由法国女演员玛丽昂·歌迪亚所扮演的，她曾经在2007年时，凭借电影《玫瑰人生》获得了奥斯卡最佳女演员奖，这部影片，就是向上面提到的女歌唱家艾迪丝·皮雅芙的传奇一生致敬的电影，《不，我一点儿都不后悔》这首歌是《玫瑰人生》的结束曲，因为歌词对她的人生做出一个完美的诠释。

　　导演诺兰和配乐家季默，之所以把这首歌重新用在《盗梦空间》中，并且被用作唤醒入梦者的提示音乐，在这里做以下几点假设：一方面，导演是出于对法国女演员玛丽昂·歌迪亚主演的影片《玫瑰人生》的致敬，另一方面是因为《不，我一点儿都不后悔》这首法语歌的歌词所表达的内涵。《盗梦空间》中，柯布妻子梅尔虽然已经过世，但她始终是影片的灵魂人物之一，她在影片中的身影，并非真实存在，而只是丈夫柯布梦境中的投射。梅尔这个角色在影片中，是个悲情的人物，她深爱自己的丈夫，无奈却不能与之面对真实的生活，只能沉湎于梦境的幸福。柯布为了挽救爱妻，在她脑中植入了一个念头，没想却把梅尔推上了自杀之路。梅尔的投射虽然与柯布无数次在梦中重聚，但她始终不了解事情的真相，直到电影的结尾处，柯布才声泪俱下，在梦境中忏悔地向妻子道出了实情……不仅仅是在一部电影中，真实的人生又何尝不是如此呢？原本只是想拯救，可是命运又是如此弄人，失去的生命，永远也不可能再回来了。《盗梦空间》中柯布的妻子，几乎总是以"破坏者"的形象出现，但这是出于她对柯布的爱，希望与他长相厮守。《不，我一点儿都不后悔》这首歌曲的歌词，或许就是这个为爱痴迷的人物心声的表达："不，没什么；不，我一点都不后悔；因为我的生命、我的欢乐，从今天起，要与你一起重新开始！"影片以这首歌作为唤醒梦中人的音乐，从某种程度上来说，也是对"盗梦者"的一种借鉴，再美好的梦境，也终归要重返现实。总之，影片《盗梦空间》以其独具匠心的构思和极富内涵的视听语言，引发观众无尽的遐思。

　　3. 亮点说说

　　影片《盗梦空间》，"盗梦"这个题材的选择，是导演诺兰在叙事主题上的亮点，"梦境之上再造梦境"是剧情设计的亮点，对于游走于"梦境"与"现实"之间的疑惑，则是电影在哲学思考层面的亮点，在种种创新的基础上，影片探讨了关于爱情与人性的命题，在让观众感动的同时，发人深思。

　　4. 参考影片

　　《记忆碎片》【美】(2000年)导演：克里斯托弗·诺兰

　　《穆赫兰道》【美】(2001年)导演：大卫·林奇

　　《蝴蝶效应》【美】(2004年)导演：J. 麦卡·格鲁勃

　　《源代码》【法/美】(2011年)导演：邓肯·琼斯

3.2.4 《怦然心动》

英 文 名：《Flipped》

导　　演：罗伯·莱纳(Rob Reiner)

出品时间：2010年

国　　家：美国

小说原著：文德琳·范·德拉安南(Wendelin Van Draanen)

编　　剧：罗伯·莱纳(Rob Reiner)、安德鲁·沙因曼(Andrew Scheinman)

主　　演：玛德琳·卡罗尔(Madeline Carroll)、卡兰·麦克奥利菲(Callan McAuliffe)、瑞贝卡·德·莫妮(Rebecca De Mornay)

发行公司：华纳兄弟影片公司(Warner Brothers Pictures，Inc.)

类　　型：剧情、喜剧、爱情

片　　长：90分钟

1. 电影简介

罗伯·莱纳，1947年3月6日生于美国纽约，演员、作家、导演、制片人和激进运动人士，代表作有《义海雄风》(1992)、《怦然心动》(2010)等。他来自一个犹太家庭，母亲是演员，父亲除了是知名演员外，也是作家、制片人和导演。莱纳早年就读于洛杉矶加利福尼亚大学戏剧、电影和电视专业，毕业后曾组建过一个以"即兴表演"为主要风格的戏剧团体。1971—1978年，因参演了一部208集的电视连续剧《全家福》(All in the Family)而被观众熟知。1984年，莱纳执导了自己的第一部电影《摇滚万岁》(Spinal Tap)，用模仿纪录片的手法讲述了一个"重金属"摇滚乐队的兴衰。其后，他又转向拍摄剧情片，如浪漫喜剧《犯贱情人》(The Sure Thing)等。1992年是莱纳事业的一个转折点，他的影片《义海雄风》(A Few Good Men)大获成功，并获得奥斯卡最佳影片奖提名。随后，莱纳又拍摄了一些影片，但作为导演的他，事业也是几经浮沉。2010年，莱纳将自己儿子非常喜爱的美国女作家文德琳·范·德拉安南(Wendelin Van Draanen)的儿童文学小说《怦然心动》，搬上了大银幕，描写的是青春期少男少女的浪漫感情故事。从商业角度看，这部小成本制作，遭遇了票房的"滑铁卢"，一千四百多万美元的投资，仅有一百多万的收益。但票房并不能作为评价影片的唯一标准，从艺术审美的角度看，莱纳在自己63岁时拍摄的这部向浪漫青春情怀致敬的影片，以其颇具特色的叙事手法，将我们重新拉回到那个青春年少、会怦然心动的年代。

电影背景被设定在20世纪50年代末，讲述了美国小镇男孩布莱斯和女孩朱莉之间的初恋故事。自从小男孩布莱斯一家搬到小镇的那天起，邻家女孩朱莉就对他一见钟情，为他那双蓝色的眼睛而着迷，开始了她懵懵懂懂的爱情的向往与追求。然而，此时的布莱斯，却并不为之心动。与布莱斯优越的家境相比，朱莉一家人的生活虽然拮据一些，却有着和谐与温馨的家庭氛围。但布莱斯的父亲并不喜欢朱莉一家，受到来自父亲的影响，他对朱莉更加敬而远之，直到有一天他外公的出现。布莱斯的外公认为朱莉是一个想法很特别的

女孩子，在他的循循善诱下，布莱斯开始重新审视自己的情感世界，从尝试了解到后来渐渐喜欢上了这个女孩子。朱莉自己通过和父亲的交流，也重新思考了关于家庭、亲情、爱情等这些人生的必修课程，在经历了"梧桐树被砍""鸡蛋风波""智障叔叔被嘲笑"等一系列事件后，布莱斯的形象在她眼中，渐渐变得虚有其表和空洞了。当朱莉决心放弃这段自己坚持多年的"怦然心动"时，布莱斯却勇敢地跨出了一步，诚恳表达了自己的歉意，并与朱莉携手种下了一棵象征美好未来的梧桐树苗。

2. 分析读解

《怦然心动》是一部小成本制作，故事情节虽然以青少年男女心理及情感变化为主，却引出了对于人性、家庭教育、社会等诸多问题的思索，这份看似平淡的美式家庭生活，却让观众体验到了深刻的心理感受。影片以男女主角交替独白的双重叙事手法，散文式的叙事风格，讲述了一段让无数人为之频频回首的青春恋情，从人物的内心情感出发，谱写出一段美式小镇风情。

(1) 主题：找寻自我之美

在人生漫长的成长岁月中，我们会遇到形形色色的事物，在这些事物中，努力探寻真理、总结人生经验，再逐步走向成熟。发现自身的美，是一个人真正认识自己的开始，《怦然心动》中，观众可以从朱莉和布莱斯这两位主角的成长过程中，找到自我，感受到一种探索真我的美。

女主人公朱莉，在影片中，表现出了许多对自我认知层面的探索。她非常喜欢爬到高高的梧桐树上，在那里驻足，享受日出日落的美好景致，顺便还可以通知大伙儿学校校车的通勤情况。除此之外，还有一个属于朱莉心底的小秘密，这棵梧桐树对于她的意义，远非一棵植物那么简单，当朱莉在为她对布莱斯的情感而觉得迷惑时，正在画画的父亲，对她讲了一番非常耐人寻味的话，说欣赏一个人和创作一幅画是一样的，单是一头牛、青草鲜花或一束阳光，这似乎并不稀奇，但是用色彩将这些元素组织在一起，就会变得美不胜收。一个偶然的机会让朱莉爬到了梧桐树顶，终于领悟到了父亲所说的"整体的效果远胜于局部之和"的道理，这里为她的心灵开启了一扇观察世界的窗口，在感受世界美景的同时，也让自己的精神世界得到了升华。另外，为了感受生命的奇特，在其他同学还分不清公鸡母鸡的时候，朱莉做起了鸡蛋孵化的实验，在学校科学展览会结束之后，征得家人的同意，把鸡带回家中继续饲养，并把收获的多余鸡蛋热情地分送给邻居们。

影片中，观众看到，朱莉家的院子由于没有及时得到打理而导致杂草丛生，这时常成为布莱斯父亲嘲讽朱莉一家的借口，朱莉的父亲被认为是缺少家庭责任感的人，但在这背后，却有一些鲜为人知的原因。朱莉有一个智障的叔叔，他父亲经常跑去照顾住在疗养院的弟弟，为此而不得不节约家庭的日常开销。一次，朱莉主动提出与父亲一起去探望自己从未谋面的叔叔，在疗养院里，她感受到了父亲对叔叔的关爱，并体会到照顾一位病人所付出的身体与精神的双重辛苦。从这以后，朱莉不再为其他人的偏见所左右，为有这样的好父亲和好家庭而感到骄傲，因为善良，是人性美中最富有感染力的。

《怦然心动》用平淡清新的笔触，塑造出两位个性与价值观迥异的少男少女形象，给观众留下了深刻的印象。朱莉虽然是一个相貌平平的女孩，但是具有强烈的自尊心和自我反思意识，乐观向上，具有探索精神，感悟出"整体大于部分之和"的道理，热爱生命的她自己动手养鸡；善解人意地协助家人修整庭院；勇于追求心中所爱的她，也能果断地选择放弃，朱莉的成长离不开自我反省和对周围世界的不断发现。相比之下，身为男孩子的布莱斯，虽然出生在条件相对优越的家庭，但是在保守专横父亲的影响下，性格却怯懦、缺乏真诚和勇气，多次伤了朱莉的心。幸运的是，在睿智、心胸豁达外公的启发下，布莱斯能及时反省自己，逐渐转变了对朱莉的看法并喜欢上了她，与此同时也完善了对周围世界的认知和自我探索。

(2) 影片结构与散文化叙事风格

《怦然心动》是一部关于青少年初恋及成长的影片，没有起伏跌宕的故事情节，导演凭借独特的双重叙事手法，再加上两位主人公清新自然、恰到好处的表演，不仅打动了观众的心，也似乎被带回到那个怦然心动的青少年时代。影片的故事年代背景被设置在上个世纪50、60年代的美国某小镇，导演运用了富有诗意的镜头，为我们展开了一卷色彩缤纷、宛如油画的画面，再配上节奏轻快的乡村摇滚音乐，更平添了几分美式特有的小镇风情，瞬时将观众带到那个特定的时空。

整个故事改编自美国同名儿童文学，并且沿用了小说中双重叙事手法，突破了传统影片线性叙事的常规，借助男女主人公的画外音叙述，以两人交替变换的视角，针对同一事件进行补充性说明或者是表达与对方完全相反的观点。那么，这种叙事过程中的循环往复，不仅增强了影片的戏剧性、推动了情节的发展，同时也让男女双方拥有了平等的话语权，与恋爱是男女双方互动的影片主题相契合，达到了某种情感上的平衡，给观众耳目一新的感觉。另外，在男女主人公这种"你来我往"的叙述中，体现出二人在个性、价值观理念等方面存在的差异性，这也是造成他们对事物的不同认知以及采取不同行为方式应对的主要原因，影片对男女主人公心理世界的剖析，极大增强了影片的真实感和艺术感染力。

罗伯·莱纳的影片，一般都充满了对自身和人生的思考，故事情节通常并不复杂，更多关注对人物心理层面的剖析与刻画。《怦然心动》的整个故事，以较为舒缓的节奏呈献给观众一场青少年男女之间细致微妙的"情感对决"，他们情感单纯，有时会各执己见，因为梧桐树、鸡蛋等事件而产生许多分歧，但这些矛盾，很少通过影片事件的发展来展现，更多是借助男女主人公跨越时空的画外音叙述来完成的。在这其中，虽然有悲伤以及对现实的无奈，但也充满了温情与温馨。影片结尾处，布莱斯为了向朱莉表达自己的诚

意，将一棵梧桐树苗亲手种到她家的院子里，朱莉知道后被感动了，用旁白告知观众自己的心声："我清楚地知道，布莱斯依然等待着我的初吻"，但影片中的人物并没有真实的亲吻，只是象征性地牵手，这或许是初恋与众不同的地方，青涩、甜蜜而又含蓄。

　　影片在一个被缓缓拉远的长镜头中结束，从近景、中景再到全景，最后出现了朱莉曾在高高梧桐树上看到的一幕：静谧的小镇、起伏的山峦、青草和鲜花，阳光透过云彩洒向大地。这让我们回想起朱莉的父亲，在画画时，对女儿说的那句富有哲理的话："整体的效果远大于局部之和"，其实对于这句话的理解，不仅适用于一幅画、一个人、一部电影，或许还有人生。《怦然心动》虽然改编自小说，导演却运用细节、画面、色彩和情节，将它演绎为一部风格清新、带有散文节奏的影片，突破了好莱坞经典叙事模式，着重于思想与心理层的展示，让我们沉浸其中，感知生命，在个人反思中成长。

　　(3) 独白的运用

　　《怦然心动》是一部改编自同名儿童文学的影片，在叙事中大量运用了独白来表现男女主人公迥异的心理活动与情感变化，这些独白不是通过第三方的叙述来完成的，而是影片的两位主人公，以"第一人称"主观视点出发，针对他们共同经历的一些事件进行叙述，所表达的观点通常是互补或是相悖的，借此，来加深观众对整部影片内涵的理解。

　　独白是影视作品中经常被运用的一种叙事表现手法，与文学作品中的文字表达有着共通之处。同样作为电影的表现元素，图像与文字(独白、字幕等)各具优势，相对图像在所表达含义方面的不确定性和多义性来讲，文字则具有更加直接和明确的表述功能。以第一人称主观视角表达的旁白内容，一般来讲，应该是与角色实际的心理活动相对应的。比如《怦然心动》开始时，表现了布莱斯一家刚刚搬到镇上，便遇到了主动上前帮忙搬家的邻居女孩朱莉，但这一次初遇，分别从两个人各自的角度被叙述出来，让观众体验到了截然不同的感受。

　　从布莱斯的角度来看：我觉得朱莉很不识趣，但是又没有办法，想让她躲得远远的，可是却偏偏发生了件最荒诞的事情，我竟然牵上了一个陌生女孩的手，身为一个7岁的男孩，这时候我别无选择，只能躲到妈妈的背后；从朱莉的角度来看，则完全是另外的一种感受：当我看到布莱斯的第一眼时，就体验到了怦然心动的感觉，为他那双明亮的蓝眼睛

所着迷，他家刚搬到我家对面的那天，我跑过去帮忙，我在卡车里待了两分钟，他爸爸让他去帮他妈妈干活，我看得出他舍不得离开，所以我就追着他跑，然后他就抓着我的手，注视着我，我的心跳停止了，这不会是我的初吻吧？这时候布莱斯的妈妈出来了，他的脸因为害羞而被涨得通红……

通过把男女主人公第一次见面时的心理活动进行对比，我们可以看出，布莱斯对朱莉并没有特别好的印象，甚至还很糟糕，而敏感多情的朱莉却认为，布莱斯不但对自己没有反感，还用那双眼睛微笑地看着自己，此时的布莱斯和朱莉既是影片中的人物，又承担着画外旁白叙事者的身份，可以说是集陈述主体与行为主体于一身。这种类型的旁白，从某种程度上可以说是被改编小说文体的一种延续，使影片赋予了浓重的文学气息，这里的语言，不同于一般电影中"话语"的功能，更接近为一种思想层面的表达。影片《怦然心动》里，这种表现男女主人公心理成长的画外旁白叙述被大量使用，并且时常针对同一事件，从不同的视角来展开叙述，使整部影片的叙事更富有节奏感，让观众获取了更多的信息，推动了情节发展。

在影片的后半部，经过外公的启发和自己的反思后，布莱斯才确定原来自己喜欢上了朱莉，但是由于曾经多次忽略她，并且伤过她的心，于是特意在两家人聚会的当晚，穿上帅气的衣服，试图与朱莉和解。谁知两人见面之时，等来的却是朱莉说在图书馆听到了布莱斯与另外一位同学取笑她们全家的事，就因为她有一个智障的叔叔，整晚的聚餐中，朱莉没有和布莱斯说过一句话，并且完全漠视他的存在。在影片的这个桥段中，通过后期剪辑，男女主人公的内心独白被导演安排在同一个时空中，平行进行，那么观众自然而然地从追随两个人的视角，进而潜入他们的内心世界，因此，在观看影片的过程中，在男女主人公还"互不知情"的情况下，观众便已洞悉了一切。这种视角如果用镜头来表现，其主要特征就是，相同的一个事件，观众和两个主角虽然看到的情形基本相似，心理描写却迥异，这种视角和独白手法的运用是本片最主要的艺术特色。

《怦然心动》是一部让人感觉清新异常的作品，它远离了传统影片中，通常以人物对话作为推动故事情节发展的叙事手段，独白手法的特色运用让观众能够多维度、深层次地领会影片的主题。另外，这种双视角的平行叙述，突破了很多影片中通常以男性视角来讲故事的单一模式，本片男女主角被赋予了平等的"话语权"，从某种程度来讲，可以被看做一种"民主式"的叙事方式。

(4) 配角人物的烘托

影片不仅刻画了朱莉和布莱斯这两个性格鲜明的主人公形象，诸如布莱斯的父亲和外公这样生动的配角也积极地参与到故事情节的叙事中来。布莱斯的父亲是一个非常现实专横的人，身为律师的他，经常摆出一副居高临下的姿态，对他人的行为品头论足，并且说话极为尖酸刻薄，这个人物的一举一动，都从侧面影响着儿子布莱斯思想与行为的方式。影片结尾时，小男孩在外公开导下的转变，使他与自己父亲的固执形成了很好的对照。影片中两个家庭的一次聚餐中，观众似乎可以从中解读出，布莱斯父亲少年时代所经历过的一些心酸往事，导演并没有用过多笔墨进行交代，但这或许是影响其人格形成的重要原因之一。

布莱斯的外公，在影片中被塑造成一个睿智的长者形象，他总是能在他人迷惘困惑的时候，给予及时的开导与帮助。其中，朱莉与布莱斯性格上的一些转变，便与外公的帮助密不可分。当朱莉对砍伐梧桐树的行为表示抗议的时候，她遭到了来自许多人的非议和误解，这其中当然也包括布莱斯。但布莱斯的外公，却读着刊登朱莉爬上高高梧桐树照片的报纸，陷入了沉思，他对自己的外孙语重心长地说，朱莉是一个与众不同、很有勇气和正义感的女孩儿，这让他回忆起了自己已经过世的妻子，她们有着很相似的性格，外公希望布莱斯能够反省自己，珍惜朱莉对他的这份感情。朱莉的父亲因为常年要照顾智障的叔叔，因而没有过多的精力和财力来打理家中的草坪等诸多事物，这也是她的家庭经常受到来自布莱斯父亲嘲笑的原因，朱莉于是自告奋勇地承担起修剪草坪的工作，善解人意的外公把这一切都看在眼里，他亲自换上了工作服，悉心指导朱莉如何来修剪草坪，这一老一少其乐融融的一幕，让观众倍感温暖、可爱而又亲切。影片中，外公这个人物形象的存在，就像是催化剂一般，让布莱斯在反省的同时也开始倾听内心的声音，外公也是两位男女主人公，从分歧走向和谐的黏合剂。配角的成功塑造，让《怦然心动》这部影片的题材，不再只是涉及青少年男女的恋爱问题，而是被拓展到了更加宽泛的范畴，如追寻理想、尊重、尊严、勤劳、如何看待贫穷、怎样接纳残障人士等重要议题。

(5) 视听元素特征

《怦然心动》是导演罗伯·莱纳改编自儿童文学的一部格调清新、充满青春活力的影片，除了巧妙的叙事、精彩的内心独白等表现特征外，导演对于光线、音乐等视听语言要素的探索，也让观众感到意犹未尽。

① 光线元素的运用

导演在《怦然心动》中，赋予了不同人物形象以迥异的光线变化，从而凸显了人物的个性特征。朱莉并不十分美丽，却是一个坚强、善良、积极、乐观的女孩，从画面光线的运用可以看出，导演对这个人物形象的喜爱有加，如影片中，布莱斯来找朱莉道歉的一幕场景，这时的朱莉正在为庭院里的花草浇水，她身后的一束阳光，将其身影衬托得非常美丽，朱莉的可爱与纯真被一览无遗地展现出来。与朱莉的阳光形象形成对照的是，被阴影笼罩的布莱斯，这似乎在暗示着他内心的困惑与纠结。在影片的结尾处，经过反思之后的布莱斯，把一棵梧桐树苗种到了朱莉家的院子里，在表达歉意的同时，也希望能与朱莉言归于好。朱莉心领神会，原谅了他，这时，一束阳关照射到男孩儿布莱斯的脸上，观众

感觉，不只是他的面庞，就连他的内心也随之被照亮了。导演在这里对于光线对比变化的运用，不仅推动了剧情的发展，同时也揭示出人物心理的成长。影片中，另一处令观众印象深刻的光线运用，体现在布莱斯的父亲对布莱斯的外公颇有微词之后。外公不但没有生气，反而把布莱斯带到了被砍伐的梧桐树桩前面，语重心长地和他讲述人生的道理。观众看到，月光照在两人的脸上，清澈而明亮，就像布莱斯的内心经受了一次洗礼，这为他之后的改变做了铺垫。

② 音乐元素的运用

音乐是电影视听语言重要的组成元素之一，不仅能够辅助人物形象的刻画，还可以起到烘托情绪、渲染气氛的作用，给观众带来别样的审美体验。影片《怦然心动》的几个片段中，音乐在某种程度上起到了对比与隐喻的作用。

首先来看音乐所起到的对比作用。男孩儿布莱斯的父亲是一名律师，因此他的家庭条件相对优越，导演为家庭成员用餐时的画面配上了一段格调优雅的音乐，这与舒适的家庭环境相符合，但是优雅的音乐，并没有增添家族成员之间和谐友爱的气氛，反而衬托出了一些不和谐的音符，如布莱斯父亲的专横傲慢，母亲的特立独行，外公的缄默以及子女们的无奈，这些都在用餐的时候被导演放大体现了出来。与布莱斯家庭的僵持气氛形成对比的是，朱莉一家其乐融融、愉快就餐的情景，朱莉一家因为要替智障的叔叔支付疗养费，所以生活过得比较拮据，但是物质生活的相对匮乏，并没有让朱莉的家庭陷入忧郁压抑的气氛中，观众看到，他们全家在进餐的时候，虽然没有优雅音乐的陪衬，但是朱莉两位热爱音乐的哥哥，却用他们美妙的歌喉，为家族增添了许多欢乐与和谐的情趣。导演选用了两种不同的音乐表达，将布莱斯与朱莉的家庭进行了比较，从侧面烘托出两个主人公成长的不同环境，这也是导致两人性格差异的重要原因之一。

另外，影片中导演对于音乐的运用，也起到了暗示人物内心世界的作用。其中的一幕情景是，外公与布莱斯在被砍掉的梧桐树的树桩前倾心交谈，此时的背景音乐旋律舒缓悠扬，给人以娓娓道来的感觉，与外公和蔼睿智的特质相得益彰，当外公的语音落下时，画面又被切换成了布莱斯，并且听到他大段的心理独白，外公的话让这个男孩儿开始思忖朱莉的为人，然后他竟然感觉对她产生了某种好感，这种情感的体验让布莱斯感到局促不安。此时的背景音乐，由刚才舒缓悠扬的曲风，变成了具有金属质感的旋律，这与布莱斯的年龄特征相符合，同时也很好地渲染出其复杂而矛盾的内心状态。另一幕情景是，当朱莉得知智障的叔叔住在疗养院后，坚持与父亲一起去探望他，汽车平稳地行驶在公路上，车窗外景色宜人，朱莉与父亲静静地坐在车内，谁也没有开口说话，但画面伴随的清新、自然、流畅的背景音乐，好似一条蜿蜒的纽带，将父女两人的心连在了一起。音乐不仅给观众带来美好的视听享受，同时也暗示着朱莉在经历了一次次的事件之后，心灵的成长。

本片总体上给观众的感觉是清新、自然和充满了温情，导演罗伯·莱纳改编自一部自己儿子非常喜爱的儿童文学作品，因此，某种意义上来说，是他送给儿子的成长礼物，对于此片，罗伯·莱纳曾这样解释说："我认为非常重要，你其实也会是布莱斯这样彷徨的男孩。当你在十二岁到十三岁这样一个阶段，你会对很多事情感到疑惑。你不知道'你是谁'，你不知道接下来该怎么办。有一个导师引导，此时就是非常重要的事情了。布莱斯

是幸运的，他有一个外祖父，在生活中告诉他'他是谁'，他应该成为一个怎样的人。朱莉也是非常幸运的，她有一个家庭给她正确的价值观。她对自己的价值有着强烈的自我认知，她也知道她究竟想要什么。我们可以看到这样一个家庭，给了他们正确的价值观，其他家庭的孩子们也可以从中受益，去寻求自己的价值。"

3. 亮点说说

《怦然心动》是导演罗伯·莱纳的一部力作，初恋的美好及成长的困惑，被男女主人公演绎得恰到好处，导演巧妙地将人物心理活动转化成独白，将少年男女在成长过程中所经历过的内心挣扎、纠结与情感体验，真实地展现在观众的面前，揭示出"整体的效果远胜于局部之和"这句话的深刻内涵。

4. 参考影片

《两小无猜》【英】(1971年)导演：华里斯·赫辛

《两小无猜》【法】(2003年)导演：杨·塞缪尔

《恋恋笔记本》【美】(2004年)导演：尼克·卡索维茨

《牛仔裤的夏天》【美】(2005年)导演：肯·卡皮斯

《初恋这件小事》【泰】(2012年)导演：普特鹏·普罗萨卡·那·萨克那卡林

3.2.5 《少年派的奇幻漂流》

英　文　名：《Life of Pi》

国　　　家：美国

导　　　演：李安(Ang Lee)

原著(小说)：扬·马特尔(Yann Martel)

编　　　剧：David Magee

出品时间：2012年

主　　　演：苏拉·沙玛(Suraj Sharma)、伊尔凡·可汗(Irrfan Khan)、拉菲·斯波(Rafe Spall)、杰拉尔·德帕迪约(Gérard Depardieu)

发行公司：20世纪福克斯电影公司(20th Century Fox)

类　　　型：3D冒险、奇幻、剧情

片　　　长：127分钟

1. 电影简介

李安，1954年10月23日生于中国台湾屏东县潮州镇，导演、编剧兼制片人。李安的电影创作，通常以勇于尝试多元化类型及大胆变换的艺术风格而著称，兼具华美壮丽的画面、历史性叙事及私密情感等多重特质，在亚洲、美洲及欧洲都有着非常广泛的票房号召力及艺术影响力。李安凭借他的影片，曾多次斩获国际重要电影节奖项，例如奥斯卡最佳导演奖《断背山》(2006)和《少年派的奇幻漂流》(2013)，奥斯卡最佳外语片奖《卧虎藏龙》(2001)；柏林电影节金熊奖《喜宴》(1993)和《理智与情感》(1996)；威尼斯电影节金狮奖《断背山》(2005)和《色·戒》(2007)等。2012年上映的《少年派的奇幻漂流》改编

自加拿大籍西班牙裔小说家扬·马特尔的同名畅销小说，这部小说自2000年出版后，就已经受到好莱坞的关注与青睐，但鉴于其故事情节影视化的复杂性，曾被誉为一部不可能被改编成电影的文学作品。这个传奇故事用带有魔力的文字，向我们展现的不仅是一次扣人心弦的海洋奇遇，更是一部令人叹为观止、探讨人性的史诗。早在2005年，美国20世纪福克斯电影公司，曾先后邀请《第六感》的导演M.奈特·沙马兰(M.Night Shyamalan)和法国电影《天使艾美丽》的导演让-皮埃尔·热奈(Jean-Pierre Jeunet)来执导《少年派的奇幻漂流》的电影版，但因为种种原因，这些计划最后都搁浅了。2009年，美国福克斯公司终于选定由李安出任此片的导演，这可谓是李安的呕心沥血之作，因为把小说中用文字描绘的动物形象搬上大荧幕，的确不是一件容易的事情。

影片开始于加拿大，一位小说家遇到了一个自称"派"(Pi)的印度男人，他正在向小说家讲述一个自己青少年时期所经历的、可以作为很好写作素材的离奇故事。在他的叙述中我们得知，这位印度男子从小就对未知世界充满了好奇心，读中学时，竟然把希腊字母"派"(π)作为自己的新名字。派出身于一个信仰印度教的家庭，12岁的时候，对宗教有着懵懂认识的他，先后皈依了基督教和伊斯兰教，借此表达自己对上帝的虔诚。派的一家经营着一个饲养各式珍禽的动物园，他对一只叫作理查德·帕克的孟加拉虎，产生了强烈的兴趣。但是派的父亲出于儿子的安危着想，用"虎噬羊"的事实警告他，老虎只是一个危险的符号，这在年轻派心灵中，留下了极大的阴影。因为印度政局动荡，16岁那年，派的父亲不得已卖掉了动物园，派与父母、哥哥以及一些动物登上轮船，启程前往加拿大定居。

天有不测风云，旅途中轮船遭遇狂风暴雨，派被船员扔到了一个救生艇上，却亲眼看见了自己的亲人被无情的海浪所吞噬，与派一起死里逃生的还有一些动物园里的动物：鬣狗、斑马、猩猩和那只自己曾经为之"着迷"的孟加拉虎理查德·帕克。然而在极为残酷的大自然灾难面前，为了生存，鬣狗咬死了斑马和猩猩，老虎咬死了鬣狗。在随后惊险而又离奇漫长漂泊中，派与老虎朝夕相伴，历经了生与死的考验，最终双双靠岸于墨西哥湾，老虎得以重返森林，派也被人救起。在海啸中失事的轮船隶属一家日本公司，日方人员找到了幸免于难的派核实情况，派于是向他们讲述了自己与一只老虎漂流的故事，但调查人员对此表示怀疑。在影片最后，派却讲述了第二个版本，这个版本的动物食物链与影片中的人物猎杀链一一对应：原来第一个故事中所提及的鬣狗、斑马、猩猩分别对应着现实中轮船上的厨子、水手以及自己母亲的形象，至于那只重返大自然的孟加拉虎，它所对应的原型或许就是派自己，故事的惊人转变使观众大为震惊，虽然没有给出明确的答复，却留下了开放式的思考空间。

2. 分析解读

《少年派的奇幻漂流》改编自作家扬·马特尔的同名小说，曾被称为是"最不可能被影像化"的一个故事。导演李安却打破了这个说法，运用精湛的特技手段和丰富的意象力，为观众带来了一场视觉盛宴，《阿凡达》的导演詹姆斯·卡梅隆称李安用技术成就了一部不朽的巨作。在这场视觉盛宴的背后，影片将主人公"派"从过往复杂的社会文化关系中剥离出来，在一望无际的大海上，站在哲学的高度，对人性、生存意义及信仰等隐喻

命题进行了探讨，引发观众无限思考。

(1) 隐喻的主题：人性与信仰的探究

《少年派的奇幻漂流》看似一个冒险的故事，其中却隐藏了许多关于隐喻的意义。隐喻，是文学作品中一个比较常见的写作手法，创作者借此向读者传达出更深层次的信息与内涵。影片改编自同名小说，作家扬·马特尔在故事的创作中，进行了很多的隐喻设定，李安在电影里把它们保留了下来，这些隐喻方式被表现得含蓄而神秘，如影片中两个主要角色派与孟加拉虎的命名及他们的关系、主人公的信仰、两个版本的故事等。影片将隐喻这一认知手段，渗透到每个细节当中，从隐喻的视角来探讨影片的深刻主题。

① 人性的探索

a. "派"与老虎"理查德·帕克"

在影片开头，一位作家向中年派(Pi)询问其名字的来历，派说他的名字来自法国的一个游泳池，因为他的叔叔在他出生之前曾建议他的父亲，要想自己的儿子有颗纯净的心灵，就要带他去"莫利托"公共游泳池游泳(Piscine Molitor，法国巴黎的公共游泳池)，这是他叔叔见过的世界上"最清澈"的游泳池，派的父亲于是给他起名叫Piscine Molitor Patel。无论如何，以游泳池来命名，观众还是会觉得忍俊不禁，但这个细节的描写，却绝非无用之笔。一方面，它折射出当时印度社会文化中被殖民的历史背景，就像派自己所说，他出生在当时的"法属印度"；另外，Piscine这个词，在法语中除了"游泳池"的意思外，还蕴含一层宗教含义，是天主教中"洗礼池"的意思，这个词在英语中又有"像鱼一样"的含义，因此通过这个隐喻，观众可以想象，派会像鱼儿一样在水中自由自在地游泳，这为此后他在海上接受大风浪的洗礼埋下伏笔，推动了情节的发展。但上学后，Piscine的名字常常让同学和英语中的Pissing(小便)一词相混淆，因此他在学校经常遭到嘲笑。一次他成功默写了长达四黑板的"圆周率"(π)，从此便用这个带有数学意义的符号来解释自己的名字。圆周率π，是不遵循任何规则、无限数位的无理数，曾被数学界认为是挑战了传统的理性和秩序，π这一无理数，虽然无限却不循环，可以用来隐喻人生的变化与未知性，电影的名字《Life of Pi》其实是一个双关语，既可以指主人公派本人的命运，也可以指代像圆周率"π"一样不可预知的生命，是命运意味深长的一个符号。

在茫茫大海上，与派共同漂流了227天的老虎理查德·帕克(Richard Parker)，是影片的另一个主要角色，它的命名也同样具有隐喻的象征意义。派向观众先后讲述了两个版本的海上漂流记，派和老虎理查德·帕克分别指代派的"人性"和隐藏于心的"兽性"。老虎被作为派的一个隐喻，被赋予了人性中残忍和黑暗的内涵，这种动物与生俱来的兽性，与派或者人性内心深处最原始的冲动本能相吻合，这在影片的一个情节中已经被暗示：幼年时的派，一次与哥哥打赌，去偷喝山下教堂里的圣水，神父看到了这一幕问他："你一定是口渴了吧"(You must be thirsty)，随着影片情节的推进，在中年派与作家的交谈中，观众了解到老虎理查德·帕克最初的名字就叫"Thirsty"，是英语中"口渴"的意思，它当初因为在河边饮水而被猎人捉到，后来被送到动物园时，与猎人的名字弄混淆了，于是将错就错地被叫作"理查德·帕克"。

　　然而，这个名字在小说原著或影片中又被赋予了另一层含义，"理查德·帕克"这个名字，曾出现在多部与"人食人"背景有关的文学作品及相关的历史事件中，《少年派的奇幻漂流》这个故事，和某些"食人海难"的故事背景相类似。作家扬·马特尔及李安导演决定再次使用这个名字，其实是对派讲述的第二版的故事，在海上为了生存"先杀人而后食人"这种残酷剧情的一种隐喻。本片的主题，不单单是讲述一个少年的海上历险记，也不仅仅是徘徊于宗教信仰或理性科学的人生选择，而是对人性深层的探索与认知。原著小说或改编电影，其实是用比较含蓄的手法，来向观众描述"食人"这个残酷的事实，与某些被冠以"暴力美学"的影片相比，具有更强烈的心灵震撼力，隐喻性地表达了派对于人性与信仰的质疑与反思。老虎这个角色，是派人性深处原始野性本能的折射。

　　b. 两个故事与人性的回归

　　影片中，中年派先后讲述了两个版本的故事，在第一个故事中，海难发生后，跟随派跳上救生艇的鬣狗咬死了受伤的斑马，又咬死了母猩猩，这时一跃而起的老虎理查德·帕克吞食了鬣狗；在第二个故事中，凶残的厨子杀死了受伤的水手，又杀害了派的母亲，"兽性大发"的派，于是杀死了厨子为母报仇。通过两个故事的对照，我们可以看出，第一个版本中的鬣狗、斑马、大猩猩和老虎，分别对应第二个故事版本中的厨子、水手、派的母亲和派自己，老虎理查德·帕克的一跃而出，可以被理解为派看到母亲被人杀死之后，极其悲愤的兽性迸发，派与老虎的海上漂流，实际上可以被看作派对自我人性的探寻过程。

　　沧海茫茫，派为了生存而不被老虎吞食，首先要解决老虎的饥饱问题，派是个教徒，可以用船上的干粮充饥，但老虎却是肉食动物。一次，派捉到了一条大鱼，先用斧头砍死再喂食给老虎，事后，派为了自己的杀生行为而忏悔不已。影片中，老虎是派内心兽性的隐喻，老虎吃鱼暗示派为了生存而无奈违背信仰，并向内心深处的兽性妥协，这让他陷入了极度的矛盾和自责中。几乎奄奄一息的派和老虎，随船漂到了一个无人岛，白天这里有丰富的食物和淡水，夜晚却变成了地狱，变成酸性的湖水吞噬了无数的鱼类，派把一个貌似莲花的植物层层剥开后，发现里面竟藏着一颗被吞噬的人类的牙齿。原来这是个"食人岛"，是派的人性与信仰迷失的一种视觉隐喻。派在恍然醒悟之后，充分利用岛上的可用资源，继续向着未知的世界前行。与其说派是因为害怕被这个食人岛吃掉，还不如说是恐惧继续迷失自己，派与老虎的离开，预示着某种人性上的回归。

　　历尽千辛万苦之后，极其虚弱的派和老虎终于停靠在墨西哥海岸，趴在沙滩上的他，目送理查德·帕克头也不回地走进了岸边的丛林。对于这一幕情景，中年派回忆道："在丛林边缘，它(理查德·帕克)止住了脚步，我以为它一定会回眸看我一眼，骄傲地抚平自己的耳朵，为这段旅程画上一个句号。但它却头也不回地走进了丛林。"从隐喻的角度看，老虎头也不回地消失了，意味着重返人类社会的派隐藏了内心的兽性，完成了人性的回归。但观众也许会问，老虎真的消失了吗？或许它只是隐藏在了丛林的某处，就好像派的兽性也并没有消亡，而是被深藏在了人性的最深处。

②信仰的探求

　　派出生在宗教信仰意识很浓厚的印度，他的母亲，就是一个虔诚的印度教徒，因为从小的耳濡目染，派自然而然地信奉了印度教，但生性好奇的他，又先后信奉了基督教和伊斯兰教。在影片的前半部，一次全家吃晚饭时，派笃信科学的父亲对他说，什么都信，就是相当于没有宗教信仰，这样还不如相信理性的科学；派的母亲则认为，科学可以帮助人类解决外在的问题，信仰却是对于人类心灵层面的关照，年幼的派听到父母的建议后，坚持说："我要去受洗"(基督教仪式)，由此可见，派还是倾向于拥有宗教信仰。当然，以上三种宗教，从理论层面来讲相互具有排他性，但在派的身上却实现了"完美"的统一。其实，宗教给予派的，更多是精神层面上的支持，在遇到困难的时候，赋予他奋斗的希望和勇气。派在印度接受了宗教信仰的启蒙，那么在海上漂流的二百多天，则是对他信仰虔诚与否的考验与历练，每一次都在生命看似绝望之时，神迹都会出其不意地显现，这种神迹更多存在于派的内心，支撑他战胜肉体与精神的双重折磨，最终找到自我救赎的途径。

　　在海上二百多天的漂流中，派为了保存自己，只能杀鱼喂虎，这对笃信宗教的他来说，无疑是非常痛苦的事情，观众看到派跪在木筏上，对着鱼的尸体号啕痛哭，并且深深地忏悔。某夜晚，一头神秘莫测巨鲸突然一跃而起，打破了原本静谧的海面，派的木筏被掀翻了，还失去了积攒的淡水和仅存的食物，那只巨鲸如果是神的化身，似乎是要将他推向绝望的边缘，进而考验他的虔诚。而再后来的一次海上风暴，更是对派信仰的极限挑战，只见天空突然乌云密布，闪电与雷声交织在一起，这时云中突然透出了一道光亮，这神圣的光辉让身处绝境边缘的派，好像看到了救世主的降临，他拼命呼喊着老虎的名字，让它一起出来见证这个神圣的时刻，然而此时的理查德·帕克，面对电闪雷鸣，表现出了极度的恐惧。从隐喻的角度来看，派所代表的是人性，当神迹出现的时候，自然喜形于色，渴望在茫茫大海上得到救助；而老虎理查德·帕克却是藏匿于派心中的另一面——兽性的隐喻，因此惧怕面对神的降临。看到老虎被吓得不知所措，派于是声嘶力竭地向着天空呼喊道："你为什么要吓唬它！我已经失去了家人，我已经失去了一切，我完全屈服了，你还想怎样？"观众从这惊心动魄的一幕可以看出，这是集兽性、人性与神性于一体的派发自心底的呼喊，是失去自我的一种迷失与困惑的表现。

　　在极度虚弱的状态下，派与老虎漂到了一个小岛上，这是本次奇幻漂流的一个极为重要的转折点，也是拯救派身体和灵魂的一个隐喻。尝尽艰辛的派，一度把这个小岛当成了

可以永久停靠的港湾，还摘下了印度女友阿南蒂临别赠送的红绳系到了树上，但这些其实是派在经历了种种兽性爆发后，自我迷失的一种表象。这个在白昼如天堂的小岛，到了夜晚竟变成了地狱，派看到数以千计的鱼，被变成酸性的湖水无情地吞噬了，派在树上还发现了一朵莲花形的植物，剥去层层的叶片，里面竟包裹着一颗人类的牙齿。派醒悟后和老虎逃离了这个"食人岛"。派在岛上发现的那朵莲花，其实可以被理解为拯救迷失派的神性隐喻，莲花不仅是代表印度教的一个重要符号，在影片中也是派的母亲的化身(导演在影片中，给出食人岛的一个远景镜头——平躺的女人体)，在影片的前半部，曾经多次出现莲花与派的母亲合二为一的影像，包裹着牙齿的莲花是母亲对迷失派的警告，告诫他要尽快离开这个危机四伏的食人岛。

派和老虎终于漂到了墨西哥湾获救，影片中，中年派感慨地回忆道："从那以后，再没人见过这个漂浮的小岛，也没有文献记载过那种树，但如果不是那次停靠，或许，我早就死了，而如果没有发现那颗牙齿，我也会迷失自我，孤独终老，有时上帝看似抛弃了我，但他都看在眼里，看似对我的苦难漠不关心，但他都看在眼里，当我彻底放弃希望的时候，他赐予了我安宁，并喻示我重新启程。"上岸后的老虎理查德·帕克，头也不回地走向丛林时，这让少年派痛哭流涕。"人生就是不断放下，但最遗憾的是，我们来不及好好告别！"中年派流着泪对作家说道。老虎理查德·帕克在派的生命中不辞而别，这种兽性的隐喻，曾经让派在最艰难的时刻，获得了生存的可能，那么信仰就是要指引迷失人性的派，跳出人与人自相残杀的境地，从兽性中挣脱出来，当人性向神性靠拢之时，兽性也必将渐渐褪去。

多年后，幸存的派在加拿大完成了学业，并且在大学里教授犹太哲学，已是人到中年的他依旧不忘初衷，追随生命中的三种宗教，他感慨地对作家说："信仰就像一栋房子，里面有许多房间，而每层楼都有怀疑的房间。怀疑很有益处，它使得信仰充满生机，毕竟只有经过考验，才能证明自己的信仰足够坚定。"《少年派的奇幻漂流》中，主人公派对于人性的探索和信仰的追寻，就像两条交织在一起的命运之线，密不可分。派因为在绝境中漂流，坚守住了自己信仰的阵地，最终被拯救并得以回归人性。在近两个小时的观影时间里，我们好似亲历了一场惊心动魄的海上历险，品尝了一席视觉的盛宴，同时也接受了人性、心灵的洗礼与升华。

(2) 叙事特征

《少年派的奇幻漂流》是根据作家扬·马特尔的同名小说改编的，李安导演在影片中，基本延续了原著的叙事手法，由两个叙述者、两条叙事线索来承担，一个是为撰写小说而寻找灵感的作家，另一个是故事的讲述者及经历者——派。影片开始，作家只是抱着好奇的态度来倾听派的叙述，但整个故事讲完之后，作家无疑被这个极具传奇色彩的故事牢牢吸引住了。影片中多次出现的加拿大作家，应该算是故事的导入者，在整部影片中，起到穿针引线的作用；派则是实际的叙述者，这两个讲述者在影片中缺一不可，构成了相辅相成的叙事关系。

在《少年派的奇幻漂流》中，导演运用了双重叙事来讲故事：加拿大的中年派与寻找灵感的作家交流——回忆派在印度的童年及青少年往事——举家移居加拿大遭遇海难沉

船——派与老虎在太平洋的奇幻漂流——墨西哥海岸派得救，老虎消失——再回到中年派与作家的谈话情景。李安在电影中，没有采用史诗般的宏大叙事，而是在传统线性叙事的基础上，自如地融合了平行倒叙与交叉的叙事模式，让影片叙事平添新意。影片先让观众了解了少年派在海上漂流的经历后，随后又让派出其不意地讲出了故事的第二个版本，派、派的母亲、厨子和水手一起上了救生艇，厨子杀死并吃掉了水手，又因为争执杀死了派的母亲，后来派为报杀母之仇而杀死了厨子……李安在处理不断游走于现实与回忆之间的叙事转化时，手法游刃有余、扣人心弦，不断激起观众的追问和思索。

试想，如果这个奇幻故事仅由主人公派一人来直接讲述，势必会降低触动观众的深度，而作家的参与，则改变了这一状况，他在影片中其实是以记录者或转述者的身份出现，某种程度来讲，起到了见证故事真实性的作用，以一个"知情人"的身份深化故事的主题内涵；片中的受访者派，与影片主人公形成了"同一关系"，叙述者与被叙述者合二为一，也就是说，叙述者派讲述的是自己的亲身经历，从而也强化了故事的真实性。另一方面，作家的存在虽然对故事的真实性起到了见证的作用，但通过他的间接转述，也同样为影片镀上了一层虚幻的色彩，最终使得影片情节介于虚实之间，亦真亦幻，这或许也正是本部影片的艺术魅力所在。

在影片接近尾声时，幸免于难的少年派，向日本海难调查员，讲述了自己海上漂流的两个版本，当然，针对同一事件的两种说法得到了不同的效果，也让观众对影片的主题有了截然不同的理解，但其实无论哪个版本，影片故事的核心，都是围绕人性与其外在关系的探讨而展开的：从第一个版本看，派、大海与老虎，实则探讨了人与自然的关系，也就是说如何在严酷大自然的考验下得以继续生存；第二个版本，则是在人与自然的表象关系下，对人性与心灵的深层拷问与探究。其实这两个版本的故事，都不太适合用纯粹的"虚构"或是"真实"来表现，如果太偏重于对高科技冒险奇幻色彩的渲染，则会削弱观众对于影片深层内涵的关注，相反，如果故事被表现得太过纪实，也会失去艺术的想象空间。

(3) 视听语言特征

《少年派的奇幻漂流》，可以说是把深刻的主题与视听审美结合得非常出色的一部影

视作品，导演借助高科技技术手段及细腻的艺术表达，为观众营造了一个奇妙的视听世界。

① 视觉语言的美感

电影是视觉的艺术，画面镜头是影视语言最重要的基本要素之一，主要由灯光、色彩、构图等视觉要素组成，对于这些元素的合理运用，不仅可以有效地塑造银幕形象，还能起到挖掘影片内涵及烘托主题的作用。

《少年派的奇幻漂流》对光线的运用非常出色。如暴风雨突然来袭，天空中电闪雷鸣，海浪不停地涌向救生船上的派，遇难沉船上的灯火时隐时现，最终消失于茫茫大海，派从前的人生似乎随着沉船而消失殆尽，等待他的，将是怎样的人生体验呢？风雨过后，温暖的阳光无私地照耀着漂泊的派，放眼望去，水天一色，画面上是派孤独无助的身影，夜晚，在深蓝色背景的衬托下，我们看到透明的水母随海浪跳起，星星在天空和海面之间闪烁着神秘的光，奇幻的景象，将观众带入了如梦似幻的情景，好像遗忘了海难的恐惧……在这些场景中，光线的运用，有力地烘托了大自然的未知与变幻莫测，营造出了与剧情相吻合的基调。

影片中，艺术专业出身的导演李安，对于色彩的把握与运用游刃有余。如海难突发时，漆黑的海水猛烈吞噬着救生船；风雨过后，水天一线，似乎透出某种"禅宗"的意味，微红的阳光铺满了太平洋；镶满星星的夜空，一条巨鲸冲出海面、腾空跃起，在半空中划出一道蓝色闪光的弧线。这些充满梦幻的色彩，展现了故事情节中回忆与现实之间的不同情调，引发观众的好奇心和无尽的遐思。从色彩学的角度来说，每种颜色一般都能被赋予某种感情色彩和象征意义，例如，黑色给人以窒息感，通常代表灾难或死亡，红色则是热烈和激情，蓝色代表忧郁和冷静，绿色代表希望等等。导演在影片中对于色彩运用的探索，让观众不仅沉醉在大自然的奇幻景致之中，同时也突破了影片景象的视域局限，触动了我们的心灵。通过一幕幕的意境，影片将人物发自内在的坚强与烟雨浩瀚的奇特景观相融合，诠释了一种多元化的艺术美感。

② 声音美感的表达

声音元素是影视语言的重要组成部分，一般是通过语言、声效和音乐这三方面被表现出来的。声音不仅具有表情达意的功能，还可烘托影片的气氛、增强艺术的感染力。

语言是声音的重要组成元素，主要包括对话、心里独白或旁白(画外音)等，与音效和音乐相比，因为其人性化的特质和相对明确的表意，更容易引起观众在情感上的共鸣，有助于人物形象的塑造及推动故事情节的发展。我们可以将影片中两处有代表性的话语进行对比：暴风雨突然降临，天空电闪雷鸣，被海浪疯狂袭击的派以为神迹显现而激动万分，但他看到了被吓坏的老虎理查德·帕克，于是向着天空狂吼道："你为什么要吓唬它！我已经失去了家人，我已经失去了一切，我完全屈服了，你还想怎样？"从这些话语中，我们可以体会身处绝境的派，当时那种极度恐惧、无助与迷惘的心情。影片结尾的一幕，多年后，已是人到中年的派，流着泪对作家说："人生就是不断地放下，但最遗憾的是，我们来不及好好告别。"与少年派的困惑相比，中年派的话语中更多包含了绝处逢生的他对于苦难、成长及人性的反思，对宗教信仰情怀的表达。

电影中的音效和话语不同，虽不能表述明确的内涵，却具有"写实化"的特征，除了

可以表现客观环境和声场，也能烘托特定场景气氛、刻画人物心理等，某种程度来说拓展了电影艺术的表现空间。如《少年派的奇幻漂流》中，海难发生后，派和斑马、猩猩、鬣狗及老虎在救生艇上漂流，当鬣狗咬死猩猩后，画面突然传出的吼叫及老虎的一跃而出，让全场观众为之震撼。由于运用了高端杜比环绕声效，影片中的生物如飞鱼、狐獴等特有的叫声，都被再现得自然逼真，让我们在交织现实与回忆叙事里，与派一起经历这场海上的奇幻漂流。

音乐同样也是影视语言的重要表现元素之一，通常指影片的背景音乐、主题曲及插曲等，与独立的音乐作品相比，电影音乐的速度与节奏需要参与、配合影片的整体叙事，具有极强的表现力与感染力，另外，音乐与影片中其他的视听元素之间相互作用，激发观众的想象力，共同服务于电影的视听审美。《少年派的奇幻漂流》中，由于故事的人文、地域背景需要，大量使用了印度民族乐器与印度传统音乐元素，优美的旋律与画面和情节交相呼应，营造出浓郁的异域情调，使观众得到极大的审美享受和满足。总之，电影是一门综合的艺术，只有把视、听语言要素进行合理有效的运用，才能创造出"整体效果远胜于局部之和"的艺术效果。

3. 亮点说说

《少年派的奇幻漂流》在影片伊始，似乎讲述了一个"人虎为伴"的海上漂流历险记，让观众体验了传奇性的视觉震撼，在影片接近尾声时，主人公又出其不意地向观众讲述了故事的另一个版本，瞬间让一个冒险传奇转变为一个充满隐喻并探索人性深刻主题的生命寓言。观众一面陶醉于影片的高科技3D美景中，一面通过人虎大海漂流的故事，去思索影片背后传达给观众的思想内涵。总之，本片是导演李安的一部呕心沥血之作，一度被赋予了东西方宗教与人文主义色彩的视听盛宴。

4. 参考影片

《喜宴》【中国台湾】(1993年)导演：李安

《饮食男女》【中国台湾】(1994年)导演：李安

《卧虎藏龙》【美】(2000年)导演：李安

《断背山》【美/加】(2005年)导演：李安

3.2.6　《被解救的姜戈》

英 文 名：《Django Unchained》

导　　演：昆汀·塔伦蒂诺(Quentin Tarantino)

出品时间：2012年

国　　家：美国

编　　剧：昆汀·塔伦蒂诺(Quentin Tarantino)

主　　演：杰米·福克斯(Jamie Foxx)、克里斯托弗·瓦尔兹(Christoph Waltz)、莱昂纳多·迪卡普里奥(Leonardo Di Caprio)、凯莉·华盛顿(Kerry Washington)

发行公司：温斯坦公司、哥伦比亚影片公司(The Weinstein Company、Columbia Pictures)

类　　型：冒险、犯罪、剧情、西部

片　　长：165分钟

1. 电影简介

昆汀·塔伦蒂诺，1963年3月27日生于美国田纳西州诺克斯维尔市，导演、制片人、作家和演员，是20世纪90年代美国独立电影革命中重要的年轻导演，也是后现代主义电影风格的代表人物，其影片以非线性叙事、黑色幽默、唯美与暴力血腥画面交织等特征，在影坛独树一帜，塔伦蒂诺的作品经常以反好莱坞主流套路而行之，从某种意义上说，他的成功也是独立电影的成功。塔伦蒂诺是一名意大利后裔，两岁时，父母离婚后，随母亲搬到了洛杉矶的郊区居住，他的继父是一名酒吧的钢琴演奏师，同时也是昆汀·塔伦蒂诺电影艺术之路的启蒙者，塔伦蒂诺经常被继父带去看一些另类风格的影片，这对他日后个人电影风格的形成产生了一定的影响。塔伦蒂诺在十五六岁时就离开了学校，开始了打工生涯，曾在曼哈顿一家著名的音像店工作过，这让他有机会观摩了许多影片，并逐渐领会和掌握了很多电影知识与技法，在此期间，还在演艺学校内学习表演，同时也开始尝试剧本创作。在20世纪90年代，昆汀·塔伦蒂诺作为一名独立导演，以《落水狗》(1992)和《低俗小说》(1994年)这两部最初的长片，奠定了他在电影界的知名度，《低俗小说》更是以充满血腥暴力的黑色风格，斩获了第47界戛纳国际电影节金棕榈奖等多项殊荣。2003—2004年，由塔伦蒂诺执导并担任编剧的影片《杀死比尔Ⅰ》和《杀死比尔Ⅱ》更是在影坛掀起了"昆式暴力美学"的高潮。2012年的《被解救的姜戈》是塔伦蒂诺拍摄的第八部电影，它是一部"意式西部片"(Spaghetti Westerns)风格的影片，是塔伦蒂诺向意大利导演塞吉奥·考布西(Sergio Corbucci)1966年的经典意式西部片《姜戈》(Django)的致敬，上映后，获得了第85界奥斯卡最佳原创剧本、最佳男配角等多项殊荣。

影片故事的背景被设定在1858年，美国南北战争爆发前两年的得克萨斯州，当时，奴隶制在美国南部盛行，无数黑人沦为奴隶，他们没有作为人应有的权利，每天除了要完成植物园繁重的工作之外，还要遭受无端的鞭打和欺凌，苦不堪言，当主人对他们感到厌倦之后，还会被当作商品随意贩卖，影片的男主人公姜戈就是其中的一员。一次，姜戈与其他奴隶在被两个奴隶贩子押往集市的路上与德国赏金猎人金·舒尔茨医生相识，在舒尔茨的帮助下，这些奴隶被解救了。这位赏金猎人正在替政府缉拿作恶多端的布利特尔兄弟，因为姜戈见过他们，舒尔茨便建议姜戈与他同行，并承诺事成之后让他摆脱奴隶的身份，获得自由。任务完成之后，两个人并没有就此分道扬镳，舒尔茨医生又带着姜戈去捕获另一伙通缉犯，并最终把他训练成了一名优秀的赏金猎人。姜戈一直以来的心愿，就是找到多年前被卖给其他奴隶主的妻子，金·舒尔茨医生被姜戈的真情与执着所打动，于是帮助他找到了他妻子的买主、臭名昭著的"糖果农场"主加尔文·坎迪，这是一个让奴隶相互残杀然后获取快感的极度残暴的人。为了救出姜戈的妻子，双方展开了殊死的搏斗，交战中，舒尔茨医生虽然射杀了坎迪，但自己也不幸中弹身亡。姜戈成为俘虏，他的妻子也被囚禁起来，在被押往矿场的途中，姜戈施计干掉了看守，然后策马飞奔回"糖果农场"，成功救出了妻子，并炸毁了庄园。

2. 分析读解

《被解救的姜戈》是一部意式西部风格的影片(Spaghetti Westerns)，是昆汀·塔伦蒂诺向意大利导演塞吉奥·考布西1966年所拍摄的经典意式西部片《姜戈》(Django)的致敬。1966年的《姜戈》，讲述了一个西部英雄独自驰骋的传奇故事，而在《被解救的姜戈》中所展现的侠客风范及牛仔特有的粗犷与野性，似乎又把我们带回到意大利西部片的黄金年代，然而导演昆汀·塔伦蒂诺没有拘泥于对经典题材的简单模仿，而是别具匠心地讲述了19世纪美国废奴运动这一题材，并且运用后现代表现主义的配乐方法，从另外一个角度，体现出他致敬的情怀，以及对于爱与自由永恒主题的表达，也让"姜戈"这个英雄人物形象的生命得以延续。

(1) 主题：爱与自由的诉求

对于自由与爱情的向往与追求，是人性基本的价值需要，同时也是影视文学等艺术作品中表达的永恒主题。《被解救的姜戈》以美国奴隶解放为题材，讲述了黑奴姜戈在赏金猎人舒尔茨的帮助下恢复了自由身并最终营救妻子的故事，整部电影淋漓尽致地展现了白人奴隶主对黑奴惨无人道的压迫以及黑奴的悲惨境遇，深刻地揭露了当时社会背景下，黑奴与奴隶主之间激烈的矛盾冲突，同时也表达了奴隶们的反抗精神和对爱与自由权利的诉求。

导演昆汀·塔伦蒂诺在影片中突破了传统的爱情叙事模式，将其与黑奴姜戈拯救妻子、追求爱情的线索紧密融合在一起。影片中，姜戈的妻子布希达最开始出现在姜戈二人为情私奔却惨遭虐待的回忆中，凸显了身为奴隶的姜戈，对爱情的捍卫与追求，两个人虽然真心相爱，却无法真正生活在一起，最后只能逃离庄园。当他们被骑马的看守追赶而在旷野之上狂奔时，背景画面缓缓飘出了一段忧伤而舒缓的女生吟唱，歌词大意是："我在追寻自由，追寻自由，却发现获得自由得付出一切代价"(I am looking for freedom，looking for freedom，And to find it cost me everything I have)。作为奴隶，也就意味着话语权的丧失，导演塔伦蒂诺借助音乐，替他们表达出向往爱与自由的心声，影片在追寻自由这条主线展开叙事的同时，也让观众重温了一段美国血泪史，揭示了奴隶制度的丑恶罪行。

影片中德国赏金猎人金·舒尔茨医生与姜戈的一段对话，有助于观众对影片主题的理解。当舒尔茨与姜戈成功干掉了班尼特庄园的布利特尔兄弟之后，夜晚时分，两人在一处山谷里交谈，当舒尔茨得知姜戈妻子名字以及她被德国人抚养大的身世后，对姜戈解释说："布希达是德国名字，是一个角色名称，在著名的德国传说中，每个人都知道那个故事。布希达曾是公主，她是万神之王沃坦的女儿，她的父亲对她非常生气，她就是不服他，于是他把她送上了山顶，他安排一只喷火龙守着山，他用地狱之火把她围住，布希达一直受困在那里，除非有英雄鼓足勇气拯救她，那个人叫奇格弗里，那是一场壮举。他攀登那座山，因为他不怕，他屠杀那只龙，因为他不怕它，他穿越地狱之火，因为为了布希达值得。"姜戈听到这里回答说："我懂他的感受。"舒尔茨非常感动地说："我开始能体会了，听着姜戈，你肯定会拯救你心爱的女人……"姜戈疑惑地问："何必关心我能不能找到老婆？"于是，舒尔茨医生语重心长地表明了自己的想法："坦白说，我从未赋予

任何人自由，现在既然有，多少对你感觉有责任，加上德国人遇到实际的奇格弗里，身为德国人，我有义务帮你……，冒险营救你心爱的布希达。"赏金猎人舒尔茨用德国传说对"布希达"名字的解释，意在鼓励奴隶姜戈要向英雄奇格弗里拯救布希达公主那样勇敢地去解救自己被囚禁的妻子，同时我们在舒尔茨的话语和神情中，也体会到了一份人性的感动，这为德国白人对黑奴姜戈的出手相助提供了理由。

导演在这里用"布希达"的神话爱情传说，来隐喻现实中的姜戈救妻，既让整部影片的故事设计趋于合理化，也成为推动故事情节发展的戏剧化内在动因，增强了电影题材的吸引力与表现力，影片结束时，黑奴姜戈一如德国神话英雄奇格弗里，成功解救了布希达，在捍卫爱情与自由的同时，也将故事推向了高潮，升华了电影的主题。

(2)《被解救的姜戈》与"昆式"美学特征

美国导演昆汀·塔伦蒂诺，凭借其"昆式"电影风格在世界影坛异军突起，《被解救的姜戈》是塔伦蒂诺的第八部作品，"暴力美学""黑色幽默"等"昆式"美学的特征在影片中一如既往地得到了充分的展现。

① "暴力美学"情结

作为电影观众，对于影片中的"暴力"描写应该并不陌生，这或许是电影留给观众最早、最持久的记忆之一，而"暴力美学"作为一种视听审美概念，最早源于美国，后在香港导演吴宇森的电影作品当中，其艺术表现力得到发展并趋向于成熟。吴宇森是一位被大众所熟知的导演，以擅长拍摄黑帮打斗题材的影片而著称，其故事情节的构建通常遵循一定的模式，围绕香港黑社会帮派、警察及杀手之间的恩怨情仇来展开叙事。吴宇森的作品中渲染暴力的手法与一般影片中暴力情节的表现有所不同，经常会出现"暴力"与"唯美"相互对比与交织的表达，从而营造出一种绝望与凄美、惨烈与诗意并存的意境，因此从某种意义上来说，让纯粹的暴力升华为一种审美体验，电影评论家把这种对暴力表现形式称为"暴力美学"，极大地拓展了电影艺术的表现力。

昆汀·塔伦蒂诺也是一位擅长运用"暴力美学"来塑造人物与表达主题的导演，在《被解救的姜戈》中，塔伦蒂诺通过暴力叙事的层层推进，揭示了人性善恶交织的复杂

性，同时，又肯定人们对爱情、自由的追求。观众看到，影片中"暴力"画面的展示，可以说无处不在，血腥的场面被表现得淋漓尽致，与影片所要传达的主题交相呼应，如黑奴被狗撕成了碎片；姜戈与妻子私奔后被鞭笞，脸上也被烙上了代表逃跑的字母"r"；两个角斗士被命令相互残杀，我们甚至可以听到筋骨断裂的声音；"糖果农场"的枪战中，画面溅满了鲜血、布满了杀戮……导演塔伦蒂诺在表现这些暴力场面时，无论是细致的慢镜头，酣畅淋漓的画面频繁剪接，还是让人荡气回肠的长镜头，都让观众在触目惊心的同时，感受到一种惨烈凄美的诗意。

影片中，几处昆式暴力美学的展示，给观众留下了深刻的印象。例如，赏金猎人金·舒尔茨医生在班尼特庄园，开枪射杀布利特尔三兄弟之一的场景，导演主要用了三个连续的镜头，来展现这个暴力的场面：首先是一个侧面的全景画面，观众看到，布利特尔在马背上中弹的一瞬间，鲜血从背后喷涌而出，银幕上随之出现了田地里雪白的棉花，被溅满了鲜血的特写，最后是布利特尔从马上摔下的近景镜头，在这一幕中，塔伦蒂诺对于暴力的唯美渲染得到了很好的体现，当鲜血溅满了白色棉花的一瞬间，就好似一幅惨烈与诗意并存的写意画，以特有的罪恶美感，揭示了影片的矛盾冲突。另一幕代表性的场景是，舒尔茨与姜戈来到了臭名昭著的奴隶主坎迪庄园，经过明争暗斗之后，坎迪终于同意卖出姜戈的妻子，当他在客厅里签署赎身协议时，屋子里回荡起用竖琴演奏的贝多芬的钢琴名曲《献给爱丽丝》，此时，坐在一旁沉默不语的舒尔茨医生，在音符的伴奏下，脑海里却反复出现坎迪让人放狗咬死黑奴的画面，悠扬的旋律与血腥的画面剪接交织在一起，一方面衬托出坎迪这个人物附庸风雅、内心残暴的虚伪个性，同时也为故事情节的发展设置了悬念，似乎预示着平静过后的枪林弹雨。塔伦蒂诺在《被解救的姜戈》中，对暴力美学的探索，让观众更加直观地感受到当时社会白人对黑奴的野蛮残暴，黑人英雄姜戈，也正是在如此的境遇下，完成了自救并解救了妻子。

② 黑色幽默的表达

影片《被解救的姜戈》中，当观众看到充满血腥的画面时，也会感受到"昆式"黑色幽默的独到之处，不仅起到塑造人物形象的作用，还烘托了电影的主题。

影片中，几幕代表性的桥段，给观众留下了深刻的印象。其中的一幕是，当舒尔茨医生和姜戈在班尼特庄园，杀死了凶残的布利特尔三兄弟后继续赶路，但班尼特庄园主并不想就此放过他们，于是召集了大批人马，他们戴着用面袋缝制的美国"3K党"标志性的头套，在夜晚偷袭舒尔茨医生和姜戈。谁知在行动的过程中，这些杀手却因为头套的质量问题而产生内讧："可恶，带着这玩意儿我啥都看不到！""准备好了没？等等，我弄一下眼洞，靠，越弄越糟糕""这烂玩意儿，谁做的""不然你们自己做面罩啊"……，这些杀手因为戴与不戴头套的问题争执不休，但这却为舒尔茨和姜戈赢得了宝贵的喘息时间，他们趁机埋伏起来，并给予刺客们以致命的打击。导演昆汀·塔伦蒂诺虽然并未在影片中明确指出在夜晚袭击舒尔茨与姜戈的那群乌合之众是3K党的成员，但通过他们所佩戴的3K党标志性的面具巧妙影射了美国历史上臭名昭著的种族歧视党派。然而事实上，影片故事的背景被定格在美国南北内战爆发前的1858年，而3K党则出现在美国内战爆发之后的1865年，导演这种极富颠覆性的黑色幽默手法的运用，是对种族主义者极大的蔑视

与嘲讽。

另一幕代表性的场景是，舒尔茨医生和糖果农场的主人坎迪，在书房里面有一段极具讽刺意味的对话，舒尔茨背对着观众，看着坎迪书柜里的书说道："其实，我在想今天被你喂狗的那个可怜鬼(奴隶)，我很纳闷，大仲马会做何感想？"坎迪显然被这突如其来的问话搞得一头雾水，答道："再说一次。"舒尔茨接着说："大仲马，'三剑客'的作者，我想你一定是他的书迷，你以他小说的主角给奴隶命名，如果今天大仲马在场，我很纳闷儿，大仲马会做何感想？"坎迪："你怀疑他不会认同？"舒尔茨转过头来平静地说："对，他认同的话，绝对令人匪夷所思。"坎迪吃着蛋糕不以为然地调侃道："软心肠的法国人。"舒尔茨说："大仲马有黑人血统。"这段看似平静却又极富深意的对话，是对坎迪所代表的奴隶主阶级附庸风雅、极度残暴的伪君子们所进行的极大讽刺和完美的揭露。

接下来一幕是，赏金猎手舒尔茨医生，掏出了枪打死坎迪时，脸上带着惯有的诙谐神情说："对不起，我实在忍不住了。"这句话是对作恶多端的农场主坎迪死有余辜的极为幽默的表达，随后他自己也置身于敌人的枪口之下。在这里，舒尔茨医生用生命捍卫了平等与自由，让姜戈完成了从"被他人解救"到"解救他人"的转变，从而达到了影片的高潮，烘托了主题。这部以惨烈血腥开始的影片，却以诙谐幽默的画面作为结束，姜戈在被押往矿场的途中，用智取的方式歼灭了看守，一路杀回坎迪庄园并炸毁了这个让无数黑奴丧命的人间地狱，姜戈和妻子骑马离开时，他的那匹坐骑却不肯离开，在原地转圈儿，跳起了"华尔兹"，似乎在用它自己的方式来表达着喜悦之情，这一幕可以说是"昆式"黑色幽默的完美结尾，也是追求爱与自由的完美体现。

(3) 后现代风格的电影配乐

影片《被解救的姜戈》被聚焦在了美国19世纪，南北战争之前的奴隶时代，黑奴姜戈被德国赏金猎人舒尔茨医生解救后，从此踏上了复仇与寻妻的道路。本片是美国独立电影导演昆汀·塔伦蒂诺第八部电影，这位喜欢颠覆传统的导演，在后现代电影兼收并蓄、博采众长的基础上，形成了独特的个人风格。

《被解救的姜戈》是向1966年意大利导演塞吉奥·考布西执导的西部经典影片《姜

戈》的致敬，在早期的电影发展史中，出现过一种非常典型的类型片"意大利西部片"，特指20世纪50—80年代，由欧洲制片商投资，欧洲本土导演拍摄的具有美国西部风格的影片，《姜戈》便是其中的一部。昆汀·塔伦蒂诺选择了这样一种题材，一方面是对意式西部片的致敬，另一方面也是在艺术创作上新的尝试。1966年的《姜戈》，讲述了一个西部英雄的传奇故事，《被解救的姜戈》中所展现出的粗犷的西部牛仔风格，瞬间又将观众带回到意大利西部片的黄金年代，但匠心独具的塔伦蒂诺，并不拘泥于保守的模仿，而是独具风格地诠释了美国废除奴隶制度的电影题材，并且在电影配乐方面也做出了大胆的尝试，借鉴了很多经典的电影原声作品，从另外一个角度表达了导演向经典致敬的情怀。

《被解救的姜戈》中极具后现代兼收并蓄的配乐风格，是影片的一大亮点，在继承了传统意大利西部片音乐的基础上，又被融入了多种风格的音乐类型来配合影片主题的表达，如黑人传统的灵魂乐(Soul Music)、黑人式说唱乐(Rap Music)、欧洲古典音乐(Classic Music)等。昆汀·塔伦蒂诺在投身电影之前，曾做过音像店营业员，这对他的电影和音乐积累有着非常大的帮助。塔伦蒂诺擅长在作品中，博采众长地引用各个时期的经典原声音乐，就像他自己在访谈中曾说过的那样："音乐对于我的电影来说太重要了，我才不会随便找个配乐人，付钱给他，然后让他毁了我的电影。我脑中有最棒的配乐曲库，经常从里面截取我觉得最合适的片段，放进我的电影里，这样我等于在和世界上最优秀的配乐大师合作。"《被解救的姜戈》中的二十几首经典原声曲目，都是昆汀·塔伦蒂诺亲自挑选的，不仅有曾经为意式西部片谱写了众多经典旋律的意大利电影配乐大师路易斯·巴卡洛夫(Luis Bacalov)和埃尼奥·莫里康内(Ennio Morricone)的作品，同时还有全新流行音乐元素的杂糅，其中，给人留下深刻印象的是"糖果农场"枪战的一幕中，导演塔伦蒂诺打破常规地在一部19世纪题材的影片中，尝试用黑人说唱音乐来渲染这场惨烈异常的战斗，表现了塔伦蒂诺在艺术上的勇于创新。

导演在影片中对声画元素的尝试与探索，让许多经典原声音乐再次焕发出感人的生命力。1859年，黑人姜戈在被贩卖的路上，被德国牙医金·舒尔茨解救，并带领他一起成为替政府缉拿罪犯获得酬劳的赏金猎人，两人于是开始了"以暴制暴"浪迹天涯的生活。因为是一部向1966年塞吉奥·考布西执导的电影《姜戈》(Django)致敬的影片，所以塔伦蒂诺选用这部经典电影的同名主题曲《姜戈》，作为自己影片男主人公出场时的主题音乐。这首歌曲的作者是阿根廷裔意大利配乐大师路易斯·巴卡洛夫，完美地诠释了英雄姜戈的爱、孤独与沧桑感，电声乐器所渲染出的空旷的感觉与形单影只的姜戈相得益彰，并让观众体会到一种历史的沉重感，伴随着这首经典老歌，桀骜神秘的枪手姜戈成为几代影迷心目中难以磨灭的经典形象。塔伦蒂诺在自己的影片中，不仅沿用了姜戈这个名字以示致敬，更是恰到好处地采用了这首充满孤独与沧桑情怀的老歌，交代出黑奴姜戈的身世背景，这是一首由男性歌手演唱的歌曲，很好地诠释了黑奴内心对自由的追求与渴望。

除了这首《姜戈》之外，导演还采用了路易斯·巴卡洛夫在1971年为影片《他的名字是王》(Lo Chiamavano King / His name was King)所创作的另外一首音乐作品，这首歌出现在舒尔茨知道姜戈要解救妻子的前一幕场景，歌词大意是：王是他的名字，他有匹马，沿

着村边，我看到他骑行，他有支枪，我很了解他，我听到他在唱歌，我知道他爱着一个人 (His name was king，He had a horse，Along the countryside，I saw him ride，He had a gun，I knew him well，I heard him singing，I knew he loved someone)，观众看到，伴随音乐的是金·舒尔茨与姜戈二人日夜兼程赶路的画面。这首歌曲是由一位嗓音极富磁性和感染力的女生来演唱的，从叙事角度来讲，起到了推动故事情节发展的作用，尤其是"我知道他爱着一个人"这句歌词，起到过渡转承的作用，正是在接下来的一幕中，姜戈向舒尔茨讲述了自己与爱妻分离的悲惨故事，这首歌同时也烘托了影片关于爱的主题，从某种角度来看，可以被理解为姜戈的妻子布希达在对丈夫姜戈吐露心声。

影片中，除了路易斯·巴卡洛夫的音乐外，另外一位意大利作曲家埃尼奥·莫里康内的作品，同样得到了导演昆汀·塔伦蒂诺的青睐，莫里康内的代表作品除了《美国往事》《海上钢琴师》等经典之作之外，也有为塔伦蒂诺的影片如《杀死比尔》《无耻混蛋》等配乐的曲目，与路易斯·巴卡洛夫的曲风相比，莫里康内创作的音乐作品更注重于对内心微妙与矛盾情感的表达。《被解救的姜戈》中，暴力场面的呈现总是交织着被摧残与压迫的人性，当姜戈来到糖果农场时，却见到朝思暮想的妻子因为选择逃跑而被坎迪的黑人管家关在热箱里、饱受蹂躏的场面，导演塔伦蒂诺为这幕情景选用莫里康内早期创作的一段柔美旋律《Sister Sara's Theme》(萨拉修女的主题)来渲染这次惨痛的重逢，我们几次看到，姜戈拔枪却又强压心中怒火的特写镜头，给观众带来极为复杂的情感体验。这首让人情不自禁投入其中的旋律，来自1970年美国、墨西哥合拍的一部西部片《烈女镖客》(Two Mules for Sister Sara)，由古典吉他演奏并伴随打击乐的配合，渲染了一种柔软、缥缈而又略带伤感的情绪。这段极为感性的旋律，与影片中黑奴姜戈此时所面临的残酷现实，形成了鲜明的反差，这似乎让观众更加感同身受他内心的痛苦与挣扎，为最后的惨烈复仇做了铺垫。在影片的高潮部分，觉醒后的姜戈重返糖果农场，把被囚禁在黑屋之中的妻子解救出来时，导演选用了埃尼奥·莫里康内于1967年为塞吉奥·考布西执导的另一部影片《残忍的人》(I crudeli / The Hellbenders)所创作的原声音乐《Un Monumento》(纪念碑)，这首乐曲在小号旋律中加入了军鼓等打击乐，形成了进行曲的风格，与影片的画面交相呼应，这段带有极强号召力的乐曲，就像一首黑奴复仇的战歌，拉开了被压迫的奴隶为了爱与自由而战的序幕。

《被解救的姜戈》中，导演昆汀·塔伦蒂诺把意式西部片的经典原声乐、现代说唱、古典乐曲等不同曲风的旋律，用后现代的表达方式有机地将电影画面、情节巧妙结合，不仅重新焕发了这些音乐的生命力，更让电影的主题得到了升华，让观众在旋律的伴随下，见证了黑奴追求爱与自由艰辛的反抗之路。

3. 亮点说说

《被解救的姜戈》是一部彰显"昆式美学"特征的优秀影片，暴力血腥与惨烈凄美的镜头画面，再配上后现代"拼贴画"似的创意音乐，让观众在回顾经典的同时也得到一种极富当代美感的视听享受，在一种交错的时空里，对历史和人性进行深刻的反思。

4. 参考影片

《英雄本色》【中国香港】(1986年)导演：吴宇森

《低俗小说》【美】(1994年)导演：昆汀·塔伦蒂诺

《杀死比尔I》【美】(2003年)导演：昆汀·塔伦蒂诺

《杀死比尔II》【美】(2004年)导演：昆汀·塔伦蒂诺

《罪恶之城》【美】(2005年)导演：罗伯特·罗德里格兹、弗兰克·米勒和昆汀·塔伦蒂诺

3.2.7　《中央车站》

英　文　名：《Central Station》

导　　　演：沃尔特·塞勒斯(Walter Salles)

出品时间：1998年

国　　　家：巴西、法国

编　　　剧：乔奥·埃曼纽埃尔(João Emanuel Carneiro)·卡内罗、马尔克斯·伯恩斯坦(Marcos Bernstein)

主　　　演：费尔南达·蒙妲芮格罗(Fernanda Montenegro)、文尼西乌斯·德·奥利维拉(Vinícius de Oliveira)、玛丽莉亚·贝拉(Marília Pêra)

发行公司：欧罗巴电影(Europa Film)

类　　　型：剧情片

片　　　长：113分钟

1. 电影简介

沃尔特·塞勒斯，1956年4月12日生于巴西里约热内卢，导演、编剧、剪辑师和制片人，塞勒斯的父亲是一位银行家、外交官和慈善家，这位导演童年时代的部分时光，分别是在法国和美国度过的，曾就读于美国南加州大学的电影学院。作为20世纪90年代晚期巴西电影的先锋人物，塞勒斯是在20世纪80年代巴西工业日趋衰落时，以拍摄纪录片进入影坛的，之后又陆续拍摄了《异国他乡》(1996)、《中央车站》(1998)、《太阳背面》(2001)、《巴黎，我爱你》(2006)、《汾阳小子贾樟柯》(2015)、《时间去哪儿了》(2017)等作品，其中1998年的这部《中央车站》曾被影评界誉为"全世界最好看的电影"之一，某种意义上来讲，再现了20世纪70年代巴西电影的辉煌，沃尔特·塞勒斯的本土电影，有着鲜明的个人印迹和民族特色，而且始终贯穿着寻根、成长、救赎等叙事主题。《中央车站》首映于瑞士地区电影节和美国圣丹斯电影节，先后获得了第48界柏林电影节金熊奖最佳影片奖、银熊奖最佳女演员奖、天主教人道精神奖、第56界美国金球奖最佳外语片奖等多项殊荣。

20世纪末巴西里约热内卢的中央车站，是由十几条地铁及几十条公交车线路交汇而成的繁华地带，因为每天充斥了熙攘的人群、商贩、车辆而显得拥挤和混乱不堪，女教师朵拉退休后，靠每天在车站替不识字的旅客写信维持生计，在这里，她每天都会遇到形形色色的过客，向她讲述着他们各自关于亲情、爱情、堕落、欺骗的故事，朵拉每天守在一

张小桌旁，面无表情、冷冰地记录着写信人的心声。事实上，朵拉极少将信寄出，而是把所有的信件交给女友伊琳"审查"后，将它们丢在家中的抽屉里或直接撕毁。一天，小约书亚在妈妈的带领下，让朵拉为他从未见过面的父亲"耶稣"写信，期盼有天能够全家团聚，但信写好后不久，约书亚的母亲便在一场车祸中身亡了，他变成了无依无靠的孤儿。约书亚在这座大城市里举目无亲，朵拉目睹了这一切，或许是因为内心仅存的善意，将约书亚带回了自己的家，却随后在金钱利益的驱使下，将约书亚卖给了人贩子，用得到的一笔钱买了新的电视机……朵拉在女友伊琳的劝说下，良心发现救回了约书亚，在经历了一番挣扎和犹豫之后，借钱买了车票，带着约书亚踏上寻父的漫漫旅途。然而，这一老一少的寻亲之旅并非一帆风顺，约书亚曾尝试悄悄溜走，但还是回到朵拉身边，朵拉也想中途离他而去，却也被约书亚识破，由于现实的残酷，两人只能选择继续在一起。当他们来到邦吉苏时，约书亚的父亲耶稣早已经搬走，这让约书亚极度失望，因为身无分文，约书亚建议朵拉替朝拜者为基督写信，他们挣了一笔钱，不仅摆脱了困境，还在基督像前合了影。约书亚给朵拉买了一条漂亮的裙子，令她十分感动。朵拉和约书亚的关系，在巴西农村的旅途中，发生了微妙的转变，从相互怀疑、防范到亲近和信任。凭着渺茫的线索，他们终于在附近的另一个小镇上，找到了约书亚的两个同父异母的哥哥赛亚和摩西，并得知约书亚的父亲耶稣已经外出去寻找约书亚和他的母亲去了。第二天，当约书亚还在睡梦中时，朵拉留下他们的合照、穿着约书亚为她买的裙子，悄悄地离开了小镇。约书亚醒来后，不见朵拉，便拼命向车站跑去，但汽车已经开远了。里约热内卢的中央车站嘈杂依旧，但朵拉的内心却不再感到干涸，她热情而认真地替过路人写信，重新为人们点燃希望的灯火。

2. 分析读解

20世纪90年代早期，在经济和社会问题的双重压力之下，巴西电影工业几乎消失殆尽，《中央车站》这部由巴西与法国合拍的影片，从某种程度来讲，让巴西本土电影开始了复苏的迹象，这部以"寻根"为主题的电影，探讨了人性、宗教及民族复兴之间的关系，让观众在充满温情与悲悯的旅途中，感悟生命。

(1) 主题：寻根

纵观巴西导演沃尔特·塞勒斯的电影作品，似乎都离不开"身份找寻"这个主题，其实，导演本人的社会背景与生活经历，对他的影片的题材选择与创作都产生了很大的影响，在访谈中，塞勒斯这样说："我想我从小在好几个不同国家长大，这个事实给了我一种持久的流亡感觉和想了解自己国家文化的愿望。当你和我一样，来自巴西社会一个特权阶层的时候，你就得做出选择，或者成为那个'中立'文化的一部分，或者去了解自己国家的真实身份。"在《中央车站》这部具有纪实风格的公路电影中，导演在影片中，从两个层面探讨了这个对他弥足珍贵的"寻根"的主题：一个是以约书亚和朵拉为代表的个体对于家和人性的找寻，另一个则是国家与民族层面的"寻根"。

① "家"的寻觅与人性回归

影片中，主要人物的命运都与"寻家"这个主题紧密相连，"家"其实也是"根"的一种体现，它对于任何一个人来说，都具有十足的感染力，有家自然可以回家，无家的只

能不停地找寻。

约书亚有一个不完整的家，母亲在车祸中丧生后，他的家也毁于一旦，于是找寻父亲，寻找属于自己的家，成为这个男孩儿最高的信念。女主人公朵拉，可以说是在历经变革的社会中，努力寻找根基的一位当代女性，对于她来说，需要寻找的是作为一个人的根，一种正常的人性和人的情感。朵拉自小便没有幸福的家庭，片中的她，虽然在闹市的边缘有一席栖身之地，但她依然是一个孤独的"流浪者"，每日"流浪"于人潮喧杂的中央车站，"流浪"在心灵与情感的沙漠之中，她时时刻刻都渴望一种回归与心灵上的皈依。在同约书亚踏上"寻家"之路之前，她是一个情感已被尘封、内心冷漠的老妇人，生活的拮据和缺乏爱的生活，让她变得贪婪、冷酷，缺少起码的同情心。这个在残酷现实中已变得非常市侩的女人，在帮约书亚寻父的路途中，通过与男童的情感互动，竟意外唤醒了那些被埋在内心深处的情感：包括对美的追求、亲情，甚至爱情。在旅途中，朵拉曾经爱上过无私慷慨的卡车司机，希望找到爱的归宿，但等到她涂上借来的口红，向卡车司机表达爱意的时候，司机却选择悄然离去，这让朵拉对家的渴望和爱的希冀化为乌有。在朵拉真情流露、悲伤难过的时候，寻父的艰辛旅程中渐渐变得成熟的约书亚，以一个"大男人"的口吻试着安慰她说："你听我告诉你，你刚才擦了口红很好看，非常漂亮。"虽然与爱情擦身而过，但是约书亚真诚的话语，可想而知，为朵拉干涸的心灵注入了一丝清泉。约书亚，从某种意义上来说，是朵拉重新找回自己感情与人性的启蒙者，朵拉开始意识到自己作为一个女人的身份，并开始尝试用化妆来美化自己，并从对约书亚的照顾与担心中，引发了她对父亲的思念之情，约书亚最后为朵拉买的那条裙子，成了朵拉走向新生活的一个证明。影片中除了朵拉和约书亚之外，其他的人也都在追寻着属于自己的归属，朵拉的女友伊琳、以大路为伴的卡车司机凯撒、约书亚的父亲耶稣，当然还有让朵拉代为写信的过客，他们在找寻亲人、朋友，甚至是神的眷顾……

另外，影片中有关"家"的概念，还被导演赋予了新一层面的宗教内涵，试图将信仰看成个体所寻找的皈依之所。影片传递给观众诸多关于宗教的解读，如朵拉与约书亚不远千里寻找父亲"基督耶稣"，还有约书亚的两个同父异母的兄弟，分别被命名为圣经里面的先知"弥赛亚"和"摩西"，以及巴西内陆贫瘠的小镇上，让人极为震撼的宗教庆典仪式。约书亚一直在找寻耶稣，对于他来说，他的父亲——耶稣是他的精神生活中不可或缺，乃至神圣的存在。在旅途中，当朵拉讲述她的父亲不仅酗酒还打人的时候，约书亚表现出了由衷的反感，并始终相信父亲对自己的喜爱。影片中，经过了异常艰苦、波折与漫长的寻找耶稣的过程，老少二人终于来到了耶稣居住的镇子，他们见到的是朴素温馨、井然有序的白色房屋，给人一种祥和安静、宛若"天堂"的感觉，与影片开始里约热内卢嘈杂混乱的中央车站，形成了鲜明的对照，这与约书亚心中对于"家"的想象，应该是吻合的。

导演沃尔特·塞勒斯，为影片安排了一个开放式的结尾，约书亚虽然得以与兄弟团聚，但父亲耶稣却始终没有出现，有朝一日，他们真的会父子相见吗？朵拉在完成了人性的回归之后，她的生活又将怎样继续呢？电影以这种耐人寻味的方式结束，引起了观众深深的思考。

②宗教救赎与民族寻根

 影片的故事是从里约热内卢的中央车站开始的，"车站"从某种意义上来讲，是人对于"根性"找寻的极具象征性的场所，熙熙攘攘纷繁复杂的人海里，每个人都怀揣着自己的故事和希冀，到达或者出发，这里，不过是旅途中的一个中转站，人们在这里稍作停留，便又会匆匆赶往下一个地点，投入各自不同的人生。中央车站这个地方，在影片中，从某种程度上可以说是巴西当代社会的一个缩影，自20世纪60年代以来，巴西走上了工业化的道路，伴随着经济的迅速发展，同时，也带来了一系列的社会问题与弊端：人们离开了赖以栖息的土地而涌向城市，失业率攀升，生态环境的恶化及社会道德观念的转变，再加上自然灾害、新经济计划失败所导致的移民潮等，引发了众多社会与民生问题，人们的生活也被压抑的情绪所笼罩。因此，从这个角度来看，《中央车站》这部影片的名字，隐喻了极为丰富的内涵，约书亚从这里开始，去找寻他的父亲和心中的家，麻木的朵拉重新发掘尘封已久的爱，而上升到国家层面来讲，则是去找回它丧失的民族精神与信仰根基。

 影片中，观众看到嘈杂的火车站、年久失修的火车、市侩的商贩、行使霸权的车站执法人员、排队写信的人群画面，都从侧面揭示了巴西当时的一些尖锐的社会问题，如政治腐败、贫富差距悬殊、流浪儿童、文盲率高、器官贩卖等，由此引起的社会动荡和人们心理的失衡可想而知，民众渴望在现实和传统中去寻找一个平衡的支点，这就需要国家对自我重新定位，寻找国家的根基，这个根基的基础是爱和人性，只有挖掘出深藏内心的真、善、美，让社会充满人情和人性，才能重建精神家园，重新唤起巴西民众的国家自豪感。在导演沃尔特·塞勒斯的作品中，有着对于宗教信仰的推崇，将宗教作为社会稳定与信仰重建的重要因素，观众除了看到大批的香客、大量的圣像、宗教标志、教堂朝圣的场景，影片中的角色姓名都是以圣经的人物来命名的，如耶稣、约翰、摩西等等，最值得一提的是影片中朵拉与约书亚唯一的合照，也是在神父像前拍摄的，以上这些画面，赋予了整部影片浓重的宗教氛围。通过中央车站和朝拜圣地求人代写书信的情景，我们可以了解到巴

西民众受教育程度相对较低，但是对于宗教的推崇，却是极为普及的，这种对于宗教的痴迷与狂热是人类精神之梦的一种体现，从某种意义上来看，是寻根的另一条出路。总之，影片表现了一老一少两个人的寻根历程及对个人救赎与回归的探讨，导演沃尔特·塞勒斯用独特的视角捕捉到了南美巴西这块热土上人民生活的点滴，并表达出对现实的关照与忧国忧民的情怀。

(2) 象征手法的艺术表达

影片《中央车站》中，导演在多处运用了象征性手法，如隐喻生命既定轨迹的陀螺、表达情感渴望的口红、对于家园渴望的白房子、彰显宗教救赎情怀的角色命名等，通过解读其中的内涵，可以让观众更好地理解电影探讨生命、情感与信仰的主题表达。

影片开始时，约书亚的母亲带着儿子，请求朵拉代为写信给约书亚非常想念的远在他乡的父亲，在画面上，观众观察到约书亚的手里，一直把玩着一只陀螺，这是父亲留给他的或许也是他日相见的凭证，陀螺对于这个孩子，就象征着父亲的存在。然而就在朵拉替他们写完信之后，戏剧性的一幕发生了，约书亚与母亲走在纷杂的马路上，一个行人不小心碰掉了他心爱的陀螺，约书亚忙着去捡，母亲为了等他，不幸被公车撞倒……在影片接近尾声时，约书亚同父异母的兄弟带着他参观了父亲耶稣的木工作坊，哥哥摩西还亲手为这个弟弟制作了一个新的陀螺让约书亚爱不释手。从约书亚脸上浮现的笑意可以感觉到，这个陀螺让他感受到了兄弟之间血浓于水的情谊，找到了那种梦寐以求的家的感觉。陀螺的画面，分别出现在影片的开头和结尾，似乎在暗示，陀螺就像是人的命运轨迹，冥冥之中，都沿着既定的轨迹在运行着。

在朵拉陪约书亚寻父的旅途中，意外结识了善良、热情的单身司机凯撒，这让朵拉心中熄灭已久的爱情之火得以复燃，她向人借了只口红来修饰自己，卡车司机却无法接受这段萍水相逢的感情，选择了不辞而别……尽管朵拉对爱的希冀并无实质性的结果，但还是让她重新开启了心灵之窗。影片结尾时，在朵拉离开约书亚的那个清晨，她再次涂上了口红，穿着约书亚买给她的，十分女性化的蓝色连衣裙。这样一个在现代城市生活中变得麻木、冷酷的女人，却和一个男孩在相处中学会了爱与被爱，并且激发了朵拉内心潜藏的爱与母性的情怀，慢慢地寻回了人性的光芒。因此，口红在影片中可以被看作人性复苏与女性意识觉醒的象征，朵拉帮助约书亚达成了回家的愿望，约书亚也从某种意义上让朵拉完

成了灵魂的救赎，这一老一少，在他们共同的"寻根"之旅中，实现了生命价值的完善与升华。

影片中"白房子"的画面曾经几次出现，约书亚在朵拉家中，看到墙上装饰的瓷盘上画着一所白色的房子，说明朵拉的内心希望有一个完整的家，也许那是藏在她心中的一个梦，但从未被触碰过；当朵拉、约书亚和卡车司机凯撒在路边的小餐馆吃饭时，观众注意到，墙上挂着的画里有白房子，此时的朵拉似乎感到自己终于找到了一份爱情，而餐馆的一幕，也是整部影片少有的温馨场面，最后，这一老一少在父亲耶稣北邦吉苏的新家也同样看到了白房子，白房子不仅是贯穿寻父之旅的线索，同时也象征着"家"是心灵的归宿。

《中央车站》中，导演沃尔特•塞勒斯大量使用了基督教圣经里面先知的名字来为电影的人物命名，其中最具有象征意义的几个人物分别是小男主人公"约书亚"，两个同父异母的哥哥"摩西"和"弥赛亚"，引领影片故事情节发展同时也是被寻找目标的约书亚的父亲，更是被直接以基督"耶稣"来命名，从人物的名称设计来看，观众可以体会其中所蕴含的深刻的宗教隐喻。在圣经•旧约中有这样的一段描述，上帝耶稣告知带领以色列人走出埃及(《圣经•出埃及记》)的先知摩西的助手约书亚说："我的仆人摩西死了，现在你要起来，带领众百姓跨过约旦河，向着我所要赐给以色列人的地方迦南去。"在圣经的记载中，正是约书亚这位先知，引领着以色列人民，回到了故土并重建美好家园，"约书亚"在圣经里的原意是指：基督拯救。这才是导演想通过约书亚的寻父之旅向观众传达的深刻内涵：从表面上来看是朵拉帮助约书亚找到了家，但在寻找"耶稣"的旅途中，却是约书亚"拯救"了朵拉，把她从一个市侩贪婪的妇人，转变为一个富有爱心与悲悯情怀的女人，导演借助于现实生活中的找寻，来表达人对内心精神之父的终极皈依。电影中，约书亚的父亲耶稣由始至终并没有真实地出现，也没有从侧面做过多的笔墨渲染，这个人物形象，不仅作为一个男孩的父亲而存在，同时也可以被解读为一种宗教精神符号的隐喻，是一个广义概念上的"父亲"，可以被理解为"人类的救赎之父"。导演塞勒斯将个体寻父的经验，提升到一个更为宽泛和富有深刻内涵的表达：巴西这个国家在经历多年的社会动荡与经济危机之后，民众企盼走出困顿的生活，找回幸福的旅程，就像是圣经里面的约书亚那样，带领受尽苦难的以色列人重回家园。因此，影片被渲染在一种浓郁的朝拜气氛中，我们看到，在这个集体无父(无信仰)的时代，整个国家与民族都在寻找着"心灵之父"，在这寻找的过程中，消除了心灵的隔阂、拉近了彼此的距离。

(3) 视听语言的特色运用

电影《中央车站》以其深富内涵的"寻根"主题感染了观众，除了深刻的主题之外，影片对视听语言的运用也独具匠心，对于揭示人物关系、表现人物心理状态、暗示人物命运等都起到了非常重要的作用。

① 镜头与蒙太奇

《中央车站》以独特的剪辑手法，使画面看上去简洁而富有节奏，在影片几组重要的叙事段落之中，导演沃尔特•塞勒斯运用了大量的短镜头来进行画面的剪接，其中最有代表性的是电影里出现的第一幕——朵拉代人写信的场面：导演在表现这一情节时，大量

使用了局部特写镜头，画面上并未出现完整的人物全像，却已简单明了地表现了人物身份以及周围的环境，用这种局部来突出整体的摄影处理手法，增强了影片画面的神秘感，激起了观众的好奇心，让人耳目一新。观众看到，画面上不同的人，相继来到朵拉的面前，每个人都讲述着属于自己的故事，或是惆怅或是悲伤，向面前这个陌生的女人，忘我地倾诉着，朵拉则面无表情、麻木地记录着，在请求代为写信的人中，就包括约书亚和他的母亲。

这些人物正面的特写镜头，非常细致地表现出了不同人物各具特色的神态与情绪特征，他们的叙述也让观众联想到他们在现实生活中的生存状态及所遇到的问题。当约书亚和母亲在口述信件的时候，有一个朵拉的特写镜头，我们看到她斜着眼睛，用不屑一顾的神情看了一眼这对母子，虽然此时，观众对于朵拉的生活及内心世界还一无所知，但这个细节展示，已经从侧面反映出了朵拉缺少同情心及冷漠的性格特征。接下来，观众又看到从朵拉的视角观察小男孩约书亚的一个特写镜头，约书亚玩弄着手里的陀螺，期盼着能与父亲早日团聚，这个镜头其实在暗示，这一老一少在影片的人物关系上，存在着某些关联，为故事剧情的发展做了铺垫。

导演对于对比性蒙太奇镜头的运用也独具特色，起到了前后呼应、升华主题的作用。影片中，朵拉代人写信的场景共出现过两次，除了上面提到一次是在里约热内卢中央火车站之外，另一次是在与约书亚寻父的旅途中。观众看到，在中央车站时，前来写信的人们多是面带悲伤、痛苦与失望的表情，就像他们口述信件的内容一样："亲爱的，我的心里只有你，不管以前你做过多过分的事情，我都爱你，我都爱你，你要安心改造，你要洗心革面重新做人。""有一个人骗过我，我要给他写信，我说赛马罗，我要感谢你，感谢你做的一切，我那么相信你，你却忍心骗我，你竟然把我公寓的钥匙拿走了。"第二幕写信的场景发生在去往北邦吉苏的途中，一个举行宗教朝拜盛会的小镇上，在这里口述信件的人则多是面带笑容，充满了对生活的希望与感恩："主啊，感谢你，是你让我的老公不再嗜酒如命了。""感谢你，丽昂蒂娜，亲爱蒂娜，我要告诉你，我是世界上最幸福的男人。""感谢我们的主耶稣，感谢他所做的一切，他赏赐给我们丰沛的雨水，我特意到北邦吉苏，我要献上十个彩色烟花来表示感谢。"与中央车站相比，第二组的写信人之所以会感到幸福与快乐，是因为在他们的口述中，几乎都有着一个共同的感恩对象，就是主耶稣，在现实中他们或许依旧贫困，但是宗教信仰却让他们对未来寄予美好的希望。这个情节的安排，一方面解决了朵拉与约书亚的生活温饱问题，另一方面彰显了宗教信仰在个体生存与民族复兴中所扮演的重要角色，进而升华了电影的主题。

对比蒙太奇在影片中的另一处出色运用，是关于朵拉背影含义的转变。女主人公朵拉，独自一人行走的背影，在电影中出现过两次，第一次是在电影的开头，朵拉从中央车站回里约热内卢郊区的住所，此时的她，手里拎着满满的信件，疲惫地走在墙壁斑驳的长廊里，观众注意到，在她前面的是一堵墙；第二次出现在影片结尾，清晨，当约书亚还在沉睡的时候，朵拉独自一人，大步踏上返乡的旅途，与影片开始的背影相比，此时的朵拉昂首挺胸，充满了希望与自信，她前面"墙"消失了，等待她的是无限的曙光……这段对比镜头的运用，表现了完成寻父之旅的朵拉，又重新唤醒了心中的爱与善良，完成了人性的回归。

②音乐元素的运用

电影《中央车站》所表现的这条"寻根"之旅，从喧闹繁华的巴西第二大城市里约热内卢，到质朴无华的乡村小镇，跨越了巴西大部分地区，展现了浓郁的民族风情与特有的人文气息。另外，电影中一段段细致动人的旋律，交错融合了民谣风与弦乐的配乐，也给观众留下了非常深刻的印象，为影片定下了一个柔情与悲悯的基调，将那种执着的追寻、纯洁的爱与友情、旅途的艰辛表现得贴切而自然，升华了电影的主题。

《中央车站》的配乐，是由两位巴西作曲家兼音乐人安托尼奥·皮托和加奎斯·莫勒莱巴恩共同合作完成的，值得一提的是，他们同为里约热内卢人，这两位音乐人为本片创作了大约十首曲目，其中以《中央车站》(Central Do Brasil)最具代表性，不仅与影片同名，也是电影的主题旋律。这首《中央车站》在电影中重复多次出现，分别是在：影片的最开始；约书亚在朵拉家中催她寄信；朵拉带着约书亚，从里约热内卢出发去北邦吉苏寻父；朵拉在约书亚的建议下，在万人朝圣的小镇代人为圣者或家人写信；约书亚与同父异母的兄弟相见之前；最后朵拉在黎明时分，怀着自信与憧憬踏上归途。这首旋律每次出现，不仅推动了故事情节发展，同时也紧扣影片的主题。《中央车站》的主旋律主要是由钢琴与大提琴两种乐器共同演奏的，曲子的前半段是钢琴独奏，琴键敲击出的清脆音符，就像是在扣着观众的心扉，娓娓地倾诉着一个人的心声，讲述着一个故事，给人一种私密与孤独的感觉，后半部则加入了大提琴的旋律，大提琴没有小提琴或钢琴的孤独感，而更多的是在观众的心里激起一种广袤、苍凉、悲悯与坚定的情感，这两种乐器交相呼应，很好地表现出人在旅途的孤独与苍凉，渲染出悲悯与温暖并存的情怀，升华了电影的主题。导演沃尔特·塞勒斯无论从个人还是国家角度，始终关注着"寻根"的主题，《中央车站》中，孩子寻找未知的家园，老人寻找失去的灵魂，而一个民族则寻找它的信仰根基。

3. 亮点说说

欣赏《中央车站》，似乎会让每位观众都爱上那个远在南美洲的国度，一个看似遥远却又被隐藏于心底某处的地方……影片向我们展示了南美大地独特的风土人情，贯穿电影始末、名为《中央车站》的主旋律，由孤独的钢琴与浑厚的大提琴来演绎，将背井离乡的痛苦、茫然与希冀的情绪渲染得淋漓尽致，营造出温暖与悲悯的情感氛围。

4. 参考影片

《上帝之城》【巴西】(2002年)导演：费尔南多·梅里尔斯

《巴黎，我爱你》【法国/列支敦士登/瑞士/德国】(2006年)导演：沃尔特·塞勒斯等

《在路上》【法国/英国/巴西/美国/加拿大】(2012年)导演：沃尔特·塞勒斯

3.2.8 《谜一样的双眼》

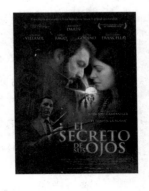

英 文 名：《The Secret in Their Eyes》

导　　演：胡安·何塞·坎帕内利亚(Juan José Campanella)

出品时间：2009年

国　　家：墨西哥、西班牙

原　　作：爱德华多·萨切里(Eduardo Sacheri)

编　　剧：胡安·何塞·坎帕内利亚(Juan José Campanella)、

爱德华多·萨切里(Eduardo Sacheri)

主　　演：里卡杜·达林(Ricardo Darín)、索蕾达·维拉米尔

(Soledad Villamil)、帕博罗·拉格(Pablo Rago)

发行公司：Distribution Company(阿根廷)、Alta Classics(西班牙)

类　　型：剧情、爱情、犯罪

片　　长：127分钟

1. 电影简介

胡安·何塞·坎帕内利亚，1959年7月19日生于阿根廷的布宜诺斯艾利斯，电视与电影导演、作家和制片人，是阿根廷电影的中坚力量。青年时代的坎帕内利亚在大学里修读工程学，但是读了四年却无法毕业，一部偶然看到的影片《爵士春秋》(1979)对他产生了很大的震撼，后来坎帕内利亚决定放弃在阿根廷的专业，转而进入纽约大学艺术学院学习，随后开启了他的职业导演生涯。坎帕内利亚曾为美国电视台执导过《法网游龙》《豪斯医生》《超级制作人》等系列剧集，并于1995年和1997年两次获得美国电视艾美奖。2001年，坎帕内利亚凭借《新娘的儿子》入围奥斯卡奖最佳外语片提名，2010年，由他执导的改编自阿根廷作家爱德华多·萨切里的小说《他们眼中的质疑》(2005)的影片《谜一样的双眼》，获得了第82届奥斯卡最佳外语片奖、第24届西班牙戈雅奖最佳西班牙语外国电影奖、最佳新人女演员奖，以及2009年哈瓦那电影节观众奖、最佳男主角奖、最佳导演奖、最佳音乐奖、评审团特别奖。

法院退休的检察院书记员本杰明·艾斯玻希多，时隔多年后重回首都布宜诺斯艾利斯，准备将自己25年前参与办理、至今仍不能释怀的一桩强奸杀人案，撰写成一部小说。但苦于找不到合适的小说开头，于是决定拜访暗恋已久、曾经的女上司艾琳。两人的再次重逢，也让往昔的种种画面浮现于观众的眼前。25年前，年轻的银行职员杜卡·莫拉莱斯刚新婚不久，妻子就被人凶残地先奸后杀了，本杰明随即介入了案件的调查。但因为当时国家政局动荡与执法的草率，法院找来了外籍移民屈打成招，准备尽快了解案件。本杰明虽然没有很高的学历和职位，却是一个极富正义感的人，尽管如此，他和好友帕布洛继续暗中调查此案，最终发现并将真凶戈麦斯捉拿归案，而女检察官艾琳在审讯过程中所表现

的职业素质令人钦佩，让戈麦斯对罪行供认不讳。案件的调查结果，似乎给了被害人的丈夫莫拉莱斯一个让人倍感欣慰的交代，但是事情却发生了戏剧性的转折：莫拉莱斯和本杰明竟然在电视上看到，戈麦斯成为即将就任国家总统梅隆夫人的保镖。本杰明与艾琳就此事提出质疑，谁知却被同事告知"识时务者为俊杰"，并讥讽本杰明对艾琳的感情。被特赦后的戈麦斯开始了疯狂的复仇，找人暗杀本杰明。谁知阴差阳错，暗杀当晚，帕布洛来本杰明家喝醉了酒，本杰明独自驱车前往他家向其妻求情，帕布洛被杀手误认为是本杰明，并将其杀害。好友的死亡令本杰明伤心不已，同时为了安全起见，在艾琳的帮助下离开了这个是非之地，本杰明和她在车站依依惜别，却并没有向其表明心意。25年后，本杰明再次找到了当年奸杀案受害者的丈夫莫拉莱斯，莫拉莱斯向本杰明透露已经将凶手戈麦斯杀死，本杰明经过缜密的思考后决定探明真相，重新潜回莫拉莱斯的住所并发现：莫拉莱斯并没有杀死戈麦斯，而是长久地将他囚禁在自己的家中……这终于让本杰明释怀了，第一次去好友帕布洛的墓上献花，并鼓起勇气向艾琳表明了心迹。

2. 分析读解

《谜一样的双眼》是导演胡安·何塞·坎帕内利亚根据阿根廷作家爱德华多·萨切里在2005年创作的小说《他们眼中的质疑》改编而成的电影，以20世纪70年代阿根廷独裁统治下动荡的社会政治局面作为叙事的背景，坎帕内利亚并没有从正面过多地探讨与抨击当时的政局，而是把笔墨用来重点展示残酷社会背景之下压抑与扭曲的人性情感，将爱与正义的主题贯穿影片始终。另外，导演在视听语言方面的探索，也赋予了观众多维度的审美体验。

(1) 主题：爱与罪的对峙

爱德华多·萨切里的小说原著，实际上是一部政治惊悚题材的文学作品，其中涉及了许多政治阴谋以及阿根廷当时的社会环境中所存在的众多社会与司法问题。但导演坎帕内利亚在其改编后的剧本中，有意淡化了小说原有的政治性，突出表现了复杂的大时代背景下影片主人公爱与恨、正义与罪恶、坚持与妥协相互交织的情感。

影片主要表现了两段情感故事，其中一段是银行职员莫拉莱斯与被奸杀的妻子之间刻骨铭心的爱情，虽然影片并未从正面交代两人的爱情，但通过对莫拉莱斯在妻子死后种种表现的描写，可以让观众感受到他心底的爱，如当法院检察书记员本杰明为了调查真相而翻看被害人相册时，莫拉莱斯对于每张照片拍摄的时间、地点都记得非常清晰，可见他对妻子的了解与珍爱；当他在电话中调查戈斯麦的行踪时，一听到妻子的名字，就抑制不住丧妻的激动情绪而哽咽起来；他在长达一年多的时间里，每周抽出一定的时间，去凶手可能露面的火车站等待，希望可以将他缉拿归案。他对偶遇的本杰明说："最糟糕的是我开始遗忘了，我必须不停地提醒自己，每天如此。被杀那天，她给我沏了一杯柠檬茶……之后，我开始怀疑，我不记得茶里究竟是柠檬还是蜂蜜？我也不知道这究竟是记忆，还是我残存的虚幻的妄想。"主人公本杰明则是这种真爱的见证者："你无法想象他的爱……他眼中的是完完全全的、岁月无法侵蚀的爱。"莫拉莱斯实际上是在用行动和信念来抵抗对死者遗忘的可怕力量，死亡虽然可怕，但比死亡更可怕的是遗忘，他永远活在了与妻子相处的最后时光，他的生命在那一刻永远停止了，从此他为复仇而活。影片中另一段让观众感动的爱情故事，发生在同为司法工作人员的本杰明与上司艾琳之间，艾琳美丽、干练，

本杰明则富有正义感和执着，他们是在工作的互动中情愫渐生的，但是迫于生命安全考量，本杰明不得不选择远走他乡，两人从此天各一方，让这段感情无疾而终。

影片中所展现的情感悲剧，与故事的大时代背景有着密切的关联，导演虽然淡化了影片的时代背景与政治色彩，但并未完全摒弃对历史疤痕的揭露。20世纪60年代末70年代初，南美国家阿根廷一直处在军政府的统治之下，政党之间纷争不仅导致经济衰退、物价上涨，也让国内治安混乱，暴力、暗杀等恶性事件频繁发生。1973年，结束流亡生涯的毕隆重回阿根廷掌权，却在1974年病逝，影片悲剧发生在毕隆的第三任夫人接管政权之前，导演坎帕内利亚在电影中所做的一些影射性的情节安排，让观众重新回顾了那段不堪的国家历史：为了迅速结案，法院竟然找来清白的人屈打成招充当替罪羊；真凶被缉拿归案后，由于对新当权者的"效忠"，进而将功补过被无罪释放，最终导致本杰明的同事帕布洛被暗杀。观众从影片角色们的对话可以对当时的社会政治背景有更多的了解，当本杰明和帕布洛要对案件的审判提出申诉时，上司说："干什么为两个废物小题大做，你小心被揍！你不懂你惹上谁，你不懂！"本杰明和帕布洛在酒吧里听到顾客间的争论："你怎么可以为这种唯利是图的总统辩护？""小心说话，你会惹上麻烦。"当戈麦斯因政治原因被释放时，本该主持正义的法官，却振振有词地说："司法形同一座孤岛，这是真实世界。"社会生活的混乱与司法的不公正，成为囚禁人性的牢笼，才让戈麦斯这种人的兽性行为屡屡得逞。

导演借由影片的爱情悲剧，探讨了有关正义与人性的严肃命题。阿根廷著名作家博尔赫斯，在与影片故事发生时间相距不远的1976年曾说过："我想天底下只有一种正义，那就是个人的正义，因为说到公众的正义，我不知道它是否真的存在。"影片的主人公莫拉莱斯，在不能依靠正常法律手段获得帮助的时候决定铤而走险，通过个人的非正常途径来让正义得到伸张，而他对妻子的爱终于让他等来了对付戈麦斯的机会。莫拉莱斯把被打晕的戈麦斯偷运到了他偏远的住所，并且以被害人家属个人正义的名义，将凶手绳之以法，宣判了他终身监禁。莫拉莱斯并没有杀掉凶手，但这只会让戈麦斯感觉更加痛苦，不仅是肉体上的，也是精神上的。当被囚禁了二十几年的戈麦斯认出了偷偷跟来的本杰明后，用已经不流利的言语恳求道："求你了，告诉他……告诉他至少和我说说话，求你了……"影片中，莫拉莱斯爱情悲剧的结局，是非常出人意料和震撼的。莫拉莱斯所说的"以一命，抵一命"的方式，就是他将陪着杀害妻子的凶手终老，并且不和他说一句话，让这个恶魔在铁牢中慢慢变老，度过虚无的一生来赎罪，因为没有灵魂地活着，才是最痛的煎熬。然而，尽管如此，几十年的光阴，并未丝毫减轻莫拉莱斯内心的痛苦，观众看到他在影片中的最后一个镜头，渐渐老去的他，把头深埋在囚禁戈麦斯的牢笼栏杆上……凶手为他的残忍，最终付出了惨痛的代价，而对爱情忠贞不渝的莫拉莱斯，却永远活在了回忆里，直到他与妻子在天堂再次重逢的那一天。

本杰明和艾琳的情感悲剧，除了世事的羁绊，还有来自人性自身的软弱，但导演在影片的结尾处，还是为两人的爱情重新埋下了希望的种子：当本杰明将写在记事本上的"TEMO"(我害怕)，亲手填上了一个大写的字母"A"，结果这个单词从"TEMO"(我害怕)，变成了"TEAMO"(我爱你)，文字改变，也让剧情发生了戏剧性的转机，本杰明

终于鼓起勇气打开艾琳办公室的大门……

(2) 时空交织的叙事特征

影片《谜一样的双眼》中，主要围绕三组人物的故事来展开：本杰明与艾琳、拉莫莱斯与受害的妻子，还有就是本杰明与同事帕布洛。这三组人物的情感线索，被25年前发生的"戈麦斯奸杀案"联系到了一起，这部由墨西哥与西班牙合拍的电影，由一宗悬疑强奸杀人案，引出了主人公对于回忆、爱情、友情、正义及人生的思考。这部影片除了运用正常的时间顺序来讲故事之外，在叙事上最大的亮点，就是大量采用了插入式叙事和交替式叙事的艺术手法，将以上三组人物的故事生动地展现给观众。影片中，男主人公法院书记员本杰明、强奸杀人案受害者的丈夫银行职员拉莫莱斯始终贯穿于现在和25年前之间：正在创作小说的本杰明与他所创作的小说内容——25年前的奸杀案，以时空交错的方式在影片中被展现出来。区别于其他艺术形式，电影是时空的艺术，以这种闪回式、时空交错的叙事结构来讲故事，不仅增强了影片的悬疑感、推进剧情的发展，同时也极大地丰富了影视视听语言的表现层次。

在影片中，插入和叙事手法的运用首先体现在对本杰明与艾琳久别重逢以及他们青年时代的情感回顾上。电影伊始，已经退休的本杰明重回布宜诺斯艾利斯，找到之前的女上司艾琳，讨论小说的构思，随即镜头转而叙述两人在25年前刚刚相识的情景，那时，本杰明与同事正在调查一起强奸杀人案，后来本杰明爱上了这位年轻干练的上司，但一直将这份感情埋藏于心。镜头随后又回到了现实，观众看到，本杰明仍在构思小说，这时，导演又运用了交替叙事的艺术手法，将银行职员拉莫莱斯之妻遇害的故事，引入了整部电影的叙事之中。拉莫莱斯与本杰明这两段悲剧的爱情故事，构成了影片的爱情主线，在此后情节的发展中，两者互相交织、相辅相成，共同奠定了叙事节奏。

(3) 别具匠心的"长镜头"

导演坎帕内利亚所执导的这部饱含人文主义关怀的影片，在镜头语言的运用上也十分讲究，《谜一眼的双眼》有一处非常经典的、长达五分钟之久的"长镜头"，如行云流水的华彩乐章般，给观众留下了深刻的印象，不仅有力地推进了影片剧情的转折，同时也是对电影艺术表达层面的探索。

　　这个经典的桥段，表现的是本杰明与同事兼好友帕布洛，推断出强奸杀人案嫌犯戈麦斯是一个忠实的球迷，于是连续几次蹲点儿，终于在体育场发现戈麦斯，并历经波折将他一举缉拿归案的场面描写。但是，这个看似一气呵成的"长镜头"，其实并不是一个真正意义上的长镜头，是在导演对影片的构思的基础上，借助技术手段处理后所呈现出来的一种长镜头的视觉效果。

　　首先，观众看到的是一段航拍的场面，从鸟瞰的视角，渐渐地向一个正在进行着足球比赛的体育场靠近，在画面上，我们看到观众席上人山人海、座无虚席，但其实里面并没有真的观众，无论是看台上的观众，还是热闹喧嚣的气氛，其实都是用高科技制作出来的，另外，场上的运动队员也是没有的，这样就很好地解决了拍电影和所谓的"足球比赛"之间相互干扰的矛盾。当观众的视线，跟随着航拍器来到了比赛看台上时，我们会发现，这个航拍视角就渐渐地回转过来，突然就变成了众多球迷当中的一个视点，这个转接，是非常精彩的。从经验来看，导演应该在这里设置了一个"剪辑点"，但这个"剪辑点"在哪里？通过仔细观察，我们发现，当航拍器在观众席上飞行的时候，画面两段观众的大小比例有一个突然的转变，这或许就是剪辑点的所在。接下来体育场中的画面，应该是用一个大的摇臂来拍摄的，从器械转换上来讲，是从航空飞行器换成了摇臂。当本杰明和帕布洛无意间发现了嫌犯戈麦斯之后，画面突然出现了剧烈的摇晃，导演为了突出现场紧张与混乱的气氛，把摇臂拍摄变成了Steadicam(斯坦尼康)。

　　在接下来的影片中，观众看到一段长时间的追逐戏，本杰明和帕布洛对逃犯紧追不舍，从体育场的观众席、楼梯、走廊、停车场，一直追到了卫生间，就在这时走投无路的戈麦斯突然从楼梯上跳了下来，但令人感到意外的是，原本一直用Steadicam跟拍的摄影机，也突然从里面来到了外面，这是摄制组为了保持画面节奏的流畅感，在外面打了一块板子，这样摄影师就可以爬出来，其实不只是演员根据剧情需要会吊威亚，后期可以用电脑修掉，在这里摄影师也吊了威亚。我们接下来看到，戈麦斯不顾一切地冲进了正在比赛的运动场上，摔倒在场地中央，这个被制作得可以说是"天衣无缝"的"长镜头"就停在了逃犯的面部特写上。

　　在"长镜头"最后几秒里，摄影机一直捕捉着戈麦斯跟跄狂奔的背影和他不停地回头

时脸上所呈现出的表情。就在戈麦斯跌倒的一瞬间，观众感觉镜头好像也跟着翻倒了，从跟拍变成了俯拍的角度，场外的警察带着警犬马上将嫌犯包围。此时倒在地上，脸紧贴草坪的戈麦斯，流露出异常痛苦和扭曲的表情。这里值得观众注意的是，我们看到画面中的地平线，不是一般情况下横向平行的，而是直立起来的，本来是脸紧贴在草坪上的凶手，此时看起来，却像是依靠在一面绿颜色的墙壁上，原本应该是处于直立状态的背景画面中的警察，此时却是处于水平状态。这个"长镜头"中最后几个异常的画面，呈现出了一种与众不同的、常规秩序颠倒的状态，这个"跌倒"的画面，更多的是戈斯麦的心理镜头，表现出了嫌犯极其混乱与迷失的心理状态。

从总体来说，导演创造这个"长镜头"有几大难点：它的空间变化特别剧烈，这种剧烈的程度，主要表现在垂直方位上面进行的空间变化，也就是所谓的从空中一直到了体育场的看台，由体育场的看台，又到了体育场的走廊上面，又由体育场的走廊上面进入体育场的厕所里面，然后又从厕所里回到体育场的走廊上面，最后又从体育场的走廊掉下去，直接来到了体育场内，这是一个逐步下沉的过程。导演在这里突破了技术难点，把航拍器、摇臂、Steadicam等拍摄器械运用自如，创造了电影史上一个非常经典的"长镜头"，极大地拓展了电影艺术的表现空间。

《谜一样的双眼》能够成功获得奥斯卡最佳外语片奖，一方面是因为由张力十足的小说做基础改编而成，另一方面则得益于导演对电影叙事的精准把握与构思，影片在体现导演独具匠心的布局谋篇的同时，也让观众收获了强烈的审美体验。

3. 亮点说说

影片《谜一样的双眼》用独特的镜头视角展现了爱与恨、正义与邪恶等多种主题元素，到最后观众才发现，"爱"其实并不是一座监牢，只有选择了逃亡与放逐以及空无一切的人生，才是囚禁人性真正的牢狱。

4. 参考影片

《新娘的儿子》【阿根廷】(2001年)导演：胡安·何塞·坎帕内利亚

《阿维达拉之月》【阿根廷】(2004年)导演：胡安·何塞·坎帕内利亚

《桌面足球》【阿根廷】(2013年)导演：胡安·何塞·坎帕内利亚

3.2.9　《少年时代》

英　文　名：《Boyhood》

导　　　演：理查德·林克莱特(Richard Linklater)

出品时间：2014年

国　　　家：美国

编　　　剧：理查德·林克莱特(Richard Linklater)

主　　　演：帕特丽夏·阿奎特(Patricia Arquette)、艾拉·科尔特兰(Ellar Coltrane)、罗蕾莱·林克莱特(Lorelei Linklater)、伊桑·霍克(Ethan Hawke)

发行公司：IFC Films (US)、Universal Pictures (International)

类　　型：剧情

片　　长：165分钟

1. 电影简介

理查德·林克莱特1960年7月30日出生于美国休斯敦，是一名具有实验与探索精神的独立导演、编剧和演员，现实主义与人文自然主义情怀的表达，是其作品的主要风格与基调，并在这些作品中着重于对城市边缘文化与时代变迁中人与社会之间关系的描述与探索。

青年时代的林克莱特，并未完成自己的大学学业，还曾远赴墨西哥湾的海上石油钻井平台工作，即便如此，他对小说和哲学阅读的兴趣不仅丝毫都未减少，而且萌生了拍摄电影的想法。移居得克萨斯州奥斯汀后的林克莱特，在社区大学里开始了相关电影课程的学习，还组建了一个电影协会，开始尝试用Super-8摄影机拍摄影片。林克莱特1991年拍摄影片《都市浪人》，已经开始在电影中展现出非凡的艺术掌控力，此后的爱情三部曲《爱在黎明破晓时》(1995，柏林电影节银熊最佳导演奖)、《爱在日落黄昏时》(2004)和《爱在午夜降临时》(2013)，更是为他奠定了世界级的声誉，理查德·林克莱特因此成为被众多文艺青年追随的代表性人物。这部耗时12年的电影作品《少年时代》，在2014年一经公映后，好评如潮，并获得了当年柏林电影节银熊最佳导演奖、第72届金球奖最佳导演及第68届英国电影学院奖最佳导演奖等诸多殊荣。

《少年时代》讲述了美国得克萨斯州一个普通家庭的男孩梅森，从6岁长到18岁进入大学的整个成长经历。年幼的梅森在父母离异后，和母亲、姐姐生活在一起。童年时代的他拥有和其他孩子一样的快乐时光，但也着实体味到父母离异给他生活上带来的烦恼与困惑。梅森的母亲奥利维亚是一个外表清秀、性格坚强、有责任感和追求的女性。离婚后，她决定重返校园继续学业和考取学位，在充实自己的同时也为了能找到一份更好的工作养家糊口。奥利维亚之后带着一双儿女辗转经历了几次婚姻，但都以失败而告终。至于梅森的生父，虽然已经离开了家庭，但在儿女的成长中并没有完全缺席，他是一个不拘小节、性情随意并且热爱摇滚乐的人，同时也非常爱自己的孩子，尽可能给予他们父爱。与孩子的母亲相比，老梅森更多扮演的是与孩子们无话不谈的精神导师的角色。由于从童年时代起就生活在不断搬家和更换"父亲"的环境中，梅森的性格与同龄人相比，似乎更多了些敏感的特质：从一个充满稚气的小男孩到步入青春期，逐渐蜕变成一个热爱摄影、略带沧桑感的青年。

2. 分析读解

导演理查德·林克莱特一直热衷于尝试拍摄具有实验性元素的影片，拍摄跨度12年的《少年时代》，颠覆了传统意义上故事片的拍摄手法，是一部通过不间断拍摄、展现时光印迹的作品，在当今影坛都在践行让生活变得不再平庸的信条时，林克莱特却不遗余力地在他的电影中表现小人物的平凡生活，回避戏剧性的事件，还原匆忙岁月以真实面目，让观众在平淡生活中领悟生命的真谛。

(1) 时间与成长

《少年时代》是一部故事片，但有着一个真实的故事。影片中，演员的真实成长，令

他们所饰演的角色变得异常丰满，对于热衷于尝试拍摄具有实验性元素电影的理查德·林克莱特来说，拍摄像《少年时代》这样长时间跨度的影片已经不是第一次了，片中饰演梅森父亲的演员伊桑·霍克曾与理查德·林克莱特从1995年到2012年合作拍摄过时间跨度为18年的爱情三部曲，其中每部影片的间隔时间为9年，对于时间流逝与生命的关注，始终是林克莱特电影最主要的命题之一，让观众在时间的溪流中，体味生命成长的感人记忆。

① 雕刻时光

电影《少年时代》可以被称为一部家庭式的传奇影片，在将近3个小时的时间里，讲述了男主人公美国得克萨斯州一个普通家庭的男孩梅森，从6岁到18岁成长的点滴，与此同时，也见证了社会的发展与时代的变迁。影片突破了传统故事片中一个角色通常由不同年龄段的演员来饰演的惯用手法，导演在12年的时间里，始终起用同一批演员饰演相同的角色，这无疑给影片的叙事注入了撼动人心的连续性，我们在时间里，见证了角色、演员身体与精神的双重成长与变化。其实，与其说林克莱特镜头下的演员是影片的主角，倒不如说影片真正表现的是——时间。

作为"第七艺术"的电影，又被称为时间与空间的艺术，因为融入了时间的概念与维度，才使得影片有了可以被延展的深度与可能性。林克莱特本人曾说过，如果把他和法国的卢米埃尔兄弟和梅里埃相比较的话，那么他的电影理念更接近于前者，或者说更贴近于现实，而非后者的"电影魔术师"。因为对于林克莱特来说，电影是一种非常强大的表现现实的艺术手段，可以作为我们所生存时代的巨大叙事载体，并且可以借助被构建的影像世界，把这种体验传达给观众。作为一名导演，当然可以运用很多种不同的方式，去处理电影中的时间概念，对理查德·林克莱特影响较大的是苏联著名导演安德烈·塔科夫斯基，在他的著作《雕刻时光》中有关于影像与时间的论述。塔科夫斯基曾说，导演工作的本质，从某种程度上来说，可以将它定义为"雕刻时光"，就像一位雕刻家面对一块未经雕琢的大理石，把它炮制成自己心目中栩栩如生的形象，电影创作者也是如此。林克莱特创作电影的方式，就像是一个潜心雕刻的工匠，用12年的光阴完成了《少年时代》这部不同凡响的艺术品。影片运用虚构与纪实相结合的表现手法，极大地拓宽了时间元素在电影中的表现力，不仅表现了主人公梅森及其他人物的成长，也用独特的视角捕捉到了流逝的时光。

影片中，观众随处可见时间留下的印迹，但导演并没有刻意安排旁白或者字幕来提醒观众情节发生的确切年代与时间，而是把一些具有鲜明时代特征的文化元素，巧妙地融入具体的场景拍摄当中，在影片中穿插那些与拍摄年代联系紧密的实事和各种文化动态，不仅推动了情节的发展，也为我们留下了许多关于时间的记忆与思考。影片中，这些关于时间印迹的符号，主要是通过两方面被表达出来的：一个是借助于对很多细节的展示，另一个就是通过对影片人物形象的刻画。

虽然没有文字性的提示，但《少年时代》中许多关于细节的描写，已经从侧面反映出影片的时代特征。例如，细心的观众会发现，梅森父亲刚出场时开的汽车车型是GTO，几年后被换成了SUV；孩子们从玩卡带电子游戏变成了"电子宠物"的侍养；家庭成员的通

信工具从翻盖手机变成了最时尚的iPhone；热爱摄影的梅森从暗室冲洗的胶卷拍摄，过渡到了数码摄影；影片里播放着当年的流行音乐；梅森和小伙伴排队抢购新出版的小说《哈利·波特与混血王子》；主人公们谈论伊拉克战争、9·11事件、美国历史上诞生的第一位黑人总统奥巴马；梅森和父亲探讨科幻片《星球大战》续拍的可能性；等等。导演在影片叙事中对特定时代日常生活细节的还原，让观众切身体验故事的历史真实性与时代性。

以上的细节描绘，虽然可以让我们感受时光的游走，但想必最能让观众感知时间魔力的，还是人的变化。在近3小时的观影时间中，让我们感受颇深的是，影片主要演员的形象，在长达12年的拍摄跨度中真的成长和改变了，例如，男主角梅森从一个脸上充满稚气的小男孩，变成了身材微胖的懵懂少年，高中时期的他身材消瘦、脸上长满青春痘，个性叛逆地打着各式耳洞，大学时代的梅森则变得性格内敛、气质忧郁、热爱摄影，主人公梅森的真实成长，也激起观众的共鸣，唤起对自己成长岁月的回忆。另一个给观众留下深刻印象的是梅森母亲奥利维亚的变化，在影片伊始出场的她，面庞清秀、体态婀娜，但随着影片时间的真实流逝，细心的观众会发现，皱纹已悄然写满了奥利维亚的眼角，影片中的一幕，让人着实心生感慨：体态略臃肿的母亲奥利维亚，坐在自家的厨房里，戴着老花镜在翻阅着大堆的账单，在影片的后半部，长大成人的梅森，准备离开一起生活了18年的家人，去开启他人生新的篇章——大学生活，母亲奥利维亚看着即将离家的儿子，按捺不住心中的不舍哭了起来，她说接下来等待她的将是坟墓……听到这里，我们由衷感叹岁月的流逝，12年的拍摄跨度，对于制作一部电影来说几乎是不可想象的，但幸运的是，在导演与众多演员的辛苦配合下，观众如愿以偿地欣赏到了这部用时间与生命演绎的故事。

② 电影的生活化表达

理查德·林克莱特可以说是20世纪90年代，美国独立电影浪潮的代表性人物，他在影片的创作方面，始终坚持实验性探索的个人表达，虽然没有巨额的投资，却能够用平易近人的表达方式深入人心。电影是一门综合性的艺术，可以借助丰富多彩的表现手法营造亦真亦幻的视听体验，避免正面呈现日常生活的细碎烦琐。林克莱特是一位不依靠炫目视

效，在平凡世界中挖掘神奇、讲述故事的导演，电影的生活化表达可以说是他艺术风格的最重要表现之一。林克莱特在他的作品中，尝试突破传统故事片中虚构与纪实手法的界限，重新探讨电影时间与真实时间的关系，并减少戏剧性的冲突，使影片更趋向于平淡与生活化，更多以人物对白的方式推动故事情节的发展和对人物性格的刻画，另外，林克莱特还倾向于采用相对客观的纪实性视角来拍摄，从而让观众在一种近乎真实的情境体验里，对个人、家庭及社会之间的关系进行反思。

一般来讲，在电影艺术中对于时间概念的表达与现实生活中是有所差别的：电影可以借助非线性叙事或蒙太奇等艺术手法来改变时间的进程，观众通常可以自由地游走于过去、现在与未来之间。但导演林克莱特似乎更倾向于，在故事片中寻求一种纪录片式的表达，把电影中的时间与真实世界中的时间合二为一，一如他在自己的代表作"爱情三部曲"中所做出的尝试那样，用18年的时间来讲述同一个爱情故事，而耗时12年的《少年时代》，也有着异曲同工之妙，记录了一个小男孩从6岁到18岁的真实成长经历，在林克莱特所截取的日常生活点滴中，反映出一种更接近生活本真的存在状态，通过这些看似平淡的日常生活，揭示出时间对于生命历程的重要影响。与其他善于制造戏剧冲突的导演不同，林克莱特擅长通过人物对话的形式，推动故事情节的发展并塑造人物性格，但在这些看似即兴发挥、无明确内涵的话语中，其实也包含了许多关于生活的思考，随着影片的拍摄进程，影片主要演员之间的谈话内容也变得日益宽泛，渐渐从日常的家庭琐事变成了对人生的探讨，这些对白的设计，让观众感到贴近日常，容易产生共鸣。除此之外，影片中还穿插了许多具有时代性的流行音乐同对话交互融合，不仅暗示了时间的流逝，也烘托出时代的背景。另外，林克莱特对于纪录风格镜头的运用，在某种程度上，也强化了影片的生活化表达。我们看到主人公们的身影，通常被安置于日常的生活情境之中，这让观众比较容易与影片的背景环境相融合，在心理上获得真实感。总之，具有实验探索精神的导演林克莱特，尝试为电影的创作拓展更为广阔的表达空间，让我们在他的影片中寻求到身心与情感的共鸣。

③ 成长的烦恼与收获

《少年时代》里，讲述了一个美国普通男孩的成长故事，在这份成长中虽然夹杂着很多无奈的与悲伤的时刻，但又不乏爱与温馨，影片的故事虽然不一定都会发生在每位观众的身上，但是导演却运用他独特的细腻表达与艺术手法的创新，让我们在情感上感同身受并产生极大的共鸣，体验到一份成长的烦恼与收获。

影片的主人公梅森，在他童年时父母就离异了，性格坚韧的母亲奥利维亚带领着一双儿女辗转奔波，为了获得更好的工作机会，同时也为了实现自己的人生追求，她一边求学一边工作，这其中的艰辛可想而知。离异的她，又先后组建过几次家庭最后却都以离婚而收场。迫于生活的需要，梅森不得不从小就要适应四处搬家的辗转生活，然后不断地转学，在这期间也体味了许多无奈与心酸的人与事。导演林克莱特并未从正面来深究这些人生境遇中的悲情时刻，却让这些经历从侧面显现在梅森的性格塑造上。长大后的梅森，或许是因为童年的特殊经历，让他的性格不是特别阳光开朗，透露出内敛与忧郁的气质。曾与导演林克莱特合作过"爱情三部曲"的演员伊桑·霍克，在影片中扮演了

梅森的父亲，与母亲奥利维亚的严厉与责任感相比，酷爱音乐、性格随和的父亲更像是子女们的精神导师，对孩子的成长进行心灵上的疏导，不论他们搬家到哪里，这位父亲都会坚持定期在周末与孩子团聚，一起打保龄球、吃快餐，针对初恋及生理问题与他们沟通，探讨时事，分享音乐，父亲在孩子们的成长中扮演着不可或缺的角色。

林克莱特用镜头记录下一个小男孩12年的成长，同时也向观众展示了他的家乡美国得克萨斯州的风土人情，以及故事情节背后所折射出的关于美式儿童、青少年的成长环境、教育理念、接受教育的方式以及家庭及社会成员之间的关系。如果把影片与中国儿童一般的成长经历做比较，会发现很大的不同，比如美国孩子的上课方式、完成家庭作业的情况，家长对孩子学习的监督方式，上大学前就开始勤工俭学，自己攒钱买车、缴学费，家庭成员之间的相处方式等。孩子对于家庭和社会来说，更像是一个独立的个体，而不是父母的依附品，孩子的成长与发展方式更加多元化，家庭和学校会给予充分的建议和鼓励，却不会干预他们的决定。例如，梅森根据自己的兴趣爱好而选择摄影课程的学习，甚至最终就读哪所大学都是由他自己来决定的，另外保持经济上的相对独立也是美国孩子可以行使自主权的原因之一，就像梅森的姐姐所理解的那样："经济上独立了，就可以不再听父母的话了。"

在影片的结尾，梅森离开了家人开始了大学的生活，他同几名新结交的同学结伴去爬山，画面上夕阳西下，梅森与一个女孩并排席地而坐，好像标志着少年时代的结束和青年时代的开始……这个画面对于导演林克莱特来说，的确暗示着一个新的开始，他在一次访谈说自己曾问过主人公梅森的扮演者艾拉·科尔特兰，如果还要再拍一部的话会怎么样？科尔特兰兴奋地回答说，上了大学，毕业了，过了几年再去欧洲旅行，然后在火车上邂逅一位姑娘……

(2) 影片叙事特征

《少年时代》是按照自然时间叙事来进行的，从主人公梅森6岁的童年时代开始讲述，一直到他步入大学生活，离开了母亲和家庭，总体来说，影片剧情的时序发展与自然时序相符合。影片拍摄耗时近12年，从叙事的实际时长来看，是截取了每年中的部分

拍摄片段来加以描述，把一些看似平淡、不经意发生的场景加以组织，而这并没有让观众感到乏味与枯燥，相反还获得了业界人士与观众的好评，这主要得益于影片以时间为叙事线索、开放式的叙事模式以及客观纪实的叙事角度。

① 叙事线索——时间

《少年时代》以时间作为叙事线索，是整部影片的主要特色之一。主人公梅森从6岁到大学这段漫长时光，都被浓缩在165分钟的观影时间内，从某种程度来讲，可以把时间看成导演镜头下被表现的主角，用摄影机记录了不易被觉察的时光的流逝。观众会发现，影片中每隔十几分钟就会出现一次时间的变更，这也意味着岁月的变迁，尽管从未以字幕或旁白的方式来提醒观众，但依然留下了时光经过的脚印，成为影片的叙事线索，如梅森从一个可爱的6岁男童真实地成长为一名大学生，除了主要人物的外形变化外，人物的性格与心理也都发生了相应的改变。另外，影片中许多细节的描述，也都承载了叙事的脉络与时间的变化，如科技的发展、社会文化生活的演变、时事的变化等，剪辑师把这些片段进行巧妙的衔接，不仅勾勒出了个人的成长轨迹，也让我们真切地感到从指间滑过的时间。

② 开放式叙事模式

其实，很多电影都与青少年的成长有关，它们在叙事方面的表达也各有千秋，如对于插叙、倒叙等手法的运用，《少年时代》的叙事是按照自然顺序展开的线性叙述，从讲述主人公成长历程的角度来说，是一种直接有力的表达形式，但对于当代电影来讲，这种叙事模式似乎显得过于单调，难以满足大众的娱乐审美需求，于是导演便试图在影片的摄制方式上进行创新性的尝试。传统影片的叙事模式，通常为了适应剧情变化的需求，同时也为了缩短拍摄周期和节约成本，一般会采用替换演员或外表化妆来进行拍摄，林克莱特却突破了这种惯用模式，耗费了十几年的时间来完成一部影片的制作，将故事情节与现实生活进行高度融合，这也成为本片得以吸引观众的最大亮点之一。

影片虽然按照时间的自然时序展开，没有错综复杂的时空交错，但在这看似简单的叙事结构中，却由始至终蕴藏着一种开放式的不确定因素与创造力。就像导演自己所说的那样，在影片筹备初期，的确有一个比较清晰的故事框架，甚至连12年后的结局都已经被预想到了，但这也是要根据生活的变化以及与演员们，特别是小演员之间的沟通而不断被修改和完善的。《少年时代》的整个拍摄创作过程一直是开放式的，任何电影的主创人员，都会对此有所影响。时间可以说是本部影片最好的原动力和催化剂，导演每年根据已经拍摄完成的部分素材，再去思考和设计下一年的拍摄内容，这种拍摄模式虽然增加了影片的拍摄难度，但同时也为电影注入了源源不断的生命力，影片的剧情细节设计总能被再改写、被再发现。在这样一个相对清晰的故事脉络之下，脉络之内的松散环节则是导演与演员共同参与创作的结果，这种开放式的拍摄模式，让电影人在十几年的拍摄之旅中，始终保持着激情与活力。

③ 纪实性叙事

《少年时代》没有好莱坞商业大片那种扣人心弦的情节和惊险刺激的画面，给观众留下印象最深的是平淡却有爱的日常生活写照，当然，其中也融入了导演个人的成长及生

活经历，就好像一部与生活无异的纪实性影片。从某种意义上来说，《少年时代》可以算作一部青春时代的人类社会学研究，导演林克莱特记录的是梅森的成长，同时代表了美国千万儿童的成长，这其中也包括他自己的女儿，他在女儿刚上小学时，便萌生了要记录她成长的想法，于是便有了片中梅森姐姐萨曼莎这个角色的出现。影片的拍摄历时12年，但实际拍摄的时间却总共不过四十几天。年复一年，导演都找来拍摄的原班人马，经过演技与时间的磨合，演员们的关系已经变得异常亲近，影片放映之后甚至给观众造成纪录片的错觉，也就不足为怪了。虽然电影着重表现的是20世纪90年代年轻人的成长，但导演也念念不忘自己的成长经历，从自身生活体验中寻找灵感作为剧本的素材，影片中梅森母亲奥利维亚是一位性格坚强、富有责任感和上进心的女性，其原型就是导演自己的母亲。林克莱特的母亲与片中奥利维亚有着相似的经历，虽然组建了家庭，但不忘初心，继续学业，希望能在家庭与事业之间寻求平衡与突破，实现自己的人生价值，但在这其中所经历的艰辛可想而知，往往会遇到来自家庭与社会的多方面阻力。导演之所以选择母亲作为原型，一方面是对她的付出表达敬意，另一方面，也是向家庭和社会呼吁多些对女性的尊重和理解。影片中表现了很多的生活原生态场景，如母亲奥利维亚接小梅森放学，小梅森与邻家的孩子玩耍、涂鸦，周末父子团聚，母亲带着梅森和姐姐逃离酗酒的继父，几经转学并结识新朋友，举行家庭聚会，等等。在这样漫长的成长叙事中，梅森的母亲奥利维亚先后经历了3次婚姻，但每次都以离婚收场，梅森与姐姐不得不跟随母亲一次次搬家和转学，性格也变得忧郁而内敛。《少年时代》的叙事手法是一种大胆的创新，有着对生活细致入微的观察和刻画，这其实也是林克莱特影片的共性，就像他的代表作"爱情三部曲"中的叙述那样，真正的生活是流动的河水和偶尔泛起的涟漪的交织。

(3) 音乐的表达

导演理查德·林克莱特的作品中，通常设计了大量的人物对白，起到推动故事情节发展与刻画人物形象的作用，与此同时，音乐在他的电影中也有着重要的意义。对于林克莱特来说，音乐总体上用来表达一部影片的主题或者烘托某种氛围，而不是单纯地被作为背景的点缀和装饰。因为影片中的大部分场景，主要以人物对话为主，音乐起到某种承上启下的作用，被作为一幕场景的终止和衔接下一幕场景的开始。

《少年时代》中的音乐部分可以被分为多个层次，但更多是为了塑造角色而服务的，

如某一段音乐是谁在听，而此人的品位是怎样的？是电台正在播放的或者是梅森母亲奥利维亚正在听的，梅森的父亲作为一名音乐爱好者，他喜欢的音乐类型与风格又是怎样的？当梅森渐渐长大之后，他欣赏的音乐又有哪些特点呢？带着这些问题，观众在观影的过程中，可以通过主要演员与伴随他们的音乐，从侧面揣摩人物心理与了解人物的个性。

《少年时代》与林克莱特以往创作的影片有所不同，很多是关于儿童、少年时代生活的描写，所以在音乐的使用上有所筛选。导演林克莱特曾说，他开始创作这部影片的时候已经四十几岁了，对于一个几岁或者十几岁的孩子会喜欢什么样的音乐，他其实并不了解，影片的主创人员在跟一些孩子进行交流之后，林克莱特专门列出了一张歌单，上面记满了好几百首歌，孩子们会帮助导演选择歌曲或者提出反馈性的意见，但前提是，他们必须要向导演描述当时听歌时的情境，以及那首歌曲对于他们的意义所在。《少年时代》最终选择了哪首歌曲，用导演的话来说，这对于他自己的意义是无关紧要的，因为他与那些孩子不属于同一个时代的，但是对于那些小孩来说却意义非凡。林克莱特当时亲自听了很多歌曲，有些他之前根本就没有听过，在此之前其他影片的音乐选择，基本是凭借自己的兴趣喜好，这部影片的拍摄，让他发现了很多新的东西。

例如，观众对于影片最开始的一个镜头，想必记忆犹新，电影是在舒缓吉他旋律的伴奏下缓缓拉开帷幕的，首先看到的是蓝天白云，这也是6岁的小梅森正在观察的景象，我们从他明亮的眼眸中看到了天空的反射，他躺在学校青翠的草坪上，好像若有所思的样子，他到底在想些什么呢？观众不禁要问，此时听到的背景音乐对影片又起到哪些烘托作用呢？这是一首非常出名的歌曲叫《羞怯》(Yellow，对于这个名字的译法还存在争议)，是由英国酷玩乐队(Coldplay)演唱的，我们听到的开头几句的歌词大意是：抬头仰望繁星点点/看它们为你绽放光芒/可你所做的每一件事/却如此羞涩胆怯/追随着你/为你写下了一首歌/想着你举手投足间的胆怯羞涩/歌名就叫作YELLOW(Yellow在英语中有胆小的、胆怯的、怯懦的意思)。导演为什么为蓝天白云的画面配上一首描写夜空繁星的歌呢？就像导演林克莱特所说的那样，在他的影片中，音乐的运用更多是为了塑造人物形象和揭示人物心理而存在的，某种程度上衬托出主人公梅森的个性中的特质，从小就是一个爱幻想和爱做梦的孩子；长大后的梅森对于音乐的喜好有着自己的品位，影片中有一个场景，在他16岁生日的时候，父亲曾经答应过他把一辆古董车作为生日礼物送给他，但父亲却卖掉了那辆车，梅森为此感到难过，就在这时，老梅森拿出了为儿子准备的另外一样礼物送给他，这是梅森父亲自己灌录的一张甲壳虫乐队(The Beatles)的音乐CD，梅森看到后，开心地笑了，这一方面突出了梅森对甲壳虫乐队的喜爱，另一方面也显示了这只举世闻名的英国摇滚乐队，用他们经典的音乐影响了整整几代人。

《少年时代》带给观众的，不仅是一个美国普通男孩及其家庭成长与变化历程的震撼，还体现在影片长达12年的拍摄跨度中，整个大的时代背景下社会与文化的变迁，本片以时间作为主线展开叙事，并运用虚构与纪实的表现手法，以最自然的原生态表演，为观众呈现出一个真实家庭所经历的平凡而又不乏温馨的生活，每个细节都能让人感动并产生共鸣，与此同时感受独特的美式文化，引发观众对于家庭、亲情、友情及社会之间关系的深层思考。

3. 亮点说说

总之，《少年时代》这部影片可以说是书写平凡生活却能打动人心的一部史诗，在21世纪这个以商业娱乐和快餐文化为主流的时代，与好莱坞式电影的波澜壮阔相比，本片的出现无疑在国际影坛吹起了一缕清新之风，具有里程碑的意义。

4. 参考影片

《爱在黎明破晓时》【美】(1995年)导演：理查德·林克莱特

《爱在日落黄昏时》【美】(2004年)导演：理查德·林克莱特

《爱在午夜降临时》【美】(2013年)导演：理查德·林克莱特

3.2.10 《料理鼠王》

英/法文名：《Ratatouille》

导　　演：布拉德·伯德(Brad Bird)

出品时间：2007年

国　　家：美国

编　　剧：拉德·伯德(Brad Bird)、简·皮克瓦(Jan Pinkava)、Jim Capobianco

主要配音演员：帕顿·奥斯瓦尔特(Patton Oswalt)、伊安·霍姆 (Ian Holm)、卢·罗曼诺(Lou Romano)、詹尼安·吉劳法罗(Janeane Garofalo)、彼德·奥图(Peter Seamus O'Toole)、布拉德·加内特(Brad Garrett)

出品公司：皮克斯动画工作室(Pixar Animation Studios)

发行公司：Buena Vista Pictures Distribution

类　　型：动画、励志、家庭喜剧

片　　长：111分钟

1. 电影简介

拉德·伯德1957年9月15日生于美国蒙大拿州的卡里斯佩尔，导演、编剧、动画师、制片人兼配音演员，他主要以拍摄制作动画片而驰名于好莱坞并被广大的电影观众所熟悉。早在12岁的时候，伯德就已经尝试制作了一部根据《龟兔赛跑》改编而成的动画片，还在迪士尼创办的动画学校进修过，并有幸得到名师的亲自指导，在积累了一些初期的动画实践经验之后，伯德选择了继续学业，并在加利福尼亚艺术学院就读时，结识了后来成为皮克斯动画工作室创始人之一的约翰·拉塞特。伯德毕业后曾就职于迪士尼、福克斯等公司，还参与过电视系列动画片《辛普森》的制作，之后他受雇于华纳动画公司，并在1999年，因执导了个人首部家庭动画片《正义铁巨人》而被大众所了解。2000年开始，拉德·伯德正式加盟皮克斯动画制作公司，2004年由他执导的动作冒险剧情动画片《超人特工队》，获得了第77界奥斯卡最佳动画长片奖及最佳音效剪辑奖，他还亲自为剧中角色配音。三年后，由伯德最终执导完成的喜剧励志动画片《料理鼠王》，又让他获得了第80届奥斯卡最佳动画长片奖，除此之外，本片还获得了第65届金球奖、美国电影学年度十佳电

影、第12届卫星奖、休斯敦影评人协会奖、第13届评论家选择奖等众多奖项。追根溯源，《料理鼠王》的前期制作工作原本是由好莱坞另外一位著名动画导演简·皮克瓦负责的，2006年时，则由拉德·伯德正式接替，在其前任扎实工作的基础上，伯德最终出色创作了一个梦想成为巴黎美食名厨的小老鼠的传奇励志故事。

住在乡下的小老鼠雷米，有着超越同族的异常灵敏的味觉和嗅觉，一次在人类厨房偷食的它，意外看到电视机里播放的关于巴黎著名大厨奥古斯丁·古斯托的美食节目，并被古斯托的格言"人人都能当大厨"所深深打动，这似乎唤醒了深藏在小老鼠内心想做一个像人类那样的美食名厨的梦想。接下来，雷米看到由于食评家伊苟对古斯托美食理念的质疑，让古斯托餐厅从"五星"标准降为了"四星"，名厨因此郁郁而终。由于雷米的另外一次厨房冒险行为，让整个老鼠家族背井离乡开始了流亡生涯。与家人失散后的雷米，顺着下水道历尽艰辛地漂流到了巴黎，最后竟然鬼使神差地来到了自己偶像已故食神古斯托餐厅的厨房里……

在这里，雷米的奇遇才算真正开始，机缘巧合，雷米帮勤杂工小林煮了一锅美味的浓汤，不仅征服了饭店的客人也令前来暗访的美食家伊苟感到兴奋，这次意外的成功，让雷米和小林开始了非常愉快的秘密合作(烹饪时，雷米藏在小林的帽子里全权指挥)。雷米依靠天赋在菜谱上勇于尝试、推陈出新，让古斯托餐厅又重回人们的视线。匆匆离世的古斯托生前并未指定饭店的接班人，大厨斯金纳是饭店目前真正的掌权人，但由于其经营理念不善而导致餐厅经营每况愈下，而且他对小林的实际烹饪水平表示怀疑并暗中调查。一次偶然的机会，雷米发现斯金纳隐藏小林是古斯托餐厅继承人的身份，在真相大白后，斯金纳极不情愿地离开了餐厅，小林也名正言顺地接管了餐厅。但品味挑剔、评论犀利的食评家伊苟却向小林的厨艺发出了挑战，这让古斯托餐厅重新陷入困境。

这时，雷米和小林因意见分歧而终止了合作，小林迫于无奈将老鼠帮忙烹饪的秘密告知餐厅的工作人员，大家无法接受这个现实纷纷辞职离开，紧要关头，还是雷米带领老鼠家族帮助小林渡过了难关，当食评家伊苟品尝雷米精心烹调的法国普罗旺斯烩菜(Ratatouille)后，竟然激动不已，因为这让他回忆起了童年时母亲烧菜的味道，但餐厅因为查出老鼠而被卫生部门下令关门，伊苟因为发表了赞美老鼠大厨烹饪出美食的文章，也被迫终止了食评家的生涯。尽管如此，影片还是有一个比较圆满的结局：不再是食评家的伊苟自己开了家小餐厅，生意兴隆，雷米也终于如愿以偿地成为巴黎饭店的名厨。

2. 分析读解

《料理鼠王》是一部兼具娱乐性、艺术性与思想性的动画片，借助一只小老鼠要成为厨师的理想追求，把更深层次的美国式梦想的隐喻渗透到了影片的内涵当中，电影的名字"Ratatouille"原指"法式烩菜"，这是法国普罗旺斯地区的一道特色家常菜，因此又被称为"普罗旺斯烩菜"，主要由各色蔬菜配上丰富的香料烹制而成，然而这个看似平常的片名，却是影片主创人员别具匠心、一语双关的安排，"Ratatouille"这个法文单词的前三个字母，也正是英文"老鼠"(Rat)的意思，这不仅将老鼠与烹饪艺术完美地融为一体，同时也折射出了影片的主题。

(1) 主题：理想与奋斗、亲情与友谊

《料理鼠王》讲述了一个天才成长的故事，一只出身卑微的乡下小老鼠，却极具烹饪美食的天赋与百折不挠的意志，意外与家人失散后，只身漂流到了巴黎这个繁华而浪漫的大都市，在古斯托餐厅中，意外结识了一个普通却拥有继承人身份的男孩，他们在一起不仅共同创造了巴黎的美食界奇迹，甚至某种程度上，也重新诠释了世界烹饪的价值观。影片中，才华横溢的小老鼠与资质平庸的男孩一同站在生活的起跑线上：老鼠虽然才华横溢，但在追求自己梦想的路上荆棘重重；男孩虽然是古斯托餐厅的继承人，但他自己却全然不晓，两个如此平凡的小人物就这样不期而遇，为了共同的目标，同甘共苦，终于成就了一番事业，并且一起分享理想达成之后的幸福和喜悦。《料理鼠王》延续了动画片中常见的对于梦想与温情的表达，在看似通俗易懂的故事情节背后，实则融入了个体对于价值实现的严肃诉求。

本片还是以比较大众化的主题，作为表达的主线，这主要包括两个方面，一个是励志主题的体现，即小人物通过努力与奋斗超越自身平凡进而达成梦想，最终完成自我价值的实现，其实，这也是皮克斯动画制作公司在创作上一直秉承的理念；另一个则是关于亲情和友情的表达，但是这两方面主题的共存，往往又是影片戏剧冲突的所在，例如影片《料理鼠王》从一开始，这两者之间所存在的矛盾就构成了故事情节的基本冲突：第一个主题表达了一只酷爱烹饪美食的老鼠，幻想成为一名出色的厨师，但是从现实的角度来看，这几乎是一种天方夜谭似的想法，因为对于餐饮行业来说，老鼠是被"人人喊打"的对象，而《料理鼠王》的主人公偏偏是一只对于烹饪有着执着追求的老鼠，厨房是它实现梦想的地方，这就是影片最完美的戏剧冲突所在，因为当全世界都群起而攻之的时候，老鼠却要逆流而行，义无反顾地追求梦想，由此构成影片精彩的主题。

故事里的"英雄"形象老鼠雷米，为了追求当厨师的理想，在与被人唾弃的"鼠命"抗争的同时，还要承受来自家庭和同族之间的误解与压力，更要面对专横阴险的主厨斯金纳以及尖酸刻薄的美食评论家伊苟。作为观众，在惊讶这只怀揣厨师梦想的老鼠同时，也被它的勇气、执着和热情所打动，为了实现个体生命的价值选择了一条异常艰难甚至有生命危险的道路，也在所不惜。成就这种看似不可能实现的梦想故事，是导演布拉德·伯德一直都热衷于表现的动画片主题，在为故事制造各种曲折的戏剧冲突的同时，也融入了极具创意的趣味性和娱乐性的元素，用真情实感在不经意间打动了观众。

　　影片中，食评家伊苟前后言论的巨大反差，引起了我们的深刻反思，同时也点明了电影的主题。记得影片开始的时候，出现在电视机上的伊苟，用不屑一顾的质疑腔调和神态，反驳着古斯托的观点："他(古斯托)的书名非常滑稽，'人人都能烹饪'？更滑稽的是他，古斯托想让每个人都相信这一点，而像我这样严肃对待烹饪的人来说，不！我并不认为每个人都能做这件事。"影片接近尾声时，伊苟却让观众大跌眼镜，冒着舆论的风险，娓娓道出了自己的心声，同时也是影片的中心思想：

　　"就很多方面来说，食评家的工作其实很简单，相对于那些奉献自己、辛苦工作的厨师，我们只需要高高在上地评断，不负什么责任，尖酸刻薄的批评，往往给作者及读者带来莫大的乐趣，也很受欢迎。但整体来讲，一个严酷的事实，我们这些食评家都必须面对的是，随便什么平凡无奇的菜，都有可能比我们批评它的评论更有意义！但有时，我们也真的冒很大的风险，去发掘和呵护新的人与事物，这个世界对待新秀非常苛刻，新人新事需要朋友。昨晚我有了一次新的体验，一顿非凡的晚餐！却完全出自一个意想不到的'人物'！如果只是说厨师与餐点，挑战我对烹饪艺术的既定成见，这就太轻描淡写了！他们彻底震撼了我，过去我故意丑化古斯托的格言'人人都能当大厨'，不是什么秘密，直到现在我才真正了解那句话的意义，不是每个人都能成为伟大的艺术家，但一位伟大的艺术家却可能出自任何地方！很难想象古斯托餐厅里那些天才厨师们的出身是多么卑微，在我这食评家的眼里，他们是全法国最顶尖的厨师！"

　　其实，影片中，真正让美食评论家伊苟这位不苟言笑、形单影孤、深居简出的"坚冰"式人物融化的，不是别的，而是一份久别重逢的亲情的温暖，而这份亲情的温暖，恰恰来自小老鼠雷米烹饪的法式菜肴"普罗旺斯烩菜"，因为这道菜让他想起了自己童年时，母亲为他烧菜的味道！烹饪也是一门艺术，只有当一名厨师把自己的爱与热情倾注其中，才能创造出让人感动的味道。雷米虽然只是一只弱小的老鼠，但就像伊苟感悟的那样，一位伟大的艺术家可能出自任何地方，凡事皆有可能，只要善于运用自己的天赋，坚持并热爱自己的理想，这也是导演本人，希望借助影片最想传达给观众的思想。

　　影片想传达给观众的另一个主题思想，是存在于理想与家庭之间的矛盾与抉择，以及亲情和友谊所扮演的重要角色。小老鼠雷米有着超凡的烹饪天赋，但是它的鼠家族成员却对此无法理解。与家人失散后的雷米，只身闯荡巴黎，大家再次重逢后，却要被迫从厨房偷东西给老鼠家族的成员吃，这让它倍感烦恼，觉得自己辜负了精神导师古斯托及同事的信任。雷米梦想成为厨师的愿望，一直以来都受到来自家庭的阻挠，尤其是父亲向它展示了被挂满死老鼠的橱窗后，在这个血淋淋的残酷现实面前，雷米也面临着艰难的抉择：是冒着生命危险继续追求当厨师的理想，还是乖乖回到亲人身边，重新继续"苟且偷生"、不见天日的生活，影片中小老鼠，最终选择了铤而走险去实现自己的人生价值。尽管如此，当雷米和古斯托饭店急需帮助的时候，它的家人及家族成员还是无私地伸出了援救之手，体现出家人同族之间无私的亲情，如果没有它们的支持，雷米不可能如愿实现自己的理想。

　　另外值得一提的是，影片向观众展示了人鼠之间患难与共的友情，虽然在开始的时候，餐厅学徒小林与老鼠雷米的合作，主要出于各自利益的需要，但在一起经历了很多困难与磨合之后，终于让人鼠之间逾越了不可能跨越的鸿沟，摒弃成见，做到以诚相待。例如影片前半部分，有这样一个情节设计，小林在决定与雷米合作之后把它带回了家，第二天清晨，小林发现冰箱里少了食物，便本能地怀疑是被雷米偷吃了，其实老鼠完全是出于好意和对于烹饪的喜好，而为小林备好了早餐……这一幕细节的描写，真实地反映了当人类与异类相处时，缺乏必要的信任并心怀戒备的狭隘心态，因而很难做到包容与真诚，当影片发展到最后的高潮，雷米与小林为挽救餐厅并肩作战，老鼠大厨的身份也随之被公之于众，并得到了认可，这也是雷米和小林友谊的真正开端。《料理鼠王》关于理想与奋斗、亲情与友谊的主题虽算不上别出心裁，却是一个生命长青的永恒话题。

　　(2) 老鼠与"美国梦"

　　长久以来，老鼠在好莱坞电影特别是动画片中，一直扮演着举足轻重的角色，并且大多数以正面或"英雄"形象示人，观众在银幕上所看到的被人性化与理想化的老鼠，与现实生活中灰头土脸、人人喊打的形象形成了鲜明的对照，这种看似不可思议的矛盾的文化现象，其实与"鼠类"在美国影视文化中所被赋予的象征性内涵有着一定的关联，这种体态瘦小、为人唾弃的"小人物"，却在银幕上成功地完成了它的逆袭，因此，在某种程度上，老鼠可以被看成美国主流文化所宣扬的，所谓"美国梦"的最佳诠释者之一。

　　最早成功逆袭的鼠类形象，应该是家喻户晓的"米老鼠"，它俨然已经成为几代人心目中最美好的童年记忆之一。除了机智的卡通米老鼠之外，还有《精灵鼠小弟》中作为家庭一员的鼠弟，《料理鼠王》中为了理想而执着追求的天才厨师等为数众多的鼠类形象。老鼠在美国电影中一改其现实生活中的劣势，摇身变为机智灵敏且善解人意的"生灵"，这主要是得益于银幕上的老鼠，通过艺术拟人手法的运用被赋予了某种象征性的意义，表面上是在讲述动物的故事，实际上是用动物身上所具备的某种特质来借喻人的个性。观众被拟人化动物的善良可爱所打动，但这只是其中的一方面，最主要的是人类可以在它们的身上，找寻到属于自己的影子，并产生某种共鸣。例如，生活在现实社会生活中的那些被称为"小人物"的普通人，或许会从电影中老鼠这类弱小、被排斥的动物身上，得到某种智慧的启发与前进的动力，一如《精灵鼠小弟》和《料理鼠王》这两部好莱坞经典影片，

都是把老鼠作为拟人对象，讲述了它们通过自身奋斗并最终收获亲情、友情、爱情甚至成就遥不可及的理想的励志故事。

《料理鼠王》上映后，获得了众多观众的喜爱，影片中，天赋异禀的小老鼠雷米梦想成为巴黎餐厅的厨师，但现实又是如此残酷，这个行业偏偏让老鼠这种啮齿类动物无法立足，体味世态炎凉的雷米，却依然没有放弃，凭借出众的才华，在亲人的谅解与朋友的帮助下，向着心中的目标艰难前行，并最终收获了成功。影片中，雷米的"精神导师"法国名厨奥古斯汀·古斯特的那句格言"Anyone can cook"(人人都能当厨师)向观众传达了影片的主旨：即使出身卑微的"小人物"，通过努力，依然可以实现自己的理想。

所谓的"美国梦"(American Dream)，一直是被世人瞩目的理想精神之一，它让人相信出身不论贵贱，只要通过自身的努力奋斗和坚定的决心就能最终到达这成功的彼岸。在这种主流文化思想的影响下，老鼠这种既没有老虎、狮子的威猛力量，又没有小猫、小狗那样备受宠爱的动物，便顺理成章地成为美国电影界中的美国梦的理想代言人。美国梦是一个被大多数美国人所普遍信仰的信念：不分阶级贫富，人人都享有平等的机会和成功的可能，是美国梦的灵魂；勤奋与坚持不懈的努力，则是成就美国梦的必要条件。我们在前面已经提到过，影片的名字叫"Ratatouille"，指的是一道法国特色家常菜"法式烩菜"，顾名思义就是把许多不同种类的蔬菜放在一起烹制。这道蔬菜的烹饪方法，或许会让观众联想到一个把美国文化称为"熔炉"(Melting Pot)的著名比喻，所谓的"熔炉文化"，就是指多种族、多元文化彼此之间相互渗透与交流，最后形成一种极具向心力的新兴文化模式，在这个大熔炉里，每个人都能够通过自己的努力而获得成功。《料理鼠王》塑造了微不足道的"小人物"雷米，通过它在巴黎餐饮业的奋斗史，在某种程度上，向世界观众输出了这种美式文化的核心价值观。

(3) 主要角色与经典场景

在好莱坞拍摄制作的众多动画长片中，由布拉德·伯德执导的《料理鼠王》，因其别具匠心的创意与极富情感的细腻表达而独树一帜，影片通过人物的着装、脸型、表情以及肢体语言成功塑造了一些个性鲜明、充满激情的角色，给观众留下了非常深刻的印象，另外，电影主创人员为故事的发生地巴黎所设计的经典场景，也是整部影片最大的亮点之一。

① 主要角色的塑造

a. 小老鼠、大格局——雷米

因为迪士尼经典米老鼠动画形象的出现，让老鼠这种啮齿动物成功逆袭，并登上国际舞台，《料理鼠王》中小老鼠雷米这个角色的创造，从某种意义上来说，是皮克斯动画公司对新东家迪士尼公司所塑造的经典老鼠形象的致敬与某种挑战。其实，迪士尼的米老鼠形象与现实生活中的老鼠，有着很大的差别，更加具有人性化的特质，如为了不使老鼠锋利的爪子让观众产生不悦的情绪，他们特意为米老鼠戴上了白手套和穿上了黑鞋子。雷米的造型定位则更接近真实的老鼠，可以说是写实的风格的体现，它身上最突出的亮点之一就是那双活灵活现的大眼睛，不仅让角色变得更加生动有趣，也有助于通过这扇"心灵的窗子"与观众进行更多情感上的交流。

影片的主人公雷米，是一只嗅觉异常灵敏，在烹饪方面天赋异禀的小老鼠，不同于老

鼠家族的其他成员，它厌恶腐烂的食物，对苟且偷生的生活方式也嗤之以鼻，反而向往拥有人类那样富有创造力的生活，就像雷米在影片开始时说的那样："我知道我应该要恨人类才对，但是他们有很特别的东西，他们不只是为了生存，他们发现，他们创造，就看看他们对食物所做的一切……古斯托说得对，哦，太神奇了，每一种味道都是独一无二的！但是，把一种味道和另外一种味道混合，一种新的味道诞生了！"

影片中塑造的雷米，怀揣梦想、勤奋努力、乐观向上，把对于人类的仇恨转化为难能可贵的宽容以及对理想的执着追求，当父亲带雷米到捕鼠店的橱窗前时，语重心长地告诫它："好好看看吧，这就是放心地接近人类的下场，我们生存的世界是属于敌人的，我们得处处小心，同胞间要彼此关照，最后我们能依靠的还是自己人……，事实就是如此，你无法改变自然规律！"雷米脸上流露出的神情，证明它被眼前残酷的事实震慑住了，父亲觉得儿子一定会回心转意，观众甚至也感到雷米会放弃，但小老鼠却出人意料地说："不，我不信你们说我们的将来只会比这更惨！改变就是自然规律，尽力而为，便能水滴石穿，下定决心后，改变就开始了……，向前走，祝我好运！"观众看着暴雨中雷米远去的背影，刹那间觉得，这只出身卑微的小老鼠更像是一位有着大格局的智者与艺术家，影片的这个桥段凸显了主人公独特的"人格魅力"。

b. 精神导师——厨神古斯托

影片中有一个形象，虽然出现的次数有限，却是贯穿电影始终的一位重要线索性人物，正是在他的步步引导之下，小老鼠雷米逐渐克服和摆脱了自己的"鼠性"，并最终成长为一名享誉巴黎的优秀厨师，这个传奇性的人物就是法国大厨奥古斯汀·古斯托，他生前创办的古斯托餐厅曾是全巴黎餐饮界的骄傲。从人物设计上来看，古斯托有着典型和夸张的厨师形象，虽然因为常年品尝美食而导致身材过于肥胖，但在炯炯有神的目光中却透露出睿智与和善，古斯托把烹饪比作艺术的创造："好食物就像音乐般动听，色香味俱全，烹饪的时候，你必须全心地投入。"雷米因为经常在乡下老奶奶家偷看烹饪节目并翻阅他的著作《人人都能当大厨》而深受古斯托烹饪理念的影响，这位已故的法国名厨不仅是雷米的偶像，同时也是它追求理想路上的精神导师，引领这只小老鼠去发现美食世界的奥秘。

影片中，每次都以幻影出现的已故厨神古斯托，并不是一个真实存在的人物，他其实可以被看作雷米与"自我"对话的一种视觉化呈现，隐喻了小老鼠内心矛盾挣扎中勇于超越自我、积极向上的一面，这一点，我们从影片的一幕情节中可以有所了解：在巴黎古斯托餐厅的屋顶上，厨神正在向身边的雷米传授烹饪的基本程序及厨房工作人员的构成，此时在厨房打扫的勤杂工小林不小心弄翻了浓汤，为了掩人耳目，他胡乱地往锅里添加各种调料，这一不负责任的举动，让对烹饪抱着严谨态度的雷米捶胸顿足，它对古斯托喊叫到："这是你的餐厅，想想法子吧！"厨神出人意料地回答："我能做什么？我只不过是你想象出来的。"导演布拉德·伯德并不想把《料理鼠王》拍成像《阿拉丁神灯》那样的神话片，他对影片故事构思，更多基于现实层面的考量，伯德在这里借用古斯托的话，向观众交代了银幕上的厨神的幻影，其实是来自雷米内心与精神层面的投射。

古斯托生前尽管取得过成功，但在影片中却是个悲剧性的人物，因其烹饪理念被食评家抨击而导致餐厅被降级，他本人也因此抑郁而亡。古斯托的死，无疑对雷米产生了极大

的触动，它铭记古斯托的教诲，并作为鞭策自己前进的动力："胆小的人是烹饪不出精湛美食的，你必须胆大心细，富有想象力，不怕失败，勇于尝试，也不要因为出身低就被人限制了你发挥的机会，你的成败在于你的心，虽然我说过，人人都能当大厨，不过只有勇敢的人才能成功。"

　　c.冷漠与感动并存——食评家伊苟

　　《料理鼠王》是围绕美食来展开故事叙事的，影片中主要有三个人物表现出了对于烹饪这门艺术的特殊热爱，除了厨神古斯托和小老鼠雷米，另外一个就是美食评论家伊苟，与古斯托的睿智和善、雷米的乐观执着形象相比，伊苟属于冷面笑匠的类型，单从他对法国美食烹饪界的影响力来看，就决定了这是一个举足轻重的人物。

　　为了塑造这个独来独往、不苟言笑、言辞犀利的美食家形象，电影主创人员还煞费苦心为他量身定做了姓氏"伊苟"(Ego)，Ego在英文中就是自我、自负和以自我为中心的意思，真是人如其名，这与食评家的个人形象乃至性格特征极为吻合：长长的脸、高挺的鼻子、瘦削高大略微驼背的身材、纤细的手指、半睁不睁的双眼里透露出自负与质疑的神情。为了烘托这位神秘而奇特人物的性格特征，每次当伊苟出场时，画面背景音乐的风格通常是低沉甚至压抑的。伊苟其实是一个被赋予了多重性格的角色，他外表看似傲慢与苛刻，却是被建立在对美食的狂热之上的。影片的一幕情节让人印象深刻，当伊苟得知古斯托餐厅重新受到人们的喜爱时，便去"拜会"新任主厨古斯托的私生子小林，小林反问这位食评家："你要是喜欢美食，为什么会这么瘦？"伊苟面色阴沉，严肃地回答道："我不是喜欢美食，而是热爱美食！菜色稍差，我绝不下咽！"然而，在接下来的影片中，发生了戏剧性的转变，一道极为普通的法式家常烩菜，让这位以挑剔著称的美食家穿越了时空，重新找回那份最初的感动：小老鼠雷米烹调的"普罗旺斯烩菜"，瞬时让他想起了童年时母亲烧菜的味道，这种盛满人情温暖、用心烹制的菜肴，或许才是真正意义上的美食，把单单是味蕾的感觉，升华为一种情感上的体验，伊苟宁愿冒着众人非议甚至失去食评家资格的风险，也要对小老鼠的烹饪做出一个公正的评价。

　　他们虽然是"人鼠殊途"，但在对待美食的态度上却都好像是艺术家在创作和鉴赏艺术作品一般，这些共性让伊苟和小雷米产生了某种价值观与情感上的共鸣，从这一点来看，美食评论家是一个尽管对待工作苛刻，却心存感动与感恩的人。影片结尾时，失去食评家资格的伊苟自己开了家名为"Ratatouille"(普罗旺斯烩菜)的小餐厅，除去西装革履的

他，洗尽铅华，穿着舒适的毛衣、带着极具法式风情的贝雷帽，与大厨雷米心有灵犀地相视而笑，其中的温暖与感动尽在不言中。当然，影片除了以上三位性格鲜明的角色外，其他人物也都被塑造得各具特色，为影片增添了许多的亮点。

②经典场景——巴黎的爱与梦

《料理鼠王》中所展示的巴黎景致，从某种程度上来说，比现实镜头中的巴黎更加唯美与浪漫，是好莱坞电影人所追求的一种兼具"历史感"与"象征性"巴黎的呈现。"世界美食之都"巴黎美景在影片中的出现，并不仅仅是为了向全世界观众展现异国风情，更主要的是起到烘托主题与推动情节发展的作用，其中最具代表性的镜头就是带有埃菲尔铁塔的巴黎全景，小老鼠雷米孑然一身、若有所思地望向埃菲尔铁塔，这样的画面在影片中出现过三次，每一次都是暗示着雷米命运与事业的转折点。

当独自漂流的小老鼠雷米，顺着错综复杂的下水管道，爬到了一幢建筑物的屋顶，它环视着整个城市，并发出了由衷的感慨："巴黎！原来我一直都在巴黎的地下？！哇，太美了！"导演用一个长镜头来表现雷米四周环顾的目光，观众跟随小老鼠一起发现着这座城市：灯光闪烁的地标性建筑埃菲尔铁塔、万家灯火、城市的脉搏塞纳河以及大大小小的风格迥异的建筑，眼前的一切，让初来乍到、怀揣厨师梦想的雷米心驰神往，对未来充满了期待。

雷米与古斯托餐厅学徒小林相识并结为合作伙伴后来到小林家中过夜，小林的落脚地，是一间非常典型的巴黎顶楼小屋，"麻雀虽小，五脏俱全"，所有的家居设施都被安置在面积极为狭小的空间内。小林昏昏入睡后，从乡下初来巴黎的雷米，第一次不用露宿街头，并且认识了新朋友，这让它激动得久久无法入眠，趴在窗台上陶醉于巴黎的夜色之中，此时电视还开着，耳畔传来电视剧里男女主人公好莱坞式经典老片的爱情对白，女："我是在……做梦吗？"男："是最好的梦，我们可以分享的梦。"女："但为什么在这儿？为什么是现在？"男："但为什么不在这儿？为什么不是现在？有哪里比巴黎更适合做梦……""有哪里比巴黎更适合做梦"这句台词，似乎道出了雷米的心声，它感觉好像真的离梦想又靠近了一步，画面上响起了具有法兰西特色的背景音乐，让即使没有到过巴黎、没有在那儿生活过的观众，也身临其境般感受到巴黎特有的风情，雷米也在这优美的旋律中慢慢进入了梦乡。

被小林赶走后的雷米不计前嫌，为了挽救餐厅的声誉，迎接伊苟的挑战，率领众弟兄回饭店帮小林做菜，最终它亲自烹饪的法式家常菜"普罗旺斯烩菜"在味觉与情感上彻底征服了苛刻的食评家，伊苟随后在专栏文章中这样评论道："很难想象古斯托餐厅里那些天才厨师们的出身，是多么卑微，在我这食评家的眼里，他们是全法国最顶尖的厨师！"听到伊苟这些画外音感慨的同时，观众再次看到雷米坐在屋顶上的瘦小身影，静静远眺着埃菲尔铁塔……，但与前两次有所不同的是，小老鼠这一次从深夜一直坐到了黎明，这一幕场景似乎从侧面表明了雷米想当厨师的理想，终于从一个不可能实现的梦变为了现实。《料理鼠王》中多次出现了雷米鸟瞰巴黎全景的画面，这主要起到烘托与升华影片主题的作用：眼前灯火闪烁的巴黎，将一只屋顶上形单影只的灰色小老鼠衬托得更加微不足道，却奈何"鼠小心大"的雷米怀揣着执着的理想和改变命运的勇气，在世界美食之都巴黎，最终实现了美国式梦想的个人价值体现。

另外，影片通过雷米在巴黎个人奋斗的故事，也从侧面向观众展示与调侃了(美国人眼中)法国式的浪漫、随性与激情，为影片平添了许多趣味性和幽默感，例如影片中的一幕情节，雷米在巴黎一栋房子的通风道里奔跑，沿途窥见一些法国私人生活的场景：一个画家正在创作一幅"裸女"肖像；一个女人用手枪指着一个男人说："你以为我玩假的？谁怕谁呀！"下一秒，枪声真的响了，雷米吃惊地跑回去再看时，子弹射向了天棚，这对男女惊诧地望着对方，然后又紧紧拥抱在一起；性格泼辣的女厨师兼小林女友柯莱特，在片中有句台词是"请原谅我们的'粗鲁'，但是我们是法国人！"；为了配合故事在巴黎发生的背景，片中几乎每个角色说的英语都带有一定的法国口音，法国人的浪漫、随性与热爱美食是世人皆知的，导演布拉德•伯德巧妙地把各种法国元素变成了《料理鼠王》这道丰盛视觉盛宴中不可或缺的可口调味剂。

(4) 视听语言的审美特征

《料理鼠王》讲述了一只乡下小老鼠励志成为大厨的故事，影片不仅在故事情节的构思上极富创意，对于视听语言要素的运用也独具特色。

① "理性"与"现实"节奏的交织

节奏是电影艺术基本的特征，电影节奏不仅是随着影片叙事内容的不断发展和深入，来揭示并深化主题、渲染气氛以及创造艺术境界的一种有力手段，同时也是导演、剪辑师手中，为达到上述目的而经常使用的一种具有一定夸张性的表现手段，体现在影片的各个层面，如表演、造型、声音及剪辑中。

《料理鼠王》的节奏，从主题的角度，我们可以把它分为"理性节奏"与"现实节奏"，两者虽然相互矛盾，却又被紧密地联系在一起：每当夜深人静时，雷米喜欢独自鸟瞰巴黎，憧憬未来。导演在表现小老鼠"做梦"的场景时，大多采用长镜头拍摄的方式，再配以格调抒情浪漫的音乐，给观众的感觉是简单、温馨与美好的；然而梦醒时分，小老鼠却要继续"人人喊打"的日子。在描写现实生活的无奈与残酷时，导演运用了动作、镜头频繁切换的方式，很好地表现出雷米为了生存，不得不四处逃窜的狼狈境遇。例如，影片中，有一幕对节奏非常精彩的展示：雷米从古斯托餐厅的天窗上不慎失足落下，一头栽进了厨房的洗碗槽，随后便开始了在厨房里的疯狂逃亡。这段情节的视觉节奏被处理得

极快，多以中、近景别为主，特写与全景也时常交替使用，在镜头的迅速变化中，表现出雷米剧烈的运动与恐惧的心理，烘托出危急的气氛，也反映出老鼠成为厨师的艰辛之路。

雷米从天窗跌入洗碗槽这一动作，导演运用了四个不同的镜头来表现：仰拍镜头，告知观众雷米的来处；俯拍镜头，雷米即将坠落的地点；侧面全景镜头，雷米跌落的全过程；特写镜头，雷米落入水中。这四个短镜头被快速有机地剪切在一起，从多角度生动逼真地再现了老鼠落水这一戏剧性的情节动作。接下来，导演又用了一组让人"心惊"的镜头来展示雷米慌张逃窜的全过程，观众看到，镜头在小老鼠周围不停地运动，将雷米在厨房的所到之处，一览无遗地充分展现了出来：人的鞋底、流动餐车下、煤气炉灶下、烤箱里、铁锅里、笊篱下……。在这一过程中，大量使用了老鼠主观视点的运动画面，让观众能够真实感受到这场逃亡的惊险刺激，拍摄视角在人鼠之间频繁地切换，为影片带来了强烈的视觉冲击力。电影的节奏不仅仅是视觉的，同时也是听觉的，为了展示"大逃亡"这一段落的紧张节奏，导演将雷米这一主体运动的节奏，与画面的背景音乐节奏加以整合，让观众的心也随着雷米上蹿下跳的运动而波澜起伏。

导演在刻画"现实节奏"的同时，也不忘将"理想节奏"穿插其间，老鼠在经历了这次劫难之后，正要从开着的窗户逃跑之时，却又看到了正在烹调的浓汤，于是它"忙里偷闲"帮助小林在汤里添加调料，因为调制美味浓汤才是它从天窗跌落的原因。这一组雷米不顾生命安危、享受烹饪的画面，让观众在经历了一场"大逃亡"之后，不仅心情得到了舒缓与放松，也更加体会到雷米对于厨师工作的热爱。

②声、色、味俱全的盛宴

《料理鼠王》是一部以烹饪美食为题材的影片，对于美食及烹饪制作过程的细腻表现，是影片的核心内容。电影人煞费苦心地准备了各式食材，有瓜果蔬菜、肉类海鲜、酱汁香料、法式大餐等，导演通过对电影视听元素的巧妙运用，让银幕前的观众似乎真的闻到了画面中飘出的各式菜香，享受美食所带来的快感和愉悦。例如，影片开始时的一幕场景，让我们感受到美食的魔力，雷米在乡下老奶奶家的厨房里，一边看古斯托的美食节目，一边琢磨厨神的美食理念："古斯托说得对，哦，太神奇了，每一种口味都是独一无二的，但是把一种味道和另外一种味道混合，一种新的味道又诞生了……美食就像是品尝得到的音乐，闻得到的色彩。"于是，它一只手抓起一小块奶酪咬了一口，然后闭上眼睛

慢慢地咀嚼着，画面上响起了欢快的钢琴旋律，并闪现着五颜六色的光圈，雷米又用另一只手抓起一只草莓咬了一口，画面上传出了手风琴的悠扬音符，并伴有彩带飞出，最后小老鼠把奶酪和草莓同时放进了嘴里，画面又传出了几种乐器合奏的舞曲旋律，并伴着色彩斑斓的光圈、彩带起起落落，导演在这里借助视听元素的有机结合，让我们对烹饪这门艺术有了更多的了解。

《料理鼠王》在上映后，不仅收获了业界的良好口碑，也深受世界观众的喜爱，除了其独辟蹊径的剧情创意、生动的人物塑造和风格化的视觉效果外，影片的成功也得益于幕后的音乐人为电影量身定做的音乐旋律。迈克·吉亚奇诺(Michael Giacchino)，是好莱坞知名的电影配乐家，《料理鼠王》是他与导演布拉德·伯德自《超人特工队》(2004)的第二次合作，吉亚奇诺为小老鼠雷米量身定做了两个主题音乐，一个是为现实中"人人喊打"的老鼠所创作，另一个是为满载梦想与希望的大厨雷米所谱写：现实生活中的雷米，由于每天要面对被人追打的生活，所以这时出现的配乐多是节奏性的；当表现雷米对未来充满了希冀时，配乐则充满了法国悠扬与抒情的旋律。

另外值得一提的是，配乐人吉亚奇诺还特意为《料理鼠王》创作了一首名为"Le Festin"(盛宴)的法文插曲，并由他亲自选定的法国女歌手Camille来演绎，这首歌曲在影片中出现过两次，不仅为观众带来了美妙的旋律享受，同时也起到推动剧情发展、升华主题的作用：第一次是小老鼠被学徒小林带到巴黎顶楼的家中，夜深人静的时候，雷米独自望着窗外灯火闪烁的埃菲尔铁塔，憧憬着自己的未来，这时只是轻轻地出现了歌曲的旋律部分；第二次是在影片最后结局时真正被唱响了，将伊苟餐厅的就餐氛围，烘托得异常温暖而又别具风情，同时导演也通过这首歌曲的歌词，向观众传达出了《料理鼠王》的主题思想："……我饿得发慌，难过不已，路途上能偷就偷，因为天下没有免费的午餐；希望，是一道太快吃完的菜，我已经习惯了有一餐没一餐；孤独的小偷伤心得吃不下，我心中酸苦，渴望成功，因为天下没有免费的午餐；(高潮部分)没有人可以说，追求梦想是我做不到的事，我要发挥所长，让你感到惊叹，我们终于可以美餐一顿，派对终于要开始了……拿出了好酒，忘掉烦忧，我摆饰餐桌，明日又是新生，我欣然面对新的命运，以往躲躲藏藏，现在终于自由，盛宴就在不远处。"

自从迪士尼创造米老鼠形象以来，动画创作人员用无边的想象力，让全身灰溜溜、过街都被人喊打的老鼠，成为动物界最耀眼的明星。《料理鼠王》中的小老鼠雷米也绝不逊色，它与"鼠前辈"相比最闪光之处，便是内心多了一份梦想，在影片幽默诙谐和充满趣

味性的故事下，蕴含着发人深省的人生哲理。

3. 亮点说说

《料理鼠王》是一部以美食为题材的电影，这似乎并不特别，但影片的主人公偏偏是一只对烹饪有着执着追求、梦想成为厨师的老鼠，厨房是它实践梦想的地方，这是影片最完美的戏剧冲突所在，"人人喊打"的老鼠却要逆流而上、义无反顾实现自己的厨师梦，构成影片精彩的主题。另外，导演对于角色的塑造以及特色场景的设计，也是本片最大的亮点之一。

4. 参考影片

《超人特工队》【美】(2004年)导演：布拉德·伯德

《僵尸新娘》【英/美】(2005年)导演：麦克·约翰森、蒂姆·伯顿

《我在伊朗长大》【法/伊朗】(2007年)导演：玛嘉·莎塔碧、文森特·帕兰德

《头脑特工队》【美】(2015年)导演：彼特·道格特

《寻梦环游记》【美】(2017年)导演：李·昂克里奇

■ 3.2.11　《芭蕾》

英 文 名：《Ballet》

导　　演：弗雷德里克·怀斯曼(Frederick Wiseman)

出品时间：1995年

国　　家：美国

主　　演：Julio Bocca、Alessandra Ferri、Susan Jaffe、Amanda McKerrow

发行公司：Zipporah Films

类　　型：纪录片

片　　长：170分钟

1. 电影简介

弗雷德里克·怀斯曼，1930年1月1日生于美国马萨诸塞州的波士顿，导演、编剧、制片人、剪辑师、录音师、戏剧指导及(电影)解说员。怀斯曼是一位久负盛名的世界级纪录片导演，几十年来主要以拍摄美国、欧洲(法国、英国)等国家的"机构"而著称，正如怀斯曼自己所言："我正在拍摄一系列有关美国(或欧洲)机构工作经验的纪录电影，记录那些许多人都经历过的平凡的、共同的生活经验。"美国电影评论家菲力普·罗帕也曾说过，弗雷德利克·怀斯曼的几十部纪录片组成了最接近美国生活面貌的一部长片，实际上他是在构造着一部美国式的史诗。1951年，怀斯曼获得了美国耶鲁大学法律学位后，于20世纪50年代末去欧洲发展，当时还在法国巴黎做了几年的职业律师。回到美国后，先后在波士顿大学、哈佛大学等教授法律，随后又选择了拍摄纪录片电影作为毕生奋斗的事业。从1966年开始拍摄纪录片以来，怀斯曼已经为观众奉献了将近50部优秀的纪录片作

品，例如：《提提卡蠢事》(1967)、《高中》(1968)、《少年法庭》(1973)、《社会福利》(1975)、《将死之时》(1989)、《中央公园》(1990)、《芭蕾》(1995)、《法国歌剧院》(1996)、《在伯克利》(2013)、《国家画廊》(2014)、《纽约公共图书馆》(2017)等。2017年2月，因为对世界纪录片电影所做出的杰出贡献，怀斯曼获得了第89届奥斯卡金像奖终身成就奖的殊荣。弗雷德利克·怀斯曼对纪录片电影的实践，不仅对美国具有重要的意义，对世界范围内的纪录片创作，也都产生了非常深远的影响。

《芭蕾》记录了坐落于纽约百老汇大街上的"美国芭蕾舞剧院"(American Ballet Theater)的演员们日常舞蹈训练、管理人员的日常工作及外出巡演等活动。影片以舞蹈剧院准备巡回演出为主要线索，展现了从排练初期到演出的漫长过程，前半部分主要表现了舞蹈演员和编舞教师非常细致认真的编舞及排练过程，后半部分主要表现了舞蹈剧团巡回演出的现场情况，影片中还适时地穿插了演员和工作人员的生活与工作细节，使得影片更加真实。通过这部影片，观众对芭蕾舞蹈演员台前幕后的生活以及芭蕾舞团的生存和运营模式都会有全方位的了解。俗话说"台上一分钟，台下十年功"，观众在舞台上欣赏到的令人陶醉的婀娜舞姿，是舞蹈演员和有关工作人员，在幕后经过长时间艰苦训练而取得的艺术成果。

2. 分析读解

与怀斯曼以往拍摄的美国机构不同，《芭蕾》是他第一部关于艺术团体的纪录电影。怀斯曼在拍摄这部"艺术片"时，他的拍摄手法与其他许多纪录片导演不同，没有把影片的焦点专注于某位艺术家或者明星演员的身上，而是把舞蹈剧团作为一个整体来进行观察、思考与表现，记录了芭蕾舞蹈艺术从编舞、排练到演出的全部过程，以及作为机构的舞蹈剧院的管理及商业运作模式。

(1) 风格、方法与内容

自从20世纪60年代涉足电影纪录片领域以来，怀斯曼一直用"直接电影"的拍摄手法来展现日新月异的社会与时代——美国社会机构的日常生活，基本不变的表现形式和变化的拍摄素材两者之间相辅相成，构建了怀斯曼的纪录电影世界。

① 关于"直接电影"

20世纪60年代，科技的飞速发展为电影创作提供了更多的可能性，也为纪录片带来了两场主要的美学运动：以法国为代表(始于加拿大魁北克)的"真实电影"(Reel Cinema)运动和以美国为代表的"直接电影"(Direct Cinema)运动。发生这两场美学运动的直接原因，首先是摄像器材的变化，其次是录音技术的完善。在第二次世界大战中，16毫米便携式摄影机的出现成为记录真实战争场面强有力的电影工具；1960年左右，又出现了轻便的录音设备，记录电影的同期声得到了实现，这大大提升了"声音"与"画面"各自的电影艺术表现力。当怀斯曼在1966年开始纪录片创作实践时，从20世纪50年代末开始的由直接电影大师罗伯特·德鲁拍摄小组所引领的美国"直接电影"运动已经发展得比较成熟，怀斯曼本人并非出自罗伯特·德鲁"直接电影"小组的一员，但作为直接电影导演"新手"的他的创作实践，也自然基于当时已经取得的成果之上。

在纪录片的电影史上，怀斯曼通常被认为是"直接电影"的后继主力军，但是他本

人却多次在访谈中强调与传统意义上的"直接电影"保持了一定的距离，其实，这主要是因为直接电影在发展的初期，在拍摄理念与剪辑手法等方面被前辈们赋予了非常严格的定义，而其中的某些方面恰恰与怀斯曼所寻求的创作理念有所违背，尤其是在剪辑方面。一些电影研究学者曾经对"直接电影"的技术与美学特征进行了概括，如著名的"墙上的苍蝇"理论，总体给人的感觉是客观和中立的。例如，在影片中，取消画面外解说员解说，取消背景音乐等没有声音来源的音效；拍摄过程中尽量做到像"墙上的苍蝇"那样不引起拍摄对象的注意，避免对电影拍摄的主观参与；在剪辑影片的时候，尽量做到客观、中立，还原事件发生的最真实状态，避免通过剪辑来表达主观想法。纵观怀斯曼的所有影片，他对摄像机和声音的运用方面与以上的"经典"规范并不矛盾，主要的分歧来自导演们对"蒙太奇"艺术不同的态度以及对"真实"内涵的不同解读。对于大多数直接电影人来说，剪辑的主要目的是要尽量客观、真实地展现事件发生的过程；对于怀斯曼来说，尽管始终坚持在拍摄过程中遵守直接电影对于真实素材的积累，但是在剪辑阶段，要把积累的拍摄的真实素材进行编辑和整理，最后力求取得苏联电影大师爱森斯坦理性蒙太奇般的"真实"表达。

　　② 电影的主角——机构

　　影片中，观众看到形形色色、身材婀娜、舞技各有千秋的男女舞蹈演员，他们当然是电影的主角。但是，细心的观众会发现，除了演员之外，舞蹈团队的教练、机构的工作人员甚至清洁工等，都规律性地出现在影片里。其实，与其说《芭蕾》的主角是演员，还不如说，在怀斯曼的纪录电影世界里，"机构"才是一成不变的主角。怀斯曼回忆说，1966年当他开始拍片时，当时很多纪录片都专注于对某一位名人的表现，于是他想尝试着反其道而行之，把"某一个地点"作为自己纪录片的主角。确定了拍摄题材范围的怀斯曼，从此走上了运用直接电影的风格和手法，以机构作为电影主角的纪录电影之路。怀斯曼拍摄的对象是美国社会形形色色的机构，例如：医院(《医院》1970)、学校(《高中》1968、《在伯克利》2013)、法院(《少年法庭》1973)、军队(《军事演习》1979)、商业(《商店》1983)、社会福利机构(《社会福利》1975)、艺术团体(《芭蕾》1995、《法国歌剧院》1996)、公共设施(《中央公园》1990、《纽约公共图书馆》2017)、小城镇(《亚斯坪》1991)等，都成了他纪录片中的主角。

在拍摄这些机构时，怀斯曼没有将自己艺术努力的方向，放在表现形式和音乐节奏上，他注重表现的是机构的包容性，那里集中的人与事，尽管琐碎但是现实，能够承担多重意义的传达，在怀斯曼眼中，机构是文化足迹、社会缩影的代名词。怀斯曼最初拍摄的一些机构和自己的专业、服兵役经历、教师背景等相关联，这时的代表作有《提提卡蠢事》(1967)、《法律和秩序》(1969)、《基本训练》(1971)等，拍摄这些相对熟悉的题材其实是一种经验的积累，也是怀斯曼的纪录电影走向成熟的必经阶段。之后，他的电影取材范围逐渐拓展到社会福利、美国驻外机构、商业性机构、特殊人群机构、公共场所机构、艺术团体等。对于自己记录的机构，怀斯曼的态度是审慎的，机构的设立，本来是为了人自身取得更好的发展，但机构有时却反过来在消解人作为个体的力量，成为机制的一个部分。人作为机构流程中的一个环节，传送和完成指令性的命令，使得人在不断地重复自己。怀斯曼的电影还原我们的生活，那复杂的、含混的、不和谐的生活。如果把机构看作一个小的世界，社会则是一个大的世界；如果把每一个展现机构的影片看成一个小的世界，机构则是一个大的世界。机构是怀斯曼电影风格形成的基点，是怀斯曼纪录电影充满个性化探索的园地。《芭蕾》是怀斯曼第一部关于艺术机构的纪录片，与以往的题材所不同的是，观众在影片中除了解到作为艺术机构的"美国芭蕾舞剧院"的日常运作之外，还体验到了艺术作品诞生的艰辛过程，在优美的芭蕾舞姿的背后，是舞者与编导洒满汗水的辛勤耕耘，因此可以说，《芭蕾》这部影片，开启了怀斯曼纪录电影美学的新纪元。

③ 机构人物的符号化特征

机构人物的符号化特征，是怀斯曼对自己电影一种独特的、高度概括的艺术化处理手段，通过对人物符号化的处理，着重于表现社会机构日常生活的全部过程。《芭蕾》中出现了舞蹈演员、教练、管理人员等众多的人物形象，但怀斯曼没有在画面上，用文字或者画外解说的方式，告知观众这些人物的真实姓名、身份等信息，以此来淡化传统影片中"角色"的概念。怀斯曼的影片中，各类机构中所表现的人物年龄、性别、身份迥异，但是共同的特征就是他们个人的身份，几乎从未在影片中被提及，观众也自然不会知道与这些拍摄背景相关的信息。即便如此，这并不妨碍我们解读怀斯曼的影像世界，因为他的纪录片里的主角始终是机构，人物形象只不过是怀斯曼所建构的、影像社会机构中的一个部分，他们隶属于整个机构，是保证机构正常运作的组成部分之一。因此，我们可以说，怀斯曼纪录电影中的人物，普遍具有符号化的特征，与其说他们是个体的体现，还不如说代表了一种被赋予普遍意义的人物群像。

在《芭蕾》将近3小时的观影中，观众并没有看到导演表现人物"私生活"的场景，一切拍摄都是围绕着舞蹈排练现场、演员集体休息室、办公室等与剧团日常运作紧密相关的场所来进行的。这种把人物作为机构这部机器一分子的处理手段，是取消人物个性化特征的关键，让观众只是将兴趣焦点放在机构的运作和内容上，而不再关注人物角色的设定。影片中，在以机构为中心前提下人物的符号化，是影片结构和叙事的需要，这意味着淡化以具体人物或具体事件讲故事的策略，通过选取芭蕾舞蹈剧团日常生活中最有代表性的场景，再把它们组合成为不同的段落，借以展现机构最有表现力的情境。但是，这种表现方式其实具有很大的难度，人物不能被表现得太过突出，喧宾夺主成为主角，破坏了整

体的结构，但是又不能像拍摄马路上过往的行人那样，完全淡化每个人物的个性特征，这样连最基本的段落叙事都无法完成。值得一提的是，这种机构人物的符号化，作为众生相的代表，实际上是很有亲和力的，能够让观众对身边那些熟视无睹的日常生活感到惊奇，并能促使观众反观自身，调动其参与性。

(2) 叙事特征

① 叙事结构

《芭蕾》这部近3小时的影片，从叙事结构上，基本可以被分为两个部分，第一个部分，影片伊始，导演怀斯曼直接切入主题，向观众点明了影片拍摄地点是闻名于世的纽约百老汇大街上美国芭蕾舞剧院的总部。观众看到，舞蹈演员和教练有条不紊地进行着，每日的形体常规训练，工作人员忙于各种大大小小的行政管理事务和联系演出的事宜，芭蕾舞剧院给观众的总体感觉是，并然有序、忙而不乱。在这个部分中，导演运用了大量的笔墨来展现舞蹈演员和教练排练的情形，让观众了解了芭蕾舞蹈演员个人日常基本功训练的情况，如压腿、劈叉、下腰等身体柔韧性训练；演员之间相互搭配组合的排练；教练与演员练舞过程中的深度交流和互动。在这些主要的表现场景中，导演也穿插了一些辅助性的过渡镜头，如演员们在休息室休息，演员、教练、剧院管理人员之间的谈话，演员与舞蹈爱好者的互动，拍摄宣传照、试穿演出服、身体常规检查、应聘演员、联系演出等剧院日常事务性工作。

　　影片的第二个部分，主要表现的是芭蕾舞剧院在欧洲(雅典、哥本哈根)公演的情况。画面上，我们看到一对男女舞蹈演员在歌剧声中翩翩起舞进行排练的场景，随后镜头被切换为曼哈顿的外景，从近景、全景再到远景，时间也随着景别的改变而发生变化，直到夜幕降临。导演一如既往地运用直接剪切的方式，从夕阳西下的美国曼哈顿，瞬间穿越到了万里无云的希腊雅典，观众远远望见，位于希腊至高点雅典卫城的雅典娜圣庙，演员们即将在世界著名的古典建筑群中表演古典舞蹈，影片的第二部分也就此拉开了帷幕。与第一部分有所区别的是，观众最先看到的是舞蹈团队在沙滩、古建筑群中放风筝、玩耍嬉戏的场面，与快节奏的国际化都市纽约相比，演员在欧洲公演的工作之余，多了些许假期的轻松气氛。在正式上台演出之前，当然还要进行紧张的基本功的训练，如压腿、劈叉、下腰，以及烦琐的化妆、时装等准备工作等。正式登台公演时，演员演出了在纽约百老汇总部排练舞蹈，让观众大饱眼福，导演在表演的段落中间，穿插了后台工作人员、候场演员的镜头，以及在繁忙的演出之余，他们在海滩晒太阳、放风筝、酒吧狂欢劲舞的欢乐场面……影片最后在世界经典舞剧《罗密欧与朱丽叶》中徐徐落下了帷幕。影片所确立的两段式的结构，象征着舞蹈事业也是一分为二的，一半是幕后的艰苦创作与排练，另一半是台前的艺术表达，台前幕后的差异与对照，是影片最有意味的亮点之一。

　　② 戏剧性的探索

　　《芭蕾》是导演怀斯曼中后期创作的代表作品，是美国芭蕾舞剧院日常生活的剪影，让观众眼睛为之一亮的是，与之前二十几部影片相比，这是怀斯曼第一次与一个艺术机构合作并把它作为电影表现的对象。作为律师出身的怀斯曼，他的纪录片所涉及的领域主要包括司法、教育、军事、社会福利、行政机构等，向观众呈现了一幅美国社会机构的"群像图"，从某种意义上来讲，可以被看作一部可视的"社会学百科全书"，为社科研究领域提供了丰富史料，但其实远不止如此，怀斯曼的纪录片，同时也蕴含着丰富的戏剧元素的探索，《芭蕾》是怀斯曼拓展电影拍摄题材后的一个新的艺术里程碑。

在这部影片中，怀斯曼运用了浓重的笔墨，来表现芭蕾舞蹈演员和教练探讨与实践舞蹈艺术的过程，这是一种艺术的再创造，在影片的结尾，导演颇有意味地插入了一段经典的芭蕾舞剧《罗密欧与朱丽叶》的表演片段，当观众全身心地投入这场极具感染力的悲剧爱情故事中时，电影却戏剧性地结束了，让人感到意犹未尽。在这里，导演用意颇深地为本部纪录片安排了一个戏剧性结尾，更确切地说，是以戏剧演出作为结尾，这让具有强烈情绪感染力的舞剧，与纪录片本身融为一体，也就是说，影片本身利用了舞台剧表演的戏剧性，同时影片本身又在探讨戏剧化的表达和它与生活之间的关系。怀斯曼回忆大学时代，自己最大的梦想就是当一名小说家，他坦言对阅读小说的热衷是后来纪录片创作的主要灵感来源之一，另外，他对戏剧和诗歌也有着非常大的兴趣。怀斯曼经常把拍摄纪录片和戏剧作品的创作进行比较，对于他来说，生活本身就好像一场漫长的"人间戏剧"，充满了悬念与跌宕的色彩，那么，作为纪录片导演，就是要从现实的日常生活当中发现并及时捕捉和提炼出那些蕴含戏剧元素的素材，就像他说的那样："因为我对日常经验很感兴趣，如果你观察这些经验，你可以从中发现有趣的、悲伤或悲剧性的东西，就如同从伟大的戏剧中得到的一样。"影片《芭蕾》，这个混淆了戏剧和纪录片的结尾，恰如其分地折射和印证了，怀斯曼本人对于纪录片与戏剧的态度：如何利用最真实的素材，创造出具有戏剧性的影片。

对于传统的故事片来说，影片戏剧性效果的取得，主要是依靠剧本的构思与后期的剪辑来完成的，对于一部纪录片，由于没有预定的剧本，其戏剧性效果的取得，一方面，来自拍摄现场摄影师对于素材戏剧元素的捕捉，另一方面，则需要通过后期剪辑来实现，因此，相对于故事片来讲，纪录片才是名副其实的"蒙太奇"艺术。很多纪录片导演，为了凸显其影片的真实性与纪实性，在剪辑阶段，会保留拍摄素材里面人物与摄影机或观众之间的互动镜头(如被拍摄对象直视摄影机等)，或者摄影师、导演出现在观众的视野中等，纵观怀斯曼的纪录片，以《芭蕾》为例，观众在影片中并未发现被拍摄对象直接与观众交流的镜头。对一部纪录片来说，非职业演员在拍摄的过程中会与拍摄者产生互动，这通常是不可避免的，但是导演怀斯曼的电影理念，是想给观众营造一个既真实又虚构的影像世界，所以在剪辑的时候，他会避免出现拍摄对象与观众进行直接的交流的画面，从而为我们营造出一种"人生如戏，戏如人生"的错觉感，极大地增强了纪录电影的戏剧表现力。

(3) 视听语言的审美特征

弗雷德里克·怀斯曼作为美国"直接电影"的代表人物，以其冷眼旁观的拍摄理念，树立了独特的纪录电影风格。深入研究怀斯曼的电影创作过程，我们发现，怀斯曼所倡导的"客观再现"，其实是被建立在主观选择拍摄对象、剪辑及有针对性的结构影片之上的，分析怀斯曼的拍摄与剪辑方式，可以让观众对其纪录影片的美学特征有进一步的认识。

① "旁观式"美学

怀斯曼作为"直接电影"流派的继承和发扬者，在他的影片中，始终有着直接电影美学的体现。在他几十部纪录片中，一贯秉承"直接电影"流派的拍摄风格——"墙上的苍蝇"式的旁观记录方式，并且不加入人设旁白，没有背景音乐的渲染(除了影片中有声源的音效)，没有对人物及事件的解说，在拍摄的过程中，尽量不进行主观的介入，不干涉

被拍摄对象的活动，更多的是相对客观的记录与描述。没有人为的布景设计，只采用自然和环境光拍摄，现实的生活场景也就是"演员"们的舞台。这种旁观式的美学，能相对客观能动地反映生活，最大限度地揭示社会生活中的矛盾和人物真实的生存状态。被摄者逐渐忽略了摄影机的存在，使得人物的个性特征与情感自然流露，旁观式的纪录美学就像一把被切入现实社会的手术刀，借由社会的机构器官，剖析出各种社会问题。

纪实美学的另一个流派"真实电影"的美学特征，则是强调摄影师或导演的积极介入，与拍摄对象的互动，但旁观式美学理性旁观者的位置并不完全是被动的，就像导演怀斯曼自己所分析那样，它依照一定的顺序，描绘出拍摄者的视点，就像确定一部小说的结构那样，依靠某种方式设计一定的顺序来表现其视点。旁观式美学虽然相对客观，但是在如何捕捉画面镜头、现场调度问题上，依然存在着景别取舍、摄影角度和运动方式选择等观察者的主观行为。但无论是"真实电影"的主观介入，还是"直接电影"相对客观的旁观式美学，最后都离不开导演对于拍摄素材的剪辑，对于一部纪录片来说，剪辑是赋予纪录电影以生命的时刻。

② "蒙太奇"美学

在怀斯曼几十年的纪录片创作生涯中，除了导演和制片人的身份，他的重要角色还有剪辑师，迄今为止，怀斯曼已经拍过四十余部纪录片，他都在自己的影片中担任剪辑师，怀斯曼本人曾在很多不同的讲座和访谈中，多次透露剪辑对于他创作影片的重要性。

怀斯曼曾说："纪录片是在生活中分辨出什么是真正有兴趣的东西，并且使用一种非常戏剧化的形式来表现它。"一方面来讲，纪录片中戏剧性的体现，来源于真实的环境，依靠真实的事件和真实的人物，怀斯曼电影的聚焦点在于美国公共场所的环境中，并挖掘发生于其中的事件。怀斯曼拍摄纪录片时首先选择一个指定的公共机构，开拍前基本不做调查，一般花费在拍摄上的时间只有4~8周，但拍摄的素材却是庞杂的。选择这种拍摄方式，仿佛一切都是未知的，拍摄过程中，怀斯曼相信摄影机在场并不会影响被拍摄者的正常活动，随着时间的流逝，时常会出现令人意想不到的意外事件，也正是因为遵循"墙上的苍蝇"的拍摄模式，才让怀斯曼捕捉到了纪录片中所呈现给观众的、一幕幕人间悲喜剧。另一方面来讲，纪录片中戏剧性的体验，则来自影片后期剪辑的艺术处理。拍摄结束之后，怀斯曼就开始着手剪辑工作，他把被浏览过的素材进行编号，并明确素材段落的价值，进而确定哪些段落是要被剪辑的。怀斯曼用于剪辑的时间则需要8~10个月，这种时间上的安排背后动因源于，纪录片尤其是直接电影的拍摄方式与传统故事片的拍摄方式有着近乎本质的区别，故事片通常的制作及拍摄流程，是在剧本的基础上进行分镜头拍摄，最后的剪辑部分要与剧本的总体叙事框架相吻合，而纪录片则不然，没有拍摄脚本的拍摄方式、不干涉生活本身的艺术主张，大大延长了纪录片的剪辑时间。

怀斯曼首先进行的是影片内部剪辑，其次是外部剪辑，在此过程中，找出单个段落之间的联系，通过段落之间的内在联系把它们串接起来，把不同时间段的素材排列组合在一起，显示出一定的因果联系。因此可以看出，怀斯曼的剪辑过程，正是挖掘事件联系、发现戏剧性的过程。在了解怀斯曼的拍摄剪辑方法之后，观众似乎更加理解，为什么怀斯曼不很认同把自己的电影归类于直接电影，因为他的电影的"客观表现"是建立在主观缜密

操作之中的，素材的编排、影片的讲述甚至等同于剧情片，他要在拍摄的大量素材中，重新寻找、发现及再创造。导演怀斯曼自己曾这样说："剪辑过程中最重要的是发现你听到的声音和看到的画面之间的联系，在这方面，直觉反应和逻辑分析同样重要，两者结合不仅会使你拍摄的纷乱的素材变得有序，而且会使影片拥有一种充满新意的表现形式，跟小说、戏剧或诗歌一样的表现形式。我更喜欢采用戏剧化的表现形式，而且不用解说，因为解说会使影片与观众产生隔膜。"他甚至将自己的影片戏称为"真实的虚构"，以表示同"直接电影"之间的区别。《芭蕾》，一方面借助剪辑来完成整部影片的叙事、推动情节的发展，向观众展示作为艺术机构的芭蕾舞团的日常生活及商业运作，另外，导演将舞蹈艺术的戏剧性与电影艺术进行了有机的集合。

《芭蕾》是导演怀斯曼第一部表现艺术机构的纪录影片，从1967年的《提提卡蠢事》到2017年的《纽约公共图书馆》，怀斯曼以其坚持不懈的努力和独特的电影理念，为世界电影观众留下了宝贵的影像财富。

3. 亮点说说

《芭蕾》是怀斯曼第一部关于艺术机构的纪录电影，通过对美国芭蕾舞剧团日常生活的记录，让观众对舞蹈工作者台前幕后的世界，有了更为深刻的认知。

4. 参考影片

《现行犯罪》【法】(1994年)导演：雷蒙·德巴东

《国家画廊》【法】(2014年)导演：弗雷德利克·怀斯曼

《法兰西剧院》【法/美】(1996年)导演：弗雷德利克·怀斯曼

《法国歌剧院》【法】(2009年)导演：弗雷德利克·怀斯曼

《纽约公共图书馆》【美】(2017年)导演：弗雷德利克·怀斯曼

3.3 美洲地区电视剧鉴赏

■ 3.3.1 《越狱》

英 文 名：《Prison Break》

出品时间：2005年

导　　演：布雷特·拉特纳(Brett Ratner)

编　　剧：保罗·舒尔灵

主　　演：文特沃斯·米勒、多米尼克·珀塞尔、雷吉·李、阿莫里·诺拉斯科、莎拉·韦恩·卡丽丝、马歇尔·奥尔曼等

季　　数：4

获奖情况：2006年第32届人民选择奖最受欢迎新剧情类、2007年多米尼克·珀塞尔获澳大利亚电影学院奖AFI最佳国际演员等。

1. 电视剧简介

电视剧《越狱》的故事背景是林肯和弟弟迈克自母亲去世、父亲失踪后相依为命。林肯·布伦斯为了弟弟迈克·斯科菲尔德能顺利完成学业，借了高利贷却骗迈克说是母亲的保险金。凭借这笔钱，迈克完成学业并成为一名出色的建筑结构工程师，但林肯却因为杀人被捕入狱。通过调查，迈克知道林肯为自己所做的一切，也相信林肯是被冤枉的，决定自己入狱营救哥哥出狱。

《越狱》第一季

林肯·布伦斯被认定犯有谋杀罪被投入了狐狸河监狱的死囚牢，等待执行死刑。而林肯的弟弟迈克·斯科菲尔德坚信林肯是无辜的。为了营救林肯，迈克持枪闯入银行，被捕后他主动承认了罪行，法官因此判处他在芝加哥近郊的狐狸河监狱服刑5年。被捕入狱的迈克终于来到了林肯的身边，并凭借自己作为建筑结构工程师的经验和参与监狱改造工程的便利，设计了完美的越狱计划。虽然迈克入狱的唯一目的就是营救林肯并还他清白，但在监管森严的狐狸河监狱内发生了很多意料之外的事情，使得行动困难重重，但迈克凭借自己的机智和冷静，终于越狱成功，随同他们一起越狱的还有其他6名囚犯。当迈克他们终于逃出狐狸河监狱时，发现踪迹的警车正向他们飞驰而来，他们只能奔向夜色茫茫的旷野。

《越狱》第二季

逃出狐狸河监狱的迈克和他的同伴，分开后开始了各自的逃亡生涯，最后却不约而同地去拿威斯特莫兰藏匿的500万美元。监狱医生莎拉因迈克的越狱受到牵连，但父亲因为林肯案件而突遭灭口，使她开始相信迈克，并在她父亲的遗物中找到了重要证据。陷害林肯的凯尔曼自己也成为被人陷害的目标，在关键时刻出庭作证，阴谋终于被揭开，莎拉无罪释放，林肯·布伦斯也被立即撤销所有指控。但林肯和迈克兄弟却还在逃亡的路上，莎拉去巴拿马告诉他们这一好消息，就在他们认为一切都结束的时候，一场阴谋正在等待着他们。

《越狱》第三季

迈克为了帮莎拉顶罪进入了巴拿马最凶险的索纳监狱，同时前FBI探员马宏、与迈克一起越狱的变态杀人犯蒂博格，还有前狐狸河监狱的狱警贝利克也在索纳监狱，这里没有规则，没有守卫，专门关押重刑犯，任其自生自灭。林肯的儿子LJ和莎拉被神秘组织的格雷琴绑架，他们要求迈克帮助完成一项任务，那就是在一个星期内帮助索纳监狱里一个叫韦斯勒的犯人越狱。为了莎拉和LJ，监狱内的迈克、监狱外的林肯和与他们一起在狐狸河监狱越狱的苏克雷，一起开始谋划新一轮的越狱计划。但当他们越狱出来后，迈克选择离开了他的哥哥林肯，独自一人出发去为他的莎拉找到公平。

《越狱》第四季

迈克决心为莎拉复仇，意外得知莎拉还活着。迈克、林肯、马宏、苏克雷等人重聚，却被要求潜入神秘场所，偷到与公司组织有关的情报"Scylla"，然后用这些情报来换取自由。随着迈克等人对组织情报的窃取，也终于摸清了一直潜伏在幕后的"公司"组织，最终使得公司组织的阴谋大白于天下，狐狸河越狱的每个人都有了自己的归属。一切都过

去了，但迈克却因脑瘤去世。4年后，林肯、莎拉和小迈克与马宏、苏克雷等一起来到迈克的墓前，小迈克将鲜花放在父亲的墓碑上。

2. 分析读解

从1967年的《铁窗喋血》开始，以监狱和罪犯为主题的影视作品就逐渐为观众所熟悉并接受，成为美国影视中的重要类型之一。1994年上映的电影《肖申克的救赎》将越狱题材的影片推上了巅峰，而播出于2005年的美剧《越狱》在第一季的情节中，如夹在圣经里的工具、打洞撒土的方式、苛刻贪婪的狱警、半途入狱的小偷、养猫的老头等，都与《肖申克的救赎》中的人物设定和情节有些类似。虽然电视剧《越狱》借鉴了电影《肖申克的救赎》，但其紧凑的剧情，悬念迭出的叙事技巧，弟弟为营救蒙冤入狱的哥哥策划并实现越狱的故事，还是打动了屏幕前无数的观众。

尤其是对于中国的观众来说，《越狱》是最早通过互联网传播平台引入的美剧作品之一，也是中国观众最早接触的美剧，《越狱》像一扇大门，让中国观众看到了不一样的美剧。故事中所展现的兄弟情谊，神秘的美国监狱，以及故事情节和故事的节奏都能被中国观众所接受，因此无论是媒体的曝光率，还是网络的下载率，或是论坛里的美剧话题，《越狱》都可以算得上是国内知名度比较高的美剧。

(1) 个性化的叙事线索

以监狱为主题的影视剧一般都有"入狱＋越狱"的叙事结构，虽然剧中人物、背景、情节各不相同，但叙事结构却具有共同的特点。影片一开始一般说明主人公入狱的原因，为主人公的越狱提供合理性，或者本身清白遭人诬陷，或者有值得同情的某些因素，或者有着其他迫不得已的苦衷，这种合理性是引导观众与主人公达成认同感的基础。然后就是入狱，受到侮辱，主人公的反抗，反抗成功取得地位，获得消息来源和支持者，策划并完成越狱行动，洗刷冤屈或争取到自由，侮辱和压迫过主人公的人会受到报应。美剧《越狱》虽然也同样有"入狱＋越狱"类型化的叙事模式，但也有自己个性化的叙事线索，呈现出别具一格的艺术品质。

① 亲情

贯穿《越狱》全剧的主要情节线索是迈克兄弟与陷害自己的组织之间的斗争。陷害他们的组织或者敌人的身份足够强大，也是《越狱》整部剧中设置的一个主要悬念。《越狱》将美国电影中屡见不鲜的政治阴谋成功地移植到电视剧中，随着剧情抽丝剥茧般地展开，观众逐渐了解了组织的可怕和强大。第一季中迈克为了帮助林肯逃出狐狸河监狱，兄弟俩齐心协力共同面对，和警觉严苛的狱警斗智，和穷凶极恶的罪犯斗勇，和林肯的死刑日期争时间，和未知的幕后势力拼智谋，不断协调日益壮大的越狱小组，终于成功越狱。第二季中，迈克兄弟两人还是联手，哥哥林肯贡献勇猛，弟弟迈克出谋划策，终于发现陷害林肯的幕后黑手是国家总统及其背后的操控势力，总统利用国家机器陷害、追杀迈克兄弟。当在法庭上，凯尔曼在关键时刻出庭做证，揭开了总统的阴谋，林肯终于洗清了自己的冤屈。但随即兄弟二人发现这一切并未结束，总统也不过是被人操控的一个玩偶，而操控总统的那个公司又对他们张开了另一场更凶险的大网，一个阴谋正在等着他们。第三季时，迈克为心爱的莎拉顶罪进入了巴拿马最凶险的索纳监狱，此时剧情逆转为哥哥林肯在

外面为弟弟迈克的越狱计划提供各种帮助，但将总统当作傀儡玩弄于股掌的主谋却仍未现身，出现的只是他的代理人。兄弟俩一个在监狱内，一个在监狱外，为了营救被绑架的莎拉和林肯的儿子，他们终于帮助组织成员逃出了巴拿马最凶险的索纳监狱。第四季中，兄弟两人终于接近事情的真相，他们的母亲和父亲都被卷入这个神秘的组织，而且他们的母亲是这个神秘组织的核心人物。经过这么多的磨难，兄弟两人终于洗脱了自己的罪名获得自由，而且拥有了他们的幸福。

《越狱》中，对于越狱主人公的设计突破了常规的单一主人公模式，采用了双主人公形式，哥哥林肯和弟弟迈克都是剧中的主人公，兄弟之间的亲情成为《越狱》主要表现的主题。林肯的被陷害入狱与迈克为营救哥哥入狱这两种不同的叙事元素，被编剧用兄弟情谊这一纽带很好地结合在了一起。当母亲告诉迈克，"林肯，并不是你的亲哥哥"，迈克说"我不知道你在说什么"，当母亲告诉迈克，林肯的父母是公司员工，在一次马尼拉的爆炸中死去，迈克的父亲收养了3岁的林肯时，迈克说"可恶，你竟然用这一招……，林肯胜过亲兄，而你枉为人母，你抛弃了我，他陪伴着我，他供养我……"。在迈克的心目中，林肯就是那个抚养自己长大的亲兄弟，虽然他们之间有那么大的差距，但这份兄弟情谊是他们之间最真挚的感情，也是《越狱》中最重要的叙事线索。

② 爱情

剧中的莎拉像个天使，医生是她的职业，她热爱她的职业。在监狱暴乱时，她不顾警卫队长的劝告，执意进去抢救中暑的犯人。就是这样一个温柔善良，乐于助人，有人道主义使命感的天使般女性，打动了迈克的心，在狐狸河监狱这样恶劣的环境中，竟然生长出爱情的花朵。迈克的越狱计划注定使他们的爱情之路充满艰辛与磨难，但无论面对多么危险困难的境地，他们两个人都共同面对。

迈克最初接触莎拉时，只是为了他的越狱计划。他假装糖尿病人，在与莎拉的接触中，迈克看到了她的善良，在这里他和监狱的女医生莎拉暗生情愫，使得他不愿意利用她的善良和对自己的信任，因此在窃取医务室钥匙的过程中，迈克一次次地退缩。当最后越狱时，迈克等人来到医务室，莎拉为了他没有锁门，终于使迈克等人越狱成功。当莎拉因为父亲的死，终于了解了迈克所说的话，两个人真正开始走到了一起。第三季中，公司为了让迈克去索纳监狱替他们救人出狱，绑架了莎拉。第四季中，公司的将军为了获得"Scylla"，又一次绑架了莎拉。当马宏告诉莎拉，迈克的母亲克里斯提娜陷害了迈克，被困熊猫湾酒店，并让莎拉逃跑时，莎拉斩钉截铁地说，"我不会抛弃他，也不会离开他"。

莎拉是一个有责任感的医生，迈克是一个出色的建筑工程师，他们两人都有着美好的未来，但越狱事件让他们之间的爱情经历了磨难，也经历了生离死别，同样在剧中推动着故事情节向前发展。莎拉暖暖的笑和压抑的哭让观众揪心于她对迈克的爱情和她的命运，迈克冷静睿智，深邃的眼神让观众相信无论经历什么磨难，迈克都会为他心爱的女人挡风遮雨。原以为这么般配的两人在经历了如此多的磨难之后，总算可以迎来他们的完美生活，但是在一转眼间，看到了无声无息的生离死别。也许只有悲剧才是永恒的，《越狱》整部剧的爱情色彩并不是很浓，但却是最温暖人心的力量，而且也成了全剧的终结，迈克

终于用自己的生命成全了爱人的自由，也许活下来的人会很痛苦，但我们相信莎拉足够坚强。

③ 友情

在《越狱》中，除了迈克和林肯两兄弟的感情、迈克与莎拉的爱情外，友情也在其中占据了很重要的位置，成为不可或缺的叙事线索。正是因为朋友之间的友情，迈克可以在一群人的帮助下，集体逃离，也是因为这种友情，迈克出狱之后能够一步步走出困境，最后获得自由。剧中迈克的室友苏克雷，最初并不想参与越狱，但为了自己心爱的女友，他选择了同迈克一起越狱。越狱逃出后，从始至终对迈克和林肯兄弟二人肝胆相照，无论去取五百万美元，还是为营救迈克从索纳监狱逃出，他都义无反顾地站在迈克兄弟俩身边。第三季中，为了营救迈克逃出索纳监狱，他去做监狱的掘墓人，在最后迈克越狱之后，他却被狱警认出，无论狱警如何折磨他，甚至在活埋他的情况下，他都没有透露迈克的行踪。在迈克给他打电话时，苏克雷的对面就站着狱警，他当着狱警的面，告诉迈克一切正常，没有问题，随后将手机摔在地下，用脚踩碎，苏克雷被关押到索纳监狱。这种彼此完全为对方着想的友情，让观众为之动容，也正是有苏克雷这样的朋友帮助，迈克兄弟才能在危急关头化险为夷。

剧中狐狸河监狱的狱警贝利克，与迈克他们之间应该是最不能产生友情的人，因为迈克等人的越狱，他丢了工作，差一点自杀。但最后却是他在关键时刻，进入水管，把管道抬起来，成功把管道插进水管口，让迈克、林肯等人成功地从管道通过，自己独自一人留在了水管中，坚定的眼神看着水流来的方向，这份为朋友牺牲自己生命的友情让人落泪。在狐狸河监狱当狱警时的贝利克，尽职尽责地担任着狱警的工作，与要越狱的迈克成为死对头。当迈克越狱成功后，贝利克被革职，他无法释怀自己丢掉辛苦努力才有的工作，也无言面对自己的母亲，绝望地想要自杀。当看到电视上通缉迈克的新闻和赏金时，他发誓要抓住迈克等人，此时的贝利克对迈克等人有着刻骨的仇恨。此后的贝利克被蒂博格陷害，进入了臭名昭著的索纳监狱。索纳监狱时期是他最狼狈的一个时期，拖着瘸腿，只穿着内裤，为了鞋子与别人抢得头破血流，为了获得一些小利，出卖韦斯勒，即使监狱黑老大快要死的时候，仍不敢靠近他，哆嗦着说"我怕"，此时的贝利克只是卑微地活着。当他越狱出来后，经历了这么多磨难的贝利克，在关键时刻做出了自己的选择，那是他最光辉的时刻，对林肯说"你还有一个儿子"，在生命的最后时刻，他的眼神流露出的既有胆怯也有坚定，那一刻，他是所有人的朋友。最后在他的遗物中，发现一枚警徽，这是贝利克心里的执念。

《越狱》中讲述了很多人与人之间的友情，友情也是剧中一个重要的叙事线索。戴维是一个小偷，他偷了一张价值10万的棒球卡，于是被送到了狐狸河监狱。他曾经出卖过迈克，他被狱警和狱友欺负，他被大家呼来唤去，但他为迈克偷了最重要的手表。但当他跟随越狱小组出来后，他毅然地选择了忠诚。最后，当他被FBI抓获时，面对FBI给他开出的价码：不追究他的越狱行为，并送他到一所高级监狱去服刑，他没有背叛自己的朋友，戴维欺骗了马宏，被马宏近距离枪杀。这是这些男人之间的友情，推动着剧情的发展，使得以娱乐为目的《越狱》最终回归了人性中的"情"字。

(2) 紧张刺激的悬念设计

在美剧《越狱》第一季时，出色的建筑结构工程师迈克·斯科菲尔德为营救蒙冤入狱的哥哥林肯做了充足的准备，不惜自陷囹圄，只是为了将林肯营救出来。当他进入监狱内，险象环生，更多的人卷入其中，更多不可预知的事件频繁发生，意想不到的情节发展，这些环环相扣却合乎逻辑的悬念设计为剧情增添了紧张刺激的气氛，使得观众情绪随着主角跌宕起伏。身为建筑工程师的迈克参与过狐狸河监狱工程的设计和改造，并对进入狐狸河监狱做了充分准备。他制订了完美的越狱计划，将狐狸河监狱工程设计图设计成文身，文在了自己的身上，对狐狸河监狱的狱警提前做了调查和了解，但真正进入狐狸河监狱后，却每走一步都需要胆识与智慧。随着越狱计划的深入，行动变得越来越艰难，意外因素越来越多，每一个细小的因素都会导致整个越狱计划彻底毁灭，剧中计划好的越狱变得困难重重，危机四伏，扣人心弦的情节把故事推向一个个高潮，使得迈克的越狱计划充满了紧张感，看似简单的故事变得引人入胜。

在美国影视剧中，经常会用到交叉叙述的叙事方法，这种叙事紧凑、戏剧张力强的叙事方法，也是制造紧张气氛、加强矛盾冲突和引起悬念最有效的方法。《越狱》中大量应用交叉叙述的叙事方式，制造了紧张刺激的悬念，吸引观众眼球。《越狱》第一季中，迈克营救哥哥林肯是剧中的情节主线，主要的矛盾冲突都围绕着这条主线展开，这一主线索中的情节基本都发生在狐狸河监狱这个相对封闭的场景空间内。为了情节主线更加出色，剧中还设计了多条情节副线配合讲述，以使影片的剧情更加紧凑，使情节更加丰富。第一季中最重要的三条副线分别是：女律师维罗尼卡一直没有放弃营救林肯；副总统动用手段想尽早结束林肯的生命；林肯的儿子LJ随时有生命危险。这三条情节副线基本都发展在狐狸河监狱之外，不仅对迈克的越狱计划产生影响，而且这三条副线之间相互交叉关联。如第一季第八集中，监狱内的情节主线是迈克想进入守卫休息室挖一条地道实施他的越狱计划，而监狱狱警贝利克则下决心寻找杀死狱警鲍勃的凶手，监狱外的情节副线则是女律师维罗尼卡由于查到一些林肯清白的蛛丝马迹，在回家时遇到炸弹袭击，林肯的儿子LJ遇到特工追杀，他的母亲和继父遇害。在狱中的林肯得知儿子LJ被追杀的消息，不顾一切要冲出监狱保护自己的儿子，被迈克及时制止。情节副线中的意外和突发事件，为主线的剧情进展带来了许多新的戏剧冲突，《越狱》在叙事过程中打破了传统的线性结构，将平行发展的情节线以一个个小段落进行讲述，最后再汇合在一起，这样的叙事方式不仅起到传递信息的作用，更能够将悬念发挥到极致，很好地抓住观众的情绪，扩大戏剧张力。因此，《越狱》所采用的交叉叙述，将不同的情节线索以段落的形式组织到一起，既相互独立又相互关联，虽然情节副线在剧中并不承载主要矛盾冲突，却对主线的主要矛盾冲突产生影响，加剧了影片紧张感。

《越狱》中除了采用交叉叙述的形式制造紧张刺激的悬念外，还善于设计副线增强影片的戏剧张力。迈克在监狱内策划越狱时，无论怎样筹划周密，都不可能避过同监室人的眼睛。最初迈克的室友苏克雷并不愿意和迈克一起越狱，由于假手机事件搬出了迈克的狱室，患有精神疾病的海威尔成为迈克的新室友，这个患精神疾病的新狱友却对迈克的文身产生极大的兴趣，这却成为迈克越狱的一道障碍。为了杜绝海威尔带来麻烦，在第四集中

迈克让他重新回到精神病区，迎回了想要越狱见女朋友的苏克雷。一直到第十八集时，迈克因为烫伤事件，损失了文身中关键部分的管道图，而他自己试图凭着记忆还原被烫掉的原图时，感觉到难度巨大，海威尔这条副线又再次回到观众的视野中。迈克重新找到海威尔，努力启发他希望借助海威尔的记忆复原被烫毁的部分管道图，终于海威尔凭借超强的记忆力为迈克还原了关键部分的管道图。这种副线的设计在最初出现的时候，为迈克的越狱计划增添了不可预测因素，为剧情增加紧张感，却成为后面部分的重要线索，并且推动和引导着剧情继续向下发展。

可以说如果将女律师维罗尼卡、特工凯尔曼、林肯的儿子LJ、海威尔等这些人物以及他们身上的情节线索从剧中剥离，《越狱》的叙述如同《肖申克的救赎》一样仍然是完整的，越狱的故事叙述依然清楚，情节依然紧凑，但故事的精彩程度和紧张刺激的悬念设计却会大打折扣，从而使得电视作品的戏剧张力缺乏饱满度。《越狱》中每一季，围绕主要人物都有情节副线，这些独立的情节副线总是同情节主线交织在一起，以不同的结构方式制造新的悬念，使得剧情能够始终紧扣着每一季的主题，使得情节更为紧张刺激，悬念迭起。

(3) 鲜明的人物形象

美国是一个崇拜个人英雄主义的国家，对自由的追求和对个人主义的崇尚是美国民主思想的核心。个人英雄崇拜是美国一种普遍的文化心理，从美国最早的西部片开始到现在的科幻影片，美国影视作品中所塑造的人物形象，一直保持着美国文化中个人英雄主义的精髓。在美国的影视剧中，我们经常可以看到强调个人英雄主义、体现个人对于自我命运的主宰的主题。《越狱》中男主角迈克同样具有个人英雄主义作风，使他能够单枪匹马进入监狱策划越狱事件，在第一季第1集中，一个摇镜头的大全景让观众看到狐狸河监狱的全貌，让观众对这所监狱的监管森严有一个直观的印象，从而增加了迈克越狱的难度。但就是在这样的监狱里面，迈克成为越狱团队中的领导者，依靠个人能力周旋于监狱的罪犯和狱警之间，并与以总统为幕后黑手的强大国家机器相抗争，这一切都是典型的美国式个人英雄主义的表现，也是能够吸引青少年观众的主要原因。

在第四季第19集中，迈克的母亲对这兄弟俩做出了不同的性格描述："你的眼睛是蓝色的，而他是绿色的，他去玩卡车，而你把电视机给拆了……，你总在林肯必死无疑时，奋不顾身去救他……，天知道你该有多大的本事，可你一直觉得必须收敛自己的锋芒，才不至于让林肯太可悲。"迈克母亲的话点明了主人公迈克聪明善良、睿智沉稳，林肯头脑简单、四肢发达的不同性格特征。而第一季中，迈克和林肯的鲜明人物特征就呈现在观众眼前，同时迈克精妙的监狱结构图文身，更使其不仅在性格上具有典型的个人特征，就连外形也具有了与众不同的鲜明特征。

《越狱》中除主人公迈克和林肯具有不同的典型特征外，其余的副线人物也各有不同，角色形象饱满立体，充满张力。他们中没有绝对的好，也没有绝对的坏，即使纯洁的白衣天使莎拉也有一段滥用毒品的沉痛经历，而前FBI警探马宏则是个杀人犯，陷害林肯的凯尔曼最终拯救了林肯等人，而从狐狸河监狱中逃脱成功的其余六人，影片塑造得也很饱满，每个人身上都是光明与黑暗同时存在，每个人都是具有典型性格特征的普通人，每

一个角色都很真实。

我们从越狱逃出的六个副线人物的最终结局分析，剧中对这些人物形象的塑造也有着对人性方面的深度思考。比如剧中富兰克林的人物塑造大胆地加入了一些时事因素，绰号为"C-Note"的富兰克林是一个有爱心和正义感的人，他有一个幸福的家庭，有爱他的妻子和女儿，他是美军在科威特服役的军官。当他发现军队的虐囚丑闻后，选择的不是沉默而是大胆揭露，却遭遇解职回家。这段悲剧性的遭遇无疑是对美军在伊拉克战争中的虐俘丑闻的影射。解职回家的富兰克林却为生活所困，不得不接受运输赃物的工作，最终没挣到钱却被捕入狱，这种入狱方式对社会现实充满了强烈的批判和讽刺，为了不让妻子担心和维护在女儿心中的形象，他谎称仍在部队服役，独自承受坐牢的痛苦，为了生病的女儿，他选择了越狱。第二季第三集的时候，富兰克林去托儿所见他女儿，他问女儿："你知道爸爸现在的处境吗？"他女儿说："知道一点，学校的同学都在谈论，他们说你上了电视因为你是坏人。"富兰克林笑了一下，问她，你怎么看？他女儿说："我想，如果我在一个不能看到你的地方，我也会逃出去。"虽然犯有错误，但他仍是一个有责任感和担当的男人，最后他为凯勒曼工作，因为他的努力，所有的人都获得了自由，他终于和妻子、女儿幸福地生活在一起。

海威尔患有精神疾病，但他却有着惊人的记忆力和推理能力，他是剧中唯一可以看懂迈克文身含义的人。海威尔在越狱后与小分队分开，他在陌生老人家里看到了那幅荷兰的风车油画，眼睛里充满了憧憬和渴望，他沉醉在自己单纯的梦想里，和他收留的小狗一起扎木筏，他要去那个美丽的地方。当遇到那个长期被酗酒养父家暴的女孩时，他放下他的造船工作，晚上悄悄来到她家门口，目睹了女孩遭受的苦难。海威尔进入女孩家中，将对家暴的悲愤爆发在了女孩养父的身上，并将他活活打死，然后转过身对女孩说："你现在安全了。"对于海威尔来说，他的一生总是在被别人遗弃、鄙视，自己经历的阴暗面不能再发生在别人身上，即使要牺牲自己的自由也在所不惜，多么单纯而又善良的想法。最后，当FBI警探马宏将他逼到高塔时，他仍然抱着那幅荷兰风车的油画，那是他的梦想，他不愿意再回到那个没有自由的监狱，他只想走得远远的，当一切都要失去时，他选择了像鸟儿飞翔一样，从容而平稳地纵身跃下高塔，同时坠落的还有那幅精美的荷兰油画，油画里有一座荷兰的风车，周围有绿草、河流，还有蔚蓝的天空，那是海威尔梦想的地方。

剧中最具有争议性的是蒂博格，他凶狠狡诈，杀人不眨眼，在狐狸河监狱时，为了保证越狱计划不外泄，他杀害了他的狱友，越狱逃出后，他杀害兽医灭口以确保自身安全，在索纳监狱，毫不犹豫地杀死监狱的黑老大。他性取向异于常人、言行乖张，他是双性恋兼恋童癖，他的案底令人发指，让别人牵他口袋的变态行为，更像是一个异类。他残忍又机智，为了逃脱被追捕，他自断左手，为了五百万美元，他不仅能比迈克兄弟俩先拿到地图，而且在众人眼皮底下完成调包计，利用假冒的医生身份，顺利离开美国，在巴拿马他杀死了那个女孩，并成功嫁祸给贝利克。他生存能力强，无论在森严的狐狸河监狱，还是在完全无秩序的巴拿马索纳监狱，他都有自己的一套生存哲学，在越狱小组中只有他是孤独和最不受欢迎的，但在失去左手的情况下，他居然凭着求生的信念，勇敢地活了下来，最后第四季的时候，作恶多端的他还是被送回了狐狸河监狱，回到了起点。就是这样一个

凶残成性、冷酷无情、阴险狡诈之人，蒂博格也有他的另一面。他聪明，记忆力惊人，第一季中，蒂博格自夸他牌技的高超，"全美国只有五个人能和我抗衡"，他确实为迈克赢到了急需的钱。而在第二季中，回忆了他小时候父亲让他背字典的情景，足见他记忆力惊人。他对苏珊的感情是真诚的，这也是他内心最柔软的地方，第一季时，蒂博格总是看写有苏珊家地址的纸条，即使看到那一封封被退回来的信，他仍心存幻想，他把对苏珊的感情看作自己在这个孤独世界的唯一救赎。第二季当他逃出监狱时，他还是想去看她，想与她重归于好，无论苏珊怎么逃离她，甚至想把他送进监狱，他还是选择放弃报复她，他可以背叛世上所有人，却放不下那个自己曾经真爱的女人。

当然，《越狱》并不是一部堪称完美的越狱类型片，也存在着情节漏洞的明显缺点，尤其是第三和第四季，以商业为目的的创作使得影片缺乏了主题上的深刻性，在主题层面失去了一定的合理性和合法性。但就其紧张刺激的故事叙述、节奏的表现以及演员对角色的刻画而言，《越狱》虽不能称为经典，仍不失为一部好的影视作品。

3. 亮点说说

越狱无论在哪个国家，都是一项重大的刑事犯罪。但美剧《越狱》却借用越狱这个框架，通过叙事结构的精巧、紧张刺激的情节设计、人物之间的矛盾冲突、鲜明的人物性格塑造、声画剪辑的节奏感，不仅使得剧中那条漫长的营救之路处处充满危机，也让监狱题材的影片突破了类型片限制，让观众感到一丝丝温馨，诠释了亲情、爱情和友情等人性要素，成为兼具商业价值与艺术水平的监狱题材的经典作品。

4. 参考电视剧

《反恐二十四小时》(2001年)导演：强·卡萨(Jon Cassar)、布拉德·特纳(Brad Turner)等

《疑犯追踪》(2011年)导演：大卫·塞梅尔，克里斯·费舍(Chris Fisher)等

《国土安全》(2011年)导演：迈克尔·科斯塔(Michael Cuesta)、克拉克·约翰森(Clark Johnson)、杰弗利·纳赫马诺夫(Jeffrey Nachmanoff)等

《尼基塔》(2010年)导演：丹尼·加农

3.3.2 《权力的游戏》

英 文 名：《Game of Thrones》

又　　名：《冰与火之歌》《王座游戏》

出品时间：2011年

导　　演：艾伦·泰勒、D. B. 威斯、马克·米罗等

编　　剧：乔治·雷蒙德·理查德·马丁、戴维·贝尼奥夫、D. B. 威斯

主　　演：艾米莉亚·克拉克、基特·哈灵顿、彼特·丁拉基、尼可拉·科斯特-瓦尔道、琳娜·海蒂、索菲·特纳、麦茜·威廉姆斯、艾丹·吉伦等

季　　数：7

获奖情况：2011年艾美奖最佳片头设计、2012年美国演员工会奖剧集最佳特技奖、2013年英国电影和电视艺术学院奖、2014年美国电影学会奖年度电视节目奖、2015年美国第67届艾美奖剧情类最佳剧集、2016年第22届上海电视节最佳海外电视长剧奖。

1. 电视剧简介

电视剧《权力的游戏》改编自美国作家乔治·R. R. 马丁所著的一部中世纪史诗奇幻小说，剧名取自于系列小说第一卷的书名。电视剧共有七季，第一季《王座游戏》于2011年4月17日在美国HBO电视网首播，第二季于2012年4月1日播出，第三季于2013年3月31日开始播出，第四季于2014年4月6日开始播出，第五季于2015年4月12日播出，第六季于2016年4月24日播出，第七季于2017年7月16日播出。

电视剧《权力的游戏》的故事背景建立在一个架空的维斯特洛大陆上，维斯特洛的东边有一片大陆叫厄索斯。历史追溯到12000年前，维斯特洛大陆的原住民是会使用魔法的森林之子，森林之子与大自然长期和谐共处，那时的每个季节通常会持续数年。后来先民们的武士通过维斯特洛与东部大陆相连的陆桥登陆维斯特洛，带着他们的武器与森林之子展开了一场旷日持久的战争，连接维斯特洛与东部大陆的陆桥在战争中被森林之子用魔法摧毁，成为现在的石阶列岛，最后双方签订协议停止战争，先民得到了所有的开阔地，而森林之子则保有了森林。

4000年后，一个来自极北之地的神秘异鬼族横扫维斯特洛，留下了无尽的死亡和废墟，以及随后长达一代人的寒夜和冬季。为了抵御异鬼的入侵，先民和森林之子重新联合起来，在黎明之战中将异鬼击溃，并且在其南下的必经之路上建立起了巨大的绝境长城以防止异鬼的再次入侵。

大约在黎明之战2000年后，安达尔人挥舞着武器，骑着战马，穿越狭海而来，并在艾林谷登陆，迅速击败了南部王国，随后维斯特洛大陆上分为北境王国、谷地王国、河屿王国、凯岩王国、河湾王国、风暴王国和多恩王国7个强大的王国。1000年前，一个遥远的瓦雷利亚帝国力量迅速增长，并且在他们的女王娜梅莉亚带领下穿过狭海，在维斯特洛最南端登陆。5个世纪之后，瓦雷利亚自由堡不断扩张，并到达狭海，与维斯特洛建立了联系，使用龙石岛作为通商口岸。但仅仅一个世纪之后，瓦雷利亚自由堡便在一场被称作末日浩劫巨大灾难中被彻底摧毁。控制龙石岛的瓦雷利亚家族和坦格利安家族，在征服者伊耿一世的带领下，带着西方世界中最后的三条龙，征服了整个维斯特洛大陆。三条龙也在伊耿征服七国的150年后灭绝，但是坦格利安家族依然统治着维斯特洛。

电视剧《权力的游戏》所讲述的故事从"疯王"伊里斯二世的长子雷加·坦格利安诱拐了艾德·史塔克之妹莱安娜·史塔克，惹怒了爱慕她的劳勃·拜拉席恩，导致了一场内战开始，一个由劳勃·拜拉席恩、琼恩·艾林和艾德·史塔克领导的贵族联盟击败了坦格利安家族的军队，最终伊里斯本人被其御林铁卫詹姆·兰尼斯特杀死，而詹姆也因此得到了"弑君者"的外号，结束了坦格利安家族的统治地位，疯王伊里斯的继承人和其绝大部分后嗣在这场内战后被杀死。坦格利安家族仅存的幸存者是伊里斯二世的次子和在风暴中降生的丹妮莉丝·坦格利安，他们被依然效忠坦格利安家族的家臣送到了狭海对面的自由城邦中。

凶残成性、冷酷无情、阴险狡诈之人，蒂博格也有他的另一面。他聪明，记忆力惊人，第一季中，蒂博格自夸他牌技的高超，"全美国只有五个人能和我抗衡"，他确实为迈克赢到了急需的钱。而在第二季中，回忆了他小时候父亲让他背字典的情景，足见他记忆力惊人。他对苏珊的感情是真诚的，这也是他内心最柔软的地方，第一季时，蒂博格总是看写有苏珊家地址的纸条，即使看到那一封封被退回来的信，他仍心存幻想，他把对苏珊的感情看作自己在这个孤独世界的唯一救赎。第二季当他逃出监狱时，他还是想去看她，想与她重归于好，无论苏珊怎么逃离她，甚至想把他送进监狱，他还是选择放弃报复她，他可以背叛世上所有人，却放不下那个自己曾经真爱的女人。

当然，《越狱》并不是一部堪称完美的越狱类型片，也存在着情节漏洞的明显缺点，尤其是第三和第四季，以商业为目的的创作使得影片缺乏了主题上的深刻性，在主题层面失去了一定的合理性和合法性。但就其紧张刺激的故事叙述、节奏的表现以及演员对角色的刻画而言，《越狱》虽不能称为经典，仍不失为一部好的影视作品。

3. 亮点说说

越狱无论在哪个国家，都是一项重大的刑事犯罪。但美剧《越狱》却借用越狱这个框架，通过叙事结构的精巧、紧张刺激的情节设计、人物之间的矛盾冲突、鲜明的人物性格塑造、声画剪辑的节奏感，不仅使得剧中那条漫长的营救之路处处充满危机，也让监狱题材的影片突破了类型片限制，让观众感到一丝丝温馨，诠释了亲情、爱情和友情等人性要素，成为兼具商业价值与艺术水平的监狱题材的经典作品。

4. 参考电视剧

《反恐二十四小时》(2001年)导演：强·卡萨(Jon Cassar)、布拉德·特纳(Brad Turner)等

《疑犯追踪》(2011年)导演：大卫·塞梅尔，克里斯·费舍(Chris Fisher)等

《国土安全》(2011年)导演：迈克尔·科斯塔(Michael Cuesta)、克拉克·约翰森(Clark Johnson)、杰弗利·纳赫马诺夫(Jeffrey Nachmanoff)等

《尼基塔》(2010年)导演：丹尼·加农

3.3.2　《权力的游戏》

英　文　名：《Game of Thrones》

又　　　名：《冰与火之歌》《王座游戏》

出品时间：2011年

导　　　演：艾伦·泰勒、D. B. 威斯、马克·米罗等

编　　　剧：乔治·雷蒙德·理查德·马丁、戴维·贝尼奥夫、D. B. 威斯

主　　　演：艾米莉亚·克拉克、基特·哈灵顿、彼特·丁拉基、尼可拉·科斯特-瓦尔道、琳娜·海蒂、索菲·特纳、麦茜·威廉姆斯、艾丹·吉伦等

季　　　数：7

获奖情况：2011年艾美奖最佳片头设计、2012年美国演员工会奖剧集最佳特技奖、2013年英国电影和电视艺术学院奖、2014年美国电影学会奖年度电视节目奖、2015年美国第67届艾美奖剧情类最佳剧集、2016年第22届上海电视节最佳海外电视长剧奖。

1. 电视剧简介

电视剧《权力的游戏》改编自美国作家乔治·R. R. 马丁所著的一部中世纪史诗奇幻小说，剧名取自于系列小说第一卷的书名。电视剧共有七季，第一季《王座游戏》于2011年4月17日在美国HBO电视网首播，第二季于2012年4月1日播出，第三季于2013年3月31日开始播出，第四季于2014年4月6日开始播出，第五季于2015年4月12日播出，第六季于2016年4月24日播出，第七季于2017年7月16日播出。

电视剧《权力的游戏》的故事背景建立在一个架空的维斯特洛大陆上，维斯特洛的东边有一片大陆叫厄索斯。历史追溯到12000年前，维斯特洛大陆的原住民是会使用魔法的森林之子，森林之子与大自然长期和谐共处，那时的每个季节通常会持续数年。后来先民们的武士通过维斯特洛与东部大陆相连的陆桥登陆维斯特洛，带着他们的武器与森林之子展开了一场旷日持久的战争，连接维斯特洛与东部大陆的陆桥在战争中被森林之子用魔法摧毁，成为现在的石阶列岛，最后双方签订协议停止战争，先民得到了所有的开阔地，而森林之子则保有了森林。

4000年后，一个来自极北之地的神秘异鬼族横扫维斯特洛，留下了无尽的死亡和废墟，以及随后长达一代人的寒夜和冬季。为了抵御异鬼的入侵，先民和森林之子重新联合起来，在黎明之战中将异鬼击溃，并且在其南下的必经之路上建立起了巨大的绝境长城以防止异鬼的再次入侵。

大约在黎明之战2000年后，安达尔人挥舞着武器，骑着战马，穿越狭海而来，并在艾林谷登陆，迅速击败了南部王国，随后维斯特洛大陆上分为北境王国、谷地王国、河屿王国、凯岩王国、河湾王国、风暴王国和多恩王国7个强大的王国。1000年前，一个遥远的瓦雷利亚帝国力量迅速增长，并且在他们的女王娜梅莉亚带领下穿过狭海，在维斯特洛最南端登陆。5个世纪之后，瓦雷利亚自由堡不断扩张，并到达狭海，与维斯特洛建立了联系，使用龙石岛作为通商口岸。但仅仅一个世纪之后，瓦雷利亚自由堡便在一场被称作末日浩劫巨大灾难中被彻底摧毁。控制龙石岛的瓦雷利亚家族和坦格利安家族，在征服者伊耿一世的带领下，带着西方世界中最后的三条龙，征服了整个维斯特洛大陆。三条龙也在伊耿征服七国的150年后灭绝，但是坦格利安家族依然统治着维斯特洛。

电视剧《权力的游戏》所讲述的故事从"疯王"伊里斯二世的长子雷加·坦格利安诱拐了艾德·史塔克之妹莱安娜·史塔克，惹怒了爱慕她的劳勃·拜拉席恩，导致了一场内战开始，一个由劳勃·拜拉席恩、琼恩·艾林和艾德·史塔克领导的贵族联盟击败了坦格利安家族的军队，最终伊里斯本人被其御林铁卫詹姆·兰尼斯特杀死，而詹姆也因此得到了"弑君者"的外号，结束了坦格利安家族的统治地位，疯王伊里斯的继承人和其绝大部分后嗣在这场内战后被杀死。坦格利安家族仅存的幸存者是伊里斯二世的次子和在风暴中降生的丹妮莉丝·坦格利安，他们被依然效忠坦格利安家族的家臣送到了狭海对面的自由城邦中。

(1) 《权力的游戏》第一季

守护长城的守夜人军团在北境的维斯特洛大陆边境处发现远古传说中早已灭绝的生物，北境统领艾德·史塔克对此忧心忡忡。国王劳勃·拜拉席恩因首相琼恩·艾林在都城君临离奇死亡，来到艾德·史塔克的临冬城，希望自己的老友能担任首相一职。艾德·史塔克明知整个王国看似平和的表面下波涛暗涌，却为了整个国家和老朋友决定去君临担任首相一职，却由于儿子布兰的意外，不得不与妻子分离，自此艾德·史塔克一家人被迫分散。艾德·史塔克来到都城君临后，才发现事情远比自己想象的要复杂，看似平静的王国危机重重，各种势力虎视眈眈，各大家族心怀鬼胎，最终国王劳勃·拜拉席恩意外身亡，艾德·史塔克也被诬陷，以谋逆之罪被斩首，他的两个女儿珊莎·史塔克和艾莉亚·史塔克目睹了这一切。此时，在狭海的另一端，丹妮莉斯·坦格利安在部落纷争中，终于走出艰险，经过烈火的熔炼而重生，三只龙蛋也孵化成为三只形态各异的小龙，众人拜丹妮莉斯为女王。

(2) 《权力的游戏》第二季

自国王劳勃·拜拉席恩和首相艾德·史塔克死后，国家陷入了无尽的战乱之中。小国王乔佛里登基为国王，太后瑟曦和她的父亲泰温·兰尼斯特家族辅助新国王。艾德·史塔克的长子罗柏·史塔克在属臣的拥戴下成为北境之王，并率领北境大军向南方进发，为父亲报仇，并接连取得胜利。蓝礼·拜拉席恩和斯坦尼斯·拜拉席恩两兄弟为了铁王座的权力，反目成仇，斯坦尼斯·拜拉席恩杀了弟弟蓝礼·拜拉席恩，并向都城君临出发，但在黑水河之战中，斯坦尼斯的舰队受到提力昂和兰尼斯特家族的猛烈攻击，受到重创大败而归。同时，铁群岛的席恩为证明自己是一名真正的铁种，趁临冬城空虚之际，使用手段控制了临冬城，使得艾德·史塔克两个儿子布兰和瑞肯被迫出逃。艾德·史塔克的两个女儿，珊莎仍然被残忍且越来越疯狂的乔佛里折磨，艾莉亚也艰难地挣扎在出逃的路上，其私生子琼恩·雪诺依旧戍守在北疆长城，与境外的蛮族战斗着，并警惕地提防着异鬼。此时，狭海另一边的龙母丹妮莉丝·坦格利安带着她的老弱残兵，跟随彗星的轨迹，穿越茫茫洪荒，在魁尔斯城看到了一线新希望。

(3) 《权力的游戏》第三季

黑水河一战后，七大王国又陷入混乱，到处是死亡和废墟。卢斯·波顿的私生子小剥皮拉姆斯趁乱攻占了席恩占领的临冬城，百般虐待席恩。艾德慕·徒利答应了与瓦德·弗雷家的联姻，罗柏·史塔克在参加舅舅婚礼时，自己、母亲及怀孕的妻子却一起在婚礼上被杀死，艾莉亚无意中看到了这一切。布兰发现自己有一种新天赋，他拥有进入其他生物思想的能力。同时，大群野人在曼斯·雷德的指挥下向长城进军，只有微弱力量的守夜人防守。狭海另一边的丹妮莉丝取得了奴隶湾的统治权，终于拥有了属于她的军队和舰船。

(4) 《权力的游戏》第四季

乔佛里与高庭的马格丽·提利尔联姻，却在自己的婚礼上被人毒死，珊莎趁乱逃出了君临城，与小指头一起来到了谷地。在北方，布兰·史塔克历尽艰辛终于来到三眼乌鸦的山洞，曼斯·雷德正率领野人大军向绝境长城进发，守夜人军团人数处于绝对劣势。君临

城内，詹姆私自放跑了被姐姐瑟曦和父亲泰温诬陷的提力昂，但提力昂杀死了父亲泰温。在狭海的另一边，丹妮莉丝在三条龙和无垢军队的保护下夺得了奴隶湾最大的城市弥林，解放了这座"奴隶之都"。

(5)《权力的游戏》第五季

托曼·拜拉席恩继承了王位，玛格丽终于成为名副其实的王后，这让太后瑟曦·兰尼斯特感到地位受到威胁。为了自己的利益，瑟曦扶持了大麻雀，却被大麻雀的宗教军团认定为有罪，被迫裸体游街赎罪。逃出来的珊莎被小指头出卖，被迫嫁给了占领临冬城的小剥皮拉姆斯，受尽凌辱。史坦尼斯带领大军前往临冬城与拉姆斯决战，内忧外困，布蕾妮出现并杀死了史坦尼斯，为蓝礼复仇。在山姆威尔·塔利等人的帮助下，琼恩终于成为守夜人的司令官，在来势汹汹的异鬼面前，琼恩做出联合曼斯·雷德的野人队伍的决定，却因野人问题与守夜人意见不合，被守夜人刺死身亡。丹妮莉丝统治奴隶城时，遭受反抗，幸被巨龙卓戈救走，却遭遇卡拉萨游牧部落被掳走。

(6)《权力的游戏》第六季

红袍女梅丽珊卓复活了琼恩，"至死方休"的誓言已经兑现，琼恩脱下象征守夜人的黑披风，把黑城堡交给了艾迪。珊莎在骑士布蕾妮的保护之下最终见到了哥哥琼恩，他们联合各地部落，终于夺回了被小剥皮拉姆斯占领的临冬城。太后瑟曦的权力被教会彻底架空，大麻雀要求瑟曦回到圣贝勒大教堂等待审判。疯狂的瑟曦点燃了埋在城里的野火，烧毁了大教堂和大麻雀的宗教势力。北边，布兰·史塔克终于成为三眼乌鸦。狭海对岸，龙母丹妮莉丝再一次浴火重生，在提利昂、瓦里斯与提利尔家族的辅助下，率领着三条巨龙、无垢者军队、多斯拉克大军渡过狭海。

(7)《权力的游戏》第七季

艾莉亚通过考验，成为新无面者。但艾莉亚拒绝了，她仍想成为临冬城的艾莉亚·史塔克，为家族复仇。丹妮莉丝带着她的无垢者、多斯拉克军和她的三条巨龙巩固了在北境的权力，作为北境之王重返临冬城管理北境。君临城的瑟曦因为小儿子托曼殉情，成功登上了铁王座。当面对着北方夜王率领的异鬼军团，他们暂时联合起来。此时北方，夜王正率领着一支死人军团，摧毁北境的绝境长城向南逐渐推进，一场活人与死人之间的大战即将拉开序幕。

2. 分析读解

美国影视剧对宏大世界的塑造，电影中以《魔戒》所构建的中土世界最为恢宏，而电视剧就是《权力的游戏》所构建的中世纪的维斯特洛大陆。相比之下，《魔戒》所构建的中土世界是脱离现实的，其中霍比特人、精灵、矮人、法师、半兽人、咕噜等超现实元素的出现，使得影片更具有魔幻色彩。而电视剧《权力的游戏》的原著作者乔治·R. R. 马丁，则在创作过程中，参阅了大量的欧洲历史，融入和提炼了很多的欧洲历史事件，更多倾向于表现人类之间的纷争，甚至可以在其中看到历史的影射，让人产生了一种新的观看视角，所以有人评论《权力的游戏》是一部史诗级的电视精品。

艾伦·泰勒、D. B. 威斯、马克·米罗等创作者以其电影语言的影像记叙方式保持了原著中维斯特洛大陆上各国之间的纷争，有合作有背叛，有崛起有覆灭，在艾米莉亚·克

拉克、基特·哈灵顿等演员的精彩演绎下，暴风中出生的龙母丹妮莉丝·坦格利安、善良正义有责任心的私生子琼恩·雪诺等中世纪人物形象跃然于屏幕之上，让观众看到了维斯特洛大陆上生活的人，也看到了维斯特洛大陆上的冰与火的碰撞之歌。而冰与火的故事就像一个洋葱，剥开一层还有一层，层层叠叠，每层都纹理复杂，催人泪下，这里我们只能选择性地对其中的几个方面进行分析读解。

(1) 女性的权力

《权力的游戏》的原著《冰与火之歌》小说严格地坚持着POV(Point Of View)的写作手法，几乎全部采用限制性视角，书中的主要角色多达上百人，其中的POV人物就几十个。他们既是故事中的主角，也是故事的叙述者。因此，电视剧《权力的游戏》讲述的维斯特洛大陆上的权力追逐、宫廷纷争、疆场厮杀等系列故事，塑造了数百个性格鲜明的人物形象。在普通人的观念里，这些血腥暴力的权力之争是男性世界的专属品，女性在权力政治斗争中属于从属的配角位置。但电视剧《权力的游戏》却更多地关注了一场女性角色之间的权力之争。故事中的主要叙事线索是被推翻的坦格利安家族的女继承人丹妮莉丝·坦格利安，想要重返自己的王国，与现任王国的守护者瑟曦·兰尼斯特之间的权力斗争。而剧中的男性主人公琼恩·雪诺则在第一季的第一集中就被派去守护绝境长城，成为守夜人军团中的一员，发誓守护王国而不参与国内纷争及王座纠葛，虽然在剧中也与维斯特洛大陆上的权力之争有交集，但他的主要敌人是绝境长城外的异鬼族。

丹妮莉丝·坦格利安是疯王伊利斯的遗腹女。疯王被詹姆·兰尼斯特杀死后，坦格利安家族被推翻，伊利斯怀孕的妻子和他的孩子韦赛利斯逃到了龙石岛，丹妮莉丝·坦格利安的母亲在生下她后就死去了。丹妮莉丝·坦格利安和她的哥哥被依然效忠坦格利安家族的家臣送到了狭海对面的自由城邦中。第一季中的丹妮莉丝·坦格利安是一个除了美貌，什么也没有的胆小女孩，习惯了哥哥的坏脾气，习惯了每日里的担惊受怕。她的哥哥韦赛利斯是一个性格残酷、语言粗暴、容易发怒、滥用暴力的人，一心只想复国的他将自己的妹妹作为交易筹码，嫁给了多斯拉克人的卡拉萨部族首领卓戈，筹码就是卓戈作为结婚的回礼将提供给韦赛利斯一万骑兵将士去夺回铁王座。丹妮莉丝的成长也是在她嫁给卓戈后，在一群近乎原始的部落中，丹妮莉丝用她自己的方式获得卓戈对她的钟情。她原本可以在卓戈的保护下，培养自己的儿子有一天夺回铁王座，但这一切随着卓戈的死烟消云散了。卓戈死后，卡拉萨中的大部分人抛弃了丹妮莉丝，丹妮莉丝决定抱着龙蛋随卓戈一起被火焰焚灭，但在神秘魔法的作用下，经过烈火的熔炼，龙蛋孵化出三只小龙，而在火焰中毫发无伤的丹妮莉丝也被称为龙母。丹妮莉丝觉得这是上天诸神给她的护佑，她决定重新回到维斯特洛的君临城，坐上铁王座，夺回属于她的权力，从这一刻起，这个目标就成为她的义务和责任。

丹妮莉丝带着她的三条龙和她的追随者，跟随着天空中出现的红色彗星前进，先到男巫和巨商们的城市魁尔斯，乔拉爵士说服了丹妮莉丝前往奴隶湾的阿斯塔波，她在那里购买了无垢者，取得了对无垢者的控制权，指挥无垢者征服了这座城市，并用龙焰烧死了残暴的奴隶主，解放了所有的奴隶，被人们称为"解放者"。在建立议会统治阿斯塔波城后，随后又占领了奴隶制大城邦渊凯和弥林，并取得次子团团长的倒戈，此时的丹妮莉丝

拥有无垢者和次子团的军事力量，拥有了一些渡海的船只，更重要的是拥有三条龙。在她统治奴隶湾时期，她贯彻执行她的正义和公平方针，却由于奴隶主的暴乱，她陷入绝境。她被她的龙在紧急时刻救走，却落到了几千里之外多斯拉克的卡拉萨手里，最终她凭借一把火，不仅成功摆脱了被永远囚禁的命运，而且灭掉了所有的男性卡奥，把整个多斯拉克族群收归己有。此时的丹妮莉丝已经不再是那个逆来顺受、胆小怕事的小姑娘，她既善于从男权借力，又毫不犹豫地摆脱男性负累。当她和次子团的头目、她的情人达里奥告别时，她不容拒绝地命令达里奥留守，转头对小恶魔提利昂说，"你知道我害怕的是什么吗？我和一个深爱我的男人告别，却全然没有感觉"。在那个瞬间，丹妮莉丝似乎意识到在她的身上，政治属性和统治野心已经牢牢压制了自己的温情和欲望。而当琼恩·雪诺去龙石岛见丹妮莉丝时，丹妮莉丝便以自己生来就是来统治七国的合法女王身份，要求琼恩向她臣服，此时的丹妮莉丝完全适应了她作为女性政治家的角色，甚至在男性统治者面前，她的女性性别特征已经完全被抛弃，取代它的是权力的威严。当丹妮莉丝在战后面对战俘时，她要他们都臣服于她，让所有人接受她的领导，否则就处死他们，而蓝道父子却坚决不肯臣服，即使提利昂想为蓝道父子求情，可丹妮莉丝却不容许任何人质疑她所说的话，直接让龙烧死了蓝道父子，此时的丹妮莉丝已经开始享受权力带来的荣耀。

　　而兰尼斯特家族的瑟曦王后，却是剧中野心十足的女政治家。她与自己的同胞弟弟詹姆之间的感情，暴露出了两个人的不同立场，詹姆真心爱着自己的姐姐瑟曦，从来没有喜欢过其他女人，而瑟曦最爱的却是她自己，她为了权力，可以指使詹姆为她冲锋陷阵，为了权力，可以嫁给任何一个能为她带来利益之人。她为了毁掉自己所讨厌的儿媳妇玛格丽和她的家族，一手操纵了大麻雀和他的宗教军团的崛起，却被大麻雀反逼着裸体游街示众，承认自己的罪行，不仅颜面尽失，而且所有的政治盟友都背弃了她。为了摆脱她马上要遭受的宗教审判，瑟曦展示出了比男性权力者更为可怕的狠辣、沉着与疯狂，她甚至不惜牺牲无数无辜者的生命，点燃君临城地底下埋藏的"野火"，毁掉了君临城古老的圣贝勒大教堂，消灭了大麻雀和他的宗教军团，也烧死了她一贯看不顺眼的儿媳妇玛格丽。自己的弟弟詹姆这么多年顶着"弑君者"的骂名，就是因为疯王伊利斯最后想要点燃埋在君临城的野火，要反叛他的人和全城无辜的民众一起为他陪葬，被詹姆杀死，为全城的民众换回了生命，但詹姆·兰尼斯特深深爱着的姐姐瑟曦，却只是为了自己的私利，就点燃了野火，烧死了那么多无辜之人。当詹姆回到君临城，看到圣贝勒大教堂的废墟时，他明白了自己的姐姐瑟曦做了什么。在她性情软弱的儿子托曼国王殉情之后，瑟曦终于顺理成章地当上了女王，成为七大王国的守护者，走到了权力舞台的中心位置。

　　瑟曦对权力的欲望和控制力，使得她性格扭曲到自私、疯狂、狠辣、虚伪的程度。她让自己的胞弟詹姆去夺取奔流城，进攻高庭，却在战争结束之后，答应拥有舰队的攸伦·葛雷乔伊的求婚。为了维斯特洛大陆的人联合起来一起对付共同的敌人异鬼，琼恩不惜抓到一只异鬼，让瑟曦亲眼看到死人军团的可怕，在琼恩和提利昂等人的劝说下，瑟曦答应与丹妮莉丝并驾齐驱一起对抗可怕的死人军团。当詹姆安排北征的军队之时，瑟曦终于说出了她的真实想法，她是不会与丹妮莉丝一起联合对抗死人军团的，她在等着死人军团消灭掉丹妮莉丝，她自己可以实现统一，她的许诺只是自保的权宜之计。面对共同的可

怕敌人，瑟曦只想坐山观虎斗，坐收渔翁之利。此时的瑟曦不仅暴露出了自私自利、虚伪残忍的本性，也将她刚愎自用、愚蠢盲目的领导力表现了出来，这是复杂的权力之争的大忌，却是一些权力者拥有的通病。

史塔克家族的长女珊莎·史塔克，在第一季第一集出场时，是一个典型的贵族小姐，甚至她的冰原狼名字就是"lady"，她一直努力做一个淑女，母仪天下，但当她兴致勃勃离开北境之后，却从此堕入深渊。她梦寐以求的爱情与宫廷梦破灭了，对乔佛里的侮辱忍气吞声，亲眼看着自己的父亲被斩首无能为力，在残酷的宫廷斗争中委曲求全，原来那个锦衣玉食、说话温柔、笑容甜蜜的珊莎，喜欢漂亮衣服、动人歌谣、英雄事迹和俊俏骑士的贵族小姐，变成了寄人篱下、朝不保夕、受人摆布的棋子，甚至提利昂喜欢的妓女雪伊都比她自由。在经历了这些惨痛的经历后，即使荆棘女王使用各种计谋让她透露乔佛里的真实情况，最后她也只说了一句"他是一个怪物"。此时的珊莎既不懂权谋之争，也不会权谋之术，而像一只被吓坏了小鸟，恐惧地看着四周虎视眈眈注视着她的人，战战兢兢忍辱偷生。为了生存，她在寻求各种能够逃离魔窟的可能，最终被小指头救出。但小指头救她，却不是为了帮助她，而是为了利用她史塔克家族的身份，在短暂的颠沛之后，珊莎被小指头出卖，被迫嫁给剥皮家族的小剥皮拉姆斯·波顿，受尽了身体和心灵的双重痛苦与屈辱。

但是在充满邪恶与恐惧的环境中，珊莎活了下来。当她终于摆脱厄运，与琼恩·雪诺会合在一起时，她喝并不美味的汤，去睡并不舒服的床，但她终于可以安心了，不再提心吊胆了。在跟琼恩·雪诺争执时，她脱口而出"No one can protect anyone"，此时的珊莎终于开始长大了，不再是那个温室中的花朵。她了解男人的野心和欲望，也懂得男人的弱点，她学会了谋划，学会了掩饰，学会了伺机而动。在说服哥哥琼恩攻打临冬城，收回家园时，珊莎掩藏了自己向小指头的求援行为，因为她知道琼恩不会同意她向出卖者求援，同时珊莎也不能确定小指头是否会施以援手。就在琼恩被小剥皮拉姆斯围困的紧要关头，珊莎带着谷底骑士前来救他，最终收回了临冬城。在琼恩想办法救出瑞肯时，珊莎冷静地告诉他，"我们救不回瑞肯了"，因为珊莎了解小剥皮就是一个恶魔，瑞肯只是让琼恩和珊莎自乱阵脚的棋子，最终小剥皮一定会杀死瑞肯。此时的珊莎不再是那个被瑟曦花言巧语迷惑，被乔佛里外表英俊所打动的大小姐了，她开始学着用自己的大脑审视周围的人和事，学会了权力争斗中的谋划和算计。当她回到临冬城后，她把小剥皮关在曾咬死后母瓦坦和新生弟弟的犬舍里，静静地看着饿狗们撕咬着昔日的主人，她美丽的脸上露出了一丝微笑。这朵经历了暴风雨的温室小花终于拥有了超凡的决心和智慧，开始享受权谋带给她的快感。

这三个女人虽然有着迥异的人生际遇，性格和行事风格也大不相同，丹妮莉丝坚定狂热，瑟曦狠辣虚伪，珊莎隐忍智慧，但都在艰难的男权环境中生存下来，并成为权力游戏中的主宰者，以不同的方式表达了女性权力人物在政治上的异质性。瑟曦一直都是一个有野心的人，在第六季第一集中，瑟曦唯一的女儿弥赛拉死后，瑟曦面对詹姆，痛心地说道："她一点都不像我，毫无阴险和嫉妒之心，只有纯真善良，我以为若我能养育出一个如此善良，如此纯洁的孩子，那或许我就不是禽兽。"而丹妮莉丝则除了高贵血统和美

貌，什么也没有，但她有不怕烈火的属性和属于她的三条龙，这让她逐渐拥有了军队、舰船、属地、子民，而且拥有了一批忠实她的男性辅臣。与瑟曦的野心和丹妮莉丝的传奇女王经历相比，珊莎从未受过权谋训练，也没有野心，只想相夫教子平安度日，更无须负担太多责任和义务，却不幸陷入权力的漩涡中，靠着她史塔克家族的血统、美丽的外貌和对磨难令人惊异的忍耐力，在惨痛的教训中慢慢成长起来。当她和琼恩·雪诺在商讨夺回临冬城的争执过程中，她说："没有人能够保护我，人不能总被别人保护。"她们都从固有的男权政治结构和社会秩序中脱壳，从而开启自己的羽化征程，在她们面前，即使是聪明狡猾的小恶魔、正义的琼恩·雪诺、勇敢无畏的弑君者、狡诈阴险的小指头都不得不臣服和膜拜。因此，《权力的游戏》也可以认为是一部讲述女性权力游戏的电视剧，对现在的人们也许会有所启示。

(2) "弑君者"的自我救赎

《权力的游戏》中很多人物在经历过磨难后，都有不同程度的心理转变，如艾德·史塔克家的每一个儿女在其父亲被斩首后，心理上性格上都产生了巨大的转变，长子罗柏·史塔克在父亲死后，带领其属臣组织起部队，立誓为父亲报仇，战斗中运筹帷幄每战必胜，让人看到一个迅速成长起来的领导者，却由于轻信弗雷家族，与自己的母亲和妻子惨死在红色婚礼上。珊莎·史塔克亲眼看着自己的父亲被斩首，被残忍且疯狂的乔佛里折磨，后被小指头利用嫁给卢斯·波顿家的小剥皮拉姆斯，受尽凌辱，终于在席恩的帮助下逃出，经历过如此苦难的贵族小姐终于慢慢变成一个颇有心机和城府的政治女性。艾莉亚·史塔克也亲眼看到自己的父亲被斩首，为了复仇艰难地挣扎着活着，最后机缘巧合成为一名无面者。而琼恩·雪诺从只想能够拥有史塔克姓氏的私生子，经历了家族突变，绝境长城的历练，成为一名真正的领导者。布兰·史塔克在被詹姆·兰尼斯特推下高塔后落下了残疾，经历了千难万险，想成为骑士的布兰最后成为森林之子的绿先知"三眼乌鸦"。

将布兰·史塔克推下高塔的就是"弑君者"詹姆·兰尼斯特，虽然史塔克家族的孩子由于父母亲的惨死，对他们的成长影响颇大，甚至改变了他们的性格和心理，但詹姆·兰尼斯特却是在《权力的游戏》中从第一季到第七季一直在成长的人，他的成长不同于史塔克家族的孩子们，也不同于龙母丹妮莉丝·坦格利安，有着太多的外界因素，他的成长一直是发自于他的内心，伴随着他的人生轨迹逐渐转变，这是一条自我救赎的蜕变之路。在第一季开始时，詹姆就作为一个比较明显的反面人物出现，他与自己的姐姐瑟曦乱伦偷情，毫不迟疑地将无意中撞见他们奸情的小布兰推下高塔，处处与现任首相奈德作对，甚至在奈德的妻子凯特琳抓了提利昂之后，他不惜与他刀兵相见，这一切都让观众对他嗤之以鼻，这是一个飞扬跋扈、目中无人、崇尚暴力、乱伦无耻之人。第二季中，不可一世的詹姆在与罗柏·史塔克的战斗中被俘，面对审判，他坦然地承认所有对自己的指控，并骄傲地说"没有人能像我，我就是我"，这种口气一如既往地骄傲和自负，甚至为了逃跑，他不惜杀害想要帮助他的族人。

詹姆·兰尼斯特的挣扎转折出现在第三季中。凯特琳作为一个母亲，为了换回自己的女儿，私自放跑了他，并让布蕾妮看护着詹姆回君临城。在与布蕾妮相处的一段时间内，

他从最初与布蕾妮的相互蔑视到慢慢互相理解对方，尤其是布蕾妮对骑士精神的追求，对自己信守誓言的坚定，让他的心理产生了震动，他可是当年七国最负盛名的骑士之一，也是国王御林铁卫队长。詹姆的人生第一次低谷是被瓦格·霍特砍掉右手之后，他曾经引以为豪的挥剑右手没有了，他也不再是一个英勇的骑士，而他崇尚的暴力只能为他带来屈辱。但与布蕾妮的这段旅行，让他从心理上开始反思自己。当詹姆与布蕾妮在水池里聊天说"我信任你"时，骄傲的他第一次和别人说出了自己的心里话，"你们都瞧不起我，弑君者、背誓之人、毫无荣誉感的人"，并第一次向布蕾妮说出当年弑君的原因："疯王是个对野火着迷的人，他最爱看烧人的场景，他烧死不中意的领主，烧死不听话的首相，任何违逆他的人，统统烧死。当我父亲攻进城里时，他要我把父亲的首级取来，然后命令火术士点燃埋在君临城里的野火，烧死他们，把他们烧死在家里，把他们烧死在床上。我杀死了火术士，疯王转身逃跑，我一剑捅穿了他的后背，就在那时艾德·史塔克看见了我。"当布蕾妮问他为什么不告诉艾德·史塔克真相时，詹姆的回答却是"奔狼有什么资格评判雄狮"，他内心里的高傲依然如此。但当詹姆由于激动，晕倒在水池时，布蕾妮习惯性地喊着"弑君者晕倒了"，而他这时却虚弱地对布蕾妮说"我叫詹姆"。詹姆这个名字在17年前，他杀死疯王的时候，人们也许就已经遗忘了，那些受到他保护的人反而以蔑视的眼神称呼着他的新名字"弑君者"，而他选择漠然地、高傲地沉默了17年。此时，对着一个陌生人，他说出了自己的名字詹姆，他的内心经过怎样的痛苦挣扎，他的心里从此时开始有一种不一样的情愫产生。詹姆15岁时，便加入了精英的骑士团，疯王让詹姆宣誓做了御林铁卫，而御林铁卫不能娶妻生子，也不能继承任何城堡王位，终身的使命就是守护国王。面对这疯王的残暴行径，他怀疑过什么是骑士精神，什么是正义，但他还是选择了沉默和视而不见。当疯王要杀死自己的父亲和烧死全君临的人时，詹姆终于忍无可忍，杀死了疯王，此时的詹姆觉得，保护自己的家族，保护了全城的人，自己在履行骑士的职责，在维持正义，背负"弑君者"的称号又能怎么样呢，所以他从未尝试去向任何人为自己辩解。但此时，他引以为傲的右手失去了，他作为骑士却再也不能提起剑来去战斗，而布蕾妮对骑士精神的追求，对誓言的坚守，让他开始重新思考自己，曾经的自己也像她一样，却没有像布蕾妮一样能够坚持下去，默认了疯王的各种残暴，最后不得不背誓弑君。所以当他毅然决然地返回瓦格·霍特处，并从熊坑里救出布蕾妮的时候，他的心理和行为都已经开始走向了一条自我救赎的路。

到第四季时，回到君临城的詹姆，虽然没有右手，却更加坚韧和强硬，他坚决拒绝了父亲要他放弃白袍继承凯岩城领主的要求，接过了御林铁卫队长一职，尽自己的职责守护在亲人们的身边。尽管他发现自己依然无法控制或改变任何人任何事，无论是面对乔佛里的残忍无道，还是面对泰温对提利昂的侮辱，他都无能为力。但当自己的儿子乔佛里死在婚宴上时，父亲和瑟曦都认定是自己的弟弟提利昂杀死了乔佛里。詹姆也坚持着自己的判断，他费尽心思地放走无罪的提利昂，却导致了提利昂弑父，他想尽力去多恩保护女儿，却亲眼看着女儿死在他的怀里，詹姆的人生又一次跌入了谷底，现在唯一剩下的只有他对瑟曦的爱。

第五季之后的詹姆在经历了两次打击之后，已经从一个冷酷、傲慢、残忍、崇尚暴

力的反面形象，变得判若两人，他睿智、仁慈、正义，他不参与权力的争斗，不跟人争强斗胜，只是认真地履行自己的职责，完成自己的任务。他领军出征收复奔流城，不流血地搞定了徒利家族，攻下高庭，以近乎仁慈的方式赐死了荆棘女王，一个骑士在默默做着他该做的事情，他在完成一个骑士的宿命。在第七季中，当他遇到丹妮莉丝的巨龙烈火燎原时，詹姆面对巨龙挺枪策马，孤绝求死的一幕，观众终于看到了詹姆的蜕变，他是一个真正的骑士。当詹姆明白异鬼的可怕后，坚持北上与琼恩和丹妮莉丝联合对抗异鬼，即使在瑟曦的百般阻挠之下，仍然选择离开去实践自己的诺言，做一个骑士应该做的事情。

詹姆·兰尼斯特是一个俄狄浦斯式的悲剧人物，他的一生都在与命运抗争，至死方休。影视剧在塑造一个人物的自我救赎、蜕变时，需要有足够的前期铺衬，才能使得一个人物产生巨大的心理转变和行为改变，才能将一个前后判若两人的角色塑造得真实可信，让观众感觉到顺理成章，自然而然，否则就显得生硬和不真实。詹姆·兰尼斯特几乎在每一季中都在成长，他最初的冷酷无情、残忍傲慢，只是他的对外伪装，他原本想成为一名优秀骑士，心中有着正义、勇敢、保护弱小等骑士信念的种子，只是因为命运将他推到了一个无奈而又可悲的位置，他心中的骑士精神被暂时压抑。当他失掉右手，又接连看到自己的亲人一个个死去时，他开始思考，开始学着像提利昂那样用智慧去解决问题，而不是暴力和冷漠。但真正促使詹姆改变的人是布蕾妮·塔斯，她身为女人却想着做骑士，她忠诚勇敢、信念坚定、信守诺言，她对骑士精神的坚持不渝的遵从，唤醒了詹姆内心中的那个骑士，詹姆彻底地完成了他的人生蜕变，成为一个真正的骑士。

(3) 精美的视效

在第一季第一集的开头部分，当绝境长城的大门缓缓升起，三个身着中世纪服装的男子手拿火把，骑马通过长长的暗黑的长城隧道后，大门开启，一片广袤的白色世界呈现在眼前。除了马蹄声、马的喷鼻声，夹杂着风的声音，整个世界一片寂静。当音乐响起时，也是守夜人看到恐怖场景时，画面的冲击力让观众有一种看视效电影的感觉。到第七季的最后一集，北方静寂无声的雪地中出现了成千上万的异鬼军团，当巡视塔上的人正要发出警报之声时，眼睛闪着蓝光的夜王骑着冰龙韦赛利昂从天而降，瞬间将宏伟的绝境长城摧毁。《权力的游戏》不仅故事框架宏大、人物众多、场景复杂，剧情扣人心弦，而且剧中人物的造型也十分出色，充满了奇幻世界的异域风情和中世纪的时尚感，特效制作的逼真感也是这部剧的重要看点。

《权力的游戏》故事涉及了维斯特洛大陆上的七大王国，每一个王国都有自己的家族族徽，每一个家族的城堡都有不同的样貌，每个人物出场时都有自己的服装特色，每一个勇士都有自己的骑士道具。因此，我们在剧中可以看到兰尼斯特家族的瑟曦总是带着有狮子图案的珠宝，高庭的荆棘女王经常佩戴玫瑰饰物。龙母丹妮莉丝的服饰则从开始少女气息十足的肉粉色纱裙，到在弥林时高贵纯洁不可侵犯的白披风加白裙女王服饰，无一不是精心设计且符合人物的身份地位变化。不仅服饰道具设计精美，剧中神秘的千面神庙、弥林的宏大角斗场、低调的临冬城、奢华的君临城红堡、异域风情的奴隶湾城邦，都给人一种中世纪的时代感。剧中的外景展现了维斯特洛大陆风格各异的种族、地域、文化，每一扇门，每一个小道具，每一件服装，都非常精细。黑水河战役中，斯坦尼斯在海盗的帮助

下，组建了一支庞大的舰队，进攻君临。为了追求真实感，剧组参考了古代欧洲船只的设计，整个战船的用料和工序，都与古代打造一艘真船一样，甚至连舵、战船上的武器、舱室、栏杆、绳索都力求还原真实，虽说是虚构的奇幻历史，但道具设计的精细使得黑水河战役细节展现得非常真实，尤其是野火烧战船的场景显得异常惨烈。

恢弘大气的特效制作使《权力的游戏》具有与《魔戒》一样电影级别的视效感。无论是宏伟华丽的红堡还是蜿蜒曲折的森林小路，是冷气森森的异鬼夜王还是战场上的千军万马，是波澜壮阔的大海还是三眼乌鸦的山洞，是黑水河战役中野火的恐怖还是巨龙喷射的龙焰，特效的身影无处不在，但我们却很难看出特效的不真实。《权力的游戏》中特效的完成除了巨龙需要完全依赖电脑特技外，很多的效果都是实拍结合电脑合成，这样的特效给人的感觉更为逼真。

剧中三条龙的成长是最耗费心力的电脑特效，从第一、二季中萌萌的可爱小龙，丹妮莉丝说龙焰时，小龙嘴里喷出一股烟，不禁让人捧腹。到第三、四季时，长大的萌萌小龙喷吐的龙焰可以烧死奴隶湾的奴隶主。三条龙的特效，无论是外形的变化还是飞翔的动作，都是电脑特效合成，但这些来自异域的魔幻生物，却足以以假乱真。而剧中演员与龙的"跨越时空的合作"，无论眼神还是抚摸，都做到精益求精，保证了画面中的统一和谐。在第五季第九集中，丹妮莉丝终于答应重新开启弥林城的奴隶决斗，在弥林城竞技场内，容纳数万人的弥林城竞技场座无虚席，一场盛况空前的奴隶决斗正在上演，乔拉在最后关头扭转败局成为万众瞩目的焦点，在人们的欢呼声中，许多佩戴黄金面具的反抗者忽然现身开始屠杀，乔拉在危难时刻护送丹妮莉丝穿越竞技场寻找逃生路线，但竞技场口却被反抗者源源不断地涌入，在这危急关头，巨龙卓戈从天而降喷龙焰烧死反抗者，丹妮莉丝在众目睽睽之下骑到巨龙背上飞去远方。这时的巨龙已经足够大，并且喷吐的龙焰足够将反抗者烧死，剧中的火焰由真实的火焰喷射器拍摄完成，增添了龙焰的真实感，而对于身上着火的反抗者也由替身们实拍，实拍的真实结合巨龙的电脑合成，使得整个弥林城竞技场内的戏份真实而紧张。

除了巨龙、异鬼等魔幻生物的特效让人惊讶之外，整个维斯特洛大陆通过特效的制作就像真实存在一样，剧中雄伟高大、气势恢宏、富丽堂皇的城堡也是将实拍的取景地利用电脑特效合成，特效师用他们的双手为观众绘制了一个中世纪的维斯特洛大陆。而杀死蓝礼·拜拉席恩的黑色影子，史塔克家族儿女们的冰原狼，绝境长城外的异鬼大军，正是这些逼真的特效，给全球观众带来了视觉上的震撼。

3. 亮点说说

电视剧《权力的游戏》以史诗级的创作打破了魔幻剧难以取得成功的美剧"魔咒"，甚至颠覆了好莱坞魔幻电影的创意水平，剧中构建了完美的空间场景、形象饱满的人物角色、曲折离奇的叙事结构、恢弘壮阔的战争场面，成为影视界魔幻剧中的高峰。《权力的游戏》故事涉及维斯特洛大陆上的七大王国，长城外的野人族和异鬼族等多个部落种族，狭海另一边的城邦部落等，故事线索多达十几条，人物众多、场景众多、关系复杂，王国之间的权利之争、长城内外的生死之争、文明野蛮的矛盾冲突，使得电视剧构建的维斯特洛大陆上充满了血腥暴力的权力和利益之争。电视剧中对历史事件的影射、人物形象的塑造、服装道具的设计、特效团队的合作等每一个方面都值得去斟酌和揣摩。

4. 参考电视剧

《吸血鬼日记》(2009年)导演：Marcos Siega，Kevin Bray

《西部世界》(2016年)导演：Jonathan Nolan

《童话镇》(2011年)导演：Mark Mylod

《超人》(1993年)导演：Neal Ahern Jr，Michael Vejar

第4章 欧洲地区影视鉴赏

4.1 欧洲地区影视发展综述

欧洲，是世界电影的起源之地。1895年12月28日，法国卢米埃尔家的兄弟俩奥古斯特与路易在巴黎卡普辛路14号大咖啡馆地下室印度沙龙里，用自己的"活动放映机"放映了自己拍摄的《工厂大门》《婴儿午餐》《水浇园丁》《火车进站》等十几部短片。这十几部影片的放映时间加起来只有大约20分钟，只有33位观众，却是公开售票。此后，这一天就被公认为世界电影诞生日。电影的诞生使人类第一次在银幕上看到了鲜活逼真并且活动着的自己，这是人类感觉和艺术形式的巨大革命。

卢米埃尔兄弟所拍摄的电影短片，基本都是以固定镜头的方式记录现实生活的场景和现象，这种不需场面调度，给人身临其境之感的纪实性电影，为后来的写实主义电影和纪录片开创了先河。在经历电影最初的新奇之后，观众开始对卢米埃尔电影内容的平淡无奇逐渐乏味并丧失了兴趣，而法国的乔治·梅里埃开始接力卢米埃尔，借鉴魔术和戏剧艺术创作电影，成为技术主义电影的先驱。1897年，梅里埃在巴黎建起了世界上第一个摄影棚，将剧本、演员、服装、化妆、布景等戏剧方法系统地应用到电影创作上，成功拍摄了《灰姑娘》《醉汉的梦》《小舞女》等一批戏剧化电影，他拍摄的《德雷浮斯案件》具有20多个场景，成为世界上第一部故事片。他的代表作《月球旅行记》由30多个场景组成，包容科幻片的诸多元素，片长16分钟，充分展现了他丰富的想象力。这部作品不仅开创了科幻片的先河，它使得电影上升为施展幻想的平台和提供娱乐的工具，成为名副其实的电影史上的里程碑。

■ 4.1.1 俄罗斯影视艺术概述

提到俄罗斯电影必须先说到苏联电影。苏联电影不仅起步很早，而且对世界电影艺术的贡献也是不容忽视的，尤其是对电影理论的完善和丰富更是具有重大意义，苏联电影导演爱森斯坦作品《战舰波将金号》至今都是电影学科的教学片。因此，从现代意义上讲，电影蒙太奇理论是在苏联电影大师爱森斯坦、普多夫金等人的反复实践基础之上才真正地确立起来。爱森斯坦是苏联最杰出的电影艺术家，在理论上他研究了格里菲斯的平行剪接，提出蒙太奇的原则"不是镜头的组接，而是它们的冲突——交叉点"。他在《结构问题》《蒙太奇在1938》等著述中提出"杂耍蒙太奇"的理论，其主要观点就是将那些激烈而富有冲击力的片断加以剪接，使其产生一种新思想、新含义，提高观众的理性思维，增

强影片的感染力。在实践方面，爱森斯坦1925年导演的电影《战舰波将金号》则是一部伟大的史诗性经典影片，他在影片中对蒙太奇理论的实践应用，使其成为近代电影理论的实践教科书，直到今天仍然影响着现代的电影艺术。

苏联的优秀电影作品主要有两类，一是反映苏联人民现实生活和革命斗争的电影，另一类是古典文学名著改编的影片。1934年由瓦西里耶夫兄弟创作完成的电影《夏伯阳》，塑造了国内革命战争时期红军高级指挥员夏伯阳的传奇式英雄形象，被认为是社会主义现实创作方法在苏联电影中的巨大胜利，也成为苏联电影史上的里程碑。该电影的成功对革命历史题材和表现生活题材影片的创作产生了深远的影响，如《列宁在十月》《马克辛三部曲》《波罗的海代表》《伟大的公民》等影片。同时，根据文学名著改编的影片也有很多，如苏联作家中高尔基的《童年》《在人间》《我的大学》，奥斯特洛夫斯基的《钢铁是怎样炼成的》等名著相继被搬上银幕，拍摄成为电影。第二次世界大战后，苏联的电影虽然片面追求重大题材和史诗性，但也拍出了如《青年近卫军》《攻克柏林》《斯大林格勒保卫战》等有一定思想深度的经典影片。一直到20世纪50年代中期，在"解冻文学"思潮的影响下，拍摄了《第四十一》《一个人的遭遇》《士兵之歌》《静静的顿河》等一批引人注目的优秀影片，标志着苏联电影的再度发展和繁荣。

苏联电影在20世纪70—80年代，开始进入繁荣昌盛的阶段。尤其是战争题材的优秀影片轰动了世界影坛，代表作有《这里的黎明静悄悄》《他们为祖国而战》《莫斯科保卫战》等，其中《这里的黎明静悄悄》可称得上苏联战争题材的巅峰之作。而社会伦理和道德题材的影片也出现了很多经典之作，如《莫斯科不相信眼泪》《两个人的车站》《恋人曲》等。其他类型的题材电影也有很多代表作，如政治题材《德黑兰的43年》、儿童题材的《稻草人》、历史题材影片的《战争与和平》等。

1991年12月，苏联解体后，俄罗斯电影呈现出平稳发展的势头，《西伯利亚理发师》《套马杆》《一个乘客的故事》等影片的获奖，也让人们看到了俄罗斯电影的巨大潜力。自20世纪后期开始，俄罗斯政府对电影产业大力扶持，尤其进入21世纪以后，俄罗斯电影步入了良性发展的轨道。2003年，安德烈·萨金塞夫导演的《回归》一片获得了威尼斯电影节金狮奖，而像《美国女儿》《守夜人》等影片都取得了很好的反响。《蝴蝶之吻》《生死倒计时》《密码疑云》《战争天堂》《门徒》《斯大林格勒》《女狙击手》等类型片创作也体现了俄罗斯电影不可小觑的潜力。

俄罗斯电视剧相对于美剧、英剧、日剧、韩剧，属于小众的范围，但其轻喜剧和自黑风格的剧情，也吸引了很多观众的目光。如21世纪的俄罗斯电视剧《背叛》《实习医生》《纨绔子弟》《战斗民族养成记》《叶卡捷琳娜大帝》《风暴之门》《体育老师》等电视剧都有着不错的口碑。

■ 4.1.2 法国影视艺术概述

20世纪20年代，欧洲出现了第一个电影运动——先锋派运动，通常认为发端于20世纪10年代，20世纪20年代进入高峰期，以法国和德国为中心，波及意大利、英国、匈牙利等

国家，这个时期的苏联电影学派也被认为是欧洲先锋派电影运动的一个重要学派。20世纪20年代末，随着资本主义世界经济危机再次来袭，以及德国纳粹上台后大肆驱逐德国先锋电影运动代表人物，加上有声电影出现，欧洲先锋派电影逐渐走向终结。

"一战"后欧洲电影业开始恢复。对于欧洲的电影艺术家，电影艺术既没有传统也没有任何陈规可循。他们的探索与实践继续了格里菲斯时代的实验性，并逐渐地形成了实验电影的概念，一些电影实验室相继诞生，从而使20世纪20年代世界电影艺术的中心从美国转回到欧洲，同时也产生了世界电影史上第一批重要的电影理论家及其著作。从1917—1928年，在电影美学的探索中出现了众多电影流派和学派，构成了一个极为复杂的电影文化现象，汇集成一场空前的电影美学运动。这一运动本身并不以叙事故事和商业营利为目的，而主要是对默片纯视觉形式的美学形态和表现功能进行各具风格的实验和探索。

这个时期好莱坞以强大的竞争力占领了欧洲市场。欧洲电影艺术家们意识到好莱坞不仅要垄断世界电影的物质市场，而且要垄断世界电影的思想意识，为此他们产生了振兴自己民族电影艺术的强烈愿望。另外，"一战"带来了西方社会传统观念危机，加速了19世纪末文艺思潮的发展，先锋派电影便应运而生，不同的艺术主张和手法先后在电影艺术中得到了发展，比如印象主义、立体主义、抽象主义、达达主义、表现主义以及超现实主义等，特别是一些先锋主义文艺运动的中坚分子也转而投身到电影中来。他们敏锐地意识到电影得天独厚的优势，对于艺术家的思想、幻觉的体现也是最直观的一种艺术形式。因此一个令人眼花缭乱的欧洲先锋派电影的繁杂的艺术状态便呈现出来。

代表影片有布努艾尔的《一条安达鲁狗》，该片描写了一个精神困顿的流浪汉一连串的梦境，从而进入人类潜意识状态的探索，并试图激起观众的内心冲动，被视为是超现实主义的典型代表作品。在影片中，人物的梦境和潜意识状态由一个个令人惊怖的事件和镜头连接起来，整部影片充满了暴力、性欲和古怪的幽默，突出了超现实主义作品不受理性和逻辑支配的特点。

先锋派电影的突出特点是反对以好莱坞电影为代表的戏剧式电影的表现形式、制作方法、艺术态度和美学方法论，其中最重要的两项是反形象再现和反情节叙事性。这个主要由诗人、音乐家和画家构成的群体，创作是为了探求如何让电影的画面产生情绪的象征性或者节奏感等效果，先锋派的理论和实践，也逐渐成为一种新的电影观念。

英、法、德、意等西欧的一些电影大国，在20世纪30年代有声电影出现的时候，鲜有真正有艺术价值的影片诞生。法国只有《百万法郎》《自由属于我们》《米摩莎公寓》等少数优秀影片，德国只有《蓝天使》《加油站的三个人》等，英国只有《九级台阶》《飘网渔船》等少数佳作。

法国并没有像意大利新现实主义那样的电影运动，直至进入20世纪50年代，法国电影的生产才逐渐兴旺起来，出现了《红与黑》《巴黎圣母院》等一批高质量的影片。1958年兴起的法国电影"新浪潮"运动，反对戏剧式结构模式，反对僵化的制片制度，要求以现代主义精神改造电影艺术，其代表作品有夏布罗尔的电影《漂亮的塞尔其》、特吕弗的电影《淘气鬼》、戈达尔的《精疲力尽》、阿仑·雷乃的《去年在马里昂巴德》等影片。因此，法国新浪潮电影运动是继欧洲先锋派电影运动、意大利新现实主义以后的第三次具有

世界影响的电影运动，它没有固定的组织、统一的宣言、完整的艺术纲领。这一运动的本质是一次要求以现代主义精神来彻底改造电影艺术的运动，它的出现将西欧的现代主义电影运动推向了高潮。这一运动有两个部分，一是作者电影，即"新浪潮"；另一是作家电影，即"左岸派"。

当时安德烈·巴赞主编的《电影手册》聚集了一批青年编辑人员，如克洛德·夏布罗尔、特吕弗、戈达尔等50余人。他们深受萨特的存在主义哲学思潮影响，提出"主观的现实主义"口号，反对过去影片中的"僵化状态"，强调拍摄具有导演"个人风格"的影片，又被称为"电影手册派"或"作者电影"。特别是他们所反抗的那种"优质电影"，那种靠巨额投资，靠有把握的明星，靠以导演资历为主的制片制度，靠大量采用布景等人工手段，靠故事情节吸引人，以及影片制作周期长等等，在他们看来这与好莱坞在制作上毫无两样。"新浪潮"提出："拍电影，重要的不是制作，而是要成为影片的制作者。"戈达尔大声疾呼："拍电影，就是写作。"特吕弗宣称："应当以另一种精神来拍另一种事物，应当抛开昂贵的摄影棚……，应当到街头甚至真正的住宅中去拍摄。"当他们自己拿到了摄影机之后，他们采取了与"优质电影"完全不同的制作方法：靠很少的经费，靠选择非职业演员，靠以导演个人风格为主的制片方式，大量采用实景拍摄，非情节化、非故事化，打破了以矛盾冲突为基础的戏剧观念，影片制作周期短等。所以人们说"新浪潮首先是一次制片技术和制片方法的革命"，它沉重地打击了法国好莱坞式的"优质电影"。

"新浪潮"电影以表现个性为主。特吕弗的《四百下》(1959年)是较早出现的代表作，他用现代主义手法叙述了他童年时代的悲惨遭遇。他信奉所谓"非连续性哲学"，认为生活是散漫而没有连续性的事件的组合，在电影创作上否定传统的完整情节结构，以琐碎的生活情节代替戏剧性情节。戈达尔是以蔑视传统电影技法闻名的"破坏美学"的代表人物，他的影片在破坏传统结构方面比特吕弗走得更远，著名的《精疲力尽》(1959年)就是其创作风格的最好体现。

在法国新浪潮兴起的同时，在巴黎有另外一批电影艺术家，也拍出了一批与传统叙事技巧大相径庭的影片。由于他们都住在巴黎塞纳河左岸，因此被称为"左岸派"。他们是阿仑·雷乃、阿涅斯·瓦尔达、克利斯·马尔凯、阿仑·罗布-格里叶、玛格丽特·杜拉和亨利·科尔皮等。但"左岸派"实际上并没有组成一个"学派"或"团体"，他们只是一批相互间有着长久的友谊关系、艺术趣味相投并在创作上经常互相帮助的艺术家。"左岸派"导演们的影片与《电影手册》派导演们的影片有着重大的不同之处，那就是："左岸派"导演们只把专为电影编写的剧本拍成影片，从不改编文学作品，他们一贯把重点放在对人物的内心活动的描写上，对外部环境则采取记录式的手法，他们的电影手法很讲究推敲，细节上都要修饰雕琢，绝无潦草马虎的半即兴式作风，他们的影片具有更为浓重的现代派色彩。左岸派的代表作有阿仑·雷乃的《广岛之恋》《去年在马里昂巴德》、科尔皮的《长别离》、瓦尔达的《克列奥的两小时》等。1959年，雷乃与女作家玛格丽特·杜拉斯合作的第一部故事长片《广岛之恋》被誉为现代影片的开山之作，影片获得了戛纳电影节特别奖，成为"左岸派"电影的经典之作。阿仑·雷乃的影片总是在电影与文学之间

穿梭游荡，他以严密的结构方式，使他的电影带有浓厚的文学气息，他把剧情片、纪录片、拍摄和剪辑、声音和画面的界限完全打破，使他的电影形成一种最佳的交错形式，他也成为一个有着自己独特风格的"电影作者"。

法国在经历了"新浪潮"冲击后，拍摄了《招供》《戒严令》《谋杀》等一批颇有新意的"政治电影"。进入20世纪80年代，法国政府为抵御好莱坞侵入，弘扬本国的优秀文化，决定拍摄高成本的大制作来吸引观众，以至于与英国、意大利、西班牙等国组成的"西欧集团"，同美国电影抗衡，制作出大量的优秀影片，如《亚尼桑那之梦》《冒牌英雄》《诱饵》《起飞》《亲密》等一大批影片分别在国际电影节上获奖。以吕克·贝松为代表的法国导演极力推动商业片的拍摄，吕克·贝松导演的《这个杀手不太冷》不仅在全世界获得了高票房，而且成为至今不衰的经典影片。

2001年的法国电影《天使艾美丽》在本国上映时甚至战胜《珍珠港》等美国大片，成为电影票房冠军。雅克·贝汉在2001年拍摄了堪称经典的纪录电影《迁徙的鸟》，2009年拍摄了《海洋》。吕克·雅克导演在2005年拍摄的《帝企鹅日记》，这些纪录片都具有世界性的影响。2003年弗朗西斯·维贝执导的喜剧片《你丫闭嘴》、奥利维埃·达昂导演的《玫瑰人生》，所有这些影片都充分地显示了法国电影的实力。

4.1.3 意大利影视艺术概述

20世纪初，意大利的电影产量仅次于美国。在墨索里尼统治时期，意大利的电影业虽然获得了来自政府财政的资助，但是，由于法西斯主义的干扰、渗透和控制，当时所拍的影片大部分远离现实生活，远离观众的期待，影片的品质急剧下滑，最终变得毫无生气。意大利有抱负的电影人对此状况忧心忡忡，但也无可奈何，无力回天。"二战"结束后，墨索里尼政府的垮台，使得意大利的电影人重新获得了生机，获得了创作自由。但是，旷日持久的战争还是给意大利的电影业留下了满目疮痍。意大利的新现实主义电影运动正是在这样的历史背景下产生的。

第二次世界大战结束后，世界电影在20世纪50年代出现了一次巨大的变革，传统电影形式受到强烈质疑，在欧洲，出现了第二次电影革命。意大利率先掀起了"新现实主义"电影运动，这场世界电影史上影响最久的电影革新运动不仅推动了意大利电影的复兴和发展，而且对法国"新浪潮"电影运动，英国的"自由电影"以及德国的"新德国电影运动"都产生了深远的影响，对世界电影发展也起了重大作用。新现实主义电影特别强调电影的记录本性，希望通过对于现实生活的真实记录来反映社会生活的本来面貌；喊出了"把摄影机扛到大街上去，把镜头对准普通人"的口号，坚持实景拍摄，提倡启用非职业演员和非戏剧化的表演，对于描述小人物的生活状态，表现出了极大的热情；倡导使用长镜头，尽量少用蒙太奇及痕迹明显的剪辑，以简单、质朴的手法表现生活的真实；在结构上，他们基本不用倒叙、闪回等人为的技巧，大多采用与时间同行、与生活同构的叙事结构。在语言上，他们反对采用经过提炼的诗化的台词，尽量保留方言和生活语言的原有特色。

意大利"新现实主义"电影运动开始于1945年的《罗马，不设防的城市》，其代表作品有：1945年的《罗马，不设防的城市》、1946年的《游击队》、1947年的《德意志零年》、1949年德·西卡的《偷自行车的人》、1950年《擦鞋童》、1951年的《温别尔托·D》，到1956年的《屋顶》结束，而1945年到1951年是其全盛时期，其中德·西卡的《偷自行车的人》在1949年获得奥斯卡特别荣誉奖。

意大利电影史诗片、喜剧片以及新现实主义运动都广为人知，进入21世纪后，著名导演托纳托雷完成了"回归三部曲"——《天堂电影院》《海上钢琴师》和《西西里的美丽传说》，贝纳托鲁奇完成的《戏梦巴黎》，马可·图利欣·吉欧达纳导演的《意大利教父》等都是意大利21世纪的经典之作。

■ 4.1.4　德国影视艺术概述

在西欧电影文化史上，德国的电影艺术发展较为特殊。自1933年希特勒上台后，电影成为宣传纳粹思想的工具，甚至第二次世界大战后，德国电影事业仍陷入水平低劣的严重危机中，直至1962年，以亚历山大·克鲁格为首的26位青年导演和编剧联名发表了《奥伯豪森宣言》，宣称"我们现在制作一种新的德国故事片，这种新影片需要自由。我们必须打破常规，克服电影的商业性。我们要违背一些观众的爱好，创造一种从形式到思想上都是新的电影"。"新德国电影"才真正在20世纪60年代中期开始德国电影的复兴，代表作有克鲁格的《和昨天告别》、夏摩尼的《禁猎狐狸》、施隆多夫的《特莱斯》，这些影片分别在国际电影节上获奖，为新德国电影走向国际影坛起到了开路先锋的作用。

从20世纪70年代以后，很多国家都面临着美国好莱坞影片的大举入侵，欧洲等国的电影也大多开始注重加强电影的观赏性，影片的商业化倾向趋于明显。"新德国电影运动"兴起，使得很多战后成长起来的德国导演脱颖而出，拍摄的作品受到国内观众和国际影评界的关注。亚历山大·克台格的《告别昨天》获威尼斯电影节银狮奖，成为西德第一部在国际电影节上获奖的影片。随后德国推出了许多优秀影片并逐渐在国际上获奖，法斯宾德的《玛丽亚·布劳思的婚姻》获得了西柏林电影节的银奖；施隆多夫的《铁皮鼓》荣获夏纳电影节金棕榈大奖，德国电影成为国际电影节上异军突起的劲旅。

在电影史上，好莱坞电影常被视作典型的商业电影，而欧洲电影带有更多的艺术气息。即使在21世纪，欧洲电影仍然在这方面独树一帜。两德统一后，德国电影进入了一个新的发展阶段，进入21世纪后，电影也让人看到德国思想观念的革新，其代表性的作品有彼得泽尔的《塞尔维亚姑娘》、汤姆·提克威的《罗拉快跑》、卡罗琳娜·林克的《无处为家》、奥尔夫冈·贝克的《再见，列宁》等。2004年的《帝国的毁灭》《希特勒的男孩》、2005年的《希望与反抗》、2006年的《窃听风暴》、2008年的《柏林的女人》等影片则以非常严肃的态度反思了"二战"历史，体现了德国严肃的历史反思意识。

■ 4.1.5　英国影视艺术概述

英国在20世纪30年代有声电影出现的时候，鲜有真正有艺术价值的影片诞生。英国只有《九级台阶》《飘网渔船》等少数佳作。"二战"结束后的英国电影有利思执导的《孤星血泪》《雾都孤儿》、里德的《第三个人》等高水平影片，其中奥立佛拍摄的《王子复仇记》第一次为英国赢得了第21届奥斯卡最佳影片奖。到了20世纪50年代后期，受意大利"新现实主义"电影运动的影响，英国出现了"自由电影"的新流派，把电影创作更多地放在关注社会现实上，利用电影手段反映普通人的日常生活，代表作品有理查森的《蜜的滋味》、雷兹的《夜幕降临的时刻》、克莱顿的《顶端某处》等。

英国电影在20世纪70年代后，无论是产量还是质量，都呈下滑之势。在20世纪80年代后陆续推出一批有思想深度和艺术水平的影片，如《法国中尉的女人》《火的战车》《甘地传》等，极大地恢复了英国电影的自信心。20世纪90年代后，英国又摄制了《优势》《印度之行》《使命》《霍华德庄园》《伊利莎白》等优秀影片，获得了广泛的国际声誉，这使人们看到英国电影的未来和希望。

相比于英国电影而言，英国电视剧的创作一直处在欧洲的霸主地位。1936年，英国BBC正式开通电视传播，并提出"每天一戏"的口号，创作了一批有价值的电视艺术作品，如比赛尔·托马斯的《地铁谋杀案》，阿加诺·克里斯蒂的《黄蜂窝》，雷诺德的《拐弯》等戏剧色彩较浓的作品。[①] 同时，由于英国有着悠久的戏剧传统，从莎士比亚到萧伯纳等极具影响力的戏剧大师，到20世纪40年代中期，英国出现了改编舞台剧的热潮，如《晚餐来客》《威尼斯商人》《平民百姓》《以爱报爱》等优秀舞台剧被改成电视剧。

随着电视剧艺术的大发展，英国电视工作者们不断丰富电视剧的艺术表现力，探索电视剧的规律，使电视剧逐步展现出作为一种成熟的"独立艺术"的特征，产生巨大的影响。例如20世纪70年代英国广播公司播出的电视连续剧《根》，由于该剧注重电视剧自身的美学特点，大胆突破陈规、勇于创新，从而赢得了大量观众，收视人数达1.34亿人次，超过了电影《乱世佳人》。

欧洲影视发展具有浓郁的人文气息，这和欧洲导演与生俱来的精英意识密切相关，创作者长期处于追求艺术价值而非商业利益的环境里，这使他们大都保持着艺术家的敏感和知识分子的社会良知，这是欧洲影视独有的魅力。欧洲除俄罗斯、法国、意大利和德国的影视艺术发展之外，西欧影视文化中的瑞典和西班牙也在这一时期取得了一定的成就，如瑞典电影大师伯格曼的《沉默》《第七封印》《处女泉》《野草莓》《呼喊与细语》等，西班牙从20世纪50年代起，受意大利新现实主义的影响，拍摄的反映现实的影片有孔德的《犁沟》、贝尔兰的《普多拉西》、巴尔登的《大路》，其中布努埃尔的《比里迪亚娜》获得了戛纳电影节的金棕榈奖。

① 孙宜君，陈家洋.影视艺术概论[M].北京：国防工业出版社，2012：306.

4.2　欧洲地区电影鉴赏

■ 4.2.1　《这个杀手不太冷》

外　文　名：《Léon》法语
导　　　演：吕克·贝松
出品时间：1994年
编　　　剧：吕克·贝松
主　　　演：让·雷诺、加里·奥德曼、娜塔莉·波特曼
国　　　家：法国
类　　　型：剧情、惊悚、犯罪、动作
片　　　长：136分钟(法国)

1. 电影简介

　　1994年的世界影坛，收获了太多的好电影，如《阿甘正传》《肖申克的救赎》《低俗小说》，还有这部《这个杀手不太冷》。这部电影被提名多次，但获奖次数不多。时间流逝，越发散发魅力。这是法国导演吕克·贝松编剧及执导创作的一部电影，也是他首部为了往好莱坞发展拍摄的电影，本片主要拍摄地点是纽约。

　　吕克·贝松，法国著名导演，兼任制片、编剧、演员、剪辑等。幼年的理想是做一名潜水运动员和航海家。但是17岁时的一次潜水事故打破了他的童年梦想。贝松很快调整了自己人生的目标，决心做一名电影制片人，于是19岁那年来到美国洛杉矶，学习了3个月的电影制作课程，并开始拍摄一些试验短片。吕克·贝松似乎向世人证明了，在法国即使没有受过专业的电影教育，找不到投资，依旧可以拍出与众不同的电影。也正因如此，贝松曾经一度被奉为法国年轻导演的开路先锋。《地铁》和《碧海蓝天》为吕克·贝松在国内和国际赢得了声誉。《尼基塔》与《这个杀手不太冷》是吕克·贝松由艺术影片向商业影片的成功过渡。《尼基塔》讲述了一个暴力团女成员被改造为国家职业特工杀手的过程，其特工杀手的身份和她内心深处爱情和人性的萌动构成了这部影片的独到之处，而《这个杀手不太冷》讲述了一个杀手和一个女孩之间的故事。这部带有艺术气质的法国商业片至今仍是世界各国的电影学子们津津乐道的范例，其中的许多细节诸如莱昂身边的那株绿色植物和"记住永远不要杀妇女和孩子"等精彩对白令人难忘。单凭那株绿色的植物，就不是好莱坞的编剧所能想到的。因为屡创票房佳绩，吕克·贝松被誉为法国的斯皮尔伯格。其作品节奏快捷、风格奢华，极具商业价值。有人称他的电影实际上是美国片，只不过是在法国拍摄而已。吕克·贝松被认为是法国的斯皮尔伯格，事实上，这个称号并不过份，在法国乃至欧洲大陆，吕克·贝松总是最吸引人们注意的导演。他的电影节奏明快，富于时尚感，风格诡异，几乎每部影片都能激起人们的期待。

　　该影片主要讲述了一名职业杀手与一个小女孩的感人故事，是一部具有极强的商业性元素的主旋律电影。纽约贫民区住着一个意大利人，名叫莱昂，他是一名职业杀手。一

天，邻居家小姑娘马蒂尔达敲开了他的房门，要求在他这里暂避杀身之祸。原来，邻居家的主人是警察的眼线，因贪污了一小包毒品而遭恶警史丹剿灭全家的惩罚。马蒂尔德得到莱昂的留救，开始帮莱昂管理家务并教其识字，莱昂则教女孩用枪，两人相处融洽，并且在他们之间还产生了一种奇妙的化学反应：爱情。女孩跟踪史丹，贸然去报仇，不小心被抓。莱昂及时赶到，将女孩救回。他们再次搬家，但女孩还是落入史丹之手。莱昂撂倒一片警察，再次救出女孩并让她通过通风管道逃生，并嘱咐她去把他积攒的钱取出来。莱昂则化装成警察试图混出包围圈，但被狡猾的史丹识破，不得已引爆了身上的炸弹。

《这个杀手不太冷》夺得了当年凯撒奖最佳影片奖，贝松则荣获最佳导演奖。

2. 分析读解

这是导演吕克·贝松从影生涯的第七部电影，并且被公认为他的巅峰之作。有许多人认为本片平衡了商业与艺术，其实本片是用艺术成全了商业，用卓越的艺术手法让影片的娱乐价值达到了一个新的高度。《这个杀手不太冷》既有制作者自己的意愿，又包含观众取向，是一个混合体，它是部娱乐电影，却比普通的娱乐电影更"作者化"。

(1) 类型复杂化

《这个杀手不太冷》是多种特征混合的电影，这里面集合了浪漫爱情、黑色喜剧、犯罪、动作等类型元素。从本质上看，《这个杀手不太冷》仍是一部题材严肃、立意鲜明的电影，而犯罪情节及动作场面则是整个支干部分的支柱点，动作戏几乎占据了整个影片近三分之一的篇幅。但与好莱坞的动作类型片不同，本片的动作戏很少在火药的堆砌和永不停歇的运动中进行，而是有静有动、有张有弛，运动也是相对的，让观众的注意力集中到整部影片的情节叙述、人物的性格特征，让空间内的可塑性得到大大增强，还缓解了影片拍摄时的资金压力。这一类型特征与众多纯动作性质影片为了动作而动作、为了场面而场面的做法是大相径庭的。

"幽默"在影片里的使用看似不经意，却信手拈来。第一场动作戏里妓女对自己的主顾被人用枪顶着脑袋时，竟然从容走出门，并对胖子说让他有空再来找她；在史丹一伙进行完一场血腥杀戮后，一位古稀的老太婆竟然慢条斯理地说，不要欺负这家可怜人，而当史丹一枪打在她家门窗玻璃上时，她竟慢腾腾地转身就回屋了。这些喜剧效果的设计让观众从或紧张或平淡的剧情当中暂时脱身，缓解一下情绪。它们也仅仅是影片里的一段段小插曲，在其身前和身后的，仍然是严整、规范的叙事体系。

"爱情"是本片的暖色，这样一个老少配对很难让人和爱情联系到一起。但电影却赋予了两位主人公以热烈而温和的情感基调。影片对"爱情"的体现是朦胧、暧昧的，是变了色的"爱"。它如一滴水滴入棉纱，慢慢扩散开来，直到进入你的心田。莱昂与玛蒂尔达的情感关系是一步步升级的，他们之间的情感如童话故事一般美丽迷人，却又是那样遥不可及。从开始的崇拜到之后的爱慕与爱怜，直至最后情感的爆发，这一过程同样也可看作两个人的成长故事，是生命或生命的某一部分在成长中，就像一段生命历程一样。

本片采用的各类型元素之间的分量相对平衡，又相互融会贯通，形成整部影片的类型规格。这与好莱坞式的以一种明确类型为主、各个次类型为辅的类型构成是有差别的，

从这个角度看来，本片更倾向于一种法兰西影片的类型构成，只是它较之以前的模式化电影，具有了更多的后现代特征和多元文化语境，包容的范围也就更加广阔。

(2) "大情节"的叙事结构

影片运用大情节模式来建构全片。所谓"大情节"是好莱坞著名剧作家罗伯特·麦基提出的，它是指"围绕一个主人公而建构的故事，这个主人公为了追求自己的欲望，经过一段连续的时间，在一个连贯而具有因果关系的虚构现实中，与主要来自外界的对抗力量进行抗争，直到以一个绝对而不可逆转的变化而结束的闭合式结局"。

影片从头至尾都是在"一段连续的时间"中来建构故事的：从一开始莱昂在楼梯里遇见玛蒂尔达；到后来玛蒂尔达的家人惨遭史丹一伙警察杀害，莱昂在危急时刻救助了玛蒂尔达；再到后来莱昂收留玛蒂尔达，从此两人相依为命、谋划报仇；直到最后莱昂从联邦警察署史丹一伙手中救出玛蒂尔达继而遭到史丹的疯狂报复，在史丹调派的数百名警察的重重包围下，莱昂奋力救护玛蒂尔达，使她拥有了新生的机会，而他却倒在血泊中和史丹同归于尽。可见，影片并没有打破时间原本的流动顺序去进行创造性的安插和改造，而一直是按照现实时间的流程将整个故事娓娓道来，这样的安排显然更符合观众的认知心理，更有利于观众的接受和理解。

同时，因果关系的连接始终驱动着整个故事发展，有动机的动作导致结果，这些结果又变成其他结果的原因，从而将整个故事导向了高潮：玛蒂尔达的父亲由于贪污了史丹这伙警察的一小部分毒品，导致全家人都被史丹一伙残忍杀害，唯有小女儿玛蒂尔达侥幸躲过；玛蒂尔达在危难时刻叩开了莱昂的家门，也闯入了莱昂的生活，从此莱昂的命运和她紧紧联系在一起，这般惨痛的遭遇使玛蒂尔达心中升腾起复仇的烈火；为了复仇她孤身闯入联邦警察署来找史丹，却遭到史丹及其同伙的胁迫，莱昂为了救她，硬闯联邦警察署，枪杀了两名史丹同伙后，终于将她救出；这一举动激怒了暴虐的史丹，他调派上百名警察对他俩进行疯狂围剿——至此达到了故事的最高潮，并最终走向结局。

这种叙事模式创造出一种环环相扣、扣人心弦的紧张节奏，让观众全身心地沉浸在电影所创造的情景氛围中，跟着情节的发展或悲或喜，或怒或忧。因此这种叙事模式往往是商业电影的第一选择，影片情节发展如多米诺骨牌般一倾而下直达高潮，节奏紧张急促、扣人心弦。然而《这个杀手不太冷》这部影片除了让观众感到紧张激烈以外，还充满着温情与浪漫，这主要得益于影片节奏的张弛有致。总的来说，影片的前部和后部的情节都是层层推进、紧张急凑的，而中间部分，也就是从莱莱救助并收留玛蒂尔达开始，到玛蒂尔达为了复仇只身闯入警察署为止的节奏却相对缓和得多。情节不再一环扣一环地紧张推进，而是穿插表现了多个"不能导致进一步结果的事件"，如莱昂带着玛蒂尔达多次参加实战演习，都并未导致任何与被杀者有关的结果。如此处理让几个片断间的联系不再紧密而相对独立，从而放缓了影片节奏。同时，影片还运用了多个段落来对两人在一起时的美好与快乐进行渲染，如一起玩游戏、相互泼水嬉戏、玛蒂尔达枕着莱昂的手臂入睡等，这些抒情段落的运用使影片节奏趋于缓和，也给影片增添了无限的浪漫与温情。

影片虽然也有对两位主人公内心矛盾的刻画，然而绝大部分篇幅都还是在展示他们与

外部世界之间激烈的矛盾冲突，最后则"以一个绝对而不可逆转的变化而结束"——莱昂和史丹同归于尽，玛蒂尔达则幸运逃脱并回归到学校生活中去。影片最后给出了一个闭合式的结局——片中设置的所有悬念都已解决了，所有的问题都有了答案。

(3) 主题的多样性

《这个杀手不太冷》的主题是多样的，可以概括为个人与外界的格格不入、人与人之间的关系，文化的激烈碰撞和对生命的尊重以及救赎。

"个人"指的是影片中的两位主人公，他们面对的世界是一个冷漠的、被扭曲了的空间。城市中的景象则有点像是置身笼中，不规则的、歪曲的、变形的城市构图随处可见，整体色调偏于暗色。城市、高楼，这些都是人类发展的结果，但随它们而来的，除了先进的科学技术，也有不断滋生、蔓延着的罪恶。

最具反讽意味的是，传统意义上代表了正义与秩序的警察局，在这里成为邪恶与暴力的源头。警察局同样也是高楼中的一座，是整个社会的权威，却成为邪恶世界的主阵地之一。影片表达出了导演对世界、对社会的控诉和不信任。那看似无关紧要的叙述其实是在探讨着人类自身所共存的终极话题，让我们重新以一种别样的方式去拾起久别于心的"爱"，让人性的伟大冲破世俗的束缚，在世间播下种子，长生不息。

莱昂作为一个异乡人，他试图以其特有的方式融入这个社会，并靠着自己的一身本领独闯江湖。可这个世界容不得像他这样的外来人口，莱昂与玛蒂尔达相比更难融入社会，因为他与这个世界不仅是简单的抛弃与被抛弃，而是因为信仰、宗法、生活习惯及意识形态上的差距而造成了先天性的隔阂，这种隔阂并不是靠简单的调和便可以解决的，因为一个地方总有其地域化的排外性，这也使得外来人的处境更加艰难。这种差距还体现在文化的差距上，莱昂独自看电影时，银幕上放映的是《一个美国人在巴黎》——一部标准的美国本土片，而影片本身也影射两个民族的文化对流。

"救赎"是这部电影一个非常重要的环节。影片并没有明确指出玛蒂尔达是在追求某种所谓的"忏悔"，但影片从头到尾完成了一个人的救赎。玛蒂尔达一心希望以暴制暴，还史丹以颜色。这是一种野蛮的追求，其价值取向是被否定的。莱昂的介入一方面丰富了玛蒂尔达的生活，分散了她的追求动机，另一方面，莱昂也以牺牲自己为代价，让玛蒂尔达离开那条"以暴力对抗暴力"的不归路。最后，莱昂代替玛蒂尔达走了这条路，他代玛蒂尔达取得了复仇的结果，但自己却被复仇的火焰吞噬了。玛蒂尔达被保护了起来，她被莱昂及时从负面追求中拉开，她被莱昂拯救，也完成了影片的"救赎"主题。这种"救赎"的安排在贝松的其他影片中有更为明显的体现。《这个杀手不太冷》中这一环节的不同之处在于，他并未安排人物依靠自身的觉悟去扭转，而是让他人代之完成逆转，避免了角色自己的牺牲，让主题得以延续至影片的结束。玛蒂尔达虽然失去了自己亲手复仇的机会，失去了自己生活的向导莱昂，但是她因为获得了莱昂给予的救赎，获得了重生的机会，拥有了另一番天地。

从另一角度看，莱昂同样完成了一次"救赎"。他和玛蒂尔达相依为命的过程，淡化了他作为杀手的残忍职业属性，也让他暂时脱离了对冷酷社会的追求，转而投向情

感的怀抱。他最后的死亦是具有鲜明象征性质的。他以一个杀手的身份得到了死亡的结局，这一结局也彻底洗清了他的"杀手"身份，使他重新以一个普通人的形象留在观众脑海里。他也永远与他所追求的冰冷世界告别了，观众也停留在对他自身凝结出的伟大人性的怀念里。莱昂与玛蒂尔达的真挚情感让莱昂获得了"救赎"，他也获得了自己身份的重新定位，尽管他在片中已经死去，但这只会让他获得"救赎"的主题更加明确。

(4) 激情的人物塑造

影片中出现的人物不是很多，但在每个人身上都具有独特的魅力。在吕克·贝松的大多数作品里面，人物都有着一种近似于疯狂的激情，每个人都有执着的一面，他们面对世界，总是有着无尽的想法。莱昂的激情在于他不顾一切地保护着玛蒂尔达和他的植物；玛蒂尔达的激情在于她义无反顾地寻求着复仇；至于史丹，他这个人物本身便具备了疯子的某些特性，他本身就是个疯狂的个体。

莱昂是影片的核心人物，对他的着墨也是全片所有人物中最多的。影片开始时，我们对莱昂的了解仅限于他是一个杀手，开场20多个镜头里，莱昂的面部总是以大特写示人，给足了悬念。接下来的第一场动作戏里，莱昂的不凡身手以神出鬼没的影像效果，鲜明地呈现于观众面前。这一场戏对于莱昂的表现是出神入化的，是任何特效都无法达到的。莱昂痴痴地独自看电影等段落更是传达出莱昂对平静生活的向往。当他收留玛蒂尔达时的犹豫变成了对一个可怜女孩的无私关爱时，我们看到了莱昂的另一面：冷漠但不乏热心地给玛蒂尔达以教诲、洗澡、熨衣服、为植物浇水……这些生活片段，表现了他作为普通人的另一面。莱昂的形象可谓是一次绝妙的创造，他没有了以往电影中杀手的冷硬、耿直，甚至是木鱼似的形象，贝松加进了许多独特的、具有法兰西风味的浪漫元素，让莱昂这个人集严肃、利落、残酷与具有同情心、热爱生活两种对立特质于一身，并把这些完美地融在一起，既让这个人的形象丰满，又使影片的观赏性大增。

天真是玛蒂尔达身上一直贯穿的性格。她的出场是极具说服性的，悠闲地坐在长廊上，嘴里叼着香烟，当莱昂走过来时，她舒展开身体，摆出妩媚的姿势，用一种笨拙的眼光望着莱昂。莱昂却不为所动，还泼了她一通冷水。玛蒂尔达身上的孩童气与莱昂的成熟世故立即显现出来。在此后的叙事里，我们看到，玛蒂尔达总是想摆脱掉自己身上的"幼稚"，她必须像个大人一样让莱昂看得起她。于是她总是倔强地进行着拙劣的模仿。可她毕竟是个孩童，再怎么做也仅仅是孩子的行为。

与天真相反的是一幅魔鬼般的面孔，玛蒂尔达由于饱经侮辱，在唯一对她好的弟弟被杀后，她走上了最为极端的道路。她当着莱昂的面，持枪对着窗外扫射，这一切都是对她那悲惨身世的发泄。如果玛蒂尔达像这样发展下去，那么她必然会走上一条不归路。莱昂便在一定意义上充当了她的拯救者角色。他让玛蒂尔达重新回归了成长之路，不至于半路夭折，玛蒂尔达也在生活中一步步地同莱昂接近。最后她天真地说道："我感觉我爱上你了！"一个青春期少女的美妙幻想在这里被描绘得如此形象——红色床垫的热烈与激情溢满整个银幕，摄影机从正面捕捉到玛蒂尔达那迷离的双眼，音乐轻快、静谧——整个画面浓烈、亮丽，又隐现出某种神秘感。

因为我感觉到了
'Cause I feel it.

史丹是片中最夸张、最火爆和疯狂的角色。他做事情的动机和欲望几乎全来自他的乐趣。成功的"坏蛋"所具备的诡诈、聪明、强势的素质，史丹几乎都有。他本身是一个受社会保护的个体，而他却无时无刻不在破坏着这个赋予他权力的世界。他的强势来自他的地位、他的变态和他的癫狂。他从不把生命放在眼里，漠然对待着一切事物。我们看到了一个酷爱贝多芬音乐的恶人形象。史丹本人就像音乐的音符、音阶一样，时而高时而低，时而平和时而狂躁，加里·奥德曼在饰演这个人物的时候，总是睁着大眼睛，身体像抽风一样扭曲着，就像是个非人类在人群里肆无忌惮地跳来跳去。

(5) 视听风格的独特性

本片中频繁使用的广角镜头是其独特的摄像风格。在影片中，大广角极大限制了观众的视野，创造出无限的想象空间，产生了强大的张力，由此生发出悬念。在中景或运动镜头时使用广角镜头，则使人物显得更加张扬，富于动感。在史丹出场时使用的大广角、大特写，表现出人物的疯狂和扭曲，画面也更加夸张。

全片以黄色为主基调色，都市的外景是昏黄的颜色，内景则呈现出耀眼的金黄色。两种环境产生了强烈的对比。昏黄的外景代表了外在世界的昏暗与阴冷，金黄色的内景象征着两位主人公丰富的情感世界。这两种对比并非真实世界的本相，而是人为着色，显现出了银幕影像塑造出的幻觉魅力，并直接为影片的主题服务。

本片剪辑简洁，恰到好处。在最后一场戏里面，莱昂、玛蒂尔达、斯坦、警察、战斗之外的街道这五条线显现出复杂剪辑模式的熟练运用。全片多以短镜头拼接出现，这样的安排显然是为了加快节奏，增加变化，减少不必要的视觉疲劳。即使是一个较长一些的镜头，摄影机也是跟着主体人物快速地运动，空间位置时刻在改变。

声音在吕克·贝松的作品中起着重要的作用。声音是影片节奏的重要标志，并对整体气氛、基调的把握起着决定性的作用。观众在对画面集中精神的同时，声音在一旁渲染着画面，并指引着画面的专注焦点，引起观众对情境、叙事或是情感的关注。在动作场面里，有低鸣的鼓声、杂乱的效果音，有时则是一种近似于无声的状态，这些都衬托出画面的不确定性，为叙事产生了悬念。在表现日常生活场面时，声音主要是和谐的自然音效和轻松、抒情的音乐。在莱昂和玛蒂尔达的生活场景中，轻快而富于节奏的清唱，舒缓的小

提琴一直贯穿在影片当中，丰富了银幕空间的表现力，人物的情感也因此丰满了许多。

欧洲电影与好莱坞电影，在通常意义上讲，被认为是两个极端。吕克·贝松认为欧洲与好莱坞并没有实际的界限，只要是好的、有用的，能增强作品实际效果的东西，就是好东西。该影片的成功之处，便在于真正将两种区别甚大的模式规范合成一体，形成了巨大的合流，让观看者感受到了强烈的震撼。它没有屈从于某一模式之下，而是对各种手法、技巧加以借鉴，并把它们错落有致地分布到影片当中，在适当的时候拿出来用上一笔，从而令人惊艳。

3. 亮点说说

导演吕克·贝松的电影戏路实际从第一部电影就已经基本定型，他电影中的人物归纳起来不出两类：持枪的女孩或女孩型女人，她们纤弱的外表与枪支暴力构成的强烈对比，是贝氏电影美学的重要成分；另一类人物就是与现实对抗的孤胆英雄，这又是一个人格分裂的人物。如果进行一些浅显的心理分析的话，这其实是贝松人格中的阴阳两面：外表坚强而内心脆弱的男人和外表脆弱而内心坚强的女人。凡由他编剧、执导的电影，故事都是围绕着这样的心理定式组成的。

4. 参考影片

《尼基塔》【法】(1990)导演：吕克·贝松

《碧海蓝天》【法】(1988)导演：吕克·贝松

《地铁》【法】(1985)导演：吕克·贝松

《飓风营救》【法】(2008)编剧：吕克·贝松

4.2.2 《放牛班的春天》

外　文　名：《Les choristes》法语

导　　　演：克里斯托弗·巴哈提亚

出品时间：2003年

编　　　剧：克里斯托弗·巴哈提亚

主　　　演：杰拉尔·朱诺、弗朗西斯·贝尔兰德、凯德·麦拉德

国　　　家：法国

类　　　型：剧情、音乐

片　　　长：97分钟

1. 电影简介

《放牛班的春天》是法国著名导演克里斯托弗·巴哈提亚一鸣惊人的处女作，电影制片人是以《迁徙的鸟》《微观世界》《喜马拉雅》而震惊世界影坛的雅克·贝汉，男主角由法国家喻户晓的实力派男星吉拉特·儒内饰演。该片获得第17届欧洲电影奖最佳作曲奖，被提名为第77届奥斯卡奖最佳原创歌曲和最佳外语片，作为一个导演的首秀，这已经是傲人的成绩了。

影片讲述的是世界著名指挥家皮埃尔·莫安琦回法国故地出席母亲的葬礼，昔日的好

朋友佩皮洛送给他一本陈旧的日记，看着这本当年音乐启蒙老师克莱门特·马修遗下的日记，皮埃尔慢慢品味着老师当年的心境，一幕幕童年的回忆也浮出自己记忆的深潭……

1949年的法国乡村，一间外号叫"池塘之底"的男子寄宿学校，一座荒郊野外的破旧校舍，自由受到限制，捣蛋和被罚，学习和改造，压抑和等待，生活日复一日，了无新意。这一天，来了一位个头不高、其貌不扬的中年秃头男士克莱门特，他的任务是接替一位被顽童们折磨得遍身伤痕的学监。克莱门特是一个才华横溢的音乐家，此处无法展示他的才华。学校里的学生大部分都是难缠的问题儿童，体罚在这里司空见惯，校长只顾自己的前途，残暴高压。克莱门特偶然发现班上顽劣的孩子编着小曲骂人时，他歇顶的脑瓜灵光一现，组织了放牛班合唱团，目的是重塑这一群放浪孩子们的心灵。性格沉静的克莱门特尝试用自己的方法改善这种状况，他重新创作音乐作品，组织合唱团，决定用音乐的方法来打开学生们封闭的心灵。

然而，事情并不顺利，克莱门特发现学生皮埃尔·莫安琦拥有非同一般的音乐天赋，但是单亲家庭长大的他，性格异常敏感孤僻，怎样释放皮埃尔的音乐才能，让克莱门特头痛不已。同时，他与皮埃尔母亲的感情也渐渐微妙起来。

克莱门特的宽容、善意和爱的教育方式仿佛是一根芒刺，让校长无法忍受，因为从克莱门特这面镜子校长反照出自己的丑陋和失败。不久，其他几位学监与学生联合上诉，赶走了坏校长。倒叙的手法也告诉人们，那位平凡的学监其实已经获得了幸福的回报：他的弟子如愿成为著名的音乐家，也间接实现了学监平生的梦想。他平淡度过余生，可是，留下了一个健全人格的生命光辉。

2. 分析读解

《放牛班的春天》法文原片名Les choristes，指的是男生合唱团，"放牛班"是台湾的翻译，在台湾"放牛班"就是初中的不升学班，专给那些被认为没有出息的差生开设，学生基本上都出生于社会最底层的家庭，很多人家里很穷。电影里的孩子们最初的确是那样的。他们想出一切能够想出的办法，对抗教师、对抗学校、对抗教育。校长哈珊以残暴高压的手段管治这班问题儿童，每一个教师都本能地学会了面对突发事件快速处理的凶狠"手段"，体罚学生在这里司空见惯，这是学校生活和学生生活正常状态。

(1) 浓浓的法兰西风格

故事对于一部影片有着至关重要的作用，也是观众欣赏的审美主体，一个好的故事往往是影片成功的关键。在美国大片占统治地位的今天，铺天盖地的都是好莱坞式的电脑特技和视听轰炸，简单、程式化的风格已经使得电影难以真正深入人心，似乎电影看得越多，感情越麻木，可以说《放牛班的春天》就是一次完全意外的冲击。本片如一股清流，用最古典的技法说出了一则最纯真的故事，将长期被电影机器围攻的观众心灵彻底清洗了一番。

作为欧洲艺术派的电影，它们在对故事的理解上与好莱坞电影是完全不同的，不会有浓墨重彩的情节，不会有高潮迭起的故事，不会有如梦似幻的虚构，也不会有大团圆式的结局。一切看起来都是那么平淡无奇，如同现实的生活，本片很好地继承了欧洲电影的这一特色。

① 一人为主体的关系网络

电影中的人物，是电影创作的核心，也是作品的核心。反过来讲，人物的塑造，是电影导演创作的重中之重。马修是影片中叙事的主体，是主要情节的发动者和承担者。《放牛班的春天》的人物很多，有名有姓的学生有13人，有名有姓的教职员工有6人，加上无名无姓的有30多人出现。一号男主角显然是克莱蒙·马修老师，对影片的情节、发展、主题等构成重要意义和价值的还有以下重要人物：校长哈珊、同事马桑大叔、学生家长奥维丽特、学生佩皮诺、莫安琦、孟丹，形成了一个多向的复杂的人物关系结构。

从马修与校长哈珊的关系来看，二者处于一种相反的、对立的两极关系，一是学校的最高统治者，一是学校的新教师；一是现有秩序的代表，一是变革现实的代表。这是影片的基本人物关系，核心人物关系，其他各种关系由此派生出来。这样一种关系，也揭示了影片的基调：由校长和马修的严重对立和冲突，以马修被哈珊赶出学校为结尾。

从马修与马桑大叔、奥维丽特的关系来看，二者处于方向相同的一致关系。马桑代表学校教师，奥维丽特代表学生家长，他们的基本态度和立场是：既承受着现状又不满足现状，既怀疑马修又同情、理解和支持马修。以马桑和奥维丽特为代表，构成了马修变革的现实基础，他们的同情、理解和支持是十分重要的，马修从他们身上汲取力量才能够与校长哈珊的力量相抗衡。

从马修与学生的关系来看，处于两极分化的状态，或者是偏向马修一极，或者是远离马修一极。佩皮洛，是一个喜欢马修老师，完全站在马修一边，视马修为父亲的学生，是体现马修老师爱与善良本性的最好对象；孟丹，满口粗话，眼神邪恶，既是现实和教育造成的恶果，也是破坏秩序、破坏教育的力量，体现了老师与学生之间两极力量的抗衡；莫安琦是一个充满个性与才华，在顽强的抗拒中逐步接受马修的学生，与马修的关系充满了张力和空间，成为表现马修老师教育智慧与机智的亮点。师生关系，是影片最为积极的主调。

② 饱满的人物形象

马修老师人物形象饱满而立体。一个羞涩的甚至有些迟钝的老师，但是他对音乐对孩子对世界怀有梦想、真挚和坚持，他能对一帮放牛班里撒野的孩子们因材施教，能用音乐去启迪和开化他们。他在物质上一无所有，但他对于音乐的细腻感受和执意追求却让人感动。这是一个有着坚定意志的人，甚至有些时候他是偏执的、顽固的，但是正是这种人物带给人的震撼才是强有力而不容置疑的。但是，他却是一个不折不扣的小人物——有时候因为制度而无能为力，有时候因为爱情而懵懂紧张，有时候因为失败而不知所措。他面对莫安琦的妈妈——自己的暗恋情人时，就像初恋的男孩一样忐忑，但是他掩饰不住的欢欣和拙劣的说辞却泄露了自己的秘密，但这一切却因对方的心有所属而被忽略。失恋的伤感油然而生，这个人物因此而丰满。

这才是活生生的人，有着欲望、有着动力、有着缺点、有着成长。他们生活在自己的世界里，欢笑或者悲伤，他们似乎就是我们身边的谁或者谁，又似乎是他们的集合体，他们因那些为我们所熟悉的人们的肢体或者语言拼凑在一起而重新鲜活。

③ 画面讲故事

该电影善于用画面交代情节，淡化对白的作用。整部电影的话语即使以音乐电影的

角度来看也算是少的，明显解释情节性的对白几乎没有。影片的开头，在交代指挥家皮埃尔·莫杭治的母亲去世这一事件上，导演一共只用了两个人三句对话，连贯组接的画面就将这些交代清楚了。在交代音乐家的身世时也是一样，导演并没有急于把两位老人的过去和学校的关系完全交代清楚，而是耐心地通过画面和故事的前后呼应来让观众自然地看懂。这与好莱坞通俗化的电影风格完全不一样，也显示了导演在叙事上足够的自信。大卫·马梅在《导演功课》中曾经说道："如果你发现剧本某个部分不用叙述文句就无法拍，这个部分一定是不重要的。"一个故事如果需要不断地解释才能让观众看懂，那这一定不是一个好的电影剧本。

作为一部法国电影，导演常常喜欢在一些地方有意无意地挑战一下观众的审美定式，例如在马修刚来到"池塘之底"学校的那场戏中，观众跟随着马修的脚步带着疑惑走近学校，首先看到的是门口的内向寡言的佩皮诺，这给观众的心理埋下了一种不好的心理准备，但是转而又看到的是几个谈吐自若的姑娘，让观众转而有所怀疑，然后导演通过马桑大叔的口交代了她们是校长的女儿，也就是说到了这里观众还没有实际看到学校的学生，而第三个看到的是一个受罚跪着擦地板的学生，至此观众对学校的压抑感才形成。或许导演可以在一上来就安排观众感受到学校的压抑，而不用这么煞费周折，但打这样一个反差也是欧洲导演惯用的不同于好莱坞通俗审美情趣的手法。

④ 细节的处理

对情节细节的处理往往会为故事带来更多的亮点，在片中值得注意的细节不胜枚举，在此仅举几例说明。

第一个是马修第一次上课，在经过指点后，马修径直打开了教室的门，导演故意安排他在一片嘈杂中再走过一段走廊，使得不安的心情进一步积累。

第二个是马修对教孩子音乐的认识，他并不是一上来就谋划好用音乐教化孩子们的，相反地，作为一个不成功的人物和一个不专业的音乐爱好者，他最初对音乐的态度是十分自私的，在影片中有他把乐谱锁在橱里的细节，不但表明音乐对他的重要地位，也表明他本无意和别人分享他的音乐。这从孩子们对他的乐谱产生兴趣时他的态度中也表现了出来，可以说是他的音乐给了孩子们感化和教育，也是孩子们给了他的音乐灵感与救赎。

第三个是他第一次愤愤地"教"孩子们唱歌的情节，面对唱歌嘲讽他的孩子，他帮他们正了调，而在孩子们睡了之后，隐约地还有孩子吹着他教的小调，这个很小的细节中却已经体现了音乐无比的感染力。

第四个是校长考佩皮诺的情节，这是一个法国式电影幽默的典型情节，在影片中，虽然时时有着不安和坎坷，但也时时有着幽默，这种幽默不是夸张的、玩世不恭的，而是淡淡的、简单的，体现了导演的生活化的创作理念。

法国电影的画面往往给人一种浓郁的艺术气息，作为法国电影驰名世界的标志，"新浪潮"电影在摄影上强调电影的照相性，以自然、逼真、偶发的创作风格来倡导一种现实的电影表现。《放牛班的春天》作为一部优雅的、淡淡的音乐电影，很适合用法国电影一贯的手法加以表现，但是作为"新浪潮"后人的克里斯托弗却在其前辈的基础上加入了很多个性化的元素，使得该片具有了更多样化的风格。

(2) 视听语言分析

影片的视听风格也很特别。首先看镜头的使用，影片一开头，导演一改法国电影固有的内敛用镜，将一个现代化气息十足的航拍摇镜头用于表现美国繁华的都市景象，法国电影一直以其艺术性来排斥商业性，注重平实的生活化表述，而一位法国导演采用这样一个好莱坞式的开头，仿佛在一开始就要大胆亮出自己不同的电影风格。其实联想到雅克·贝汉在其纪录片"天地人三部曲"中的用镜，也能找到一些这样大胆颠覆传统视角的镜头，如在《迁徙的鸟》中将摄影机固定在鸟的身上拍摄，这种不同于新浪潮所宣扬的"作者电影"的做法，体现了导演在继承法国电影内涵的同时，也融汇了好莱坞电影的特技观念。在这个镜头之后，整部片子在用镜上又迅速还原到了传统的法国电影上：纪录性很强的长镜头、景深镜头，"作者电影"式的旁观表现。

除了开头之外，整部电影在镜头上的使用十分纯熟，例如在马修第一次见校长的一场戏里，导演安排校长从上方进入画面，校长在上方，马修在下方，校长笔直地站立着，马修匆匆地向他走去，校长俯视，马修仰视，瞬间就把校长不亲和的权威感和两个人物的地位关系表现了出来。

再看影片的画面色彩，随着整个电影的充分展开，法国导演在色彩上的独到感觉也逐渐地显现出来。在"现在"的时域内，导演采用了相对温暖的色调和高饱和度的颜色：在音乐厅，在墓地，在雨夜住宿的小屋，木头的材质连续性地出现，音乐厅的墙体、棺材、小屋的墙体和家具、木头给人一种干燥、安定和温暖的感觉；在"回忆"的时域内，导演则采用了相对低饱和度的偏蓝的颜色，大量的黑、白、灰使得寄宿学校成为一个了无生气的地方，严肃的校长和其他教师的衣服是黑色的，学监马修的衣服是灰色的，学生的衣服也是黯淡的颜色，同时，导演还在回忆开始时使用了雾气的效果。雾产生的感觉第一是虚幻感，以此呼应回忆，第二是一种潜在的危机感，这也暗示了马修的到来不会是一帆风顺，将时时充满不安和阴霾。

值得注意的是，导演在整部影片中一直很注意保持单幅画面内的色调，每个静帧的色调都保持着一种内在的和谐。在现代的电影中，经常喜欢使用色块的移动和相互作用来渲染特定的画面感，即所谓的"色彩调度"，但是本片中导演却更倾向于使用一种相对统一的色彩构成，以保持观众对同一画面相对单纯的观赏感受。但是有一个场景值得注意，也就是马修被辞退后走出学校，孩子们折纸飞机并唱歌送别的那场戏。马修以全景入镜，这时的光线是角度很大的斜向阳光，马修身着深灰上装，褐色长裤，拎着褐色皮箱，学校的墙体和地面在阳光下也都是暖色调的，整个画面都在一种温暖祥和的气氛中，而校长仍然身着深黑色的西服，一个与环境格格不入的颜色，他拼命拍打教室门，黑色对比环境的暖色，他狂暴的动作对比马修和孩子们的自然的动作，拍打声对比孩子们的歌声，色彩、动作和声音在这里高度地统一在一起，单从这个细节就足见影片不凡的功力。

另外我们再来看一下空间，影片中的空间变化不仅与情节叙述的要求有关，也透露出导演构思的更多细节。本片进入回忆后最重要的空间有三个：一个是学校，包括教室、走廊等；一个是马修和孩子们休息的房间；一个是学校外的空间。导演针对这三个空间分别采用了三种不同的表现方法：对于学校，更多使用偏冷的自然光散射光线，使得墙体石头

的质感得到加强，给人一种冰冷不近人情的感觉；对于休息的房间，主要采用暖色灯光的混合光线，给人一种比较放松的感觉，对于马修来说，他的房间可能是整个学校里唯一一个让他能够自己思考一些问题的地方，导演在这里常常使用马修的独白，可以说这个空间也是导演提供给观众思考的空间。在这个空间里，虽然孩子们不时会有一些不善的举动，如吸烟、唱嘲讽马修的歌、密谋做坏事，但是总的来说马修和孩子们在这里和平共处了，画面整体的暖色调也从侧面印证了这点。对于学校外的空间，给人印象最深刻的应该算是树，导演在森林里使用了日光的直射光线，绿色的树和学校里漫反射冷光下的石头墙体形成了强烈的反差，不由不让人向往，在影片最后佩皮诺跟着马修离开了学校，导演在对画面的处理上就已经把这种向往的原因表达出来了。

影片的制作精雕细琢。画面看起来简单朴素，但细节的处理显得很用心，让人看来简单而不寒酸，有种明朗清新的感觉。《放牛班的春天》中不见好莱坞大片中那种用金钱营造出来的满足感官刺激的大场面、大气势，它就像一盘精心烹制出来的春天里绿油油的青菜，和好莱坞那种奢华的山珍海味相比，是另一种风味。

(3) 音乐与主题

这部电影又名《唱诗班男孩》或《歌声伴我心》，音乐是这部电影的主题。音乐是老师的精神支柱，是陶冶学生情感的媒介，《歌声伴我心》的我，就是那一群学生，歌声陪伴着学生。马修是一个无限热爱音乐和音乐教学的老师，他自己调侃自己是一个"失败的音乐教师"。因而当他开始担任学校的学监时，他已经对自己所拥有的音乐梦想基本绝望了：默默地把装满乐谱的提包放进吊柜并锁上，象征着他坚定地"锁上"自己过去曾经拥有的音乐梦想。然而学生对马修充满了兴趣，他们为了"窥视"和"侦察"新教师，打开了吊柜的锁，偷走了乐谱，躲在厕所里讨论和研究他们以为是"密码"的无线谱。学生对陌生而优美的无线谱的兴趣，表明了所有孩子对未知世界的兴趣、憧憬和希望，也使马修萌发了组织学生合唱团的念头。这一念头，在有一次学生宿舍熄灯前马修查房时得到了确认：全体男孩用五花八门、随心所欲的唱腔，自然而原生态地唱出骂他的歌："光头，光头，死光光。"一刹那间，音乐教师的本能被深深触动了，他用孩子骂他的词教孩子音乐知识，教孩子唱歌，孩子们学得非常投入。回到宿舍，他的心灵久久不能平静，隔着玻璃窗户，看着熟睡的学生，找到了失踪已久的灵感，把几天的学校生活写成优美的乐谱，与学生的心灵共同成长。

在充满着训斥、打骂和体罚的学校，以每个人都能够参与的合唱形式，用一种新颖的、文明的、高雅的方式，将学生组织和协作起来，形成一个整体，发出共同的声音，产生了意想不到的效果：在自愿而非强迫的基础上，合唱满足了学生内在尊严和表现的需要，使每一个学生充满对新的学校生活的希望。马修在丝毫不懂音乐的学生中组织学生合唱团，根据每一个孩子的音乐天赋找到他们在合唱团中相应的位置，男高音、男中音、男低音，合唱、独唱，指挥助理、乐谱架、翻谱员等，充分体现了马修老师的教育智慧和才能。由此，合唱团受到学生的衷心拥护和喜欢，受到同事们的一致赞赏，也使反对合唱团的校长不得不认可。音乐带动着学生的学习和活动，带动着学生成长和发展，使学校出现了全新的面貌和气象。

　　影片中，伴随着合唱团的建立、活动和成功，学生越唱越爱唱，越唱越会唱，也越唱越好，越唱越有名气，最终受到公爵夫人的接见和礼遇，学校和校长也因此受到社区居民的好评。唱歌已经成为学生学习和生活的一部分，学生已经离不开唱歌。不同的学生有不同的音乐天赋和音乐才能，但都能从合唱中获得尊严，获得成长，获得快乐。能否成为合唱团的一员，能否在合唱团中演唱，成为学生很牵挂、很计较、很在意的事。音乐以它特有的魅力和价值，作用于学生的心灵，滋养着学生的精神，建构着学生的内在世界，使学生在歌唱中获得宁静、享受和幸福。

　　在马修的指挥棒下，学生合唱团终于唱出了真正的音乐：

轻柔地抚摸着海洋

轻盈的海鸟伫立在

海水侵蚀的小岛岩石上

冬天稍纵即逝的风

总算远离你的气息

也远离了高山

在风中盘旋展开双翼

在灰暗晨曦破晓时分

寻找奔向彩虹的道路

发现生命里的春天

和浩瀚大海的宁静

指挥棒落下时，歌声也随之停止。马修老师无言地看着学生，学生也看着老师，师生眼里都闪烁着光芒。有学生问："老师，我们唱得不好吗？"马修很长时间说不出话来，"非常好"，马修又补充一句"真的非常好"。

　　在这一刹那间，音乐帮助他们找到心灵的安顿和精神的凭依，更找回了尊严和尊重以及生命和生活的信念。音乐以内在的、心灵的和精神表达的方式，以歌唱本身所体现出的"人的尊严和自由"，使影片所要表现的"善"和"美"完整地融为一体。

　　(4) 电影中的音乐

　　《放牛班的春天》的导演克里斯托弗·巴哈提亚并非电影行业出身，他其实是一位出类拔萃的古典吉他手。从著名的巴黎师范音乐学院毕业之后，他已经在多个国际性大型吉他比赛中胜出。巴哈提亚早在电影开拍前9个月，就开始与其他的音乐制作人制作本片的音乐部分。巴哈提亚希望尽量避免出现一般儿童合唱团的感觉，唱着圣诞颂歌似的传统歌曲，他要求音乐充满强劲的感觉，尽量原创，最终他们为电影合力创作了多首歌曲。巴哈提亚给予音乐更多的解释："由于我们在故事中所听到的音乐是来自音乐老师马修这个角色，所以我们根据角色的演化在音乐的类型上做出相应改变。拍摄这部电影就像制作一部音乐剧。"经过大家努力尝试后，电影未开镜前歌唱部分已灌录完成，最终再加上悠扬悦耳的管弦乐衬托。

　　一部影片的声音部分包括音响、音乐和话语三部分。作为一部音乐电影，音乐无疑有着特殊的意义和地位。

　　在影片中，最打动人的无疑是童声合唱的部分，由于影片所描写的就是这样一个"放牛班"，所以歌声大致也是跟随着情节进展而出现的：随着马修幽默地把孩子们分成不同的声部，并开始教授歌唱，孩子们的歌声从最初的不成调到后来组成优美的和声，构成了又一个感化的过程。值得注意的是，不同于许多音乐电影常常采用多种风格的歌曲搭配组合的做法，本片中的合唱都使用了同一个曲风，纯净的音乐不仅荡涤了孩子们的心灵，也荡涤了成年观众的心灵，使得这样一部表现儿童题材的作品给了观众一种没有杂音的审美体验。

　　较之一般的儿童合唱，这个特殊团体的合唱又有些不同的味道。音乐圣洁却不显得空洞无力，例如孩子们合唱的《风筝》一曲，先是轻松欢快的曲调，两句之后音调变高，以优美的高音盘旋，接着又回到起始的旋律，层层反复，层层推进，旋律轻快而不烦躁，高音清亮而不单薄，透出一种韧劲和活力。对于这样一个由问题儿童组成的合唱团，在别的孩子们正幸福地享受着家庭的关爱和社会的温暖时，他们却已经早早地体验到了生活的艰辛和人间的不幸，对于他们，音乐不再只是优美的艺术，更是照亮他们的阳光和对美好生活的寄托。这部作品音乐的成功，也正是其在优美之外，让听众感受到了孩子们对生活的执着和向往。

　　再看一下影片的声画关系，作为音乐电影，导演在对音乐的使用上虽然会有更多的创造但也会受到一些相应的限制，而且本片又不同于一般的歌舞类型片，不能以简单的肢体语言来联系画面与声音。本片的导演在声画的处理上体现出了独到的功力。随着音乐进入孩子们的生活，画面的色调开始逐渐改变，一个典型的对比是马修第一天来学校时，那是个阴天，只有惨白的光亮，却没有阳光投射的阴影，当时的背景音乐先是长长的咏叹调，后是充满不安和怀疑的器乐，这种不成调的音乐和画面配合得天衣无缝。在马修辅导孩子们唱歌的时候，歌声进入，同时斜向的暖色调光线也进入画面，给人以温暖和希望。这种暖色调的画面与孩子们的歌声一直伴随影片到终了，仿佛在和情节做着呼应：即使生活还会有一些坎坷，但是从音乐开始的那一刻起，放牛班迎来了春天，一切就都有了希望。

　　《放牛班的春天》用一个故事，一个组合，一段音乐，一首歌，连接起遥远的回忆，童年的欢笑还有泪水都浮现在眼前。也许孩子们和马修老师的邂逅就是对生命和爱的诠释，他们在音乐中成长，在音乐中懂得仁爱、友善还有感恩。虽然在寄宿管教的灰色"池塘之底"，但无论是马修老师还是孩子们都在寻找通往彩虹的路。本片导演克里斯托弗是一位音乐家，本片是一部用音乐来感化顽劣学生的电影。影片中的音乐给观众带来了天籁般的听觉享受，音乐的温情感受和来自童真心灵天籁般的歌声感动着观众。本片导演克里斯托弗说过这样一段话：这个老师虽然只教音乐，但更多的他是教给孩子们怎样去生活，教给他们生命的意义。音乐只是一种艺术形式，为什么是合唱而不是独唱，就是要让大家来共同分享艺术的体验和感受，这段话能很好地概括影片所要表达的主题。

　　3. 亮点说说

　　整部电影的结尾让人欲罢不能，马修离开学校，学生被关在教室不能送他，窗中飘出天籁般的合唱的音乐，飘出写满留恋和不舍的纸飞机。佩皮诺抱着自己的宠物猫和一

只小箱子孤身追了出去。他的哀求简略而又固执：让马修带他一起离开学校。最初，马修谢绝了佩皮诺。佩皮诺说："求你了。"他还是坚定地让他回去。长途汽车开动了，佩皮诺扫兴地回首走了几步，一脸茫然地看着汽车的开动。终于，他的脸上显现了一个微笑：汽车停了，马修从车上走了下来，他跑了过去，马修抱起了他，汽车又一次开动了。简单，却感人。

4. 参考影片

《死亡诗社》【美】(1989)导演：彼得·威尔

《心灵捕手》【美】(1997) 导演：格斯·范·桑特

■ 4.2.3 《维罗尼卡的双重生命》

外　文　名：《The Double Life of Veronique》

导　　　演：克日什托夫·基耶斯洛夫斯基

出品时间：1991年

编　　　剧：克日什托夫·基耶斯洛夫斯基、克日什托夫·皮尔斯维奇

主　　　演：伊莲娜·雅各布、卡里娜·谢鲁斯克

国　　　家：波兰、法国

类　　　型：剧情、爱情、奇幻

片　　　长：92分钟

1. 电影简介

克日什托夫·基耶斯洛夫斯基是波兰的殿堂级电影大师，仅凭《十诫》和《红》《白》《蓝》，还有《维罗尼卡的双重生命》几部片子，就足以在电影的丰碑上刻下自己不朽的名字。

影片讲述了两个少女，一个生在波兰，一个生在法国，同样的相貌，同样的年龄，她们也有一样的名字：维罗尼卡。她们都那样喜欢音乐，嗓音甜美。波兰的维罗尼卡非常喜欢唱歌，唱高音特别出众。她觉得自己并不是独自一人生活在这个世界上，没想到一天她真的遇到一个样子跟她一模一样的女孩，可是她自己却在一次表演中心脏病发暴毙在舞台上。此时身在法国的维罗尼卡正沉醉在与男友的欢愉中，突然她觉得特别空虚难过。此后她的生活中便常常响起一段极其哀怨的曲子，她爱上了一个儿童读物作家。一次与男友聊天的过程中，她发现了在波兰拍的照片中，出现了一个与自己极为相似的女子，此时她才深深相信，世界上还有另外一个自己存在。该片荣获了第44届戛纳电影节天主教人道精神奖，主竞赛单元最佳女演员奖。

2. 分析读解

在解读这部影片之前，先来说说导演。导演基耶斯洛夫斯基出生在华沙，一方面在共产党的文化制度中成长，另一方面他的思想又与深厚的天主教文化和波兰社会的嬗变有着密不可分的关系。基耶斯洛夫斯基以冷静而理智的目光注视着紊乱而脱序的波兰社会，他

观察到被紧张、无望的情绪和对未知未来的恐惧所笼罩着的波兰人。天生悲观主义，满怀怀疑的基耶斯洛夫斯基曾经说过："我们生活在一个艰难的时代。在波兰任何事都是一片混乱，没有人确切知道什么是对的，什么是错的；甚至没有人告诉我们为什么要活下去。或许，我们应该回头去探求那些教导人们如何生活，最简单、最基本、最原始的生活原则。"他所感受到的整个世界也普遍弥漫着犹疑，在微笑背后隐藏着的是人性的冷漠。因此他的电影作品中永远逃脱不了宿命这个永恒的主题，在其中融汇了他对生命、对命运、对人性等深邃严肃的思考。

基耶斯洛夫斯基被尊为"当代欧洲最具独创性、最有才华和最无所顾忌"的电影大师，他的电影语言就像哲理一般讲述着人类精神层面的存在状态，然而他的作品并不显得生涩难懂，并被公认为"既有伯格曼影片的诗情，又有希区柯克的叙事技巧"。《维罗尼卡的双重生命》则充分体现了他兼二者之长的深厚功力。宿命和神秘本身都是充满悬念的词，因此在基耶斯洛夫斯基的作品中无一不看见他精心建构的叙事结构，无论是《机遇之歌》中生命偶然性所带来的物是人非，还是《杀人短片》本就充满叙事推动力的主题，还是精心构思的"三色"。

《维罗尼卡的双重生命》这个题目就饱含着浓烈的戏剧性气息，影片以平行蒙太奇的方式讲述两个维罗尼卡在不同时空的生活，在相互的对应中创造出诱人的叙事动力。

(1) 世界的另一个我

"你说冥冥之中会不会有另一个人和你一模一样，我们在这个世界上不是孤单的？"孤独是人类永恒的主题，如何表现孤独和解决孤独，这是很多哲学家都在思考的问题。在电影的前半部分，讲述的是波兰的维罗尼卡。她生活在波兰的一个动荡的时代，社会主义的波兰开始崩溃。波兰的维罗尼卡是一个祭奠者式的人物，体会这个人物的外部形体塑造，就发现那是极不自然的。她习惯性地仰头，双手张开。这是一个承受包容的姿态，当雷雨到来，合唱的女孩子都离开时，只有她一人留在雨中歌唱。她是一个受难者，小时候被炉子烧到，刚刚拿到钢琴证书却夹坏了手指，最后在舞台上高歌着猝然倒下。她显然是有天赋的，对苦难她毫无怨言地接受。波兰被影片呈现为一个变形的世界，维罗尼卡身影飘忽，总像与人隔着一层。导演把人物符号化了，无论维罗尼卡被表现成什么，她的本质不变，她必须如此。

法国女孩维罗尼卡同样拥有音乐天才，我觉得她是影片的唯一主角，在后半部分中以一个被教化者和探索者的身份出现。在波兰女孩死去后，法国女孩感到心灵的缺失，她不得不放弃自己的艺术事业，转而探寻匮乏的原因。"没有谁能像一座孤岛，在大海里独踞。每个人都像一块小小的泥土，连接整个陆地。这如同一座山岬，也如同你的朋友和你自己，无论谁死了，都得是自己的一部分在死去。因为我包含在人类整个概念里，因此我从不问丧钟为谁而鸣，它为我，也为你。"影片中的两个维罗尼卡一样，每个人的孤单都是异常醒目的，谁也无法去拯救另一个。反倒是彼此对美好生活锲而不舍的追寻——或者是波兰的维罗尼卡选择歌唱，或者是巴黎的维罗尼卡选择日常的爱情，让我们更深切地体会到生命的不完整。孤独是人类永恒的话题，内心之海的秘密永远无法被解读，甚至自我也无能为力，人与人之间因此存在永远无法消融的隔阂。心是孤独的猎手，就像维罗尼卡

的眼睛，永远无法找到悲伤的焦点，却又一直这么坚持着。

在导演的眼中，爱情也不能拯救孤独的人类。巴黎的维罗尼卡自然而然地遇见并爱上了木偶师。但是，在遇见并爱上木偶师甚至奉献出自己的肉体和灵魂之后，基耶斯洛夫斯基再一次让巴黎的维罗尼卡体会了孤单的感觉。这一次的孤单，没有被任何外在的力量所迫使，甚至没有一个缓慢酝酿和激发的过程，毫无过渡地，它直截了当并且异常有力地击中了维罗尼卡内心深处一直坚守的自我意识，它以无比简单却无比残酷的方式昭示了维罗尼卡脆弱的孤单和永恒的孤单。这种方式就是一张照片以及对这张照片的偶然发现。那是巴黎的维罗尼卡到克拉科夫旅游时在动乱的克拉科夫街头拍摄的。照片上，纷乱的人群成了一个庞大而模糊的背景，背景之前醒目地站立着波兰的维罗尼卡。那个时候，巴黎的维罗尼卡对另一个自我还无知无觉，但波兰的维罗尼卡已经极其幸运也极其震惊地看到了另一个自我。这"惊鸿一瞥"虽然被巴黎的维罗尼卡拍了下来，但她对此却毫无察觉。巴黎的维罗尼卡陷落在黑暗的孤独中那么久，却没有意识到另一个自我就在她的身边。对完整自我的忽略，对灵魂在世的印证，对生命孤单的痛彻顿悟，就在她与照片上的另一个她深情对望的那一瞬间，彻底地征服了她。她再一次泪流满面。

《维罗尼卡的双重生命》将宿命的神秘感和丰富敏感的感性情绪发挥到了一种极致的境界，基耶斯洛夫斯基自己说："那是一个纯粹关于感觉与敏感性——而且还是无法用电影表达的敏感性——的故事。"从影片开头段落的写意以及与情节的脱节我们就能体会到导演所营造的神秘氛围，我们沿着这缕神秘的气息走下去，会感受到整部影片都被不可知的宿命论和非理性的神秘力量所牵引所笼罩。

(2) 死亡和生命的不同视听表达

基耶斯洛夫斯基在《维罗尼卡的双重生命》中为我们编织了一个充满诗意、唯美的生命世界。为了更好地营造这种氛围，导演在电影中采用了黄色的滤光镜。《维罗尼卡的双重生命》的黄色在波兰那边是一种近乎悲壮却又柔美的末日色彩，到了法国，则慢慢改变，成为神圣的金黄。因为《维罗尼卡的双重生命》是用热情刻画的，热情无疑是生命基本的色彩。这是部彻头彻尾的唯美女性影片，男女的情爱排在第二位，第一的是女性的姐妹情感，或者说是女性内心的两个部分，永远在互相感受互相寻找。此片是基耶斯洛夫斯基《红》《白》《蓝》之前的作品，用金黄的滤镜给影片染上暖暖的色调，虽然人生温暖，却终将孤独，爱情并不能完整我们的灵魂，我们都是上帝的孪生子女，如果失去了一部分，也许会生活得很好，却再也不完整。波兰的维罗尼卡知道自己有心脏病，冒着生命危险继续唱歌或者放弃唱歌是一个艰难的选择。显然，她选择继续唱歌。在她的眼里，没有热情的生命是不完整的。从某种意义上说，波兰的维罗尼卡死于自身实现热情的欲望，她的死却牵动了法国的维罗尼卡的感觉神经。

死亡是生命付出的不可回避的代价，是人类基本的本能之一。在影片中，导演通过绿光来实现对死亡的渲染。绿光代表了死亡的来临。在波兰维罗尼卡死之前，暖色调充斥画面。在波兰少女死去的一场戏中，导演先是安排暖调的舞台，一束绿光潜伏其中，在维罗尼卡哀鸣般的独唱中，绿光越来越盛，哀鸣走向衰竭，终于，她在一片绿光中倒向地板，此时，绿色调变为主色调。即使是甜蜜的做爱场景，也隐含了绿色。忧伤而不安——主光

源侧顺光拍摄，使人物面部轮廓明暗层次分明。但随之而来的阴影过多过重，也预示着角色心理的哀伤占据着内心太多的比重。值得注意的是，在其死于舞台的片段里，迷离诡异的绿色背景光覆盖着主要画面，预示着不幸的发生，镜头照到维罗尼卡时，又是纯粹的暖红。即使是绝望即将来临，维罗尼卡的美丽也依然明亮。在生与死的交替之间，影片大量使用高色温、对称构图、对角线构图、近距离、浅景深、移动摄影，出神入化得几乎让你感觉不到摄影机的存在，同时惊讶于维罗尼卡的美，美得让人哀伤，使得全片在死亡和造物主可怖的阴影下，仍然呈现出柔和坚韧的生机与力量。

　　波兰的维罗尼卡由于她短暂的生命，在整部影片中只占据了四分之一的分量。在对她的刻画上，基本上采取简单插曲的组合方式，只是截取几个重要的情节，匆匆而过。但是这绝不是说导演不重视这个人物的存在，相反，她也许恰恰表现了导演的思想。她是那样单纯与美好：广场上的人们狂热地奔走，她却镇定地站在那儿，静若处子，在那里发现了另一个维罗尼卡——她看到了自己灵魂背后的那面镜子。我们生活在别处，瞭望在别处，此地的孤单不过是自己幼稚的臆想，因为在某个不经意的角落，也许会有我们的同伴。

　　巴黎的维罗尼卡，更多的是沉沦于世俗的情爱与怨憎之中。她的情感复杂，有很多倏忽微妙的变化与转折，于是导演采取长镜头的方法，在关于她的部分，我们常常会看到长长的走廊，广阔的街道，匆匆路过的整齐的行人与车辆。而且对巴黎的维罗尼卡也经常会有长时间的特写镜头——分析的视角。巴黎的维罗尼卡，比起波兰的那位更加贴近生活与现实。如果说波兰的维罗尼卡勇敢地选择了死亡，那么巴黎的则是被人推着走向另一种生活。

　　影片在一种博大慈爱的精神引导下，已经超越了伪饰的温情与自怜，进入了一种高尚的境界，对导演而言，这是一个笼罩着宗教的慈悲的世界。光影世界的迷离与魅力，不知道浮躁的众生是否也同样。莫名的痛苦，也许因为另一个你失去了的重要的人；莫名的痛哭，也许是另一个你在为你的幸福而感伤。也许，我们都并不孤单。

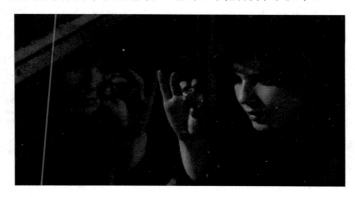

(3) 电影中的音乐

　　《维罗尼卡的双重生命》的音乐是基耶斯洛夫斯基和波兰音乐大师普瑞斯纳合作完成的。

　　从某种程度上来讲，该片也是关于音乐的电影，或者说是一部关于歌唱的电影。从小就爱唱歌的波兰维罗尼卡天生具有圆润甜美而细高的嗓音，一直梦想有一天能像演员一

样站在舞台上。在一个偶然的场合让乐团指挥发现了她的这一天赋。然而上帝给予她绝世嗓音的同时，又给予她单薄且不胜歌声穿越的心脏。而她热爱唱歌，最爱的是难度极高的《迈向天堂之歌》，似乎只有这样的歌声才能给她带来在世心灵的高峰体验，秩序的失衡使维罗尼卡的生命充满了悲壮的气息。普瑞斯纳在电影中用了但丁的一些诗作为音乐吟唱，是用古意大利语唱的，意大利人甚至都听不懂。歌词如下：

> 哦，你们坐着小木船
> 因渴求聆听我的歌声，
> 尾随我在歌唱中驶向彼岸的木筏；
> 请回到你们自己熟悉的故土，
> 不要随我冒险驶向茫茫大海，因万一失去我而迷失。
> 我要横渡的大洋从没有人走过，
> 但我有密列瓦女神吹送，阿波罗引航，
> 九位缪斯女神指示大熊星。

纯净圣洁的女声，与但丁《神曲》中《迈向天堂之歌》(第二歌)的意大利文词配合，意韵悠远，过耳难忘。清越忧伤的笛音与合奏，贯穿始终。它也在用音乐诉说意境，诉说情感。一部感人至深的唯美影片，音乐构成了它灵魂的一部分。基耶斯洛夫斯基说这些但丁的诗与主题毫无关系，但它们很美。可是对于普瑞斯纳来讲，对这些音乐的理解和运用则重要得多。于是，美丽热情的维罗尼卡在舞台上唱到最高音的时候，戛然倒地。

整部电影原声的音乐美而庄严，不仅作为电影音乐存在，也是一个信号，一种潜在的联系。影片中作为主旋律存在的咏叹调出现过多次，当法国的维罗尼卡听见这支曲子，她的眼前出现的是波兰维罗尼卡最后一次演唱的情景。

其实片子里并没有明确提到宗教意识，浓郁的宗教气氛可以说是配乐带出的，含着一种身心脆弱和对永恒的执着坚持，这是宗教的精神。

在影片中普瑞斯纳虚构出古代大师编写的宗教音乐可以说是本片的灵魂，这位作曲家名叫范·德·巴顿马加，荷兰人，生活在19世纪末，普瑞斯纳还虚构了他的出生和死亡日期。在日后的《红》《蓝》《白》系列中，也用到了这位荷兰作曲家的音乐。

优秀的导演有很多种，特吕弗以细腻深入地刻画人物见长，法国自由浪漫的气息洋溢于片中；库布里克擅长编织瑰丽诡秘的奇异世界，让观众在虚幻与真实之间流连忘返。相较之下，基耶斯洛夫斯基并不是一个编故事的好手，他的大多数作品没有紧凑的情节，以娱乐为目的的观众面对他的影片肯定会失望至极，甚至昏昏欲睡。而打造动人的故事赢得观众也从来不是基氏的兴趣所在，他所关注并终生探讨的是个体的精神世界。可以说，他更接近于运用电影语言讲述个人存在状态的哲人。

在欧洲众多电影大师之中，基耶斯洛夫斯基如同一座丰碑，永远屹立在世界电影艺术湍急的河流里，永不褪色。他仅仅以《红》《蓝》《白》《维罗尼卡的双重生命》和《十诫》系列等为数不多的影片成就其无人替代的顶级大师地位。在他不同的影片中，分别涉及了不同的宏大主题，而所有的影像都直指一个命题：人类的命运究竟何去何从，人类的欲望和孤独是否能被救赎。

3. 亮点说说

也许在世界的某个角落里，或是某个大街小巷中，也许真有另一个我的存在。我们会好奇，她/他此刻在干什么，生命是何种状态。这部电影讲述的就是这样一个有些华丽，又不失简单的梦境。在影片中有许多虚幻的镜头，用玻璃球看世界时的倒影，以及一束没有源头光束的暗示，都像是掉进了梦境中，这也就是雾里看花，似幻似真的美妙之处。也许在人的潜意识中，都渴望在世界的另一端有另一个我的存在，只有这样才能变得更勇敢，更加具有信念，反而还会形成一种无形的动力，不会觉得孤单，即使生命走到了尽头，在世界的另一端也能得到延续。

4. 参考影片

《十诫》【波兰】(1987)导演：克日什托夫・基耶斯洛夫斯基

《蓝色情挑》【波兰】(1993)导演：克日什托夫・基耶斯洛夫斯基

《白色情迷》【波兰】(1994)导演：克日什托夫・基耶斯洛夫斯基

《红色情深》【波兰】(1994)导演：克日什托夫・基耶斯洛夫斯基

■ 4.2.4　《黑暗中的舞者》

外　文　名：《Dancer in the Dark》

导　　　演：拉斯・冯・提尔

出品时间：2000年

编　　　剧：拉斯・冯・提尔

主　　　演：比约克凯瑟琳・德纳芙大卫・摩斯

国　　　家：丹麦

类　　　型：剧情、歌舞

片　　　长：140分钟

1. 电影简介

这部《黑暗中的舞者》是导演拉斯・冯・提尔描写受苦受难女人的"良心"三部曲的终结篇，前两部是1996年的《破浪》和1998年的《白痴》。《良心》是拉斯・冯・提尔小时候最喜欢的一本书，里面的小女孩成为拉斯・冯・提尔电影中角色牺牲奉献的范本。拉斯・冯・提尔属于正在对电影艺术产生巨大影响，甚至对未来的电影即将产生影响的人。该片荣获第53届戛纳电影节主竞赛单元金棕榈奖，主竞赛单元最佳女演员奖。

影片的主角叫塞尔玛，带着她的小儿子吉恩，住在警察比尔和他的妻子琳达的房子里。虽然塞尔玛的视力很差，但为了找到工作她却背诵了整个视力表，成功地在一家工具厂找到了一个操作冲压机床的工作。她拼命工作，供养自己的孩子读书。作为一个音乐迷，她还上戏剧课，参加舞台剧《音乐之声》的排练。

塞尔玛有家族性的遗传眼疾，正在逐步走向失明，她的儿子如果不及时接受手术，也早晚会步她的后尘。塞尔玛来到美国就是要给儿子动手术，为了攒足高昂的手术费，她拼命工作，导致病情恶化。

塞尔玛的房东比尔是一个警察，为人和善，经常帮助塞尔玛。他曾经继承了一笔遗产，和妻子琳达过着富足的生活，但是妻子的挥霍无度已经花光了他所有的积蓄，他正面临着破产。他没法向自己深爱的妻子说不，只能向塞尔玛倾诉，两个人约定永远保守这个秘密。

塞尔玛拼命地加班，导致眼疾进一步恶化了。如果没有好朋友凯西的帮助，她根本没法继续在工厂的工作。塞尔玛总是幻想自己的歌舞剧，而周围的生活都被她想象成一场歌舞表演，隆隆的机器声也被她想象成美妙的音乐，这样的白日梦分散了塞尔玛的注意力，她终于造成了机器故障，结果被工厂解雇了。

带着解雇金回到家的塞尔玛发现自己所有的积蓄都不翼而飞。原来比尔发现了她藏钱的地方，偷走了塞尔玛的钱。儿子手术的最后期限就要到了，如果再推迟，儿子的眼睛就失去了治愈的希望。为了抢回自己儿子的幸福，已经彻底失明的塞尔玛打死了比尔。她秘密地给儿子交付了手术费，然后接受了法律的制裁。

不久，警察逮捕了塞尔玛，在法庭上，塞尔玛声称她已把那笔钱寄给了父亲——捷克斯洛伐克音乐片明星奥尔德里赫·诺维。诺维出庭，驳斥了塞尔玛的假口供。于是塞尔玛被判死刑。塞尔玛至死都没有透露比尔濒临破产的秘密，更没有用来为自己辩护，为了儿子可以顺利手术，她也没有透露那2056美元10美分的去向。她用自己的生命为儿子争取到了健康，也用这种自我惩罚和自我牺牲承担了她做出的一切，回报了房东曾经对她的友情。

最后行刑的日子到了，塞尔玛就要被执行绞刑了。在执行之前，她得知儿子顺利地完成了手术，在生命的最后时刻，一直梦想自己是一个歌舞剧演员的塞尔玛终于鼓起勇气，放声歌唱起来。

2. 分析读解

解读《黑暗中的舞者》，先要了解Dogma 95，即道格玛宣言。1995年，在国际影坛上最具原创性也最大胆的导演拉斯·冯·提尔与老乡托马斯·温特伯格等人旗帜鲜明地发表了自己的电影宣言——Dogma 95。

Dogma，丹麦语，是"教条"的意思，Dogma95或Dogme95，译为"道格玛95"。道格玛95是一场由丹麦导演拉斯·冯·提尔、托马斯·温特伯格、克里斯汀·莱文等于1995年发起的电影运动，该运动被称为道格玛95共同体，其目标是在电影摄制中灌输朴素感和后期制作修改及其他方面的自由，强调电影构成的纯粹性并聚焦于真实的故事和演员的表演本身。为进一步实现该目标，冯·提尔和温特伯格发展出了道格玛电影必须遵循的十条规则，这些规则被称为纯洁誓言。

他们反对好莱坞的工业化生产的文化模式，提倡在自然主义的简约风格下制作和表现电影，如利用自然光和现场录音，完全由手动拍摄，最大限度地减少后期制作给影片带来的影响，所以一般制作费仅为数百万美元，非常契合了那些想借助电影过过瘾的超级影像爱好者的心理。随着DV的普及，这个标准还可以表现为没有任何架子，冲破任何障碍，只要你愿意从事，喜欢去做。Dogma95的成员将艺术与商业进行了嫁接，电影在他们眼里摇身一变成了自由创造和个人想象的同义词，已经不再是迎合某些特定受众的工业流水

线。当时这个宣言刚发表的时候，丹麦电影界一片哗然，没人对此认真对待，甚至有人对此嗤之以鼻，不屑一顾。哥本哈根或许没有想到，几年以后，这种与时兴的好莱坞模式截然相反，提倡在影片中运用自然主义表现手法的创作思路会像飓风一样，席卷了欧洲乃至世界影坛。"Dogma 95运动"独树一帜的风格引起国际影评人的注意，这样的作品有别于也超越于一般鸦片式的好莱坞电影，使电影的功能从消遣娱乐真正提升到一种思想哲学的和社会文化的境界。

Dogma 95运动对世界电影最深远的影响莫过于使电影走近平民，Dogma 95电影看上去就像家庭录影带的摇摇晃晃的镜头，稍显昏暗的场景，面对的是没有化妆的演员——但影片里所特有的那种内在的真实的力量却吸引着你要看下去。尽管在看Dogma 95电影时你可能感到有些头晕目眩，可能因为其欧洲后现代主义的电影风格而有点不习惯，但他们在Dogma 95影片里丢弃了所有电影以外的表现手段，将注意力完全集中在情节的展开和演员表演上的功夫，足以通过视觉的感染力将你吸引到电影本身的情节发展里，从那粗糙的质感中获得一种意想不到的感觉。

1996年，拉斯·冯·提尔携力作《破浪》登陆戛纳，在赢得了评委们的一致青睐后，荣获了当年戛纳电影节的评委会大奖。时隔不久，在2000年的第53届戛纳国际电影节上，拉斯·冯·提尔在六度角逐之后，终于以《黑暗中的舞者》摘取了象征最高荣誉的"金棕榈"奖。影片上映以后，在全球范围内掀起了风起云涌的收看狂潮，从大西洋到太平洋，不论男女老幼，被打动的观众层面之广，实在令人惊叹。

本片全用DV拍摄。晃动的影像、粗糙的画质、演员的即兴表演及导演恰如其分的捕捉同电影的主题、情节完美融合，创造出了自然、简单、不造作的风格。《黑暗中的舞者》让人们在音乐的引领下穿梭于幻想和现实之间。

(1) 黑暗冷酷的现实

20世纪60年代的美国社会对塞尔玛而言是现实而冷酷的。但是面对如此严酷寒冷的世界，塞尔玛没有怨天尤人。在一系列人生苦难面前，她保持了心灵的平静和人格的尊严。因为喜爱音乐剧的她有自己与众不同应对苦难的方式：她将自己幻想成音乐剧的主角，每当苦难降临的时候，她便歌舞在自己心灵的世界——一个充满善意与欢乐的没有仇恨的世界。于是我们从银幕上看到了一幕幕奇特的歌舞场景：在工厂里歌舞、在火车上歌舞、在死去的比尔家歌舞、在法庭上歌舞、在排练场上歌舞、在通往刑场的路上歌舞，甚至，在绞刑架上歌唱。而与她一起歌舞的，除了善良的朋友、心爱的男友，还有死去的比尔、法庭上的法官、指证她的证人，甚至，送她上绞刑架的警察。每一个她生活中遇到的人，不管他们是何种职业、何种身份，不管他们在现实生活中是何等严肃、何等冷漠，在她的心灵空间里，他们都充满理解和宽容，随时随地与她一起翩翩起舞、高声歌唱。

她把生活幻化成了一出音乐剧，她的灵魂在剧里自由飞舞。这种幻化所显示的不是精神胜利式的逃避，而是一个人在面对苦难时的坚强。它让我们知晓：无论如何艰难，生命总有自己绽放的方式。可也正因为如此，现实才愈加显得冷酷。当最后塞尔玛在绞刑架上高声歌唱，而绞刑架蓦地放下，歌声夏然而止的时候，我们听见生命碎裂的声音，看见黑暗中那最后一缕光的消逝。

(2) 视听的Dogma风格

导演用两种手法来表现这两个不同的世界。现实是残酷阴冷的，画面晃动不安，色彩黯淡无光。心灵却是自由明亮的，画面平静安宁，色彩明丽辉煌。两相冲突，冷的越冷，美的越美，交织成影片现实与梦幻相融合、温柔与冷酷相映衬的特殊风格。组成全片的七个段落，每个段落都以现实开头，以现实结尾，而在中间则融入诸多幻想的因素。这里，导演运用了镜头、色彩及剪接的手法，使每一个段落的组合都产生一种扑面而来的震撼。比如在女主人公塞尔玛即将失明的一段中，女主人公因为几近完全失明，差点被弄伤。但在这种情况下，她仍然选择加班，巨大的机器轰鸣声，简陋的厂房与高强度的劳作，与女主人公的艰难生活给我们以强烈的现实感。但就是在这样的场景下，塞尔玛依然可以在自己的内心展开如此强烈炽热的情感，那种对舞蹈的热忱，对生活的希望，让我们感受到的，是黑暗中的一份光明。这里橘黄色的色调与刚才黑夜中黯淡的色调形成强烈对比，让人感受到温馨。最后，在到达高潮之际，温馨又突然消失，画面再次转换到冰冷黯淡的现实。塞尔玛因为眼睛的问题，最终被解雇。高潮之后的余烬让人唏嘘，这样的画面、颜色、场景被如此紧密地组合在一起，造成的视觉与心理感受，给人的冲击是强烈的。

绚丽的幻想和沉重的现实之间冲突是很激烈的。导演在现实和幻想部分运用不同的拍摄手法，是想刻意标示出这两者的差异。现实部分运用了纪实的拍摄手法，运用手提摄像机制造晃动不稳的画面，营造一种压抑、紧迫的真实感。抖动不稳的镜头不可避免地暗示有一个摄影机在抓拍。导演正是运用这种方法介入故事之中，对于被拍摄对象的探索，成为影片的一部分。被拍摄的人物从某种意义上始终处于被观察被剖析的地位，没有自主权，表现出塞尔玛无法掌握自己的命运。仿佛导演带着询问的目光，追随着塞尔玛，其中突兀的特写镜头，更是直逼塞尔玛内心。导演是全能的影像大师，使观众不断地"出戏"，使故事摆脱虚假。因此，观众就会容易觉得自己站在一个客观真实的立场上来面对、看待整个事件，这个事件是未经过加工改造的。这正是导演追求和营造的一种真实。

为了增强本片的悲剧性，导演自始至终都给观众呈现出一个客观的视角，让观众了解一切事实的真相，然而却没有人能够改变影片中塞尔玛，这个捷克籍移民母亲的悲剧命运。本片依旧贯彻拉斯·冯·提尔良心三部曲中的写实风格和人性主题，继续"将痛苦浪漫化"。

从景别上看，全片大量使用了中近景及特写镜头，用以刻画剧中人物的细微情感，尤其是着重表现面部表情和眼神，当两个人物进行对话时，摄影机对他们的情感流露进行了细致入微的记录，以图把握住瞬间的戏剧性。与此同时，在有限的几次歌舞场面中，摄影机大量使用了全景，包括俯拍、仰拍等各种技巧性的手法，力图使影像画面与音乐节奏和舞蹈场面结合得更为精致，其所造成的现实生活的混乱与非秩序和幻想中流畅与完美之间的落差，能够进一步刻画出人物的性格和境遇。

从摄影手法和剪辑上，摄影师采用了现实世界的多角度多景别拍摄，再用跳接的方式将画面连接，造成不稳定的人物内心和焦虑感。摄影师还模仿人不稳定的注意力这一特点，手持拍摄中会将镜头随时推向不同的焦点，以图营造真实社交中人的反应，从这点上看，是符合剧情中主人公东欧移民的自卑与敏感的社会心理处境的。

摄影师还在镜头的构图中大量使用前景的遮蔽物，如栅栏，铁窗就不止一次地在影片中出现，将主人公的脸隔在后面，这也是根据剧情，用画面叙事的一种需要。这部影片摄影对细节的刻画也是十分着力的，如主人公的一些手部的细微动作，对道具的细微处理等，无不凸现人物的性格和当时境遇。

此外，画面的虚焦处理也是摄影师一项大胆的尝试，虚焦存在于摄影师手持拍摄时的不断变焦，也用于对主人公近景刻画。在近景中虚焦的使用不但使人物线条更为柔和，且能赋予朦胧的美，其他情况下的虚焦所造成的模糊感，也符合主人公视力不好的剧情特点。

(3) 呼应和对比的情节设计

塞尔玛不断询问房东夫妇钱的问题，原本是要满足女房东琳达的虚荣心，而得知房东比尔已经快要破产时，她询问枪的问题是害怕自己的房东朋友饮弹自尽，没想到这却成了法庭上的证据，让人不禁对付出关爱和良心所得到的回报感到寒心。

比尔得到了塞尔玛的信任和关爱，却因为自己的贪婪和虚荣而抢夺了他们的手术费，以怨报德；塞尔玛杀死了比尔之后继续保守比尔濒临破产的秘密，不愿以此作为证据证明自己的清白，用这种自我惩罚来报答与比尔曾经的友情，甚至至死都希望可以得到比尔和琳达的原谅，以德报怨。没想到竟然在法庭上被说成不懂得知恩图报的"冷血动物"，而被判处了死刑。

塞尔玛酷爱音乐，特别喜欢音乐剧，幻想自己成为一名歌剧演员，所以她一直谎称自己的父亲是过去捷克有名的歌舞剧演员，还积极参加了《音乐之声》的排练，可是小剧团的导演始终应付了事，从来没认真考虑过塞尔玛的要求，到最后他终于满足了塞尔玛的请求请了鼓手，目的不过是要拖住塞尔玛，好让她在排练"真善美"的现场被捕。在这样的讽刺性场景中，人们不知应该对这种美国式的正义发出欢呼还是应该为人性的无情而愤怒。

在审讯过程中，塞尔玛过去的工头朋友和医生等一干人都毫不留情地发表了不利于她的证词，可是在监狱中，毫不相干的狱卒却与塞尔玛结下了深厚的友谊。在这样的场景之中，我们到底是应该为那些以利益为前提的所谓友谊表示蔑视，还是应该对人类本性中尚存的良知表示敬仰？

在整部影片中，塞尔玛一直在自己的心中想象着自己的歌，可是却没有在现实生活中唱过，即便放声歌唱，也是在排练之中。然而在绞刑架上，她终于放开了自己的歌喉，空灵的嗓音第一次自由地吟唱着自己心中的旋律，所有的人都被塞尔玛临终的吟唱惊呆了，都沉醉在这生命的绝唱之中。可这对生命的沉醉却又被残忍冷酷的司法武器彻底地打断了。执行司法机器的是人，制造制度的也是人，到底是制度和司法机器冷酷无情，还是人就是一种冷酷无情的动物呢？

(4) 音乐的完美诠释

本片的音乐与主人公的命运及性格完美地结合在一起。作为一部歌舞类电影，音乐在其间不仅推动影片发展，更起到深化主题的作用。七次幻想配合七次音乐，完美地把主人公的情绪始终控制在一个点上，即她的纯真与善良，无论现实怎样改变，音乐依然紧紧占据主人公的心房。在心里的那片舞台，塞尔玛从未停下自己的舞步，当她在工厂里和着机器的运转轰鸣声翩翩起舞时，当她因为已经失明而只能缓缓沿着铁轨摸索着回家时，当她哭着拿起硬物向邻居头部砸去时，当她在绞刑前想起儿子不会失明而甜美地微笑时，世界仿佛天旋地转，胸口揪心地疼，只有任自己沉浸在塞尔玛美丽却伤感的声音中，沉浸在伟大而隐忍的母爱中，也沉浸在无尽的黑暗之中。影片主题在深化的同时，观众的情绪更被这一场场华丽的歌舞所打动，厌恶、憎恨凸显出另一面的真实。音乐的作用在本片里被提到一个重要高度，即它不再作为一个简单的形式，而是作为一个阐述影片内涵与人物本质的解说人，引发观众更深的情感共鸣。

在这部电影中，音乐的部分几乎是由主人公的歌声来完成的，没有奢华的场面，没有漂亮的面孔，没有抒情的旋律，没有美轮美奂的舞蹈，只是一个人在尽情地歌唱，完成生命的绝唱。像这样单纯将歌声作为塑造人物和推动情节发展的重要手段以及与歌声相配的特别的画面处理是对传统音乐片的一个突破。这是一部爱憎两极分化的歌舞片，完全不同于传统歌舞片，有些段落让人难以忍受，但也有出乎意料的感人场面。作为重要的情节推动及剧情引导工具，音乐在影片里以一个独立的元素出现，与现实形成二元对立的一种局面。在这场虚幻与现实、美好与残酷的矛盾冲突中，音乐成为电影的本体诉求。导演拉斯·冯·提尔向来喜欢用形式粉碎形式，最后的死亡既是形式又是结果，就像一场祭奠，祭奠阴暗的现实所隐藏的人性的美好渴望，埋葬尘世间的一切不平与肮脏。最后的吟唱是这场仪式的重要组成部分，乐符已脱离它的表象意义，化身为象征符号，引导一个纯洁的灵魂脱离苦难生活的束缚，达到自由的彼岸。

在这部电影中，作曲家巧妙地将噪声音乐作为一种自然而合理的节奏，大大丰富了该剧的音乐表现力。同时，这种噪声音乐对于剧情的发展也起到了一种可预见的作用，它将音乐剧自然而然地引入剧情当中，使剧情连贯而不显突兀。每次音乐响起之前都是由一些噪声作为前奏的，可见，在影片中，作曲家将这些噪声作为动效音响自然地过渡成为具有乐音性质的音响，让这种噪声在一个完整的音乐剧中，有节奏、有秩序地发挥出一种具有艺术表现作用的音响音乐效果。作曲家巧妙地将这些噪声与乐音做了很自然的衔接，现实中的机械噪声与幻境中的音乐节奏恰好构成了主人公塞尔玛从现实到虚幻的过渡。这种对音乐的处理方式也完全符合导演拉斯·冯·提尔事先声明的创作理念，即取消无声源音

乐。他所强调的就是一种画面和情节的真实性。另外，噪声音乐在剧中不仅起到引起音乐的作用，它还起到将音乐推向高潮的作用。因为，这种不断重复的有规律的噪声节奏，在重复和积累中积蓄着一种力量，而积累这种音响的这一过程，同时也是对情感的聚集过程。当音响聚集到一定极限时，此时欣赏者的听觉紧张度也随之增强，这时音乐便达到高潮了。因此，在该剧音乐中这种节奏总是由缓至急，最后伴随着塞尔玛高亢、嘹亮的歌声达到音乐的高潮。这是一种能量的爆发，是一种情感的宣泄。而在热烈的高潮之后，塞尔玛的歌唱激情逐渐减弱，画面马上切入现实中，一种幻想与现实的鲜明对比，突显出现实的无情与残酷。这种大喜大悲的情节反差更加重了本片的悲剧色彩。

《黑暗中的舞者》这部影片既是情节剧，又是歌舞片，但它突破了情节剧与歌舞片的传统，给人一种耳目一新的感觉。美国的传统歌舞片作为一种商业类型电影，在20世纪五六十年代风靡一时。它呈现给人一种仙乐飘飘、富丽堂皇的梦幻场景，故事最终也必定是男女主人公过着幸福生活的大结局。而《黑暗中的舞者》的女主人经历坎坷、生活困苦，悲剧性的结局具有强烈的情绪感染力，这是一般歌舞片所没有的。它的震撼力也是一般的类型片难以达到的。由此可见，电影与歌舞剧、幻想与现实、传统拍摄手段与DV拍摄手法的完美结合无疑是导演独具匠心的创意与构思。因而可以说《黑暗中的舞者》突破了歌舞片的传统。

所以影片并没有在真正的意义上回归传统音乐歌舞片，而只是对它一次满怀深情与留恋的回眸。在以对现实冲突的深入表现负载起了传统音乐歌舞片所不能负载之重的时候，这种回眸就不可避免地带上了背叛的色彩。由于这背叛不可避免，影片昭示了传统音乐歌舞片所生存的时代早已消逝，影片对它的回眸虽不无留恋之意，所发出的却只是一声叹息。

人们都说，看电影的过程就像做梦；弗洛伊德也说过，艺术家的创作也是一场做梦的过程，那么在这个有趣的换算中我们就可以轻易地得到一个结论，导演拉斯·冯·提尔借助塞尔玛说明了自己对于艺术或者说电影的看法和感情，还有他自己的现实和梦境的关系。导演的现实世界也就是我们的现实世界，也许没有电影中那么视觉化，不能那么精确地把心理感受通过感官的刺激表现出来，世界还是有它自己斑斓的色彩的，但是越是花样的外表，其内在的毒性就越深。现实物欲横流，人性中黑暗的一面在私欲不断膨胀的激化下，显示出更加堕落的一面。单纯的感情越来越少，相互的利用和暗地里的中伤越来越常见，人们习惯了道貌岸然。导演就用电影来表现他眼中世界的样子，在对世界无奈的情绪下，逃避到电影中。而《黑暗中的舞者》作为导演的一场白日梦，其形式的独特性就是导演对于理想电影的描述。不同于好莱坞类型电影的制作手法，不去营造华丽的肥皂泡，不去粉饰黑暗的世界，而是手法凌厉地直挖人性中、社会上最深层的毒瘤。

3. 亮点说说

《黑暗中的舞者》的观众两极分化，喜欢的人奉为经典，不喜欢的人觉得眩晕，也许这就是这部影片的不同之处。你看后，你觉得如何，是喜欢，还是不喜欢？

4. 参考影片

《破浪》【丹麦】(1996)导演：拉斯·冯·提尔

《白痴》【丹麦】(1998)导演：拉斯·冯·提尔

■ 4.2.5　《窃听风暴》

外　文　名：《Das Leben der Anderen》德语；《The Lives of Others》
英语

导　　　演：弗洛里安·亨克尔·冯·多纳斯马

出品时间：2006年

编　　　剧：弗洛里安·亨克尔·冯·多纳斯马

主　　　演：乌尔里希·穆埃、马蒂娜·戈黛特、塞巴斯蒂安·考奇

国　　　家：德国

类　　　型：剧情、悬疑

片　　　长：137分钟

1. 电影简介

故事发生在前民主德国时期。德雷曼是一名剧作家，他的妻子克丽斯塔·玛丽亚是著名的戏剧演员，两个人的生活很美满。但是德雷曼受到了国家安全部门斯塔西(Stasi)的怀疑，他的家里也因此被安装了窃听设备。负责窃听的是安全局官员魏斯勒，代号是HGW XX/7。他的任务是把德雷曼每天在家里的活动都记录下来。德雷曼的朋友艾斯卡因为难以忍受国家对自己创作的束缚而自杀。这件事对德雷曼触动很大。他用打字机把东德政府对公民的监控和因此造成的公民的自杀事件打成文章，并发表在了联邦德国的杂志上，引起了巨大的社会反响。在窃听的过程中，魏斯勒被德雷曼和克丽斯塔的真爱所打动，最终将德雷曼写文章的这一情况隐瞒了下来。后来，安全部门逮捕了克丽斯塔并让她交代德雷曼的问题。克丽斯塔不堪思想压力终于招出了打字机的藏处。魏斯勒在其他安全局人员搜查之前把打字机成功转移，对德雷曼的窃听就因为没有证据而宣告结束。魏斯勒也因为窃听行动的失败而被派去信件监控部门负责拆信。两德统一后。德雷曼查询了自己被窃听的记录资料，并发现了魏斯勒帮助自己的事实。魏斯勒已经成为一名邮递员，这天他经过书店时看到了德雷曼新出版的作品，当他揭到扉页时，看到了作者对这位窃听者感激的文字。

2. 分析读解

影片的背景是在柏林墙倒塌前，德意志民主共和国秘密警察担任着搜集情报并监听监视的工作。从东德成立伊始，史塔西的正式聘用和合作者人数就持续增加，总共接近30万；直至1989年柏林墙倒塌之际，东德有将近600万人被建立过秘密档案，超过其总人口的1/3。1989年，象征冷战登峰造极的"柏林墙"倒塌后，前东德国家安全部部长埃里希·米尔克命令手下的秘密警察们销毁GCD执政期间的秘密档案。由于数量太多且没有足够的碎纸机，米尔克下令用手工撕毁。经昼夜奋战，4500多万张A4纸被撕成6亿多个碎片，装在16 350个袋子里，准备运到一个采石场焚毁。这时，民众冲入了"斯塔西"总部，阻止了这场销毁证据的疯狂行为，大部分文件被保存下来，留给了未来的国家。这是影片的时代背景。这是德国人无法回避的历史，如何审视这段历史，如何疗治历史留下的创伤，这也是德国人面临的问题。

(1) 独特的历史视角

德国的电影人擅长对自己国家的历史、政治、战争进行反思，《窃听风暴》这部电影表现的不仅仅是极权制度下的人性向善、良心自我发现的一面，更重要的是隐藏在故事背后的一个深刻反思的民族对于自身信仰的重新甄别和认定。"柏林墙"被推翻的十余年间，德国电影人努力在这个世界上独一无二的政治象征物上寻找创作的灵感与源泉，但描绘昔日民主德国的电影总是被蒙上怀旧的温柔的面纱。2003年的轻喜剧《再见，列宁！》让德国影坛的怀旧风潮达到顶点，它描绘了一个青年千方百计地试图向其刚从长期昏迷中苏醒的母亲隐瞒"柏林墙"倒塌之事，凭借简单化的叙事策略，奇特的娱乐效果，用一种落日余晖的温情，不伤筋骨的调侃，将一段沉重的历史轻轻带过。新锐导演多纳斯马却采取了与众不同的关注视点，通过对1985年底的政治背景阐述，展示了冷战时期前东德政府不为人所提及的另一面。他的作品在一种含蓄、克制的节奏中诠释了爱情和权力、自由和背叛、艺术和政治、生存与死亡等人生重要命题。

《窃听风暴》是电影史上第一部曝光前东德国家安全部门"斯塔西"所作所为的影片，两德统一以后的十几年里，对"斯塔西"的评价一直未公开提及过。《窃听风暴》是他们首次面对这段历史的集体回忆。难以想象，在1800万人口的东德，就有600万人被"斯塔西"建立了秘密档案。"斯塔西"控制了一个拥有9万名秘密警察、17.5万名线民的高密度监控体系。德国统一后，这些材料开放给所有的公民查阅，不少人发现告密者竟是自己的朋友、同事甚至亲人，这使得相当一部分民众不愿回顾真实的历史，因为知道真相会平添给他们更多的痛苦。影片上映后，导演多纳斯马每天都收到观众的来信，他说："我不敢打开，因为里面有太多的痛苦。很多人想来跟我诉说，我只好说，我不是神父，没法帮你告解。但是通过我的电影，人们似乎认识到一件事情：你，是有选择的。"是的，随着影片中一个又一个的人物被迫在强权的压迫下做出人生的抉择时，《窃听风暴》为我们展现了独特的历史视野下人性的复杂性和可能性。

(2) 情感处理冷静化

整部影片的情感处理充满了德国人的沉静和冷静，这既有这个民族的特性，也受到当时时代背景的限制。本片导演在表现感动或震撼时没有极富感染力的情感宣泄，而是在表现人物某种情感达到临界点以及心灵碰撞的场面时反其道而行之，通过间接的、含蓄的形式传达出来。

当德雷曼知道克丽斯塔与部长的幽会后，他并没有暴跳如雷或痛哭流涕等感性色彩很强的反应，而是陷入了深思之中。这天晚上他们的对白只有两句，当他进入卧室之后，轻声问："你睡着了吗？"克丽斯塔说："你能抱着我吗？"德雷曼轻轻地抱住了妻子。这种寂静潜藏的情绪感染力是巨大的。魏斯勒在窃听室也同样沉浸在悲伤情绪中，这不仅是魏斯勒此时的心情，也是观众的心情。在德雷曼劝妻子不要去和部长约会时，两人的谈话也以平静而又理智的对白表现出来。在低婉的音乐中，他们将本应该抒发出来的情绪都抑制住了。他们谈话的语气是冷静的，但是我们能明显感受到这种冷静背后的无奈、痛苦与内心的挣扎，情绪上的"冷"传达给观众的却是一种叩击心灵的震撼。

伴随"柏林墙"的倒塌，影片中思想层面的高潮部分直到临近结束才凸现出来。尽管

影片的故事都围绕着窃听展开，德雷曼作为被窃听的对象却始终处于不知情的状态。当他从前文艺部长口中得知自己长时间被监听的时候，其震撼性是难以言喻的，不相信自己居然在如此的窃听中还安然无恙。他在档案馆中翻阅当年的窃听资料，得知魏斯勒对自己批判社会时政的行为都做了善意的改造。魏斯勒这么做是因为人性的复苏，从一定意义上讲是德雷曼造就了魏斯勒的人性光芒。当德雷曼在卡尔·马克思书店门口见到成为邮递员的魏斯勒时，导演没有安排德雷曼对魏斯勒当面直抒感激之情。而是用一种间接而又深刻的方式表现了他对魏斯勒的感激。两年之后，德雷曼的新书《好人奏鸣曲》问世，将魏斯勒的代号"HGW XX 7"写在了自己作品的扉页以表示对他的感谢。

影片中作为窃听者的魏斯勒和被窃听者德雷曼，没有当面说过一句话却充满着心灵的沟通和支撑，影片用非常克制的手法，不愠不火地描绘了他们和克丽斯塔三个人隐秘脆弱而又鲜活生动的心灵世界。高高在上的窃听者被被窃听者的生活所征服的过程，矛盾不断，悬念重重，但都被外部冷峻严肃的气氛控制在一定程度中，一切都深隐着，矛盾扭曲纠结而不爆发，通篇几乎没有激烈的情绪表达。德雷曼在发现克丽斯塔的秘密后和她争论的时候，影片处理得也都平静和克制。只有在克里斯塔自杀的一刹那，才看到窃听者魏斯勒有几句急切慌张的表白，直到那一刻，窃听者脆弱隐秘的心理才完整地暴露出来。魏斯勒这一形象也自然生动地树立起来。这种日常生活式的叙述方式恰好暗合电影的主题：生活层面的基本人性对强大的极端体制的消解和颠覆。

(3) 人性的复苏

《窃听风暴》的另一成功意义在于影片准确地反映出了人性深刻的自省意识和重塑美好生活的愿望。导演没有刻画饱受苦难与凌辱的众生形象来反映时代的沉重与压抑，而是独辟蹊径，以个体的思想变迁来探索、追问公理与正义的存在。如果一个久经考验、信仰忠诚的情报人员都义无反顾地抛弃他以往的原则，而去做一个有道德和良知的人，他给我们所带来的故事意义就远远超过故事本身。但是否会真的存在这样一位"良心发现"的秘密警察，他在监视的过程中最终被自己的监视对象所感染。导演多纳斯马选择当时东德的机关大楼进行实地拍摄，监狱博物馆的馆长却拒绝了他的拍摄请求。馆长陈述原因说，剧本不符合史实，整个东德历史，像魏斯勒那样"良心发现"的秘密警察，对不起，一个都没有。真实中并不存在，但它可以在艺术的"真实"中存在。

① 魏斯勒的人性之路

魏斯勒，影片中代号HGW XX/7，一位机敏、严谨、敬业的东德秘密警察，开篇即展现了他的干练精确与良好的职业悟性。当他有机会零距离接触与自己环境截然不同的人的时候，艺术家们丰富、活跃的思想，德雷曼与女友互相包容、真挚的情感，使他失去了内心的平静。他开始反思自己没有自我的生活和使命。魏斯勒情不自禁地想接近他们。电影中秘密监视中记录的那段文字，前后曾出现两次，反映出警察与作家不同场合的心理变化，孤独初醒的开端与恍然惊梦的结尾，前者目睹男女主人公做爱后的微妙心理，召妓后甚至乞求那个胖女人多陪陪他，"下次买春时间再长些"，妓女冷淡的职业回答颇具黑色幽默。当然，性的复苏暗示着灵魂的苏醒，貌似荒诞的情欲真空背后，凸现出正常人的七情六欲。

魏斯勒还偷偷拿走了一本布莱希特的诗集，在夜深人静时体悟艺术的纯净与升华之美：“在我们头上，在夏天明亮的空中，有一朵云，我的双眼久久凝望它，它很白，很高，离我们很远，然后我抬起头，发现它不见了。”

于是，魏斯勒逐渐偏离以往的轨道，成为国家专制机器的背叛者。他开始情不自禁地与窃听对象接触，篡改窃听报告，瞒报情报，甚至发展到最后，藏匿证据，帮助当事人脱离险境。

窃听过程逐步激发了魏斯勒内心深处的人性，对国家和自己上司质疑。作为极权主义制度的捍卫者，当他们喊着国家主义的宏伟口号，用国家和民族利益作为冠冕堂皇的名义来包装野蛮的行径的时候，却又在不断计算着个人的利益得失，不断做着由于自我的人性扭曲而显得极端无耻的勾当。艺术文化部对作家德雷曼的监听，是为了实现自己的一己之欲。魏斯勒所做的一切，不仅让他的上司陷入挫败，让极权主义制度陷入窘境，也让渴望自由的作家德雷曼感到不可思议，才有了《好人奏鸣曲》这本书的书题：献给HGW XX/7先生。

在威严的必然性面前，任何个体都是渺小的，都是瞬间灰飞烟灭的。当魏斯勒选择沉默地背叛这个丑恶的制度的时候，他一定知道自己的命运将会如何。他之所以冒着巨大的风险这样做，一定不是为了功利的得失算计，而是基于人性的良知。正是在这个过程中，我们可以说，他不再是绝对必然性的奴隶，而是一个高贵而自由的人。

②德雷曼的决绝之路

德雷曼是个典型“体制内”的作家。爱国，不反党，享有盛名，与党的最高领导都有交情。所编的剧本演出时，总是受到冠盖满京华的待遇。文人朋友中，有愤懑的不合作者被禁止出境，他不作声。有批判当局者被监视、被孤立，他同情，但不行动。这样被党所爱，他也自信自己不在被国家监控的名单内。

他不知道的是，文化部长看上了他美丽的妻子，舞台剧演员克丽斯塔。部长将他置入全面监听，期待找到污点，以遂私欲。克丽斯塔，在绝对的权力下，不敢不从。她先是屈服于部长的欲求，又在威胁之下出卖德雷曼；文人和艺术家在国家机器的巨轮之下犹如蝼蚁求生。一个深受德雷曼尊敬的舞台导演艾斯卡的自杀带来了德雷曼的转变，因为“不听话”而被剥夺了艺术生命，终于以死来表达抗议。向来选择不挑战当局而如鱼得水的德雷曼，在听到消息的一刻，沉痛之余，坐在钢琴前，开始忘情地弹起热情澎湃的《好人奏鸣曲》——一首以《热情奏鸣曲》为模板的新曲。

德雷曼面临抉择：他继续独善其身，假装看不见那个充满压迫的世界，还是准备牺牲所有既得的利益，起身以行动反抗。他决定成为行动者。他冒着死罪，写了一篇长文——《关于民主德国自杀情况的调查》：“在汉斯拜姆勒街上的统计局什么都会算，一个人每年平均买2.3双鞋，读3.2本书，每年有6743名学生以全优成绩毕业。但是有一项统计是不能公布的，也许这些数字可以算在自然死亡里面。如果你打电话去问安全局的人，每年有多少人因为被怀疑与西德有往来而自杀，他们一定会沉默，然后会仔细记录你的姓名。这是为了国家安全。死去的人才是为了国家安全，也是为了幸福。1977年起东德不再统计自杀人数。我们所说的自杀，这已经是最好的结果，他们不能忍受自己那样，

他们只能选择死亡。死亡才是唯一的希望。"这篇揭露东德隐藏自杀人口统计数字的文章，通过地下渠道，送到西德《明镜周刊》发表，引起了巨大的反响。

③克丽斯塔的选择

克丽斯塔是作家德雷曼的妻子，也是戏剧表演家。舞台上鲜艳夺目，生活中却是意志脆弱的人，她以自己的屈辱欲要换得她和德雷曼在艺术领域里的生存自由，被文化部长猥亵与对丈夫超出生命的爱使她痛苦不已。德雷曼的文章在西德发表，引起了国家和社会的巨大反响。斯塔西用尽手段，严密搜查和层层打压，克丽斯塔忍受不住巨大的压力，出卖了关键的证据信息，最终说出打字机所藏之处。在被关押了几天，经过连续不断的审讯，终于回到家中，却连个热水澡还没洗完就又大难临头。被丈夫误解的痛苦，对自己轻信于人的悔恨，对人性的绝望，对爱情的忠贞不渝，使得原本就是戏剧演员的她，在那一瞬间，只能选择自杀这一戏剧性的结果。

克丽斯塔是带有悲剧气质的，她悲观地认为一切反抗体制的举动都是徒劳的，而她始终恪守信念"强权之下只能服从"，最终也导致了她的下场。到最后警察尚未撬开木板时她已经认定无望，更可看出她的悲观。一个演员成为体制下最大的受害者，这本身也在表达：体制下人人都是演员，人人都是受害者。

(4) 细节的隐喻

是什么促使魏斯勒的转变？这是一个值得思考的问题，本片在几个细节之处体现了魏斯勒作为国家机器转变为一个常人的过程和催化作用。首先是诗歌，通过德国著名的剧作家、诗人布莱希特的《回忆玛丽安》中的第一段来表现，诗文如下：

九月的这一天

洒下蓝色月光

杨李树下一片静默

轻拥着，沉默苍白的吾爱

偎在怀中，宛如美丽的梦

夏夜晴空在我们之上

一朵云攫住了我的目光

如此洁白，至高无上

我再度仰望，却已不知去向……

魏斯勒偷偷潜入作家魏德曼的家中取得这本诗集。诗歌的作用，在于引导一个人内心的真正渴望，唤醒内心沉睡的对于美好世界的向往。导演用布莱希特的诗歌来提升魏斯勒的精神层面，别有寓意。布莱希特是一位在东西两种意识形态中都被认可的文学大家。他所推行的戏剧美学原则旨在反映在变化不拘的冲突矛盾中，人是可以改变的，世界是可以改变的辩证唯物主义世界观。他的作品的主题常常是对人的本质和精神道德的探讨。怎样在这动荡不安的社会现实里进行善与恶的抉择，怎样寻找一个自我完善与发展的立足点，他的两部盛名之作——《伽利略》和《四川好人》，探讨了同一个核心问题：在面对不公不义的强权时，个人的抉择是抵抗还是妥协？在面对善与恶的拉锯时，个人的抉择是往善还是从恶？

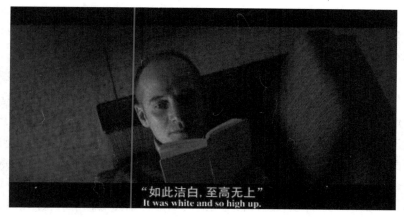

在《伽利略》里，伽利略面对教会的压迫，选择了不抵抗的妥协，但是用妥协所赢得的空间设法将自己相信的真理传递出去。所以他的学生认为，他的妥协其实是一种真正的英勇。《四川好人》的沈德无法生存，必须依靠一定程度的"恶"，才能保护她自己，让她的善得以存活。布莱希特半生面对纳粹的国家强权，辗转流离；到了美国，又被麦卡锡反共主义逼迫着交代政治立场。个人面对不义的国家强权时，究竟要怎样做自己的道德抉择，究竟要如何找到安身立命的平衡点，一直是布莱希特作品里最重要的问题。这也是电影中魏斯勒和德雷曼面对的问题。

本片中多次提到一首音乐——《好人奏鸣曲》，这是以贝多芬脍炙人口的《热情奏鸣曲》稍加改变而成的。《好人奏鸣曲》象征了人类最普遍最美好的情感和追求，被导演作为善的旗帜数次在电影里出现。相传列宁十分喜爱《热情奏鸣曲》，每天都会听一次。列宁曾经这样评价这首乐曲："没有比《热情奏鸣曲》更美的音乐了，惊人、超寻常的音乐！它总让我像孩子一样由衷地觉得自豪——怎么人类可以创造出这样奇迹似的乐曲。"列宁对这首乐曲的整体评价，并没有出现在影片中，影片中只出现了前半部分。列宁逝世25周年，莫斯科以列宁生平为内容制作了长达一小时的广播剧，结尾以列宁最崇拜的贝多芬《热情奏鸣曲》作为压轴曲，并配上列宁的那句评价作为旁白。美国版的广播播出列宁评价的全部："但是我不能常听这个乐曲，因为，它会影响我，使我有一种冲动，想去赞美那些活在污秽地狱里而仍旧能创造美的人，想去亲抚他们的头。可是这个时代，你不能去亲抚人家的头，除非你要让你的手给咬断。你得重击人家的头——毫不留情地重击——虽然说，理论上我们是反对任何形式的暴力的……我们的任务真的很难搞。"德莱曼获悉艾斯卡自杀的消息悲痛欲绝，拿出艾斯卡赠予的琴谱《好人奏鸣曲》，弹奏起来。孤苦哀伤的琴音在空间回荡，也在魏斯勒的心中翻腾——他用耳机在聆听。德莱曼对克丽斯塔说："你知道吗，列宁听完贝多芬《热情奏鸣曲》后说，如果我一直听这首曲子，革命就不可能成功。那些听过的人，我是指真正用心聆听的人，难道会是坏人吗？"这一问也叩击着魏斯勒的心魂。也许，极权政治也是如此，它剥夺了人性，剥夺了我们的爱。

影片还反复出现一个道具，它的隐喻更加具有深意，那就是打字机。只有体制的代表"窃听者"才拥有，窃听者也正是用打字机改写着受监控者的命运。史塔西掌握德雷曼等作家所使用的打字机的牌子和型号，也就是说，追查每一篇反动文字都可以精确定位到某

一个键盘上。后来雷德曼决心反抗时要拥有一台西德打字机才可以，这代表他们拥有了书写自己命运的权利，"红墨水"是斗争中所流的鲜血。

(5) 影片的影像风格

导演竭力营造出一种空旷冷寂、灰暗压抑的视觉基调，以此作为故事背景地——20世纪80年代东德首都柏林的日常情景。画面风格简洁、朴素，可以看出导演的克制。电影音乐收敛、平缓，其他电影手段也都避免做技巧性表现。本片几乎所有段落均于室内拍摄。大量使用"室内景"表达了所有个体都在体制牢笼的范围之内。即使如魏斯勒这般为体制效力的人，虽处于建筑顶层，但仍在屋檐之下。四面满是埋着窃听设备的迷墙，周围是穿着便衣的秘密警察，头上是那块永远都在监视你的铁幕，体制下的世界与监狱无异。室内景象征体制，外景便代表挣脱体制。本片在描写东德时期内的剧情时仅用了两个室外景，一是作家们在公园里商议反抗，二是克丽斯塔死的时候，这也在暗示着"反抗"和"死亡"正是挣脱体制仅有的两条出路。

导演在角色的服装、景别上也是用心良苦。主人公魏斯勒是一个国家中高级干部的角色，有着十分丰富的审讯和检查反动分子的经验。一张刚正不阿的脸，一件铁青色的衣服，加上身后冰冷的银灰色的电梯墙壁，足以体现魏斯勒是一个感情乏味，每天如同机器一样高速运转的形象。电梯间里的色调都是冷色，也让我们感受到了一种世态炎凉的氛围。这种氛围也体现在魏斯勒和文化部长一起吃饭的时候，在空旷的餐厅里人物的座次尊卑有别，凸显了森严的等级制度。另外，一张张笔直的桌子、凳子、柱子以及白炽灯管，这些笔直且生硬的线条出现在吃饭的场合里，体现当时大环境严肃凝重甚至窒息的气氛。在色彩上，白色和绿色构成了画面的主色调，冰冷颜色是刻画当时环境的有力方式。这个大全景交代了事情发生的场合，广角镜头将部分景别变形，以至于有一些笔直的线条失真，表达在这样一个压抑的环境下，人们的行为、思想乃至人性的变形。

魏斯勒的家的设计也是一样，家具布局简单，笔直的线条，陈设单一，说明他缺乏对生活的享受，私人生活索然无味。他吃意大利面时，简单得就像是在完成任务，更体现了魏斯勒生活如同机器。

与魏斯勒的冷漠与乏味相比，德雷曼经常穿一件白色的衬衣，体现了他纯洁天真浪漫的情怀。从画面来看，家里堆着凌乱的书籍杂志，陈设着许多杯杯罐罐，说明他涉猎广泛，生活品质高，同时这是一个充满人情味的家。另外，从画面颜色来看，主色调是黄色，暖色调充斥着他的房间，流露出一种温馨的情感。

本片魏斯勒脸上的光的变化十分明显，随着故事的发展，光线的变化也刻画出了他内心的一些改变。从一开始，魏斯勒脸上的底光，使得他以一个魔鬼的形象出现，导致观众觉得他监听的目的并非出于正义，而是出于对女主角的淫欲。导演一直在用白色的硬光打在他的脸上，给人一种生硬、铁面无私的感觉，同时突显了他的机械式的生活态度。他阅读诗篇的时候，他的光已经开始转变，变成了斜侧光，魏斯勒的内心已经开始有所触动，并一步一步地将自己的人性光辉释放出来，画面用一些黄色来补充魏斯勒此时内心的触动。最后的魏斯勒，都用斜侧光，这时候他的银幕形象是最完整的，也是最美的，光的强度也变得柔和起来，让他所在的环境都透露出了温情。虽然他始终都穿着一身深灰色的冰

冷外套，但这依旧不能掩盖他在一个高度集权的社会体制下挥洒人性光辉的一面。

影片的最终，"柏林墙"倒塌，德雷曼的戏剧上演，女主角不再是克丽斯塔。统一之后，魏斯勒仍旧在最卑微的底层艰辛求存，做一个递送免费广告的送报员。而那个文化部长，统一之后，摇身一变，又是一个新时代的大人物。他质问德雷曼："我怎么听说围墙倒后，你就不再创作了？这可不太好。毕竟国家在你身上投资不少。但是我懂得，这个新德国有什么好写的？没信念可依循，没标的物可反抗。在我们的小共和国里，日子好过多了，许多人直到现在才懂。"确实，旧的价值体系崩溃后精神世界立即面临迷茫。在墙内的时候知识分子们说不出话，墙倒了他们又不知道该说些什么。生活更好了吗？不清楚，但至少不必再担心因说过的任何话而被追究。被蒙蔽的状态并不是幸福，还不如说是被圈养待宰杀的猪羊，自由本来就应该是平淡无奇的东西。

自由是对人性抱有一种期望和希望，就是相信天堂不在别处，就在我们的心里。200多年前，在分裂的德意志，孤独的哲学家康德就说过，自由源自道德，那是一种发自人类心灵底部不必依赖于外部必然性的自由律令。无论外在的必然性如何压迫他，都不会绝对扼杀这种人对自己的律令。这正是人的尊严和价值之所在。这正是《窃听风暴》试图说明的：在最黑暗的核心地带，也有光明的种子，因为人性是如此顽强，而自由则是人性最本质的要素。

3. 亮点说说

影片将时间设定为1984年，距离柏林墙倒塌的前五年。1949年，英国左翼作家乔治·奥威尔的《1984》问世。此书是经典的反乌托邦小说。在书中，奥威尔刻画了一个令人感到窒息和恐怖的，以追逐权力为最终目标的假想的极权主义社会，通过对这个社会中一个普通人生活的细致刻画，揭示了任何形式下的极权主义必将导致人民甚至整个国家成为悲剧。

4. 参考影片

《再见，列宁》【德】(2003)导演：沃尔夫冈·贝克

《帝国的毁灭》【德】(2004)导演：奥利弗·西斯贝格

《浪潮》【德】(2008)导演：丹尼斯·甘塞尔

■ 4.2.6　《香水》

外　文　名：《Perfume：The Story of a Murderer》

导　　　演：汤姆·提克威

出品时间：2006年

编　　　剧：安德鲁·伯金、汤姆·提克威

主　　　演：本·威士肖、阿伦·瑞克曼、蕾切儿·哈伍德、莎拉·弗里斯蒂

国　　　家：法国、德国、西班牙

类　　　型：剧情、奇幻

片　　　长：147分钟

1. 电影简介

这是一部文学作品改编并获得成功的电影。小说《香水》，作者是德国的帕特里克·聚斯金德，是德国最受欢迎的作家之一，是有史以来最畅销的德国小说，是一部构思奇特，充满幻想，寓意深刻的严肃作品，曾被文学界称为"一个重要的事件，一个奇迹"。小说的轰动引起了众多编剧和导演的注意和兴趣，几经周折，电影《香水》终于于2006年由《罗拉快跑》的导演汤姆·提克威执导完成，开始公映。汤姆·提克威，德国电影导演、编剧，1993年，拍摄了处女作《一脸死相的玛丽亚》，获得德国电影评论协会的最佳电影奖，巴伐利亚电影节最佳新人导演奖。1998年拍摄的《罗拉快跑》是汤姆·提克威最重要的作品，以节奏强烈的电子音乐搭配十万火急的奔跑，加上卡通化的角色，一夜之间名扬天下，这也代表着一个新的电影时代的开始。

本片讲述的故事发生在18世纪，主人公名叫格雷诺耶。他出生在巴黎肮脏、恶臭不堪的鱼市场里，一出生就被亲生母亲遗弃在死鱼堆里。他的哭声救了自己的命，却把自己的母亲送上了断头台。他13岁时被孤儿院院长卖给了制皮匠，在那里为了生存，他像一个顺从的奴隶，不加反抗地劳作着。虽然得了可怕的炭疽病，但他顽强地活了下来。他对任何事都漠不关心，整日里沉浸在对各种气味狂热地探求当中。他能记住闻过的任何气味，而且根据微弱的气味就能感受到周围的东西——苹果中的虫子、藏在砖后的钱甚至几个街区之外的女人的香味……后来机缘巧合，格雷诺耶在香水调配师巴尔迪尼面前展露了其过人的天赋，进入其香水铺工作，成了巴尔迪尼的学徒，跟他学习制造各种气味的奇妙技术。这份工作无疑进一步助长了他对气味的迷恋，但格雷诺耶并不仅仅满足于制作出世界上最芳香的香水，他梦想学得如何保存万物气味的方法。巴尔迪尼告诉格雷诺耶香水的起源地在格拉斯，那里的人知道保存气味的方法。格雷诺耶拿着巴尔迪尼的推荐信来到了格拉斯。

在格拉斯城他终于学会了油脂离析法。当他杀死一名妓女并从中萃取出她的体香时，他的实验获得了成功，从此他也踏上了疯狂杀人的不归路。香水的神奇功效在萃取之初就得到了显现：它可以使妓女的小狗将自己当成主人，也可以使狂怒的德鲁变得对自己彬彬有礼。及至混有13名少女体香的香水终于制成的时候，它的巨大魔力也得到了完全施展。在行刑时，格雷诺耶将香水滴在自己身上，人群中原本存在着的对格雷诺耶因杀人而起的愤怒之情瞬间消失殆尽，转而对他感激涕零，以致行刑者说："他是无辜的！"甚至连主教也对其下跪膜拜并高呼："这不是凡人！这是天使！"当格雷诺耶将香水滴在手帕上挥舞并抛到人群中时，骇人听闻的一幕出现了：人们沉醉在喜悦之中，对格雷诺耶顶礼膜拜，这种膜拜最终演变为广场上的纵欲交欢。在影片结尾，格雷诺耶在嗅觉记忆的指引下重回自己的出生地，将剩下的香水全部倒在了自己头上，被人分而食之，他就这样结束了自己的生命。

2. 分析读解

对于这样一部话题电影，大多评论者把它理解为一个邪恶的杀人犯阴森诡秘的谋杀故事，若以此定论，与影片中的许多情节相抵牾，我们难以得到一个通融全片的解释。另外，看过电影的人都会感到，整个事件似乎超出了人们的善恶是非判断标准，道德价值判

断在这里失去了意义。

(1) 主题的解读

通过细读电影，结合创作背景和故事背景，我们发现，就其主题而论，影片给我们讲述的是现代人类对渐已失去的美好人性艰难的追寻。

① 对"美"的追逐

电影《香水》向我们展示了一个关于气味的神奇的世界，以视觉艺术的方式成功地呈现了人的嗅觉的丰富体验，并传达和引发了人们对"美"的思考。《香水》的旁白多次提及了关于美的问题，杀人犯格雷诺耶在杀害很多美丽少女以提取她们的香味时，被人们怀疑他杀人的动机是"收藏美"。当格雷诺耶第一次沉醉在美丽的少女的香味中时，他觉得，面对着这种香味，世上其他的香味似乎都显得毫无价值，而这种香味就是纯洁的美。所以，影片中讲述的故事看似是格雷诺耶在追逐一种令他沉醉的香味，其实他追逐的是一种纯粹的美。影片以香水为媒介，通过对各种气味特别是香味的追寻，引出了一个人们在审美感知中容易忽视的感官知觉——嗅觉，逼促人们重新认识和思考各种感官知觉在审美感知中的作用和功能。影片中刻意安排的一组死亡场景，很明显也是旨在引发人们对美与生命力问题的思考。影片中简洁、清晰、明快的处理方式，直接促发了我们对于这个问题的集中关注和思考。香水与美的关联并不困难，也正是这种易于联想到的关联引发了我们从美的角度思考和解读《香水》——一个充满着诡异想象的冷血杀人的故事。《香水》以独特的视角将观影者的目光聚焦在影像世界很少涉及的嗅觉感受上，给人以非常独特的感受和强烈的冲击。同时，也引发了人们对嗅觉在美感经验中的地位和作用等问题的思考。《香水》以视觉艺术的方式呈现了嗅觉上的独特体验，传达和引发了人们对美与感官问题的进一步思考。

当人们开始关注美，试图将自己所感知的美传达出去的时候，仅仅是美的外在的形式还不够，还需要一种由内散发而出的迷人的香味，这时香味成了一种价值，拥有了一种意义。显然，电影《香水》所展现的格雷诺耶在行刑场上创造的香味王国里，人们放纵情欲、集体交媾的震撼场面并非出自博克所说的这种"复合的情欲"，而是剥去了一切社会的、外在的东西的纯粹的情欲，是一种迷狂状态下的"本我"的情欲。香水与美的关联就在于情欲，香水能够通过香味诱发人进入一种本真的情欲的状态，这时候香水呈现在人面前的就是一种具有巨大诱惑力的美，这种美抛弃了外在的一切形式，以更强烈、更感性的方式直接触动人的深层心理，从而表现出一种强大的力量。

《香水》的主人公格雷诺耶一生都在追求的一种香味——他心中的"纯洁的美"，这让他本身也具有了某种美的象征意义——一种充满生机的顽强的生命力。《香水》很好地诠释了格雷诺耶通过嗅觉体验感受到的这种让他终生沉醉和追求的"纯洁的美"。格雷诺耶终生追求和渴望占有的那种香味，即他心中的"纯洁的美"来自一次奇妙的嗅觉体验，那让他心醉神迷的香味来源于一个卖黄李子的少女，当他走向这位少女时，他完全没有去看她的美丽的生有雀斑的脸庞、鲜红的嘴、迷人的大眼睛，他完全沉醉在这位少女身上散发出的香味之中，"她的汗散发出海风一样的清新味，她的头发的脂质像核桃油那样甜，她的生殖器像一束水百合花那样芳香，皮肤像杏花一样香……所有这些成分的结

合，产生了一种香味，这香味那么丰富，那么均衡，那么令人陶醉……这香味就是纯洁的美"。

在影片中，我们可以感觉到格雷诺耶好像不仅是个"纯洁的美"的追求者，而且本身在某种意义上就是具有生命力的"美"的象征。《香水》中有几组非常奇妙的情节设计可以让我们很明显地感受到电影要传递的这种意义，当格雷诺耶的拥有者离开格雷诺耶的时候，这个拥有者就会马上死去，他的一声啼哭把生下来就抛弃他的母亲送上了断头台，加拉尔夫人把他卖出后马上死去，他的两位雇主——皮革商格里马和香水商巴尔迪尼也是同样的命运，在格雷诺耶离开后他们的生命之花就马上凋谢。电影中这样的情节安排和小说中是不同的，更集中而且奇妙地传达了美与生命力的关系。美的事物总是生机勃勃的，有着顽强的生命力。当生命力消逝时，美也就消逝了；相反，若抛弃了美，放弃了对于美的事物的追求，生命力也就不复存在了。

《香水》对美作了非同寻常的阐释和判断，感性到了极致的自然状态的美的王国里，美的力量巨大无比，可以奴役和驱使一切，同时美也冷漠无情，不能像社会中的凡人那样去爱与被爱。美可以诞生于丑陋恶臭之地，散发令人沉醉的芳香，也可以死于残暴的吞噬之中，而这种残暴还是以爱的名义进行的。美可以存在于无形的气味之中，直接控制着人类最原始的本能欲望。揭开世俗美的面纱，直接裸露在人面前的竟是人的本能爱欲。

② 对"爱"的追逐

《香水》让我们在对美的诸多问题做了简单的审视之后，又进一步让我们思考更深刻的问题，那就是美与"爱"这种情感价值的问题。电影似乎要表达这样的观念，在纯粹的美的王国里，爱似乎是冷漠的、原始的，虚假的、扭曲的，整部电影充满了强烈的讽刺意味。

如果说爱可以被理解为给予和付出，包裹着人情的温暖，那么《香水》中的格雷诺耶一生都没有感受到人间的丝毫的爱，在他的世界里，爱被理解为占有和征服，是某种出于人性的强大的力量——爱欲。格雷诺耶一出生就被母亲当作垃圾一样丢掉，他没有从母亲身上感受到丝毫的亲情。在育婴所里，小伙伴们想置他于死地，他也没有从同样出身的孩子们身上感受到丝毫的友情。在格里马的皮革厂和巴尔迪尼的香水作坊，他只是为主人牟利的一件工具。但是，格雷诺耶自从出生以来对这些从没感到过丝毫的不适，他具有扁虱般顽强的生命力，他是个生活在社会中的自然意义上的人。

人需要爱和被爱，如果这种情感需要得不到满足，人就会产生疏离感、孤独感。于是在影片中我们看到，在嗅觉的指引下，当格雷诺耶在巴黎巷中同卖黄香李子女孩邂逅时，女孩身上散发出的独特体香唤醒了他心中对爱的渴望，当他误杀少女因而其体香也随之渐趋消失后，影片中这样旁白到："当晚他无法入眠，那女孩醉人的气息突然让他清醒地意识到他的生命为什么如此顽强、狂野，他悲惨的生活有了意义与目标，也有了更高的使命，他必须学会如何保藏气味。"可以认为，被格雷诺耶误杀的身上散发着独特芬芳的少女正是格雷诺耶爱之需要的象征，在影片中死去女孩的意象反复出现达13次之多，由此可见格雷诺耶心理上对爱之需要的迫切性。正是在这种心理需要的激荡下，格雷诺耶立志学习保存气味的方法，于是他到了巴黎跟随巴尔迪尼学习制作香水的工艺，当得知不能蒸馏

出人体的味道时，格雷诺耶昏厥过去，大病一场，几近死亡。当得知用油脂离析法可以保存人的体香时，他又几乎瞬间恢复。于是他一路欢快地前往格拉斯城学习油脂离析法。他的鼻子指引他远离人烟，愈高愈远，愈孤寂荒凉，寂寞有如磁极，引领他前往顶峰。当他走进一座山洞时，影片中这样叙述到：一时间，格雷诺耶简直不相信，他找到了一处几乎全无气味的地方，周围铺展着的，只有死寂的石头的宁静气息，这是片神圣的地方。没有外界的侵扰，他终于可以沐浴在自我之中，感觉极其美妙。如此过了一阵，他几乎忘了自己的野心和执念，差点也就全然放弃了。正是在这里，格雷诺耶那不断膨胀的欲望得到了一定程度的遏制，他的身心也几近净化，这就是爱的力量。

如果我们所说的爱是一种社会性的爱，格雷诺耶无法嗅到自己的味道，那么他只能凭着内心对爱的理解去设法获得一种完全出于本性的自然的爱，这种爱被他理解为占有和征服。当他第一次嗅到卖黄李子的少女的令他沉醉的体香时，他便产生了这种朦胧的爱意——一种让他终生追求的"纯洁的美"。为了永远占有这种他内心渴望的爱，格雷诺耶开始学习提取和保存香味，学成之后便进一步实施他整个人生的伟大计划——谋杀美丽纯洁的少女提取她们的体香制成最伟大的香水。最后他做到了，在审判他杀人罪行的刑场上，彻骨的恨变成了爱和臣服，当他看到人群中的黄李子撒落时，也许勾起了他对于心中追求的爱的回忆，他第一次流下了泪水。当他完成了一生伟大的计划后，回到了自己出生的地方，浑身洒满香水被众人分食，影片的旁白意味深长地说道："没多久，格雷诺耶就从这个世界消失了，当他们吃光他之后，每个人都感受到纯粹的幸福，他们这辈子第一次相信自己做了某件事，纯粹是出自于爱。"也许，爱是对某种缺失性的东西的渴望，而格雷诺耶缺失的是社会性的爱，他得到和占有的却是自然性的爱。"纯粹的美"的力量源于自然性的爱欲，全部的内容就是占有和征服，这种爱只能是冷漠的、原始的。

③ 对"自我"的追逐

在影片《香水》中"香水"这种液体所代表的符号属性也是不容忽视的，它与主人公格雷诺耶对主体价值的追寻形成一种暗合关系。香水意味着可散发性气味，气味的差异性意味着个体存在的差异性。正因为如此，格雷诺耶疯狂地研究制作香水，目的就在于要寻找主体价值存在的方式。所以格雷诺耶的"香水"与他的天赋性主体价值凝聚到一起。香水的外在性令格雷诺耶极端厌恶和恐惧自己没有体香的身体。用少女体香研制的香水可以令全世界沉浸在欲海，在幻觉中满足欲望，剥夺他们的意识，却对自己永远无效，反而增强他的理性、增强对世界和众生的认识。他对主体存在价值的追寻永远达不到香水对世人的影响那么大，这是令人绝望的悖论。香水对人的征服源自少女纯真的自然身体及自然性，这是任何技术手段都无法改变的，恰恰格雷诺耶先天就不具有这种属性。没有味道的格雷诺耶就不是一个真正的人，他是一个没有完整人格的"人"，是一个缺失美好纯洁人性之爱的"人"，或者说是现代社会造就的失去人味的"人"。因此，人类社会的爱恨情仇、善恶是非都被他自闭的心理空间隔避了，他以恒定不变的冷厉遮蔽深刻的情感体验。他是丧失人性的现代人的集中而极端化的体现，而且他在缺乏爱意的恶劣环境中能以其顽强的生命力与之抗衡，因此他成了邪恶的化身。凡是和他来往的人，无论好人、坏人，都会相继死去。他母亲因"弃婴罪"被处以死刑，加拉尔夫人、格里马老板、巴尔迪尼等

人，都在他离开后离奇地死亡。丧失人性的现代人的可怖性通过格雷诺耶的前期经历感性地得以显现，影片对文明社会里现代人的警示是不言而喻的。

面对人性的丧失，现代人类又会做出怎样的回应？又如何进行社会性和自我性的调节呢？他们选择自省后的追寻，而且经历了艰难而漫长的过程，显现了人类在追寻路上的坚毅和执着。山洞里的生活经历在格雷诺耶寻求其心理需要的满足过程中具有转折性的意义。一方面，格雷诺耶对爱的需要并没有得到满足，只是得到了一定程度的弱化；另一方面，他又萌生了另一更高层次的心理需要：自我实现的需要。音乐家必须演奏音乐，画家必须绘画，诗人必须写诗，这样才会使他们感到最大的快乐。是什么样的角色就应该干什么样的事，我们把这种需要叫作自我实现。就天赋异禀的香水制造师格雷诺耶而言，他必须制成世界上最奇特的香水，只有这样才能证明自己是这个世界上独一无二的。影片中给出了一个他独自进入山洞几年未曾出去的画面。在影片中这个画面没有人物语言，没有任何动作。其中的含义要告诉观众的是他在苦行和思考。思考什么？就是思考关于人的问题，关于人的自然性问题。人的个体价值是和人在自然世界中的本真状态联系在一起的，而不是他的社会性。也就是说，格雷诺耶在这个时候要去做的就是用自然性去抵制肮脏污秽的社会性，这才是主体价值得以建立的可能途径。也只有这种可能途径才能发现自己的独一性，个体的身份密码才能最后破译。香水之谜在抽象意义上讲，即个体身份与主体价值之谜，也是人的自然性之谜。当整个谜团解开的时候，格雷诺耶产生了从未有过的虚无感，发生了用少女体香研制的香水浇遍头顶诱使贫民将其吃掉的最后疯狂。死亡并不可怕，人活着却没有真实的自我那才可怕。人与生俱来的主体价值即自然本真被遮蔽而产生绝望更加可怕。格雷诺耶对爱的需要没有得到满足，却又相当偏执地去寻求自我实现的满足，这一悖论性的存在在某种程度上注定了他自我实现的心理需要不会得到满足，也预示了他最终走向毁灭的人生之路。

(2) 用视觉表现味觉

小说电影化改编的难度在于用视听的方式来表达嗅觉，这是另一维度的感官。著名导演库布里克曾想要将此书改编为电影，但是一番研究之后，他最终承认这个故事是不能用电影化手段表现的。这也从侧面说明了本片导演的天才之处。电影的开篇，实在令人欣赏。故事缘起巴黎一年中最热的一日，那一天主人公格雷诺耶降生了。逼真的服装道具布景和平铺直叙的中景镜头向观众展示了一个"欧洲最臭的城市"。灰色调的画面，将所有人的面孔衬得惨白。集市上，鱼贩子搬运着成筐成筐的新打捞上来的鱼。虽说是刚捞上来的，可这鱼都死气沉沉地翻着白眼，翻着银灰的鱼肚白，一只挨一只地摆在筐里，就像万人坑里的尸体。河水、血水在集市的地面汇集、蔓延。格雷诺耶的母亲——书里描述的25岁女人，看上去衰老得足有45岁——面色灰白，脏得看不出颜色的裙子布满了油污和血腥，稀疏的头发黏糊糊地贴着头皮，和裙子同属"看不出色系"的头巾下面，混合着头油的汗珠滴滴答答淌下来。除了肮脏，真没有别的词再能形容这个地方，这些人。唯一不同的颜色，就是格雷诺耶这个新生儿，微红的皮肤薄得透明，看起来那么脆弱，眼睛尚未睁开，鼻子已蠢蠢欲动。此时Tykwer拿手的快切进入了视野，看看小格雷诺耶都闻到了什么——腥臭的死鱼，鱼贩子脏兮兮的牙齿，用手帕捂住鼻子的顾客，床上的男女，窒闷的

巴黎。镜头在一切不快的味源和格雷诺耶翕动的鼻翼的特写间切来切去，速度越来越快，终于婴儿爆发出了那声断送母亲性命的啼哭。

中景描述出了一个狭窄逼仄的环境，而近景和特写将观众的关注点特定引向了那些令人作呕的对象。此时的观众，只要夏天进过水产市场，都会回想起臭气熏天的死鱼烂虾，即使没有，只要脑海中有过对腐烂变质垃圾的记忆，理所当然地产生了想吐的欲望，逼真的道具和色调，配合精心设计的镜头，构成了本片令人惊艳的序幕。

同理的运用，发生在另一场少年格雷诺耶第一次上街为制皮店送货的戏中。又是狭长的街道，两旁填满了低矮的楼，小商贩占据了街的一半，剩下行人和马车，百姓和贵族，混合着香气和臭气在一起摩肩接踵。格雷诺耶贪婪地吮吸着这一切气味。为了表现这种贪婪和痴迷，导演没有使用快切，而是用了慢镜头。面对这样不堪的环境，格雷诺耶却像进入了气体博物馆一样兴奋，微闭着眼，抽动着鼻子和肺，幸福地徜徉其中。在慢镜中，时间停滞了，空气凝固了。在街的尽头，是佩里西埃的香水店。色调骤然发生了转变，这个上流社会的先生太太进进出出的小店铺内，传出的是油灯温暖奢靡的橙黄，与肮脏街道的灰白形成了鲜明对比。贵族们的假发和脸上的粉脂，在慢镜头中沉重得仿佛要掉下粉面儿来。

格雷诺耶偶遇马雷街少女的时刻更是让人震撼。在一个小广场上，格雷诺耶专注地跟踪着他的"气味女神"。制造神秘唯美的画面的重点，在于灯光的运用。细腻的主光将少女的脸庞映得洁白无瑕，充分的补光恰到好处地勾勒了人物的线条，突出了画面主体，弱化了背景。在漆黑的小广场这个舞台上，少女挎着盛满鲜黄李子的竹篮，睁着无辜的绿色大眼，冥冥中等待被捕获的命运，充满了强烈的明暗对比和舞台戏剧感。导演处理得最巧妙的地方，就是很聪明地利用了移情——将抽象的少女之香，具像到了黄李子上。初夏李子的味道，能让你联想到什么？绿叶遮掩下斑驳的阳光，酸酸甜甜的冰棒，心仪的人的微笑，小小伤感小小无聊的时光——生命中那些珍贵的时刻在光滑的李子表面悄悄浮现。跳跃的明黄色将之前营造的腐朽压抑的气氛一扫而空，在这样的污秽之中，居然能有这样一丝清香与甘甜出淤泥而不染！新鲜的李子，纯洁的少女，代表了一种自然的生命力——对这样的美的追求，又有什么不对呢？

整部电影的画面结构，更像是古典欧洲艺术片，血腥的镜头都被美化得像油画一样，裸体的女人在普罗旺斯的薰衣草田间，在欧式沙发上优雅地躺着，很有美感的姿势、雪白细腻的皮肤更像画家笔下美丽的女子，完全不同于血淋淋的剧情推理惊悚片。

整部影片着重表达的就是气味。提克威在这方面可谓是煞费苦心：描写格雷诺耶出生地时，运用一系列的特写镜头将鱼市的肮脏、臭不可闻表现得真实可感。据说这是导演辗转德国、西班牙、意大利、法国，用17吨的鱼和动物尸体淹没外景地街道所展现出的效果；为表现香水的魔力，提克威请来欧洲著名舞团"La Fura dsls Baus"，这只巴塞罗那舞团中的150人与600余名临时演员在镜头前全裸表演，以慢镜调动近千名演员再现香水魔力下纵欲狂欢的人群，将被香水所蛊惑的人群那种迷乱癫狂的状态表现得淋漓尽致，是看似舞台化却顺理成章的表演。

影片的一开头直接来了一段受刑的场景，给观众一个极大的悬念，然后才切入影片的回忆当中。影片以第三人称的方式来叙述，把更多的思考留给了观众自己。让观众时刻地思考着而没有陷入影片叙事环境里去，这让影片的主题表达更加容易了。平行蒙太奇的运用让影片带上了惊悚的效果，场面让观众在视觉感受的同时甚至能嗅到其中的味道。广场的大型裸体镜头，直接给人的是震撼和反思，绝不是所谓的大场面。影片对欲望的揭示细腻过分，直逼人心，但却让人无从反驳。

3. 亮点说说

影片有着油画般的光影和轮廓，尤其是到了故事后半段，格雷诺耶隐秘的行为渐渐疯狂，越来越多的女人被杀害，抛尸的现场被拍得越来越华丽，纯洁的肢体美丽地扭曲着，并和教堂、石墙等唯美的环境做着对比，值得定格去看。看到这些的时候，你会忽略，这是谋杀后的现场。

4. 参考影片

《罗拉快跑》【德】(1998)导演：汤姆·提克威

《搏击俱乐部》【美】(1999)导演：大卫·芬奇

《沉默的羔羊》【美】(1991)导演：乔纳森·戴米

4.2.7 《美丽人生》

外　文　名：《La vita è bella》意大利语；《Life Is Beautiful》英语

导　　　演：罗伯托·贝尼尼

出品时间：1997年

编　　　剧：文森佐·克拉米、罗伯托·贝尼尼

主　　　演：罗伯托·贝尼尼尼、可莱塔·布拉斯基、乔治·坎塔里尼

国　　　家：意大利

类　　　型：剧情、爱情、战争

片　　　长：116分钟

1. 电影简介

意大利电影《美丽人生》，由罗伯托·贝尼尼自编自导自演，他是最受欢迎的意大利喜剧明星。1997年罗伯托·贝尼尼根据父亲的事迹亲自改编并导演和主演了影片《美丽人生》，在世界各地叫好叫座，也使他本人获得奥斯卡最佳男主角奖。影片讲述的是1939年"二战"阴云笼罩下的意大利，犹太青年圭多和好友驾车来到阿雷佐小镇准备开一家书店，途中邂逅美丽的女教师多拉。圭多对多拉展开了热烈的追求，多拉不惜跟父母闹翻，离家出走，嫁给了圭多。两人终成眷属。婚后儿子乔舒亚出生，三人的生活幸福而美好。然而好景不长，圭多和儿子因犹太血统被强行送往集中营。多拉虽没有犹太血统，为了能和儿子、丈夫在一起，毅然同行，在集中营里被分开关押。圭多不愿让孩子幼小的心灵蒙上悲惨的阴影，在惨无人道的集中营里，他骗儿子这只是一场游戏。他以游戏的方式让儿子的童心没有受到任何伤害，自己却惨死在纳粹的枪口下。影片笑中有泪，将一个大时代小人物的故事，转化为一个扣人心弦的悲喜剧。

影片荣获奥斯卡最佳外语片头衔及多个国际大奖，导演罗伯托·贝尼尼也因这部电影成为第一个获得奥斯卡非英语影片最佳演员奖的人，可谓是一炮而红的惊世之作。

2. 分析读解

第二次世界大战的爆发上演了一幕波及全世界的悲剧，这幕悲剧沉重、严肃，处处充斥着鲜血、眼泪、悲伤、叹息，令每个置身其中的人觉得窒息，喘不过气。影片的故事发生在"二战"期间的意大利。从历史的大视角看，这是一部反映战争的绝佳影片。其一，它没有采用全景式的展示，而是选取几个普通人和一个普通家庭的遭际来反映；其二，即使是选取普通人和普通家庭的遭际来反映，它也没有落入一味着力于渲染那几个人和那个家庭在战争中的深重苦难的窠臼。

(1) 反常规的主题运用

很多导演很多影片都在二战这个题材中大放异彩，如描绘真实的战争场面来表现战争残酷的《中途岛战役》《拯救大兵瑞恩》；还有通过爱情故事来表现战争的残酷的《魂断蓝桥》《科林上尉的曼陀铃》；以集中营为背景来表现战争的《死亡列车》《辛德勒的名单》等。《美丽人生》却完全不同于以往任何一部反映"二战"题材的影片，它是一幕黑色的喜剧，它以一种超越常规的新颖的角度，通过另一个侧面来面对这段历史。同样是描写犹太集中营，但它使用了一种全新的视角来反映战争，观众在笑声中含着泪水领悟着生命的真谛。

贝尼尼撇开写实的传统表现手法，结合自身喜剧的表演优势，运用喜剧的表现手段对这一传统主题展开另类的诠释，以纯客观的反映将观众拉入事件之中，从而获得心灵与感官的震撼。贝尼尼在影片中设置的幽默元素处处展现其主体观念，从叙述效果来讲，后者的荒诞化比前者的写实化更能引发受众对传统主题的全新反思，如此则更能加强对主题的阐释。影片前半部分讲述犹太青年圭多的爱情故事，在厚重、古老的意大利社会图景中，圭多追求多拉过程中的智慧与幽默处处消解着影片中历史和社会的沉重；影片后半部分讲述集中营里圭多为孩子编织的一个父爱童话，在凝重、残酷的集中营图景中，圭多为儿子所做的表演处处消解着真实场景的冷酷与残忍。这是反常的，甚至是荒诞的。影片从头到

尾画面明丽流畅,绝不在色彩上给观众制造沉闷压抑之感。在前半部,即在主人公们被关押进集中营之前,若不留心每一个细节,你甚至会忽略战争这一大环境,只当它是一部爱情喜剧。

(2) 童话式的叙述

《美丽人生》的叙事结构由两部分组成,该片的前半部分描述了圭多的爱情追求,后半部分描述了圭多父子在集中营的亲情故事。不管是爱情,还是亲情,贝尼尼都采用了童话式的叙述方式,显得别出心裁。在特定的历史背景下,影片所描述的圭多的爱情普通平常,但是吸引人的是圭多从一见钟情到苦心追求,处处设置了幽默的细节和叙事元素。圭多在草垛里接着从天而降的多拉的段落,多拉想烧掉鸽棚里的黄蜂窝却不小心从上面掉了下来。"早上好,我的公主!"幽默简练的一句话,体现出圭多对生活的热爱与自信。"这是一个美丽的地方,鸽子飞翔,仙女从天而降,我要搬到这儿来。"圭多的幽默和自信在字里行间一点一滴地流露出来。还有在看完歌剧后圭多开车接多拉的那场戏,天下着雨,车又出了毛病,圭多拿汽车方向盘和坐垫给多拉做了一把雨伞。两个人在雨中漫步聊天,圭多的幽默和浪漫气质被充分地表现出来。圭多假扮督学跳脱衣舞,圭多在歌剧院内的意念呼唤,圭多与多拉未婚夫的几次周旋。最终,圭多在喜庆的气氛中,在众目睽睽之下,骑马"掠走"了多拉。这一切,都是观众难以想象的童话式叙述手法表现出来的,增添了浪漫,也增添了幽默,让这个又穷又矮的男人瞬间有了魅力。"早上好,我的公主!"在影片前半部分出现是幽默,而在后半部分集中营的电波中传出,不仅有着浪漫,更是深深的爱恋,鼓舞对方,在冰冷的集中营中有了温暖的动力。

前半部分的爱情童话由众多的巧合、偶遇引发的幽默组成。这种看似轻松、诙谐的叙事为我们展现的其实是一个下层人圭多对生活的热爱和享受,导演用喜剧甚至闹剧的表现手法消融了残酷的历史现实。

影片后半部分,幼小天真的乔舒亚与冰冷严酷的集中营形成极大的不协调,为了保护儿子的心灵不受伤害,圭多编织了一个游戏的谎言,让孩子完全沉浸在游戏的空间。尤其是圭多一本正经地冒充懂得德语,把德国军人残酷的集中营规矩翻译成可笑的游戏规则时,让观众对圭多捏了一把冷汗,圭多绘声绘色形神兼备的翻译,乔舒亚灵动的双眼,周围人们的一脸恐惧和茫然,不和谐的元素完美地呈现在一起;干完一整天超强度的活,疲惫不堪却强打精神告诉儿子他们在游戏中积分领先;从圭多在广播室向多拉传递心声到圭多在德军官聚餐时为妻子播放歌剧,直至圭多死前做着鬼脸、迈着夸张的步伐离开。圭多费尽心机直至付出生命的代价,只是为了抚慰妻儿,避免战争在儿子内心留下阴影。正如故事讲述者在片尾说道:"这是我的经历,这是我的父亲所做的牺牲,这是我父亲赐我的恩典。"这一震撼不仅仅给了孩子,也传递给了所有观众。贝尼尼在影片中对集中营的冷酷没有用过多的笔墨,而是全力营造圭多真实谎言的童话氛围。当镜头从冰冷的囚室、倦乏的人群、冷酷的管教等场面闪过时,又不时提醒观众童话氛围所依托的背景。影片的精巧设计与贝尼尼的精彩表演使得看似荒诞的童话顺理成章地发展下去,从而使故事的叙事流畅自然,毫无破绽。

(3) 前后呼应的细节设计

影片中某些细节的巧妙设计让我们惊叹编剧罗伯托·贝尼尼的匠心独运。"雨夜漫步"是圭多和多拉情定终身的关键一页。在那个浪漫的飘着细雨的夜晚，多拉惊讶于圭多创造的三个奇迹，于是芳心暗许。其实只要我们仔细观看影片，就会发现每一个奇迹都在前面的剧情中有所铺垫。圭多创造的第一个奇迹是他喊了一声"玛利亚，钥匙！"，一把钥匙自天而降，刚好落到他的手中。圭多有了这把玛利亚的钥匙，自然就打开了多拉的心扉。在前面的剧情中，圭多和朋友费鲁齐两次经过那栋楼，都有一个小伙子在喊："玛利亚，钥匙！"然后一把钥匙就从窗口扔出，落到小伙子的手中。影片中两人继续散步。圭多请多拉去吃朱古力雪糕，多拉说现在她要回家了。圭多问什么时候去吃？多拉说不知道，并开玩笑说不要为这种小事再麻烦圣母玛利亚。李医生正打算把答案告诉圭多，于是歪打正着，帮助圭多创造了第二个奇迹。等到第三个奇迹神奇出现的时候，多拉已经完全倾慕于圭多，被他的神奇所征服。所以才有下一幕多拉钻到桌子下面请求圭多带她走，两人骑马而去的精彩镜头。

在影片的前后两部分，各提到一次洗澡。影片的后半部分，圭多父子俩被关在纳粹集中营里，圭多正在搬铁砧，儿子乔舒亚来找他。说有人要他们小孩都去洗澡，而他不愿意洗澡。圭多呵斥他，让他听话也去洗澡。可是，乔舒亚就是不要洗澡。正是乔舒亚不要洗澡，他才逃过了一劫。在集中营里，要小孩去洗澡就是进毒气室。影片的前半部分交代了乔舒亚不爱洗澡，多拉要乔舒亚洗澡，乔舒亚跺脚，任性地说不要洗澡，还躲进了小柜子里面。有了前面情节的铺垫，后面剧情的出现合情合理，解释了乔舒亚躲过浩劫的原因。

本片最有意思的一处细节设计，是对叔本华"意志决定一切"这个环节的设计。"意志决定一切"，这是哲学大师叔本华的名言。在影片中，圭多在朋友费鲁齐的引导下，终于明白了意志的无所不能，领教了意志的神奇。在歌剧院时，圭多深情地呼唤"望过来吧，公主"，在圭多的强烈的意志力的作用下，多拉终于慢慢地把头转向了左边，看到了圭多。在影片快结束的时候，纳粹仓皇逃离，圭多让乔舒亚躲在小柜子里，自己去找黛丽了。可是当他走开后，发现一只狼狗对着小柜子叫唤。圭多躲在墙角，用意志力默默地驱赶狼狗"快走开，快走开"，狼狗居然离开了。神奇的意志力保护了儿子乔舒亚。这是有意的细节设计，叔本华是希特勒最喜欢的哲学家，导演在这里用叔本华的理论来攻击纳

粹，有着一种"以彼之矛，攻彼之盾"的意味。同时，似乎也在提醒观众，美丽人生，真的是由你的意志来决定。

（4）爱是良药

《美丽人生》是一首爱的赞歌，爱情，亲情，浓浓的爱意流淌在影片的每一分钟中。细看影片，圭多遇见了他的"公主"多拉，他对多拉的爱在与其未婚夫的对比中，显得至深不渝。多拉放弃家中优越的生活环境，不顾父母和未婚夫阻挠，与圭多组建了幸福的小家庭时，《美丽人生》再一次证明了爱，让人生充满幸福；爱，可以战胜一切。圭多送多拉去上班，虽然没有汽车，全家挤在一架自行车上，但我们依然看见了荡漾在他们脸上的幸福微笑，快乐而满足。当圭多和乔舒亚被押上送往集中营的火车时，多拉义无反顾地要求纳粹军官也将自己带上火车。我们看到的是一个妻子、一个母亲深沉而坚决的爱。

当然，最让人震撼心灵的是圭多对孩子的爱。他为保护孩子而编织的一个美丽谎言，让人感到辛酸和心痛。在去集中营的途中，年幼的孩子询问父亲这是要去哪里时，父亲笑着回答，这是一个生日惊喜，因此旅行的地点是个秘密。于是所有呈现在孩子眼前的黑暗都被父亲变得如此美好，所有的真实都成了一个谎言。父亲即将被枪决，路过孩子藏身的铁柜子时，露出了唯一一个悲伤的表情，但转瞬即逝，他又笑着向孩子做鬼脸，示意孩子不要出来，并且还像以前那样迈着夸张的大步离去。街尽头幽暗的拐角，一阵清晰的枪响，把影片推向了无声的高潮。许多人曾问爱是什么，《美丽人生》告诉了我们：爱是一种牺牲、一种保护、一种关心，爱是一种美丽。《美丽人生》完全不同于以往反映"二战"题材的影片，它是一幕黑色的喜剧，它以一种超越常规的新鲜角度，通过另一个侧面来面对这段历史。导演相信"笑"和"想象力"才是面对这些无奈的最佳良药，他以自己独特的视角为在"二战"中所有受伤的人们注射了一针止痛剂。如何让人类忘记这场浩劫？唯有爱。

（5）独到的视听语言

《美丽人生》的主题是严肃的人性主题，但整部影片却被诙谐、幽默的气氛贯穿始终。画面的色彩和剧情相得益彰，发挥了独特的作用：首先，画面渲染了特别的环境和气氛。影片前半部分圭多追求多拉表现爱情的部分笑料不断，画面色彩也是五彩缤纷的暖色调。后半部分是一家人被关进集中营阶段，这时凄冷的深蓝色像阴影一样一直笼罩着影片，不再有蓝天白云，人们统一换上了青灰色的衣服。单一的冷色调给人一种难受、压抑、冰冷的感觉，同时，也给人一种不祥之兆。两种色彩构成作品的总体基调，明快鲜艳与清冷单一的色彩形成了鲜明的对比，给人一种强烈的视觉震撼，促发人思考，对剧情的发展也起到了很好的辅助作用。

其次，表达了人物的主观感受。圭多在集中营里带着自己的儿子想逃出去，当他盲目而匆忙地四处奔走时，影片背景是一种亦真亦幻的淡淡的蓝雾，而若隐若现中主人公看见了一面尸墙，更是让人惊恐万分，让人难以置信。雾表达了主人公此时迷茫和对自己所见所闻的不真实感，恍若置身梦境一般。蓝色则代表深邃、幽静、凄凉。当作品由五彩缤纷的暖色调变为凄清的冷色调时，影片已然表达了纳粹的残酷、冰冷和无情。《美丽人生》的暖冷两色调和影片的喜悲两氛围融合得恰到好处，为影片情节的发展起到了很好的促进

和衬托作用。

光的运用在《美丽人生》一片中有着充分的表现。光线的变化成了人物关系变化的视觉对应。首先，导演在不同阶段使用不同的光线，切合剧情发展的需要。如在影片前半部分光线主要是自然光和亮光，和人物内心喜悦的心情相吻合。后半部分主要是室内光和晚景，此时集中营内的生活是暗无天日的，符合人们内心低沉压抑的情感。其次，不同强度的光线对人的生理、心理所产生的作用是不同的。令人愉快的场面充满了阳光，而悲伤的、痛苦的事件发生时常常选择夜晚或阴雨绵绵的时刻。当圭多在纳粹失败想杀害所有人犯时他冒险去寻找妻子，一束强光在各个建筑间来回扫射，画面没有一个德军士兵，但此时的光束恰如一个在空间中移动的貌似人形的幽灵，充当着德军的眼睛，让人不寒而栗。

本片的音效令人印象深刻，集中营里深沉悲凉的音乐，深深压抑在人们心头。多拉坚持要和丈夫儿子共赴集中营时，影片出现一段激昂的音乐，似乎在为多拉壮行。奥芬巴赫的《船歌》作为男女主人公之间爱的蜜语几次在片中出现，时间地点不同，感受不同，不变的是双方忠贞不渝的爱情。尤其是集中营里当和丈夫、儿子分开多时的多拉突然听到《船歌》时，她知道丈夫还活着，此时她百感交集，世界上没有比这个乐曲更美妙的音乐了。另外，影片前后两部分连接时使用了一段音乐，音乐没断，但花房子里突然跑出了一个五六岁的男孩——他们爱的结晶，来说明时光的流逝。音乐在这里起了连接剧情的作用。

《美丽人生》是导演罗伯托·贝尼尼所执导的第六部影片，在本片身兼编、导、演三职，作为意大利著名的喜剧演员，他在本片发挥了高度创意，用全新的视角将几乎已经拍烂的题材——纳粹迫害犹太人点石成金，而观众则在笑声中领悟到人生的真谛：生活是美好的，哪怕一时被黑暗所笼罩，我们依然能够找到美之所在。

该片曾获得过总共28项国际大奖，在全球佳评如潮。《美丽人生》在美国的票房已经超过《邮差》，成为美国电影史上最卖座的外语片。迄今为止收入已近2300万美元，在全球更是突破1亿美元大关，更令人称道的是，该片的制作成本仅仅为650万美元。贝尼尼也由此成为奥斯卡影史上第一位以外语片拿到奥斯卡影帝的外国演员。

3. 亮点说说

在《美丽人生》拍摄之初，就有人断言，一部以奥斯威辛集中营为背景的喜剧影片是不可能拍成的，甚至有人认为贝尼尼亵渎了历史，太玩世不恭。然而，《美丽人生》问世之后，人们开始相信，在那段残酷的岁月中，确实有鲜血和眼泪不能完全蔓延到的角落。伟大的父亲让残酷的战争变成了游戏，让欢笑代替了恐惧，让希望在孩子身上实现，让纯洁的孩子在非人的环境中做到物我两忘。

4. 参考影片

《辛德勒的名单》【美】(1993)导演：史蒂文·斯皮尔伯格

《拯救大兵瑞恩》【美】(1998)导演：史蒂文·斯皮尔伯格

《穿条纹睡衣的男孩》【美】(2008)导演：马克·赫曼

《黑皮书》【德】(2009)导演：保罗·范霍文

■ 4.2.8 《国王的演讲》

外 文 名：《The King's Speech》
导　　演：汤姆·霍珀
出品时间：2010年
编　　剧：大卫·塞德勒
主　　演：科林·费斯、杰弗里·拉什、海伦娜·伯翰·卡
特、盖·皮尔斯、迈克尔·刚本
国　　家：英国
类　　型：剧情、传记、历史
片　　长：118分钟

1. 电影简介

　　《国王的演讲》是汤姆·霍珀执导，科林·费斯、杰弗里·拉什等主演的英国电影。该片于2010年11月26日在北美开始点映，而在英国的正式公映时间是2011年1月7日。在2011年第83届奥斯卡提名名单上，《国王的演讲》获得12项提名，并最终拿到最佳影片、最佳导演、最佳男主角、最佳原创剧本四项大奖。科林·费斯凭借本片获得金球奖最佳戏剧片男主角。该影片还获得金球奖、美国制片人公会、导演公会和影视演员公会奖等多项提名和奖项。

　　约克郡公爵因患口吃，无法在公众面前发表演讲，这令他接连在大型仪式上出丑。贤惠妻子伊丽莎白为了帮助丈夫，到处寻访名医，但是传统的方法总不奏效。一次偶然的机会，她慕名来到了语言治疗师莱昂纳尔的宅邸，传说他的方式与众不同。虽然公爵对莱昂纳尔稀奇古怪的招法并不感兴趣，首次诊疗也不欢而散。但是，公爵发现在聆听音乐时自己朗读莎翁的作品竟然十分流利。这让他开始信任莱昂纳尔，配合治疗，慢慢克服心理的障碍。乔治五世驾崩，爱德华八世继承王位，却为了迎娶寡妇辛普森夫人不惜退位。约克郡公爵临危受命，成为乔治六世。他面临的最大挑战就是如何在"二战"前发表鼓舞人心的演讲。

　　《国王的演讲》开篇点题，一场演讲将电影的主要人物呈现在观众面前，气氛紧张，矛盾冲突激烈，引人入胜，声势浩大的电影场景映衬出约克郡公爵内心的胆怯与恐惧。

　　约克郡公爵经历过几次痛苦的口吃矫正治疗后，一直努力克服困难的约克郡公爵对治好自己的口吃基本已经不抱希望了，在他快要放弃的时候他的妻子总是能给他力量让他重新鼓起勇气再次接受治疗，直到遇到了莱昂纳尔，这个典型的英伦绅士：语言矫正师！虽然他自己从来不以这个自称！莱昂纳尔和约克郡公爵的对手戏是影片的一大亮点，他们地位一尊一卑！莱昂纳尔的不卑不亢、淡定泰然和约克郡公爵的暴躁不安甚至是自暴自弃形成鲜明的对比，其实刚看这部影片很多人可能会觉得他们最后的惺惺相惜会有些不可思议，但正是莱昂纳尔的坚持、坦诚、勇气使得后面的一切得以发生！约克郡公爵观看的一场希特勒的演讲更是为影片起到了画龙点睛的作用，希特勒是精通各种肢体语言的演讲专家，他的演讲充满着憎恨和私欲，充满着血腥和暴力，以此来与约克郡公爵的演讲形成鲜

明的对比。约克郡公爵虽然不能像希特勒那样顺畅有煽动性地侃侃而谈，但是希特勒是挑起世界大战的公敌。在看过了希特勒的演讲之后，约克郡公爵的演讲目光坚定，充满真情，充满正义，正义与邪恶瞬间淋漓尽致地展现在所有观众面前。

经历各种困难之后约克郡公爵在莱昂纳尔的帮助下还是完美地完成了这场演讲，取得了胜利！这点在影片的钢琴伴奏以及他们两个人脸上的笑容得以完美体现！影片结尾字幕是：从此他们幸福地生活在一起，做了一辈子的好朋友。毫无疑问，该部影片是完美的，画面音乐交相融合也是完美无缺！

2. 影片读解

在《国王的演讲》这部影片中，导演通过精心的布局和巧妙的安排，设计出了一个关于英国国王乔治六世与语言治疗师莱昂纳尔并肩作战去战胜自我、超越自我的励志故事。《国王的演讲》这部影片主题特色不少，但最大特色就在于采用了平民化的视角，直奔主题的思维，以及单一而清晰的主体叙事方式。总体而言，这部电影更像是采用了传统影视作品中的古典影片的艺术表现手法，整个电影情节是那么自然朴实，简约而不简单，电影的色调是那么华丽而不乏内敛，各种平衡的技巧被悄然镶嵌在其中，就连这部影片的音乐也是那么令人产生无限愉悦和遐想，与欧洲中世纪的大陆音乐之风融为一体，有尽享天下壮丽历史诗篇与美乐之感。

(1) 影片《国王的演讲》中国王的成长轶事

幼年时的乔治六世，因双膝外翻，双腿被夹着钢制夹板，因而有一个绰号叫"Bertie"。言下之意是，要用喝酒来增加自身力气的意思。每当他进入会客厅的时候，仆人们都会伸出胳膊来帮助他顺利进入，而此时的他总是泪流满面。有时候，乔治六世也不是那么细心。譬如，他在一次授衔过程中，竟然重复给同一个人授了两次衔，等到了第二轮授奖的时候，国王此时才真正觉察到了，并亲切地问对方：您看来好像非常不安！

乔治六世娶了一位聪慧可爱的王后，她是一个有头脑而又善于逗乐的人，她的玩笑能让最害羞的人捧腹大笑，也能让出访途中事事都变得容易。有一名老仆人曾这样说道：在初次遇见王后时，吸引人们目光的不是她那矮小的身材和丰腴的体形，而是她的热情和个人魅力，尤其是她喜欢微笑的神态。在嫁给乔治六世到其登上王位的十三年期间，尽管她的这种性格受到了王室庄严的规矩制约与新地位带来的挑战，但对于分内之事，王后从不

知厌倦。王后如此自在自如的态度和做法，令作为丈夫的国王羡慕不已，由于自己有严重口吃，这的确是一个不小的身体缺陷和心理弱点。

在1936年12月10日，爱德华八世宣布退位。此时此刻，作为约克郡公爵的他被即将落在自己和妻子身上的国家责任惊得一个字也说不出来。也就是在12月10日那天，这位新即位的国王所做的第一件事情就是授予了自己的妻子一枚嘉德勋章。在登基演说中，他说："如果没有妻子一直陪伴在我身边，如果没有她对我默默无闻的支持与帮助，我绝对无法担负起身上的重担。"在与德国的战争中，从伦敦遭到轰炸开始，王后就坚持不懈地视察被炸街道，也一如既往地尽其所能鼓舞士气，安慰群众。为此，王后被英国首相丘吉尔称为"二战中最勇敢的女人"。

在1940年9月13日，也是伦敦战役进行到最惨烈的时期，德军的几枚炸弹不幸击中了国王官邸(白金汉宫)，但令人振奋和敬佩的是，王后毫不畏惧地声称：我非常庆幸，自己的住处遭到了轰炸，因为这使得我能够与东区(伦敦受空袭最严重的一个区)人民面对面地接触和并肩战斗。她将普通生活中的美德，在高贵生活中加以发扬。她远没有前几代王室那么严厉，成功拉近了王室与普通百姓之间的心灵距离，使得王室在平民中间十分自然。王后一直坚强地站在国王的背后，一如既往地给予强大的支持和帮助。

(2) 影片《国王的演讲》的主题

在《国王的演讲》这部影片中，深刻描写了英国的国王乔治六世(英国女王伊丽莎白二世之父，著名的"爱美人不爱江山"的爱德华八世之弟)及其语言治疗师莱昂纳尔之间不畏艰难、相互鼓励与配合，获得最终成功的故事。

1930年，乔治六世还没有成为国王，仍在海军供职(约克郡公爵)，因为自身的口吃变得自卑与孤独，一直忍受着不为人知的折磨，童年的阴影一直在其心中抹之不去。在这种备受心理煎熬的环境里，他还一度处于孤立无援的境地。除了面临时局动荡不安、皇室动荡不稳、政局频现危机、国难当头的内忧外患之外，当时在位的英国国王还撒手不管，奔自己的爱情而去。然而，此时此刻，德国在英吉利海峡的那一头驻扎了大量军队，正虎视眈眈地盯着英国。正是处在这样一个国家动乱不安的时代里，一位曾经生活在父亲与兄长阴影之下且长期被遗忘在光芒背后的口吃的王子被历史推上了英国的王位。

1939年9月，德国的军队侵入了波兰领土，英国被迫向德国宣战。作为英国最高贵、最具权威的国王，面对这样一个战争局面，必须要通过针对全英国人民的公开演讲来鼓舞士气、凝聚人心。事实上，知晓乔治六世内情的人都是胆战心惊的，无不为这位上任不久的国王捏了一把汗。在这部影片的最后时刻，乔治六世终于克服自己长期存在的巨大的生理障碍与心理恐惧，站到了面向全国人民的麦克风跟前，国王的语言矫正师就站在自己的面前，犹如乐队的指挥一样，尽全力去引导国王舒缓地讲出那些颇为经典有力的话语词句。正是在这一关键时刻，影响未来战局的奇迹终于出现了，出乎在场所有人的意料，国王成功地完成了自己期盼已久的、足以彪炳史册的著名演讲。

正是在语言治疗师的积极帮助下，凭借自己坚韧不拔的意志和坚持不懈的努力，这位曾经一度十分自卑、孤僻的国王克服了心理障碍和重重困难，发表了慷慨激昂的令全英臣民为之欢呼的著名演讲。正是在英国的BBC广播电台播出的这段著名的九分钟战时演讲，极大地鼓舞了"二战"时期曾一度陷入恐慌的英国军民，让国王成为一位能力卓越的英国人民的精神领袖。

在整部影片中，都是有关英国皇室的故事，这也是其主题的背景，而且在骨子里充盈着国王的一种自强不息的精神和朴实的平民精神。

(3) 影片《国王的演讲》的主题人物刻画

① 慈爱父亲之伯蒂

在这部影片播放了十分钟之后，当时的约克郡公爵名叫伯蒂，走进了一间育儿室，身穿黑色的燕尾服。虽然有着满心的忧烦，但父亲对女儿的关爱之心依然十分强烈。在学完企鹅走步的模样之后，紧接着为两位小郡主讲睡前故事："从前有名叫玛格丽特与伊丽莎白的两位小公主，因为他们的爸爸被一个邪恶的巫婆所诅咒，因此她们的爸爸变成了一只企鹅。这给他带来了极大的不便，因为他经常喜欢抱着自己的小公主们。可恶的巫婆施法，让他们去南极，如果不能飞行，那只有步行很长很远的路。为了能在午饭前赶到，他一头钻进水里，还让一个路过的摆渡者载他渡过。在成功回到宫殿后，他给了妈妈和厨师一个大惊喜。在厨房，小公主们给了他一个大大的拥抱和吻。在那个吻之后，他变成了什么？你们猜猜看。"所有人都跟着玛格丽特与伊丽莎白一道笑着答道："他变成了一个很帅的王子！"

但公爵答道："他变成了一个短尾巴的信天翁(它是鸟类中翼展最宽的，张开两只翅膀可达3米以上)。"

小公主们感到很失望，但爸爸张开双臂，解释道：他长出了很大的翅膀，可以紧紧地抱着他的两个小宝贝一起前往了！接着，公爵略显笨拙地膝行至小郡主们面前，紧紧地将其搂在怀里，亲吻了孩子们的金黄卷发。

听完《企鹅变信天翁》的故事之后，我们发现，这一故事的确提纲挈领地暗喻了整部影片。英国的王子殿下仪表堂堂、英俊儒雅，却偏生口吃，有如天降诅咒。"抱着他的小公主们"，寓意是守护他的臣民；载他前行的"摆渡者"，自然是指他的语言治疗师(莱昂纳尔)；"厨师"，应可理解为首相丘吉尔；至于"惊喜"，是指国王成功地完成了对他来说最艰难却又最重要的圣诞演讲。

这个故事的结局最耐人寻味。"惊喜"之后会如何？笨拙的企鹅能否从此脱胎换骨，变成完美王子？在看完这部电影之前，估计人们大都会认为，莱昂纳尔最终医好了国王的口吃。但事实上，伯蒂的口吃这个毛病始终都未能治好，但他还是出色地完成了自己的"圣诞演说"，并化成具有更坚强翅膀的"信天翁"，以更好地保护自己的子民。

② 怯弱顽强之国王

旧王为情而去，新王临危接任。伯蒂就是这样被历史推上了英国的王座。乔治六世的身影倒映在华美皇宫的朦胧光线中，哆嗦的脸肉和嘴唇，都显得那么孤独。

事实上，乔治六世始终带有懦弱、卑怯之感。捏着那份讲稿，嘴巴开合之间犹如涸泽之鱼，憋得面白唇青。在些微晕眩之中，他那孤独视线越过面无表情地注视着自己的人群，落在了悬挂在墙上的先祖画像上。新逝的父王盛装挺立于画框之中，威严冰冷的目光正在审视自己那不争气的次子。此时此刻，站在语言治疗师莱昂纳尔的面前，虚弱恐惧的伯蒂终于成功爆发出了自己前所未有的勇气和语言能力，出色地完成了那次振奋斗志、凝聚民心的著名的演讲。

③ 完美绅士之莱昂纳尔

作为大不列颠的形象宣传片，《国王的演讲》还成功地塑造出一尊近乎完美的英国绅士的标本，这就是国王的语言治疗师——五十几岁的莱昂纳尔。这种年龄的人永不会觉得尴尬与别扭。莱昂纳尔始终能够做到云淡风轻、宠辱不惊，具有一双冷静的双眸，能够深刻洞悉世事，令人常有如沐春风之感。莱昂纳尔与伯蒂之间的故事是贯彻整部影片的美妙的二重奏。莱昂纳尔总是泰然自若，不卑不亢；而伯蒂总是暴躁不安，拘谨矜持。这两个人在情绪上一明一晦，在态度上一弛一张，在地位上一贱一尊，但此处的贱者并无半点卑微之心，尊者也常露荏弱之态。

④ 多情自私之爱德华

国家危难之际、社稷风雨飘摇之时，一个国家更需要有明君。这份本应由自己扛起的国家责任容不得半点推诿，但爱德华这种境况之下对女人的多情，就是对国家的无情。

爱德华有阴柔的嘴型、埋藏情欲的法令纹，犹豫不决的性格变幻莫测，放肆地追求酒精和女人，很不成熟，而且十分自私。他判断事情适当与否的唯一衡量标准就是：自己能否逃脱责任。他在道德品格、精神思想与美学判断等方面，仅仅停留在一个17岁孩子的水平，并不适合佩戴英国的王冠。

作为乔治六世之人格衬托，影片中的爱德华八世，是一位浮华、任性、轻率的男子。譬如，当华利斯夫人举行筵席时，在那个黝黯狭窄的酒窖里，犯有口吃的弟弟坚持追着自己的兄长结结巴巴地试图与其探讨国事，而这位国王哥哥却只是在焦虑找不到自己的情人想要的佳酿将如何是好。

(4) 视听语言分析

电影向观众传达主题、讲述故事的手段主要是画面和声音。声音要素中的主要构成部分就是音乐和语言。因此，电影中的语言是电影艺术感染力的关键因素之一，一部电影的生命力在很大程度上要看其语言的艺术表现力。《国王的演讲》这部影片中的语言艺术极富个性化和感染力，通过语言成功塑造了一批人物的性格特点，也向观众展现了电影语言

的魅力。电影艺术在塑造人物时的一种重要手段就是人物的对白语言，在《国王的演讲》中，每一个人物的语言设计都充分考虑了人物的性格特征，使语言表达极具鲜明的个性化特征。国王乔治六世、医生莱昂纳尔以及王妃伊丽莎白的形象之所以深入人心，他们的经历之所以扣人心弦在很大程度上得益于成功的语言艺术。下面分别对三位人物的语言特征进行分析。

① 乔治六世

乔治六世在无奈之下接受了哥哥爱德华的王位，但是他却非常不愿意做英国的国王，这不是他的人生理想，而且他自己有一个缺陷，非常不适合做到处演讲的国王，那就是他患有严重的口吃。这个缺陷在他青少年阶段就已经相当明显，即位之前他是约克郡公爵殿下，他曾尝试过在公众场合演讲，但每逢关键时刻他都不能顺利说出自己早已准备好的词汇。他的第一次演讲以失败告终，从此之后，他便开始了治疗口吃的艰苦历程，但是在这个过程中他遇到很多困难，口吃的缺陷使他自卑到极点，他甚至刻意回避和自己的孩子之间的交流，因为他害怕孩子也会学习他的口吃，屡屡的失败几乎使他丧失信心，也不愿意做更多的尝试了。

乔治六世是一个品质优良的人，他不但勇敢挑战自己的缺点，而且也敢于担当属于自己的责任，作为英国国王，他始终为了大局的需要而不断鞭策着自己。这种优秀的人格魅力在他的对白语言中表现得淋漓尽致，他规劝哥哥在个人感情与国家大事发生冲突时应该以大局为重，他以自己的承诺回应哥哥的责难。民众的愿望和诉求始终是乔治六世最关心的事情，哪怕他承担着再大的压力，也不能对民众的利益置之不理。但同时，作为一个普通人，乔治六世内心也充满矛盾，也像常人一样要面对家庭烦恼。这也是造成他口吃的一个重要原因。

② 莱昂纳尔

莱昂纳尔是乔治六世的语言治疗医生，他的职业虽然是医生，但作为一位生活和处世经验丰富的老人来说，他给乔治六世的帮助不仅体现在医治缺陷上，他对于国王树立自信的人生观、勇敢面对人生、面对责任都起到重要的作用。莱昂纳尔遇事沉着冷静，淡定而又充满智慧。他与乔治六世之间的矛盾冲突构成了故事情节的主要线索，两个人在很多方面都是相反的，像是两股力量不断斗争，此起彼伏，而这两股力量仿佛又是每个人心中的两种思想，有人说每个人心中都有一个天使和一个魔鬼。毋庸置疑，莱昂纳尔的任务就是帮助乔治六世战胜自己心中的魔鬼，这种与乔治六世心中的魔鬼的斗争就常常表现为莱昂纳尔与乔治六世之间的斗争。因此在这里，莱昂纳尔虽然地位卑贱，但是他有着一颗高尚的心灵和一个智慧的大脑。他的这些优点和性格特征在他的语言中有比较完整的体现。

聪明睿智的莱昂纳尔在面对乔治六世不配合治疗时，他巧用激将法，使乔治六世顺利进入他事先设计好的治疗方案。除了在医治乔治六世的疾病中莱昂纳尔尽心尽力之外，他对乔治六世还像兄长一样，在面临困难时给予鼓励，帮助乔治六世克服心理的障碍，使他树立自信，勇敢面对自己的生活和工作。

③ 伊丽莎白王妃

伊丽莎白王妃是电影中的一位重要人物，在现实生活中王妃也是乔治六世一生中最重要的人，他在乔治六世人生的关键阶段始终以自己的智慧和耐心帮助国王排忧解愁，她为

人谦虚，和蔼可亲，聪明智慧，偶尔也幽默俏皮，在他的语言中我们看到这一特点。伊丽莎白之所以如此，完全是因为对国王乔治六世的深深的感情。字里行间传达伊丽莎白对乔治六世的宽容与爱意。在一次社交场合，当莱昂纳尔的夫人看到手足无措的乔治六世和伊丽莎白王妃处于尴尬局面时，伊丽莎白王妃用自己的智慧和幽默瞬间将尴尬的气氛化为乌有。王妃的机智拉近了王室与民众的距离，使平民眼中尊贵的王室在现在看来是那样的平易近人，既美化了英国王室的形象，又缓和了尴尬的气氛。

(5) 音乐与主题

电影《国王的演讲》音乐是为影片整体结构量身打造，具体细化到了每一个段落和每一个章节长度。借助配乐，电影《国王的演讲》得以抒发更自然的情感，抒发对生命的感悟，抒发对理想的追求，抒发对毅力的表现等。电影语言和音乐语言的结合，将导演对人生的理念和追求升华到影片中的每一个细节和动作，最终实现对人类命运的最终关怀。

电影《国王的演讲》主题音乐优美动人，让观众能直接感受国王那起伏的情绪。片中除了大量的背景音乐和插曲配乐，还有大量的古典音乐，大量引用古典音乐在这里却并未降低影片的高度，让观众毫无牵强感。比如在影片最后，伴随着国王最终顺利的演讲直播，贝多芬慢板乐章悄然而起，《第七交响曲》润物无声般感人，然后亚历山大在衔接处用上了钢琴协奏曲《皇帝》，一个慢乐章，更是将观众带进高远的意境当中。

电影《国王的演讲》的配乐师——法国人亚历山大·德斯普拉特为影片创作了优美动人的背景音乐，来搭配影片中起伏的情节变换。亚历山大出生于巴黎，曾求学于巴黎音乐学院，然后到美国进修。最后深深爱上了电影配乐这一伟大职业。亚历山大刚过知天命之年，就已经跻身电影界的配乐大师之列。他制作的电影音乐包括《戴珍珠耳环的少女》《预言者》《本杰明·巴顿奇事》《女皇》等一百多部电影或电视剧。就连我们最熟悉的《色·戒》和《时尚先锋香奈儿》也是由他亲自操刀制作的主题音乐。

曾经在节目采访中，亚历山大说，电影《国王的演讲》的配乐是一项极大的挑战。影片《国王的演讲》中，国王是一个患有口吃的病人，因此整部影片的台词并不多，那么作为另一种电影语言的配乐，就显得举足轻重。因此为使影片具有历史剧所需的遥远年代的感觉，他特意从EMI档案室里找出老式的麦克风来录音。

亚历山大除了借用贝多芬和莫扎特的音乐作品，还借用了舒伯特的四重奏，用这种悲伤的调子奏出的四重奏辅助故事剧情的推进。在音乐选择中，影片习惯采用弦乐和钢琴的交织对比来体现人物情感。口吃、语塞是国王表达语言的常态，挫败感及沮丧感，总让其在公众面前口吃情况更严重。在这种时候，亚历山大总让舒缓而沉郁的弦乐响起，让国王的那份心情像压抑的影子一样伴随，同时又在沉重中夹杂钢琴的欢悦轻快，似戏弄又像嘲讽，更突出了口吃的严重性。亚历山大对音乐的敏感与设计，使得影片的情感流露和事件表达十分清晰动人，他出色的音乐感觉让导演在电影表现中乐意使用更多的音乐去表现《国王的演讲》的主题，在国王加冕的典礼上，导演最初认为静场更容易打动人心。但因亚历山大的建议，采用管乐的欢快衬托改变后的那份紧张，同时也体现了国王甚至全国人民耳闻国王演讲的喜悦心情，克服口吃的成功经历和胜利结局，加上戏谑欢乐的曲调，似

乎象征"二战"的未来。

亚历山大对自己的音乐十分自信，"我喜欢离开了电影仍能单独上舞台的音乐，伟大的音乐都应有此品质"。在他看来，音乐创作应能够折服专业而优秀的演奏家，而不仅仅具有呈现或加强电影主题的作用。《国王的演讲》巧妙采用音乐大家莫扎特与贝多芬的作品，给影片增色不少。莱昂纳尔医生拥有自己的一套口吃治疗方法，面对阿尔伯特公爵的口吃问题及其对抗性心理，他要求阿尔伯特公爵朗读《哈姆雷特》的片段。作品着力刻画了阿尔伯特念不出声的愤怒，而莱昂纳尔却耐性十足同时也信心十足地让阿尔伯特公爵戴上耳机，耳机播出的音乐正是莫扎特的《费加罗的婚礼》序曲，在明快轻松的古典配乐中，阿尔伯特似乎扔掉了一切束缚，在动力感十足的音乐中大声朗读出声。"生存还是毁灭。这是一个问题……"影片的第二次莫扎特音乐的响起，则出现在莱昂纳尔帮助公爵进行物理治疗的场景上。此次亚历山大选用了《A大调单簧管协奏曲》第一乐章的音乐，轻松优美的曲调与影片画面和节奏十分契合，既增强了音乐对电影主题表达的支持，同时也重现了莫扎特的不朽魅力。

在影片中，贝多芬的音乐为影片增色不少。"二战"爆发，此时已经成为国王的阿尔伯特为了给战场的士兵和动荡中的民众加油鼓劲，他走进演讲室，向英国军民发表战争演讲。影片画面将莱昂纳尔医生的眼神和手势作为重点镜头进行了拍摄后，再将镜头转向阿尔伯特的嘴唇。当迟缓、凝重而坚毅的语调传播在空中时，贝多芬的《第七交响曲》第二乐章的旋律同时回旋在观众耳畔，庄重忧郁的曲调，使战场的肃穆无情与悲伤之感浮于观众心头。《葬礼进行曲》的曲调层层推进，而国王的语调与精神也越发沉稳和坚定，影片在沉郁的音乐中达到了高潮。任务很艰巨，也许前方一片黑暗……如果大家都饱含信心，并能取得援助，我们就会胜利！国王的演讲在音乐场中越来越流利，其表现也越来越自如，其战时演讲在音乐声中获得了成功。在影片结局时，贝多芬的《第五钢琴协奏曲》第二乐章的音乐响起，音乐柔和澄净，同时饱含着深情与柔美，仿佛是古老的朝圣者对信念的执着与对未来美好生活的坚守。乔治六世的成功演讲为战争拨开了云雾，带来了希望。

3. 亮点说说

科林·费斯的演技是影片的一大亮点，他饰演的乔治六世，英俊、潇洒、高贵，却又谦卑、怯懦、暴躁，把一个上等人和普通人两面性格的复杂心态演绎得惟妙惟肖，特别是在就职演讲时口吃的表现，涨红了脸，细密的汗珠在额头渗出，微微张嘴却说不出话来，那样一种憋闷、尴尬、自卑而又恼恨，从眼神和面部肌肉的神经点上都很精细地表现出来，而在最后终于做出一份成功的演讲后，那种踌躇满志，坚定自信却又压抑住感情释放的神态，这一切表演真可以用"炉火纯青"来形容。科林·费斯获得奥斯卡最佳男主角奖真的实至名归。

4. 参考影片

《叫我第一名》【美】(2008)导演：彼得·维纳

《公爵夫人》【英】(2008)导演：索尔·迪勃

■ 4.2.9 《鸟的迁徙》

外 文 名：《Le peuple migrateur》法语

导　　演：雅克·贝汉、雅克·克鲁奥德、米歇尔·德巴

出品时间：2007年

编　　剧：Francis Roux、雅克·贝汉、Stéphane Durand、Jean Dorst、Guy Jarry

主　　演：基娅拉·马斯特洛亚尼、达尼埃尔·达里约、凯瑟琳·德纳芙、西蒙·阿布卡瑞安、加布里埃尔·洛普斯·贝尼茨

国　　家：法国、德国、意大利、西班牙、瑞士

类　　型：纪录片

片　　长：98分钟

1. 电影简介

当鸟儿用羽翼去实现梦想，翱翔在我们永远无法凭借自身企及的天空，人类又该赋予他们怎样的赞叹呢？

"鸟的迁徙是一个关于承诺的故事，一种对于回归的承诺。"雅克·贝汉以这样一句话带我们踏上了鸟与梦飞行之旅。毫无疑问，《鸟的迁徙》直接界定了世界顶级纪录片"获取真实"的标准——前后共600多人参与拍摄，历时3年多，耗资4000多万美元，景地遍及全球50多个国家和地区，记录胶片长达460多公里。这部动用了17个世界上最优秀的飞行员、8个摄影队和两个科学考察队，启用了直升机、悬挂式飞翔机、热气球、特殊的警备航机等设备的电影刚刚上映，就引起了轰动。这部数字纪录片彻底颠覆了纪录片"枯燥、乏味"的印象，引起了无数观众的共鸣。短短三个星期内就有250多万法国人为它走进影院；2003年，雅克·贝汉带着这部作品来到中国，在12个城市的54家数字电影院公映，同样取得了骄人的成绩。飞越1200公里的大天鹅对生命的坚持，在漫天风沙中追寻出路的沙丘鹤、在冰天雪地下与海鸥对抗到底的企鹅……当中有失败气馁，也有悬崖边的木头木脑，也有来自人类贪欲的窥视。

除了简单的说明，整部影片不再有言语。本片的主角是憨态可掬、形态各异的鸟。他们带我们飞过大海，飞过雪原，飞过高山；他们用振动的羽翼向我们诠释飞翔，诠释执着，诠释温情，诠释生命。

从寒冷的南极到炎热的沙漠，从低谷到高空，巨大的投入和坚持的精神造化了自然所赋予的神奇，它多次运用推拉镜头的方式展现不同鸟的姿态，精良的技术似乎能够让你触摸到风的颗粒。然而看得越清楚，内心便越悲凉，鸟类迁徙的诗情与宿命被升华到极限。迁徙是候鸟关于回归的承诺，而它们却要用生命来实践。这部纪录片看上去是在记录鸟的行径，其实它还隐藏了更深层的含义，纪录片不时插入一些鸟自由欢悦的场面，通过侧面环境来表现鸟类生活的状况，它们的迁徙之路是一次人生的冒险之旅，它们不能够阻挡人们子弹无情的扫射，而且连基本的生存家园也遭受了污染。深陷泥淖与群体失联的孤鸟那一声声凄婉的叫声，那凝然含泪的眼神细致地展现出鸟儿内心最真实的想法，更加清楚地

让观众解读出导演拍摄这部纪录片的真正目的。

影片摄制者把一些鸟蛋放置在有人声和摄影机声的环境中，这样它们出生以后就不会怕人了。

在拍摄初期，摄制组历尽千辛万苦，花费了将近一年时间追随候鸟辗转迁徙，并设法亲近它们，了解它们的习性，消除候鸟对人类的戒备。当候鸟们渐渐熟悉了有摄制组陪伴的日子后，面对镜头的它们不再害怕，影片才得以顺利拍摄。

摄制组花费整整四年时间来跟踪这些候鸟的迁徙路径，历经了所有的季节变化，几乎环绕了整个地球。

摄制小组会训练鸟，但不是训练鸟听他们的指令，事实上他们要随着这些鸟的行动而行动。

摄制组要观测鸟的飞行习性，对每一种鸟使用不同的拍摄技巧。摄像师要在完全真实的世界里提高警觉，让鸟儿紧跟摄像机，摄像师说他们没法把小飞机驾驶得和鸟一样随意，飞机会遇上很多麻烦。要保持拍摄连贯性，要保证拍摄的影像能够感动观众。另外拍摄角度、景别时常变化，有时候侧拍，有时候俯拍，有时候仰拍，景别远到一个井然有序的飞行队伍，近到一只鸟徐徐生风的羽毛。在这样的视角中观众能够逐渐认同和鸟的亲密的关系，感受到它们双翼的力量。

导演请音像师用迷你麦克风和便携式集音器专门录制不同鸟类的飞行声音做底本制作了片中的音乐(鸟的飞行有的借助气流滑翔、有的振翅飞行)，制作不同的音乐来印证鸟的声音。

2. 影片读解

纪录片是真实地记录和表现人或者事物的历史或者社会现实存在状态的一种影视艺术形式。纪录片承载着叙事功能，叙事功能是纪录片其他功能的基础。

一部纪录片的生产环节包括前期策划、中期拍摄、后期剪辑三大部分。我们很难将"科技"的运用与前期策划联系在一起。在拍摄阶段，导演对于先进的拍摄设备和技术的

使用是常见的。事实上，现代数字电影的实现也是建立在科技发展的前提上。导演在片头中已经说明"影片中对鸟类的拍摄没有使用任何特效"，这便意味着，这部纪录片的一切与众不同的表达方式和叙事策略都依赖于后期剪辑的创意。一部纪录片艺术质量的高低和思想意义的深浅，不仅取决于纪录片拍摄到的内容，也取决于素材的剪辑与组合。剪辑组合得体，原本好的内容可以变得更加精彩，某些一般的内容也能发挥得较为出色。相反，剪辑组合不当，就有可能使原本十分精彩的内容失去应有的效果。《鸟的迁徙》运用丰富的后期制作的方式，将不同种类鸟的迁徙、看似零散的素材完美地拼接起来，形成连贯的故事、统一的主题。

脱离了原始的胶片摄像机，影片能够更加自由地拍摄与存储，剪辑的方式也实现了由线性剪辑向非线性剪辑的革命性转变，这也为"按部就班"的传统叙事策略提供了一种可能。《鸟的迁徙》有其连贯的叙事思路：影片由小男孩和鸟在同一画面中展开，前半部分描述了候鸟由地球南部迁徙至北端的过程，后半部分则是由北向南的过程，最终同一个小男孩再次出现在画面中，完美地刻画出"归来的承诺"的主题。

在展现候鸟迁徙的过程中，影片没有简单地采用一一罗列的方式。它采用了蒙太奇的剪辑手法，有意将不同种类的画面打乱，又别出心裁地将它们分门别类地拼凑在一起。例如，在前半部分，导演先是平铺直叙了欧亚灰鹤、白额黑雁、大天鹅等几种鸟类在自由飞翔的镜头，以表现候鸟一路向北迁徙的壮观场景。紧接着斑头雁的镜头，画风突转，雪崩出现，以表现鸟儿在迁徙时非常有可能遭遇的恶劣环境。和平与灾难的对比传达了导演对于候鸟顽强精神的颂扬。

这部纪录片通过画面的拼接在突出主旨、叙述故事的同时牢牢抓住观众的注意力。数字技术的发展为影片剪辑方式的多样化提供了强大的技术支撑，这也是本片能够完成完整叙事的原因。

(1) 叙述特点

《鸟的迁徙》表现出了法国人对艺术的精益求精及其浪漫唯美的风格，不仅法国人引以为傲，全世界观众都喜爱它，无数的奖项更证实了人们对它的肯定。这部纪录片为什么能够获得如此大的成功？那些飞在天空中的鸟儿为什么能够让我们如此喜爱，如此感动？雅克·贝汉大师是如何向我们讲述它们的故事的呢？

首先，拥有真实而丰富的镜头画面。《鸟的迁徙》虽然是纪录片，可是这影片的许多细节却像刻意设计过情节的故事片一样富有戏剧性，比如做出情人间互相抚慰模样的飞鸟等这类令人惊奇的情节，既不是扮演也不是电脑制作出来的，所有的画面都是在镜头的注视下自然而然地发生。其让人们了解了真实的动物世界，进而感叹动物世界的神奇。不仅如此，整部影片从头到尾全是优美绝伦的画面，一幕幕简直让人应接不暇，如鸟儿在天空中一字或人字排着队飞行等画面。法国的纪录片工作者们将这些画面记录下来并组合成了一首优美的诗。这跟他们对美的敏感和追求是分不开的。

其次，影片贯穿拟人化叙事，注重以情动人。《鸟的迁徙》纪录片的着重点并不在于介绍动物的生活习性，而是把动物当作"人物"讲述它们的生命故事，像故事片一样，只不过主角是动物。在自然界中，本来鸟类的迁徙是自然界中正常现象，是它们为了生存必

须做的，但影片用了人格化的方式来表现，就使观众觉得那些行为并不是必需的，而是它们面对生活通过思考后做出的选择，于是观众就很容易进入它们的角色，把它们的艰难等同于我们人类生活中面对的难题，把他们的努力等同于我们的奋斗。影片把轻盈优美的飞鸟的种种行为赋予了一种思想和感情，有亲情、爱情、执着的信念和勇气，当我们看到飞鸟不知疲倦地与同伴并肩飞行，海滩上被成堆螃蟹吞噬的伤鸟，掉队的灰雁孤独地走进了沙漠……我们会觉得这些情景跟人类如此相似，进而因为它们的坚持、爱、等待而充满感动。

(2) 人文情怀

人文主义的核心思想是确立人的地位、肯定人的个性和尊重人的价值。虽然本片中主角并不是人类，然而这并不妨碍其体现出人文情怀。原因有以下三点。

其一，影片中主题的指向。"我们需要与自然界和平相处，因为人类不可能孤单地生活在这个地球上。"这是雅克·贝汉的原话。无论是在建设或破坏着这种平衡，人与自然的和谐是几千年以来人们一直在探讨的话题。影片中时刻体现着和谐平衡的思想，无论从哪个角度看最终都指向了人类自己所处的这个世界。

从正面看，我们要做的是维护画面中那些唯美祥和的地方，保持生态的平衡、自然的和谐，因为这是我们共同的家园；从反面看，人对自然的干涉是不可避免的，因此不必否定人天生的本能。但是我们往往超越限度地掠夺，竭泽而渔，饮鸩止渴，这需要人自己的反思和行动，否则将自取灭亡。

其二，影片中主角的人化。《鸟的迁徙》特意赋予了候鸟意志，细致体现了候鸟情感。影片一开始画外音就说到"鸟的迁徙是一个关于承诺的故事，一种对于回归的承诺"。在科学上我们将候鸟迁徙的行为解释为遗传和适应，然而影片将原因诗意般地归于只有人意识中才有的承诺，展现了候鸟与大地、天际的和谐共处。人们能够从中体悟到生命的平等——飞翔绝不是游戏，这意味着承受生命之重，鸟儿也是完整生命个体；同时也体悟到感恩的意义——自然给予了人生存的空间和发展的条件，我们是否应同样对自然有所许诺，我们来源于自然，并将归顺于自然？我们需要做的无疑比正在做的要多得多。

至于候鸟的情感，雅克·贝汉曾说："对我而言，美好的情感是唯一重要的东西。"当候鸟降落在目的地，当天鹅在枪声响过后跌落，当鸟儿陷在工业废渣废水中难以再展翅翱翔于天际，当看到海滩被螃蟹生吞活剥的鸟儿，当看到在沙漠中折翅的小鸟，人们都会因移情作用近距离地感受归来的喜悦、孤独的恐怖、死亡的冷漠、迁徙的艰辛(这是否让中国人感受最为深刻)等。在体会自然生灵的情感中，人们将重新领悟孟子说的"恻隐之心，仁之端也"。

其三，影片中主体的冲突。候鸟和人构成了影片中基本的主体，虽然人占据的比重很小，但是分量很重。在影片中集中出现在几组对立的画面中：小孩解救了小鸟，老妇给鸟喂食，猎人枪下的猎物和工业生产的牺牲品。

(3) 情节处理

片头和片尾相呼应，都是一个男孩的出现和一群鹅的起飞或回归或再起飞，具有戏剧效果和隐喻性。还有老太太和一群鹤两次的相遇，即鹤群迁徙飞去和回归在老太太家门的两次停留。每次的前后呼应都形成了一个标志，即允诺实现的标志。

在候鸟们飞往北方再返回原点的大故事情节下，又有许多小故事。比如某只候鸟的落单、哺育幼雏被天敌掠走等，增加了戏剧性和趣味性，同时也充实了整个迁徙过程，满足了观众的猎奇欲，为主题的表现提供了充分的论据。

特别是人类文明和候鸟形成矛盾的片段，虽然所占篇幅不多，却令人反思，反映了社会现实，加深了影片主题。

(4) 视听语言分析

《鸟的迁徙》整个影片没有很具体的情节，电影解说词也很少，但是从头到尾看下来却丝毫未让人感到疲倦，在揭示自然幻化之妙的同时始终给人一种人这一主体在影片之外又在影片之内的朦胧体验。影片没有说教，却能让观众由内而外地感受到这个世界的美好。

影片一开始出现的是一轮满月的画面，只有悠扬哀婉的音乐，改变了以往影片一开始深沉厚重的男中音long long ago式开始解说的套路，但是明显能让观众进入一种岑静的心绪，伴随着这种心绪，接下来很自然地用一个广角镜头交代故事开始的地点：有山、有水、有河畔的茅草屋，氤氲朦胧的如雾霭般的大雪，远方的森林，当然还有候鸟，为影片奠定一种唯美空灵的意境。不需要解说，观众自然就能体会到一种美。

一只小鸟藏在屋里开始了它由冬入春生长繁育的生命历程，而后各种美丽的候鸟享受着自然的和谐，象征着纯真和希望、充满生机活力的小男孩一路跳跃，解救了一只被渔网困住的野雁，于是野雁开始了追赶它失散的同伴的征程。

"候鸟是个允诺，对回归的允诺，在数千公里的危险旅途中，只有一个目的：生存！迁徙是为生命而战！"于是关于生存的飞行开始上演。

镜头转换，航空拍摄鸟的飞行，色彩缤纷优雅飞行的候鸟下方是翠绿的一望无际的原始森林、麦田、海洋、大山、河流，华丽的都市，雄奇的大峡谷，陡峭的绝壁，洪荒般的大沙漠，繁茂的热带雨林，间或夹杂着一两声候鸟鸣叫的音响，美得让人叹为观止呼吸停顿！在镜头中也可以看到中国南方青山绿水间遍野的水稻田和北方巍峨的长城。

　　有些镜头给了初生的雏鸟以生命的张力，有的表现鸟类家庭的天伦之乐让人感怀，有些表现候鸟迎着风雪一往无前的坚韧，还有些表现候鸟捕食的生活风情。

　　可是就在这样和谐的飞行之中却突然响起枪声，矫健优雅飞行的候鸟应声落地，长满獠牙的猎狗将之捕获。接下来，候鸟进入重工业区，呛人的浓烟滚滚而来，音乐也由大气舒缓转为低沉急促，一边是优雅闲适，一边是屠杀污染，二者强烈对比，这里没有解释说教，但是让观众顿生对生命的尊重和对屠杀的反感。

　　最后候鸟终于到达了目的地，一段关于生存的飞行伴随着舒缓的音乐就此结束。

　　对鸟儿们的脸部特写生动得如同动画片，使得鸟儿们具有了鲜明的表情表现力，而且和片中所述情景相符，甚至能让观众读懂鸟儿的内心，或孤独，或欢愉，或隐忍，等等。通过镜头对细节的描述，我们看懂了动物们的眼神，了解到它们内心深层的信念或渴望，从而感动。影片最具特色的运动拍摄就是跟拍飞翔中的鸟儿，拍摄角度或者在鸟儿侧面，或者身后，或者下方，观众都能跟随着镜头感受鸟儿的飞翔。鹅每一次扑打翅膀，或者鹤乘气流而飞的自由，观众都能近距离观察和体会。跟拍鸟儿们的飞翔同时让我们领略到了地理变化所带来的万千景象，以高空飞翔者的视角铺展开画面，壮阔而磅礴。鸟儿弱小的躯体在这大背景下显得愈加坚强和勇敢，大全景容易让观众感情升华，而鸟儿又恰是这全景中不屈不挠的前景，鸟儿的伟岸和自然的神圣顿时淋漓尽致地得到赞颂。

　　导演选取了地球上各具特色的地域风景作为影片主角——鸟儿的大背景，变换自然且丰富，起到很好的衬托作用。当镜头回到地面上时构图和取景如同一幅幅风景画，鸟儿们游走在大自然的鬼斧神工中时，也不忘给观众带来一个个乐趣横生的插曲。当自然风景被拍摄得如此瑰丽，片中插入人类的工业景观就被反衬得极其丑陋和肮脏，压抑的情绪具有很强的感染力。这个片子只有很少的解说词，大部分是纪实镜头，却能表现得如同精雕细琢的雕塑，难能可贵。

　　本片通过奇特的拍摄角度和蒙太奇剪辑构成了一种观众与群鸟共同飞翔共同迁徙的错觉，正是这种错觉成就了这部纪录片的成功，先后获得上海国际电视节纪录片金奖、法国电影凯撒奖最佳剪辑、最佳导演新锐奖、最佳音乐奖。说到最佳音乐的殊荣，《鸟的迁徙》是当之无愧的，澳大利亚音乐鬼才Nike Cave为影片创作的主题曲超越了鸟的世界，仿佛把人类经历的所有迁徙融合在一首歌里。

　　(5) 音乐与主题

　　《鸟的迁徙》大部分都是同期声，各种鸟和动物的鸣叫显得非常真实，且通过声音生动地刻画了各种动物的形象。在感情转折处或者升华处背景音乐会响起，烘托气氛，很好地带动了观众的感情，也起到了叙事作用。背景音乐大部分是纯洁的人声演唱和古典音乐，让整个影片处在一种宁静祥和的情境中，在高潮部分则是盛大和神圣的氛围，当人类文明和自然发生冲突时音乐风格则立刻转变。

　　清晰的环境音作为不可或缺的声音元素，恰到好处地起到了塑造自然环境的作用，其中包括收割机的突然闯入、雪崩的环境音、冰山落水的环境音、工业城市的环境音、猎人击中飞鸟的环境音，但贯穿全片，同时也是最特别的环境音就是迁徙的鸟发出的鸣叫和翅膀扇动产生的声音。

从技术角度说，这样的声音真实还原了自然的本质。从艺术的角度说，这样的声音不仅塑造出自然环境的美好和险恶也是对鸟类的尊重，通过它们的声音，附加观众的想象，可以更好地将迁徙的鸟拟人化，仿佛听到它们的歌声、它们的悲伤。《鸟的迁徙》是大自然的同期声和飞鸟的鸣叫共同谱写的诗歌，恰到好处地体现了声音元素中情感的作用，环境音这一声音元素真正实现了还原自然并为观众的主观想象提供了发挥的空间。

声音具有很强的感染能力，视听结合时，声音能够为画面烘托气氛，从而使画面形象更加突出和丰满。在《鸟的迁徙》中，我们在看到鸟踱步和滑行时，还能听见它们的脚步声、叫声甚至类似呼吸声的微笑声响等，这种由动物发生的现场音效极大地增加了影片带给观众的真实感，让观众仿佛完全置身于其中，那些动物仿佛就在我们身边，我们近得能听到它们发出的各种声响。

除去现场音效，音乐的烘托也是不可或缺的。音乐作为与情感有直接联系的元素往往能够深入内心世界，将角色的感情、思绪以及事件的发展表达得淋漓尽致。

《鸟的迁徙》中，开篇一首温暖而略带感伤的情歌，其间原始自然之音未加修饰却与钢琴之声浑然一体，之后是大气而凝重的《大地的主人》，其后的器乐作品，时而紧张，时而清亮悠远，伴随着飞鸟们飞跃海洋荒漠，森林河流，冰川山谷。正是背景音乐与影片画面和谐统一，相得益彰，才使这天籁之音，优美和声，将鸟类迁徙的优雅与悲壮升华到了极致。最后，影片背后传达着强烈的生态保护意识以及人与动物之间的平等观。

该片有一个独特的音响节奏，是和鹅扑打翅膀节奏接近的一个低音节奏。当鸟儿们扑打翅膀持续飞翔时，这个节奏音会加强，当鸟儿们在大地上踏着脚步时此节奏音也会渐强。这个节奏音起到了渲染气氛和联系观众心理节奏的效果，不仅在主题曲中出现，也在影片各个需要强调感情的关键部分出现，作用不容忽视。

从丹顶鹤的舞步开始，配乐的作用真正被激发出来，与画面无缝地契合。离群的孤雁画面配以低沉的男声合唱，传达出抒情的意蕴。克拉克水鸟在水面跑动，除了同期声还有跳跃的音符隐隐发声。新生命诞生时精灵般的童声歌颂，创造出让人怜爱的意境。红胸灰雁飞过工业城市时交响乐的加入表达出迁徙道路的艰难。折翼的鸟不停地挣扎与螃蟹的步步紧逼同打击乐器混合注入的忧伤，唤醒着观众内心的怜悯。直到迁徙的鸟到达目的地，一段欢快的进食，集体回头，飞起，进入秘境带来主题曲《To be by your side》(《回到你身旁》)，由铃声伴随着钢琴按键响起，沉稳的男声开始诉说，随着感情深入，更多类型的乐器加入演奏，直到有了鸟鸣，成了诉说的一部分。鼓声伴随着诉说的节奏，歌声充分体现了导演对迁徙的鸟有着更深层次的期待，希望观众把迁徙求生的行为总结进人类的迁徙历程。最后，男声、乐器声渐渐远去，剩下鸟鸣，主题曲结束于被记录主体的鸟鸣中。

3. 亮点说说

《鸟的迁徙》的亮点在于它完整地记录了鸟儿从地球南端迁徙至北端又从北端飞回南部热带地区的故事，首尾呼应，印证了"归来的承诺"这一主题，不同于以往的纪录片，拍出了强烈的故事感，波折起伏的剧情无时无刻不吸引着观众的注意。

本片不仅具有很高的艺术价值，也具有深刻的现实意义和人生哲理。在让观众感受美享受美的同时，也能触及现实世界中自然生灵受到人类负面影响时的残酷和悲凉，在了解

整个迁徙故事后也能从中领悟一定的人生哲学和价值取向。

无论何时，无论处于什么样的年龄段，这个影片都能带来精神的享受。

4. 参考影片

《帝企鹅日记》【法】(2005)导演：吕克·雅盖

《旅行到宇宙边缘》【美】(2008)导演：Yavar Abbas

4.2.10 《天堂电影院》

外 文 名：《Nuovo Cinema Paradiso》意大利语
导　　演：朱塞佩·托纳多雷
出品时间：1988
编　　剧：朱塞佩·托纳多雷
主　　演：朱塞佩·托纳多雷
出品国家：意大利
类　　型：剧情
片　　长：155分钟

1. 电影简介

《天堂电影院》(意大利语：Nuovo Cinema Paradiso)，意大利著名导演朱塞佩·托纳多雷的"时空三部曲"之一，也是其成名作，1988年首度在意大利上映。影片讲述的是一个成长在意大利西西里岛詹卡多村庄中小孩子的故事。村中有座小教堂，教堂前有一家电影院，叫作"天堂电影院"。小镇上古灵精怪的小男孩多多喜欢看电影，更喜欢看放映师艾费多放电影，他和艾费多成了忘年交，多多在胶片中找到了童年生活的乐趣。因为电影的穿针引线，一老一少建立起亦师亦友的感情。放映师所扮演的是个引领者的角色，在多多的童年、青少年、成年，甚至是老年，一直带领着多多成长。在他死后，他留给多多一盒胶卷，重新串联起多多遗失了30年的回忆与情感。

在20世纪40年代的意大利，电影在放映之前都要经由牧师检查，把认为观众不宜的镜头(比如接吻戏)严格地剪掉之后，才可以放映。所以，观众每当发现接吻镜头又被删去了的时候，就会全场起哄，甚至吐口水；而放到煽情的段落，观众们又会集体号啕大哭，总之电影院里总是热闹非凡。

小多多把那些在转动中带来神奇影像的胶片视若珍宝，他的理想就是成为像艾费多那样的电影放映师。艾费多看到了小多多的聪慧伶俐，他认为小多多将来一定会有更远大的前程，他劝小多多离开小镇："不要在这里待着，时间久了你会认为这里就是世界的中心。"而小多多还很难理解艾费多的话，他每天来放映室跟艾费多学习电影放映。好心的艾费多为了让更多的观众看到电影，搞了一次露天电影，结果胶片着火了，小多多把艾费多从火海中救了出来，但艾费多双目失明了，不能继续放电影。小多多成了小镇唯一会放电影的人，他接替艾费多成了小镇的电影放映师。多多渐渐长大，他爱上了银行家的女儿艾莲娜。初恋的纯洁情愫美如天堂，但是这对小情侣的海誓山盟被艾莲娜父亲的阻挠给

隔断了，多多去服兵役，而艾莲娜去念大学。在艾费多的劝说下，伤心的多多从此离开小镇，追寻自己生命中的梦想……30年后，成名的多多回来向他的老朋友做最后的告别。老放映员留给他一份礼物，原来是当初被镇上的检查员勒令剪掉的吻戏胶片。看着这些镜头，突然发现自己已经理解了生命中的一切。

该影片共获奖13次，被提名15次，1990年获得第62届奥斯卡金像奖最佳外语片，1989年获得第42届戛纳电影节主竞赛单元评审团大奖，被提名主竞赛单元金棕榈奖，1990年获得第47届美国金球奖电影类最佳外语片，1989年获得第2届欧洲电影奖评审团特别奖。影评网站烂蕃茄给予《天堂电影院》89%的正面评价。《帝国杂志》在2010年将本片列在世界100部最佳电影名单中，排名在第27位。多伦多国际影展在2010年选出影史必看100部电影，其中《天堂电影院》名列第20位。《天堂电影院》在《帝国杂志》(Empire Magazine)史上500大电影名单中名列第239位。

2. 分析读解

《天堂电影院》是一部属于导演朱塞佩·托纳多雷的感性之作，一部缅怀电影历史以及个人的情感历程的怀旧之作。这是一段属于萨尔瓦多的人生历程，一幅西西里小镇的浓缩风情画，一部关于电影和影人的至高礼赞，一份对于爱的深远回忆。在《天堂电影院》中，观众深深体会到什么是坚强，什么是执着，什么是真爱，生活真谛到底为何物？这是一部内容丰富内涵深刻的电影，从不同角度解读有着不同的意义。

(1) 叙事的结构

影片采用倒叙结构，以萨尔瓦多(即成年后的多多)的视角展开回忆，一开篇就给人带来一种绵长、悠远的怀旧气息。这种倒叙的结构也确立了影片的两条时间线索：一条是现实中萨尔瓦多的生活历程，表现在影片中是短短的几天；另一条是回忆中的历史变迁、人物成长的时间流程，表现在影片中是十几年。这两条线索交错进行，以后者为主。

影片是一部半自传性的作品，在历史的个人化书写中再现一种文化的兴衰起落，主人公萨尔瓦多的成长经历是影片的故事主线，也是时间线索。值得一提的是，影片中萨尔瓦多的成长经历不是一个简单的顺叙的故事，而是以中年的萨尔瓦多回忆的叙事形式，在倒叙中完成。回忆是种跳跃性的思维，它会徘徊在那些给我们烙下深刻印记的事件上，而略过那些当时对自己来说是无关痛痒的事情。所以在萨尔瓦多人生的不同阶段，导演的表现有详有略。童年萨尔瓦多看电影——略、学习放映电影——详；青年萨尔瓦多拍纪录片——略、恋爱——详、服兵役——略；中年萨尔瓦多回故乡参加艾费多的丧礼——详。至于童年的小多多如何成长为青年的萨尔瓦多，离开故乡的萨尔瓦多又如何在罗马创业，影片就没有交代。但这种省略，丝毫不给观众以跳跃、突兀或叙事不完整之感。

(2) 空间的变化

《天堂电影院》中电影院的兴衰变化，同样支撑了影片时间线索的发展，形象地展示时光流逝、人事变迁。电影院最初看客盈门、座无虚席，后来因为一场大火变成废墟；重新修建后再创辉煌，后来年久失修、破旧漏雨、门可罗雀，被迫关闭，最后被夷为平地、改建成停车场。两次变为废墟，是两次不同的命运。第一次变成废墟，是因为看电影的人太多，艾费多为了给进不了电影院的人在广场上放电影，不留神导致放映机出故障起火；

影院第二次变为废墟，却是因为没有人要看电影了。天堂电影院这两种不同意义上的衰落，折射出一种文化在人们的生活中从兴盛走向衰落的过程，倏忽之间，一个时代已成为记忆。

导演兼编剧朱塞佩·托纳多雷曾经说过："天堂电影院并不仅仅是间放映厅。对我来说，这是一个奇特的、文化与社会启蒙的地方，一代意大利人曾在这里受到熏陶。我倾向于认为，电影院对于一个人来讲或许可以说是一种生活目的，在影片和他本身的愿望、期待之间，也许就存在着一种联系。"朱塞佩·托纳多雷对电影的这种态度，表现在影片中便是人们的生活中并存着电影与现实两个时空，片中出现的"电影院"与"广场"这两个空间环境就分别代表着人们的这两种生活场景。

① 电影院，人间的天堂

在《天堂电影院》中电影院好似生活在尘世中的人们建构的一座"天堂"，它使人们超脱了现实生活中的种种艰难和困扰而沉浸在欢乐中。《天堂电影院》用大量带有喜剧色彩的生活细节，展现了在电影院这一梦幻天堂中，一代意大利人特殊的生活状态。电影中恶魔要杀人了，观众吓得纷纷闭上眼睛，这时偏有一个小伙子含笑回身而望，镜头从他身上摇至二楼的观众席，原来有个姑娘正与他相视而笑。这是爱情的天堂。到了下一个观影场景中，两个人已携手共坐在二楼的观众席上。再下一个观影场景中，两个人已经是抱着孩子在看电影。有个老人在看惊险片时捂着心脏倒下，在下一个观影场景中，他坐过的椅子上放了一束鲜花。

电影院不仅仅是一个供人们娱乐的场所，人们在其中体验种种生命情感，还在影院中播撒爱情的种子，哺育小生命的成长，甚至度过生命的最后一刻。影院曾经成为人们生活的中心，电影也似乎超越了现实生活，成为人们的生命主题。这或许才是"天堂"的真正含义，它与人的生命和梦想息息相关。

② 广场，现实的隐喻

与电影院这一空间环境相对存在的，是西西里的现实生活环境。20世纪40年代的西西里，生活艰辛困苦。当电影放映着"六年后，春回大地，风和日丽，大地充满阳光和生机，再也不像打仗时那么紧张了，人们呼吸着清新自由的春天的气息……"，与之对应的现实生活是意大利政府又要公布一批阵亡名单，其中就有小多多的父亲，现实让人无法回避。在电影散场之后，人们不得不回到现实生活中去。在《天堂电影院》中，广场这一空间环境就是现实生活的缩影。导演曾花了四个月时间，在六个不同的小镇拍摄出詹卡多乡村背景的一系列镜头，用心营造出"广场"这一空间环境，渗透了浓郁的生活气息。广场上小贩在大声地叫卖尼龙袜子；妇女们肩扛水罐到水龙头前排队打水；老婆婆用心地踩着纺车捻羊毛；男人们给小孩子理发的同时，也忙着给驴子剪毛……以上这些场景在影片中不承担什么叙事功能，却让人感到一股满怀深情的怀旧气息，看似闲笔，其实韵味无穷。不过，这只是白天的广场，黑夜降临时的广场则是另一番景象。

在夜晚的广场上，天真、聪慧的小多多第一次挨妈妈的打，因为他把本应用来买牛奶的50里拉换成了电影票；在广场上，资本家云信祖解雇了一个加入共产党的工人，并且对其他工人叫嚣道："你们都给我好好地干，从早到晚，至于薪水是多少，就不是你们的事

了。谁要是多嘴多舌，就趁早给我滚蛋！"；在广场上，一个疯子常常跳出来，大声地嚷嚷着"广场是我的，广场是我的！"，并企图把大家全都赶走……如同在现实中，电影中的黑暗与光明相伴而生。

在夜晚的广场上，也曾有过一次短暂的欢乐，就是艾费多把广场上一座建筑物的墙壁变成电影的银幕时观众的震惊和雀跃。可惜在现实生活中，这种欢乐不能长久，厄运随之而至，影院成了废墟，艾费多失去了双眼。

当电影散场后，人们便回到广场；当人们被影院拒绝以后，他们聚集到广场。广场与影院，是那个时代意大利人生命中现实与天堂的对立、苦难与快乐的隐喻。

③ 放映间，人生的中转站

在影院与广场之间，还有另外一个极为重要的空间环境，那就是电影院的放映间。尽管放映间不是一个人人能进入的空间，但它却是片中两个主要角色：萨尔瓦多和艾费多最主要的生活环境。放映间是为天堂电影院带来欢乐的地方，虽然它并不直接生产影片。艾费多说过，这里"夏天闷热，冬天能让人冻死"，但是这里的工作让人上瘾，因为"有时影院座位全满了，当你听到观众嘻嘻哈哈的笑声，你会感到欣慰。听到他们高兴，你也快乐，就好像这快乐是你给他们的一样"。创造欢乐远没有享受欢乐那么轻松，放映间的生活让两代人体验到了这种工作的辛苦与欣慰。放映间，吸引着萨尔瓦多从台前走向了幕后。在一次电影放映过程中，小多多从观众席上回头向放映窗口望去，这时影片用特技手法形象地再现了他当时的心理：窗口是一只狮子头的造型，从狮子大张的口中喷射出了耀眼的蓝色光束，镜头旋转着向狮子头推上去，狮子的口开合了几下，发出声声兽吼。在小多多的眼中，放映间为电影带来神秘的魔力，他想方设法走进放映间，就是为了能掌握这种魔力，令人快乐的魔力。

尽管放映间为天堂电影院带来了欢乐，它的作用实际却是非常有限的。有一次，因为一部影片的拷贝要等别的小镇放映完才能取回，这时影院里的人们陷入焦灼烦躁的等待，萨尔瓦多也只能束手无策地看着人们越来越愤怒。对于这一点，艾费多是看得最清楚的，虽然他的命运使他没能离开这里，他却能指点年轻一代的萨尔瓦多离开这个狭小、封闭的空间，到更广阔的世界去。放映间成为萨尔瓦多从观众走向导演的中转站，所以它很重要，却不应该在此滞留。

(3) 人物解读

① 艾费多

在《天堂电影院》中，艾费多这个人物承担着双重角色：其职业角色是乡村影院的放映员，其生活角色是影片主人公萨尔瓦多的好友和导师。

作为一个电影放映员，艾费多和他的观众代表了电影黄金时期最淳朴、最彻底的电影文化倾向。放映电影是他存在的全部意义，他所能做到的最辉煌的一件事，就是想办法让更多的人看上电影。所以影片最后，富于象征意味的是，当艾费多的灵车从破败的"天堂电影院"前经过以后，这座建筑很快就结束了它的生命。

作为萨尔瓦多的好友和导师，艾费多是一个与"新生代"相联系、相对比而存在的"老一代人"的形象。他指引、督促着萨尔瓦多的前进、变化。他自己却又是一个不变

的、缺少行为主动性的形象。他一生都没有离开那个狭小的放映间，离开那个封闭的乡村小镇。但他却能清醒地看到这种命运的悲剧性，并且指导年轻一代的萨尔瓦多去追求更美好的生活。当童年的小多多想要放弃上学当放映员时，艾费多语重心长地告诉他："不，别这样，不上学你将来会后悔的。这并不是你真正的工作，现在天堂需要你，你也需要天堂，但这只是暂时的。有一天，你会去做其他事情，更重要的事情。相信我，世界上还有许多比这更重要的，重要得多的大事。"当青年萨尔瓦多从部队回到故乡，感到一阵茫然与失落时，艾费多又指点他："生活和电影中不同，现实要艰难得多。离开这儿吧，回罗马去，你还年轻，世界是属于你的。"艾费多把他用一生换来的经验教给了萨尔瓦多，年轻而不知世事的萨尔瓦多于是超越了艾费多，一步步走向更广阔的天地。可以说，没有这个守候在故乡的艾费多，就没有日后著名的导演萨尔瓦多。老一代人"不变"的主题，催生了新一代人"变"的主题。

②萨尔瓦多

影片主角萨尔瓦多是一个属于新时代的人物，但他永远也不会割断和过去的联系。老友、母亲、旧日的电影、失落的爱情，成为他生命中剪不断的红线。这根线在他离开故乡20多年后又把他牵回故乡，让他在成为导演以后又让他坐回到观众席上。不过，萨尔瓦多的"返回"并非转了一圈后又回到原地，而是完成了一次螺旋形的上升。与艾费多的"固守"不同，萨尔瓦多的行动总是具有改变命运的主动性。当他只是一个小观众时，他就试图走进放映间，尽管一次次遭到老放映员艾费多的拒绝，他最后还是达到了目的。当他爱上了社会地位比自己高的银行经理的女儿时，艾费多带着宿命式的悲观给他讲了一个"军人爱上公主"的悲剧故事，但萨尔瓦多仍然勇敢地去等待，而且最终成功地赢得了伊莲娜的爱情。当艾费多守在故乡终老时，萨尔瓦多踏上了通向罗马的旅程，在一片更宽广的天地中奋斗成为电影导演。萨尔瓦多是一个不断前进、不断变化的富于生命力的形象。他是导演朱塞佩·托纳多雷自己的写照，也是意大利人年轻一代的形象。

③阿代尔费奥神父

阿代尔费奥神父在影片中也具有双重象征。一方面，他是与人的欲望相对立的宗教力量的象征。在老天堂电影院中，他掌握着公映影片的审查权。导演在表现他的审片过程时，采用了仰拍的摄影角度，神父黑黑的身影出现在影院银幕的正中间，盖住了银幕的画面，体现了一种控制一切的威力。一旦影片中出现接吻的镜头，神父便可以摇铃让放映员将其删剪掉，体现出对人的情爱欲望的毫不迟疑的打击。但是，等新的天堂电影院建好以后，宗教的力量就没有那么强大了，神父失去了审片权，人们终于看到了影片中的接吻镜头。

另一方面，阿代尔费奥神父作为一个有血有肉的人，在他自己身上也体现出了人性对神性的胜利。在老影院里审片时，每当银幕上的人翩翩起舞，神父自己也会跟着哼起音乐。在新影院落成那天，神父捧着圣水罐为影院洒水祈福，结果他在看歌舞片时，竟手捧水罐随着音乐节奏轻轻摇摆起来，圣水罐好似变成了他手中的一件乐器。当新影院的银幕上第一次公映出接吻镜头时，人们欢呼起来，神父无力回天，只得愤愤地说："我可不看这种电影。"说话的同时，他的眼睛却紧盯着银幕。艺术是人类情感的产物，真正的、健

全的人怎会没有情感和情欲，真正的电影艺术又怎会规避表现人的情感和情欲。

在《天堂电影院》一片中，宗教对人的欲望的任意压制，以及人类情感对宗教力量的最后胜利，巧妙地体现在阿代尔费奥神父这个形象身上。当年轻的萨尔瓦多离开故乡远赴罗马时，送行的人有母亲、妹妹和艾费多，神父却迟到了。当神父远远地赶来时，萨尔瓦多的火车已离开了站台。这个场景别有意味地暗示观众：在萨尔瓦多的行囊中，没有神父那一套压抑人性的东西，有的是种种美好的情感和寄托着厚望的叮嘱。

④ 伊莲娜

伊莲娜是萨尔瓦多唯一爱过的女人，她与萨尔瓦多的爱情颇有几分好莱坞电影的风格，一个穷小子爱上了一个上流社会的小姐，两个人的爱情遭到姑娘家人的反对，爱情以失败告终。萨尔瓦多和伊莲娜的爱情也是与电影密切相关的。萨尔瓦多第一次见到伊莲娜是在他拍纪录片的时候。伊莲娜走进了他的取景框。萨尔瓦多经过苦苦的等待赢得了伊莲娜的爱情，两个人第一次相拥而吻是在电影院的放映间。当伊莲娜从萨尔瓦多的现实生活中永远地消失了，伊莲娜的录影带却成了萨尔瓦多永远的记忆。在表现萨尔瓦多热恋中那段最欢乐的日子时，影片使用一段小多多第一次跟艾费多学放电影时使用的音乐，欢快、清新的音乐渲染了爱情的气氛、抒发了情感。爱情也与电影紧密相连，萨尔瓦多的生命再也无法与电影分开了。

⑤ 疯子

在中外电影史上，常常可以看到一些或疯或傻的人物形象。但是"疯子"绝不是一个轻易或随意就出现的形象。他们往往要负载一些特殊的意义。比如，英国影片《简·爱》中的疯女人、德国电影《锡鼓》中的疯子、日本电影《乱》中的小丑、英国影片《哈姆雷特》中的奥菲莉娅。在《天堂电影院》里，那个常常叫嚷着"广场是我的"的疯子，也具有不同寻常的象征意义。

"广场"本来是一个属于大家的公共场所，疯子却企图独占，把人们都赶走。当大家都在为老影院毁于大火而伤心时，疯子却在人群中又跳又笑，喊着："哈哈，全烧光了，你们看不成电影了。"疯子，是一个站在人民对立面的狂妄的邪恶的独裁者，但他的"独裁"是没有力量的，最终将被人民扫进历史的垃圾箱。

导演对疯子几次出场的处理体现了其用心。疯子首次出场，是猛地出现在镜头前，他成为画面的前景，而广场上其他人成了后景，两相对比，疯子的形象是有力量的。但是，他的地位很快就急转直下，在画面上，疯子转过身向后景跑去，他在画面上占的面积迅速地由大变小。暗喻着他所代表的力量，看来也不过是外强中干而已。另一次出场是在人们聚集在广场上看电影时，笑声惊醒了睡在平台上的疯子。他爬起来大喊："广场是我的。"这时的画面构图是疯子在画面上方，而人群在画面下方，疯子似乎是高高在上的。可是，紧接着下一个画面是疯子在后景，人群在前景，疯子陷入人群的缝隙里，疯子的地位再次一跌而下。这些构图，都是在镜头之外却力透纸背的描绘，寥寥几个镜头，看似不经意，却用心考究，预示着一种力量的瓦解和结束。

(4) 电影中的电影

在《天堂电影院》中影院里上映的影片，不仅是一个重要的道具，也是一个重要的

叙事、表情的元素。导演通过一系列经典影片的片段表现了电影艺术的发展历程，这里出现了让·雷诺阿的《底层》、鲁奇诺·维斯康蒂的《大地在波动》、弗立兹·朗格的《狂怒》、约翰·福特的《关山飞渡》，还出现了卓别林、基顿、劳莱尔、哈代、艾立克·冯·斯特劳亨、丽塔·海华兹等曾经令无数影迷倾倒的影星们。他们顺序地出现在电影银幕上，好似历史极富人情味地在从头回放，这一过程，就是一部电影的发展史。电影技术上由易燃胶片到不燃胶片到被电视、录像带取代；内容上从接吻镜头被删剪到出现接吻镜头到出现色情镜头，最后到接吻镜头被连接成片。从电影的命运变化上，观众也在回味着科学技术的发展、人的价值观念的演变，时间的车轮不断前行。导演朱塞佩·托纳多雷喜欢并擅长在自己的影片中运用经典的电影来表达自己的想法，电影不仅是他手中的作品，更是他的语言。在他的另一部经典影片《西西里的美丽传说》中，也出现了一系列经典影片来表达主人公的恋爱心理。

影片《天堂电影院》的成功，主要在于给人们讲述了一个动人的怀旧的故事。一个人的历史与一种文化的历史紧密纠缠，人与电影朋友似地相伴成长。在物质文明高度发达，人们普遍感到情感失落的今天，回望人与电影、人与人之间这种自然、淳朴的情感，确实会让人们从心底涌出一股亲切的感怀。影片表现艾费多让电影穿越墙壁到达广场一段时，音乐、灯光与镜头运动的美妙配合，创造出了童话般的效果。放映镜在艾费多的手中放射着蓝色的光芒，银色的活动画面跳上桌子，跳上墙壁，跳上窗台，最后小小的画面突然变得很大很大，出现在广场建筑物的墙壁上，音乐在这时也猛地推上高潮。在小多多的眼中，也就是在观众的眼中，这是一个多么奇妙的瞬间。也许，这就是天堂电影院留给我们的回忆。

3. 亮点说说

"人生和电影不同，人生要困难得多。"

"不要在这里待着，时间久了你会认为这里就是世界的中心。"

这是电影中艾费多的台词，简单，有力，让人无法忘记。也许，导演所要表达的要比电影深刻得多，因为，人生不是电影。

4.参考影片

《海上钢琴师》【意大利】(1998年)导演：朱塞佩·托纳多雷

《西西里的美丽传说》【意大利】(2000年)导演：朱塞佩·托纳多雷

4.3 欧洲地区电视剧鉴赏

4.3.1 《神探夏洛克》

英文名字：《Sherlock》

主　　创：马克·加蒂斯、史蒂文·莫法特

出品时间：2010年

编　　剧：马克·加蒂斯、史蒂文·莫法特

主　　演：本尼迪克特·康伯巴奇、马丁·弗瑞曼

国　　家：英国

类　　型：电视系列剧

1.《神探夏洛克》简介

2010年，英国广播公司BBC推出电视系列剧《神探夏洛克》，第一季于2010年7月25日首播，第一季共3集，每集时长90分钟。此后保持约每两年更新一季的速度，每季的集数和时长不变，现已播出第四季。2016年推出了特辑电影《神探夏洛克·可恶的新娘》。

史蒂文·莫法特和马克·加蒂斯是该剧的两位主创，本尼迪克特·康伯巴奇和马丁·弗瑞曼分别饰演影片中的两位主角——夏洛克·福尔摩斯和约翰·华生。很明显，这部剧改编自阿瑟·柯南·道尔的侦探小说《福尔摩斯探案集》。莫法特和加蒂斯两位主创都是原著《福尔摩斯探案集》的忠实粉丝，两人在之前的合作中逐渐萌生了翻拍这部著作的想法。但是，编剧突破了往日同类改编剧种的翻拍做法，而是把时间放在21世纪，夏洛克成为一名时尚潮人。在21世纪伦敦禁烟的大环境下，夏洛克不再吸食烟斗，而是改用了尼古丁贴。他的身影也穿梭在现代化高楼大厦中。剧集中的案件既是根据原著改编而来，有着种种相似之处，又与原著有着不同。所以，既能俘获原著的粉丝，也能避免失去新鲜感。

《神探夏洛克》讲述在繁华热闹的伦敦大都市中，时尚的大侦探夏洛克·福尔摩斯和他的朋友约翰·H.华生经受的一系列危险的、不同寻常的历险。

截至2015年，《神探夏洛克》系列剧集在英国电影和电视艺术学院电视奖中获得了包括最佳剧集在内的10个奖项，而在艾美奖上则夺得最佳男主角、最佳男配角、最佳编剧等7个奖项及21项提名。该剧也刷新了英国自2001年以来的收视纪录，并在超过200个国家及地区播放。

为什么要把夏洛克·福尔摩斯简称为夏洛克,而不是沿用原来的福尔摩斯的称呼呢?因为在现代的21世纪,英国人更习惯称呼人的名字;而在原著19世纪的维多利亚年代,那时候的英国人更习惯称呼人的姓氏。

2. 分析读解

(1) 叙事

英国的名著改编剧,通常以忠实原著内容、模拟原著场景为主要特色,诸如《傲慢与偏见》《德伯家的苔丝》《简·爱》等皆是其中经典,它们以唯美细腻的画面、精良的制作以及对场景细节的刻画,最大限度地还原了小说所描述的时空环境。《神探夏洛克》,采用了时空迁移的改编方式,打造了全新的叙事时空,出乎意料地在全球范围内掀起了一波福尔摩斯狂潮,在收获超高人气的同时,也为英剧赢得了宝贵的发展契机,其地位堪比美剧经典之作《越狱》。

《神探夏洛克》秉承了英剧一以贯之的本土化创新模式,从剧本创作,到制作拍摄,再到后期剪辑,无一不以创意为主,带给观众耳目一新的视觉感观。《神探夏洛克》平均两年一季,一季三集,一集时长90分钟,每集皆可视作独立章节,整体形似电视剧,而神似电影。深沉的色调和变幻莫测的快速摄影技巧让人联想到盖·里奇和丹尼·鲍尔所代表的英式电影;侦探悬疑为主导的叙事模式,使得悬念频出,高潮迭起,每一季结尾处戛然而止,延宕许久,令观众意犹未尽,对下一季更是望眼欲穿;剧集对原著进行了时空迁移,区别于还原式的改编方式,使得场景的呈现形式更贴近于电影的表达习惯。

《神探夏洛克》对原著叙事的改编可谓大破大立,充满科技感的现代氛围与传统英国的沉郁气息完美结合,重塑了区别于美剧、韩剧的英式系列剧的典型风格,赢得了全世界观众的青睐。

① 剧本改编

从文学作品到荧幕影像,本身就面临着叙事时间再建构的问题。从叙述者的角度看,原著的叙述者是华生,大部分章节可视为华生的"回忆录",其整体类似于一个外倒叙的外壳。《神探夏洛克》中华生的叙述者功能丧失殆尽,观众不再需要通过华生之口了解夏洛克的行动,影像作为全知叙述者承担了绝大部分的叙事功能,这就极端弱化了原著的外倒叙功能,强化了侦探片所必需的内倒叙功能,也就是通常所说的闪回。剧集中随处可见的闪回表达,一方面加重了悬疑感,每一次闪回都有可能成为极其重要的线索;另一方面在解开悬疑之时带来酣畅淋漓之感。

具体到情节改编的层面,《神探夏洛克》将叙事时间从维多利亚时代(19世纪)移植到21世纪,并通过具体的场景和道具强化了这种时间设定,从而将故事的发生时间框定在观众相当熟悉的现代社会。以首集《粉色的研究》为例,原著中的马车被出租车替代,同时加入了手机、邮件、数字定位系统等高科技元素,成为夏洛克侦破案件的新手段。

除了场景道具改编之外,现代化的思想观念也表明了新时代的到来,具体反映在新的人物关系上,最为人津津乐道的无外乎夏洛克和华生这对搭档的同性关系,以及夏洛克和莫里亚蒂这对仇家的相爱相杀关系,这同时折射出剧情与当代潜在观众兴趣点的汇流。原著全面地描述了福尔摩斯一生中的重大案件,时间跨度较大,在时间顺序上亦有迹可循,

《神探夏洛克》对此做出了两个调整，一是并未按照原著的时间顺序展开案件，而是选取了几宗重大案件，罪犯可谓是罪大恶极，而犯罪手段相较原著更加现代化，夏洛克为破案每每身陷险境，又一次次化险为夷，令观众大呼过瘾。就叙事节奏而言，《神探夏洛克》堪称高智商剧集，绝非一般意义上慢节奏的肥皂剧，高密度的信息释放让观众目不暇接，稍一分神便会错过重要线索，第一季末集中夏洛克一连破获五起案件，第二季首集也在数起案件中拉开序幕，破案速度之快让观众目瞪口呆。

悬念是电视最大叙述动力，经典改编剧的悬念感尤为低下，福尔摩斯的故事家喻户晓，但《神探夏洛克》却让观众产生了一种陌生感，仿佛在接触一个新的荧幕英雄。首先从时间设定上区别于原著，带来反差效果，再利用影像元素，重新设计时间节奏，使情节环环相扣，剧情扣人心弦。由于《神探夏洛克》几乎脱离了对原著情节和时间轴线的依赖，观众无法全然获悉剧情走向，从而打破了经典改编剧"低悬念"的固有枷锁。成功创建这种叙事时间的秘诀在于，主创人员抓住了侦探片的核心吸引力，即对未知事物的无限探索、对真相的不懈追求和对人类智力潜能的顶礼膜拜。

② 现代和复古

《神探夏洛克》有意地融合现代和复古两重元素，这种双重性从夏洛克这个直观的形象上就能体现出来，他不仅可以西装革履，也会穿起复古风衣，戴上猎鹿帽；他不仅能得心应手地使用现代通信工具，也会拿出传统的放大镜作为勘察手段，甚至演奏起传统乐器小提琴；他不仅穿梭于繁华的商业都市，也奔跑在狭窄偏僻的古老小巷。从19世纪的文学作品，到21世纪的热播迷你剧，时空的双重性特质在剧集中体现得相当显著，也正是由于这种现代元素和复古情思的融合，才使得《神探夏洛克》既保持着高贵的血统，又显得平易近人。

《神探夏洛克》通过现代设施的展现和繁华都市的描绘，使得伦敦在光影流转间充满活力，出现在每集片头的伦敦眼，显然可以视为现代伦敦的代表。然而与原著小说的大格局相比，夏洛克的活动空间缩小到伦敦，《神探夏洛克》已经无法像原著小说那样流露出主宰欧洲乃至殖民世界的霸主之气，在美国文化大肆传播的今天，英国文化已经沦为小众，但也正是凭借悠久历史沉淀下的本民族文化，才使得这场"突围之战"打得非常漂亮。空间上的复古，小到夏洛克的复古式卷发、复古式着装，大到街景的展示和传统建筑的出镜，这些无一不是英国传统文化的缩影，融汇了民族属性与历史变迁，在世界范围内传播着英国特色。

各类现代元素的运用，以及与时俱进的高科技犯罪和侦破方式，无不闪耀着现代文明之光。所谓"复古"，更多的是指一成不变的精神内涵，除了前文所提到侦探元素的永恒魅力，还包括福尔摩斯这个符号的特殊意义。观众对福尔摩斯的认知更是经过了几百年的不断深化，提到他便会为其贴上褒扬的标签，并从内心接受他作为主人公的存在。维多利亚时期的福尔摩斯代表着非官方的民间力量，在与罪犯的博弈中，主观上使福尔摩斯得到了非功利性的愉悦，客观上则使市民阶级获得了安全感，成为保障他们生命财产安全的一道屏障。最终福尔摩斯逐渐演变成一种符号化的象征，承载了民众的期望，代表着正义、果敢与智慧。夏洛克基于这种普遍认知，快速树立起良好的形象，从根本上来说，他依然

是连接大资产阶级和中小资产阶级的桥梁，不仅与政府皇室有着千丝万缕的联系，同时也为普通民众尽心尽力。所以说，《神探夏洛克》的成功很大程度上得益于福尔摩斯侦探形象超越时间的魅力，而加上他身上的现代元素，则让他历久弥新，重新焕发生机。

(2) 人物形象

《神探夏洛克》中的夏洛克·福尔摩斯究竟是怎样的一个人物形象呢？这个人物形象又是怎样构建出来一种难以抗拒的迷人魅力呢？他穿着精致西装、高级大衣，用着智能手机iPhone，他站如松、行如风、坐如钟的行为举止，向人们传递着许多信息，通过他的外表特征人们可以对他的身份做出相应的判断：他具有良好的家庭经济地位、家庭社会地位、家庭教养和个人品行，具有较高的文化程度、可信度、成熟度和社会地位，因此他在人们面前展现的是一副端庄得体、温文尔雅、英气逼人的绅士形象。

① 天才形象

夏洛克不仅拥有英气逼人的外观形象，而且学识渊博、智慧超群。夏洛克破案神话是以科学理性为理论基础的，因此夏洛克具有发达的大脑，超群的智慧，惊人的洞察力，他还通晓地理学、化学、犯罪学、解剖学等众多学科。此外，他还能区别所有报纸上的铅字，能分辨70多种香水味道和240多种烟灰。他拥有的知识构成了他的"思想殿堂"，在需要的时候，他就从中调取需要的信息。渊博的超出常人的科学知识使得夏洛克每次遇到即便是最离奇古怪的案件，都能轻松破解。

过去影视剧中侧重突出福尔摩斯科学天才的镜头语言，不过玩玩填字游戏，喝几口号称能对抗神经衰弱的药水就能让观众满足。现在的观众显然不会满足于这些简单过时的小伎俩。因此现代版夏洛克不同于以往版本中的绅士儒雅的细声慢语，他的大脑胜似双核处理器，语速堪比机关枪，能在极短时间内逻辑清晰地运用各种拗口的专业术语讲述他的论证，令人叹为观止。

夏洛克的形象不仅满足了公众的审美要求，还传递了许多人们向往的信息。在当今经济发展水平不断提高、人们审美需求不断提升的情况下，我们就可以理解《神探夏洛克》剧中人物所穿服饰，所用手机、雨伞等道具瞬间成为时下最流行的风尚，剧集中台词"Brain！And that is the new sexy！"(开动脑筋，才是时下流行的性感)、"I am Sherlocked"(我被夏洛克锁住了)等也变成时下流行用语。

② 理性至上

夏洛克·福尔摩斯的冒险史中没有出现他与女性有关的风流韵事，这是维多利亚时代人们存在的这种想法，即理性认识应当对情感设防。同样，在21世纪的现代社会，《神探夏洛克》里的夏洛克·福尔摩斯同样对爱情、对女性绝缘。影片里，对夏洛克来说最特殊的女人也是唯一打败他的女人——艾琳·艾德勒，但夏洛克被其挫败并不是因为陷入艾琳·艾德勒的情网，而是因为她超乎常人的聪明才智。在夏洛克猜到艾琳手机密码"I am sherlocked(我被夏洛克锁住了)"的时候，他说道："这是你的内心，你绝不该让它控制你的头脑。你本可以随便选一组数字，带着一切战利品走出这里，可你就是没法抗拒对吧？我一直觉得爱是种危险的弱点，谢谢你给了我最终证明。"

可见《神探夏洛克》中夏洛克极大地彰显了理性与智慧，弱化了他的情感和感性。对

夏洛克而言最重要的是思考与破案，其他俗事都是无聊的。具体而言，关于感情的因素，或者说"爱"，都会影响到夏洛克对案件的理性思考，理性是夏洛克成功破案的可靠保证，同时也使观众认识到只有通过科学才能获得解决问题的方法。

③ 不完美的完美

电视剧里的夏洛克不仅思想古怪，而且具有反社会倾向，这也是以往影视剧中福尔摩斯少见的性格特点。他高傲自大，自命不凡，他嘲讽苏格兰场的警察"整条街的智商都被你拉低了"，他对于最好的朋友也经常冷嘲热讽。

不仅如此，这位穿着笔挺西装和风衣的大侦探夏洛克性格却如儿童一般，对感情和人情世故更是一窍不通，他的毒舌无处不在。他曾在平安夜当着众人面对暗恋自己的、送自己礼物的医生茉莉上演一番"观察演绎"，让其尴尬不已；他还假扮餐厅服务员破坏了好友华生的约会。电视剧突出了福尔摩斯的不合时宜，像原著那样，福尔摩斯的弱点——易走入极端、兴奋型性格、忍耐性差、有暴力倾向，和他的强势之处一样，非但没有丑化、拉低夏洛克的迷人形象，反面如同"断臂的维纳斯"一般，使人物变得活灵活现，真实可信，成了他最吸引人的一面。

(3) 视听语言分析

① 用镜头展现推理过程

在这部英剧《神探夏洛克》中，导演不仅用对白来表现侦探的思考和推理过程，最重要的是，还使用了视觉元素来表现夏洛克的心理活动。这是同样类型的其他侦探剧(如美剧《福尔摩斯·基本演绎法》)所没有做到的。换句话来讲，导演把夏洛克的思维可视化了。这种手法不仅很新奇，还很有创意。

这种新奇而又具有创意的手法，在侦探剧里是非常重要的。以福尔摩斯为代表的侦探类型剧，最重要的是思考与推理，这与偶像剧、科幻剧等是不一样的。但在电视剧中表现思考与推理的问题在于，思考本身是不可见的，甚至我们自己，也无法知道我们在思考时自己思维过程的全貌。而夏洛克这种神级侦探人物，思考的量当然是巨大的，而且速度快。常规的拍摄手法，或者仅仅用对话表达，就难免会失真，或者失去推理应有的效果。而思维的可视化，就很好地解决了这一问题。

纵观全剧，《神探夏洛克》中思维的可视化方式可分为以下三种。

第一种是特写注释法。所谓特写注释法，就是给要解释的人、物或事特写镜头，然后在镜头上打上注释。比如，夏洛克第一次见到华生，镜头给了华生的衬衫领子一个特

写，打出注释"two day shirt"。这表明，夏洛克观察到华生的这件衬衫两天没换了。再比如，也是接下来的场景，镜头给到华生的眼睛特写，左眼底下打出注释"Night out"，右眼底下打出注释"with Stamford"。这里的意思是夏洛克判断出华生昨天晚上和史丹佛一起夜不归宿。有意思的是，当夏洛克第一次遇到艾琳·艾德勒的时候，他无法准确对面前的这个女人进行判断，此时镜头给了艾琳的笑容一个特写，并连续使用了七个问号"？？？？？？？"，充分表明了夏洛克的一头雾水。

第二种是认知地图法。人在思考时，以现实的信息作为依据，构建出的心理表征，就是认知地图。这是心理学上常用的一个概念。而夏洛克进入沉思时，剧组展现给观众的镜头形式，就像是夏洛克的认知地图。比如夏洛克在研究飞机座位号时，发现家人和夫妻都坐在一起，同时镜头右上方出现了一个飞机座位的平面简图作为夏洛克思考的示意。再比如，夏洛克在思索字谜的时候，解出的是"liberty"，即自由，画面中也出现了好几个单词"liberty"。

第三种是第一人称案情还原法。在罪案类剧集中，常常会在镜头中还原犯罪现场。通常这种还原都是以第三人称视角展开的，这是因为侦探等推理者在案件发生时是不在场的，所以自然采用了这个视角。但在《神探夏洛克》中，剧组采取的是第一人称场景还原法，即夏洛克本人也进入还原的场景当中进行推理。这是比较独特的。在这种镜头中，场景是静止的，但与此同时，夏洛克的思维却在飞快地运转。

《神探夏洛克》的剧集中，导演似乎是有意地在屏幕之上添加了一个图层。夏洛克的思考与推理过程，就在这个图层当中表现，并且这个图层被频繁使用。难能可贵的是，这种新颖的拍摄手法，并没有带给观众违和感。这种第一人称案情还原法和高速度的独白相结合，使得观众沉浸在剧情的推理当中，并且进入了夏洛克的内心。而其他以福尔摩斯为原型的侦探剧，使用的都是普通的手法，效果自然也没有《神探夏洛克》这么好。

可视化思考的三种手法的综合运用，塑造了一个立体、丰满和充满动感的侦探形象，这无疑是《神探夏洛克》叙事艺术的一个精妙之处。

② 用颜色代表人物身份

仔细观察本剧可以发现，《神探夏洛克》中的几位主角都有自己相对应的颜色。在镜头语汇中，剧组利用这种分配好的颜色对应关系，给出了一些隐含信息。华生的妻子玛丽·摩斯坦对应的颜色是红色。在第一次出场中，玛丽穿着的就是红色的毛衣。更广义地

分析，红色代表的是夏洛克和华生的隔阂。夏洛克和华生在皇宫中，坐在同一条沙发上的时候，两人中间间隔的就是一个红色的抱枕。红色在此时的出现，就意味着两人隔阂的开始。而打败夏洛克的女人——艾琳所用的口红的颜色，也是红色。因此，玛丽采用红色作为主色调，也是理所当然的。

华生去和哈德森太太见面时，身后是一盏红色的灯，但没有被点亮。同一时间里，夏洛克为了去见华生而开始作准备，他身后是一盏点亮的，黄褐色的灯。两人在餐厅里重逢的时候，华生身后有一盏点亮的，暖黄色的台灯。在这个餐厅的照明道具中，有餐桌上的蜡烛、白色球形灯可以使用。如果使用这些灯光，照明将是白色的。然而导演却使用了这盏暖黄色的小台灯，即使这盏灯在之前并没有出现过。

我们不妨这样理解导演的用意：在华生认为夏洛克已经死了的时候，他是可以和红色(这里代指玛丽)安心在一起的，尽管红色无法点燃他内心的光亮。夏洛克的光芒虽然并不耀眼，但是只有夏洛克的暖色调出来之后，华生的内心才会变得光亮起来。大多数高水平的导演，都不会随便拍摄一个镜头，所有的道具、背景和镜头的运动方式，都会在拍摄当中被考虑进去。何况《神探夏洛克》本身就是一部优秀的推理剧，剧中有一句经典的台词："巧合？上帝不会这么懒惰。"这也很好地确认这部剧中所有的镜头语言，都是经过导演精心安排的。

③ 运用蒙太奇剪辑表现人物内心

夏洛克在第三季死而复生后，他对于每一个身边的朋友，都有内心的定义。导演在这里通过一组镜头含蓄地表达了这些定义。首先，夏洛克出现在了法医茉莉·琥珀(Molly Hooper)的镜子里。茉莉在整部片子中都是爱着夏洛克的，但夏洛克对茉莉并没有感觉。所以，这个镜头的含义就是说夏洛克对于茉莉是可望不可及的。

下一个镜头中，探长处在前景的阴影里，夏洛克则处在远处的灯光里。由此可见，对于探长来说，夏洛克就像影子一样，跟随在他后面，却又给他带来光明和希望。接下来，探长拥抱了夏洛克，但夏洛克并没有沉浸其中。他无奈地看向左上角，可以看出他的思绪飘到了另外一个地方，想到了另外一个没有给他这样拥抱的人。镜头也跟随着夏洛克的视线移动。

下一个镜头给了华生，所以夏洛克想获得的是华生的拥抱。华生此时躺在床上，身旁是熟睡的玛丽。华生并没有睡着，他也在思考。镜头此时采用了盘旋的运动方式，可以理解为夏洛克希望他自己的形象能够盘旋在华生的脑海中。接着，镜头叠化到了哈德森太太刷锅的情景，锅里充满了泡沫。这里导演同样采用了盘旋运镜方式，我们可以猜测，这象征着华生脑里此刻就像一团泡沫一样，非常混乱。接着，镜头过渡到哈德森太太那里，夏洛克在她眼里就像一个调皮的孩子，他的突然出现让她感到既震撼又开心。

④ 用镜头语言表示丰富的潜台词

第三季第一集中，夏洛克和华生拆炸弹是这一场的重头戏。而这节炸弹车厢的颜色，正好就是红色。上文中提到，红色是夏洛克与华生之间隔阂的象征。拆除炸弹稍有不慎，拆弹者就会有生命危险。夏洛克固然聪明绝顶，有把握自己拆除炸弹，但他带上华生又是为什么呢？华生未必能帮上他什么忙，却可能会遇到危险。华生是夏洛克最好的朋友，夏

洛克不会让他白白遇到危险的。所以，很可能夏洛克已经知道这不是一个炸弹，或者说他对拆除这个炸弹有绝对的把握。此时，夏洛克已经通知了警方，完全可以由警方来拆除这个炸弹。因此，他把华生带入地下列车这里，最重要的目的是要拆除两人关系上的"炸弹"。

所以车厢里发生的对话，都有着另外的意味，并不是仅仅讨论物理世界上拆除炸弹的话题。首先，夏洛克跪在了炸弹的面前，也跪在了华生面前。此时他的台词是："对不起，华生。我做不到，我不知道该怎么办，原谅我。求你了华生，原谅我，原谅我带给你的所有伤害。"然后华生质问了他是不是在开玩笑。接着华生就提起了夏洛克诈死的事件了。

按理说，在这个生死关头，两个人更应该去想怎么拆除炸弹，忽然谈起夏洛克之前诈死的事情，似乎很没有来由。但如果我们把这个炸弹看成是两人关系之间炸弹的象征，那一切就很好解释了。夏洛克诈死，却没有告诉华生，白白让华生伤心了两年。退一步说，如果夏洛克一直消失下去，不再走入华生的生活，或许华生的生活也会逐渐恢复平静。但偏偏在华生结婚的关头，夏洛克死而复生。这个事件，就是两人关系中的炸弹。

而夏洛克，正是利用这个现实世界中拆弹的机会，想要好好地和华生谈谈这个问题。他就是要把华生拉进这个生死攸关的场景中，逼着华生心甘情愿地原谅自己，逼着华生和他体验一次一起死的场面。当然，华生最后也说出了"我当然原谅你"这句话。因为华生心里当然是有夏洛克的，他在夏洛克的灵柩前许的愿，就是希望夏洛克能够活过来。

夏洛克要让华生明白的是，尽管自己耍了他，尽管自己的复活给他带来又一次的危险，尽管他可能会失去妻子玛丽，但是自己复活了，他在空灵柩前的愿望实现了，这一切的失去和伤害就都是值得的。明白了这个道理，华生自然就不会再生夏洛克的气了。

之后，华生做好了和夏洛克一起赴死的准备。然而，这时的镜头却切换到了另一个看起来风马牛不相及的地方——法医安德森的家里。夏洛克对着法医的镜头，开始解释他死里逃生的整个过程。为什么要给出这样一个看起来很突兀的安排呢？这并不是导演的随意安排，相反，正是导演要告诉观众，要拆的炸弹，是夏洛克与华生关系危机的象征。所以，他要在这里用闪回镜头，把观众拉回到夏洛克是如何死里逃生的这个谜团当中。在安德森等人之前猜测夏洛克的逃生方法的时候，作为背景的红色窗帘是被彻底拉开的。但是在这个镜头中，窗帘是半掩着的，中间有一道白光露出来。

因此，红色代表夏洛克与华生的隔阂，深层来说，是危机的象征。而这个镜头中窗帘的摆放状态，暗示的是危机得到了一部分的解决(露出白光)，但仍然有更大的危机笼罩(红色窗帘半掩)。

在这一集的最后，夏洛克很快就拆除了炸弹，华生明白过来自己又被耍了的时候，恼羞成怒，大叫要杀了夏洛克。夏洛克说："两年前我就死过一回了。"这句话的意思是，夏洛克两年前就是因为华生而诈死的。如果不是为了华生，他也不会跳楼。

⑤ 用创作音乐的镜头表现人物心理

探长接到夏洛克的求救，出动直升机来到贝克街。直升机带来的巨大风力吹动了窗纱，也把乐谱吹落到了地上。这个镜头设计，既表现出了探长的紧张程度，又把夏洛克正

在谱曲的这件事告诉给了观众。而这是夏洛克写给华生的曲子，是透露夏洛克内心的一个无形道具，代表着夏洛克为华生倾注的心血。下一个镜头，导演给出的是通往贝克街22道路上的护栏上的尖端，就像一支支箭一样。背景中响起的音乐，就是刚刚夏洛克为华生谱的曲子。接下来，镜头转入屋内，哈德森太太给夏洛克送来早茶，背景有一盏黄褐色的灯。装早茶的茶壶上有一个蝴蝶花纹。这个镜头暗示的是华生要结婚了，夏洛克成为一个落单的人了。镜头跟随着哈德森太太进入夏洛克的房间里面，背景音乐仍然是那首曲子，夏洛克此时在音乐中独自起舞。一连串的镜头要说明的是，夏洛克此时跳着他写给华生的舞，却忍受着万箭穿心的痛。

3. 亮点说说

《神探夏洛克》诞生了很多经典语录，成为当下青年人的口头禅和网络热语，从这点来说，《神探夏洛克》让全世界的年轻人重新认识了英国，英国不再是一个保守的国家，他是一个充满幽默和戏谑的国家。如这句Brainy is the new sexy，即智慧是性感的新潮流，更是被广大剧迷津津乐道。

4. 参考电视剧

《唐顿庄园》【英】(2010)出品公司：英国独立电视台

《傲慢与偏见》【英】(1995)出品公司：BBC

4.3.2 《唐顿庄园》

英文名字：《Downton Abbey》

导　　演：布莱恩·珀西瓦尔、詹姆斯·斯特朗

出品时间：2010年

编　　剧：朱利安·费罗斯

主　　演：休·邦尼维尔、伊丽莎白·麦戈文、玛吉·史密斯、丹·史蒂文斯、米歇尔·道克瑞

类　　型：电视系列剧

1. 电视剧简介

该剧从2010年首播，共分为六季播出，2015年3月26日，PBS和ITV官方在联合新闻发布会中宣布《唐顿庄园》第六季将剧终。该剧背景设定在20世纪10年代英王乔治五世在位时约克郡一个虚构的庄园——"唐顿庄园"。伯爵没有儿子，但有三个女儿。按照当时遗产限定法的规定，他的财产不能传给女儿，必须传给家族中男性后裔。剧中，合乎资格的便是他的一位来自曼彻斯特的远方侄子。故事一开头就把女性在当时遭受的不公正待遇体现出来。在接下来由遗产引起的纷争中，在贵族宅邸里上层社会与仆人的森严等级的划分中，观众可以充分感受到当时女性已经不再像维多利亚时代那样顺从与脆弱。她们对于公平权利的争取，对参与社会事务的渴望，以及对于思想、经济独立的热爱都让其慢慢从驯服的羔羊转变成骁勇的斗士。罗伯姆伯爵一家由家产继承问题而引发的种种纠葛，呈现了英国上层贵族与其仆人们在森严的等级制度下的人间百态。不论是贵族世界，还是仆人的

世界，每天都上演着关于虚荣、争斗、爱情的故事。《洛杉矶时报》评价道："这部剧的分量恰在传统秩序的背面，它迫使我们去追问传统如何幸存，对于唐顿庄园来说，问号在于无论楼上还是楼下，如何保持健康的有机运转。"这也是这部剧一开始就揭示的主题：无论落入谁手，无论被谁遗下，唐顿庄园都将幸存。该剧播出之后，不管在英国本土还是全世界，都掀起了观看热潮，在很多中国观众眼里，这部剧就是英伦版的"小红楼梦"。

2. 影片读解

《唐顿庄园》征服全球观众，不仅仅是因为朱利安·费罗斯这位奥斯卡最佳编剧的情节设计，还因为这位大师以一个庄园为水滴，展现了当时英国社会的方方面面，田园风情，社会百态，挣扎变化，这些都浓缩在这一方庄园。

(1) 华丽家族的三个世界

被《唐顿庄园》迷住是很容易的事情，这部剧里头蕴含着无限能量。从泰坦尼克号沉没开始讲起，带出一个即将走向没落的贵族家庭，观众能充分领略细节上的完美所能点燃的能量与激情。相对一部英剧来讲，它有些过于正面了，同时又精巧得让人崩溃，很难从中挑出什么毛病，仿佛岁月无论如何流转，这座古老的庄园依然会秉承家族传统，固执地伫立在动荡的世事之外，保持一种令人敬畏的本色。

① 上层社会

如《红楼梦》一样，唐顿庄园被划分为三个世界，第一个世界便是家族成员的世界，这不是一个特别完美，却处处为保留传统而感到光荣的阶层。罗伯特伯爵的家产继承人随泰坦尼克号的沉没而消亡，他不得不将财富传给一个远房亲戚，这引起整个家族的恐慌，却又无可奈何。当所有人包括伯爵的母亲都在竭力想法儿避免财产落入他人之手的时候，罗伯特却保持尊严，坚决不与法律抗衡，遵从这一传统。可这并不表示罗伯特是迂腐之辈，电灯刚刚发明的时候，他的庄园内便依靠灯泡照明，电话机最初问世的时候，他也马上给家里装上了。同时，罗伯特将传统中美好的部分都保留了下来，他宅心仁厚，对仆人如家人一般关爱，即便他当初是为了财产才娶了现在的妻子卡萝，但结婚一年之后，这对接近于"政治联姻"性质的夫妇却真的恩爱有加，甚至两人的房间都被打通，这样晚上便可以悄悄同床共枕。从罗伯特先生身上，可以看到一种高贵的品性，宽容、善良、严谨，在接受新事物的同时清楚它的利弊。这位庄园男主人几乎用一生的心血维护整个家族，他的庄园、他的妻女，以及他的朋友们。而卡萝夫人同样以自己的高尚与优雅令众人折服，她深谙贵妇之间的交际之道，却又不轻易被钱财蒙蔽心窍，尽管她也整天在为三个女儿的归宿操心，但并不表露得野心勃勃，在盘算婚姻与前途之间的关系时，也同样考虑女儿们的感受。而与卡萝夫人形成对比的则是罗伯特伯爵的母亲，这位老太太是标准教化下的产物，一味地看轻现代文明，热衷于维护从前的一切习惯，因此在这个故事里，老太太总是要与很多人斗法，包括她的儿子在内，但这并不代表老太太是个恶人，相反她自有通情达理、睿智机敏的一面，并以自己的老经验提点后辈该如何处理生活中的种种意外。罗伯特伯爵的三颗掌上明珠亦各有特色。大女儿玛丽是标准的大家闺秀，冷酷、傲慢，工于心计，总是自恃天生丽质，不把其他人放在眼里，这种典型的大小姐品性倒绝非传承于亲生母亲，而是向罗伯特的姐姐学来的；玛丽的阴暗与犀利就隐藏在那副娇俏的皮囊之下，她

觉得自己应该拥有全世界，所以从不为无法令她动心的男人而哭泣，这种恐怖的聪慧与固执也令玛丽受了爱情重伤；客观来说，玛丽小姐是个贪婪的女人，起码远不如母亲那般温柔而仁慈，对她有利的东西她便拼命接近，为图一时之快，用极端手段摧毁妹妹的幸福，可面对心上人，她又变得天真而畏缩，终今缘分碎在她自以为是的聪明里。二女儿伊蒂丝对姐姐的嫉妒可想而知，她既不漂亮也不聪明，还是身份尴尬的二女儿，在家里最容易被忽视，因此她拼命仰起身体欲攀上幸福的高枝，将姐姐狠狠踩在脚下，无奈自古以来这样的女性总是比较吃亏的，就如《傲慢与偏见》中因长相平平而只得用"才华"来弥补魅力的小女儿，伊蒂丝能采摘的幸福也是凤毛麟角，很可能转瞬即逝，尤其遇上玛丽这样强劲的对手，完全是她不幸的根源，所以她只能含恨接受悲剧的命运。小女儿西珀尔是家中思想意识最激进的一位，可以不顾大小姐身份，毅然投入女权运动，她追求新事物，摒弃老观念，坚持一种平等观念。事实上，她的性格与父亲罗伯特最为相像，正如她帮助一个想做打字员的女仆人找工作一样，罗伯特对仆人也极度尊重，他甚至教育过对管家不屑一顾的继承人马修："他们最擅长做的事情就是这个，为什么你不能宽容一些，让他们找到自己的位置呢？你母亲不是也因为热爱医疗事业而去医院当了一名护理员么？这与管家想为我们服务的理想有多大区别呢？！"可以讲，这个庄园中的家族成员，没有一个是严格意义上的坏人，可他们有各自的挣扎，每每看到他们坐在一张桌子上吃饭，优雅轻快的谈吐下包含的是对未来的恐惧及对过去美好时光的眷恋。

②下层社会

第二个世界是下人们的，在那个充满烟尘味的"地下王国"，则有另一番景象。总管家卡森敬忠职守，对罗伯特和他的家人都万分敬爱，甚至大小姐玛丽已将他视作半个父亲，在卡森身上，你会见识到忠诚的力量，他客观公正，对底下的人要求严格却又非常呵护，将工作排在第一位。在卡森的管控下，他不允许出现像贝茨那样的跛脚男仆，这并非是对残疾人的偏见，而是考虑到服侍老爷的时候会引发种种不便。但当他见识到这位贴身男仆的纯良品性之后，却义无反顾地接纳了他。当然，真正的反派也在下人中间产生，那本就是个鱼龙混杂的地方，尽管卡森已经立下规矩，一旦发现他的人中有小偷小摸的行为，就即刻扫地出门，可依然会有诸如托马斯这样的男仆存在。托马斯是个野心勃勃的男佣，经常说谎，偷盗，还仗着英俊的长相勾引男性贵族，妄图能飞黄腾达。作为一个同性恋者，托马斯卑劣到令人发指的地步，他似乎一直生活在阴暗之中，个性与他的头发和眼珠一般漆黑，当然，即便是如此奸险的小人，也会棋逢敌手，有反遭暗算的时候。所以在仆人的小群体当中，除了一个叫布莱尼的贴身女仆之外，没人愿意接近他，而布莱尼也因同样的自私刻薄才会与托马斯走到一起。在唐顿庄园，仆人是很可亲的，同时亦是很可怕的，他们总是安静而端正地站在某个角落中，支起耳朵探听主人们的交谈，然后将得到的只言片语无止境地渲染，靠着这些八卦打发无聊的休闲时光。从这些下人的交谈中，我们可以辨别出他们对主人的感情，是喜欢还是厌恶，庄园的前途将会如何，这都是下人们茶余饭后的聊资。贝茨从前是罗伯特伯爵从军时的贴身侍卫，因此一直被罗伯特惦记着，并将他请入庄园做他的贴身男仆，这是一个品性充满闪光点的男人，与他苦难黑暗的经历毫不相称，他总是不断地犯错误，抑或为他人隐藏错误，并且甘愿将自己推到最危险的处

境之中。托马斯他们总是奇怪，为何一次又一次地暗算贝茨，最后罗伯特却总是决定将他留下来？因为任何有良知的人都会感受到这个行路艰难的仆人施予他人的善意。下人对唐顿庄园的感情，实际上就是对他们主人的感情，哪怕歹毒如布莱尼这样的老油条女佣，都会为自己一时的恶念令女主人流产而愧疚不已。在下人的世界里，忙碌与欢乐总是并交的，他们也许各怀心事，各有情怀与理想，唐顿庄园将这些东西都融合起来了，于是令局势变得越发错综复杂。主人与下人之间，下人与下人之间，甚至下人与外人之间，都在建立着某种微妙的关系，这些关系有时会帮助谁渡过难关，有时却会将某个人拉进地狱。

③ 外部世界

第三个世界在唐顿庄园以外，那就是外来的冲击力，历史每向前迈进一步，传统就会往后退缩一点，这是没有办法的事。罗伯特只能按法律将财产交给平素不太往来的远房亲戚马修继承。马修是典型的中产阶级，对封建制度的那一套很不屑，当然，唐顿庄园的女主人认为最皆大欢喜的状态就是马修娶了大女儿玛丽，这样财产就给得名正言顺，也不担心落入陌生人手里。可恰恰是这种沾满铜臭的牵绊，令这对本就相爱的年轻人有了芥蒂，为了区分是爱情或者势利，他们都竭力压抑内心的激情，不惜互相伤害。当然，二女儿伊蒂丝也在试图捡玛丽吃剩下的"面包屑"，为自己的未来杀出一条血路，原本她已经和一位中年丧妻的贵族交往，却由于从前造下的罪过而受到姐姐报复，希望全部落空。外来人或事对唐顿庄园来讲并非禁忌，但同样多少都会令这座老宅作一些改变，包括给三小姐当司机的爱尔兰激进分子，也在潜移默化中影响着这家人的命运与观念。

《唐顿庄园》向观众展示了一幅庄园贵族家庭的长长画卷，上面绘满了20世纪初，当文明变革的脚步越来越近的时候，这个努力想保持原貌的古老家族该如何应对这些巨变。他们的焦虑、惆怅，和被无常的世事不断动摇着的信念，在华丽却又带着陈旧气息的庄园里交织成一段精确刻画人情人性的豪门秘史。

(2) 英伦风情再现

① 乡村情结

英国著名记者杰里米·帕克斯曼说：英国人坚持认为他们不属于自己实际居住的城市，而是属于自己并不居住的乡村，他们仍然觉得真正的英国人是个乡下人。在英国人脑子里，英国的灵魂在乡村。比起欧美其他地区的乡村风格，英国乡村风格最大特点就是更加"乡下"。大部分英国人的心里，最理想的生活是赚到足够的钱去乡下买一座庄园，有着边界遥远的绿草坪和点缀其间的各种百年老树，房舍附近的花园里有灿烂的英国玫瑰，坐在养着盆栽秋海棠的小客厅里喝茶、看书，等待访客按铃。

在《唐顿庄园》剧中为了保住庄园而努力的罗伯特伯爵身上也折射出这种情结。公爵得和铁路大亨的女儿结婚，即便老太太对美国媳妇嗤之以鼻，但也只能用她的钱帮助唐顿庄园度过财政危机。

② 贵族精神

英国的贵族精神就是英国上流社会的精神，其具有故步自封、保守的短处，但贵族精神的存在极大地影响着英国的历史发展和社会进步，英国人对国家的责任感、勇敢、坚

韧，对自由的爱好、不屈于强权，都能够在贵族精神中找到缩影。

《唐顿庄园》对于贵族精神的描写，在唐顿庄园的主人罗伯特伯爵身上得到了很好的体现。一战爆发之初，不少贵族投军从戎，罗伯特伯爵被选为郡治安长官，也换上了一身戎装。但他对于这个空有虚衔的职位感到并不满意，抱怨说"这并不是真正重返了军队"。直到一天早晨，他收到来自罗宾森上将的书面邀请，请他出任北雷丁志愿军的上校。这个消息令罗伯特伯爵喜出望外，因为他不仅借此能统帅真正的部队，实现"重返军队"的夙愿，同时也能在战时承担地方治安乃至军事作战上的责任，总算不负他伯爵的贵族头衔。

剧中的这位伯爵并非战争狂热分子，在国家危难时却有身先士卒的觉悟。实际上，在"一战"的阵亡者名单中，就包含了六名上院贵族、十六名从男爵、近百名上院贵族之子。数千名参战的伊顿公学子弟中，伤亡率高达45%。《唐顿庄园》中罗伯特伯爵以及其继承人所做出的牺牲，实乃英国文化中贵族精神的真实写照。《纽约时报》评价道：《唐顿庄园》掀开了英国贵族文化的衬裙，将里面的细节原汁原味地传递给观众。真正的贵族不是生活方式上细枝末节的奢华，而是沉稳的性格及守护传统的责任。

③ 等级制度

传统上，英国是一个等级森严的社会，人们在择业、社交和通婚方面，遵循严格的等级规范。上流社会、中产阶级和劳工阶层，界限清晰，绝不混淆。人们通过举手投足、谈吐说话、衣着打扮以及意识形态可以看出此人所处的阶层。不同阶层的人住在不同的片区，所闻所见的也是不同的社会风貌，不论是宗教、婚姻，还是名字、吃饭的钟点都不相同。而且，每个阶层都有各自的准则，人们会遵从各自阶层的准则。人们认为，效仿高一等级或者低一等级的做法是一种错误。《唐顿庄园》将上层贵族的世界与劳工阶层的世界分开，展现出一幅社会分工清晰的生活图景。贵族们生活奢华，有专人侍候饮食起居，服饰、饮食都有讲究。当时的英国贵族，一天要换好几次衣服。早晨的服装是最休闲的。小姐们下楼吃早饭，一般会放下头发，穿素雅长裙，裙子不用蕾丝，没有过分装饰。首饰只能佩戴金银，不戴宝石。总之，早晨的气氛是安详而清净的，着装与珠宝以不搅扰他人情绪为基准。晚饭的着装是最隆重的。即使没有客人，全家人也要精心打扮一番。女人们做好头发，换上正式礼服，戴上最好的珠宝。贵族的尊贵在细节上亦有突出，比如早晨有男仆熨烫报纸，这样主人手上不会沾染油墨，这些生活的细节在《唐顿庄园》有着淋漓尽致的体现。

(3) 英国女性地位的变迁

《唐顿庄园》中女性角色众多，不同地位、不同阶级的女性在社会转型和变迁中亦有不同的表现。当时的英国国力强盛，各种社会思潮迅猛发展，造成与旧有社会观念的冲突。剧中的女性从早期的默默忍受到逐渐觉醒并进行抗争，这种变化是全方位的，不仅体现在楼上的贵族太太小姐身上，亦体现在楼下整天忙碌的仆人身上。

① 传统中的女性地位

在《唐顿庄园》一开头，继承的问题就凸现出来。罗伯特伯爵虽家境富裕，却没有儿子而有三个女儿，所以女儿们的婚姻就成了将来她们生活是否有保障的重要手段。这在上

层社会的女性中更为明显，因为她们没有工作，也不屑于工作。所以她们更需要依靠婚姻带来的财富维持旧有的生活水平和地位。正如波伏娃在《第二性》中所说的，婚姻已经被看成"一门相当有利的职业"。

罗伯特伯爵的大女儿玛丽是这里面一个典型例子。玛丽从小养尊处优，养成了骄傲甚至自大的性格。但是在婚姻面前，她却不得不低头。最开始，她与堂兄帕特里克订婚，这在整个家族看来都是件皆大欢喜的事。然而当堂兄因泰坦尼克号沉船事故过世后，她的家人与她都在考虑下一个可以结婚的目标。选择这个目标的条件不是双方的情感和个人的意愿，而是地位与财富。而玛丽自己也深受这种思想的影响。从她在堂兄逝世后的表现来看，她对自己的未婚夫并没有多少情感，整个葬礼中表现得极为冷淡。之后，她将结婚目标锁定在另一位公爵身上，希望以自己的魅力赢得公爵的求婚。这种心态在她与妹妹伊蒂斯的对话中可以明显体现出来。当伊蒂斯讽刺她心计失算时，玛丽反驳说，至少自己没有"空手套白狼"。不难看出，婚姻在玛丽眼里更像是一场钓鱼游戏，钓到了大鱼便是莫大的成功。不仅玛丽，伊蒂斯亦如此。伊蒂斯处于次女位置，样貌也稍逊于玛丽。虽然地位依旧尊崇，但她也把婚姻当成一种交易。她积极地争取年龄比她大得多的安东尼爵士。不是因为感情，而是想给自己找到一个安全的归宿。

不仅上层社会，下层社会的女性很多时候也有同样被奴役的思想。总的来说，下层社会的女性要比上流社会的小姐更具独立性，因为不同于整天流连于舞会狩猎的太太小姐们，她们必须一直在工作，自己养活自己。可是由于传统思想的影响过于强大，许多老一辈的女性对于独立意识依然欠缺。比如当女仆格温想离开唐顿从事秘书工作的意愿被发现时，很多人表示不能理解，包括非常明事理的休斯太太。她无法理解为什么格温愿意在外做一份辛苦的、社会地位低下的工作而不愿做许多穷人家女孩子向往的一份稳定的女仆工作。

另外，从许多社会习俗来看，女性明显处于低于男性的地位，即便都是仆人，女性按规矩不可以上菜，不可以在酒席上做侍应。所有这些对外接待的工作必须由男仆完成，否则就会被认为是失礼。这种现在看来荒谬的观念与做法却在当时被认为是理所当然的礼节。

② 女性的觉醒与抗争

尽管女性在社会中一直处于被动的地位，但随着社会经济的发展，教育程度的提高，女性亦不可避免地开始慢慢觉醒并主动争取在男权社会中得到公正的对待和公平的地位。女仆格温就是劳动人民阶层中的一个典型例子。虽然按照当时世俗观念来看，做一个贵族家庭的女仆，其工作的稳定性和社会地位都高于一个上班的秘书，但格温仍执意成为一名秘书。尽管女仆与秘书都是自食其力的工作，但有着明显的不同。女仆更多的是一种传统的住家式的体力劳动，是社会对于下层女性的一贯要求。而秘书的工作在当时看来已具有了一些技术含量，需要经过培训，如培训打字技能，所以它具有一定的不可替代性。从这里就可以看出，当时的女性，特别是依靠自己的下层阶级的女性，已经有了一种渴求独立，希望能与男性平起平坐的意识。她们不希望再被传统的繁缛又毫无技术含量的工作所束缚，而希望像许多男性一样，从事一种更能实现自我价值的工作，从而获得一定的社

会认可度。

不仅下层社会，上层社会也是如此。虽然当时很多贵族女性依然像玛丽、伊蒂斯那样顺从于父权社会的思想，但随着教育程度的提高，各种社会思潮的涌起，女性被压制的独立意识也在慢慢觉醒，这其中最为明显的就是罗伯特伯爵的小女儿西珀尔。西珀尔从一开始就具有一种与众不同的思想。她不像两个姐姐那样为如何嫁给一个有钱人而烦恼或算计着。在格温因学习打字而受到众人谴责和不理解时，她是为数不多的敢于站出来为其说话并在行动上予以支持的。在格温以为改行的愿望落空，开始被迫接受女仆的身份时，西珀尔暗中帮她申请职位，甚至亲自驾马车送她去城里面试。这种帮助不仅仅是因为她的善良，更多的是因为她能够理解格温希望独立，希望与男性平起平坐的想法。正如她对格温所说的："时代在改变，女性不仅要有选举权，还有人生。"虽然她不曾处于格温的位置上，可能有时很难完全了解格温的心态，但是对平等、对独立的追求也是她的愿望，所以她给予了格温最多的支持和帮助。

之后，西珀尔自己的行为也开始慢慢展示出她敢于斗争的性格。她多次参加政治集会，为女性参政争取权利，甚至不惜冒着生命危险多次置身于一些混乱的场合中。而在个人的感情上，她也不同于两个姐姐。金钱和地位不是她考虑的重点，为了能和志同道合的布兰森在一起几乎与父亲反目。这所有行为举动都显示出西珀尔独立自主，不再受传统社会制约的一面。如果说玛丽和伊蒂斯还多多少少体现着传统思想的教化，西珀尔则完完全全代表着新时代的女性，一个希望在政治上平等、生活上自主、事业上独立的现代女性。

(4) 视听语言分析

《唐顿庄园》与电影《高斯福庄园》编剧是同一人——朱利安·费罗斯，人物众多、命题宏大、历史隐喻、关系复杂……群像性的剧本恰好是他的拿手好戏。《唐顿庄园》作为电视剧，在挖掘人物内心和节奏控制两方面拿捏得更好，而剧中对于节奏的控制，却又同时支配着人物内心活动，并铺陈出更为流畅的故事。

① 突变和发现

情节节奏有两个关键词：突变和发现。突变，可以理解为故事出现转折点，人物命运突然发生改变。《唐顿庄园》第一季共有7集，其实每一集都伴随着人物命运的突变。总的来说，全剧共分为三个区域的人：庄园的上层人、庄园的仆人阶层、非庄园的人。第一集，只有三个女儿的罗伯特伯爵苦于没有男性后代做继承人。故事开始时，堂哥及他的儿子是法定的继承人，但是不久后传来他们在泰坦尼克号上的死讯。这样对于接下来全剧的人物尤其是上层人物的命运都有所改变，这就是第一个节奏点，可谓一锤定音。没有这个大前提，情节无法继续，或者说冲突无法漂亮地展现给观众看。又如第三集，出现了一个小插曲，非庄园人的代表——某土耳其大使馆随员到庄园做客，潜入伯爵女儿玛丽的房间亲热，突然心脏病猝死。这个刻意安排的偶然事件也充当着情节节奏的"突变"点，玛丽接下来的人生必将非常谨慎。

情节节奏另一个重点是发现，可以理解为人物对自身、世界内部、世界外部的发现。对于一个相对封闭的空间来说，唐顿庄园里形形色色的人物足以构成一个微型社会，也就是等同于世界内部。剧集中，"发现"的点可能比"突变"更多而且更显著。如第三集，

女管家发现新来的伯爵的贴身随从贝茨用金属支架不慎，导致右腿流血，这一小事促成了两个人物之间的某些心理上的互相信任。这就是一个发现与被发现的绝妙点，是该集一个不小的高潮。

导演在处理《唐顿》一剧时，并没有过分严谨地遵循某些节奏控制的规律，跟美剧《24小时》那样紧张的剧作不同，《唐顿庄园》更像是一座睡火山，虽然有随时喷发的可能性，但基本上不会把矛盾冲突释放到最大。因为按照英国人的做法，英伦剧作方式是稍微内敛而富有内在张力的，对于一个贵族、历史题材来说，更加需要克制。但它之所以还属于火山型的，是因为情节节奏中的"突变"和"发现"总是不停穿插着，而又不泛滥，因此对于入戏慢的观众来说，《唐顿庄园》或许不是你的菜，而对于喜欢咀嚼影视的人来说，该剧行云流水的节奏把握必定丝丝入扣地牵动着你的神经。

② 影像节奏

与之相映衬的，是剧中活冰川的影像节奏。影像节奏又称视觉节奏、画面节奏，如果说情节节奏是戏剧的内部节奏，那么影像节奏则是戏剧的外部节奏。外部节奏表现在很多方面，如画面的剪辑、镜头的运动、颜色的变化、时空的转变、解说、音乐等营造出的动态感。先说说光效，《唐顿》的光影效果并没有明显的高反差，比较自然。在色彩基调上，内景偏暖色，蜡烛的火光、棕红的建筑材质堂皇大气。但偏偏是如此温暖正派的气息，在表现人物动态时却是阴冷的。尤其是每一集都有的"餐桌时间"，庄园上层人士围坐着讨论，下层的仆人来回穿梭为他们服务，煞白成为主色调，色彩变化是细腻而不着痕迹的。这体现出人物的话语有变化，而色彩跟着变化以体现出节奏强度。

镜头的摇曳，也能构成视觉运动节奏。本剧长镜头非常少，多以短促的固定画面为主，摄影机调度单一，更注重直面人物表情，通过其表情的变化而揭露其内心的变化。因此，以一部多数用固定画面组接的电视剧来说，《唐顿庄园》的影像节奏属于舒缓式的，跟情节节奏刚好相反，但这种舒缓并不等于拖沓和抒情，而是一种对快节奏的克制，更追求内在的激变。就像大自然的冰川一样，它让你心如止水，但它的迁移、碰撞、融化等运动形态却是非常具有动感和富有激情的。

由于本剧的摄影机运动相对简单，推、拉、摇、移、升、降并不突出，所以能够最大限度上体现节奏变化的就是镜头与镜头之间的组接所产生的运动感，也就是剪辑。剪辑是对时间的操纵，它常常设置能激起观众强烈期望的提示，既有视觉上的，也有听觉上的。只有剪接的速度同场面的内容相适应，才能使速度的变换流畅，使影片的节奏鲜明。如上文提到的"餐桌时间"，每到这一段落，剪辑均按照人物的对白来进行，属于中性偏慢的剪辑，这通常为每一次新的矛盾冲突作伏笔或者总结上一轮的矛盾冲突以获得解决方式，而不会当场产生巨大的矛盾冲突。就像第四集，随着一年一度的游园会开展，节奏开始变快，下层仆人的感情纠葛借短、平、快的镜头和流畅的组接，层层撕裂开来。

另外，影调的不同渲染效果也会产生影像节奏的变化。《唐顿庄园》整体属于侧光型，明区较多，暗区较少，但明暗对比却很强烈。如第三集土耳其大使馆随员潜入玛丽房间那段，房内幽幽的烛光，人物内心的波澜，与时明时暗的光影产生了化学反应。似乎是编导在提醒我们，即将有大事发生。果不其然，这位土耳其人死了。影像节奏的内涵马上

表达了出来。同时，也把情节节奏的变化带动起来，让玛丽陷入新的困境，增加接下来人物外部和内部运动的紧凑。

《唐顿庄园》的情节节奏是睡火山一般的，内在喷发，随时激变；影像节奏却是活冰川一般的，沉稳冷静，但不失激情。两者的对比，又在整体上形成了一种节奏，形同一部作品的"守魂者"。

3. 亮点说说

所有的人都以各种方式出于各种目的对伯爵施压，伯爵终于决定让跛脚的贝茨离开，但是，在贝茨上了马车之后，伯爵再也按不住心中荣誉感的爆发，停下！他留下了贝茨，因为他曾经是他的勤务兵，他们生死与共过，他不能因为如今贝茨跛脚就踢开他，任他流落街头，即使他在所有人眼里丢脸，笨拙，没有能力做贴身男仆。

4. 参考电视剧

《高斯福庄园》【美】(2001)导演：罗伯特·奥特曼

《乱世佳人》【美】(1939)导演：乔治·库克

参考文献

[1] 杨宣华. 中外经典影片音乐赏析[M]. 北京：中国广播电视出版社，2007.

[2] 张会军. 影片分析透视手册 [M]. 北京：中国电影出版社，2003.

[3] 田卉群. 经典影片解读教程[M]. 北京：北京师范大学出版社，2007.

[4] 苏牧. 荣誉[M]. 北京：人民文学出版社，2007.

[5] 大卫·波德维尔. 电影艺术：形式与风格[M]. 北京：世界图书出版公司，2008.

[6] 戴锦华. 雾中风景：中国电影文化(1978—1998)[M]. 北京：北京大学出版社，2002.

[7] 戴锦华. 镜与世俗神话[M]. 北京：中国人民大学出版社，1995.

[8] 苏牧. 新世纪新电影[M]. 北京：三联书店出版，2004.

[9] [意]米开朗基罗·安东尼奥尼. 一个导演的故事[M]. 桂林：广西师范大学出版社，2003.

[10] [西]路易斯·布努艾尔. 我的最后一口气[M]. 桂林：广西师范大学出版社，2003.

[11] 郑树林. 文化批评与华语电影[M]. 桂林：广西师范大学出版社，2003.

[12] 张会军. 电影摄影画面创作[M]. 北京：中国电影出版社，1998.

[13] [法]安德烈·巴赞. 电影是什么[M]. 北京：中国电影出版社，2005.

[14] [美]蒂莫西·科里根. 如何写影评[M]. 北京：世界图书出版公司，2008.

[15] 钟大丰，舒晓鸣. 中国电影史[M]. 北京：中国广播电视出版社，2004.

[16] [美]克莉丝汀·汤普森，大卫·波德维尔. 世界电影史[M]. 北京：北京大学出版社，2004.

[17] 陈犀禾. 当代美国电视[M]. 上海：复旦大学出版社，1998.

[18] [法]让·波德里亚. 消费社会[M]. 刘成富，全志钢，译. 南京：南京大学出版社，2000.

[19] 戴锦华. 电影批评[M]. 北京：北京大学出版社，2004.

[20] 李显杰. 电影叙事学[M]. 北京：中国电影出版社，2005.

[21] 聂欣如. 动画概论[M]. 上海：复旦大学出版社，2006.

[22] [德]齐格弗里德·克拉考尔. 电影的本性[M]. 邵牧君，译. 南京：江苏教育出版社，2006.

[23] [法]马塞尔·马尔丹. 电影语言[M]. 何振淼，译. 北京：中国电影出版社，2006.

[24] [法]安德烈·戈德罗，弗朗索瓦·若斯特. 什么是电影叙事学[M]. 刘云舟，译. 北京：商务印书馆，2007.

[25] 胡正荣，段鹏，张磊.传播学总论[M].2版.北京：清华大学出版社，2008.

[26] 金丹元.电影美学导论[M].上海：复旦大学出版社，2008.

[27] 史可扬.影视批评方法论[M].广州：中山大学出版社，2009.

[28] 聂欣如.纪录片概论[M].上海：复旦大学出版社，2010.

[29] [美]克莉丝汀·汤普森，大卫·波德维尔.世界电影史[M].范倍，译.北京：北京大学出版社，2014.

[30] 徐辉.90年代美国独立电影[J].当代电影，2002(06).

[31] 陈昱西.谈色彩在影视中的表现力[J].电影评介，2008(07).

[32] 徐建纲.美国电影中的文化透视[J].电影评介，2008(07).

[33] 刘威.银幕中的暴力美学——探索昆汀的电影世界[J].现代语文，2010(10).

[34] 姚桂萍.动画影片创作中的节奏设计[J].现代视听，2010(09).

[35] 赵琳.阿凡达：电影特效制作的新纪元[J].电影文学，2010(11).

[36] 佚名.理查德·林克莱特访谈——我在说笑，我没说笑[J].曹轶，译.世界电影，2014(06).

[37] 丰哲，陈薇薇，少轩，等.理查德·林克莱特：跟着直觉走[J].电影世界，2014(07).

[38] 佚名.林克莱特访谈：十二年只是个开始[J].电影世界，2014(07).

[39] 陈娉.英美青春电影的审美特征[J].电影文学，2016(03).